삼국시대의 서예

삼국시대의 서예

Calligraphy of the Three Kingdoms Period of Korea

정현숙

지음

일조각

이 저서는 2013년 정부(교육부)의 재원으로 한국연구재단의 지원을 받아 수행된 연구임.
(NRF-2013S1A6A4018319)
This work was supported by the National Research Foundation of Korea Grant funded by the Korean Government.
(NRF-2013S1A6A4018319)

책머리에

선조들의 정신문화를 담고 있는 한국 서예는 이천 년이라는 유구한 역사를 지니고 있다. 따라서 현대 서예를 이해하기 위해서는 그 원천인 고대 서예에 대한 이해가 선행되어야 한다는 것은 자명한 사실이다.

필자는 서예학에 입문한 후 줄곧 중국 서예를 바탕에 깔고 한국 고대 서예 연구에 몰두했다. 그 결과 2016년에 『신라의 서예』를 출간하게 되었는데, 이 책에 대한 학계의 반응은 따스했다. 그리고 책의 가치를 알아본 이름 모를 지식인들 덕분에 '2017년 세종도서 학술부문'에 선정되는 값진 열매를 맺었다. 이는 희귀 학문이자 보호 학문에 속하는 서예학의 중요성을 인정한 것이기에 필자 자신의 성취를 넘어 서예학자들에게 희망을 주는 고무적인 일이라 여겨진다.

이 책 『삼국시대의 서예』는 『신라의 서예』 후속 연구로 2013년 한국연구재단 저술 출판 사업 과제로 선정된 후 5년 만에 결실을 보게 되었다. 필자의 한국 고대 서예사 연구 20년의 산물인 이 책은 '삼국 서예의 집성'이 될 수 있도록 현재까지 출토된 삼국의 문자 자료를 대부분 실었다. 또한 서예학은 물론 역사, 고고학, 문학, 불교학, 미술사 등 인접 학문의 기존 연구를 분석하면서 몇 개의 큰 틀에서 삼국의 서예에 접근했다.

첫째, 삼국 서예의 특성을 살피고자 했다. 고구려, 백제, 신라는 4세기부터 7세기에 걸쳐 석비, 벽돌, 기와, 나무 등 다양한 재료에 문자를 남겼다. 그 기록은 공적인 것도 있고 사적인 것도 있다. 그러니 그 용도에 따라 재료의 선택이 달라지고 글씨가 달라지는 것은 당연한데, 특히 고구려의 서예가 그렇다. 또한 약 100년 동안 자연석에 새긴 글씨는 외래의 영향과는 무관하게 한결같이 자연석의 형태를 따른 질박함을 벗어나지 않아 무위적 민족성을 드러내기도 했는데, 신라의 서예가 그런 모습이다. 그런가 하면 동질성보다는 이질성을 중시하면서 서사 재료에 따라 각기 다른 맛의 세련미와 고박미를 동시에 보여 주는 개성적 서예를 창조하기도 했는데, 이는 백제 서예의 본질이다. 이런 특성을 지닌 삼국의 서예문화는 통일신라 서예문화의 기반이 되고 그 다양성의 원천이 되었다.

둘째, 삼국 글씨의 차별성과 유사성을 찾고자 했다. 주지하다시피 삼국의 글씨는 삼색이

다. 삼국인들은 각각 앞서거니 뒤서거니 중국의 선진문물을 접하면서 중국 서예를 수용하고 변용했는데, 그 결과 자신들만의 독특한 서예문화를 창출했다. 삼색은 다름을 뜻하고, 다름은 곧 독창성이요 정체성이다. 필자는 그 다름에서 삼국 서예의 독창성과 정체성을 찾으려 했다. 동시에 삼국의 서예에는 적지 않은 공통점도 존재한다. 삼국은 역사 속에서 때로는 우방으로 때로는 적으로 존재했지만, 인접해 있었기 때문에 교류할 수밖에 없었고 서로 문화의 영향을 받지 않을 수 없었다. 대비되는 색도 섞으면 부분적으로 같은 색을 공유한다는 사실을 삼국의 글씨를 통해서 확인할 수 있었다.

셋째, 서체와 판독에 이견이 있는 자료를 서예학적 관점으로 접근하여 풀었다. 서체에서는 전체적인 분위기와 각 글자의 운필과 필법을 기준으로 삼았고, 판독에서는 내용보다는 당시 서자의 관점에서 장법과 결구, 그리고 필획의 특징 등으로 글자 자체를 읽는 데 초점을 맞추었다. 글자를 구성하는 요소들을 근거로 누구나 쉽게 판단할 수 있도록 합당한 의견을 제시했다. 초기의 잘못된 판독이 검증 없이 재인용되는 사례가 비일비재했는데, 그런 명백한 오독도 수정했다. 후학들이 같은 실수를 되풀이하지 않도록 하기 위해 그 출처도 최대한 밝혔다. 이와 관련해서는 고구려의 광개토왕비, 집안고구려비, 충주고구려비, 연수원년은합과 백제의 사택지적비, 송산리 고분 전명, 그리고 신라의 목간 등을 살펴보았다.

넷째, 간지로 인해 적어도 2개 이상의 연대가 제시된 자료는 타당성과 적합성을 근거로 그 연대 중 하나를 선택했다. 물론 서예학적 관점에서 접근했지만 그것을 뒷받침해 주는 다른 학문 분야의 자료도 최대한 보강했다. 이와 관련해서는 임신서기석, 성산산성 목간 등을 살폈다.

다섯째, 서자의 필법은 물론 각자의 각법刻法에도 초점을 맞추었다. 금석문 연구는 보통 평면인 탁본을 중심으로 이루어지는데, 역사 연구에서는 이 방법이 그리 큰 문제가 되지 않는다. 그러나 서예학적 관점에서 글씨의 미적 요소를 논하기 위해서는 입체감이 살아 있는 각刻을 살펴야 하고 이를 위해서는 반드시 실물을 봐야 한다. 글씨에서 탁본은 무생물이고 실물은 생물이다. 금석문 문자의 예술성을 논할 때는 각도 함께 언급되어야 비로소 온전한

서예미를 파악할 수 있다. 우리가 무심코 간과한 각자의 탁월한 각법에서, 고대에는 각공조차 서법을 터득한 후 각에 임했다는 것을 확인할 수 있었다. 무령왕지석, 왕궁리오층석탑금강경판, 대구무술명오작비 등을 통해 이를 살펴보았다. 또 육필인 목간은 적외선 사진보다는 실물이나 실물 사진을 보아야 운필의 묘미를 알 수 있기 때문에 묵흔의 생동감을 느끼기 위해서 최대한 실물 위주로 관리들의 글씨를 살폈다. 백제 관리들의 글씨가 세련미와 절제미를 지녔다면, 신라 관리들의 글씨에서는 고박미와 자유자재함을 느낄 수 있었다.

마지막으로, 인접국이나 교섭국과의 연관성을 통해 삼국 글씨가 서로에게 미친 영향과 그 관계를 알아보았다. 한자를 매개체로 하여 삼국은 서로 교류하고 영향을 주면서 각기 다른 역할로 고대 동아시아 문자문화에 금자탑을 세웠다. 중국 북조의 영향을 받은 고구려는 정치적 상황으로 인해 신라의 서예에 영향을 미쳤고, 중국 남조의 문화를 직접 수용한 백제는 공식적으로 일본에 문자문화를 전파함으로써 고대 일본의 문자문화에 초석을 놓았다. 고구려의 영향 아래에서도 창의적 미감을 창출한 신라는 가야의 서예에 영향을 주었고, 동시에 도왜인들을 통해 고대 일본의 서예문화 발전에 크게 기여했다. 이런 사실들을 통해 고대 동아시아 문자문화 형성에서 삼국의 역할과 그들이 차지하고 있는 위상을 알 수 있다.

이 책의 말미에 장별 영문 요약, 서예 용어, 삼국 문자 유물 지도, 삼국과 중국의 서예사 연표를 별첨하여 연구자의 이해와 편의를 돕고자 했다. 이렇게 삼국의 서예에서 고려될 수 있는 모든 요소를 담다 보니 생각보다 방대한 분량이 되고 말았다. 나의 피와 땀인 이 책이 한국 서예사 연구에 초석이 되기를 간절히 바란다.

많은 분들의 협조와 노고 덕분에 이 책이 세상에 나오게 되었다. 삼국 관련 자료를 제공해 주신 충북대 김영관 교수님, 동국대 윤선태 교수님, 일본 시가현립대 다나카 토시아키 교수님, 국립미륵사지유물전시관 이병호 관장님, 단국대학교 석주선기념박물관 기수연 선생님, 백제고도문화재단 심상육 선생님, 개인 소장자들, 그리고 자료 제공은 물론 소중한 유물의 열람 기회까지 주신 국립전주박물관 김승희 관장님께 진심으로 감사드린다. '한국고대문자자료모임'의 발제자였던 이재환, 강진원, 기경량, 안정준, 박지현, 임혜경, 이재

철, 이승호, 김근식, 오택현, 채민석 선생 등 신진 사학자들로부터도 자료를 협조받아 책의 완성도를 높일 수 있었으니, 그들에게도 감사의 마음을 전한다. 이 모임을 이끌면서 고구려와 백제의 문자 자료를 일일이 들여다볼 수 있는 기회를 제공해 주신 성균관대 권인한 교수님께는 아주 특별한 감사를 드린다. 그와 모임의 젊은 사학자들과 함께 기존 연구와는 다른 새로운 판독이 나올 때마다 짜릿한 기쁨을 맛보았고, 그로 인해 이 책이 서예사의 범주를 벗어날 수 있었다. 원고 윤독으로 도움을 준 후학 원광대 조미영, 이순태 선생에게도 고마움을 전한다.

　일본 자료 관련 도움을 주신 나라문화재연구소 와타나베 아키히로 부소장님과 방국화 선생님, 고즈케삼비세계기억유산등록추진협의회 마에자와 가주유키 선생님, 도쿄대 사료편찬소 이나다 나츠코 선생님, 그리고 일본 자료 저작권 해결에 큰 힘을 보탠 제자 미술신문사 편집부 양철순 주임에게 감사드린다. 미국 자료 저작권 문제를 도와준 두 딸 이지영·이준영 박사, 항상 묵묵히 지원해 주는 남편 이태욱 교수에게도 고마움을 전하고 싶다.

　필자의 졸고에 생명을 불어넣어 준 곳은 일조각이다. 「출판인 한만년과 일조각」전을 기획하면서 65년 전통의 일조각과 인연을 맺게 되었다. '베스트셀러를 추구하지 말라'를 출판철학으로 삼고, 평생 학술서만 고집한 일조각 창업주 고 한만년 선생의 유지를 받들면서 변화된 현대적 모습으로 가업을 이어 가는 김시연 대표님께 심심한 사의를 표한다. 실무를 맡아 수고해 주신 편집실장 안경순 님, 편집인 강영혜 님, 디자이너 최정희 님께도 감사드린다. 유물 지도를 작성해 주신 다자인나눔의 장동석 실장님께도 감사의 마음을 전한다. 이렇게 많은 분들의 협조와 노고, 그리고 필자의 각고의 노력에도 불구하고 이 책에 미진한 부분이 있다면 그것은 전적으로 필자의 불찰이다. 여러 학문 분야 제현의 질정을 기다린다.

　통일신라는 삼국의 서예를 융합하고 당나라의 서예를 수용하여 차츰 다양한 색깔의 서예문화를 창조했다. 특히 불국佛國이라는 이름에 걸맞게 불교가 다양한 모습으로 서예문화 융성에 크게 기여했다. 또 나말의 서예는 여초의 서예로 이어졌으니, 통일신라 서예가 고려 서예의 뿌리가 된 것도 사실이다. 이런 통일신라 서예의 참모습을 세세히 살피는 것이 내

공부의 다음 목표이며, 마침내 한국 고대 서예사를 정립하는 것이 내 학문의 궁극적 지향점이다.

　외부적 환경이 어떠해도, 옛 사람들의 문자향과 서권기를 따라가는 것이 필자에게는 이보다 더 좋을 수 없는 꽃길이다. 그래서 힘 다할 때까지 이 길을 가리라 오늘도 스스로에게 다짐한다. 이 길에 서예학을 소생시켜 보고 싶다는 절박함도 동행한다.

2018년 6월

一谷 정현숙

Preface

The Korean calligraphy carrying the moral culture of ancestors has a long history of two thousand years. Therefore, to understand modern Korean calligraphy, we need to know ancient Korean calligraphy first.

Since I entered the calligraphic study, I focused on the history of ancient Korean calligraphy based on the Chinese calligraphy. As a result, *The Calligraphy of Silla* was published in 2016. It was warmly welcomed by the academic circles and selected for '2017 Sejong Book in Academic Field'. It was encouraging not only for me but for another calligraphy scholars because the importance of calligraphic study was admitted by the professionals.

Subsequently, in 2018 I publish *Calligraphy of the Three Kingdoms of Korea*. It was written by the funding of the National Research Foundation of Korea from 2013 to 2015. To be the compilation of the calligraphy of the Three Kingdoms, I mentioned most of their written materials in the book, which is the result of my twenty-year study on the history of Korean calligraphy. Analyzing the previous studies of not only calligraphic field but other academic fields such as history, archeology, literature, Buddhist studies, and art history, I made several big frames in composition.

First, I looked over the characteristics of the calligraphy of the Three Kingdoms. They left numerous characters on the various materials such as stone, brick, wood, and so on from the 4th to the 7th centuries. The purpose of such record is for official or personal use. Depending on the purpose, materials became different, and the writing style became changed as well. The Goguryeo calligraphy is the case. Meanwhile, regardless of external influence, the calligraphy of more than twenty stone inscriptions engraved on the natural stones kept their own naiveness for about one hundred years. The Silla calligraphy is such a figure. Contrast to it, individuality emphasizing on heterogeneity rather than homogeneity was also expressed in different taste and style showing sophistication and simplicity at the same time. It is the essence of Baekje calligraphy. The calligraphy culture of the Three Kingdoms containing such characteristics became the root of that of the United Silla and the source of variety of the United Silla calligraphy.

Second, I tried to seek the difference and similarity at the same time in calligraphy of the Three Kingdoms. Each calligraphy shows a different color. The Three Kingdoms people created their own colors in calligraphy through the acceptance and transformation of Chinese calligraphy, contacting the advanced civilization of China alternately ahead and behind, respectively. The three colors mean differences, and the differences are creativity and identity. I found the identity of each nation from the differences. Simultaneously, there are also similarities between the calligraphy of the Three Kingdoms. Although they exited in the relation of ally or enemy in history, neighboring countries carried out mutual exchange, and the culture was supposed to be influenced each other. Through the calligraphy of the Three Kingdoms, I could confirm the fact that if mixing two contrasting colors appropriately, they can share the same color.

Third, I reread the mistakenly deciphered characters and corrected the mistakenly mentioned calligraphic script and style about several works at the point of calligraphic aspect. In decipherment, I observed the overall composition of a work, composition of a character, and characteristic of stroke at the position of calligrapher of the time. In calligraphic script, I looked over the calligraphic style of work and brush movement of character. In both cases, I presented the reasonable opinions for everyone to judge and agree, based on the elements composing characters. I corrected obvious misreading of the early days for the next generation of scholars not to repeat the same mistakes. Of course, I illuminated their sources. I here mentioned *Stele for King Gwanggaeto*, *Stele of Goguryeo in Jian*, *Stele of Goguryeo in Chungju*, and *Lidded Silver Bowl in the First Year of Yeonsu* as the written materials of Goguryeo, *Stele of Sataekjijeok* , *Brick of Ancient Tomb at Songsan-ri*, and wooden tablets as those of Baekje, and the wooden tablets as those of Silla.

Fourth, I decided one establishment year among the works having at least more than two establishment years due to the sexagenary circle, based on the validity and suitability. In performing it, I basically approached at the point of calligraphic aspect and brought into the studies of other academic fields as well. Here I observed *Recording*

Stone of Pledging in Imsin Year and *Wooden Tablet in Imja Year at Seongsansanseong Fortress*.

Fifth, I focused on not only the writing technique but the engraving technique. A study of epigraphy is normally performed with ink rubbing, and it does not matter in the study of history. However, to mention its artistic value, one should feel the vivid taste of engraving, and to do so, observe the material itself in person. The ink rubbing of stone is an inanimate object, and the stone is a living object. One should observe the engraving to feel the perfect beauty of calligraphy. From the engraving technique revealed the brush movement of writing, I found out that even the engraver of the ancient time recognized the brushwork of writing. The engravers of *Epitaph for King Muryeong, Diamond Sutra Panel from the Five-story Stone Pagoda at Wanggung-ri*, and *Stele of Building a Reservoir in Musul Year in Daegu* are included in this category.

When mentioning the artistic feeling of wooden tablet, one should observe the wooden tablet itself rather than its infrared image. To feel the vividness of the ink writing of wooden tablet, I did so. I knew that the writings of Baekje officials show the beauty of sophistication and restraint, and those of Silla officials reveal the beauty of simplicity and unrestraint.

Lastly, I searched for the influencing relationship in calligraphy through the connection of neighboring countries and interchanging countries. With the Chinese characters, the medium connecting the Three Kingdoms, they gave and took the influence each other and made monumental works for the character culture of East Asia in the different role. Goguryeo that accepted the calligraphy of the Northern dynasties of China influenced on the calligraphy of Silla due to the political situation of the 5th century. Baekje that accepted the calligraphy of the Southern dynasties of China layed the foundation stone for the calligraphy culture of ancient Japan by spreading its calligraphy to Japan officially. Silla that created their own calligraphic style even under the control of Goguryeo influenced on the calligraphy of Gaya and made a contribution for the development of ancient Japanese calligraphy through the Silla people who went to Japan. Through these facts, I learned what is the role of

each country for the formation of the character culture of East Asia and its position in the history of the character culture of East Asia. Since I reflected all the elements considered in the calligraphy of the Three Kingdoms, this book became a voluminous work. I only desire it would be the foundation stone for the study of the calligraphy of the Three Kingdoms.

Thanks to the scholars who provided me many precious written materials I could not obtain by myself, my family who always supports me to study, and people of publisher Ilchokak, I could publish this book. I really appreciate all of them. Despite their assistances and efforts, it is all my fault if there are some mistakes. I look forward to hearing corrections from the scholars of all the academic fields.

The United Silla created the calligraphy of various colors by amalgamating those of the Three Kingdoms and accepting that of the T'ang. Being suitable for the name of the Buddhist nation, Buddhism especially made a big contribution for the flourishing of the calligraphy culture of the United Silla in various ways. It is well known that the calligraphy of the late United Silla was succeeded to that of the early Goryeo, and the calligraphy of Goryeo was originated from that of the United Silla. Accordingly, the aim of my following study is to explore the true characteristics of the calligraphy of the United Silla. Eventually, establishing the history of ancient Korean calligraphy is my ultimate academic goal.

Even though the external circumstance is tough, the study tracing the fragrance of characters and the spirit of books of ancient Korean people is the best pleasure for me. At this very moment, I promise myself to do my best for the work. I sincerely hope that the study of calligraphy would revive at last.

June 2018

Dr. Hyun-sook Jung

차례Contents

표 목록
List of Tables

일러두기

1. 비석, 목간 등 다면 유물 사진은 당시 글자를 쓴 순서대로 오른쪽에서 왼쪽으로 1면(전면)부터 차례로 배열했다. 목간은 실물을 위주로 하고 글자 인식이 어려운 것은 적외선 사진을 실었다.

2. 유물의 크기는 별도 표기가 없으면 높이×너비×두께를 나타낸다.

3. 본문에 실린 유물 사진이 실물이든 탁본이든 캡션은 해당 유물에 대한 연대, 크기, 출토지 및 소장처 순으로 표기했다.

4. 캡션에서 소장처나 소재지 표기가 없는 것은 미상이다.

5. 중국과 일본의 유적, 유물은 대체로 한자음으로 표기했으나 현지음으로 많이 불리는 일부 일본 유적과 유물의 경우 현지음으로 표기하고 한자를 병기했다.

　　예 법륭사法隆寺 → 호류지法隆寺

6. 중국 인명·지명은 한자음으로 표기했고, 일본 인명·지명은 현지음으로 표기했다.

7. 표 내 글자 옆의 'ㅇ-ㅇ' (예 2-1) 표기는 해당 명문의 위치로 '몇 행-몇 번째 글자'라는 뜻이다. 다면의 경우는 'ㅇ-ㅇ-ㅇ'로 표기했는데, '몇 면-몇 행-몇 번째 글자'를 뜻한다.

8. 〈그림 목록〉에서 저작권자 및 출처 표기가 없는 것은 개인 소장품을 제공받은 것임을 밝혀 둔다.

9. 무주시기(690~705)는 당唐대에 측천무후가 집권한 시기로 이 책에서는 무주신자의 이해를 위해, 그리고 명문 첫머리 '大周'를 따라 해당 시기의 유물 연대를 '당'으로 표기하지 않고 '무주'로 구분하여 적시한다.

삼국 이전의 서예

The Calligraphy before
the Three Kingdoms

1. '서書'의 연원과 변천

동한의 허신許愼(58~147)이 지은『설문해자說文解字』[1]에 의하면, '書(서)'는 '聿(율)'과 '者(자)'가 상하로 결합된 글자이며, 그 뜻은 '기록함[箸]'이다. '聿'은 '기록'이란 뜻을 나타내고 '者'는 商(상)과 魚(어)의 반절인 '서'라는 소리를 나타내어, '書'는 형성자形聲字임을 밝히고 있다.[2] 또 '聿'에 대해 "'聿'은 글자를 쓰는 도구이다. 그것을 초楚나라에서는 '聿', 오吳나라에서는 '不律(불률)', 연燕나라에서는 '弗(불)'이라 했다"고 기록했다. 주석에서는 "불률不律은 붓이다. 촉인蜀人은 붓을 '不律'이라 부르고 진秦나라에서는 '筆(필)'이라고 일컫는다"고 했다.[3] '書' 자에서, 지역에 따라 '不律', '弗', '筆' 등으로 불리는 상단의 '聿'은 곧 글자를 쓰는 도구인 붓을 가리키므로 뜻을 나타낸다.

『주례周禮』에서는 '서'를 육예인 예禮, 악樂, 사射, 어御, 서書, 수數의 하나로 기록하고 있으며,[4] 다시 '서'를 제자 원리에 의해 육서六書인 상형象形, 회의會意, 처사處事(지사指事), 전주轉注, 가차假借, 해성諧聲(형성形聲) 자로 세분하고 있다.[5]

중국 고서에서 '서'의 용례를 찾아보면, 무엇을 '기록하는 행위'와 그 결과물인 '문서'를 지칭했고, '서책'과 '문자'에 부분적으로 확대, 적용된 용어였다. 다시 말하면, '서'는 처음부터 말이 아닌 '글', '기록' 혹은 기록의 결과물인 '문서' 또는 '서책'을 가리키는 명사로 주로 사용되었고, 간혹 기록과 관련된 '문자'나 '기록 행위' 자체를 가리키는 동사로 사용되기도 했다.[6]

중국의 가장 오래된 사서인『상서尙書』의 본래 이름이『서書』였다는 것이 이를 증명한다.『상서』의 주된 내용은 요순시대부터 주나라 초기까지의 왕실 활동, 역사적 기록, 선왕의 공적 칭송 등으로, 공적 기록이다. 이것은 동시대의 갑골문과 청동명문을 통해서도 확인된다.

이런 '서'의 용례가 춘추전국시대부터 변화하기 시작한다. 이 시기는 중원에 자리한 천자 중심의 중앙집권적 절대 권력이 약화되고 권력이 지방으로 분산되던 때이다. 따라서 천자의 상징적 통치 수단이었던 문자가 지방 제후국으로 확산되었고, 갑골과 청동 이외에 각종 새로운 서사 재료와 도구가 등장했다. 역사적 사건을 기록한 죽간竹簡과 목간木簡, 백서帛書, 석각石刻, 옥홀玉笏 등이 만들어지

고, 이 무렵부터 붓이 본격적으로 사용되기 시작했다. 중국이 문자를 수단으로 한 문서의 시대로 접어든 것이다. 이 시기의 '서'에는 전서篆書와 예서隸書가 주로 사용되었다.

한편 '서'가 공적 기록을 넘어서 사적 통신 수단으로도 기능하게 된 것은 기원전 3세기 진한秦漢대부터이다. 통일제국이 들어섬으로써 춘추전국시대에 빈번했던 국가 간의 공문서 사용이 현격히 줄어들고, 공문이라 할지라도 상행 또는 하행 문서가 많아지면서 서간의 내용이 공문이 아닌 개인 간의 서간으로 그 성격이 바뀐다. 실제로 개인 간의 서간이 두드러지게 많아지고, 그 내용도 동료, 친구, 형제, 부부, 부자, 후학, 기타 지인들 간에 주고받은 안부 등 사적 사연들이 대부분이다. 당시 서간을 남긴 인물은 사마천司馬遷, 동방삭東方朔, 양운楊惲, 양웅楊雄, 최원崔瑗 등으로 『문선文選』, 『문체명변文體明辨』 같은 시문집에 그들의 서간이 실려 있다.[7] 이 무렵 종이가 발명됨으로써 이런 사적 서간 교환은 더욱 활발해지고, 사용된 서체는 이전과는 달리 주로 행서行書와 초서草書였다. 이 시기에 이르러 '서'가 '사실의 기록'이라는 실용적 기능을 벗어나 문자 자체를 예술로 보고 즐기면서 감상하는 색다른 심미안이 형성되기 시작했다. 그 결과 전자를 담당하는 서사자書寫者와 후자에 해당하는 서예가書藝家로 서자의 성격도 나눠졌다.

한나라에 이르러 모든 서체가 형성된 '서'는 위진남북조魏晉南北朝와 수당隋唐을 거치면서 그 성격과 용도에 따라 훨씬 세분화되고, 서체와 서풍도 다양해졌다. 특히 다시 통일제국을 이룬 당나라에서는 이전의 진나라처럼 '서'가 정형화되고 필법이 중요시되었다. 이후는 개인에 따른 서풍의 변화만 있었으므로 '서'의 전성기는 당나라라 할 수 있다. 서간의 독자적 문체 양식으로서의 기본 격식과 표현법도 당나라에 이르러 비로소 정립되었다.

이처럼 '서'는 '기록의 수단'과 '예술적 행위'라는 두 가지 기능을 동시에 수행하면서 지금에 이르고 있지만, 그 목적에 따라 쓰이는 서체의 종류와 그 서풍은 확연히 다르므로 '서'를 연구할 때에는 우선적으로 이것을 분명히 인지할 필요가 있다.

한자를 의사 표현의 수단으로 사용하는 한·중·일은 민족성이 다르므로 그들이 '서'를 보는 예술적 관점도 조금씩 다르고, 따라서 그들이 사용하는 용어도 각각

다르다. '서'를 한국은 예술로 보아 '서예書藝'로, 중국은 글씨 쓰는 법을 중시한 당나라의 전통을 따라 '서법書法'으로, 일본은 수행의 방편인 도로 보아 '서도書道'라 칭한다. '서'를 예술로 보는 한국의 관점은 해방 후 일본의 잔재를 없애려는 범국민적 움직임과 맞물려 서예가 손재형孫在馨(1903~1981)이 제안한 것으로, 서예는 현재까지 한국의 '서'를 지칭하는 보편적 용어로 사용되고 있다.

2. 한반도의 한자 수용과 확산

한자의 기원은 통상 끈이나 줄을 매듭짓는 결승結繩으로 본다. 복희伏羲 이전에는 행정 관리들이 처리한 일을 상기하거나 장차 해야 할 일을 기록하기 위해 묶은 끈을 사용했다. 중요한 일들은 큰 매듭으로, 덜 중요한 일들은 작은 매듭으로 표현했다. 한자의 둘째 단계는 모든 자연적 현상을 나타내는, 훨씬 진보된 체계인 팔괘이다. 복희는 천지간의 모든 사물을 양과 음, 즉 ― 과 ―― 두 표지로 나타냈다.

이후 황제의 사관인 창힐倉頡이 신표와 같은 서계書契를 창안했으며, 새 발자국, 짐승 발자국, 나무의 그림자 형태 등을 그림으로 새긴 문자를 만들었다고 전해진다. 이 문자들이 상형문자일 가능성이 있다. 상나라 때인 기원전 17세기경에는 거북 등딱지나 짐승의 뼈에 문자를 새긴 갑골문이 생겼고, 주나라 때인 기원전 8세기에는 선왕의 사관인 주籒가 만든 고문古文, 즉 대전大篆을 청동기에 주로 새겼다. 진나라 때인 기원전 3세기에는 대전을 좀 더 정형화시킨 소전小篆을 주로 돌에 새겼다.[8]

한자가 한반도에 유입된 시기는 대략 이 무렵인 기원전 3세기 전후로 추정되며, 확산된 시기는 대략 고조선 후반기(기원전 300~기원전 194), 위만조선시대(기원전 194~기원전 108), 한사군시대(기원전 108~기원전후)의 약 300년에 해당된다. 고조선의 한자 접촉은 주로 대륙문화가 유입되는 한반도 북부 지역을 중심으로 전개되었다. 고조선의 한자 자료로는 전국시대에 널리 사용되었던 화폐인 '명' 자가 새겨진 명도전明刀錢과 방촉족포方鏃足布(포전布錢), 전국시대 중기에 가장

널리 사용된 동과銅戈인 진과秦戈 등이 있다. 이들은 평안도 지역에서 집중적으로 출토되었다.[9] 이 유물들은 중국에서 유입된 것으로, 그 사용 주체는 중국계 유이민과 그 주변 인물군이었다.

위만조선은 기원전 195년 한나라 연왕燕王 노관盧綰의 부하인 위만衛滿이 1,000여 명의 무리를 이끌고 고조선에 망명했다가 이듬해인 기원전 194년 고조선의 준왕準王을 축출하고 세운 왕조로 약 90년간 지속되었다. 위만은 망명 후 처음에는 변경을 수비했는데 유망민을 중심으로 한 세력이 커지자 준왕을 축출했다. 이때 준왕은 남쪽 진국辰國으로 가서 한왕韓王이 되었다.[10] 위만이 고조선계 사람일 가능성이 높고 '조선'이라는 국호도 그대로 사용한 것, 고조선계 사람이 높은 지위를 차지한 것,[11] 고조선과 구별될 만한 특별한 문자 자료가 출토되지 않은 것 때문에 위만조선의 한자 수용과 보급은 고조선의 연장선상에서 보는 것이 일반적 견해이다. 당시 중국은 한나라 초기의 정치적 혼란기였기 때문에 위만조선은 그 성립 기반 자체가 중국으로부터의 망명 세력이었고, 말기에 이르기까지 망명인이 계속 유입되었기 때문에 이들 중 한자를 알고 사용한 지식인들이 상당수에 이르렀다. 따라서 이들은 위만조선의 한자 사용을 고양시키는 데 중요한 역할을 했다. 이와 관련하여 주목할 것은 그 세력 범위가 기원전 3세기 말의 고조선에 비해 상당히 확대되었고, 한자를 아는 세력이 평양 이남의 한강 유역과 그 남쪽인 진국으로까지 유입되었다는 사실이다.

고조선 말기인 기원전 194년 고조선의 준왕이 위만의 공격을 피해 남하한 것, 위만조선 말기 역계경歷谿卿이 진국으로 이주한 것[12]은 한자를 아는 지식 세력의 한강 이남으로의 남하를 보여 주는 것으로, 이는 한자의 한반도 유입 역사에서 중요한 과정이다. 여기서 말하는 진국의 위치에 대해서는, 한반도 남부의 삼한 지역 전체를 포괄하는 한이 바로 옛 진국이라고 하거나[13] 삼한 중 특히 진한 지역을 옛 진국이라 지칭하기도 하는[14] 등 이견이 있으나 준왕, 역계경 등 당시 상당수의 식자층이 한반도 남부에 정착한 것은 분명한 사실이다.[15] 통상 이들이 삼국시대 이전의 한반도에 한자 전래와 보급에 중추적 역할을 하고 한반도에 철기문화를 전수하여 삼한사회의 발전을 주도한 것으로 본다.[16]

"진국에서 글을 올려 천자를 뵙고자 했으나 위만조선이 이를 막아 교통하지 못

하게 했다"[17]는 사실은 천자에게 올리는 글을 작성할 정도의 한문 실력을 갖춘 인물이 한강 이남인 진국에 존재했다는 것을 말해 준다.

기원전 108년에 한 무제가 위만조선을 멸망시키고 그 영토에 낙랑, 진번, 임둔을 설치하고, 기원전 107년에 현도를 설치함으로써 한사군이 성립되었다. 기원전 82년에는 진번군을 폐지하여 낙랑군에 귀속시키고 임둔군을 폐지하여 현도군에 귀속시켰다. 기원전 75년에는 현도군을 만주 흥경興京 방면으로 이동시키면서 그 일부를 낙랑군에 귀속시킴으로써 낙랑군만이 한반도에 남았다. 출토된 문자 자료도 낙랑군 것이 많으므로 이를 통해 한반도의 한자 수용과 전래 과정을 유추해 볼 수 있다.

낙랑군이 문자를 사용한 것은 출토된 석비, 동기, 칠기, 봉니, 인장, 화폐, 동경, 기와, 벽돌, 토기 등의 유물에서 알 수 있다.[18] 이들은 자체적으로 제작된 것들도 있으나, 한나라에서 수입된 것들이 많다. 근래에는 기원전에 제작된 죽간과 목간도 출토되어 한문의 수준이 상당히 높았음을 보여 준다. 특히 석비, 동경, 기와, 벽돌은 기원후에 본격적으로 만들어진 것으로 보아, 이 지역이 기원후에도 여전히 새로운 한자 수입과 확산의 중심 역할을 했음을 알 수 있다.

이 유물들이 보여 주듯이 낙랑군에서의 한자 보급은 이전과는 비견할 수 없을 정도로 활발했다. 한자의 활용 주체도 귀족에서 하급 관리, 일반인에게까지 그 범위가 넓어졌다. 문장도 짧은 것부터 비교적 완성도가 높은 65자 내외의 장문에 이르기까지 다양해졌으며, 내용도 실용적 목적부터 정연한 문학적 표현까지 확대되었다.

기원 전후 한반도의 중심부에서 전개된 이런 한자의 활용과 보급을 통해 직간접으로 관계를 맺고 있던 한반도 남부의 삼한과 뒤를 이은 백제와 신라, 그리고 북부의 부여와 고구려에 좀 더 양질의 한자 문화가 제공되었을 것으로 생각된다. 실제로 이를 증명하는 유물들이 한반도 남북부에서 다수 출토되었다. 따라서 낙랑군의 한자 문화는 삼국에 상당한 영향을 미쳤을 것이라고 단언할 수 있다.

고조선 후기, 위만조선 후기 때와 마찬가지로 한사군시대에도 한반도 남부로의 중국 유이민들의 흡수는 계속되었다. 호래戶來 등 중국계 한인漢人 1,500여 명의 진한억류사건이 한 예이다. 이들은 벌목을 위해 남하했다가 진한에 억류되었

는데, 3년 후 진한 염사착廉斯鑷의 통역으로 생존자 1,000여 명이 낙랑군으로 망명했다. 그들은 삼한 지역의 말과 다른 언어를 사용했는데 그것은 한어漢語였다. 이런 기록으로 볼 때, 낙랑군과 삼한 지역 사이에 잦은 인적 교류가 있었고 염사착처럼 통역을 할 수 있을 정도로 한어에 조예가 깊은 인물들이 있었으며, 그들이 사용하는 한어로 삼한 지역의 식자층들도 한어를 접하고 한자를 경험할 수 있는 기회를 가졌을 것이라고 유추해 볼 수 있다.[19]

이를 증명하듯, 이 무렵 한반도 남부 지역에서도 한자 사용과 관련된 유물들이 발견된다. 경상북도 영천시 어은동漁隱洞 유적지에서는 동경 15매,[20] 경상남도 창원시 다호리茶戶里 유적지에서는 서한(전한)의 오수전五銖錢 3매와 붓 5자루,[21] 제주도 북단 산지항山地港에서는 서한의 오수전 4매, 왕망시대의 화폐인 화천貨泉 11매, 대천오십大泉五十 2매, 화포貨布 1매가 발굴되었다.[22] 오수전에는 서한의 예서로 쓰인 '오수' 두 글자가 선명히 주조되어 있어, 한반도 남부 지역 심지어 제주도에서도 한나라 예서를 접했다고 유추해 볼 수 있다. 이 유물들은 기원 전후에 한반도 남부 지역에 한자가 전래, 유포되고 필사되었음을 증명한다.

그렇다면 한반도 북부 지역의 한자 유입 실태는 어떠했을까. 한사군 당시 한반도 북부 지역에서는 이미 부여와 고구려가 부각되고 있었다. 기원전 2세기경부터 494년까지 북만주 지역에 존속했던 예맥족濊貊族 국가인 부여(또는 북부여)는 송화강 유역의 길림吉林, 장춘長春, 농안農安 일대에서 부족 연맹체 형태로 처음 출현했고,[23] 부여족의 한 갈래가 세운 고구려는 기원전 107년 현도군이 설치될 때 이미 압록강 유역에서 그 존재를 드러내 현도군의 3개 속현 중 하나로 이름이 알려졌다. 기원전 75년 현도군을 만주 흥경興京 지역으로 몰아낸 것도 고구려였다.[24] 고구려의 근거지였던 통구通溝, 집안集安, 졸본卒本 일대에는 고조선 말기부터 중국에서 온 유망민들이 정착한 곳이 있었다. 따라서 이 지역은 한반도가 한자를 수용한 기원전 3세기 초부터 한자 문화와의 접촉이 가장 활발하게 이루어진 곳으로 여겨지며, 이 일대는 현도군이 설치된 후 낙랑군처럼 한나라의 직접 통치를 받음으로써 낙랑군에 준하는 한자의 보급이 이루어졌을 것으로 본다.[25]

한반도에서의 초기 한자 사용은 중국처럼 주로 공적 용도였으며,[26] 신라가 삼국을 통일한 7세기 중반까지도 사적 용도로 쓰인 기록이 거의 없다.[27] 삼국시대

초기부터 중국과 빈번한 왕래가 이루어져 외교문서와 같은 공문서에 한자가 주로 사용되었고, 삼국도 여러 점의 금석문을 통해 크고 작은 역사를 한자로 기록했다. 따라서 삼국의 서예를 논하는 자료도 금석문, 목간 등 공적 용도의 문자 자료가 주를 이룬다.

삼국의 서예를 논하기 전에 한반도의 선사시대 사람들은 중국에서 한자라는 기록 매체가 유입되기 전에 어떻게 의사를 표현했는지 간략하게 살펴보자.

3. 삼국 이전의 서예

(1) 그림으로 의사를 표현한 선사시대 암각화

선사시대 사람들은 대자연 속에서 자신의 무기력함을 이겨 내기 위해 절대적 힘을 지닌 신에 의존했다. 그들의 삶의 목적은 험난한 자연환경 속에서 자신들의 생명을 지키고 종족을 유지, 번식시키는 것이었다. 그들은 이런 소망을 지역에 따라, 종족에 따라 여러 가지 형태로 표현했는데, 암각화巖刻畵가 그 대표적인 것 중 하나이다.

암벽이나 동굴에 긁거나 파서 새긴 그림을 암각화라고 한다. 선사시대 사람들은 생명 유지를 위해 필요한 먹거리를 풍성하게 제공하는 원천인 태양을 주로 그려 태양신 숭배사상을 표현했다. 자신들이 신격화한 곰, 사슴, 호랑이, 멧돼지 등의 육지동물을 새기기도 했다. 바다에 인접한 사람들은 고래를 신성시했는데, 고래는 식량인 동시에 신적 존재로 숭배되는 이중성을 가지고 있었다. 더불어 성행위, 성기를 세운 사람 또는 성과 관련된 상징물을 내세워 종족 보존과 번식의 본능을 표현하기도 했다. 그들은 바위에 그림을 새기고 제단을 만들어 제사 의식을 행했는데, 오늘날 바위예술로 통칭하는 암각화가 바로 선사시대 사람들의 이런 신앙 행위와 관련이 있으며, 암각화가 있는 곳이 바로 제사 의식을 치른 장소였다.

암각화는 전 세계적으로 널리 분포되어 있는데, 한국에도 15군데 정도의 유적이 있다.[28] 한국의 암각화는 대부분 영남 지역에 분포되어 있는데, 가장 대표적

인 것이 〈울주대곡리반구대암각화〉와 〈울주천전리각석〉이다.

한국에서 가장 오래되고 가장 큰 암각화인, 국보 제285호 〈울주대곡리반구대암각화蔚州大谷里盤龜臺巖刻畵〉(그림 1-1)는 울산광역시 울주군 언양읍 대곡리의 강변 대형 절벽에 그려져 있다. 신석기 말기에서 청동기시대의 것으로 추정되는 이 그림은 당시 사람들의 생활과 풍습을 보여 준다. 'ㄱ'자 모양의 절벽 암반에 육지동물과 바다동물, 사냥하는 장면 등 총 75종, 200여 점의 그림이 면각 기법과 선각 기법으로 새겨져 있는데, 시베리아 지역에 분포한 암각화와 유사한 특징을 가진다.

육지동물로는 호랑이, 멧돼지, 사슴 등이 묘사되어 있다. 호랑이는 함정에 빠지거나 새끼를 밴 모습, 멧돼지는 교미하는 모습, 사슴은 새끼를 거느리거나 밴 모습으로 그려졌다. 바다동물은 고래, 상어, 거북 등이 새겨져 있다. 특히 작살 맞은 고래, 새끼를 배거나 데리고 다니는 고래 등 고래가 많이 묘사되어 있는데, 하늘로 오르는 고래 떼와 수직으로 서서 고래를 호위하는 듯한 바다동물이 있는 것으로 보아 고래를 신격화한 것으로 보인다. 성기를 세운 제사장, 사냥꾼, 배를 타고 고래를 잡는 어부, 그물 등도 보인다.[29] 이런 모습들은 생산의 풍요를 기원하고 종족 보존의 본능을 나타낸 것이므로 그림을 통해서 생각을 표현한 무문자시대의 문자라고 할 수 있다.

다음은 초기 철기시대 암각화인 국보 제147호 〈울주천전리각석蔚州川前里刻石〉(그림 1-2)이다. 이 각석은 울산광역시 울주군 두동면 천전리를 흐르는 태화강의 지류인 대곡천의 중간쯤에 위치하고 있는데 이곳은 선사시대뿐만 아니라 신라화랑들의 수양지로도 유명하다. 이 암벽은 15도 정도 앞으로 비스듬히 기울어져 있어 직접적인 풍화작용을 받지 않아 비교적 잘 보존되어 있으며, 강바닥보다 훨씬 높은 곳에 위치하지만 큰 홍수가 있을 때는 반 정도 물에 잠기기도 한다. 상단에는 쪼아서 새기는 기법으로 기하학적 무늬와 동물, 추상화된 인물 등이 새겨져 있고, 하단에는 선을 그어 새긴 그림과 글씨가 섞여 있으며 기마행렬도, 동물, 용 등 다양한 모습이 그려져 있다.[30] 이것은 상단과 하단의 그림을 그린 부류가 서로 다름을 의미하며, 전체적으로는 선사시대부터 신라시대까지의 생활 모습을 그리고 있다.[31] 주로 우측 하단에 새겨진 신라 명문들은 신라의 역사와 서예 연구

에 유용하게 쓰인다. 신라시대의 명문들로 인해 글씨를 논할 때는 〈울주천전리서석〉이라 부르기도 한다.

　주로 형태로 표현된 이 두 암각화와는 달리 〈남해상주리석각南海尙州里石刻〉(그림 1-3)의 그림은 한자의 획을 연상시킨다. 가로 7m, 세로 4m의 평평한 바위 위에 새겨진 이 석각은 '서불제명각자徐市題名刻字'라고도 하는 그림문자인데, 경상남도 남해군 상주면 양아리에서 금산 부소암으로 오르는 산 중턱 평평한 자연암

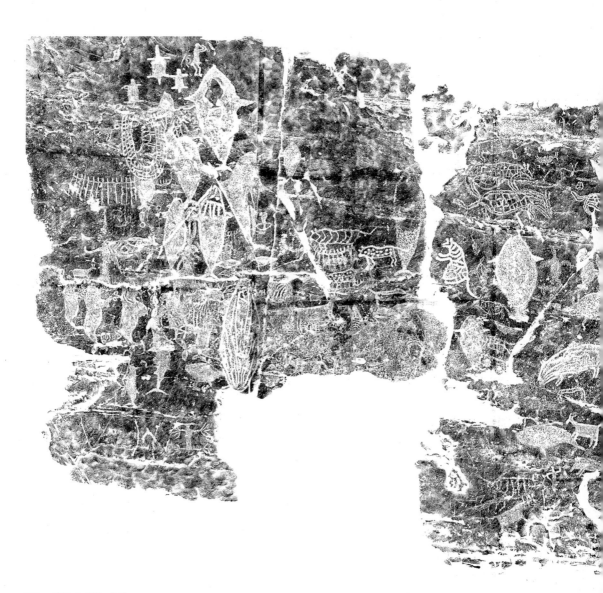

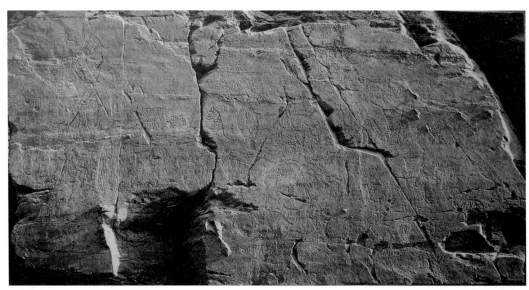

그림 1-1
울주대곡리반구대암각화(상)와 탁본(하),
신석기~청동기시대, 400×1,000cm, 울산 울주군.

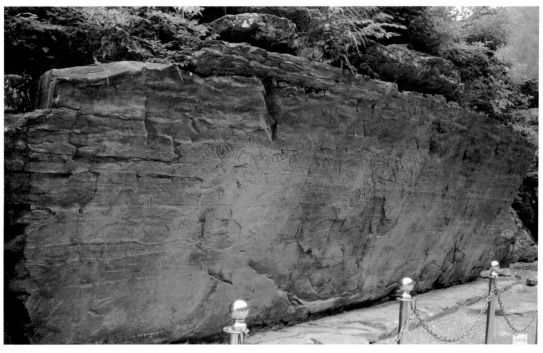

그림 1-2 울주천전리각석(하)과 탁본(상), 선사시대~신라, 270×970cm, 울산 울주군 두동면.

에 새겨진 특이한 형태의 조각이다. 전하는 바로는 중국 전국칠웅 중 하나인 진秦나라 왕(뒷날 시황제, 재위 기원전 247~기원전 210)의 명령으로 방사方士 서불徐市이 삼신산三神山 불로초를 구하려고 어린 남녀 3,000여 명을 거느리고 이곳 남해 금산을 찾아와서 한동안 수렵을 즐기다가 떠나면서 자신들의 발자취를 후세에 남기기 위해 새겨 놓았다고 한다. 이 석각에 대해서는 아직 정확한 해독을 하지 못하고 있으나, 서불이 자기 이름을 새겨 둔 것이라고도 하며, 혹은 "徐市起拜日出(서불기배일출)" 6자로 읽기도 한다.[32] 그러나 시황제 때는 이미 한자가 사용된 점으로 미루어 그 이전의 고문자로 추측되는데, 필획은 시황제 이전에 이미 사용된 대전의 필법으로 쓰였다.

그림 1-3
남해상주리석각(상)과 탁본(하),
기원전 3세기경, 50×100cm,
경남 남해군.

(2) 한나라에서 전래된 낙랑군 서예

삼국 가운데 고구려 서예는 낙랑군 서예와 친연성이 있기 때문에 고구려 서예를
논하기 전에 낙랑군 서예를 먼저 살펴볼 필요가 있다. 낙랑군의 문자 유물은 그 종
류와 수가 다양하다. 그중 몇 가지를 통해 낙랑군 서예의 특징을 고찰해 보자.

첫 번째로 죽·목간 세 점을 들 수 있다. 1990년대 초 평양시 낙랑구역 통일거
리 건설장에서 발굴된 정백동364호분에서 출토된 〈낙랑군초원4년현별호구부목

간樂浪郡初元四年縣別戶口簿木簡〉(그림 1-4)과 〈논어죽간〉(그림 1-5)은 낙랑군의 역사와 서예 연구에 새로운 기폭제가 되고 있다. 이 목곽무덤의 묘주는 생전에 낙랑군부에서 호구부 작성 등 행정업무를 담당했던 현지인 속리屬吏(하급관리)로 보이며, 관곽棺槨의 규모와 칠기류 등의 부장품으로 볼 때 묘주와 무덤을 축조한 귀족의 지위와 경제력도 상당했을 것으로 추정된다.

기원전 1세기 낙랑군의 호구 실태를 보여 주는 〈낙랑군초원4년현별호구부목간〉은 목판 형태의 목간 3매를 가로로 나란히 놓은 흑백 사진 상태로 공개되었는데, 여러 행을 한 편에 적은 목독이다. 가운데의 목독 1, 좌측의 목독 2는 상하 길이가 같고 우측의 목독 3은 조금 짧지만 너비는 좌측 목독과 동일하다. 목독 1은 표제가 있는 호구부의 첫 장이고, 목독 2는 중간 부분, 목독 3은 마지막 부분이다. 목독 1과 3은 상하에 여백 없이 글자로 채워져 있고, 목독 2는 상하 모두 두 글자 정도가 들어갈 여백을 두었다. 이는 이 세 목독이 본래 상하로 연결된 한 문서였다는 것을 말한다. 다시 말하면 목독 1은 상, 목독 2는 중, 목독 3은 하에 해당된다. 이 호구부는 서한의 것(23~28×3.2~6.9cm)과 거의 동일한 규격의 공

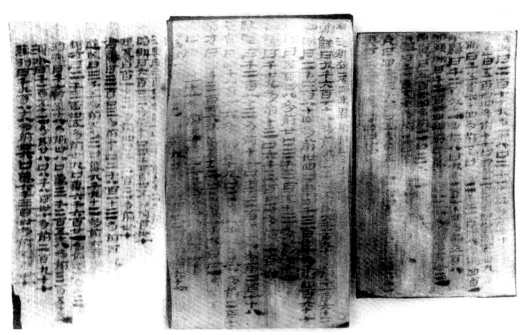

그림 1-4 낙랑군초원4년현별호구부목간, 낙랑군(기원전 45년), 26.8×6cm, 평양 정백동364호분.

그림 1-5　논어죽간, 낙랑군(기원전 45년), 평양 정백동364호분.

문서 양식으로 작성된 것으로 보인다.[33]

　서체는 원필의 정방형 또는 편방형 예서이며, 행간은 가지런하지만 자간은 일정하지 않아 행의 글자 수가 각각 다르다. 몇몇 예외를 제외하고는 파책이 절제되어 있어 매 글자의 중심이 중앙에서 크게 벗어나지 않아 고예풍의 분위기가 짙다. 자간이 빽빽한 웅건무밀한 서한의 서풍이다.

　〈논어죽간〉은 통행본 『논어』의 선진先進·안연顔淵 편에 해당하는 장구章句가 적힌 죽간 120매 내외로 추정된다. 이 가운데 39매는 형태와 자구가 대체로 온전하나 나머지 70여 매는 잔간殘簡 상태이다.[34] 내용을 확인할 수 있는 것은 선진 편 33매(19개 장구, 589자), 안연 편 11매(9개 장구, 167자)로 출토 죽간의 3분의 1 정도이다. 1973년 하북성 정주定州 한묘에서 출토된, 현행본과 차이가 있는 〈논어죽간〉[35]과는 10년 정도 차이가 나는데 거의 동시대의 것으로 추정한다. 근래 김해 봉황동과 인천 계양산성에서 출토된 통일신라 〈논어목간〉[36]과의 연관성을 고려하면, 이 〈논어죽간〉은 내용 자체의 연구뿐만 아니라 고대 동아시아의 문자와 사상의 전파 과정을 이해할 수 있는 논어학 연구에 귀중한 자료이다.

　죽간 글씨의 서체는 파책이 있는 편방형의 예서이다. 행간과 자간이 가지런하고

자간의 여백이 글자 높이와 유사하며, 파책이 시원하다. 정주 한묘 〈논어죽간〉[37]과 유사한 서풍이나, 원숙미에서는 그것을 뛰어넘는다. 이는 낙랑군의 서예 수준이 동시대 한나라의 예서보다 더 앞선다는 것을 보여 준다. 이런 서체는 석비에서는 2세기 동한에 이르러 주로 나타나는데, 이 죽간은 정주 죽간과 더불어 이미 서한 때 파책이 있는 예서가 실용적 학습용 서체로 널리 쓰였다는 것을 말해 준다. 이는 습서용인 통일신라의 두 〈논어목간〉이 행서로 쓰인 것과 구별된다.[38]

이처럼 〈호구부목간〉과 〈논어죽간〉은 동일한 묘에서 출토되었지만 그 서풍은 다르다. 전자가 파책이 절제된 서한의 고예풍이라면, 후자는 파책이 강한 동한의 예서풍이다.[39] 서풍이 다름에도 불구하고 둘 다 동시대 한나라의 예서보다 더 완성도가 높아 낙랑군의 서예 수준은 한나라를 앞섰다고 유추해 볼 수 있다.

평양시 낙랑구역 남정리116호분인 채협총彩篋塚에서 발견된 목찰과 채화칠협彩畵漆篋에도 글씨가 있다. 채협총은 굴식[橫穴式] 구조의 나무방무덤[木室墓]으로 된 덧널무덤의 드문 예이다. 3개의 널 안에서 피장자의 인골과 함께 금·은제 팔찌와 반지를 비롯한 치레걸이와 오수전, 화천 등의 화폐가 발견되었다. 잣나무로 만든 장방형의 얇은 목판인 목찰 표면 위쪽에 3행, 17자가 새겨져 있다(그림 1-6). 명문 "縑三匹 / 故吏朝鮮丞田肱 謹遣吏再拜奉 / 祭"는 "비단 3필. 속리인 조선승 전굉이 삼가 아랫사람을 보내 재배再拜하고 제사를 받든다"는 뜻이다.[40] 이것은 비록 단문이지만 잘 다듬어진 글로 장례와 같은 중요 행사에 물목과 사연을 적은 한문이 통용되었음을 보여 준다. 낙랑군의 속현인 조선현의 하급관료인 현승이 이런 글을 적었다는 것은 낙랑군 속현 지역의 높은 한문 수준을 말해 준다. 목찰의 서체는 예서인데, 이는 낙랑군의 서예가 한나라 글씨와 밀접한

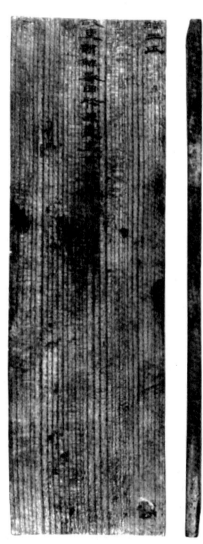

그림 1-6
채협총목찰, 낙랑군(2세기 후반경),
23.7×7.2×0.6cm, 평양 남정리116호분.

관련이 있음을 암시한다.

채화칠협(그림 1-7)에는 뚜껑 아랫부분에 한나라 유향劉向(기원전 77~기원전 6)이 쓴『효자전孝子傳』에 등장하는 효자, 성군과 폭군, 그리고 옛 성현 94명이 그려져 있고 각 인물상 옆에 이름이 적힌 방서傍書가 있다. 바닥에 앉아 있는, 높이 약 5cm인 인물들은 몸을 돌려 손짓을 하거나 활발하게 대화하는 모습을 하고 있는데, 변화를 주기 위한 다양한 모습에서 화가의 숙련된 솜씨와 창의성을 읽을 수 있다. 이로 인해 서양학계는 이 채화칠협이 한나라에서 수입된 것으로 보지만, 국내에서는 낙랑군으로 유입된『효자전』을 보고 낙랑군에서 만들고 그린 것

그림 1-7
인물채화칠협, 낙랑군,
18×39×17cm(인물 채화 높이 약 5cm),
평양 남정리116호분 출토,
조선중앙역사박물관 소장.

으로 본다.[41] 그러나 인물들의 의상, 표정 등 전체적 화풍이 서한묘 벽화에 묘사된 군자상(그림 1-8)과 유사한 점, 책만으로는 인물을 그렇게 묘사하기가 쉽지 않은 점 등으로 보아 한나라에서 제작되었을 가능성이 크다.

　　방서의 서체는 행서와 예서의 필의가 있는 해서이다. 채화칠협이 한나라에서 수입한 것이면 당시 낙랑군 사람들도 이런 복합적 글씨를 접했다고 해석할 수 있다.

　　두 번째는 〈점제현신사비秥蟬縣神祠碑〉(그림 1-9)이다. 이것은 한반도에서는 처음 발견된 비로, 1913년 일본인 세키노 다다시關野貞(1867~1935), 이마니시 류今西龍(1875~1932) 등이 남포시 온천군 성현리 어을동토성지於乙洞土城址를 조사하면서 토성의 동북쪽 약 150m 지점에서 발견했다. 비의 건립 시기는 여러 설 가운데 85년이 가장 유력하다.[42] 그렇다면 명문 1행 시작 부분의 '□□□'는 '元和二'

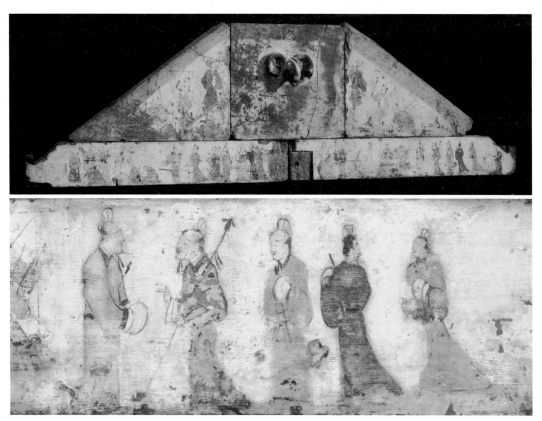

그림 1-8
상인방·박공벽 화상전(상)과 대화하는 군자상(하), 서한(기원전 1세기), 73.3×240.7cm(상), 높이 19cm(하),
중국 하남성 낙양 한묘 출토, 보스턴미술관 소장.

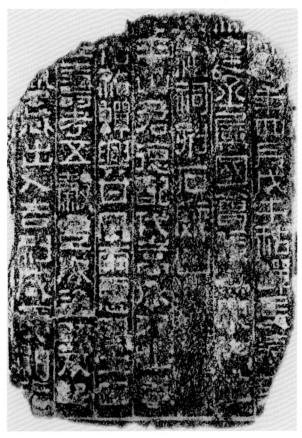

그림 1-9
점제현신사비 탁본, 낙랑군(85년),
152×110cm, 평남 용강군 해운면.

로 추정할 수 있다.

발견 당시 상부가 약간 파손되어 있었는데, 화강암에 계선을 긋고 7행, 약 80자가 새겨져 있다.[43] 명문과 해석은 다음과 같다.

1. □□□年四月戊午秥蟬長□□
2. □建丞屬國會□□□□□
3. □神祠刻石辭曰
4. □平山君德配代嵩承天□□
5. □佑秥蟬興甘風雨惠閏土田
6. □□壽考五穀豊成盜賊不起
7. □□蟄藏出入吉利咸受神光

□□ □년 4월 무오년에 점제현장 □□. 나라를 세우고 이어서 …을 모으고 …, 신사 (를 건립하고) 돌에 새기니 사辭가 말하기를, □평산군(산신)의 덕은 대산代山·숭산崇山의 산신과 비견하고, 하늘에 올라 …. 점제현을 돕고 좋은 비바람을 일으키고 기름진 토전 의 혜택을 내리시니, □□이 오래 살고 오곡이 풍성하며 도적은 일어나지 않고, □□이 고요하고 길하고 이로움이 출입하여 모두 신의 광덕을 받게 하나이다.

비의 전반부는 점제현의 현장이 비를 세우게 된 경위를 서술하고, 후반부인 3 행 '사왈辭曰' 이하는 신사에 모신 산신의 덕을 칭송하면서 점제현 사람들을 위한 기원을 담고 있다. 명문은 4언 12행으로 구성된 4언시 형식으로, 의미 전개가 정 연하면서 어휘의 선택과 조직이 대단히 수준 높은 한문 표현법을 구 사하고 있다.[44] 비문에서 보듯이 건비 주체인 낙랑군의 속현인 점제 현의 현장은 현령과는 달리 1만 호 이하 소규모 현의 책임자이다. 속 현의 한문 수준이 이 정도라는 것은 당시 낙랑군의 한문이 상당히 발 달했음을 말해 준다.

명문의 서체는 파책이 없는 예서, 즉 고예이다. 세로 계선이 그어 진 형식과 웅강한 서풍은 고구려의 〈광개토왕비〉[45]와 유사하여 낙랑 군의 서예가 고구려 서예에 미친 영향을 유추해 볼 수 있다. 비의 서 체나 서풍이 동시대 한나라의 것과 유사하여 건립 연도를 85년으로 볼 수 있는 근거가 된다.

죽간·목간과 석비 이외에도 길상어, 직명, 국명, 연호 등이 새겨 진 와당, 제작자나 소유자의 성씨 등이 새겨진 토기, 간지가 새겨진 벽돌, 글자가 새겨진 각종 청동기와 철기, 인장 등이 많이 출토되었 다.[46] 이들은 한나라에서 유입되기도 하고, 낙랑군이 자체적으로 생 산하기도 했다.

낙랑군과 대방군의 명문전은 대부분 벽돌무덤에서 출토되었다. 이 지역의 벽돌무덤은 낙랑토성지 주변 지역에서 1925~1926년에 조사 된 것만도 926기에 이른다. 대방군 땅인 황해북도 봉산군 문정면 당 토성唐土城 터에서 출토된 〈태시11년명전泰始十一年銘塼〉(그림 1-10)은

그림 1-10
태시11년명전, 대방군(275년), 황북 봉산군 문정면 당토성 출토, 국립중앙박물관 소장.

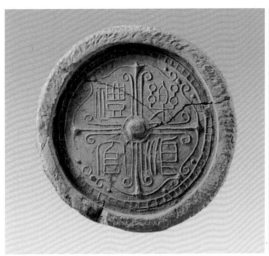

그림 1-11
'樂浪禮官'명와, 낙랑군, 지름 15.7cm,
국립중앙박물관 소장.

그림 1-12
'樂浪太字章'명인, 낙랑군, 2.9×3.1×0.7cm,
국립중앙박물관 소장.

〈점제현신사비〉처럼 고예로 쓰여 웅건한 맛이 있다. 이런 분위기의 낙랑군과 대방군 고예는 4, 5세기 고구려의 〈광개토왕비〉, 천추총·태왕릉 전명 글씨의 근간이 된 것으로 보인다.

또 기와수막새인 〈'낙랑예관樂浪禮官'명와銘瓦〉(그림 1-11)는 가장자리에 문양을 만들고, 중심에 十자 모양의 줄로 네 칸을 만들고, 그 안에 곡선의 문양과 어울리는 부드러운 소전으로 쓴 양각 명문 "樂浪禮官"이 있다. 전체적으로 모나고 딱딱한 〈태녕5년명전〉(그림 2-42)과 대비되는 것으로, 세련된 문양과 능통한 글씨 솜씨가 낙랑군의 높은 공예와 서예 수준을 보여 준다. 음각 인장 가운데 〈'낙랑태자장樂浪太字章'명인銘印〉(그림 1-12)에 새겨진 "樂浪太字章" 명문도 낙랑군의 소전이 한나라 도장의 소전과 같다는 것을 잘 보여 준다.

상술한 낙랑군의 문자 유물들은 낙랑군에서 한자가 생활 전반에 널리 사용되고 있었음을 증명한다. 그리고 서체도 전서, 예서, 예서 필의가 있는 해서 등 다양한 모습을 보이고 있다. 이런 낙랑군의 서예는 한반도 고대 국가들 가운데 중국의 한자를 가장 먼저 수용한 고구려의 서예에 직간접적으로 영향을 미쳤다.

주

1 한자를 초기 상형자의 현대적 형태인 부수로 분류한 첫 책이기 때문에 중국어원학의 첫 번째 표준 저작이다.

2 段玉裁, 『說文解字注』, 三篇下, 書部. "書 箸也 從聿 者聲(商魚切)."

3 段玉裁, 『說文解字注』, 三篇下, 聿部. "聿 所以書也(註: 聿者 所用書之物也) 楚謂之聿 吳謂之不律 斯燕謂之弗(註: 釋器曰 不律 謂之筆 郭云 蜀人呼筆爲不律也) 筆秦謂之筆."

4 『周禮注疏』 卷10, 大司徒. "六藝 禮樂射御書數."

5 『周禮注疏』 卷14, 保民. "乃敎之六藝 一曰五禮 二曰六樂 三曰五射 四曰五御 五曰六書 六曰九數", 注疏에 "六書 象形 會意 處事 轉注 假借 諧聲也". 한자의 제자에 관해서는 장이 지음, 정현숙 옮김, 『서예 미학과 기법』, 교우사, 2009, pp.18~25 참조.

6 황위주, 「漢文文體 '書'의 淵源과 演變」, 『대동한문학』 36, 대동한문학회, 2012, pp.9~10.

7 황위주, 위의 글, pp.18~20.

8 한자의 기원에 관해서는 장이 지음, 정현숙 옮김, 앞의 책, 2009, pp.13~17 참조.

9 출토 지역과 규모, 그리고 자료 내용은 황위주, 「漢文의 初期 定着過程 硏究(2)—紀元 以前의 狀況—」, 『대동한문학』 13, 대동한문학회, 2000, 표1-4 참조.

10 『後漢書』 卷85, 「東夷列傳」 韓傳. "朝鮮王准爲衛滿所破, 乃將其餘衆數千人走入海, 攻馬韓, 破之, 自立爲韓王(조선왕 준이 위만에게 격파당하고 그 남은 무리 수천 명을 거느리고 바다를 통해 달아나 마한을 공격하여 무찌르고 스스로 한왕이 되었다).";『三國志』, 「魏書」 卷30, 東夷傳 韓傳. "侯準旣僭號稱王 爲燕亡人衛滿所攻奪 將其左右宮人 走入海 居韓地 自號韓王(제후 준이 주제넘게 왕이라고 칭하다가, 연나라에서 도망해 온 위만에게 공격을 받아 왕위를 빼앗겼다. 위만은 좌우의 사람들과 궁녀들을 데리고 바다로 달아나 한 땅에 살면서 스스로 한왕이라 불렀다)."

11 이기백, 「古朝鮮」, 『한국사신론』, 일조각, 1976, p.30; 송호정, 「고조선의 지배체제와 사회성격」, 강만길 외, 『한국사 1』, 한길사, 1995, p.311.

12 『三國志』, 「魏書」 卷30, 東夷傳 韓傳. "魏略曰, 初, 右渠未破時, 朝鮮相歷鷄卿以諫右渠不用, 東之辰國, 時民隨出居者二千餘戶(처음 우거왕이 격파당하지 않았을 때, 조선왕 역계경은 간쟁하는 말을 들어주지 않는다 하여 동쪽 진국으로 갔다. 당시 그를 따라 살던 사람이 2,000여 호나 되었다)."

13 『後漢書』 卷85, 「東夷列傳」 韓傳. "韓有三種, 一曰馬韓 二曰辰韓 三曰弁韓 … 地合方四千餘里, 東西以海爲限, 皆古之辰國也(한에는 세 종족이 있는데, 첫째는 마한, 둘째는 진한, 셋째는 변한이다. … 땅은 사방 합쳐 4,000여 리다. 동쪽과 서쪽은 바다를 경계로 하는데 모두 옛 진국이다)."

14 『三國志』, 「魏書」 卷30, 東夷傳 韓傳. "韓在帶方之南, 東西以海爲限, 南與倭接, 方可四千里, 有三種, 一曰馬韓 二曰辰韓 三曰弁韓, 辰韓者 古之辰國也(한은 대방의 남쪽에 있다. 동쪽과 서쪽은 바다를 경계로 남쪽은 왜와 국경을 접하고 있는데, 사방으로 4,000리쯤 된다. 한에는 세 종족이 있는데, 첫째는 마한, 둘째는 진한, 셋째는 변한이다. 진한은 옛 진국이다)."

15 『三國志』, 「魏書」 卷30, 東夷傳 辰韓傳. "辰韓在馬韓之東, 其耆老傳世自言, 古之亡人 避秦役 來適韓國, 馬韓割其東界地與之(진한은 마한의 동쪽에 있다. 그 나라 노인들이 대대로 전하는 말

에 의하면, 옛 유망민들이 진나라 부역을 피하여 한국에 왔을 때, 마한이 그 동쪽 경계의 땅을 나누어 주었다).";『三國史記』卷1, 「新羅本紀」第1, 始祖 赫居世 居西干條. "中國之人, 苦秦亂東來者衆, 多處馬韓東, 與辰韓雜居(진나라의 난리를 피하여 동쪽으로 온 중국 사람들이 여럿이었는데, 마한 동쪽에 많이 거처하면서 진한 사람들과 섞어 살았다).";『三國史記』卷1, 「新羅本紀」第1, 始祖 赫居世 居西干條. "先是 朝鮮遺民, 分居山谷之間, 爲六村(조선 유민들이 산곡 사이에 나뉘어 살면서 육촌을 형성했다)."

16 "금속문화의 혜택을 보다 많이 입은 고조선 지방으로부터 유이민이 쉬지 않고 진국사회로 들어왔다. … 진국사회는 이들 유이민을 통하여 더욱 발달된 철기문화의 혜택을 받았고, 이에 따라 사회적 변화도 급속히 전개되었다."(이기백, 『한국사신론』, 일조각, 1976, pp.38~39); "삼한사회 발전의 주도적 세력 집단이 토착세력뿐만 아니라 유이민 세력의 비중도 매우 강하여 삼한사회의 전체적 성격을 규정짓는데 그들의 영향도 무시할 수 없다."(조법종, 「삼한 사회의 형성과 발전」, 『한국사 2』, 한길사, 1995, p.176).

17 『史記』卷115, 「朝鮮列傳」. "眞番旁衆(辰)國, 欲上書見天子, 又擁閼不通.";『漢書』卷95, 「西南夷兩粤朝鮮傳」. "眞番辰國, 欲上書見天子, 又擁閼不通."

18 한국고대사회연구소 편, 『역주 한국고대금석문』1권, 가락국사적개발연구원, 1992, pp.201~447 참조.

19 황위주, 앞의 글, 2000, pp.120~121.

20 梅原末治·藤田亮策, 『朝鮮古文化綜鑑』第1~2卷, 京都: 養德社, 1947, pp.47~51.

21 이건무 외, 「義昌茶戶里遺蹟發掘進展報告1」, 『고고학지』1, 한국고고미술연구소, 1989; 이건무, 「昌原 茶戶里遺蹟發掘進展報告2」, 『고고학지』3, 한국고고미술연구소, 1991; 이건무, 「茶戶里遺蹟 출토 붓(筆)에 대하여」, 『고고학지』4, 한국고고미술연구소, 1992.

22 梅原末治·藤田亮策, 앞의 책, 1947, p.59.

23 노태돈, 「부여」, 『한국민족문화대백과사전』10권, 한국학중앙연구원, 1991a, p.272; 『고구려사 연구』, 2013, 사계절, p.495.

24 노태돈, 「고구려」, 위의 책, 1991a, pp.331~332; 노태돈, 위의 책, 2013, p.52.

25 황위주, 앞의 글, 2000, p.119.

26 공문서의 상세한 내용은 황위주, 앞의 글, 2012, pp.31~32 참조.

27 사적 용도의 기록으로는 두 화랑 사이의 맹세를 새긴 〈임신서기석〉(552)이 있다.

28 임세권, 『한국의 암각화』, 대원사, 2003, p.9.

29 임세권, 위의 책, pp.45~70; 이천시립월전미술관, 『옛 글씨의 아름다움』, 2010, pp.24~29.

30 이천시립월전미술관, 위의 책, pp.30~33 참조.

31 암각화에 대해서 임세권은 '기존에는 하단의 선각 그림을 명문과 같은 신라의 것으로 보았으나, 그림과 글씨가 같은 시기에 새겨졌거나 연관성이 있다는 근거는 찾아볼 수 없다. 같은 기법의 암각화가 철기시대의 산물로 보는 시베리아의 레나강 유역이나 연해주 지역에 많이 분포되어 있으므로, 이것도 철기시대의 것으로 보아야 한다'고 주장한다. 임세권, 앞의 책, 2003, pp.70~89.

32 정희준, 「남해상주리석각」, 『한국민족문화대백과사전』5권, 한국학중앙연구원, 1991, p.540; 남해군, 『南海의 얼』, 1983; 경상남도지편찬위원회, 『慶尙南道誌』, 1978; 문화재관리국, 『文化遺蹟總覽 中』, 1977; 이천시립월전미술관, 앞의 책, 2010, pp.34~35.

33 윤용구, 「새로 발견된 樂浪木簡」, 『한국고대사연구』 46, 한국고대사학회, 2007, pp.241~263; 「平壤 出土 「樂浪郡初元四年縣別戶口簿」 硏究」, 『목간과 문자』 3, 한국목간학회, 2009.

34 이성시·윤용구·김경호, 「平壤 貞柏洞364號墳出土 竹簡 『論語』에 대하여」, 『목간과 문자』 4, 한국목간학회, 2009.

35 河北省文物研究所定洲漢墓竹簡整理小組, 『定洲漢墓竹簡論語』, 北京: 文物出版社, 1997.

36 국립부여박물관·국립가야문화재연구소, 『나무 속 암호, 목간』, 예맥, 2009, pp.194~203.

37 河北省文物研究所定州漢墓竹簡整理小組, 「定洲西漢中山懷王墓竹簡〈論語〉釋文選」, 『文物』, 1997-5, 1997, 부분 모본 참조.

38 정현숙, 「용도로 본 통일신라 목간의 서풍」, 『한국학논집』 61, 계명대학교 한국학연구원, 2015c; 『신라의 서예』, 다운샘, 2016 참조.

39 오체 가운데 '예서'는 서한 예서와 동한 예서로 나누는데 각기 다른 특징을 지니고 있다. 파책이 거의 없는 서한의 예서를 '고예'라고 할 때는 파책이 강한 동한의 예서를 '예서'라고 하고, 서한의 예서를 '예서'라고 할 때는 동한의 예서를 '팔분'이라 한다. 정세근·정현숙, 「康有爲 『廣藝舟雙楫』의 「自敍」 및 「本漢」篇 譯註」, 『목간과 문자』 10, 한국목간학회, 2013, pp.343~344; 강유위 지음, 정세근·정현숙 옮김, 『광예주쌍집』 상권, 2014, 다운샘, pp.164~175.

40 임기환은 '고리는 속리屬吏 또는 하료下僚를 뜻하는 것으로, 서자와 피장자의 생전 관계를 보여 준다. 따라서 피장자는 조선현령이거나 낙랑군의 고관으로 짐작된다'고 했다(임기환, 「彩篋塚 出土 木札」, 한국고대사회연구소 편, 앞의 책(1권), 1992a, pp.446~447). 한편 황위주는 목찰의 서자를 피장자의 전 속리[故吏]로 해석했다(황위주, 「漢文의 初期 定着 過程 硏究 (3)」, 『동방한문학』 24, 동방한문학회, 2003, p.22).

41 Michael Sullivan, *The Arts of China*, University of California Press, 1999, p.79; 마이클 설리번 지음, 한정희·최성은 옮김, 『중국미술사』, 예경, 1999, p.69; 황위주, 위의 글, p.23.

42 임기환, 「秥蟬縣 神祠碑」, 한국고대사회연구소 편, 앞의 책(1권), 1992b, 주1.

43 關野貞 外, 『樂浪時代の遺蹟』 古蹟調査特別報告 4冊, 朝鮮總督府, 1927; 임기환, 위의 글, pp.201~205.

44 황위주, 앞의 글, 2003, p.22.

45 이 비를 사학계는 〈광개토대왕릉비〉, 〈광개토호태왕비〉, 서예학계는 〈광개토태왕비〉, 〈광개토대왕비〉라 부른다. 이 책에서는 왕의 호칭을 따라 〈광개토왕비〉라 칭한다.

46 낙랑군 전명은 한국고대사회연구소 편, 앞의 책(1권), 1992, pp.364~427 참조.

고구려의 서예

The Calligraphy of

Goguryeo

고구려(기원전 37~668)는 한반도의 가장 북쪽에 위치하여 일찍이 한나라의 문화를 받아들인 낙랑의 문화를 접할 수 있었고, 중국에 인접한 관계로 중국의 선진 문물을 수용했다. 따라서 삼국 가운데 가장 먼저 한자를 받아들였고 그 결과 삼국의 서예문화를 선도했다. 문자 자료가 많은 편은 아니지만 삼국 가운데 가장 이른 묵서명墨書銘을 비롯해 현전하는 것만으로도 고구려의 글씨를 살피기에 부족함이 없다.

고구려 문자 자료의 출토 배경과 고구려 서예의 이해를 돕기 위해 먼저 고구려의 한자 수용과 발달 과정을 간략하게 살펴보자. 다음으로 고구려 서예의 특징을 탐색하기 위해 재료별 분류 안에서 연대순으로 글씨를 고찰할 것이다. 마지막으로 5세기에 막강한 정치력을 행사한 신라의 서예에 미친 영향을 알아보겠다.

1. 한자의 수용과 발달

고구려 계루부 왕실의 시조인 북부여 출신[1] 고주몽高朱蒙[2]에 의해서 건국된 고구려는, 『삼국사기』에 의하면 기원전 37년에 건국되어 668년 신라에 의해 멸망할 때까지 28왕을 거치며 705년간 지속되었다. 그러나 『한서』에서는 기원전 107년 한나라가 현도군을 설치할 때 이미 그 속현에 고구려가 있다고 했으니,[3] 적어도 『삼국사기』 기록보다 70년 이른 시기에 이미 고구려가 존재했음을 알 수 있다. 그렇다면 고구려는 현도군 설치 1년 전인 기원전 108년에 건립된 낙랑군과 유사한 한자를 접했을 것이며, 중국에서 한자가 전래되던 초기부터 이미 한자를 접했을 가능성이 크다.

기원전 19년 주몽이 죽자 호를 '동명성왕'이라 하고,[4] 18년 유리왕(재위 기원전 19~기원후 18)이 죽자 '유리명왕'이라 한 것[5]은 일찍부터 왕 사후에 한문식 왕호를 추서한 예이다. 또 왕의 직인을 만들고 관직명을 표기하고 성씨를 사용하는 등 역사 기록에서 한자를 사용한 예가 많다. 이밖에 1세기에는 문장 기록과 관련된 언급도 많은데, 이들 가운데 특히 중국에 보낸 글은 한문이었을 것이다. 이는 왕의 측근에 어느 정도의 한문을 구사하는 지식인이 존재했음을 말해 준다.[6]

고구려의 한문은 고대국가의 체계를 완성하고 대외 정복활동을 본격적으로 시작한 태조왕 후반기인 2세기 초부터 소수림왕 집권 직전인 4세기 중엽까지 그 수준이 한 단계 높아진 것으로 보인다. 이 시기 고구려의 활동 영역이 넓어지면서 외교 사절의 왕래가 이전보다 빈번해졌다. 문헌이나 발굴 유물을 통해 알 수 있는 고구려의 사신 왕래가 2세기에 9회, 3세기에 9회, 4세기에 12회인데,[7] 전체 30회의 내왕 중에서 26회가 중국과의 교류인 것을 볼 때 분명 한문으로 기록한 외교문서를 주고받았음을 알 수 있다. 또한 기록되지 않은 왕래까지 포함한다면 이보다 훨씬 빈번한 교류가 있었을 것이고, 따라서 한문의 사용도 더욱 활발했을 것으로 추정된다. 특히 국가적으로 중요한 경조사가 있을 때 사신의 왕래가 있었는데, 이때는 왕의 공문서를 주고받는 것이 관례인 것을 감안한다면 그 외교문서는 한문으로 작성되었을 것이고, 작성자는 한문에 해박한 사람이었을 것이다.

이를 보여 주는 것이 황해도 안악군 유설리에서 발굴된 안악3호분의 묵서들이다. 이 묘의 글씨는 묵서墨書와 주서朱書로 나눌 수 있다. 전실 서벽 좌측 장하독帳下督 그림 위에 쓴 7행 68자의 묵서는 고구려에서 한자가 장례문화에까지 활용될 정도로 보편화되었음을 말해 준다. 또 벽화의 군데군데에 1~3자의 주서가 쓰여 있다.[8] 그중 서쪽 측실 서벽에 그려진 정사도政事圖에는 인물들이 묘사되어 있고 그 옆에 그들의 관직명이 기록되어 있다. '성사省事', '기실記室'이라는 관직은 문서의 낭독이나 기록을 담당하는 관리로, 이 장면은 통치와 관련된 사안을 문서에 적어 보고하고 그 과정과 결과를 기록하는 것이 이미 관례임을 보여 주는 것이다.[9]

고구려의 한문 수준은 4세기 후반인 소수림왕(재위 371~384), 광개토왕(재위 391~412), 장수왕(재위 412~491)의 전성기를 거치면서 비약적으로 발전한다. 372년(소수림왕 2) 중앙에 국립교육기관인 태학이 설립되어 체계적인 한문 교육이 실시되었다. 또한 지방에는 사립교육기관인 경당局堂[10]이 있었는데, 『구당서』와 『신당서』에는 "고구려인들의 풍습이 근면하고 서로 아끼며 책을 사랑하여 빈곤한 마을이라 할지라도 마을 안에 큰집을 지어서 '경당'이라 불렀다. 마을 자제들이 여기에 머무르면서 경을 읽고 활쏘기를 연습했다"고 전한다.[11] 이는 당시 고구려인들은 귀족뿐만 아니라 일반 백성까지도 학문과 무술 연마에 적극적으로

참여했다는 것을 보여 준다. 『문선文選』과 같은 시문집뿐만 아니라 불경, 오경, 의약서 등 각종 전적들을 입수하여 학습하면서 중원의 여러 나라와의 빈번한 왕래를 통해 고구려는 비약적으로 발전했다. 고구려인들의 이런 자발성과 적극성은 광개토왕대 영토 확장의 주된 원동력이 되었다.

문무를 겸한 고구려의 교육에 힘입어 광개토왕대인 5세기에 이르러 고구려의 영토는 상당히 확장되었다. 435년 무렵 고구려의 평양성을 방문한 북위 사신 이오李傲가 전해 들은 바를 기술한 『위서魏書』, 「고구려전」에 의하면, 고구려 영역은 "동으로는 책성柵城, 남으로는 소해小海, 북으로는 구부여舊夫餘에 이르고 민호民戶가 전위前魏 때보다 3배가 되었으며, 그 땅은 동서가 2,000리, 남북이 1,000여 리"였다.[12] 영토 확장과 관련된 사실을 기록한 〈광개토왕비〉(414), 〈충주고구려비〉(449)에서도 고구려의 수준 높은 한문을 확인할 수 있다.

이런 과정으로 한자를 수용하고 발전시킨 고구려인들이 남긴 5세기 금석문의 명문에서 중요한 특징을 발견할 수 있으니, 그것은 바로 고구려의 천하관, 즉 고구려가 천하의 주인이라는 주체사상이다. 〈광개토왕비〉 첫머리에 시조 추모왕을 '천제의 아들[天帝之子]'이라 하고, 이어서 추모왕 스스로 자신을 '황천의 아들[皇天之子]'이라 했다고 기록하고 있다. 〈집안고구려비〉(427)에는 '시조가 필연적으로 천도를 받았다[必授天道]'고 기록하고 있다. '천제', '황천', '천도'에서 '천'은 같은 의미를 내포하고 있는데, '천제'와 '황천'은 만유를 주재하는 절대적 존재인 천신이니 추모왕이 곧 천자라는 의미이다. 그가 '천도'를 받았으니 곧 천자가 되는 것은 필연이다. 또 〈모두루묘지명牟頭婁墓誌銘〉에서는 추모왕을 '하백지손河伯之孫 일월지자日月之子'라 하고, 〈집안고구려비〉에서는 '(일월지)자, 하백지손'[13]이라 하는데, 해와 달이 천상의 으뜸가는 성좌이니 그 의미는 '천제'나 '황천'과 마찬가지이다.

그리고 〈광개토왕비〉에서는 중국 연호를 사용하지 않고 광개토왕대에 만든 '영락永樂'이라는 독자적 연호를 사용하고 있으며, 광개토왕을 '영락대왕'이라 칭하니 이것도 고구려 스스로 천하의 주인이라는 것을 천명하는 것이다. 또 "왕이 위무威武를 사해四海에 떨쳤다"고 했는데, '사해'는 이 비보다 늦은 〈모두루묘지명〉에서 사용한 '천하사방天下四方'의 '사방'과 같은 의미이다. 어느 한 나라를

지칭하는 것이 아니라 여러 나라를 포함한 넓은 공간을 의미하는 것으로, 그 말 자체에는 중심국을 설정하는 의미가 함축되어 있다. 그 중심국은 공간적으로 중앙이라는 의미와 함께 주변 다른 나라에 비해 우월한 가치를 지니며, 나아가 정치적으로도 상위에 있다는 관념을 내포하고 있다.[14] 이처럼 고구려는 5세기 명문을 통해서 스스로의 천하관을 잘 나타내고 있다. 이제 천하관을 표현한 명문을 통해 고구려 서예의 독자적 모습을 찾아보자.

2. 고구려 서예의 특징

고구려는 한반도의 북쪽에 자리 잡은 까닭에 삼국 가운데 유일하게 중국과 땅을 접하고 있었다. 이에 따라 중국의 한자를 가장 먼저 받아들였으며, 정치, 역사, 종교, 건축 등 다양한 분야의 당시 시대 상황을 보여 주는 자료들을 한자로 기록했다.

고구려의 고고자료[15] 가운데 가장 많은 비중을 차지하는 고분은 고구려 고고학 연구에 가장 중요한 자료이다. 고구려에서 기년이 확실한 가장 이른 문자 자료는 4세기 중반의 고분에서 나타나기 때문에 고분은 고구려 서예 연구에서도 절대적 지위를 차지한다. 고구려 서예의 시발점은 고분묵서명인 〈안악3호분묵서명〉(일명 〈동수묘지명〉, 357)이며, 〈덕흥리고분묵서명〉(408), 〈모두루묘지명〉(413~450년경)[16]이 뒤를 잇는다. 더불어 청동방울 명문, 전명塼銘 등 고분 출토 문자 자료들도 고구려 서예의 다양성에 일조한다.

5세기 고구려의 팽창하는 국력과 진취적 민족성을 가장 잘 나타내는 석비로는 광개토왕의 업적을 기록한 〈광개토왕비〉(414), 2012년 중국 집안에서 출토된 〈집안고구려비〉(427), 고구려의 남방 진출을 보여 주는 한반도 유일의 고구려비인 〈충주고구려비〉(449)가 있다.

고구려는 도읍이었던 환인, 집안, 평양뿐만 아니라 지방 각지에도 성을 축조하여 성을 단위로 국가를 통치했다. 고구려인들은 여러 성에도 문자를 남겼는데, 특히 고성의 각석은 고구려 서예 연구에 중요한 자료이다. 예컨대 〈농오리산성

마애각석籠吾里山城磨崖刻石〉, 〈평양성고성각석〉, 그리고 각 성에 남겨진 와당, 인장들은 당시 고구려인들의 문자생활을 잘 보여 준다.

고구려는 중국 전진과의 교섭을 통해 불교를 수용하고 372년 불교를 공인했다. 중국을 통한 불경의 수입은 고구려 글씨에도 상당한 영향을 미쳤을 것으로 짐작되지만, 현전하는 불경 자료는 많지 않다. 그러나 불교는 민간에도 지대한 영향을 미쳐 신앙생활의 표현으로 불상을 만들고 거기에 조상造像의 사연을 새겼는데, 이 조상기들이 고구려 서예의 또 다른 모습을 보여 준다.

표 2-1에서 보듯이 고구려의 문자 자료는 비록 그 수는 많지 않지만 묵서명, 석문, 동명, 전명 또는 와명瓦銘 등 여러 종류가 있어 글씨의 특징을 살피는 데 모자람이 없다. 특히 석문에는 고구려 멸망 후 중국으로 망명한 유민들의 묘지명도 있어, 고구려인을 위해 쓰인 글씨가 멸망 후 중국에서 어떻게 달리 표현되었는지도 살펴볼 수 있다.

서사 재료에 따라 필사 도구와 새기는 방법이 달라지고 그 결과 서풍도 다양해지므로 재료별로 나누어 고구려 서예의 특징을 고찰해 보겠다. 고구려의 문자 자료 가운데 장문으로 연대가 가장 이른 것이 고분 묵서명이므로 이것부터 살펴보자.

표 2-1 고구려 문자 자료 개요

구분	유물명	연대	서체	재료	크기(cm)	출토지 / 소재지	문화재 지정
1	건흥4년명전	316	예서	흙		황해도	
2	태녕4년명와	326	예서	흙	지름 12.5, 두께 2.5	중국 길림성 집안 / 집안시박물관	
3	태녕5년명전	327	해서	흙	30.5× 14.5×4.8	황남 신천군 복우리2호분 / 국립중앙박물관	
4	기축명와	329	예서	흙	지름 15	중국 길림성 집안 / 집안시박물관	
5	장무이전	348	예서	흙	높이 34.6	황북 봉산군 소봉리 / 국립중앙박물관	
6	영화9년명전	353	해서	흙	높이 35	평양 평양역 부근 / 국립중앙박물관	
7	정사명와	357	예서	흙	지름 16.5, 두께 2~2.5	중국 길림성 집안 / 집안시박물관	
8	안악3호분묵서명	357	해서	묵서		황남 안악군 오국리 안악3호분	북한 국보 제28호 (안악3호분)

9	호태왕동령명	391	해서	청동	5×3	중국 길림성 집안 태왕향 태왕릉 / 집안시박물관	
10	천추총전명	4C 말	예서	흙	28	중국 길림성 집안 천추총 / 국립중앙박물관	
11	덕흥리고분묵서명	408	해서	묵서	22.8×50.0	남포 강서구역 덕흥동	북한 국보 제156호 (덕흥리고분)
12	태왕릉전명	5C	예서	흙	23.5×2 ×15	중국 길림성 집안 태왕향 태왕릉 / 국립중앙박물관	
13	광개토왕비	414	예서	돌	640×200	중국 길림성 집안 태왕향	
14	광개토왕호우	415	예서	청동	19.4×24 (깊이 10)	경주 노서동 호우총 / 국립중앙박물관	
15	집안고구려비	427	예서	돌	173×66.5	중국 길림성 집안 / 집안시박물관	
16	모두루묘지명	413~ 450년경	해서	묵서	30×214	중국 길림성 집안 모두루묘	
17	충주고구려비	449	해서	돌	203×55	충북 충주 가금면 / 충주고구려비전시관	국보 제205호
18	연수원년명은합	451	해서	은동	15.6×18	경주 노서동 서봉총 / 국립중앙박물관	
19	연가7년명금동 여래입상	539	해서	금동	16.2	경남 의령군 대의면 / 국립중앙박물관	국보 제119호
20	연가7년명금동 일광삼존상	539	해서	금동	32.7	평양 고구려 왕궁터 / 조선중앙역사박물관	북한 국보 제13호
21	신포시절골터 금동판명	546	해서	금동	18.5×41.5 ×0.5	함남 신포시 오매리 / 조선중앙역사박물관	
22	영강7년명금동광배	551	해서	금동	21×15 ×0.3	평양 평천리 / 조선중앙역사박물관	
23	농오리산성 마애각석	555	해서	암벽	70×50	평북 태천군 용산리	북한 국보 제56호 (농오리산성)
24	평양성고성각석 제4석	566	해서	돌	30.3×66.7 ×30.3	평양 평양성 내성 동벽 / 조선중앙역사박물관	북한 국보 (평양성은 북한 국보 제1호)
25	평양성고성각석 제5석	6C 후반	해서	돌		평양 평양성 내성	북한 국보 제140호
26	평양성고성각석 제2석	589	해서	돌	18.5×37×6	평양 평양성 외성 / 이화여자대학교박물관	보물 제642호
27	신묘명금동삼존 불입상	571	해서	청동	18×10.1 (광배)	황북 곡산군 화촌면 / 삼성미술관 리움	국보 제85호
28	건흥5년명광배	596	해서	금동	12.4	충북 충주시 노은면 / 국립중앙박물관	

제2장 고구려의 서예 53

(1) 중국풍이 가미된 고분묵서명 글씨

고구려의 고분은 벽화고분이 주를 이루는데, 지금까지 발굴된 것만도 100기
가 넘는다.[17] 이것들은 크게 집안권과 평양권으로 나누어진다. 집안권에서는 집
안 지역과 환인 지역에 30기, 평양권에서는 평양과 안악 지역에 76기가 있으며,

표 2-2 고구려 고분 묵서명 개요

구분	지역	고분군	고분명	시기	서체	위치	묵서
1	안악	안악	안악3호분	4C 중반	해서 예서	전실 서벽 좌측, 각 인물과 사물 옆	묘지(7행 68자), 주서
2		안악	복사리고분	5C 전반	해서	현실 남측 천장	'南方'
3		안악	평정리고분	6C 초반	해서	현실 동남측 상부	'□日年□ 品□□□ 大土 王'(압서)
4	평양	남포	덕흥리고분	5C 초반	해서	전실에서 현실로 통하는 입구 상단	묘지(14행 154자), 묵서
5		남포	감신총	5C 전반	해서	전실 서감 神像圖 뒤, 현실 장막 하부	'王'
6		남포	옥도리고분	5C 전반	해서	현실 북벽 좌우측 부부상 뒤편	'王', '大王'
7		남포	수렵총	5C 후반	해서	묘주 좌측 상부	'仙□'
8		순천	요동성총	5C 초반	해서	현실 남벽 양쪽 묘문 사이	'遼東城'
9		순천	천왕지신총	5C 중반	해서	현실 천장 팔각고임 제1단	'天王' '地神' '千秋'
10		대동	덕화리2호분	5C 후반 ~6C 전반	해서	현실 천장 팔각고임 제2단	'室星' '壁星' '鬼星' '井星' '柳星'
11		평양	고산리1호분	5C 후반	해서	현실 동벽 청룡, 서벽 백호 옆	'□神光難 / □□□進 力' '虎' '白神□□遠洛 吉'
12		평양	개마총	6C 초반	해서	현실 동측 천장고임 제1단	'冢主着鎧馬之像'
13		평양	진파리4호분	6C 초반	해서?	현실 서벽 (묵서: 870년)	'咸通十□年庚寅三 月'(추기)
14	중국 집안	하해방	모두루고분	5C 전반	해서	전실 정면 상단	묘지 (80행 800여 자)
15		장천	장천1호분	5C 중반	해서	현실 천장 덮개석	'北斗七靑'(주서)
16		장천	장천2호분	5C 중반	해서	양 측실	'王'
17		산성하	산성하332호분	5C 중반	해서	현실 네 벽면	'王'
18		우산하	통구사신총	6C 전반	해서	현실 천장고임 제2단	'瞰肉不知足'
19	중국 환인	미창구	미창구장군묘	5C 중반	해서	현실 1단 고임 아래, 양 측실	'王'

그림 2-1
안악3호분묵서명, 고구려(357년), 황남 안악군 오국리.

북한 소재 고구려 고분벽화 가운데 16기가 현재 세계문화유산으로 등재되어 있다.[18] 표 2-2에서 보듯이 전체 고분 가운데 묵서명이 있는 것은 19기로,[19] 집안권에서 집안에 5기, 환인에 1기로 총 6기, 평양권에서 안악에 3기, 평양에 10기로 총 13기가 있다. 5세기 초에서 6세기 초 사이에 만들어진 평양 지역 고분묵서명이 전체의 절반 이상을 차지한다. 19기 가운데 묵서가 100자 이상인 것은 〈안악3호분묵서명〉, 〈덕흥리고분묵서명〉, 〈모두루묘지명〉인데 모두루묘에만 벽화가 없다. 이 3기를 주로 언급하면서 나머지 16기도 간략하게 살펴보자.

첫째, 1949년 황해남도 안악군 오국리(옛 유설리)에서 발굴된 〈안악3호분묵서명〉(그림 2-1)을 보자. 120여 자의 묵서가 있는 안악3호분의 묘주는 중국 전연前燕에서 망명 온 동수冬壽(289~357)라는 설, 고구려 미천왕 또는 고국원왕이라는 설이 있는데 한·중·일에서는 전자가, 북한에서는 후자가 우세하다.[20] 이 고분은 생활 풍속을 주제로 한 초기 고분 가운데 '영화 13년永和十三年'(357)이라는 기년명이 있어 지표적 고분이다. 벽화의 배치 내용과 무덤 칸 구조를 보면, 4세기 고구려 대귀족의 저택을 무덤 속에 재현한 것임을 알 수 있다.[21]

묵서명은 묵서와 주서로 나누어진다. 전실 서벽 좌측에 장하독 인물 위에 7행,

행 8~13자로 총 68자의 묵서명이 있다. 상단은 부분적으로 지워져 판독이 힘들지만 중·하단은 판독이 가능하다. 명문과 해석은 다음과 같다.[22]

1. 永和十三年十月戊子朔廿六日
2. 癸丑使持節都督諸軍事
3. 平東將軍護撫夷校尉樂浪
4. 相昌黎玄菟帶方太守都
5. 鄕侯幽州遼東平郭
6. 都鄕敬上里冬壽字
7. □安年六十九薨官

영화 13년 초하룻날이 무자일인 10월 26일 계축에 사지절 도독제군사 평동장군 호무이교위이고 낙랑상이며 창려·현토·대방태수요 도향후인 유주 요동군 평곽현 도향경상리 출신 동수는 자가 □안인데 나이 69세에 관직에 있다가 사망했다.

이 명문에서 '영화'라는 동진 목제穆帝의 연호, 동수의 사망 연월일과 간지, 생전의 관직명, 출신과 관련된 지명, 이름, 자 등의 기록 항목은 중국 묘지의 형식을 따르고 있다. 그러나 문법적으로는 명사의 나열이 대부분이고 문장의 문법적 기능을 보조하는 조사가 전혀 없어 문장이 다소 거친 편이다.[23] 이 묵서명은 명사의 나열을 위주로 하고 조사의 활용이 미숙한 4세기 고구려 민간의 문장 수준을 보여 준다.

서체는 예서와 행서의 필의가 있는 해서이다. 장법에서는 행간과 자간이 일정하지 않으며, 결구와 글자의 장단, 대소 등이 능숙하지 못하여 글씨 수준이 그리 높지 않다. 전체적으로 찬자撰者의 글 솜씨와 서자書者의 글씨 솜씨 수준이 비슷하다고 볼 수 있다.

예서의 필법으로는 파책波磔의 쓰임이 있다. 우측 대각선으로 내리긋는 파책이 예서의 필법인 것은 '戊(1-8)', '校(3-8)', '東(5-6)', '敬(6-3)' 자 등이고, 하단으로 내려오는 구획鉤劃이 예서의 필법인 것은 '子(1-9)', '守(4-9)', '字(6-8)' 자 등이다. 辶의 파책이 예서인 것은 '遼(5-5)' 자이며, 乙의 갈고리가 예서인 것은

'九(7-6)'자이다. 특히 '校(3-8)', '敬(6-3)'자의 파책은 다른 획에 비해서 훨씬 굵은데 이는 한나라의 간독 글씨에서 흔히 나타나는 필법이며, 〈모두루묘지명〉에서 자주 등장하는 서사 기법이다.

획간이 연결되는 행서의 필법은 '永(1-1)', '護(3-5)', '撫(3-6)', '守(4-9)'자 등에서 나타난다. 이처럼 이 묵서명의 기본 서체는 해서인데, 예서의 필의가 많고 부분적으로 행서의 필의도 있는 과도기적 해서에 속한다.

반면 주서는 대부분 예서로 쓰였다. 다음에서 보듯이 묘사된 인물의 직위나 신분 또는 해당 사물을 설명하는 곳에서는 주서 1~3자가 쓰여 있다.[24]

서측실 서벽:　記室 小史 省事 門下[拜]

전실 서벽 우측:　帳下督

전실 서벽 좌측:　帳下督

전실 남벽 동쪽:　戰吏

전실 남벽 서쪽:　□吏(蔡秉瑞)

동측실 서벽 북쪽:　碓

동측실 북벽:　井 阿光

동측실 동벽:　阿婢 [京屋] [犢車]

회랑:　[聖]上幡

쌍구雙鉤로 본뜬 이 주서들[25]은 기필起筆과 수필收筆, 가로획 수필의 파책, 우측 대각선으로 내리긋는 파책은 대부분 파세波勢가 길고 굵게 표현되는 동한의 전형적 예서 필법이다. 이처럼 안악3호분의 글씨는 예서와 해서로 쓰였다. 주서의 예서는 능숙하고 활달한 반면, 묵서의 해서는 과도기적 요소가 많은 것으로 보아 4세기 고구려에서는 해서보다는 예서가 보편적으로 사용된 것으로 추정된다. 후술할 4세기 전명의 글씨가 대부분 예서로 쓰인 것은 이를 증명한다.

둘째, 1976년 남포시 강서구역 덕흥동(옛 강서읍) 무학산 서쪽 구릉에 위치한 묘에서 출토된 〈덕흥리고분묵서명〉(그림 2-2)을 살펴보자. 2004년 유네스코 세계유산에 등재된 2실분인 덕흥리고분은 고구려의 전형적인 돌방흙무덤[석실봉토분]으

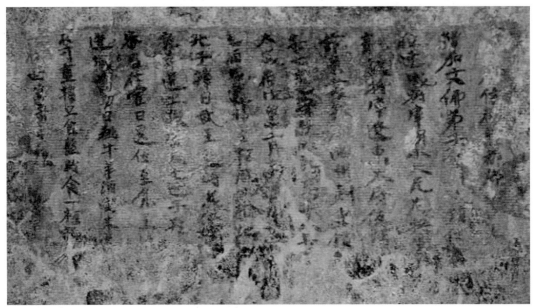

그림 2-2 덕흥리고분묵서명, 고구려(408년), 22.8×50.5cm, 남포 강서구역 덕흥동.

로 연도의 양쪽 벽을 시작으로 벽 대부분에 인물, 풍속 위주의 벽화가 있으며 각 장면마다 그것을 설명하는 묵서가 있다.[26] 56곳에 적힌 615자 정도의 글자 가운데 판독 가능한 글자가 560여 자로 고구려 고분 묵서 가운데 그 수가 가장 많다.

묵서는 피장자의 묘지와 해당 화면에 대한 설명으로 나눌 수 있는데 이것에 의하면 409년 2월 2일 무덤의 문을 닫았다. 묘의 피장자는 고구려의 대신 진鎭인데 그의 국적에 관해 한·중·일 학계는 한족 출신의 망명인이라 하고, 북한은 고구려 출신 귀족이라고 주장한다.[27]

먼저 묘주 진의 묘지명은 전실에서 현실로 통하는 입구 상단에 있다. 가장자리에 가로 50.5cm, 세로 22.8cm 크기의 방형 구획을 긋고 그 안에 14행, 행 7~14자로 총 154자를 썼다. 명문과 해석은 다음과 같다.

1. □□郡信都縣都鄉中甘里
2. 釋加文佛弟子□□氏鎭仕
3. 位建威將軍國小大兄左將軍
4. 龍驤將軍遼東太守使持

5. 節東夷校尉幽州刺史鎭

6. 年七十七薨焉永樂十八年

7. 太歲在戊申十二月辛酉朔廿五日

8. 乙酉成遷移玉柩周公相地

9. 孔子擇日武王選時歲使一

10. 良葬送之後富及七世子孫

11. 番昌仕宦日遷位至疾王

12. 造萬功日煞牛羊酒宍米粲

13. 不可盡掃旦食鹽食一椋記

14. 之後世寓寄無疆

　　□□군 신도현 도향 중감리 사람이며, 석가문불의 제자인 □□씨 진은 역임한 관직이 건위장군, 국소대형, 좌장군, 용양장군, 요동태수, 사지절, 동이교위, 유주자사였다. 진은 77세에 죽었고 영락 18년(408) 무신년 초하루가 신유일인 12월 25일 을유에 (무덤을) 완성해서 영구靈柩를 옮겼다. 주공이 땅을 상相하고 공자가 날을 택했으니 무왕이 시간을 선택했다. 날짜와 시간을 택한 것이 한결같이 좋으므로 장례 후 부富가 7세世까지 이어져 자손은 번창하고 관직도 날마다 올라 자리는 후왕에 이르도록 하라. 무덤을 만드는 데 만 명의 공력이 들었고, 날마다 소와 양을 잡아서 술과 고기, 쌀은 먹지 못할 정도이다. 아침 식사로 먹을 간장을 한 창고 분이나 보관해 두었다. 기록해서 후세에 전하며, 이 무덤을 방문하는 자가 끊어지지 않기를.

　　묵서명에 의하면 불자인 진은 신도, 즉 지금의 평안북도 박천, 운전 지방 출신으로 건위장군과 고구려의 작위인 대형을 지낸 다음, 그 외 여러 장군직과 태수직을 거쳐 유주자사를 지냈으며, 77세에 사망하여 고구려 광개토왕 영락 18년 12월 25일 이곳에 묻혔다. 여러 관직을 두루 거친 진은 재산도 상당했음을 장례를 치르는 사람들에게 베푸는 대접에서 알 수 있다. 고구려는 372년 불교를 공인했는데, 진이 불제자라는 이 묘지의 기록은 5세기에 이르러 불교가 성행했다는 것을 보여 주는 근거가 된다. 동시에 공자가 날을 택했다는 문구로 보아 유가의 장례문화를 취했음을 알 수 있다. 이로써 이 무덤 속에는 불교와 유교가 공존하고

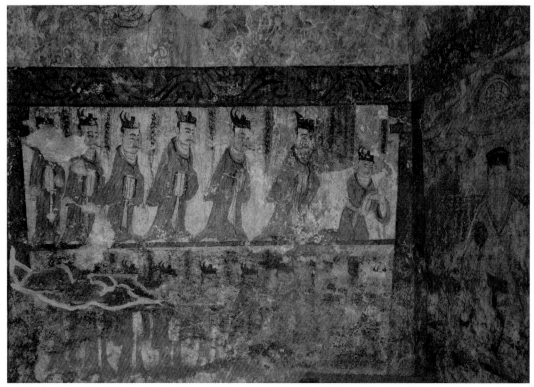

그림 2-3 덕흥리고분 13군태수도, 전실 서벽, 고구려(408년), 남포 강서구역 덕흥동.

있으며, 진은 불가를 신앙으로, 유가를 사상으로 삼았음을 알 수 있다.

　명문의 서체는 행서의 필의가 있는 해서이다. 행간은 자간에 비하여 조금 넓은 편이며, 행의 시작 부분은 같으나 끝부분은 조금씩 다르다. 자형은 주로 정방형과 편방형이며, 글자의 크기는 다르나 중심축이 거의 동일하여 균형미와 변화미를 동시에 지니고 있다. 자간은 빽빽하고 행간은 시원한 장법, 변화로운 글자폭, 안정된 결구, 변화 있는 강약의 운필 등에 거침이 없어 전체 서풍은 능숙하면서 활달하고 편안하면서 힘차다. 장법, 결구, 필법, 운필에 노련미가 있어 〈안악3호분묵서명〉보다 뛰어나며, 〈모두루묘지명〉과 유사한 면이 있다. 부분적으로 예서의 필의가 남아 있지만 서자는 행서, 초서, 해서를 자유로이 구사했는데, 이것은 5세기 고구려의 서사 수준이 상당히 높았음을 말해 준다.

　다음으로 각 화면을 설명하는 묵서를 살펴보자.[28] 전실 서벽의 〈13군태수도〉(그림 2-3)에는 상단에 7명, 하단에 8명 총 15명의 인물이 있고, 각각 신분을 설

표 2-3 덕흥리고분벽화 전실 서벽 그림 설명 묵서

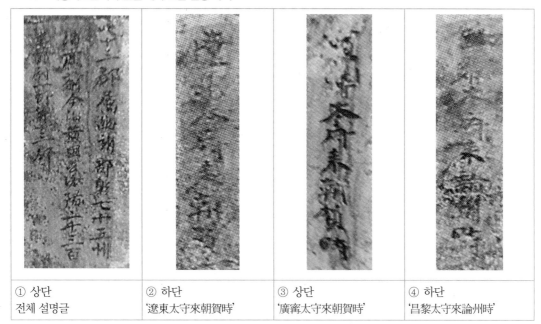

① 상단 전체 설명글	② 하단 '遼東太守來朝賀時'	③ 상단 '廣寗太守來朝賀時'	④ 하단 '昌黎太守來論州時'

명하는 8~11자의 묵서가 있다. 상단에는 전체 그림을 설명하는 3행 36자의 묵서
도 있어, 총 16점의 묵서가 있는 셈이다.

　묵서의 서체는 기본적으로 해서지만 행서의 필의가 많고 부분적으로 예서의 필
의도 있다. 3행 36자의 묵서 "此十三郡屬幽州部縣七十五州 / 治廣薊今治燕國去
洛陽二千三百 / 里都尉一 部幷十三郡"(표 2-3-①)에서 첫 글자인 '此' 자에서 우
측 하단으로 길게 늘어뜨린 파책, 둘째 글자인 '十' 자에서 중심이 좌측에 치우
친 결구와 가로획 수필에서의 길고 약간 굵은 파책은 예서의 필법이다. 전실 서
벽 하단에 쓰인 "遼東太守來朝賀時"(표 2-3-②)에서 '守' 자의 결구를 보면 宀
가 좌측에 놓이면서 치우침을 피하기 위해서 하단의 寸을 우측에 놓아 균형을 맞
추는 솜씨는 서자가 상당한 서사 실력의 소유자라는 것을 증명한다. 행서 필의
가 농후한 해서 8자 모두 전체적 조화미와 필치의 노련미가 출중하다. 이것을 전
실 서벽 상단의 "廣寗太守來朝賀時"(표 2-3-③), 하단의 "昌黎太守來論州時"(표
2-3-④)의 '守' 자와 비교해 보면, 같은 글자를 어떻게 달리 표현하여 변화를 주
었는지 알 수 있다. 전체 인물 설명글 글씨의 능숙하면서 활달한 서풍은 묘지명

과 유사하여 서자가 동일인일 가능성도 있다.

전실의 천장 사방에도 각 그림을 설명하는 묵서가 있다. 신선·신수神獸·괴물 등 24상 가운데 22상에 설명문이 붙어 있는데, 그 서체는 예서의 필의가 있는 해서이다. 천장 동측의 "陽□之鳥"(표 2-4-①)의 '之', 서측의 "千秋之像"(표 2-4-②)의 '之', 남측의 "牽牛之像"(표 2-4-③)의 '之', 북측의 "辟毒之像"(표 2-4-④)의 '之' 등 여러 '之' 자의 결구, 천장 서측의 "玉女持□"(표 2-4-⑤)의 '玉' 자의 마지막 획의 수필, 그리고 여러 글자에서 길게 늘어뜨린 파책 등에는 예서의 필법이 남아 있다. 특히 '之' 자는 동한의 〈장천비張遷碑〉(186), 오나라의 〈곡랑비谷朗碑〉(272)에 쓰인, 결구에 좌우의 점을 연결하여 변형시킨 장초章草[29]의 필법이다. 〈장천비〉는 예서지만 해서에 가깝고, 〈곡랑비〉도 예서와 해서 사이이므로[30] 예서의 필법이 남아 있는, 예서에서 해서로 변하는 과도기적 해서에서 자주 등장하는 신예체新隸體[31]적 요소가 농후하다.

셋째, 중국 길림성 집안시 태왕향 하해방촌(옛 하양어두下羊魚頭) 모두루묘에서 출토된 〈모두루묘지명〉(그림 2-4)에 대해 알아보자. 발굴 초기에 묘주가 모두

표 2-4 덕흥리고분벽화 전실 천장 사방 그림 설명 묵서

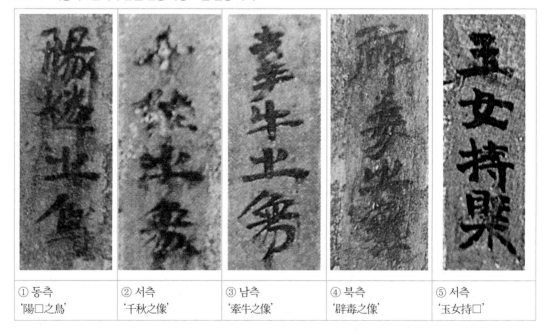

① 동측 '陽□之鳥'	② 서측 '千秋之像'	③ 남측 '牽牛之像'	④ 북측 '辟毒之像'	⑤ 서측 '玉女持□'

루라는 설과 염모冉牟라는 설이 있었는데,[32] 지금은 보편적으로 모두루라고 여긴다. 전실과 현실로 구성된 모두루묘는 고구려의 전형적 돌방흙무덤이며, 벽화는 없다. 묘의 전실 정면 상단에 두루마리 경전을 펼쳐 놓은 듯한 묵서가 있다. 묵서는 총 800여 자인데 훼손이 심해 판독 가능한 글자는 436자 정도이다.[33] 따라서 〈덕흥리고분묵서명〉에 비해 상대적으로 사료적 가치는 떨어지지만 그 글씨의 독특함과 노련함은 〈덕흥리고분묵서명〉을 훨씬 뛰어넘기 때문에 고구려 서예사에서 중요한 자료이다.

묵서가 쓰인 부분은 회칠한 벽면 위에 다시 누런 도료가 덧칠되어 있다. 명문은 전실 정면 상단의 우측 모서리로부터 36cm 정도 떨어진 곳에서 시작되어 좌측 끝을 채우고 이어서 좌측 벽면에 3행이 더 있는데, 처음부터 우측 모서리 시작

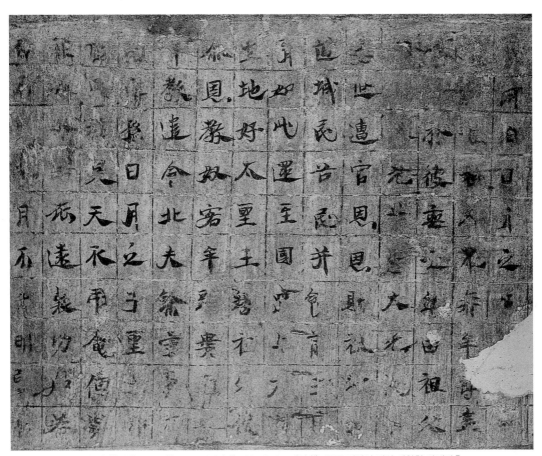

그림 2-4 모두루묘지명(부분), 고구려(413~450년경), 30×214cm(전체), 중국 길림성 집안 태왕향 하해방촌.

부분에서 명문을 썼으면 좌측 벽면까지 이어지지 않았을 텐데 그 연유를 알 수 없다. 처음 찬문 때보다 문장이 추가되어 그런 것이 아닌가 추정하기도 한다. 이 묘지는 세로 30cm, 가로 214cm의 크기에 현재 80행이 확인된다. 첫 두 행은 글자 옆에 세로선을 긋지 않았는데, 일종의 제기題記와 같은 것이다. 3행부터는 세로선을 긋고 세로 3~3.6cm, 가로 2.7cm 크기의 네모 안에 행 10자가 쓰여 있다.

묘지의 전반부는 모두루의 조상에 관한 이야기를, 후반부는 모두루의 행적을 기술했다. 묘지에 의하면 모두루의 조상은 추모성왕[주몽]이 고구려를 건국할 때 도움을 주었으며, 그의 할아버지 염모는 외적의 침략을 물리치고 반란을 평정한 위대한 인물이었다. 모두루는 광개토왕대(391~412)에 북부여 지역을 다스리는 지방관으로 활약했으며, 장수왕대(412~491)에 사망했다. 여기에 적힌 고구려의 건국신화는 그 변천 양상을 살피는 자료로 활용되고 있으며, 국왕 앞에서 신하가 스스로를 노객奴客이라 부른 사실을 비롯해『삼국사기』에는 보이지 않는 염모와 모두루의 행적 등은 5세기 고구려사 연구에서 매우 중요하다.[34]

묘지의 서체는 행초의 필의가 많은 해서이다. 한 글자의 서사 공간이 장방형이므로 자형도 자연스럽게 장방형이다. 결구도 이전의 〈안악3호분묵서명〉, 〈덕흥리고분묵서명〉과는 달리 흐트러짐이 없고 글자의 크기도 비교적 일정하며, 획간의 간격도 규칙적이어서 전체적으로 안정감이 있다. 필획의 굵기에 변화가 많고 특히 파책이 강조되어 한 글자 안에서도 변화가 무쌍하며, 전체적으로 원숙미가 있다. 굵으면서 날카로운 파책의 필법은 한나라의 죽간, 목간[35]이나 위진시기의 사경寫經 글씨에서 주로 나타나는 것으로, 서자의 능숙한 글씨에는 모든 서체를 섭렵한 노련미가 있다. 이는 서자가 한나라의 유풍을 배웠을 뿐만 아니라 372년 불교를 공인한 후 동진의 불경이나 사경 글씨가 고구려에 빠르게 유입되어 그 서풍이 널리 사용되었을 가능성을 시사한다. 그 결과 장수왕대 고구려의 서예 수준이 상당한 경지에 이르렀음을 추정해 볼 수 있다.

묘지의 연대를 북조 사경풍의 점획과 결구 비교를 통해 유추해 볼 수 있다. 묘지는 서량西涼 때의『묘법연화경』(411)에서 북량北涼 때의『우바새계경優婆塞戒經』제7권(427) 사이 시기의 글씨와 가장 비슷하며, 북량의 〈지세제일持世第一〉(449) 이전 시기로 볼 수 있다.[36] 묘지에 의하면 모두루는 광개토왕대까지는 지방관으

로 재직했으며, 장수왕대에 관직에 있다가 사망했다고 하는데, 광개토왕 사후부
터 5세기 전반 장수왕 치세까지 약 40년간이나 살았을 가능성이 희박하다. 따라
서 묘지의 연대를 413년 이후의 5세기 전반으로 보아도 무리가 없다고 여겨진다.

글자 수가 많은 이 세 묵서명 이외에 16기의 고분 묵서명을 일별해 보자.[37] 평
양권의 안악 지역에는 안악3호분 외에 복사리고분, 평정리고분이 있다. 황해남
도 안악군 복사리에 위치한, 1956년 발굴된 복사리고분의 벽화는 훼손이 심해 잘
보이지 않는다. 현실의 천장은 모두 별자리로 채워졌는데, 남측 천장 별자리 사
이에 "南方"이라는 묵서가 정방형의 해서로 쓰여 있다(그림 2-5). 별자리에서 위
치를 알리는 묵서로 추정된다. 황해남도 안
악군 평정리에 위치한, 1988년 발굴된 평정
리고분은 단실분으로 동서북벽에 산악도를
묵으로만 표현하여 특이하다. 묘실 동남쪽
상부에 4행 11자가 세로로 쓰여 있다. 의미
를 알 수 없는 "□日年□ 吾□□□ 大土 王"
은 묵서가 아니라 회칠 후 눌러 쓴 압서이다
(그림 2-6). 산악도의 우측에 위치한 것으로
보아 그 제발題跋 정도로 추정되는데, 비교
적 단정한 해서로 썼다.

평양권의 평양 지역에는 덕흥리고분 외에
감신총, 수렵총, 개마총, 천왕지신총 등 9기
의 고분에 묵서명이 있다. 이들은 4개의 고
분군으로 나누어진다.

첫째, 남포고분군으로 5세기 초반의 덕흥
리고분을 비롯하여 감신총, 옥도리고분, 수
렵총이 있다. 남포시 와우도구역 신녕리에
있는 2실분인 감신총은 1913년 발굴되었다.
대연화총大蓮花塚이라고도 불리는 이 고분에
서 '王' 자 무늬가 2곳에서 확인되었다(그림

그림 2-5
복사리고분묵서명 모사도, 고구려(5세기 전반),
황남 안악군 복사리.

그림 2-6
평정리고분묵서명 모사도, 고구려(6세기 초반),
황남 안악군 평정리.

제2장 고구려의 서예 **65**

2-7). 먼저 전실 서감에 있는 신상도神像圖 뒤편에 '王' 자가 있다. 이 인물은 두 손을 가슴 앞에 올리고 손바닥을 바깥으로 향한 채 평상 위에 앉아 있다. 그 좌우에 남자 시종 두 명이 서 있고 평상 위쪽에 장막이 드리워져 있다. 누런색 바탕 위에 7~9개와 3개의 돌기를 가진 붉은 당초형 돌기문양과 '王' 자가 번갈아 가면서 선명하게 그려져 있다. 다음으로 현실 북벽 동쪽에 벽화가 일부 남아 있으며, 장막 아래에 전실의 것과 같은 당초문양과 '王' 자가 그려져 있다.

남포시 용강군 옥도리에 위치한 2실분인 옥도리고분에도 '王' 자 무늬가 있는데, 더하여 '大' 자 무늬도 있다(그림 2-8). 현실 북벽에 그려진 장방생활도帳房生活圖에는 묘주를 포함한 4명의 인물이 평상에 앉아 있다. 그 배경으로 좌측 부부상 뒤편에 '王' 자 무늬가, 우측 부부상 뒤편에 '王' 자 무늬와 '大' 자 무늬가 함께 남아 있다. 전자에는 누런색 바탕 위에 붉은색과 검은색으로 '王' 자와 당초형 돌기문양이 번갈아 가면서 그려져 있다. 검은색 '王' 자 무늬에는 7~9개의 돌기를 가진 붉은색 돌기문양이, 붉은색 '王' 자 무늬에는 3개의 돌기를 가진 검은색 돌기문양이 묘사되어 있다. 후자에는 전자와 같이 누런색 바탕 위에 붉은색과 검은색으로 '王' 자와 당초형 돌기문양이 번갈아 가면서 그려져 있는데, 여기에서는 7~9개의 돌기를 가진 붉은색 돌기문양에 '大' 자가 있어 관심을 끈다. 해서

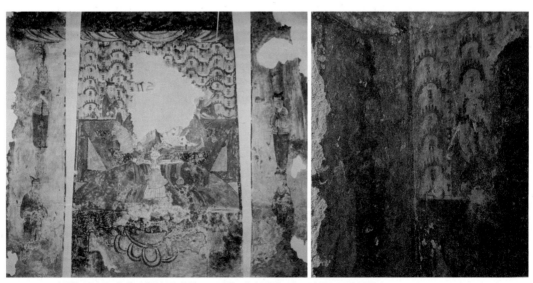

그림 2-7 감신총 전실 묵서(좌)와 현실 묵서(우), 고구려(5세기 전반), 남포 와우도구역 신녕리.

로 쓴 '王' 자는 정방형이고 '大' 자는 편방형인데, 천왕지신총의 묵서 "天王"에서의 '天' 자와 유사하다.

　남포시 와우도구역 화도리에 위치한 단실분인 수렵총은 1915년 조사되었는데, 6·25전쟁 때 대부분 파괴되어 지금은 벽화 일부만 확인할 수 있다. 현실 북벽에

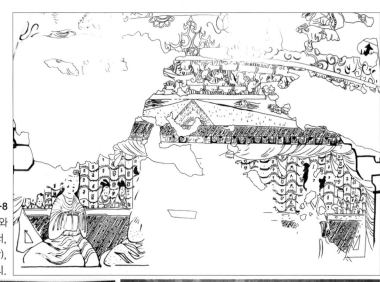

그림 2-8
옥도리고분 현실 북벽 벽화 모사도(상)와
'王' 자(하좌)·'大王' 자(하우) 묵서,
고구려(5세기 전반),
남포 용강군 옥도리.

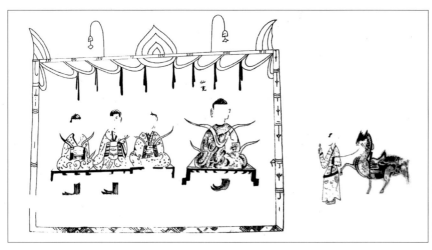

그림 2-9
수렵총묵서명,
고구려(5세기 후반),
남포 와우도구역 화도리.

묘주의 생활도가 있는데, 평상에 앉아 있는 묘주 좌측 상부에 "仙□"라는 묵서가 있다(그림 2-9). 묘주와 관련된 용어인 듯하며, 도가사상을 내포하고 있는 것으로 추정된다. 글자는 남북조 해서의 결구를 띠고 있다. '仙' 자가 편방형이고 亻의 첫 획인 삐침이 길고 세로획이 짧아 남북조의 해서에 속한다.

둘째, 순천고분군으로 요동성총과 천왕지신총이 있다. 평안남도 순천시 용봉리에 위치하면서 1953년 발굴된 요동성총은 4실분이다. 벽화 내용은 생활 풍속이 주를 이루며, 현실 남벽 양쪽 묘문 사이에 성곽도상이 그려져 있는 것이 특이하다. 성곽은 편방형이며, 외성 우측 상단의 단층건물 하단에 세로로 약 2cm 크기인 "遼東城"이라는 묵서가 해서로 쓰여 있다(그림 2-10).

평안남도 순천시 북창리에 있는 2실분인 천왕지신총의 현실 천장 팔각고임 제1단 서북쪽에는 왼손에 깃발을 들고 큰 새를 타고 있는 인물이 있는데, 그의 머리 상단에 "天王"이라는 묵서가 있다. 북쪽에 지축으로 보이는 괴수가 있는데, 양 머리 사이에 "地神"이라는 묵서가 있다(그림 2-11 좌). 동쪽에도 천왕이 타고 있는 것과 비슷한 큰 새가 있는데, 그 머리 앞쪽에 "千秋"라는 묵서가 있다(그림 2-11 우). 글씨는 해서로 썼으며, 자형은 편방형 또는 정방형이다. 서풍으로 보면 세 글씨의 서자가 다른 듯하다.

셋째, 대동고분군으로 덕화리2호분이 있다. 평안남도 대동군 덕화리에 위치한 단실분인 덕화리2호분의 벽화는 생활풍속도와 사신도이다. 현실 천장 팔각고

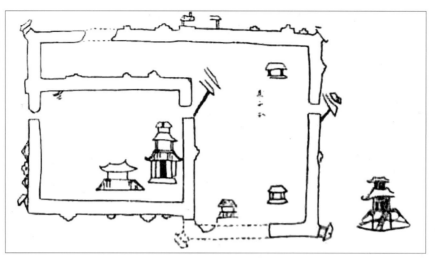

그림 2-10
요동성총묵서명,
고구려(5세기 초반),
평남 순천 용봉리.

그림 2-11 천왕지신총 '天王' 자(좌)·'千秋' 자(우) 묵서명, 고구려(5세기 중반), 평남 순천 북창리.

임 제2단에 별자리가 배치되어 있는데 그 별자리마다 묵서를 남겼다(그림 2-12).
동남쪽과 동쪽 고임이 만나는 지점에 상하 2개의 별자리가 있고 그 중간에 묵서
"室星"[28수 13번째 별]이 있고, 동쪽에 배치된 3개의 별자리 중 동남쪽으로 상하
2개의 별로 구성된 별자리 옆에 묵서 "壁星"[28수 14번째 별]이 있다. 그리고 동북
쪽에 3개의 별자리가 있고 동쪽 2개의 별이 삼각형으로 늘어선 별자리 안에 묵서
"鬼星"[28수 23번째 별]이 있고, 북쪽 중간에 4개의 별이 연결된 별자리가 있고 그
아래 중간에 묵서 "井星"[28수 22번째 별]이 있다. 또 서북쪽 2개의 별자리 중 8개

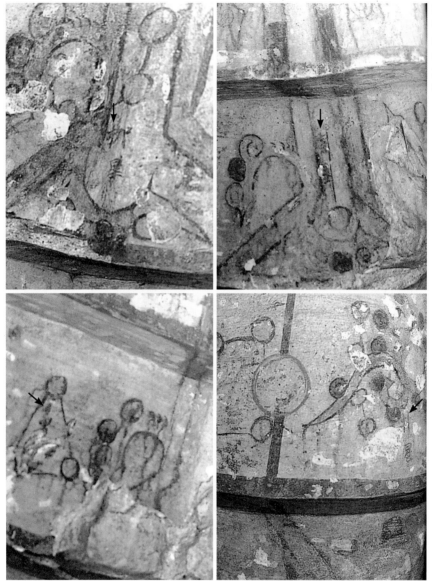

의 별이 국자형으로 늘어선 별자리가 있고 그 아래에 묵서 "柳星"[28수 24번째 별]
이 있다. 서자가 같은 이 해서는 다른 묵서명과는 달리 유창하여 같은 시기 중국
사경풍의 분위기가 있다. 획간이 빽빽하고 전절은 원필이며, 결구에서 흐트러짐
이 없는 능숙한 솜씨가 고구려 고분 묵서명 가운데 상중상에 속한다.

넷째, 평양고분군으로 고산리1호분, 개마총, 진파리4호분이 있다. 평양시 대

그림 2-13 고산리1호분 동벽(좌)·서벽(우) 묵서명, 고구려(5세기 후반), 평양 대성구역 고산동.

성구역 고산동에 있는 단실분인 고산리1호분의 현실 동벽과 서벽에는 청룡과 백
호가 그려져 있고 그 옆 계선 안에 각각 청룡과 백호를 칭송하는 2행의 묵서가 있
다. 동벽에는 "□神光難 / □□□進力", 서벽에는 "白神□□遠洛 … 吉□ …"라
고 적혀 있는데(그림 2-13), 묵흔이 상당 부분 지워졌으나 남은 글자들을 보면 원
필의 북위풍 해서로 쓰여 동시대 중국의 서풍을 수용한 것으로 보인다.

또 평양시 삼석구역 노산동에 있는 개마총鎧馬塚의 현실 천장고임 제1단에 금
관을 쓴 묘주가 말을 타려는 장면을 묘사한 벽화가 있는데, 이 개마 앞쪽에 묵서
"冢主着鎧馬之像"이 있다(그림 2-14). 선명한 글씨는 방필의 북위풍 해서로서 무
밀하면서 굳건하다. 비슷한 시기에 인근 지역의 두 고분 묵서가 같은 북위풍 해
서로 쓰인 것은 고구려와 북위의 실시간 서사문화 교류를 의미하는 것으로, 6세
기 고구려 조상기의 북위 서풍과 그 맥을 같이한다. 고구려 고분 묵서명에 북위
의 서풍이 나타난 것은 북위를 세운 선비족의 장례의식 및 내세관의 영향을 받아
개마를 그린 것과 같은 현상이다.[38]

평양시 역포구역 용산리에 위치한 단실분인 진파리4호분은 북벽과 서벽에 묵
흔과 묵서가 있다고는 하나 육안으로 확인하기가 어렵다. 남겨진 서벽의 묵서

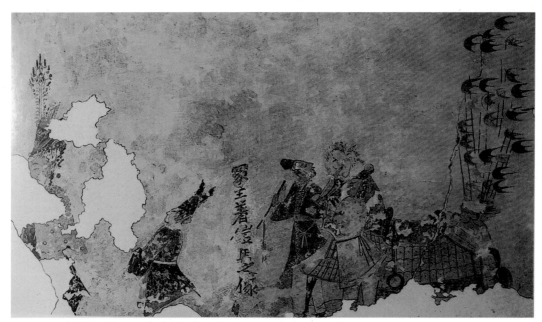

그림 2-14 개마총묵서명, 고구려(6세기 초반), 평양 삼석구역 노산동.

"咸通十□年庚寅三月"에서 함통은 당 의종懿宗의 연호이며, 경인년은 의종 11년
인 870년이므로 후대에 추기한 것으로 파악된다. 따라서 사실상 고구려의 묵서
로 확인되는 것은 없는 셈이다.

집안권으로는 중국 집안 지역에 4개, 환인 지역에 1개의 고분군이 있다. 집안
지역에는 모두루고분이 포함된 하해방고분군 외에 장천·산성하·우산하 고분군
이 있다.

첫째, 장천고분군에는 장천1호분과 장천2호분이 있다. 집안시 황백향에 위
치한 2실분인 장천1호분은 1970년에 발굴되었다. 벽화는 생활풍속도와 사신도
가 주를 이룬다. 현실 네 벽과 천장에는 연화문이 가득하고 천장 덮개석에는 해·
달·별이 그려져 있으며, 중앙에 묵서 "北斗七靑"이 있다(그림 2-15). 앞의 두 자
는 해서로 쓰였고, '七'의 가로획, '靑'의 셋째 가로획과 하단 月의 전절에 예서
의 필법이 있으나 전체적으로 해서로 보는 것이 타당하다.

장천고분군에서 규모가 가장 큰 3실분인 장천2호분에는 묘 남북 양 측실 동벽
에 비단 벽걸이 같은 것이 그려져 있는데 그 무늬가 '王' 자로 글자의 수가 가로
25줄, 세로 23줄로 총 575자이다(그림 2-16). 벽화와 '王' 자의 색깔은 직접 확인

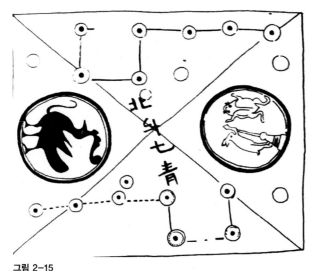

그림 2-15
장천1호분묵서명, 고구려(5세기 중반), 중국 길림성 집안 황백향.

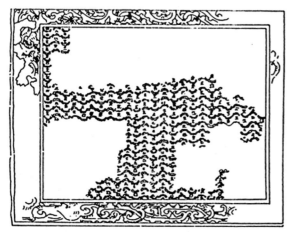

그림 2-16
장천2호분 측실 묵서명, 고구려(5세기 중반), 중국 길림성 집안 황백향.

할 수는 없지만 보고서에 의하면, 자색과 암녹색 운문이 번갈아 가면서 그려져 있고 '王'자 위에는 3개의 돌기를 가진 당초문이 '王'자와 같은 색으로 그려져 있다.[39]

둘째, 산성하고분군에는 집안시 우산 서쪽 기슭, 고분군 남단에 위치한 3실분인 산성하332호분이 있다. 모든 벽면에 벽화가 그려져 있고, 2,000여 자에 달하는 '王'자가 현실 사면에 가득하다(그림 2-17). 누런색 바탕에 붉은색 당초형 돌기문양과 녹색 '王'자, 녹색 당초형 돌기문양과 흑색 '王'자로 구분하여 이를 엇갈리게 수직으로 배열했다. '王'자는 해서로 썼다.

셋째, 우산하고분군에는 1935년 발굴된 통구사신총이 있다. 집안시 우산 남쪽 통구 한가운데 위치한 이 단실분의 벽화는 회를 바르지 않고 돌에 직접 사신도을 그렸다. 현실 천장고임 제2단 복희여와도와 함께 괴조怪鳥 및 도철饕餮이 그려져 있는 우측에 묵서 "瞰坼不知足"이 있다(그림 2-18). 해서로 쓴 글씨는 정방형이나 편방형 자형을 지닌 남북조풍이다. 口의 전절 부분, '肉'자의 亠, '知'자의 矢에는 예서의 필의가 있어 예서와 해서 사이의 과도기적 특징을 보인다.

환인 지역의 고분군인 미창구고분군에는 미창구장군묘가 있다. 3실분인 이 고

분은 요령성 환인현 아하양 미창구촌에 위치하고 있는데, 양 측실과 현실에 '王' 자가 있다(그림 2-19). 현실 1단 고임 밑에 있는 '王' 자는 상하로 번갈아 그려진 당초형 돌기문양 안에 각각 1개씩 쓰여 있다. 상하 3행으로 나누어지는데 각 행마다 117개의 '王' 자가 있다. 또한 붉은색과 검은색으로 '王' 자와 당초형 돌기문양이 번갈아 가면서 쓰여 있고 5개의 돌기가 각 돌기문양에 그려져 있다. 이런 '王' 자 무늬는 각 단의 고임돌 밑부분에 모두 그려져 있다. 양 측실 천장과 벽에도 '王' 자 무늬가 보이는데 현실의 것과 디자인, 색채, 크기가 같다. 각 벽에 세로 24행, 가로 12행이 있는데, 가로에서 위로 향한 돌기가 반, 아래로 향한 돌기가 반이다. '王' 자는 해서로 쓰였다.

현실에 그려진 묘주인 듯한 인물상 배후에 장막이 쳐져 있고 장막 뒤쪽에 '王' 자 묵서와 당초형 돌기문양을 반복적으로 그리거나 측실에 장막 없

그림 2-17
산성하332호분묵서명, 고구려(5세기 중반),
중국 길림성 집안 우산 서쪽 기슭.

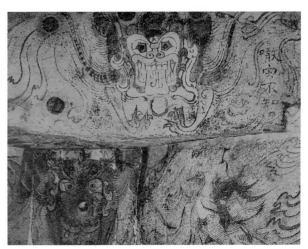

그림 2-18
통구사신총묵서명, 고구려(6세기 전반),
중국 길림성 집안 우산 남쪽 통구.

이 천장과 벽면을 같은 묵서와 문양으로 그린 고분은 전체 19기 가운데 5기를 차지한다. 평양권에서는 평양 지역 남포고분군의 감신총과 옥도리고분이, 집안권에서는 집안 지역 장천고분군의 장천2호분과 산성하332호분 및 환인 지역 미창구장군묘가 여기에 해당한다. 묘주의 생활도 벽화의 한 가지 디자인으로 또는 단순히 측실 천장과 벽면의 디자인으로 정착된 이 양식은 5세기 전반에 만들어진

그림 2-19
미창구장군묘 현실(좌)·측실(우) 묵서, 고구려(5세기 중반),
중국 요령성 환인 아하양 미창구촌.

평양권의 고분이 5세기 중반에 만들어진 집안권 고분에 영향을 미친 것으로 볼
수 있다.

고구려 고분의 묵서명은 아마도 대부분 벽화를 그린 화공에 의해 행서의 필의
가 있는 해서, 예서의 필의가 있는 해서, 완전한 해서, 남북조풍 해서, 예서 등
다양한 서풍으로 벽화 위에 쓰여 묘주에 관한 정보를 알려 주거나 벽화의 내용을
보충해 준다. 이것으로 고구려 해서와 예서의 다양함을 알 수 있다.

(2) 웅건하면서 자유자재한 석각 글씨

고구려의 각석 문자 자료에는 비석, 마애각석, 성벽각석 등이 있다. 한국 최고
비最古碑는 고구려의 〈광개토왕비〉(414)로, 신라 최고비인 〈포항중성리비〉(501),
백제 최고 석물인 〈무령왕지석〉(525)보다 대략 90~110년 정도 이른데, 〈집안고
구려비〉(427),[40] 〈충주고구려비〉(449)가 이 비석의 뒤를 잇는다. 6세기의 것으로
는 마애각석인 〈농오리산성마애각석〉이 있고, 성벽각석인 〈평양성고성각석〉이
있다. 이들은 형태도 다르고, 성격에 따라 서체나 서풍이 조금씩 달라 고구려의
비제와 석각 글씨의 흐름을 살펴볼 수 있는 중요한 자료이다. 글씨의 특징과 상
호 간의 연결성, 그리고 신라 글씨와의 연관성 등을 중심으로 고구려의 석각 글

씨를 살펴보자.

〈광개토왕비〉(그림 2-20)는 고구려 제19대 국강상광개토경평안호태왕國岡上廣開土境平安好太王(이하 광개토왕)의 능비로, 아들 장수왕이 아버지 광개토왕의 업적을 기려 세운 기념비이다. 중국 길림성 집안시 태왕향太王鄕 구화리九化里 대비가大碑街에 있으며, 비의 서남쪽 약 200m 지점에 태왕릉이 있고, 동북쪽 약 1.3km 지점에 장군총이 있다.[41] 조선시대에는 이것을 금金나라 황제의 비로 여겼는데, 1880년경 광개토왕의 능비임이 밝혀졌다.

높이가 약 640cm인 이 응회암 비석은 자연석 그대로의 장방형 기둥 모양이다. 행간에 계선을 그은 사면에 글씨를 새겼는데, 1면은 11행, 2면은 10행, 3면은 14행, 4면은 9행으로 총 44행이다(그림 2-21).[42] 전체 1,775자 가운데 150여 자는 판독이 불가능하다. 한 글자의 크기는 14~15cm 정도이며, 배합과 간격은 비교적 균등하다. 손상된 능비의 보호를 위해 1928년 목조 비각을 세웠다가, 1983년 다시 새 비각을 세웠다. 1961년 이래 이 비를 포함하여 집안의 고분군이 중국의 '전국중점문물보호단위'로 지정되었다.

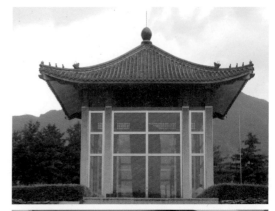

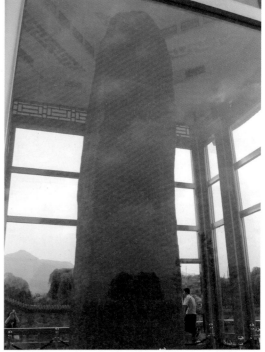

그림 2-20
광개토왕비, 고구려(414년), 639×200cm, 중국 길림성 집안.

비의 내용은 크게 세 부분으로 나누어진다. 첫 부분은 고구려의 건국 신화와 추모왕鄒牟王(동명성왕), 유류왕儒留王(유리왕), 대주류왕大朱留王(대무신왕) 등 3대의 왕위계승과 광개토왕의 행적에 관하여 기술했다. 중간 부분은 광개토왕대에

이루어진 정복 활동을 기록했다. 마지막 부분은 능비를 지키는 수묘인守墓人의 숫자와 출신지, 그와 관계된 법령을 서술했다. 능비에는 광개토왕대의 영토 확장과 5세기 고구려의 천하인식, 그리고 삼국과 왜와의 국제관계 등에 관한 내용이 담겨 있어 고대사 연구의 일급 사료로 활용되고 있다. 특히 신묘년조辛卯年條의 기사는 일본인들이 임나일본부설任那日本府說을 주장하는 자료로 활용하여 한·일 역사학자들의 지대한 관심을 끌었다.

비문의 서체는 예서이다. 예서 중에서도 파책이 약간 가미된 고예로 쓰여 서한 예서가 동한 예서로 변하는 과정을 보여 준다. 비의 크기에 걸맞은 웅강한 고예의 서풍에서 고구려의 진취적 기상이 느껴진다. 세로로 계선이 있고 행간과 자간이 일정하여 정연한 장법이며, 정방형의 자형은 장방형의 소전小篆에서 편방형의 예서로의 변화 과정을 보여 준다. 다양한 결구는 변화미와 중후함을 동시에 드러낸다. 전체적으로 소전의 원필과 부분적으로 예서의 파책이 있으며, 행서와 초서 및 해서의 필법도 혼합되어 있어 모든 서체의 필의가 복합적으로 사용되었음을 알 수 있다. 이것은 모든 서체를 섭렵한 후에라야 가능한 필법이므로 서자의 필사 수준이 상당한 경지에 이르렀음을 말해 준다. 장법, 결구, 필법을 통해 글씨의 특징을 구체적으로 살펴보자.

첫째, 많은 글자에 파책이 없고 획의 굵기가 일정하며, 동시에 여러 글자에 짧고 약한 예서 파책이 있다(표 2-5).[43] '牟', '王', '之', '夫' 자 등은 전자에, '巡', '造', '世', '樂', '酉', '六' 자 등은 후자에 해당된다. 파책이 없거나 있어도 매우 짧기 때문에 글자의 중심이 각 행의 중앙에서 크게 벗어나지는 않지만, '上' 자(표 2-5)처럼 약간 좌측으로 간 것도 있다. 이것은 우측으로 향하는 길고 강한 파책 때문에 글자의 중심이 대부분 좌측에 있는 동한의 예서와 다른 점으로, 이 때문에 이 글씨를 서한의 고예풍으로 본다. 그러나 분명히 여러 글자에 약한 파책이 있으므로 서한예에서 동한예로 변해 가는 과도기적 글씨라는 것이 가장 정확한 표현이다.

둘째, 획을 전체적으로 생략했다. '岡', '開', '事' 자가 여기에 해당한다. '岡' 자는 현재까지 중국에서는 남경 중화문 밖에서 출토된 동진의 〈사곤묘지명謝鯤墓誌銘〉(323)에서만 보이는 독특한 결구인데, 고구려에서는 〈집안고구려비〉,

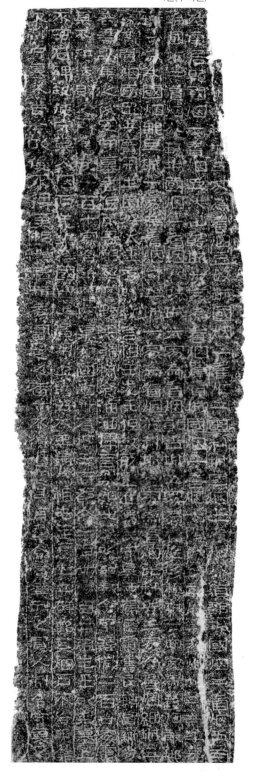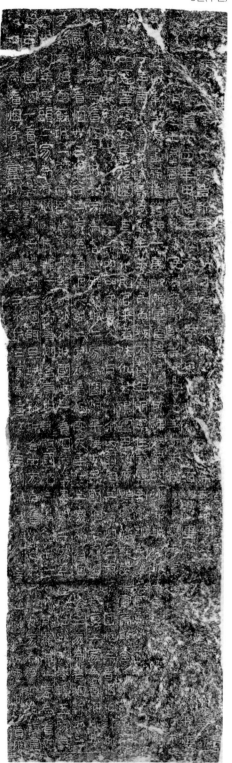

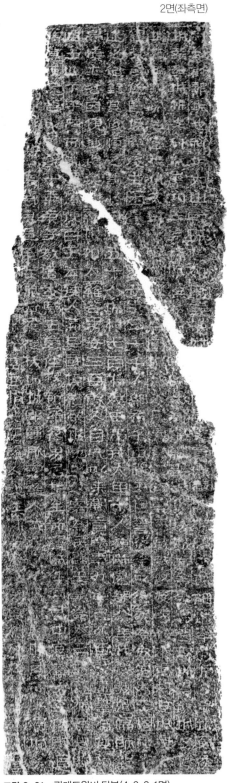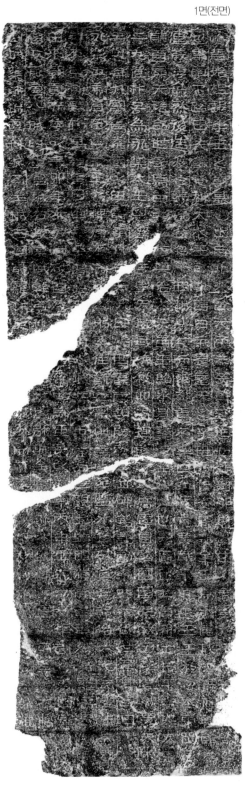

그림 2-21 광개토왕비 탁본(4·3·2·1면)

표 2-5 파책이 있는 〈광개토왕비〉 글자

也 1-1-11	世 1-4-7	樂 1-5-8	酉 1-6-17	六 1-7-35	至 2-8-27	安 2-9-25
三 3-10-41	一 4-2-7	五 4-3-26	土 4-5-10	太 4-5-13	王 4-7-31	上 4-7-41

표 2-6 동진, 고구려, 신라의 '岡' 자 비교

사곤묘지명 (동진, 323)	광개토왕비 (414)	광개토왕호우 (415)	집안고구려비 (427)	모두루묘지명 (413~450년경)	울주천전리서석 (신라, 6C)

〈모두루묘지명〉에서도 나타난다(표 2-6). 이후 신라의 〈울주천전리서석〉(6세기)
과 일본의 7, 8세기 명문에서도 보인다.[44] '開' 자는 한나라 예서에서는 부수 門
을 그대로 표현한다. 그러나 동진 왕희지의 『징청당첩澄淸堂帖』에는 門을 冖로 쓰
고 이어서 그 아래에 井을 쓴 것이 보이는데, 〈광개토왕비〉에서는 門을 ㄱ 형태
로 변형시켰다(표 2-7). 또 '事' 자의 口를 양쪽 점으로 쓴 것은 전진의 〈광무장군
비廣武將軍碑〉에서 보이며, 이는 〈충주고구려비〉에도 보이는데, 이후 6세기 신라
금석문에서는 빈번하게 등장한다(표 2-8). 이처럼 〈광개토왕비〉 명문의 일부 결
구는 이전 중국 남북조를 따른 것도 있고, 그것을 변형하여 창의적 형태로 만든
것도 있다.

　셋째, 상하부 또는 좌우측 부분을 강조했다. 상부를 강조한 글자는 '基',
'号', '恩', '甲', '男', '旦' 자(표 2-9), 하부를 강조한 글자는 '昔', '百', '酉',
'貢', '看', '命' 자 등(표 2-10)이다. 후자의 경우 상부의 가로획이 보편적 예서
결구와는 달리 하부 너비보다 길지 않은데, 이는 세로 계선으로 인한 공간적 제

표 2-7 고구려와 중국의 '開' 자 비교

광개토왕비 (414)	광개토왕호우 (415)	조전비 (한, 185)	징청당첩 (동진, 왕희지)

표 2-8 전진, 고구려, 신라의 '事' 자 비교

광무장군비 (전진, 368)	광개토왕비 (고구려, 414)	충주고구려비 (고구려, 449)	울진봉평리비 (신라, 524)	대구무술명 오작비 (신라, 578)	남산신성비제2비 (신라, 591)

표 2-9 상부를 강조한 〈광개토왕비〉 글자

基 1-1-10	号 1-5-5	恩 1-5-11	甲 1-6-10	男 2-6-17	旦 4-4-8

표 2-10 하부를 강조한 〈광개토왕비〉 글자

昔 1-1-2	由 1-2-6	命 1-4-6	留 1-4-10	百 2-5-19	弟 2-5-23	羅 2-6-15	資 2-5-18	貢 2-5-20	看 4-2-38

약 때문이다. 전체적으로 전자보다 후자에 속하는 글자가 많아 변화 속에 중후함과 안정감이 느껴진다.

　좌우측을 강조한 것은 좌측이 부수인 글자들이다. 부수가 女인 '始' 자, 示인 '祖' 자는 〈광무장군비〉에서처럼 좌우 반반의 비율이 통상적인데, 1/3, 2/3 정

도의 비율로 우측이 강조되어 있다. 또 부수가 辶인 '連', '造', '迷' 자, 亻인 '住', '便' 자, 彳인 '得' 자, 忄인 '愼' 자에서는 1/3, 2/3의 공간 배치가 보편적인데, 1/4, 3/4 비율로 우측이 강조되어 있다(표 2-11). 이들은 모두 좌우의 공간 배치가 균등한 보편적 결구에 맞지 않다.

부수가 食 또는 阝이면 반대로 좌측이 넓고 크다. '餘', '阿' 자도 좌측과 우측의 공간 배치가 1/3, 2/3 비율인 것이 통상적인데, 食은 너비의 2/3, 阝는 1/2을 차지하여 좌측을 강조하고 있다. '城' 자는 土가 1/4, 成이 3/4 비율이 보편적인데, 1/3, 2/3 비율로 쓰여 좌측을 강조하고 있다(표 2-12). 이런 불균형적 배치가 변화미와 역동미를 느끼게 한다.

이런 특징들은 이전 중국 남북조 글씨를 수용한 후 고구려 서가가 창안한 고구려 서예의 독창성이다. 결구, 필법의 변화에도 불구하고 그 속에 정해진 규칙을 따랐기에 산만하기보다는 오히려 정연하며, 거기에 넘치는 웅강미와 역동성은 곧 고구려인의 성품을 그대로 보여 주어[45] 이를 통상 고구려의 '공식 서체'라 부른다.

〈광개토왕비〉는 두 가지 면에서 고구려의 자주적 면모를 보여 준다.

첫째, 비를 건립하는 행위 자체이다. 건비년인 414년은 중국 동진(317~420) 말기에 해당되며, 당시 동진에서는 조조가 205년 내린 '금후장禁厚葬'령과, 220년

표 2-11 우측을 강조한 〈광개토왕비〉 글자

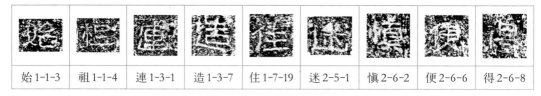

始 1-1-3	祖 1-1-4	連 1-3-1	造 1-3-7	住 1-7-19	迷 2-5-1	愼 2-6-2	便 2-6-6	得 2-6-8

표 2-12 좌측을 강조한 〈광개토왕비〉 글자

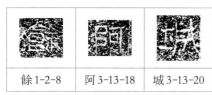

餘 1-2-8	阿 3-13-18	城 3-13-20

사망할 때 내린 '화려한 장례를 지내지 말라'는 명을 지킨 전통을 이어 건비 자체가 금지되었다.[46] 따라서 수도 남경 부근에는 묘비를 세우지 않았고, 대신 묘 안에 묘지전墓誌塼을 만드는 것이 성행했다. 고구려는 적어도 광개토왕 이전에는 이런 중원의 전통을 따른 것으로 보인다. 고구려의 건비, 특히 묘비의 건립 시작을 알려 주는 기록이 〈광개토왕비〉 마지막 부분에 있다.

선조 왕들 이래로 능묘에 석비를 세우지 않았기 때문에 수묘인 연호들이 섞갈리게 되었다. 오직 국강상광개토경호태왕께서 선조 왕들을 위해 능묘에 비를 세우고 그 연호를 새겨 기록하여 착오가 없게 하라고 명했다.[47]

이 부분은 광개토왕이 능비 건립을 허락했다는 것을 말한다. 그가 중국의 금비 전통을 깨고 독자적 행보를 취할 수 있었던 것은 그의 시대에 이르러 그만큼 고구려의 국력이 강성해졌다는 것을 의미한다. 장수왕이 중원에도 없던 거대한 자연석 비를 수도 집안에 세운 것도 광개토왕의 명을 실행한 것이며, 이는 중국 중원과는 별개로 진행된 자주적인 고구려의 장의문화를 보여 준다.

둘째, 당시 중국과는 다른 석비의 양식과 서풍이다. 중국의 비는 한나라 이래 비수碑首, 비신碑身, 비부碑趺의 형식을 갖추기 시작했고, 이 전통은 후대까지 지속되었다. 변방 지역인 운남성에 세워진 동진 유일의 비인 〈찬보자비爨寶子碑〉(405)가 이를 보여 준다. 그러나 〈광개토왕비〉는 거대한 자연석을 이용하여 전형적 중국비의 양식과는 다른 형태를 취하고 있다.

더불어 비의 서체도 독창적이다. 당시 동진에서는 금비의 전통이 이어져 해서, 행서, 초서를 주로 사용한 첩이 유행했고, 남경의 묘지전이나 변방의 〈찬보자비〉는 신예체, 즉 예서에서 해서로 변하는 과도기적 서체로 주로 썼다. 그러나 〈광개토왕비〉는 전서의 필의와 예서의 파책이 부분적으로 있는 한나라 예서로 쓰였다. 비의 서자가 동시대 동진의 유행 서풍을 따르지 않고 1세기 서한의 고예풍을 구사한 것은 비의 성격에 어울리는 서풍을 취한 그의 선택이다. 그러나 당시 고구려에 남아 있거나 과거 현도군의 속현 시기에 접한 낙랑의 문자 자료에서 영향을 받았거나 동시대 교류 중이던 북조 전진의 영향을 받았음을 고려해 볼 수 있다.

낙랑의 문자 자료인 〈호구부목간〉(그림 1-4), 〈논어죽간〉(그림 1-5), 〈점제현신사비〉(그림 1-9) 등은 한나라 예서로 쓰였다. 그중 자연석에 세로로 계선을 그은 〈점제현신사비〉는 비의 형식이나 고예풍의 글씨가 〈광개토왕비〉와 유사하다. 그러나 비교적 정연한 그 결구들과는 다른, 신新나라(8~23) 때 세워진 〈소마만각석蘇馬湾刻石〉(12)과 〈양와두각석羊窩頭刻石〉의 결구와 필법이 〈광개토왕비〉와 흡사하다.[48] 그러나 이런 유사성에도 불구하고 산동성 연운항시連雲港市 연운구連雲區 연도連島의 암벽에 새겨진 이 두 각석을 400여 년 후 집안에 있는 〈광개토왕비〉의 서자가 사전에 보았을 가능성은 희박하다.

한편 고구려와 전진의 교류는 4세기 후반에 공식적으로 이루어졌다. 『삼국사기』의 '소수림왕 2년(372) 여름 6월에 진왕 부견符堅(재위 357~385)이 사신과 승려 순도順道를 파견하여 불상과 경문을 보냈다. 왕이 답례로 사신을 보내 토산물을 바쳤다'[49]는 내용으로 교류 사실을 확인할 수 있는데, 이때 불경과 함께 전진의 글씨도 전래되었을 것으로 추정된다. 전진 서예와의 연관성을 고찰하기 위해 〈광개토왕비〉(그림 2-22) 이전에 예서로 쓴 전진의 공적비인 〈등태위사비鄧太尉祠碑〉[50](그림 2-23), 경계비이자 공적비인 〈광무장군비廣武將軍碑〉[51](그림 2-24)를 살펴보자.

〈등태위사비〉는 한나라의 전형적 석비 형태인 규수圭首 형태를 취해 거대한 자연석인 〈광개토왕비〉와는 비의 형태부터 확실히 다르다. 비문의 서체는 방필과 원필이 혼재한 파책이 있는 예서인데, 파책이 짧고 위로 치솟아 해서로의 변천 과정을 보여 준다. 결구에 변화가 많고 때로는 보편적 예서 필법과 다른 글씨들로 인해 구애됨이 없는 자유분방한 서풍을 드러낸다. 예컨대 '其' 자를 예서로 쓸 때는 하부의 가로획에만 파책이 있어야 한다. 그런데 〈등태위사비〉에서는 첫 획인 가로획의 수필收筆에 파책이 있어 기본적 예서 필법과는 다르며, 하부의 가로획에도

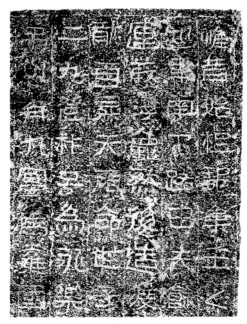

그림 2-22
광개토왕비 1면 탁본(부분).

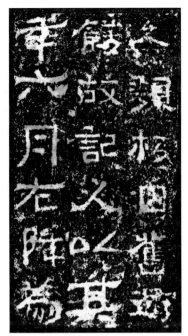

그림 2-23
등태위사비 탁본, 전진(367년),
170×64cm, 중국 섬서성 포성 출토,
서안비림박물관 소장.

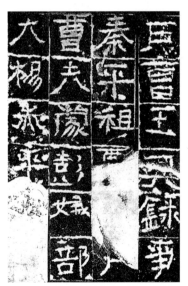

그림 2-24
광무장군비 탁본, 전진(368년),
174×73×12cm, 중국 섬서성 백수 출토,
서안비림박물관 소장.

파책이 있어 일자일파一字一波의 예서 기본 필법과도 맞지 않다. 〈광개토왕비〉 글씨와는 전혀 다른 서풍이며, 규수형인 비의 형태나 해서의 필의가 있는 예서체는 후술할 〈집안고구려비〉에 더 가깝다.

〈광무장군비〉는 규수 형태인 〈등태위사비〉와는 조금 다른 첨수평정尖首平頂 형태이다. 사면비이면서 자형이 정방형이고 필법이 원필이라는 점은 〈광개토왕비〉와 일치하지만, 파세가 있는 예서가 섞인 고예로 쓰인 〈광개토왕비〉와 구별된다. 글씨에 일정한 규칙이 없어 자유분방하면서 졸박한 서풍은 정연하면서 규칙을 따른 웅강한 서풍의 〈광개토왕비〉와 다르다. 전진의 두 비는 사당비와 공적비라는 비의 성격에 비해 글씨가 지나치게 자유자재하여 비의 성격과 서풍의 선택에 연관성이 있는 〈광개토왕비〉와는 근본적으로 다르다.

이에 반해 비의 성격에 맞는 서체와 웅강한 서풍을 선택한 〈광개토왕비〉의 서자는 한나라의 정방형의 고예를 기본으로 파책을 가미하고 이체자를 사용했으며, 초서의 필의를 더하는 등 다양한 형태를 더한 창신의 예서를 구사해 고구려만의 독자적 예서를 표현했다.

다음으로 살펴볼 것은 〈집안고구려비〉(427)이다(그림 2-25).[52] 이 비는 2012년 7월 29일 오전, 중국 길림성 집안시 마선향麻線鄉 마선하麻線河 서쪽 강변 다리 아래 약 80m 떨어진 지점에서 촌민 마사오빈馬紹彬이 발견했다. 그의 신고를 받은 집안문물국集安文物局은 조사를 진행했으며, 8월 세 차례에 걸쳐 발견 경위를 발표했다.[53]

이 비는 처음부터 진위, 건립 시기, 비의 성격 등에 관해 한·중 학계에서 다양한 주장이 제기되었다. 그 가운데 가장 뜨거운 쟁점은 비의 건립 시기였다.[54] 비문 7행 네 번째 글자부터 여덟 번째 글자의 판독에 따라 건비년으로 광개토왕

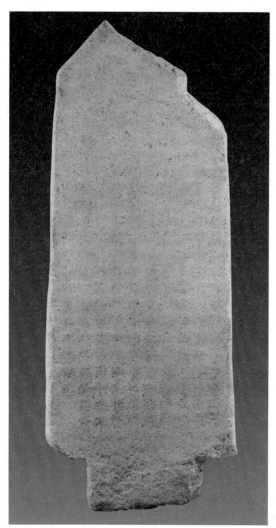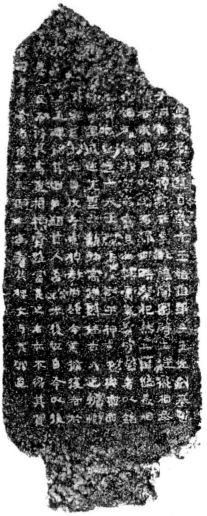

그림 2-25 집안고구려비(좌)와 탁본(우), 고구려(427년), 173×66.5×21cm, 중국 길림성 집안 출토, 집안시박물관 소장.

대와 장수왕대가 제시되었다. 그 다섯 글자를 국내 사학계에서는 달리 판독하지
만 중국의 장푸여우張福有와 쑨런제孫仁杰는 '丁卯歲刊石'으로 읽었고, 필자도 결
구 분석을 통해서 '丁卯年刊石'임을 밝혀 정묘년인 427년에 비를 세운 것으로 보
았다.[55] 이후 권인한도 필자와 같은 의견을 피력했다.[56] 그동안 고구려의 비는 중
국에서 발견된 〈광개토왕비〉(414), 한국에서 출토된 〈충주고구려비〉(449)뿐이었
는데, 두 비 사이에 세워진 이 비의 출토로 고구려사 연구에 박차를 가할 수 있게
되었고, 고구려 서예사 연구에도 소중한 자료가 되고 있다.

비의 재질은 분황색粉黃色 화강암이다. 비신은 납작한 장방형이며, 비수는 전진의 〈등태위사비〉처럼 규형이다. 비의 우측 상단부가 파손되었으며, 비신의 하단이 상단보다 넓고 두껍다. 하단 중간의 돌기형 뿌리 형태인 순두榫頭[57]는 원래 비좌碑座가 있었음을 말해 주지만 현재까지 발견되지는 않았다. 그러나 규형비의 돌기 형태가 고구려에서 사용되었을 가능성을 입증해 주는 실물은 발견되었다.[58] 이 비의 발견 전에는 고구려 석비 문화의 특징 가운데 하나가 중원의 전통을 따르지 않은 자연석을 이용한 것이며, 이는 역시 자연석을 주로 이용한 신라의 석비 문화에도 영향을 미친 것으로 여겨졌다. 그러나 고구려 석비 문화의 다른 면을 보여 주는 이 비는 한나라의 영향을 직접적으로 받은 것이 아니라, 한의 전통을 계승, 발전시킨 북조 전진의 영향을 받은 것이다.[59]

비면은 섬세하게 다듬어져 표면이 편평하고 매끈하며, 무게는 464.5kg이다. 잔존 비석의 크기는 높이 173cm, 너비 60.6~66.5cm, 두께 12.5~21cm이고, 하단의 돌기형 뿌리는 높이 15~19.5cm, 너비 42cm, 두께 21cm이다. 비의 양면에 글자가 있는데 그 수가 많은 면을 전면으로 보았다. 전면 상단은 마모가 심하지만 하단은 상대적으로 마모가 적은 편이다. 음각된 전면은 10행, 행 22자(마지막 행은 20자)로 총 218자이다. 우측 상단부에 11자가 소실되었으며, 마모로 인해 일부 문자의 판독이 어렵다. 후면은 중간 부분의 1행만 확인 가능하고 나머지는 인위적으로 훼손한 흔적이 확연하며 필흔은 있으나 판독이 어렵다.

비문은 자간과 행간이 정연한 장법을 취하고 있다. 행간은 1~2cm, 자간 2~3cm로 행간보다 자간이 더 넓다. 획의 수에 따라 글자의 크기도 달라 변화무쌍하고 자유자재하다. 소자는 높이 2cm, 너비 2cm이며, 대자는 높이 5.2cm, 너비 6cm 정도로 많게는 세 배 정도 크기 차이가 있다.

명문의 서체는 예서이다(표 2-13). 그러나 파세가 절제되어 있고 해서의 필법도 부분적으로 있어(표 2-14) 예서에서 해서로의 변천 과정을 보여 주는 전환기적 글씨에 속한다. 자형은 편방·정방·장방형이 골고루 있으며, 결구도 정연한 것과 그렇지 않은 것이 섞여 있어 글자의 크기만큼 변화가 많다. 가로획과 세로획의 굵기가 비슷하며 원필이 많고 전절도 원전에 가까워 그 질박함이 〈광개토왕비〉 원필의 고예가 주는 웅건함과는 조금 다르다.

표 2-13 〈집안고구려비〉의 예서 필법 글자

必 1-6	基 1-21	也 1-22	子 2-4	相 2-21	承 2-22	以 4-21
高 6-14	戊 7-10	各 7-21	後 8-22	買 9-22	世 10-9	罪 10-19

표 2-14 〈집안고구려비〉의 해서 필법 글자

上 5-9	王 5-16	聖 6-10	古 6-18

건비년인 427년은 남조 유송시기(420~479)로, 이때의 서체는 주로 해서지만 예서의 필의가 많은 변환기적 특징을 띤다. 이것과 동시대 예서인 〈진공제현궁석갈晉恭帝玄宮石碣〉(421)[60]도 자형이 장방형이 많으며, 기필은 해서 필법이고 파세가 약해져 해서로의 과도기적 특징을 보인다. 〈집안고구려비〉도 전형적인 동한 예서를 벗어나 해서의 필법이 섞인 동시대 과도기의 서사 풍조를 따르고 있다. 표 2-13과 표 2-14에서 전형적인 예서 글자와 가로획의 기필을 해서의 필법으로 쓴 글자를 확인할 수 있다. 〈광개토왕비〉는 서한예, 즉 고예로 쓰인 반면 〈집안고구려비〉는 해서의 필의를 지닌 예서로 쓰였다.

마지막으로 주목할 것은 국내의 유일한 고구려비인 〈충주고구려비〉이다(그림 2-26). 1979년 충청북도 충주시 가금면 용전리 입석 부락 입구에서 발견된 이 비는 오랜 세월 동안 심하게 마모되었다. 처음에는 원래 발견 지점에서 보호각을 세워 보호하다가 현재는 인근에 세워진 충주고구려비전시관에 전시되어 있다.

비의 건립 시기는 간지와 날짜를 고려한 449년(장수왕 37)설과, 새로 판독된 글자로 인한 495년(문자명왕 4)설이 있다.[61] 비의 성격도 전자를 따라 고구려의 충주 진출을 기념하기 위한 것, 후자를 따라 문자명왕의 중원 지역 순행을 기념하기

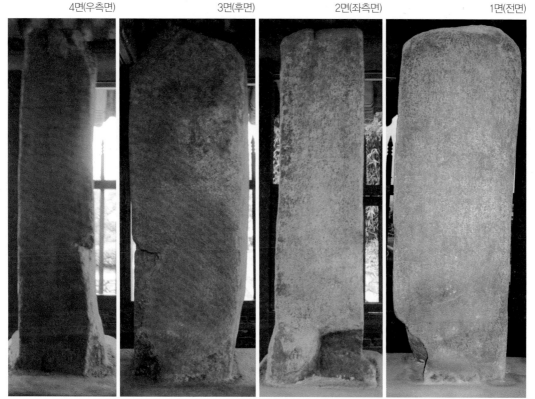

| 4면(우측면) | 3면(후면) | 2면(좌측면) | 1면(전면) |

그림 2-26 충주고구려비(4·3·2·1면), 고구려(449년), 203×55cm, 충주고구려비전시관 소장.

위한 것이라는 주장이 있는데, 전자가 우세하다.

이로 인해 장수왕이 남한강 유역의 여러 성을 공략하여 개척한 후 세운 기념비로 추정하고 고구려비라 명명했다. 이것은 고구려 영토의 경계를 표시하는 비로, 고구려가 백제의 수도인 한성을 함락하고 한반도의 중부 지역까지 장악하여 영토를 충주 지역까지 확장했음을 말해 준다.

비의 형태는 〈광개토왕비〉를 축소한 것과 같은, 자연석 사각 석주형이다. 처음에는 비의 전면(1면)과 좌·우측면(2·4면)에서만 문자가 확인되어 삼면비라는 주장이 있었으나, 근자에 후면(3면) 좌측 끝에서 '巡' 자를 판독함으로써 왕의 순수 관련 비라는 추정이 가능하게 되었으며,[62] 장수왕이 천도 전 집안에 세운 〈광개토왕비〉를 따른 사면비가 된 셈이다.

명문은 전면 10행, 좌측면 7행이며, 우측면은 5행으로 추정된다(그림 2-27). 1행

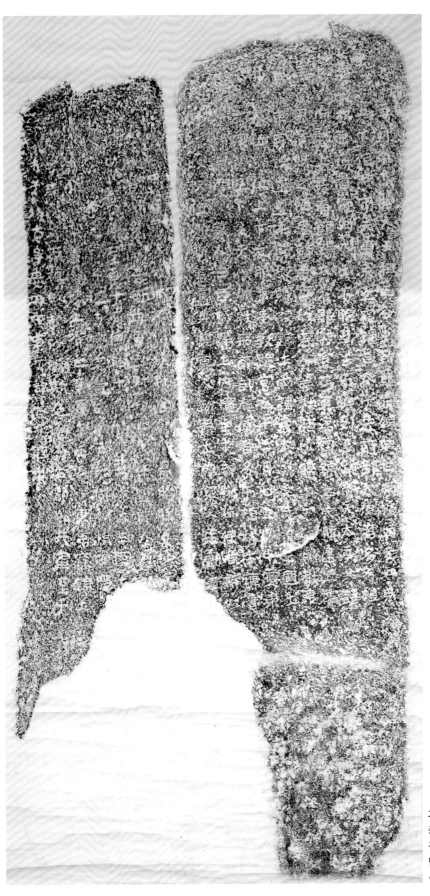

그림 2-27
충주고구려비 좌측면(좌)·
전면(우) 탁본,
단국대학교
석주선기념박물관 소장.

23자이며, 한 글자의 크기는 약 3~5cm이다. 가장 넓고 글씨가 가장 잘 남아 있는 전면과 좌측면 일부로 내용을 파악할 수 있다. 전면 첫머리는 '五月中高麗大王(오월중고려대왕)'으로 시작하는데 고려는 고구려를 뜻한다. '前部大使者(전부대사자)', '諸位(제위)', '使者(사자)' 등 고구려 관직명과 〈광개토왕비〉에 있는 '古牟婁城(고모루성)' 등의 글자가 보이고, '募人三百(모인삼백)', '新羅土內(신라토내)' 등 고구려가 신라를 불렀던 말들이 새겨져 고구려비임을 알 수 있다. 따라서 이 비는 〈광개토왕비〉와 더불어 삼국의 관계를 밝혀 주는 귀중한 자료이다.

비의 건립 시기, 성격, 서체 등 여러 면에서 논란이 되고 있지만 한반도에서 발견된 유일한 고구려비라는 점, 5세기 고구려와 신라의 관계를 말해 주는 점, 고구려의 인명 표기 방법을 알려 주는 점, 고구려 관등조직의 정비 과정을 제공하는 점, 고구려의 이두吏讀식 표기를 보여 주는 점에서 한국 고대사 연구에서 중요한 의미를 지닌다. 순한문식인 〈광개토왕비〉와는 달리 이두식 표기를 사용했는데, 이는 이르면 5세기 중반 이후에 고구려의 문체가 자주적 형식을 취하기 시작했다는 것을 암시한다. 6세기의 〈평양성고성각석〉에서도 이두식 표현이 확인된다.

명문의 서체는 고졸한 예서[63], 예서의 필의를 지닌 해서[64]라는 두 주장이 있는데, 해서 결구의 글자들이 훨씬 많아 전체적으로 보면 해서이다. 이를 증명하기 위해 식별 가능한 글자들을 중심으로 면밀하게 살펴보자.

먼저 해서의 특징을 지닌 글자들이다(표 2-15). 첫째, 상부의 첫 점이 해서 필법인 글자는 '之', '衣', '主', '部' 자 등이다. 둘째, 갓머리가 해서 필법인 글자는 '寅' 자이다. 셋째, 가로획의 기필이 해서 필법인 글자는 '五', '衣' 자 등이다. 넷째, 처음 또는 마지막 가로획의 수필이 해서 필법인 글자는 '下', '節', '位(7-4)', '至(8-7)', '前', '主', '古', '共' 자 등이다. 다섯째, 가로획이 우상향이고 전체적으로는 앙세仰勢와 부세俯勢를 취한 해서 필법의 글자는 '立(4-22)', '土(6-12)', '十(7-16)', '二(7-17)' 자 등이다. 이밖에 '敎' 자에서 우측 상부의 전절은 전형적 해서 필법이며, '國' 자에서 口도 해서 필법으로 썼다.

다음으로 예서의 특징을 지닌 글자들이다(표 2-16). 첫째, 갓머리가 예서 필법인 글자는 '守', '軍' 자 등이다. 둘째, 세로획의 구획이 예서 필법인 글자는 '子', '于' 자 등이다. 셋째, 마지막 가로획의 파책이 예서 필법인 글자는 '貴',

표 2-15 〈충주고구려비〉의 해서 필법 글자

之 5-4	衣 7-7	主 9-15	部 8-13	部 좌7-13	寅 7-22	五 1-1	下 2-2	節 4-6	前 8-12	共 좌6-20
古 좌7-6	月 1-2	弟 1-23	者 2-20	多 2-21	太 3-20	賜 4-7	敎 5-22	國 6-22	人 10-19	事 좌7-11

표 2-16 〈충주고구려비〉의 예서 필법 글자

守 2-5	軍 좌6-23	子 3-21	于 8-7	于 좌6-23	貴 3-4	土 6-23	土 좌5-23	至 좌6-23	婁 좌7-8

'土', '至', '婁' 자 등이다. 긴 파세로 인해 글자의 중심이 좌측에 있는 것은 예
서의 결구인데, 여기에서는 중심이 해서처럼 중앙에 있다. 이는 예서의 필의를
강조할 의사가 없음을 뜻한다.

이 비는 상술한 〈광개토왕비〉나 〈집안고구려비〉보다 더 6세기 신라비의 글씨
와 유사하다. 예서의 필의가 있는 해서인 서체가 같고 원필의 자연스러운 풍치도
비슷하다. 이 비를 세운 지역이 후에 신라의 영토가 되었기에 6세기 신라 글씨에
영향을 미쳤을 것으로 추정된다.

결구를 좀 더 구체적으로 살펴보면 '部' 자의 阝을 冂로 쓰거나 阝의 필의가 살
짝 있는 표현은 〈단양적성비〉와 유사하고, '古' 자는 〈남산신성비제4비〉와 비슷
한 분위기를 풍긴다. 또 '事' 자의 口를 양쪽 점으로 쓴 것은 〈광개토왕비〉와 서풍
이 유사한 〈포항냉수리비〉를 제외한 모든 6세기 신라비에서 공통적으로 나타나는
결구인데, 이것도 〈광개토왕비〉를 이은 〈충주고구려비〉의 영향으로 여겨진다.

이처럼 〈충주고구려비〉에는 예서의 필의로 쓴 글자들도 있으나 전체적으로 정

표 2-17 고구려와 한나라의 글자 비교

비명＼글자	基	開	國	聖	古	敎	於
광개토왕비 (414)							
	1-1-10	4-5-9	1-5-31		3-12-2	4-5-17	3-7-7
집안고구려비 (427)							
	1-21	2-15	2-16	6-10	6-18	7-14	7-22
충주고구려비 (449)							
			6-22		7-6	5-22	
한나라비 (2세기)							
	서악화산묘비 (165)	조전비 (185)	선우황비 (165)	사신비 (169)	변민비 (174)	사신비 (169)	희평석경 (175)

방형, 장방형의 해서 글자가 주를 이룬다. 따라서 서체는 예서와 해서 사이의 과도기적 특징을 보여 주는 해서이다.[65] 그러나 원필로 쓴 부드러움과 웅강무밀함에는 〈광개토왕비〉의 풍치도 있다.

표 2-17에서 세 고구려비의 글씨를 한나라 예서와 비교해 보면, 고구려 공식 서체의 변천 과정과 각 글씨의 차이점을 알 수 있다. 〈광개토왕비〉는 파세가 조금 있으나 전체적으로 서한의 고예이고, 〈집안고구려비〉는 해서의 필의를 지닌 동한의 예서이고, 〈충주고구려비〉는 예서의 필의를 지닌 해서이다. 이것은 예서에서 해서로의 변천 과정과 일치하는 것으로, 고구려 서체의 변화 과정을 잘 보여 준다. 동시에 각각 한나라 예서와의 유사성 또는 차별성을 알 수 있다.

이제 석비와는 서풍이 다른 두 종의 각석 글씨를 살펴보자. 고구려 각석에는 축성과 관련된 〈농오리산성마애각석〉, 〈평양성고성각석〉이 있다. 전자는 축성

과 관련된 유일한 마애비이고, 후자는 편방형의 성석돌에 새긴 것이다.

평안북도 태천군 용상리 산성산에 위치한 농오리산성은 고구려의 옛 성으로 둘레는 2,020m이며, 현재 남아 있는 성벽의 높이는 4~6m 정도이다. 성의 남문지 안쪽 동북 100m 지점에 있는 현무암 암벽에 산성 축조와 관련된 글이 새겨져 있는데,[66] 이것이 〈농오리산성마애각석〉(그림 2-28)이다. 암벽의 석각면 상부가 마치 비개를 씌운 것 같아서 비바람을 가릴 수 있었고 석각면이 북향이기 때문에 비바람을 적게 받아 지금까지 보존될 수 있었다. 처음 석각의 존재를 인지한 조선총독부는 바위에 글자가 새겨져 있으나 마모가 심해 판독이 어렵다고 했다.[67] 이후 1957년 농오리산성을 조사하면서 다시 글자를 발견했고, 1958년 신의주역사박물관의 조사로 학계에 알려지게 되었다.[68] 한국학계에는 1976년 처음 알려졌다.[69]

그림 2-28
농오리산성마애각석, 고구려(555년),
70×50cm, 평북 태천군 용상리 산성산.

명문 첫머리의 '을해년'으로 각석의 연대를 추정하는데, 설이 분분하여 그 범위가 500년을 훌쩍 넘는다. 손량구는 유리왕 34년(15)으로 보고,[70] 김례환·류택규는 서체가 예서에서 해서로의 과도기적 글씨인 전진의 〈여헌묘표呂憲墓表〉(402)나 동진의 〈지양부군신도궐枳楊府君神道闕〉(399)과 유사하다는 점을 들어 4세기 후반으로 보았다.[71] 한편 민덕식은 관등 및 당시의 정치적 상황 등을 근거로 하여 문자명왕 4년(495) 혹은 양원왕 11년(555)으로 보고, "전자는 고구려가 남쪽으로 죽령과 계립현까지 영토를 확장한 전성기이며, 후자는 서북쪽으로는 돌궐의 침입을 받고 남쪽으로는 백제와 신라의 공격을 받아 한강유역을 상실하고 임진강선으로 후퇴했던 직후로서 고구려는 방어체제를 재정비할 필요성을 느낄 때였다. 이런 역사적 상황으로 미루어 보아 농오리산성의 축조도 고구려가 대내외적

으로 어려움에 처해 있던 555년에 축조되었을 가능성이 높다"고 했다.[72] 이때는 〈충주고구려비〉(449) 이후, 〈평양성고성각석〉(566, 589) 이전에 해당된다. 각석의 연대가 555년이라면 산성 축성과 관련된 삼국 금석문 가운데 최고비最古碑[73]는 아니다. 신라의 〈명활산성비〉가 551년에 세워졌기 때문이다.

바위 면을 다듬은 후 3행(1·3행 7자, 2행 8자) 22자를 새겼으며, 한 행의 길이는 57~60cm이다. 명문 "乙亥年八月前部 / 小大使者於九婁治 / 城六百八十四間"은 "을해년 8월 전부의 소대사자 어구루가 성 684칸을 쌓았다"로 해석할 수 있는데, 축성 때의 작업구간을 기록한 것임을 알 수 있다.

각석의 서체는 해서이다. 동한의 예서에서 육조의 해서로 넘어가는 과도기적 형태라는 견해가 있으나,[74] 예서의 필의는 조금 있지만 예서의 파책이 없어 해서라고 봄이 더 타당하다. 원필圓筆과 원전圓轉이 많아 서풍은 원만하면서 안정감이 있는데 이런 서풍은 6세기 신라 금석문의 서풍과도 유사하다.

자형은 해서에서 주로 사용되는 장병형이 주를 이루며, '亥', '前', '部', '間' 자 등의 결구와 필법도 해서와 같다. 특히 '部' 자의 阝은 해서의 결구이다. 이 것을 예서의 필의가 많은 해서로 쓰인 6세기 전반의 신라비에서는 门로 썼고, 해서의 결구를 갖추기 시작한 6세기 후반에는 阝로 쓴 것을 감안해 보면,[75] 이 각석 글씨를 쓴 시기를 추정해 볼 수 있다.

서체의 특징으로 보면, 15년은 중국 서체와 비교해도 그러하거니와 고구려에서 이 정도의 해서가 출현하기에는 너무 이르다. 또 4세기 후반도 중국의 글씨가 해서의 필의가 많은 예서이거나 예서의 필의가 많은 해서가 주를 이루던 과도기적 시기이므로 온전한 해서에 가까운 이 각석의 출현 시기로는 이르다. 따라서 이 각석은 전서와 예서 사이의 고예로 쓰인 〈광개토왕비〉(414), 해서의 필의가 있는 예서로 쓰인 〈집안고구려비〉(427), 그리고 예서의 필의가 많은 해서로 쓰인 〈충주고구려비〉(449) 뒤에 두고, 행서의 필의가 있는 자유분방한 해서로 쓰인 〈평양성고성각석〉(566, 589) 앞에 두어 555년으로 상정해도 무리가 없을 듯하다.

이 글씨는 고구려 비문 가운데 해서의 자형, 결구, 필법을 가장 잘 갖추었다. 신라에서 이와 유사한 것으로 〈황초령진흥왕순수비〉(568)가 있는데, 이는 고구려 서예와 신라 서예의 연관성을 보여 준다.

〈평양성고성각석〉은 고구려 후기 평양성[장안성長安城] 축조 당시 공사 책임자의 이름과 공사 구간 및 거리를 성벽 돌에 새긴 것이다. 이 성석은 5기가 존재했지만 제1, 3석은 행방불명이고 현재는 제2, 4, 5석만 남아 있다. 제4, 5석은 북한에 있고 제2석은 국내에 있다.[76]

고구려는 427년 평양으로 천도하고 586년 다시 장안성으로 천도하는데 그곳에서 멸망한다. 당시 평양은 현재의 평양에서 동북으로 수 킬로미터 떨어진 대성산성大城山城 일대이고, 당시 장안성이 바로 현재의 평양시에 해당된다. 장안성은 후기 평양성이라고도 불린다. 평양성은 대동강과 보통강을 자연 해자垓子로 삼아 평양 시가지를 둘러싸고 있는데 외성, 중성, 내성, 북성의 네 부분으로 이루어져 있다.[77] 이 각석들이 발견되기 전에는 평양성의 축성 연대에 대한 정확한 기록이 없었는데, 외성에서 발견된 제2석과 내성에서 발견된 제4석은 각 구간 공사 책임자의 관등과 공사 구간을 기록하고 있다. 이것은 공사의 책임 소재를 명확히 하기 위한 것으로, 그 성격이 신라의 〈남산신성비〉(591) 10기와 유사하다. 또 〈명활산성비〉(551)와 〈남산신성비〉에 보이는 공사 책임자, 공사 구간과의 비교가 가능하게 되었다.

이 각석의 명문과 기록을 종합해 보면 552년 천도 계획이 시작되었고, 566년 제4석이 새겨진 지점을 포함한 장안성 내성이 축조되었고, 586년 천도가 이루어졌다. 589년 제2석이 새겨진 지점을 포함한 외성 축조가 시작되었고, 기록으로만 전해지는 제6석에 의하면 북성을 마지막으로 593년 비로소 42년에 걸친 대공사가 끝났다.

제2석(589)과 제4석(566)은 그 연대가 후기 평양성의 외성과 내성 축조 연대와도 밀접한 관계가 있어 역사적으로 중요한 자료이다. 그런데 이전에는 제2석을 오세창吳世昌(1864~1953)의 기록을 따라 449년으로 편년했다.[78] 여기서 명문의 첫 부분 '기유己酉'를 평양성의 축조 연대와 연결시켜 각석의 연대를 재고해 보자. 5점 가운데 제2석만 국내에 있는데, 오경석吳慶錫(1831~1879)이 입수한 후 아들 오세창이 물려받았고, 1965년에 이화여자대학교박물관이 입수했다. 이 박물관은 원석과 더불어 오경석의 낙관이 찍힌 탁본도 함께 소장하고 있다. 제2석은 제1석과 함께 청나라 금석학자 유희해劉喜海(1794~1852)의 1831년 저서인『해동금석원

海東金石苑』1권, 「고구려고성석각高句麗故城石刻」에 처음으로 기록되었는데, 이것은 김정희가 제공한 탁본과 정보를 근거로 한 것이다. 오경석이 1858년경 지은 『삼한금석록三韓金石錄』에 의하면 제1석은 1766년, 제2, 3석은 1829년, 제4석은 1913년, 제5석은 1964년에 각각 발견되었다. 제1, 3석은 소재를 알 수 없고, 제4석은 평양의 조선중앙역사박물관에 전시되어 있으며, 제5석은 평양의 김일성광장 서쪽 인민대학습당 뒤편 원 위치에서 북서쪽 150m 지점에 일부 성벽과 함께 이축되어 야외 전시 중이다.[79]

『해동금석원』과 『삼한금석록』에는 제2석의 1행을 '기축己丑(569)'으로 판독했는데, 이는 '기유己酉(589)'의 오판이다. 현재 없어진 제1, 3석도 '기축'으로 판독했으나 제2석처럼 589년 축성되기 시작한 외성에서 발견된 점, 문장의 구성이 유사한 점으로 인해 '기유'였을 것으로 보기도 한다. 제1석은 12행, 매행 2자로 총 24자이며, 제3석은 6행, 행 2~6자로 총 28자이다. 두 각석의 명문과 해석은 다음과 같다.

〈제1석〉

己丑(酉?) / 年五 / 月廿 / 八日 / 始役 / 西向 / 十一 / 里小 / 兄相 / 夫若 / 牟利 / 造作

　기축년 5월 28일 공사를 시작했다. 서향 11리 구간은 소형 상부약모리가 쌓는다.

〈제3석〉

己丑(酉?)年三月 / 廿一日自此下 / 向□下二里 / 內中百頭上 / 位使尒丈作 / 節矣

　기축년 3월 21일 이곳에서 아래 □쪽으로 내려가면서 2리는 내부內部 백두 상위사 이장이 맡아서 공사한다.

　중국 근대의 비학자 강유위康有爲(1858~1927)도 이 기록들을 좇아 '기축'[고구려 장수왕 37년, 중국 유송 원가元嘉(26년)]으로 보고 449년으로 비정했다. 이것은 427년 천도 때의 평양성으로 여겨 '기축'으로 읽은 오류로 보이는데, 필자는 이것을 지적하고 바로 잡았다.[80] 강유위가 본 것으로 여겨지는 제2석은 후기 평양성의 외

그림 2-29
평양성고성각석제2석(상)과 탁본(하),
고구려(589년),
평양 평양성 외성 출토,
이화여자대학교박물관 소장.

성 축조가 시작되던 기유년(589)에 새긴 것이다.

제2석(그림 2-29)은 외성 남쪽에서 발견된 것으로 비교적 편편한 자연석이다. 석면에 별다른 가공 없이 그대로 7행 27자를 새겼다. 원래 완형으로 발견되었으나 지금은 아홉 조각으로 깨져 있으며 2행 부분은 없어졌다. 그러나 파손되기 전의 탁본과 석문이 남아 있어 전체 내용을 파악할 수 있다. 순한문이 아닌 고구려어를 한자로 표기한 제2석의 명문과 해석은 다음과 같다.

〈제2석〉

己酉年 / 三月卅一日 / 自此下向 / 東十二里 / 物苟小兄 / 俳湏百頭 / 作節矣

기유년(589) 3월 21일 이곳에서 아래 동쪽 12리는 물구 소형 배회백두가 맡아서 공사한다.

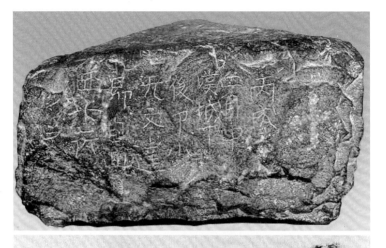

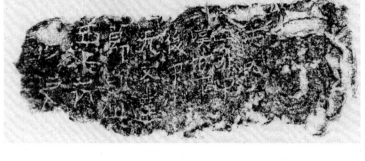

그림 2-30
평양성고성각석제4석(상)과
탁본(하), 고구려(566년),
30×66.7×30.3cm,
평양 평양성 내성 출토,
조선중앙역사박물관 소장.

　제4석(566)(그림 2-30)은 1913년 도로를 건설하기 위해 대동강에 면한 내성 동벽을 허무는 과정에서 확인되었다. 명문은 8행 23자이며, 1행의 '병술'은 566년 내성 축조를 시작한 연대를 가리킨다. 다섯 각석 가운데 유일하게 '二月' 다음에 처격조사 '中'을 사용했는데, 이것은 〈충주고구려비〉의 첫머리 '五月中'에서의 '中'과 같은 고구려식 이두의 표현이다. 비슷한 시기인 550년경에 세워진 신라의 〈단양적성비〉 첫머리에도 같은 형식인 '□月中'이 사용된 것은 신라에 미친 고구려 한자문화의 영향을 보여 주는 것이다. 제4석의 명문과 해석은 다음과 같다.

〈제4석〉

丙戌 / 二月中 / 漢城下 / 後卩小 / 兄文達 / 節自此 / 西北行 / □之

　병술년(566) 2월에 한성 하후부의 소형 문달이 이곳에서 서북쪽으로 (쌓)는다.

그림 2-31
평양성고성각석제5석 현재 모습(상)과
제5석(하좌)·탁본(하우), 고구려(6세기),
평양 평양성 내성.

 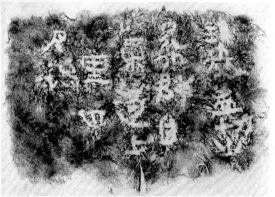

제5석(그림 2-31)은 1964년 평양 중구역 남문동 내성의 남벽에 박혀 있었다. 다섯 각석 가운데 이 돌에만 축성 시기를 알려 주는 간지가 없다. 그러나 내성에서 발견된 점으로 미루어 제4석의 연대와 같거나 비슷할 것으로 유추한다. 5행 18자인 제5석의 명문과 해석은 다음과 같다.

〈제5석〉

卦婁盖切小 / 兄加群自 / 此東廻上 / □[81]里四 / 尺治

　괘루개절 소형 가군은 여기서부터 동쪽으로 돌아 위로 □리 4척을 쌓는다.

제6석은 현재 실물은 전하지 않고 윤유尹游(1674~1737)가 지은 『평양속지平壤續志』 1권, 성지城池조에만 전한다. 그에 따르면, 평양 북성 옛 성의 바닥에서 "本城四十二年畢役(이 성은 42년 만에 공사를 마친다)"이라고 새겨진 돌이 발견되었다고

한다. 이것은 〈평양성고성각석〉의 하나로 추정되며, 전문이 아니라 일부만 옮긴 것으로 보인다.

편형의 성석에 새긴 제2, 4, 5석의 서체는 공통적으로 원필의 해서이다. 결구에 구애됨이 없어 서풍은 원만하면서 자유분방하다. 제2석이 가장 자유자재하며, 제5석이 가장 절제되어 있다. 제5석은 제2, 4석에 비하여 깊게 파여 획이 더 굵고 웅건한 맛이 있다. 또 3행 '上' 자의 세로획, 4행 '里' 자의 마지막 가로획의 율동적 기법은 예서 필법이며, '里' 자의 마지막 가로획의 수필收筆에도 예서의 파세가 있다. 제4석 2행의 '中', 제5석 4행의 '四' 자의 결구에서 하부가 좁아지는 것도 공통점이다.

전체적으로 보면, 장법과 자형에서 〈농오리산성마애각석〉은 정연하고 〈평양성고성각석〉은 자유자재하여 차이는 있지만, 서풍에서는 둘 다 원만하다는 유사성을 가진다. 두 각석의 글씨는 '비슷한 시기의 성석, 유사한 환경의 자연석, 아마도 석공石工이라는 같은 신분의 서자'라는 공통된 조건 아래 쓴 것으로, 당시 민간서풍의 특징을 잘 보여 준다.

성석에 새겨진 6세기 고구려 해서의 자유로운 서풍에는 6세기 신라의 서풍과 유사한 편안함과 자연스러움이 있다. 강유위도 제2석을 신라의 〈황초령진흥왕순수비〉(568)와 더불어 '고품 하高品下'에 품등하면서 '고상하면서 예스러워 색다른 자태가 있다'고 평했다.[82] 이는 이전에 세워진 〈광개토왕비〉나 〈충주고구려비〉의 근엄한 서풍에 반하는 듯 보이지만 그 속에 모두 웅건한 기운이 깃들어 있다. 즉, 용도와 서자에 따라 형식이 달라지고 서체가 달라지는 등의 외형적 모습은 다를 수 있으나 진취적 기상을 지닌 고구려인이 쓴 글씨에는 공통적으로 그들의 웅기가 느껴진다. 왕의 업적 등 국가적 사건을 기록하는 공식서체와 성벽 축성과 관련된 개인의 책임 소재를 기록한 민간서체라는 성격의 차이에도 불구하고 돌에 새겨진 고구려의 글씨는 '글씨는 곧 그 사람書如其人'이라는 것을 여실히 보여 준다.

(3) 고박하면서 절제된 동명 글씨

고구려는 공적 용도의 석각 자료보다 사적 용도의 동명銅銘 자료를 더 많이 남

겼으며, 여기에 석각 글씨와는 다른 맛의 고구려 서풍을 구사했다. 동명은 청동
靑銅, 은동銀銅, 금동金銅으로 구분되는데, 각 재료별로 제작 시기가 이른 것부터
차례대로 살펴보자.

청동 명문 글씨

동명 가운데 가장 이른 것은 태왕릉에서 출토된 청동명인 〈호태왕동령명好太王
銅鈴銘〉(그림 2-32)이다.[83] 태왕릉 유물은 2003년 능 주변 정리 과정에서 능 남쪽
우측 모서리 두 번째 호석 주변 돌 밑 청동제 부뚜막에서 30여 점이 일괄 매장된
상태로 발굴되었는데, 거기에 청동방울 3점이 있었다. 중국 측은 오래전에 태왕
릉에서 도굴되어 그것에 숨겨 둔 후 어떤 사정으로 회수하지 못하고 방치되었다
가 발견된 것으로 추정했다. 호태왕이 사용한 것으로 추정되는 말 장식용 청동방
울 3점 가운데 명문이 새겨진 1점은 원추형 방울 모양으로 검은색을 띠고 있다.
외면 사방에 3자씩 총 12자의 명문을 뾰족한 송곳 같은 것으로 긁어서 음각했으
며, 한 글자의 크기는 약 5mm 정도다. 집안시박물관 측이 호분을 칠해 글자가
선명하고 대부분 판독이 가능하다.

명문은 "辛卯年 / 好大王 / 巫(?)造鈴 / 九十六"으로 읽힌다. 2행의 둘째 글자
인 '大'는 '太'와 혼용되므로 호태왕으로 본다. 12자 가운데 3행의 첫째 글자만
논란의 여지가 조금 있으나 '巫'로 보기에 무리가 없다.[84] 따라서 명문은 "신묘년

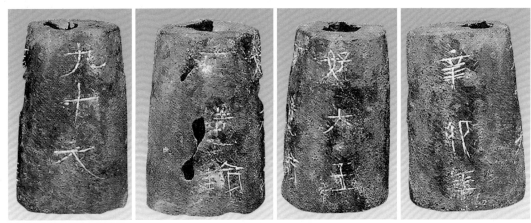

그림 2-32 호태왕동령명, 고구려(391년), 5×3cm, 중국 길림성 집안 태왕릉 출토.

에 호태왕의 무당이 방울 96개를 만들었다"로 해석된다. 이 방울의 제작 연대는 명문의 '신묘년'과 '호태왕'으로 인해 생전이냐 사후냐에 따라서 391년, 451년 두 설이 있으나 생전에 만든 것으로 보는 경향이 우세해[85] 여기서도 호태왕, 즉 광개토왕이 즉위한 해인 391년으로 비정한다.

〈광개토왕비〉 명문에 의거하여 광개토왕이 신묘년(391)에 왜, 백제 등을 격파하고 신민으로 삼은 공적[86]을 기념하기 위해서 대규모 의식을 진행하고 방울을 만든 것으로 유추한다. 또 방울의 남은 형태로 미루어 부장용 의물儀物이 아닌, 왕이 실제로 사용했던 방울로 본다.[87]

명문의 서체는 해서이다. 단단한 청동에 직접 썼기 때문에 서풍은 날카로우면서 딱딱하고, 획의 굵기가 거의 일정하다. 청동의 경도가 높아 한 획에 두 번씩 그은 흔적을 '辛', '卯', '王', '造' 자에서 볼 수 있다. 특히 전절이 있는 '卯' 자의 우측 卩, '鈴' 자의 우측 令의 하부 卩은 갑골문의 결구와 유사하다. 또 '好' 자의 보편적 결구는 좌측 女변이 우측 子보다 작거나 양쪽의 비율이 비슷한데, 여기에서는 반대이다. 아마도 女를 너무 크고 길게 써 子를 작게 쓸 수밖에 없었던 것 같다. 보통 양쪽 비율이 비슷한 '鈴' 자에서 우측 令이 2/3를 차지하여 '好' 자와 대비된다. 치졸한 솜씨는 단단하면서 둥근 청동이라는, 새기기 어려운 재료로 인한 부득이한 결과로 보이는데, 이것은 비슷한 여건의 백제 〈왕흥사지청동제사리합〉(577) 명문으로부터 유추해 볼 수 있다. 이는 일국의 서풍도 변화하는 서사 여건에서는 통용되지 않는다는 사실, 그리고 서사 환경과 서풍과의 연관성을 보여 준다.

두 번째 청동명인 〈광개토왕호우廣開土王壺杅〉(그림 2-33)는 경상북도 경주시 노서동140호분인 호우총에서 출토되었다.[88] 광개토왕릉에서 왕의 1주기를 기리는 큰 제사를 지내고 그것을 기념하기 위해 만든 청동호우를 그 제사의식에 조공국 사절로 참석한 신라 사신에게 주어 경주로 보냈고, 그것이 중상급 귀족의 무덤에 매장된 것으로 여겨진다. 호우의 바깥쪽 바닥에 양각으로 주출鑄出된 명문은 4행, 매행 4자로 총 16자이다. 명문 "乙卯年國 / 崗上廣開 / 土地好太 / 王壺杅十"은 "을묘년 국강상광개토지호태왕 호우 십"으로 읽힌다.

명문의 서체는 〈광개토왕비〉와 같은 예서인데, 파책이 없는 서한의 고예이다. 서풍은 근엄하고 웅건하여 왕의 위엄이 느껴진다. 자형은 장방·정방·편방형이

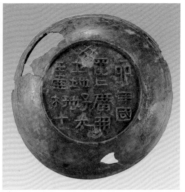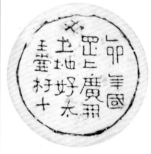

그림 2-33
광개토왕호우(좌), 바깥쪽 바닥 명문(중), 탁본(우), 고구려(415년), 7.7×22.5cm(뚜껑), 8.8×23.5cm(합),
경주 호우총 출토, 국립중앙박물관 소장.

혼재되어 파책이 있는 동한의 예서와 유사한 분위기도 감지된다. 장법에서는 상
하를 반으로 나누고 상·하부에 각각 두 글자씩 배치했다. 좌우보다 상하의 여백
이 더 많으며, 2행과 3행 사이의 상부에 마름모꼴의 # 문양이 있는 것이 특이하
다. 서자는 원이라는 서사 공간에서 첫 행과 마지막 행의 길이가 둘째, 셋째 행보
다 짧다는 것을 염두에 두고 글씨를 구상했다.

먼저 상부 두 글자의 결구를 행별로 살펴보자. 첫 행 첫 글자인 '乙'을 세로가
짧은 ㄴ으로 써 아래에 조금 길게 쓴 '卯'와 한 글자처럼 보인다. 이것은 마지막
행 첫 글자인 '王'을 작게 쓰고 이어서 '壺'를 써 한 글자처럼 보이는 것과 같은 구
성이다. 2행에서 획이 상대적으로 많은 첫 글자 '崗'은 크고 길게, 획이 적고 간
단한 둘째 글자 '上'은 짧고 납작하게 써 두 글자가 한 글자처럼 보인다. 3행에서
는 반대로 획이 간단한 첫 글자 '土'를 크게 쓰고, 획이 상대적으로 복잡한 둘째
글자 '地'를 짧고 납작하게 써 한 몸으로 만들어 2행과는 위치상으로는 동일하고
획의 수에서는 대비되는 구성을 취했다. 대각선상에 있는 '崗' 자와 '地' 자, '土'
자와 '上' 자에서도 대비 효과와 변화미가 돋보인다. 특히 '崗' 자에서 하부 ㄴ 모
양의 전절은 방方이고 가로획은 둥근 점인 원圓으로 묘사하여 한 글자 안에서 방
원方圓의 대비 효과를 내면서 동시에 바닥의 둥근 테두리와는 동질감이 있다.

다음으로 하부 두 글자의 결구를 행별로 살펴보자. 첫 행의 남은 공간이 작은
것에 비해 '年' 자와 '國' 자는 획이 복잡한 편이다. 따라서 가로획을 최대한 촘촘

하게 놓고 '年' 자의 세로획을 최대한 짧게 하여 '國' 자가 들어설 공간을 넉넉하게 만들었다. 상부의 '乙卯'가 한 몸처럼 보이는 것과는 대비되게 각각 한 자씩 독립된 글자로 보인다. 이것은 마지막 행의 '杅', '十' 자에서도 그대로 적용된다. 반면 2행에서는 상부 두 글자와는 간격을 두고 '廣' 자와 '開' 자가 서로 가깝다. '廣' 자는 전체 16자 가운데 가장 크고 넓어 글자의 형태가 의미와 맞아 떨어지며, '開' 자는 그 크기의 2/3 정도 자리하면서 가로획과 세로획의 간격이 일정하여 정연하면서 방정하다. 3행의 '好' 자는 길고 넓으며, '太' 자는 2/3 정도 자리하면서 짧고 좁은 것이 2행 '廣', '開' 자의 흐름과 같다. 이것은 좌우 즉 첫 행과 마지막 행, 상부 즉 2·3행과 다른 구성이며, 대각선상에 있는 첫 행과 마지막 행의 상부 두 글자와는 첫 글자와 둘째 글자의 역할이 바뀌면서 대비를 이루어 변화가 무쌍하다. 특히 '廣' 자의 첫 획이 둥근 점으로 표현된 것은 '岡' 자의 그것과 마찬가지로 바닥 테두리의 둥근 원을 염두에 둔 것으로 보인다. '好' 자에서는 좌측 女보다 우측 子가 더 길고 커 子가 女를 품은 형상인데 이것은 좌우가 반반인 좌측의 '杅' 자와 대비를 이룬다. '好' 자의 이런 형상은 상술한 〈호태왕동령명〉의 그것과 대가 되는 결구를 지녀 고구려 글씨의 다양한 면모를 보여 준다.

구성과 결구 못지않게 필법도 다양하다. '杅' 자와 '好' 자 세로획의 좌측을 향한 곡선과 '廣' 자 아래 좌측 점의 곡선, 그리고 그 곡선의 휘어진 정도는 '好' 자 첫 획의 우측을 향한 곡선, '太' 자 셋째 획의 우측을 향한 곡선, '廣' 자 아래 우측 점의 곡선, 그리고 그 휘어진 정도는 서로 좌우를 향해 상쇄되는 듯한 효과를 내면서 동시에 주위의 직선획의 단조로움에 변화를 주어 곡직曲直의 대비 효과를 낸다. '年' 자와 '土' 자의 밀함과 성김도 소밀疏密의 대비를 보여 준다. 이처럼 16자의 명문에는 대소, 장단, 곡직, 소밀 등 좋은 글씨가 요구하는 필법의 다양한 모습이 두루 표현되어 있어 서자의 출중한 미감과 고구려 서예의 높은 수준을 말해 준다.

이 두 동명은 서사 방법에 따라 서풍이 어떻게 달라지는지를 분명히 보여 준다. 〈호태왕동령명〉은 직접 새긴 것이기 때문에 거칠고 졸박하며, 〈광개토왕호우〉는 주조한 것이기 때문에 중후하면서 근엄하다. 심지어 〈광개토왕비〉보다 웅건해 보인다. 이제 2점의 은동 명문 글씨를 살펴보자.

은동 명문 글씨

고구려 은동명인 〈연수원년명은합延壽元年銘銀盒〉[89](그림 2-34)은 1926년 조선총독부박물관 주관으로 고이즈미 아키오小泉顯夫(1897~1993)를 중심으로 발굴된 경상북도 경주시 노서동 서봉총에서 출토되었다. 발굴 당시 스웨덴 구스타프 황태자가 참관했는데, 스웨덴의 한자명인 '서전瑞典'의 '서瑞' 자와 출토된 금관의 봉황 장식에서 '봉鳳' 자를 따와 둘을 합쳐 '서봉총'이라 명명했다. 합우와 같이 출토된 금관과 금제 장신구, 유리잔, 청동제 솥, 옻칠한 숟가락 등이 당시의 일류

그림 2-34
연수원년명은합(상), 뚜껑 안쪽(하좌),
합 바닥(하우), 고구려(451년),
8.3×18cm(뚜껑), 7.3×17.9cm(합),
경주 서봉총 출토, 국립중앙박물관 소장.

물품들인 것으로 미루어 피장자는 최고 신분층으로 추정된다.

은제 뚜껑이 있는 둥근 그릇[합우合杆]의 뚜껑 안쪽에 2행 22자, 합의 바닥 바깥면에 3행 19자의 음각 명문이 있다. 뚜껑 안쪽의 글자는 "延壽元年太歲在卯三月中 / 太王敬造合杆用三斤六兩(연수 원년 3월에 태왕을 위해 은 세 근 여섯 량으로 합우를 만들었다)"로 판독되고, 합의 바닥 글자는 "延壽元年太歲在辛 / 三月中太王敎造合杆 / 三斤(연수 원년 3월에 태왕의 명으로 은 세 근으로 합우를 만들었다)"로 판독된다.[90] '연수 원년'과 '태왕'으로 미루어 보아 451년에 고구려에서 만들어져[91] 〈광개토왕호우〉와 비슷한 경로로 신라에 전해지고 부장된 것으로 추정된다.

두 명문의 '三月中'에 사용된 처격조사 '中'은 전술한, 비슷한 시기의 〈충주고구려비〉(449)에서의 '五月中', 100여 년 뒤의 〈평양성고성각석제4석〉(566)에서의 '二月中'에도 사용된 고구려식 이두에 속한다. 특히 이것이 신라에서 발견되었다는 것은 고구려의 한자문화가 신라에 영향을 주었음을 말해 주는 것인데, 100년 후의 〈단양적성비〉에서 같은 처격조사를 사용한 '□月中'이 이를 증명한다.

명문의 서체는 해서이며, 서풍은 고박한 편이다. 장법에서 뚜껑 안쪽 명문의 1행은 약간 바깥으로 휘어졌다가 다시 안쪽으로 돌아가 뚜껑의 둥근 모양을 연상시킨다. 2행은 상하가 바르지만 '杆' 자의 우측 구획鉤劃에서 같은 둥근 모양을 연출한다. 〈호태왕동령명〉과 같이 획이 가늘고 굵기가 일정하지만 뚜껑 안쪽 중앙의 평면에 가까운 부분이라는 정해진 공간에 많은 글자를 써야 하므로 전체적으로 〈호태왕동령명〉보다 절제되어 있다. 청동보다 경도가 약한 은에 새겼기 때문에 모든 획을 한 번에 그었는데, 이는 획을 다시 그은 〈호태왕동령명〉과 다른 점이다.

결구를 살펴보면, 두 명문의 '造' 자에서 辶을 ㄴ 형태로 쓴 것은 후술할 금동조상기와 같다. 따라서 이것은 5~6세기 고구려 필법의 특징이라고 볼 수 있다(표 2-18). 표 2-19에서 보듯이 이것은 당시 중국 남북조 글씨에서는 거의 보이지 않는 반면, 대부분의 6세기 신라비와 7세기 백제 동명에는 나타나는 형태이므로[92] 삼국 글씨의 연관성을 생각해 볼 여지가 있다. 마지막으로 6점의 금동 명문 글씨를 살펴보자.

표 2-18 고구려 동명의 '造' 자 辶 비교

호태왕 동령명(391)	연수원년명 은합(451)	연수원년명 은합(451)	연가7년명 금동여래 입상(539)	연가7년명 금동일광 삼존상(539)	신포시절골 터금동판명 (546)	영강7년명 금동광배 (551)	신묘명금동 삼존불입상 (571)	건흥5년명 광배(596)

표 2-19 중국 남북조의 辶 비교

찬보자비 (동진, 405)	찬보자비	송걸묘지전 (송, 425)	진풍현 조상기 (송, 448)	찬룡안비 (송, 458)	오군조유위 존불기 (제, 488)	석정란제자 (양, 516)	조형조상기 (북위, 469)	일불조상기 (북위, 496)

금동 명문 글씨

고구려의 금동 명문은 모두 불교와 관련된 것이다. 불교는 소수림왕 때 공인된 후 국민의 사상적 통합에 이바지하여 민간에까지 널리 포교되었다. 이에 따라 일부 귀족 계층은 사적 용도로 불상을 제작하고 그 사연을 기록한 조상기를 남겼다. 이는 고구려에서 불교가 민간에까지 퍼질 정도로 융성했음을 말해 준다.

지금까지 출토된 명문 불상으로는 〈연가7년명금동여래입상延嘉七年銘金銅如來立像〉(539), 〈연가7년명금동일광삼존상延嘉七年銘金銅一光三尊像〉(539), 〈신포시절골터금동판명新浦市절골터[寺谷址]金銅板銘〉(546), 〈영강7년명금동광배永康七年銘金銅光背〉(551), 〈신묘명금동삼존불입상辛卯銘金銅三尊佛立像〉(571), 〈건흥5년명광배建興五年銘光背〉(596)가 있다.

조상기 내용도 거의 같은 연가7년명 불상은 한국과 북한에서 각각 1점씩 발견되었는데, 전자는 일광일존상이고 후자는 일광삼존상이다. 1963년 경상남도 의령군 대의면 하촌리의 돌무더기 속에서 발견된 국보 제119호 〈연가7년명금동여래입상〉[93](그림 2-35)은 한국 최고最古의 기년명 금동불로 광배, 불상, 대좌가 함께 주조되어 거의 완전한 형태를 유지하고 있다. 전체 높이 16.2cm인 불상의 대

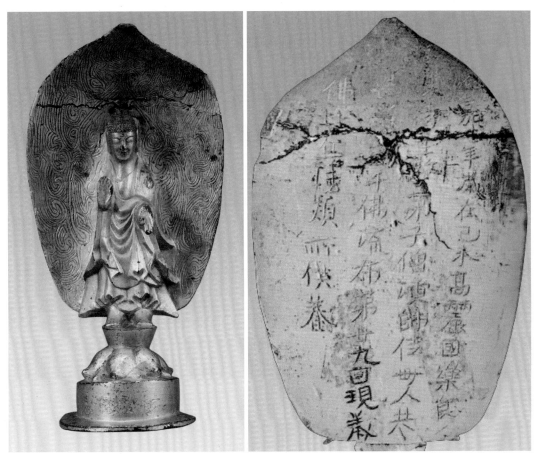

그림 2-35 연가7년명금동여래입상(좌)과 조상기(우), 고구려(539년), 높이 16.2cm, 경남 의령 출토, 국립중앙박물관 소장.

좌는 하연부下緣部가 넓은 원통 위에 연판蓮瓣을 두고, 그 위에 원추형을 엎어둔 것 같은 족좌가 있어 불신佛身을 받들고 있다. 높이 9.1cm인 불신은 정면직립의 단구상單軀像인데, 갸름한 얼굴에 두꺼운 통견의通肩衣를 걸치고 있으며, 수인은 시무외여원인施無畏與願印이다. 이것은 북위불상 양식과 유사하지만 그것처럼 법의의 띠매듭 끈인 신紳을 길게 내리지 않은 점은 고구려 불상의 특징이다. 높이 12.1cm인 주형광배舟形光背는 두광頭光과 신광身光을 구분하지 않고 전면에 화염문을 새겨 놓았다.

광배 후면의 음각 명문은 4행, 행 8~13자로 총 46자이다. 명문과 해석은 다음과 같다.

1. 延嘉七年歲在己未高麗國樂良

2. 東寺主敬弟子僧演師徒卌人

3. 造賢劫千佛流布第卄九曰現義

4. 佛比丘法穎所供養

연가 7년인 기미년에 고려국(고구려) 낙량동사의 주지 경과 그 제자인 승려 연을 비롯한 사도 40명이 현겁천불을 만들어 유포하기로 했는데, 제29번째 인현의불曰現義佛은 비구 법영이 공양한 것입니다.

명문의 내용은 '고구려 낙량동사의 승려들이 천불신앙을 유포시키고자 이 불상을 만들었다'는 것이다. 이는 불상의 제작지가 고구려라는 것, 북위에서 성행한 천불신앙이 고구려에서도 유행했다는 것을 말해 준다.

명문의 서체는 해서이고, 서풍은 졸박하다. 장법도 가지런하지 않아 아래로 내려가면서 좌측으로 기울어진다. 후술할 〈연가7년명금동일광삼존상〉의 조상기와 비교해 보면 글자의 대소, 장단 등에 일정한 규칙이 없고 규범적 결구가 아닌 이체자로 여겨지는 글자들도 있는 등 여러 면에서 치졸한 것으로 보아 공인이 쓴 것으로 추정된다.

같은 해에 만들어진 것으로, 평양 고구려 왕궁터에서 출토된 높이 32.7cm의 〈연가7년명금동일광삼존상〉(그림 2-36)은 아랫부분에 세 겹의 연꽃을 두른 받침대가 있고 그 위에 화염무늬의 광배에 삼존불이 있다. 살포시 감은 본존불의 가는 눈, 오똑한 콧날, 미소를 머금은 입 등은 근엄하면서도 부드러운 느낌을 준다. 갸름한 얼굴, 통견의, 시무외여원인 등의 불상 양식은 〈연가7년명금동여래입상〉과 유사하다. 전체적으로는 북위 삼존불상과 유사한 양식이다.

광배 후면의 조상기는 4행, 행 7~13자로 총 46자이다. 내용은 〈연가7년명금동여래입상〉과 유사한데, 다만 발원인의 수가 2명으로 적을 뿐이다. 명문과 해석은 다음과 같다.

1. 延嘉七年歲在己未高麗國樂良

2. 東寺衆弟子僧演師徒此人二造

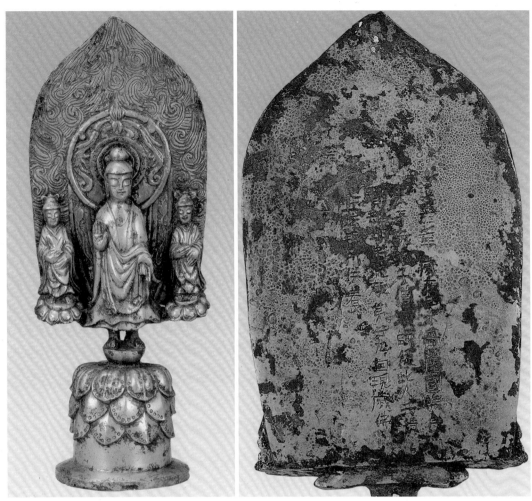

그림 2-36
연가7년명금동일광삼존상(좌)과 조상기(우), 고구려(539년), 높이 32.7cm, 평양 고구려 왕궁터 출토, 조선중앙역사 박물관 소장.

3. 賢劫千佛流布第廿九曰現義佛

4. 比丘法穎所供養

연가 7년인 기미년에 고구려 낙랑동사의 사람들 가운데 제자인 승려 연과 사도인 본인 두 사람이 현겁천불을 만들어 유포하기로 했는데, 제29번째 인현의불曰現義佛 은 비구 법영이 공양한 것입니다.

명문의 서체는 방필의 해서이고, 서풍은 단정하고 정연하다. 같은 해에 만들어 진 〈연가7년명금동여래입상〉의 글씨와 비교하면 장법, 결구가 비교적 규칙적이

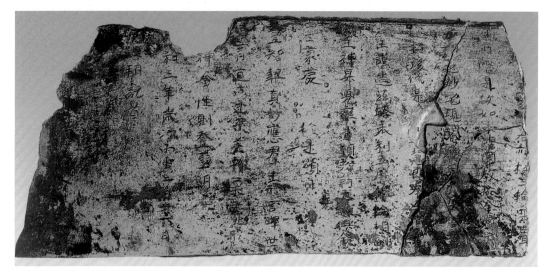

그림 2-37 신포시절골터금동판명, 고구려(546년), 18.5×41.5×0.5cm, 함남 신포 오매리 출토, 조선중앙역사박물관 소장.

고 '嘉', '麗', '養' 자 등을 제외한 대부분의 글자는 정방형이다. 전절轉折이 방
절方折이고 한 자 한 자를 또박또박 힘주어 새긴 것이 〈연가7년명금동여래입상〉
의 글씨와 달라 두 명문의 서자가 다름을 알 수 있다.

〈신포시절골터금동판명〉(그림 2-37)은 1988년 6월 함경남도 신포시 오매리梧梅
里 절터에서 출토되었다. 고구려 문화층과 발해 문화층 등으로 이루어진 유적의
발해 문화층에서 발견되었다. 이 금동판의 성격을 탑지塔誌로 보고, 후면에 못이
붙어 있는 것으로 보아 탑이나 건물 등에 부착한 것으로 추정된다. 고구려 때 탑
을 세우고 만들어 붙인 것이 발해 때까지 전승된 것으로 파악된다.[94]

금동판의 앞부분은 깨어지고 뒷부분만 남았다. 현재 상태로 12행이며, 판독이
용이한 글자는 113자, 식별이 어려운 글자는 26자이다.[95]

명문은 탑을 건조한 내력(1~5행), 왕의 영혼에 대한 축원을 비는 문구(6~7행),
송시頌詩(8~10행), 작성 일시(11~12행)의 네 부분으로 나누어진다.[96] 명문과 해석
은 다음과 같다.[97]

1. □□□□□□□□□杯三輪垂世耳
2. 目所階是故如來唱圓敎於金河兮

3. □神之妙亡現闍維□□□□

4. 迄於後代是以□□慧郎(?)奉爲圓覺

5. 大王謹造玆塔表刹五層箱輪相副

6. 願王神昇兜率査勤彌勒天族俱會

7. 四生蒙慶　於是以頌曰

8. 聖智契眞妙應群生形言暉世

9. □育道成迷守差撤棄生死形

10. □神會性則登聖明

11. □和三年歲次丙寅二月卄六日

12. □戌朔記首

… 삼륜[98]을 세상에 드리울 따름입니다. 눈이 미치시는 바이니 여래께서 금하에서 원교를 제창했습니다. 신의 묘택을 … 하고 화장(火葬=闍維)하는 … 을 드러내게 해 주소서. … 후대에 가까워지고 이 때문에 □□혜랑이 원각대왕을 받들기 위해 삼가 이 탑의 표찰[99]과 오층 윤상[100]을 만들었습니다. 원하건대 왕의 영령이 도솔천에 올라가 미륵을 만나고 천족이 함께 모이고 사생[101]이 경사스러움을 입게 해 주소서. 이에 송하기를, 성스러운 지혜는 진리에 부합(符合=契合)하고 신묘함은 모든 생물에 부응符應하니 모습과 말씀이 세상에 빛나고 …가 자라고 도가 이루어지게 하소서. 미혹迷惑함이 다스려지고 차별이 없어지니 생사의 모습을 받고, 정신에 …하고 본성을 깨달으면 곧 성스러운 밝음에 오르게 해 주소서.

□화 3년 병인년 2월 26일 □술 초하룻날 기록합니다.

명문의 내용은 '대왕을 위해 탑을 세우고 돌아가신 왕께서 도솔천에 올라가 미륵과 천족을 만날 수 있기를 빈다'는 것이다. 이것은 이전의 조상기과는 달리 왕의 명복을 빌고 있는데, 여기에서 6행의 '천족'이라는 표현이 주목된다. 〈광개토왕비〉, 〈집안고구려비〉, 〈모두루묘지명〉에 적힌 '천손'과 같은 의미로 보면 고구려의 천하관을 드러낸 것으로 볼 수 있다. 그렇다면 6세기에도 고구려는 스스로 천하의 주인이라는 의식을 지니고 있었음이 분명하다.

명문의 서체는 원필의 해서인데, 행서의 필의도 있어 전체 서풍은 물 흐르듯

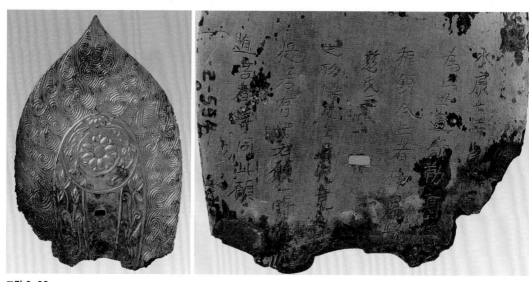

그림 2-38

영강7년명금동광배(좌)와 조상기(우), 고구려(551년), 21×15×0.3cm, 평양 평천구역 고구려 폐사지 출토, 조선중앙역사박물관 소장.

자연스럽다. 고구려의 다른 동명 조상기 글씨와 비교하면 장법, 결구, 필법, 필치 등이 노련한 서자의 솜씨가 능숙하다. 한편으로는 6세기 신라비의 결구나 서풍과 유사한 면도 있다.

〈영강7년명금동광배〉(그림 2-38)[102]는 1946년 평양직할시 평천구역 평천동 고구려 폐사지에서 대좌, 불구佛具 등과 함께 발견된 주형광배로 하부는 일부 훼손되었다. 광배의 하부에 편방형 구멍이 하나 있어 독존불의 광배로 추정되며, 위가 뾰족하고 폭이 넓어 보주형寶珠形에 가깝다. 두광에는 가운데에 직경 3.5cm의 연화문을, 그 주변에는 인동문을 새겼는데, 인동문은 잇달아 두 줄로 내려가면서 신광부를 이루고 있다. 두광과 신광 밖은 모두 화염문을 새겼다.

광배 후면의 조상기는 7행, 행 4~11자로 총 약 60자 정도로 추정된다. 명문과 해석은 다음과 같다.

1. 永康七年歲次辛(?)□
2. 爲亡母造彌勒尊像□□
3. 福願令亡者神昇兜□□
4. 慈氏三會

5. 之初悟无生思究竟必昇□

6. 提若有罪右願一時消滅

7. 隨喜者等同此願

　　영강 7년 □□에 돌아가신 어머니를 위하여 미륵존상을 만들어 복을 비니, 바라건
대 돌아가신 분의 신령으로 하여금 도솔천에 오르고 미륵님의 삼회 설법을 만나서,
첫 설법 때 무생無生의 법리法理를 깨닫고 구경을 생각하고 보리를 이루게 해 주소서.
만일 죄업이 있으면 이 발원으로 일시에 소멸되게 하옵고, 수희자 등도 이 원을 같이
하게 하소서.

　　명문의 내용은 '돌아가신 어머니가 도솔천에 오르고 미륵의 삼회 설법에 참석
하여 깨달음을 얻기를 기원하여 미륵상을 만들었다'는 것이다. 이것은 6세기 고
구려의 미륵신앙을 보여 준다.

　　명문의 서체는 해서이다. 명문이 새겨진 깊이가 얕은 것으로 보아 금동의 경도
가 높은 듯하며, 따라서 글씨에는 서자의 손 가는 대로 쓴 편안함이 있다. 필획에
는 새긴 도구의 날카로움이 그대로 드러나고 전절은 직각으로 내려 긋거나 둥글
게 돌려 6세기 신라비 글씨의 분위기가 느껴진다. 재료에 따른 서사 기법에 익숙
하지 않은 민간 서자의 순진함이 잘 드러나 있다.

　　명문의 첫머리를 따라 〈경4년신묘명금동삼존불입상〉이라고도 칭하는 국보 제
85호 〈신묘명금동삼존불입상〉(그림 2-39)은 1930년 황해북도 곡산군 화촌면 연산
리에서 출토되었다. 높이 18cm의 주형광배의 중앙에 본존불을 배치하고, 그 좌우
에 협시보살을 배치한 일광삼존불 형식인데, 대좌는 결실되었다. 무량수불(無量
壽佛=阿彌陀佛)인 본존은 통견의에 시무외여원인을 하고 있으며, 높이는 11.5cm
로 현존 금동일광삼존불의 본존 가운데 가장 크다. 광배는 본존을 중심으로 두광
과 신광을 구분하고 그 안에 연화와 당초문을 양각했으며, 그 외각에는 화염문을
양각했고 그 사이에 화불化佛 3구가 있다. 화불이 있는 점을 제외하면 불상 양식이
〈연가7년명금동일광삼존상〉과 비슷하며, 이것은 전형적인 북위불 양식이다.

　　광배 후면의 조상기는 8행, 행 7~10자로 총 67자이다. 문장의 나열 방식이 다
른 조상기들과는 달라 특이하다. 7행까지는 오른쪽에서 왼쪽으로 세로쓰기를 했

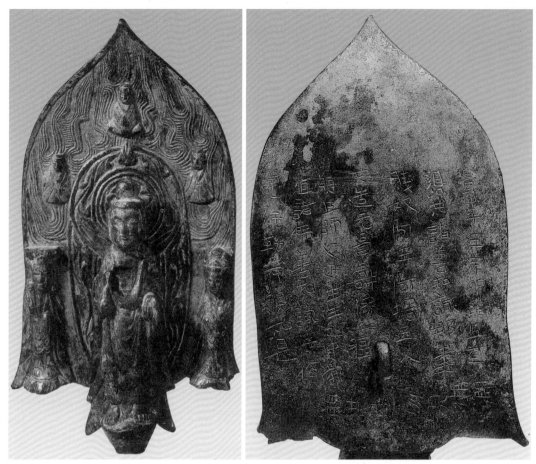

그림 2-39 신묘명금동삼존불입상(좌)과 조상기(우), 고구려(571년), 높이 18cm, 황북 곡산군 화촌면 출토, 삼성미술관 리움 소장.

으며, 아래에 쓴 8행은 왼쪽에서 오른쪽으로 쓰면서 왼쪽을 위, 오른쪽을 아래로
하여 세로쓰기를 했다. 명문과 해석은 다음과 같다.

1. 景四年在辛卯比丘道
2. 泪[103]共諸善知識那婁
3. 賤奴阿王阿据五人
4. 共造无量壽像一軀
5. 願亡師父母生生心中常
6. 値諸佛善知識等値
7. 遇彌勒所願如是

8. 願共生一處見佛聞法

경 4년인 신묘년에 비구 도수와 여러 선지식[104] 나루, 천노, 아왕, 아□ 다섯 사람이 함께 무량수불[105] 1구를 만드니, 바라건대 돌아가신 스승과 부모가 다시 태어날 때마다 마음속에 늘 여러 부처를 기억하고, 선지식들은 미륵을 만나기를 바랍니다. 소원이 이러하니, 함께 한곳에 태어나서 부처를 보고 불법을 듣게 하소서.

명문의 내용은 '돌아가신 스승과 부모가 내세에도 불교에 귀의할 것과 아미타불(무량수불)상 제작을 발원한 자신들도 미래에 미륵불을 만나 깨달음을 얻기를 염원한다'는 것이다. 이 명문은 미륵불을 만들고 발원하는 다른 고구려 조상기들과는 달리 무량수불을 만들되 서방정토로 극락왕생하기를 빌지 않고 내세에서 미륵불을 만나기를 빌어 미륵신앙과 아미타신앙을 동시에 보여 주는 점이 특이하다.

고구려 불교는 여러 면에서 북위 불교와 유사하다. 5, 6세기 북위에서는 미륵신앙이 유행했고, 실제로 5세기 말에서 6세기 전반에 만들어진 용문석굴의 〈용문20품〉의 조상기들은 대부분 미륵불을 만들고 미륵불이 사는 도솔천에 오르기를 빌었다.[106] 그리고 고구려처럼 북위에서도 두 부처를 같이 모시는 경우가 있는데,[107] 여기에는 '부처의 기능이 미분화되었다'고 보는 설, '궁극적으로는 서방정토에 왕생하기를 기원하지만 죄가 많아 그럴 수 없다면 미륵이라도 만나기를 바란다'는 의미로 보는 설이 있다.

명문의 서체는 다른 조상기들과 유사한 서풍의 해서이며, 결구에서 시작 부분은 비교적 정연한 편이나 뒤로 갈수록 졸박하다. 후반부에서는 글자의 크기도 일정치 않으며, 가로획에는 우상향이 많다. 아마도 새겨야 할 글자에 비해 남은 공간이 적어 서자의 마음이 위축된 듯한 느낌이 글자에 그대로 드러나 있다.

〈건흥5년명광배〉(그림 2-40)는 1913년 충청북도 충주시(옛 중원군) 노은면에서 발견된 후 1915년 구로이타 가쓰미黑板勝美(1874~1946)에 의해 확인되면서 학계에 알려졌다. 이것은 높이 12.4cm의 주형광배로 본존불상은 없어졌고 좌우의 협시보살상은 광배와 함께 주조되었기 때문에 남아 있다. 광배의 상부는 불꽃무늬가 선각으로 표현되었고, 그 사이에 화불 3구가 양각되어 있으며, 중간 부분의 두광

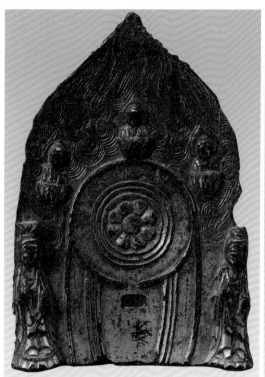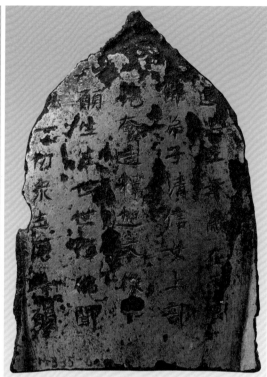

그림 2-40 건흥5년명광배(좌)와 조상기(우), 고구려(596년), 높이 12.4cm, 충북 충주 출토, 국립중앙박물관 소장.

과 신광이 약간 도드라져 있다.

이것은 충청도에서 발견되었기 때문에 그동안 백제의 광배로 보았으나, 최근에는 고구려의 광배로 간주한다. 그 근거는 첫째, 〈충주고구려비〉가 말하는 바와 같이 중원군이 한때 고구려 땅이었다는 점, 둘째, 백제의 연대 표기는 연호를 사용하지 않고 육갑간지만 사용한 점, 셋째, 연호 다음에 연간지年干支가 오는 형식이 다른 고구려 조상기 명문 형식과 일치한다는 점, 넷째, 광배의 불꽃무늬나 화불의 형태가 고구려 〈신묘명금동삼존불입상〉(571)과 흡사하며 협시보살 옷주름의 조각이 강건한 점이다.[108]

제작 시기는 536년설과 596년설이 있는데, 후자가 우세하다. 고구려 동명 조상기 가운데 가장 세련된 서풍이라는 사실도 596년설에 힘을 보태는 요소이다. 이 시기 중국에서는 이미 수나라가 중원을 통일했고 서체는 당나라 해서의 바탕이 되는 장방형의 소랑疏朗한 해서가 성행하고 있었다. 그러나 고구려의 무명 서

자들은 당대 중국풍을 따르지 않고 5세기 동명의 주된 서풍인 북위풍 해서를 더욱 발전시켜 고구려의 자주적 서풍을 형성하였다.

광배 후면의 조상기는 5행, 매행 8자로 총 40자이다. 한 획 한 획이 분명하게 새겨진 점으로 보아 다른 불상에 비해 금동의 경도가 약한 것으로 보인다. 명문과 해석은 다음과 같다.

1. 建興五年歲在丙辰
2. 佛弟子淸信女上部
3. 兒奄造釋迦文像□
4. 願生生世世値佛聞
5. 法一切眾生同此願

건흥 5년인 병진년에 불제자 청신녀 상부[109] 아엄이 석가문상을 만드니, 바라건대 태어나는 세상마다 부처를 만나 불법을 듣게 하시고, 모든 중생이 이 원을 같이하게 하소서.

'여신자 아엄이 내세에도 불교에 귀의하기를 바라는 의미에서 석가불상을 만들었다'는 명문의 내용은 고구려가 현세불인 석가불을 숭배했음을 보여 주고, 고구려 여성들도 불사에 적극적으로 참여했음을 말해 준다. 이런 특징은 북위 평성平城시기의 운강석굴과 낙양洛陽시기의 용문석굴에도 보인다. 석가불을 숭배한 공통점이 있으며, 두 석굴에 새겨진 여성 공양인들의 모습과 〈건흥5년명광배〉 조상기에 표현된 여성의 발원 활동이 유사하다. 이는 북위와 고구려 불교의 유사성을 보여 준다.

동명 가운데 가장 늦은 이 명문의 서체는 원필의 북위풍 해서이며, 서풍은 정연하면서 단아하여 서자의 솜씨가 능숙함을 알 수 있다. 장법은 하부가 넓어지는 광배의 형태를 따라 자연스럽게 바깥으로 향했지만 전체적으로 가지런하다. 자형은 북위 해서의 특징인 정방형이 주를 이룬다. 자간과 행간도 비교적 일정한 편이다. 부드러운듯 자연스러운 서풍은 이전의 〈농오리산성마애각석〉(555)과 비

숫하며, 〈황초령진흥왕수순비〉(568)와도 유사하다. 특히 2행의 '部' 자는 〈농오리산성마애각석〉 1행의 '部' 자와 닮았다.

이상에서 살펴본 고구려 조상기와 탑지의 글씨는 6세기 전반에서 후반으로 갈수록 점차적으로 정연해지는 양상을 보여 준다. 이런 흐름이 7세기까지 이어졌다는 것을 다음에서 살펴볼 사경 글씨가 증명한다.

평양시 대성구역 안학동에서 발견된 불경 조각은 고구려에서 불상 제작뿐만 아니라 사경도 성행했다는 것을 말한다(그림 2-41). 이 지본의 재질은 식물성 섬유질 종이이며, 세로로 너비 1.9cm의 계선을 긋고 금물로 1.2~1.5cm 크기의 글자를 썼다. 판독된 글자로는 '석가모니釋迦牟尼', '여래如來', '보살菩薩' 등의 부처 이름이 있고 '사바娑婆', '보리菩提', '지옥地獄', '경명묘법經名妙法', '화경華經' 등의 용어가 있어 이 경은 『묘법연화경』으로 추정된다.[110] 따라서 고구려에서 『묘법연화경』, 즉 『법화경』이 널리 유행했음을 알 수 있다. 이 지본 사경은 고분

그림 2-41 『묘법연화경』 지본 조각, 고구려(6~7세기), 평양 대성구역 안학동 출토.

묵서명과 마찬가지로 필사본이기 때문에 고구려인의 생생한 육필을 보여 준다.

평양성이 완성된 6세기 후반 또는 7세기에 쓴 것으로 추정되는 이 사경은 원필의 북위풍 해서로 쓰였다. 상술한 동명 글씨보다 더 활달하면서 유창하여 서자는 달필의 사경생寫經生이 아닐까 생각된다. 이것은 삼국 가운데 가장 먼저 선진 문화를 접하면서 한자를 수용하고 불교를 공인한 고구려의 서예가 7세기에 이르러 완숙미를 갖추게 되었음을 보여 준다.

지금까지 살펴본 불교 관련 명문에서 고구려의 불교와 서예에 관한 몇 가지 결론을 도출할 수 있다. 첫째, 북위처럼 미륵신앙, 천불신앙이 주로 유행했으나, 드물게 아미타신앙도 존재했다. 둘째, 불경은 『묘법연화경』을 주로 읽었고, 사경이 성행했다. 셋째, 북위처럼 여성들도 발원인으로 불사에 참여함으로써 불교 발달에 크게 기여했다. 넷째, 6세기 조상기의 서체는 보편적으로 고박한 해서인데, 전반에서 후반으로 갈수록 정연해지고 6세기 신라비의 글씨와 유사한 면도 있었다. 그리고 서자에 따라, 재료에 따라 서풍이 달라진다는 것을 감안하더라도 7세기 전후로 추정되는 사경 글씨는 활달하면서 유창하여 고구려 서예의 수준이 진일보되었음을 알 수 있다. 전체적으로 고구려 불상의 양식과 서풍이 북위와 깊은 연관이 있다는 중요한 사실도 확인했다.

(4) 예스럽고 굳건한 전명·와명 글씨

고구려의 전명과 와명을 통해서도 고구려 글씨의 색다른 일면을 들여다 볼 수 있다. 평양 지역과 집안 지역의 여러 능묘와 산성에서 문자가 새겨진 각종 벽돌, 와당 및 토기 등이 다수 출토되었다. 고구려의 첫 수도인 오녀산성에서 3점의 인장이, 환도산성 문터에서 21점, 왕궁터에서 81점의 와당이, 그리고 국내성에서 3점의 와당이 출토되었다.[111]

그런데 4세기 초중반의 명문전은 대부분 옛 낙랑군과 대방군 지역인 황해도의 고분에서 출토되었다. 313년 낙랑군이 멸망하면서 이 지역이 고구려 영토가 되었지만 그 명문전은 거기에 남은 양 군 사람들이 남긴 문자 유물로 이해해야 한다.

고구려의 가장 이른 명문전은 황해도에서 출토된 〈건흥4년명전建興四年銘塼〉(316)이다. 측면에 "建興四年會景作造"라고 적혀 있어 공인이 회경이라는 사실을

알 수 있다. 황해남도 신천군 용문면 복우리2호분에서 출토된 〈태녕5년
명전泰寧五年銘塼〉[112](그림 2-42)은 측면에 명문 "泰寧五年三月十"이 있다.
옛 낙랑 사람이 만든[113]이 양각 전명의 서체는 방필의 해서이다. 자간에
일정한 계선을 긋지 않고 글자의 장단에 구애됨이 없다. '五', '年'자 가
로획의 수필에 예서의 파책이 남아 있으나, 기필에는 해서의 필법이 강
해 예서에서 해서로의 변천 과정을 보여 주는 글씨이다. 동진의 〈찬보자
비〉(405) 필법과 흡사하므로 낙랑 사람들이 동시대 중국 서체의 변천 과
정을 선도했다고 할 수 있다. 고구려비 가운데 이 벽돌보다 100년 후에
세운 〈집안고구려비〉(427)가 예서에서 해서로의 이런 과도기 필법을 구사
했으니, 〈태녕5년명전〉이 그 연원이라 볼 수도 있겠다. 이 전명은 계선
을 친 정연한 형식에 고예로 쓴 4, 5세기의 천추총·태왕릉 전명과는 확
연히 다르다.

　황해북도 봉산군 문정면 소봉리의 벽돌무덤에 사용된 〈장무이전張撫夷
塼〉(그림 2-43)은 모두 7종이다. 명문은 "大歲在戊漁陽張撫夷塼", "大歲
戊在漁陽張撫夷塼", "大歲在(申)漁陽張撫夷塼" 등이 있고, 고분을 만든
시기와 그 책임자, 그리고 피장자의 관직 등을 기록했다. 벽돌을 만든 시
기는 무신년, 즉 348년으로 비정된다. 어양은 중국 유주幽州의 한 군이
며, 무이는 허구적 관직으로 안악3호분 동수의 관직에도 있다. 이것을
통해 고구려에서 중국 유이민의 동향을 살펴볼 수 있다.[114]

　명문의 서체는 양각의 예서이며, 서풍은 자유분방하다. 글자의 크기에
변화가 많고, 필획은 직선과 곡선이 혼합되어 있고, 전절도 원전圓轉과 방절方折
이 두루 쓰여 전체적으로 힘차면서 변화가 많아 서사 솜씨가 능숙하다.

　평양시 평양역 부근의 전축분에 사용된 〈영화9년명전〉(그림 2-44)은 보존 상태
가 양호하여 양각 명문 19자 모두 판독이 가능하다. 판독에 이견이 없는 것만으
로도 서자는 문자 인식 수준이 상당히 높았던 것으로 파악된다. 명문 "永和九年
三月十日遼東韓玄菟太守領佟利造"는 "(동진) 영화 9년(353) 3월 10일 요동·한·현
도군 태수 동리가 만들다"로 해석된다. 동리라는 직함은 〈장무이전〉의 무이처럼
허직이다. 이처럼 낙랑의 전축분 출토 벽돌에는 〈장무이전〉에서 보이는 것처럼

그림 2-42
태녕5년명전,
고구려(327년),
30.5×14.5×4.8cm,
황남 복우리2호분 출토,
국립중앙박물관 소장.

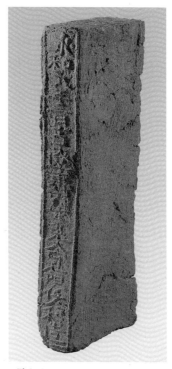

그림 2-43
장무이전, 고구려(348년), 길이 34.6cm,
황북 봉산군 문정면 소봉리 출토,
국립중앙박물관 소장.

그림 2-44
영화9년명전, 고구려(353년),
길이 35cm, 평양 출토,
국립중앙박물관 소장.

중국 지역을 관할하는 허구적 관직명이 보여, 낙랑군이 축출된 후 평양 지역의
중국 유이민 동향을 이해할 수 있는 귀중한 자료로 평가된다.[115]

서체는 해서이며, 원필의 웅건한 필치로 쓰여 고구려 글씨의 특징을 잘 보여
준다. 연도와 공인의 이름을 기록한 전명의 글씨는 자간이 **빽빽**한데, 이것은 자
간에 계선을 긋고 왕릉 전임을 감안하여 길상구 위주로 기록된 천추총·태왕릉
전명과 구별되는 점이다. 지금까지 출토된 삼국의 명문 가운데 마지막 글자인
'造' 자의 辶이 ㄴ 형태로 쓰인 것 중 가장 이른 것이다. 따라서 이후 같은 결구
를 지닌 삼국 글자의 근원으로 보아도 무방할 듯하다.

이 전명과 시기적으로 가장 가까운 글씨는 행서의 필의가 있는 해서로 쓴 〈안
악3호분묵서명〉(357)이다. 전명과 묵서라는 재료의 차이, 예서와 해서라는 서체
의 차이를 감안하더라도 두 글씨의 서풍은 유사한 면이 있다. 이는 당시 평양 지

역권 글씨의 특징이라고 추정할 수 있는 근거가 되는데, 이어서 언급할 집안 천추총과 태왕릉의 전명 글씨와는 확연히 다르다.

중국 집안시 마선구 천추총에서는 300여 점의 명문와전이 출토되었다. 그중 "千秋萬歲永古"가 찍힌 〈천추명전〉이 230여 점, "保固乾坤相畢"이 찍힌 〈보고명전〉이 35여 점 있다(그림 2-45). 태왕릉 출토 전명 17점에는 "願太王陵安如山固如岳"이 찍혀 있다(그림 2-46). 벽돌의 측면에 있는 양각의 글자는 일정한 크기로 정연하게 찍혀 있으나 구성은 각각 조금씩 다르다.

〈천추명전〉은 상부에만 대각선 형태의 문양이 있고 두 줄의 가로 계선으로 자간을 표시했다. 자형은 장방형으로 하부가 시원하여 소전의 분위기가 있다. 〈보고명전〉은 '보고', '건곤', '상필' 사이에 글자 한 자 정도의 × 문양이 있고 그

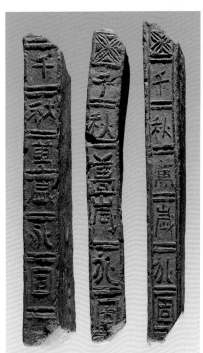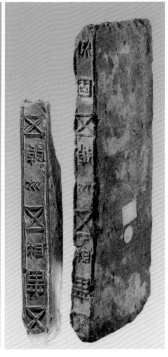

그림 2-45
천추명전(좌)과 보고명전(우), 고구려(4세기 말), 길이 28cm, 중국 길림성 집안 천추총 출토,
국립중앙박물관 소장(천추명전, '保固' 자가 없는 보고명전),
교토대학총합박물관 소장('保固' 자가 있는 보고명전).

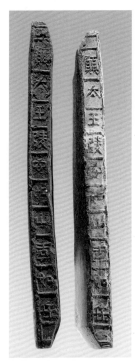

그림 2-46
태왕릉전명, 고구려(5세기),
길이 28cm,
중국 길림성 집안 태왕릉 출토,
국립중앙박물관 소장.

상하에 가로선이 있다. 계선 대신 각 글자 사이에 한 자 정도의 간격이 있어 시원스럽다. 자형은 정방형이며, 획간이 빽빽하여 여백의 소랑함과 글자의 무밀함이 서로 대비의 조화를 이룬다.

10자로 구성된 〈태왕릉전명〉은 계선으로 표시한 규칙적인 공간에 글자를 찍었다. 장방형의 공간에 정방형의 글자가 새겨져 있어 각 글자의 상하 여백이 시원스런 느낌을 준다. 이 3점의 전명은 출토 장소와는 별개로 다양한 구성으로 짜여 고구려 전명 글씨의 다채로움을 보여 준다. 서체는 모두 전서의 필의가 많은 예서인 고예로, 해서로 쓴 〈태녕5년명전〉(그림 2-42)과는 다르다. 서풍은 웅건무밀하여 〈광개토왕호우〉와 유사한 분위기를 풍긴다.

명문의 내용에서 주목할 것은 〈천추명전〉이다. '천추만세'는 고대 중국의 황제에게만 사용하는 용어임을 서한의 전명(그림 2-47)과 와명(그림 2-48)에서 확인할 수 있다. 천추총 벽돌에 한나라와 동일한 '천추만세'를 찍은 것은 〈광개토왕비〉, 〈집안고구려비〉, 〈모두루묘지명〉에서와 같이 고구려왕을 중국의 황제와 나란한

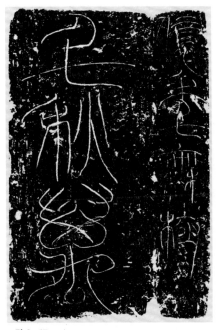

그림 2-47
천추만년전 정·측면 탁본, 서한.

그림 2-48
천추만세와 탁본, 서한.

위치에 둔 4, 5세기 고구려의 천하관을 반영한 것이다.

다음으로 와당을 살펴보자. 문자가 새겨진 고구려 와당의 대부분은 흑회색 권운문卷雲文 수막새로 가장자리에 돌아가면서 양각되어 있으며, 제작 시기를 짐작할 수 있는 연호나 간지 등이 적혀 있다. 고구려 와당은 고국원왕대(331~371)인 4세기의 것이 주를 이룬다. 지금까지 보고된 것으로는 〈태녕4년명와太寧四年銘瓦〉(326) 2점, 〈길여자명와吉女子銘瓦〉(338년 추정, 예서), 〈조행명와照行銘瓦〉(338년 추정)가 있다. 요령성박물관이 소장한 것으로는 가운데 돌기 부분에 '泰' 자가, 가장자리에 8자가 새겨진 〈태자명와泰字銘瓦〉(338년 추정, 지름 14.5cm, 두께 2~2.2cm) 2점과 가운데 돌기 부분에는 '吉' 자, 가장자리에는 나머지 명문이 새겨진 〈십곡민조명와十谷民造銘瓦〉(338년 추정, 지름 15cm, 두께 2.3cm)가 있다. 집안시박물관이 소장한 것으로는 〈월조기명와月造記銘瓦〉(338년 추정, 지름 13.5cm, 두께 2.5cm), 〈기축명와己丑銘瓦〉(329년 추정, 지름 15cm), 〈정사명와丁巳銘瓦〉(357년 추정, 지름 16.5cm, 두께 2~2.5cm) 2점, 〈이작명와頤作銘瓦〉(4세기, 지름 14cm, 두께 2.7cm) 등이 있다.

이들 가운데 집안시 성城 대중목욕탕 및 영화관에서 발견된 〈태녕4년명와〉(그림 2-49)의 명문 "太寧四年太歲□□閏月六日己巳造吉保子宜孫"은 "태녕 4년 윤월 6일 기사일에 자손이 번창하고 길하기를 바라며 만들다"로 풀이된다. 명문의 서체는 천추총, 태왕릉의 전명 글씨처럼 전서의 필의가 있는 예서, 즉 고예이다. 4, 5세기 고구려의 힘찬 와당 글씨에도 전명처럼 고구려의 웅강한 기상이 느껴지며, 소전으로 쓴 부드러운 낙랑의 〈'낙랑예관'명와〉(그림 1-11)와는 달라 고구려의 서예 수준이 상당한 경지에 이르렀다는 것을 보여 준다. 집안시 성 우산구 남쪽 적성총에서 출토된 〈정사명와〉(357)의 명문은 "정사년 5월 24일에 만들다"라고 기록하고 있는데, 역시 예서로 쓰였다. 이런 고구려 와당 글씨는 5세기

그림 2-49
태녕4년명와, 고구려(326년),
지름 12.5cm, 두께 2.5cm, 중국 길림성 집안 출토.

그림 2-50 '井太'(좌)·'官'(중)·'金'(우) 명와, 고구려, 너비 26cm(좌), 국립중앙박물관 소장.

고구려 비문의 글씨와 그 궤를 같이한다.

이외에도 '井太', '官', '金' 자 등이 새겨진 기와도 있다(그림 2-50). 이들 중 특히 '금' 자 명와는 백제에서는 흔하지만 고구려에서는 드문 양각의 인각와다. 글씨는 해서로 쓴 '금' 자 명와 이외에는 예서의 필의가 있는 해서로 썼다. 이처럼 고구려 와당의 글씨에도 전서의 필의가 있는 예서, 예서의 필의가 있는 해서, 해서 등 다양한 서체와 서풍이 구사되었다. 이제 당에서 생을 마친 고구려 유민들의 묘지명 글씨를 살펴보자.

(5) 강건한 고구려 유민 묘지명 글씨

고구려와 백제가 멸망한 후 왕족과 귀족을 포함한 다수의 유민들이 당나라로 이주했다. 고구려의 가장 대표적 유민은 자국의 멸망을 앞당긴 연개소문淵蓋蘇文의 후손들이다. 그들은 당의 신민臣民으로 관직을 얻어 여생을 보냈고 사후에는 그들의 가계와 생을 묘지에 남겼다. 그들의 묘지를 통해 멸망 전 고구려 글씨와의 유사성이나 차별성을 살필 수 있고, 타국에서의 문화적 취향의 계승 여부를 판단할 수 있으므로 비록 당나라의 글씨지만 간략하게 언급할 필요가 있다고 여겨진다.

표 2-20 중국 소재 고구려 유민 묘지명 개요

구분	묘지명	제작 연도	묘주 생몰 연도	찬자 / 서자	서체 / 서풍	신분 / 관계 / 세대	특징	지석 크기 (cm)	소장처
1	천남생묘지명	679	634~679	왕덕진 / 구양통	해서 / 구양순풍	귀족 / 연개소문 장남 / 1세대	최고위직	88×86.5	개봉도서관
2	천남산묘지명	702	639~701		해서 / 남북조풍	귀족 / 연개소문 3남 / 1세대	무주신자	75×75	북경대학교 원고고학실
3	천헌성묘지명	701	650~692	양유충 / -	해서	귀족 / 천남생 아들 / 2세대		95.4×95.4	원석·탁본 소재 불명
4	천비묘지명	733	708~729	천은 / -	해서 / 남북조풍	귀족 / 천남생 증손자 / 4세대		60×60	낙양고대 예술박물관 (개석 없음)
5	고진묘지명	778	700~773		해서 / 남북조·구양순풍	왕족 / 보장왕 손자 / 3세대		71×77	낙양 천당지재
6	고씨부인 묘지명	772	731~772		해서 / 저수량풍	왕족 / 보장왕 증손녀 / 4세대	여성	34.5×34.5	낙양 이천현 문물관리위원회
7	이타인묘지명	677	609~675		해서 / 구양순풍	귀족 / - / 1세대		67×67	개석 없음
8	고요묘지명	673	?~673		해서 / 남북조풍	귀족 / - / 1세대		56.6×56.4	서안비림박물관
9	고현묘지명	691	642~690		해서 / 구양순풍	귀족 / - / 1세대	무주신자 (8종)	59×59	낙양 천당지재
10	고족유묘지명	696	625~695		해서	귀족 / - / 1세대	무주신자	88.5×88.5	낙양 이천현문물예관
11	고질묘지명	700	625~697	위승경 / 유종일	해서 / 남북조풍	귀족 / - / 1세대	무주신자		낙양 천당지재
12	고자묘지명	700	664~697		해서	귀족 / 고질 아들 / 2세대	무주신자	72×72	낙양 천당지재
13	고제석묘지명	674	649~674		해서 / 남북조풍	귀족 / - / 2세대	여성	38×38	
14	고을덕묘지명	699	618~699		해서 / 남북조풍	유민 / - / 1세대	무주신자	37×37.5	
15	고목로묘지명	730	650~730		해서 / 구양순풍	유민 / - / 1세대	최하위직	43×44	서안비림박물관
16	왕경요묘지명	735	680~734		해서 / 남북조풍	귀족 / - / 2세대		58.5×58.5	낙양 천당지재
17	두선부묘지명	741	683~741		해서 / 남북조풍	귀족 / - / 2세대	선비계	45×45	개봉박물관
18	유원정묘지명	744	710~744		해서	귀족 / - / 2세대	한족		원석·탁본 소재 불명
19	남단덕묘지명	776	698~776	설노 / -	해서 / 남북조·안진경풍	귀족 / - / 2세대		43.5×44.2	서안비림박물관 (개석 없음)

지금까지 출토된 25여 점 중 주요 묘지를 개관한 표 2-20에서 보듯이 묘주가 대부분 천씨 또는 고씨인데, 이는 다수의 유민이 왕족이나 귀족 출신이라는 것을 암시한다. 또 고제석과 고씨 부인 이외에는 묘주가 모두 남성이라 유가적 장의문화의 일면을 엿볼 수 있다.

묘지의 문장은 문장력을 갖춘 가신이나 친지가 짓기도 하지만 조정이 관리에게 명하는 경우도 있다. 서자도 그럴 것으로 추정된다. 그러나 찬자와 서자가 미상인 경우가 더 많다. 묘지의 양식은 당나라의 장의문화를 따라 바닥에 놓인 정사각형 묘지에 묘지개가 있어 보존 상태가 양호한 편이다. 서체는 묘개는 전서, 묘지는 해서가 주를 이루지만 서풍은 각각 조금씩 다르다.[116]

고구려 유민의 묘지 가운데 묘주의 신분이 가장 높은 것이 하남성 낙양의 북쪽 교외인 맹진현孟津縣 동산東山 영두촌嶺頭村에서 발견된 〈천남생묘지명泉男生墓誌銘〉(그림 2-51)이다. 발굴 지역에 천남생(634~679)[117] 일가의 묘가 나란히 놓여 있

그림 2-51
천남생묘지명 개석 탁본(좌)과 지석 탁본(우),
당(679년), 88×86.5cm,
중국 하남성 낙양 출토, 개봉도서관 소장.

는 것으로 보아 가족묘지인 듯하다. 묘를 마주하고 좌측(동쪽)이 아들 천헌성泉獻誠, 가운데가 천남생, 우측(서쪽)이 헌성의 손자 천비泉毖의 묘이다. 46행, 행 47자인 천남생의 묘지는 정3품인 중서시랑 왕덕진王德眞이 짓고, 글씨는 초당4대가의 한 사람인 구양순歐陽詢(557~641)의 아들 구양통歐陽通(？~691)이 썼다. 천남생은 연개소문의 장자로서 665년 개소문 사후 32세로 대막리지大莫離支를 지내면서 권력을 잡았으나 이듬해 두 아우 남건男建, 남산男産에게 밀려 국내성으로 달아났고, 거기에서 아들 헌생을 당나라에 입조시키고 도움을 요청했다. 당나라는 천남생 부자에게 작위를 주고 군사를 보내 남생을 구원했다. 남생에 대한 기록은 『신당서』 110권, 천남생전에 있으며, 헌성의 전이 부재附載되어 있다.

〈천남생묘지명〉은 〈도인법사비道因法師碑〉(663)와 함께 구양통의 현전하는 두 작품 중 하나로 중국 서예사에서도 귀중한 자료이다. 찬자가 천남생을 잘 모르는 당나라 고위직인 것으로 미루어 서자의 선택이 조정의 명에 의한 것으로 보는 견해가 일반적이다. 서자가 당시의 명필인 구양통이라는 것은 당나라에서 천남생의 위상을 말해 주는 것이며, 천남생과 같은 고구려 귀족들의 초당 구양순풍 해서의 애호를 염두에 둔 조정의 선택으로 생각된다. 만약 사적 친분에 의한 서자 선택이라면 당연히 가문의 서예 심미안을 반영한 것으로 보인다.

『구당서』, 『신당서』 등의 사서는 "고구려가 그[구양순]의 글씨를 대단히 중히 여겨 일찍이 사절을 보내 그의 글씨를 구매했다. 고조가 탄식하여 말하기를 뜻하지 않게 [구양]순의 서명이 멀리 이적夷狄에게 전해졌는데, 그들이 그 필적을 보고 그 형태가 뛰어나다고 할까"라고 말했다.[118] 이 기록은 당시 고구려가 초당 글씨를 귀하게 여겼다는 사실과 고구려인들이 글씨를 보는 안목이 없을 것이라고 심미안을 폄훼하는 시각을 동시에 담고 있다. 구양순풍으로 쓴 고구려 유물은 없고 단순히 기록으로만 전해지고 있는데, 다행히 중국에 〈천남생묘지명〉이 있어 고구려 귀족의 구양순풍 애호가 증명되었다.[119]

구양순은 고구려 멸망 27년 전 이미 고인이 되었고, 천남생이 당나라에 귀화했을 당시에는 부친 구양순의 서풍을 이어 더 강건한 글씨를 구사한 아들 구양통이 이름을 떨치고 있었다. 그러니 구양순풍을 즐긴 고구려 귀족의 묘지에 구양순대신 아들 구양통의 글씨라도 남기고자 한 것은 당 조정이나 집안의 망자에 대한

그림 2-52
천남산묘지명 개석 탁본(좌)과 지석 탁본(중·우),
무주(702년), 75×75cm, 중국 하남성 낙양 출토,
북경대학교 원고고학실 소장.

예우였을 것이다. 글씨를 보면 구양통의 글씨는 구양순보다 골기가 강하고 굳세어 천남생을 비롯한 고구려인의 웅건한 기상과도 부합한다.

〈천남산묘지명泉男産墓誌銘〉(그림 2-52)은 같은 낙양이지만 형인 천남생의 묘지와는 다른 구역에서 1922년 출토되었다. 천남산(639~701)은 연개소문의 셋째 아들이자 남생·남건의 아우이다. 남산은 아버지 연개소문이 죽자 남건과 함께 막리지가 된 맏형 남생의 아들 헌충獻忠을 죽이고 남생을 공격했으나 남생의 구원 요청을 받은 당나라 계필하력契苾何力의 원군에게 저지당했다. 그 뒤 667년 당의 침략을 받고 이듬해 나당연합군에 패하여 형 남건과 함께 당으로 압송되었다. 입당 이후 남건은 검주黔州로 유배되었으나 남산은 먼저 항복했다는 이유로 관직을 받았다. 701년 낙양에서 병사했으며, 이듬해 매장되었다.

〈천남생묘지명〉보다 23년 늦게 만들어진 〈천남산묘지명〉은 당 측천무후(624~

705)가 황제로 재임한 무주武周시기(690~705)의 것이다. 명문은 '대주大周'로 시작하여 12종의 무주신자를 사용했는데 '日'자를 '원 안에 乙'로 표기한 것(그림 2-52 중)이 한 예이다.[120] 그러나 명문의 해서는 장방형의 당풍이 아닌 정방형의 남북조풍이다. 형의 묘지는 구양순풍을 즐긴 고구려 귀족의 취향을 드러낸 반면, 아우의 묘지는 무주신자를 사용하여 체제에서는 당시의 흐름을 따랐으나 서풍은 당 이전의 것을 취하여 고구려 귀족의 또 다른 서예미감을 보여 준다. 그러나 그 힘찬 기운은 서로 통한다.

〈천헌성묘지명泉獻誠墓誌銘〉(701)은 원석과 탁본의 행방은 알 수 없고 나진옥羅振玉(1866~1940)의 판독문만 남아 있다. 그의 기록에 의하면, 양유충梁惟忠이 문장을 지었고 95.4cm 정방형 돌에 40행, 행 41자로 총 1,603자가 해서로 쓰였다. 묘지명의 재질과 개석 유무는 알 수 없지만 다른 묘지명에 비추어 보면, 청석으로 만든 개석도 있었을 것으로 추정된다. 묘지 군데군데 무주신자를 사용했다. 묘지는 천헌성(650~692)이 죽은 9년 후 대족 원년(701) 2월 17일 낙양의 망산에 장례를 지내면서 만들었다. 그의 묘는 부친 천남생의 묘 동쪽에 있다.

묘지의 첫 부분에는 천비가 측천무후가 집권하면서 국호를 바꾼 대주 사람이라 하고 그가 생전에 받은 관직과 추증된 관직명을 기록했다. 다음으로 찬자가 호군護軍 양유충이라는 것을 밝혔다. 이후 본문에는 그의 이름과 자, 출신과 선조들의 세계, 성품, 고구려 멸망 당시의 활동 상황과 당에서의 활동 내용, 죽음과 장례 및 자손에 대해 기록했다. 마지막으로 묘주를 추모하는 찬양문인 사詞를 기록했다.

조부 천헌성의 묘지와 동시에 출토된 〈천비묘지명泉毖墓誌銘〉(그림 2-53)은 개석은 없어지고 현재 지석만 남아 있다. 천비(708~729)의 고조는 연개소문이다. 증조는 천남생, 조부는 천헌성, 부는 천은泉隱인데, 이 중 천은의 묘지만 현재까지 발견되지 않았다. 60cm 정방형 돌에 25행, 행 25자로 총 525자가 새겨져 있다. 부친 천은이 문장을 지었다. 묘지의 후반부인 23행에 '중왈重曰'로 시작하는 문장이 있는데, 그 이하의 글은 개찬改撰된 것임을 의미한다고 볼 수도 있다.

천비는 조상의 음보로 겨우 2세에 치천현개국남淄川縣開國男에 봉해졌으나 22세에 요절했다. 이 묘지는 다른 고구려 유민의 묘지에는 보이지 않는 혼인관계를 기록하고 있는데, 묘지에 의하면 천비는 개부의동삼사開府儀同三司 조선왕 고장高

그림 2-53 천비묘지명 탁본, 당(733년), 60×60cm, 중국 하남성 낙양 출토, 낙양고대예술박물관 소장.

藏의 외손이며, 태자첨사太子詹事 태원공太原公인 왕위王暐의 사위이다. 이것은 입당 후에도 고구려인들 사이에 연혼이 있었음을 말해 준다.[121]

구양통이 당나라 해서로 쓴 증조부의 것인 〈천남생묘지명〉과는 달리 남북조풍의 해서로 쓴 이 묘지의 글씨는 노련하다. 같은 남북조풍이지만 종증조부의 것인 〈천남산묘지명〉의 해서는 방필 위주이고, 〈천비묘지명〉의 해서는 원필 위주이다. 이렇게 한 집안의 묘지 글씨에 당대의 서풍과 전대의 서풍이 두루 표현되어

있어 천씨 집안 묘지의 서예사적 의의가 매우 크다.

〈고진묘지명高震墓誌銘〉(778)은 보장왕인 고장의 손자 고진(700~773)의 묘지이다. 682년 고장이 죽자 686년 손자 보원寶元을 조선군왕에 봉했다는 기록은 있으나 고진은 당의 사서에서 언급되지 않았다. 묘지에 의하면, 발해인 고진은 700년에 태어나 773년에 죽었으니 망국 106년 되는 시점이다. 유민 3세대인 그는 당에서 태어났으니 사실상 당나라 사람이다. 그래서일까. 그는 중국인 후씨侯氏를 부인으로 맞이했다. 명문은 21행, 매행 22자의 해서로 쓰였다.[122]

중국 서안 동쪽 근교에서 출토된 〈이타인묘지명李他仁墓誌銘〉(677)[123]은 발견 당시부터 개석이 없었다. 이타인은 유민 1세대로 묘지에 의하면, 그는 '요동遼東 책성柵州(지금의 길림성 훈춘琿春 일대)' 출신이다. 609년 고구려에서 출생하여 50대 후반까지 고구려의 관인官人으로 활동했으며, 당나라 이적李勣(?~669)의 고구려 원정(666~668) 때 귀당했다. 이후 당에서 활동하다가 66세로 675년 장안에서 사망했다. 그의 선대가 어느 시기부터 고구려에 출사했는지는 분명하지 않으나 조부 복추福鄒가 대형大兄을 지냈고, 부친 맹진孟眞은 대상大相을 역임했다고 기록되어 있다. 귀당 시점이 666년부터 668년 사이이므로 고구려에서 적어도 57년 이상을 살았고 당에서 활동한 시기는 불과 10년 미만이다.

명문은 정연하고 단정한 정방형의 해서로 쓰였다. 자형, 필법 등에서 남북조풍이 있으나 전체적 분위기는 초당풍으로 인식될 정도로 굳세고 힘차 고구려인의 상무적 기상이 느껴진다.[124] 이타인은 활동 기간의 대부분을 고구려에서 지냈기 때문에 사실상 고구려인이며, 묘지의 글씨에서도 구양순풍의 엄정함이 느껴진다. 이것은 〈천남생묘지명〉, 〈천남산묘지명〉에 이어 구양순풍 분위기의 강건함을 선호하는 고구려인의 서예미감을 다시 보여 준다.

한편 〈천남산묘지명〉(702)과 같은 무주시기에 만들어졌고 현재 낙양 신안현新安縣 천당지재千唐誌齋가 소장하고 있는 〈고현묘지명高玄墓誌銘〉(그림 2-54)도 명문이 '대주大周'로 시작하고, 8종의 무주신자가 사용되었다. 사료에는 기록이 없는 고현(642~690)은 묘지에 의하면, 고구려 멸망 직전 천남생을 따라 당으로 이주했고 668년 평양 공격에 앞장섰으며, 이후 당과 북방 유목민족의 전쟁 중 당 내의 고구려 유민 동원에도 관여했던 인물이다. 그는 같은 유민 1세대인 고족유와도

그림 2-54 　고현묘지명 탁본, 무주(691년), 59×59cm, 중국 하남성 낙양 출토, 낙양 천당지재 소장.

관계를 맺었다. [125]

　　묘지는 59cm 정방형 돌에 28행, 행 28자가 장방형의 초당풍 해서로 쓰였다.
그러나 부분적으로 정방형의 남북조 필법도 사용되어 〈천남산묘지명〉과 유사한
면이 있지만 전체적 분위기는 그것과 조금 다르다.

　　고구려에서 연개소문의 자손 다음으로 고위직에 오른 사람은 고족유(625~695)
이다. 낙양 이천현伊川縣 평등향平等鄉 누자구촌樓子洵村 서북쪽에서 출토된 〈고
족유묘지명高足酉墓誌銘〉(696)에는 33행, 행 34자가 해서로 새겨져 있다. 특이하

게도 묘지에는 선조에 대한 언급이 없고 앞일을 내다보는 혜안을 지닌 사람이었다고 적혀 있다. 그는 패망의 기운을 알아차리고 고구려가 멸망하기 전에 당에 항복했으며, 당에서의 출세는 고구려에서의 출신 성분 때문이 아니라 자신의 끈질긴 노력의 결과였다는 것이다. 칠순의 노구를 이끌고 전쟁터로 나갔고 큰 공을 세우고 개선하던 길에 형주荊州의 관사에서 죽음을 맞이했다는 사실이 그것을 말해 준다.

또 다른 무주시기의 것으로는 1923년 하남성 낙양 망산에서 출토된 고질高質(고문高文), 고자高慈 부자의 묘지명이 있다.[126] 부자는 같은 해인 700년에 사망하여 같이 묻혔고 두 묘지는 공히 '대주大周'로 시작하고 무주신자가 사용되었다.

〈고질묘지명高質墓誌銘〉(그림 2-55)의 출토로 그동안 고문高文이라고 알려진 고자의 부친의 본명이 고질(625~679)이며 자字가 성문性文이라는 사실을 알게 되었다. 이것은 아들 고자의 묘지명보다 약 400자 많은 1,700여 자이며, 고질 집안 내력과 두 부자의 활약상을 좀 더 구체적으로 기록했다. 묘지명에 의하면 625년에 태어난 고질은 72세에 아들 고자와 함께 697년 5월 23일에 마미성磨米城 전투에서 전사하고, 700년(성력聖曆 3) 12월 17일에 낙주洛州(지금의 낙양) 합궁현合宮縣 평낙향平樂鄉에 묻혔다. 이는 〈고자묘지명〉의 기술과 일치한다. 묘지는 찬자와 서자는 물론 유민 묘지로는 드물게 각자刻者까지 기록했고, 각자가 3명인 것도 특이하다. 찬자는 위승경韋承慶, 서자는 유종일劉從一, 각자는 요처괴姚處瓌, 상지종常智琮, 유랑인劉郎仁이다. 명문의 글씨는 강건하고 유창한 남북조풍 해서로 쓰였으며, 소전으로 쓴 글자도 있다.

〈고자묘지명高慈墓誌銘〉(700)은 72cm 정방형 돌에 37행, 행 36자가 새겨져 있다. 고자(664~697)는 부친 고질과 같은 날 죽고, 같은 날, 같은 장소에 묻혔으니 묘의 발굴 지점이 바로 부자가 묻힌 자리이다.

묘지에 의하면 고자의 선조는 주몽의 고구려 건국을 도왔고, 20대조인 밀密이 모용외慕容廆가 침략했을 때 큰 공을 세워 고씨를 사성받았다. 나진옥은 『삼국사기』 17권, 「고구려본기」 5권, 봉상왕 2년조에서 전연의 모용외가 고구려를 침략했을 때 당시 북부 소형小兄으로 적을 격퇴한 고노자高奴子가 바로 고밀'이라고 했다. 고밀 이후 대대손손 봉후되었으며, 증조는 무武, 조부는 양量, 부친은 문文

그림 2-55 고질묘지명 탁본, 무주(700년), 중국 하남성 낙양 출토, 낙양 천당지재 소장.

이다. 고문은 고구려가 망할 것을 예측하고 형제를 데리고 당에 귀순했다.[127] 묘지의 서체는 해서이며, 천남생, 천남산, 이타인의 것처럼 정연하지는 않지만 웅강한 기운은 가득하다.[128]

서안 두릉杜陵 부근에서 개석과 같이 출토된 〈고을덕묘지명高乙德墓誌銘〉(그림 2-56)은 2015년 7월 말 중국에서 처음 소개되었다.[129] 개석은 12행, 행 12자로 총 137자, 지석은 21행, 행 21자로 총 434자이다. 고을덕(618~699)의 묘지에는 사료에 보이지 않는 그의 가계, 관력, 업적 등과 당 초기의 중대한 정치적 사건 등이 적혀 있어 매우 중요한 자료이다. 그의 관직이 천씨나 다른 고씨처럼 고위직이 아닌 관계로 보통 전서로 쓴 개석에 해서로 명문을 쓰고, 지석의 해서도 당시의 서풍과는 다르다. 이런 이유와 함께 고종의 이름을 피휘避諱하지 않았다는 점 등으로 인해 위작이라는 주장이 제기되었다. 그러나 무주신자가 사용되었고, 당대 유행 서체를 쓰지 않았다는 것은 위작의 이유가 될 수 없다. 동일인이 쓴 개석과 지석의 글씨 수준은 귀족 출신의 고위직 유민 묘지명 글씨에 미치지 못한다.

〈고목로묘지명高木盧墓誌銘〉(730)은 1955년 서안 동쪽 외교의 곽가탄郭家灘에서 개석과 같이 출토되었다.[130] 고목로(650~730)는 청년기에 고구려의 멸망을 경험한 고구려 유민 1세대로, 1세대 가운데 유일하게 현종대 중반까지 산 인물이다. 지위가 종9품하의 무산계武散階인 배융부위陪戎副尉에 그쳐 고구려 유민 가운데 신분이 가장 낮다.

개석은 3행, 매행 3자로 9자가 전서로 쓰였으며, 지석은 20행, 행 21자가 정사각형 격자 안에 한 자씩 쓰여 있다. 글씨는 수경瘦勁한 구양순풍의 해서로 쓰여 무관인 묘주의 성품을 보여 주는 듯하다.

고구려 유민 묘지 가운데 유일한 왕씨의 것으로, 낙양에서 출토된 〈왕경요묘지명王景曜墓誌銘〉(그림 2-57)이 있다. 태원太原 사람 왕경요는 680년 태어나고 55세인 734년 12월에 죽어 이듬해인 735년 2월에 망처 이씨, 고씨와 함께 하남 평락원平樂原에 합장되었다. 그는 당 현종 개원 연간(713~741)에 고구려 유민 출신 공신이자 권신인 왕모중王毛仲(?~731)과 함께 활동한 인물로, 『구당서』, 『신당서』 등의 사료에도 등장한다.

명문은 58.5cm 정방형 돌에 29행, 행 28자가 새겨져 있다. 서체는 해서이나

그림 2-56
고을덕묘지명 개석 탁본(상)과
지석 탁본(하),
무주(699년), 37×37.5cm,
중국 섬서성 서안 출토.

그림 2-57 왕경요묘지명 탁본, 당(735년), 58.5×58.5cm, 중국 하남성 낙양 출토, 낙양 천당지재 소장.

유민 묘지명으로는 드물게 행서의 필의로 쓴 글자들도 많다. 자형은 정방형이며, 남북조풍의 원필을 주로 사용하여 원만한 느낌을 준다. 글자에 변화가 많고 서사 솜씨가 능숙하다.

〈두선부묘지명豆善富墓誌銘〉(그림 2-58)도 낙양에서 개석과 지석이 같이 출토되었다. 개석은 가로 27cm, 세로 28cm의 돌에 3행, 매행 3자로 총 9자가 새겨져

그림 2-58
두선부묘지명 개석 탁본(상)과 지석 탁본(하), 당(741년),
45×45cm(하), 중국 하남성 낙양 출토, 개봉박물관 소장.

있으며, 지석은 45cm 정방형 돌에 26행, 행 25자로 총 646자가 새겨져 있는데, 8~12행의 중부와 상부 일부 훼손된 부분의 15자 정도를 제외하고는 판독이 가능하다.

두선부는 683년 태어나 741년 58세로 죽은 고구려 유민 2세이다. 묘지는 서위(535~556)의 장수로 하곡河曲에 주둔하던 흘두릉보번紇豆陵步蕃을 묘주의 6세조로 언급하는데, 보번 사후 그 일가가 고구려로 망명한 것으로 보인다. 즉, 묘주 일가는 북위 말에 고구려에 넘어온 선비계鮮卑系의 유망인流亡人으로 생각되며, 고구려에 정착한 후 최소 100여 년 이상을 머물다가 당군의 침공 때 항복한 것으로 추정된다. 묘지를 통해 6세기 중반 고구려에 들어온 선비계 망명인 일가의 삶을 들여다보고, 당에 귀부한 고구려 출신 1, 2세가 번장蕃將으로 활동한 지역과 역임 등을 살펴볼 수 있다.[131]

묘지의 개석은 전서, 지석은 해서로 쓰였는데, 지석의 서풍은 웅강무밀한 남북조풍이다. 자형은 정방형이 주를 이루지만 전절에서 안진경풍의 도톰한 향세 필법이 부분적으로 보인다. 고풍에 동시대 서풍이 반영된 것이다.

〈유원정묘지명劉元貞墓誌銘〉(744)은 묘지의 판독만 남아 있으며, 탁본 및 소장처 등 기타 정보는 알 수 없다.[132] 묘지에 의하면, 유원정은 710년경 태어나 744년 관직에 있다가 죽었으며, 그해 낙양현 평음향平陰鄉 기계奇溪 북쪽 언덕에 묻혔다.

묘주는 현재까지 발견된 고구려 유민 묘지 가운데 유일하게 한인 계통의 유씨 성을 가지고 있다. 그 집안은 조부 유루劉婁가 건봉乾封 연간(666~668)에 당군에 항복할 때까지 6대 230여 년간 고구려에 거주했다. 유원정은 35세의 젊은 나이에 궁정 금위군禁衛軍인 정3품 좌룡장군左龍將軍 대장군을 역임했다. 당의 금위군은 보통 당원공신唐元功臣의 자제로 선발했는데, 그가 고구려 유민의 후손으로 젊은 나이에 당 조정에서 이런 직위에 오를 수 있었던 것은 '의義와 충忠으로 일찍이 왕의 사우師友로서 대우받았다'는 묘지의 내용처럼 왕족들과의 연대 및 활동과 관련이 있어 보인다.

현재까지 출토된 고구려 유민 묘지 가운데 시기가 가장 늦으면서, 유일한 남씨의 것으로 〈남단덕묘지명南單德墓誌銘〉(그림 2-59)이 있다.[133] 2010년 서안 동쪽 교

그림 2-59 남단덕묘지명 탁본, 당(776년), 43.5×44.2cm, 중국 섬서성 서안 출토, 서안비림박물관 소장.

외에서 출토된 이 묘지의 개석은 발견되지 않았지만 지석의 형태로 보아 당연히 개석이 있었을 것이다. 거의 정방형 지석에 24행, 행 25자로 총 534자가 새겨져 있다. 서자와 각자는 미상이고, 찬자는 설인귀薛仁貴의 증손 설노薛褎이다.

묘지에 의하면 남단덕(698~776)은 평양에서 나고 살았으며, 자라서는 요동에서 살았다. 개원 연간 초에 현종이 그가 기술과 재능이 있고 무예와 지략을 겸비했음을 알고 내공봉사생관內供奉射生官으로 머무르게 했다. 찬자 설노의 조부 분음

공泚陰公(설인귀의 아들 설눌薛訥)을 따라 출정했고 교외에서 자주 공을 세워 마침내 벼슬이 중랑장中郞將에 이르렀다. 안녹산의 난이 일어나자 당에 귀화했고, 그 공으로 봉작과 식읍 3천 호를 받았다. 황제의 은혜에 보답하기 위해 늘 정성을 다했으며, 776년 78세로 장안 영녕리永寧里 사저에서 죽었다.

지석의 서체는 해서이며, 자형은 정방형이 주를 이룬다. 방필도 쓰였지만 전절에서는 원필이 더 많이 사용되었고, 배세背勢보다는 향세向勢가 더 두드러지고 구양순의 수경함보다는 남북조풍의 중후함과 안진경의 풍후함이 더 강하게 표현되었다. 구양순풍이 유행하던 7세기와는 달리 8세기 중후반 현종 치세 때는 황제가 안진경顔眞卿(709~785)의 글씨를 애호해 안진경풍이 당대를 풍미하고 있었고, 황제를 향한 그의 지극한 충성심이 서예미감에도 영향을 미쳤을 것이기 때문에, 시대적 서예사조와 사적 미의식이 이 묘지에도 반영된 것으로 보인다. 당나라 서풍의 변천 과정을 부분적으로나마 고구려 유민의 묘지명을 통해서 확인할 수 있다는 점, 황제의 취향이 개인의 미감에까지 영향을 미친다는 점에서 이 묘지는 중국 서예사에서도 중요한 자료임이 분명하다.

전체 고구려 유민 묘지 가운데 여성의 것은 2기뿐이며, 묘주의 신분은 왕족과 귀족이다. 먼저 귀족의 것으로는 서안 동쪽 근교에서 출토된 〈고제석묘지명高提昔墓誌銘〉(그림 2-60)이 있다.[134] 고제석의 증조부는 고구려 수경성水境城 도사道使, 요동성 대수령大首領을 지낸 고복인高伏仁이다. 645년 조부 고지우高支于가 당군에 투항한 후 당에서 관리가 되었고, 부친 고문협高文恊은 당의 수도 장안성 부근 고릉부高陵府에서 무장으로 활약했다. 그의 집안은 가장 먼저 입당한 고구려 유민이다. 그는 649년 장안에서 태어나 674년 6월 4일 내정리來庭里의 사저에서 25세로 세상을 떠났다.[135] 고구려 멸망 후 당으로 이주하여 무장으로 활동한 고구려 출신 천씨 가문으로 시집 가 장안에서 살았다. 고제석은 고구려 집안 출신이지만 장안에서 태어나 살다가 죽었으니 당나라 사람인 셈이다.

38cm 정방형 청석 묘지의 개석에는 3행, 매행 3자로 총 9자, 지석에는 20행, 행 10~19자로 총 362자가 새겨져 있다. 명문 첫머리에 '大唐右驍衛永寧府果毅都尉泉府君故夫人高氏墓誌(대당 우효위 영녕부 과의 도위 천부군의 돌아가신 부인 고씨의 묘지)'라고 쓰여 있고, 2행에 의하면 그는 고구려 국내성, 즉 집안 출신이다.

그림 2-60
고제석묘지명 개석 탁본(상)과 지석 탁본(하), 당(674년),
38×38cm(하), 중국 섬서성 서안 출토.

개석의 서체는 원필과 방필이 섞여 있는 전서이다. 지석의 서체는 방필이 주를 이룬 정방형 또는 편방형의 남북조풍 해서로 쓰였는데, 행서의 필의도 부분적으로 있다. 긴 가로획에는 저수량풍의 율동미가 있다. 〈고자묘지명〉보다 정연한 글씨는 웅건한 기운이 가득해 상술한 고구려 유민 묘지의 서풍과 상통한다.

왕족의 것으로는 낙양시 백원향白元鄕 토문촌土文村에서 출토된 〈고씨부인묘지명〉(772)이 있다. 고씨 부인은 보장왕(고장高藏)→고연高連→고진高震으로 이어지는 고구려 왕실의 후예이다. 보장왕의 증손녀인 고씨 부인의 묘지는 34.5cm 정방형 돌에 종횡으로 선을 그어 방안方眼을 만들고 한 개의 방안에 한 글자씩 썼다. 명문은 20행, 행 20자인데 3, 17, 20행에 공격空格이 있어 총 383자이다.[136] 명문의 서체는 정방형의 해서이며, 〈고제석묘지명〉에 비해 정연하지는 않지만 결구에 변화가 많고 힘찬 기운이 있다.

지금까지 살핀 고구려 유민들의 묘지는 글씨에 공졸의 차이는 있으나 정방형의 개석과 지석으로 구성되어 있으며, 서체에서 개석은 대부분 전서이고 묘지는 모두 해서이다. 그중 서자를 밝힌 것은 〈천남생묘지명〉, 〈고질묘지명〉뿐이고, 무주시기의 묘지는 '대주大周'로 시작되고 무주신자도 사용되었다. 두 여성의 묘지는 남성들의 묘지에 비해 크기는 절반 정도지만 글씨는 남성들의 것처럼 힘찬 편이다.

이처럼 7세기 후반부터 8세기 전반에 걸쳐 만들어진 고구려 유민들의 묘지는 개석과 지석을 갖춘 형식, 해서라는 서체에서는 일관되게 당나라를 따르고 있으나, 서풍은 당풍과 남북조풍을 동시에 보여 준다. 이런 서풍은 멸망 전 고구려 본토의 서풍과는 분명 다르다. 예컨대 〈천남생묘지명〉은 고구려 귀족의 구양순풍의 애호를 보여 주고, 〈천남산묘지명〉, 〈이타인묘지명〉은 비록 남북조의 결구를 지녔으나 굳세고 힘찬 고구려의 서풍을 드러냈다. 심지어 여성들의 묘지에도 웅강한 기운이 스며 있다. 비록 유민이지만 특히 1세대 고구려인의 웅건한 기상과 그들이 추구한 강건한 서예미의 연관성은 결코 우연이라 치부할 수는 없을 것이다. 더하여 2, 3세대의 묘지조차 유사한 분위기를 보이는 것은 그들의 기질이 그러했기 때문이라고 추측해 볼 수 있다.

3. 신라 서예에 미친 영향

고구려는 한문식 어순을 유지한 채 '之', '耳' 등의 허사를 종결어조사로 선택하는 속한문俗漢文 문장을 사용했고, 처격조사 '中'도 비문 속에서 사용했다. 이것이 신라의 문장에서도 여러 차례 확인됨으로써 신라의 한자문화가 고구려를 통해 수용, 발전되었음을 알 수 있다. 또한 신라의 서예에도 영향을 미쳤다는 사실을 앞에서 간략하게 언급했다. 여기에서는 결구의 비교를 통해 좀 더 구체적으로 양국의 서예를 비교해 보자.

(1) 신라 서예의 고구려적 요소

고구려 글씨 가운데 신라의 것과 유사한 서풍을 지닌 대표적인 것은 〈집안고구려비〉와 〈충주고구려비〉이다. 〈충주고구려비〉는 예서의 필법을 부분적으로 사용한 원필의 해서, 고박한 서풍, 도톰한 필획 등에서 〈창녕진흥왕척경비〉와 유사하다. 비가 신라와 인접한 지역에 세워졌기 때문에 서체와 서풍의 유사성은 당연한 결과인 듯하다. 또 〈집안고구려비〉와 〈단양적성비〉는 해서의 필의가 있는 예서, 예서의 필의가 있는 해서라는 차이가 있음에도 불구하고 예해지간隸楷之間의 글씨라는 점, 단아한 서풍, 자간과 행간이 정연한 장법, 편방형과 정방형이 주를 이루는 자형 등 여러 면에서 유사하다. 여기에서는 〈집안고구려비〉와 신라비의 글자 비교를 통해 양국 글씨의 유사성을 살펴보고자 한다.

예서, 초서, 해서 순으로 변천한 첩의 글씨와는 달리 금석문의 글씨는 통상 예서, 예서의 필의가 있는 해서, 해서 순으로 변화했다. 물론 예서는 파책이 없는 고예인 서한예, 파책이 약한 예서, 파책이 강한 동한예의 과정을 거친다.

전술했듯이 〈집안고구려비〉(427)의 글씨는 예서의 전형인 동한예와 다르며, 서한예의 웅건한 서풍을 지닌 〈광개토왕비〉(414)와도 다르다. 이 비는 해서의 필의가 있는 예서로 쓰여 예서에서 해서로 변천하는 과도기적 특징을 보여 주며, 그 질박한 서풍은 6세기 신라비와 상통한다. 6세기 신라 글씨의 가장 큰 특징은 예서의 필법이 많고 때로는 전서와 초서의 필법도 지닌 해서로 쓰여 완전한 해서로 정착하기 전의 과도기적 과정을 보여 준다는 것이다. 양국 서체가 이런 과도기적

요소를 지닌 점이 닮았다.

양국 글씨의 이런 유사성은 고구려령에서 신라령으로 바뀐 지역, 고구려 문화가 들어오는 통로 지역에서 특히 두드러진다. 〈단양적성비〉, 〈포항냉수리비〉는 물론, 심지어 〈마운령진흥왕순수비〉, 〈북한산진흥왕순수비〉의 예서 필의가 많은 해서는 당연히 고구려의 영향으로 보아야 할 것이다.

〈집안고구려비〉 출토 이전에는 신라 서예의 근원을 〈광개토왕비〉에서 찾았다.[137] 경주 호우총에서 출토된 〈광개토왕호우〉(415)와 〈광개토왕비〉의 글씨가 동일했기 때문이다. 그런데 〈광개토왕비〉 이후에 세워진 〈집안고구려비〉가 〈광개토왕비〉보다 6세기 신라비의 서풍과 더 유사하기 때문에 양국 서예의 영향 관계를 다시 살필 필요가 있다.

〈집안고구려비〉와 신라비의 유사점은 서풍이 질박하면서 온화하고, 자형은 편방·정방·장방형이 혼재되어 있으며, 필법은 원필이 주를 이룬다는 것이다. 또 획의 굵기에 변화가 심한 보편적 예서나 해서와는 달리 굵기가 비슷하다. 이제 동일자 비교를 통해 그 연관성을 더 상세히 살펴보자.

표 2-21[138]에서 보듯이 〈집안고구려비〉의 '自' 자는 해서의 자형인 장방형을 취해 정방형인 〈광개토왕비〉나 편방형인 한비보다는 신라비에 더 가깝다. '之' 자는 마지막 획의 파세가 강하지 않고 같은 굵기로 길게 뻗은 형태가 〈단양적성비〉와 흡사하다. '國' 자는 정방형인 口의 획의 굵기가 다 같은 것도 〈단양적성비〉와 유사하다. '烟' 자는 좌우의 비율이 같고 굵기의 변화가 없는 필획, 편방형의 자형이 〈단양적성비〉와 비슷하다. '令' 자의 경우 둘째 획의 세가 강하지 않은 필법이 〈울진봉평리비〉, 〈단양적성비〉와 닮았다. '與' 자를 속자인 '与' 로 쓴 것도 〈단양적성비〉, 〈황초령진흥왕순수비〉와 같다. 다만 〈단양적성비〉는 예서의 자형을 취해 편방형인 점이 다르다. '道' 자에서 辶을 ㄴ으로 쓴 것은 대부분의 6세기 신라비에서 공통적으로 나타난다.

'人' 자의 경우 첫 획의 굵기가 같고, 수필收筆이 머무는 듯 강조되는 예서의 필법이 아닌 해서의 필획인 점, 파획에서도 세가 강조되지 않은 점이 〈집안고구려비〉와 〈울주천전리서석〉이 서로 유사하다. '後' 자에서 彳변은 〈집안고구려비〉는 예서, 〈단양적성비〉는 해서로 각각 다르나, 우측 상부 幺와 마지막 파획은 예

표 2-21 〈집안고구려비〉와 신라비의 글자 비교

구분＼글자	道	自	之	國	烟	令	與
집안고구려비	1-9	1-10	1-19	2-16	3-22	7-17	10-17
신라비	적성비 14행	적성비 11행	적성비 22행	적성비 11행	적성비 10행	봉평리비 4행	황초령비 10행

구분＼글자	人	後	世	更	其	碑	文
집안고구려비	8-13	8-22	8-18	9-9	10-14	10-15	10-16
신라비	천전리서석 5행	적성비 7행	냉수리비 상면	적성비 10행	적성비 16행	봉평리비 10행	천전리서석 3행

서의 필법으로 쓰여 유사하고 특히 파획에 파세를 강조하지 않고 같은 굵기로 길게 쓴 것은 닮았다.

그리고 〈집안고구려비〉의 '更' 자, '文' 자 파획은 예서의 필법이 아니므로 파획이 강한 동한 예서와는 다르다. '更' 자에서는 비슷한 굵기로 파획을 썼고, '文' 자에서는 오히려 수필 부분에서 더 가늘어져 행서의 필의가 느껴진다. '更' 자의 파획은 〈단양적성비〉와, '文' 자의 파획은 〈울주천전리서석〉과 비슷하다. '其' 자는 〈집안고구려비〉에서는 정방형, 〈단양적성비〉에서는 편방형이라는 차이가 있으나 해서 필의와 결구라는 공통점이 있다. '碑' 자는 〈집안고구려비〉에서는 편방형이고 〈울진봉평리비〉에서는 장방형이지만 石의 위치가 卑보다 높고 결구가 자유분방함은 서로 닮았다. 〈창녕진흥왕척경비〉의 '碑' 자와도 분위기가

유사하다.

이처럼 〈광개토왕비〉보다는 〈집안고구려비〉의 서풍과 결구가 신라비에 더 가깝다는 것은 파책이 가미된 고예로 쓴 〈광개토왕비〉보다는 해서 필의가 있는 예서로 쓴 〈집안고구려비〉가 신라 서예에 더 큰 영향을 미쳤다는 것을 말한다.

(2) 신라 서예에 영향을 미친 시대적 배경

양국 서예의 영향 관계의 필연성을 뒷받침해 주는 것이 당시의 시대 상황이다. 고구려와 신라의 관계는 4세기 후반 처음 시작된다. 377년, 388년 두 차례에 걸쳐 이루어진, 신라의 첫 대중국 교섭인 전진과의 통교가 고구려를 통해서 이루어지면서 양국 사이에 교류가 시작되었다.[139] 5세기에 이르러 고구려와 신라는 정치적으로 주종 관계가 된다는 것을 사료와 금석문을 통해 확인할 수 있다.

〈광개토왕비〉에 5세기경 신라 관련 기록이 구체적으로 적혀 있다.

영락 9년(399) 백제가 맹세를 어기고 왜와 화통和通했다. 왕이 순행하여 평양으로 내려갔는데, 신라가 사신을 보내어 왕께 아뢰어 말하기를, '왜인이 신라 국경에 가득 차 성지城池를 부수고 노객奴客을 그 백성으로 삼고 있으니 왕께 귀복歸服하여 명령을 기다리고 있습니다'했다. 태왕이 은자恩慈하게 신라왕의 충성을 갸륵히 여겨 … 사신을 보내어 돌아가서 (고구려의) □계計로써 (신라왕에게) 고하게 했다.

영락 10년(400) 교를 내리셔서 보병과 기병 5만을 보내어 신라를 구원하게 교시했다. 남거성南居城을 거쳐 신라성에 이르니 왜가 그곳에 가득했다. 관군이 막 도착하자 왜적이 물러났다. … 옛날에는 신라 매금寐錦이 몸소 와서 시사[국사]를 논한 적이 없었다. (그러나) … 광개토경호태왕 … (신라) 매금이 … 가복家僕 구句를 인질로 삼고 … 하여 조공했다.[140]

이처럼 신라가 고구려에 원병을 요청하여 고구려가 왜를 물리침에 따라 그 후 신라가 조공까지 했으니 고구려와 신라의 관계를 정치적 주종 관계로 볼 수 있다.

〈충주고구려비〉에는 "매금의 의복을 내리고 노객인 제위에게 교를 내리고 여러 사람에게 의복을 주는 교를 내렸다. … 고구려의 신라토내당주新羅土內幢主가

신라 영토 내의 주민을 모았다"고 기록되어 있다.[141] 『일본서기』에는 "464년 경주에 주둔한 고구려 군대를 크게 깨뜨렸다"는 기록이 있다. 고구려가 신라에게 의복을 하사하고 고구려군이 신라에 주둔하고 있었다는 사실은 양국의 주종 관계가 5세기 중반까지 계속되었다는 것을 말한다.[142] 4, 5세기에 걸쳐 이루어진 이런 양국 관계로 인해 고구려의 서예문화가 신라에 영향을 미치게 된 것으로 볼수 있다.

원래(지금의 경상북도 내륙·해안 지역에 고구려의 영토가 있었다) 고구려 지역이었다가 6세기에 신라 지역으로 편입된 곳에 세워진 비가 〈단양적성비〉와 〈울진봉평리비〉이다. 그렇다면 앞에서 살펴본 〈집안고구려비〉와 〈단양적성비〉의 유사성이 결코 우연이라고 치부할 수는 없다.

〈광개토왕비〉 이후, 〈충주고구려비〉 이전에 세워진 〈집안고구려비〉는 고구려 서예사에서는 서체의 변천 과정을 자연스럽게 연결해 주는 역할을 하고, 신라의 서예사에서는 글씨는 가까운 시기의 영향을 더 받는다는 사실을 말해 준다. 이후 고구려는 신라에 의해 멸망함으로써 그들의 서예는 한반도에서 맥이 끊겼지만, 강성해진 신라는 6세기 가야 서예에 영향을 주었고, 더 나아가 7세기 후반부터의 일본 서예에 영향을 미쳤다. 이렇게 고구려의 영향을 받은 신라는 동아시아의 문자 전파에서 중추적 역할을 하게 된다.

4. 맺음말

고구려는 한반도의 북쪽에 자리했기 때문에 삼국 가운데 중국의 선진 문물을 가장 먼저 접했다. 한사군 이전에 고구려가 존재했다는 기록으로 보아 낙랑군과 유사한 한자를 접했을 것으로 보이며, 한자가 한반도에 전래되던 초기부터 접했을 것이라 여겨진다. 고구려의 한문은 2세기 초부터 4세기 중엽까지 더욱 발달하여 중국과의 외교적 소통에 무리가 없을 정도로 수준이 높아졌다.

국가의 안정과 더불어 고구려는 점차적으로 자주적 문화를 형성하게 되는데, 이를 보여 주는 것이 건비建碑 문화이다. 중국 중원에서 3세기 초부터 5세기까

지 실행된 금비禁碑 전통이 고구려에서 실시되지 않았다는 사실은 고구려의 자주적 성향을 드러내는 것이다. 5세기 고구려의 영역은 동으로는 연해주 남단, 서로는 요하 좌우, 북으로는 송화강 유역, 남으로는 한반도 중부 전역에 이르렀다. 남북조 및 유연과의 세력 균형을 바탕으로 동북아시아의 패자로서의 지위를 확고히 하고, 1세기 이상 한반도와 만주 일대의 여러 세력에 대해서 패권을 행사했다. 그 결과 고구려의 천하의식, 즉 고구려가 천하의 주인이라는 의식이 형성되었다.

물론 고구려의 한자문화와 서예문화는 초기인 4세기 후반부터 5세기 초반에는 중국의 영향을 어느 정도 받았는데, 〈안악3호분묵서명〉, 〈덕흥리고분묵서명〉 등 초기 고분묵서명에 쓰인 행서 필의가 가미된 해서 글씨가 이를 말해 준다.

5세기에 이르러 자주적 석비 문화의 형성과 더불어 한문과 서예에서도 중국과 차별되는 고구려적 특징이 나타난다. 이것은 전성기를 맞이한 5세기 고구려의 국력을 상징적으로 보여 주는 것이다. 비문의 내용을 보면, 5세기 금석문에는 '천제天帝', '황천皇天', '천손天孫' 등 고구려의 천하관과 주체의식을 드러내는 용어들이 주로 사용되었고, '영락永樂', '연수延壽' 등의 독자적 연호를 사용함으로써 고구려가 자주 국가라는 점을 부각시켰다. 유사한 맥락으로 6세기의 동명에는 '천족天族'이라는 용어가 등장한다.

비문의 형식을 보면, 5세기에 순한문식과 고구려식 이두를 혼용했다. 동시에 한문식 어순을 유지한 채 '之', '耳', '矣' 등의 허사를 종결어조사로 선택하는 속한문 문장을 사용했고, 처격조사 '中'도 비문 속에 나타난다. 5세기 〈광개토왕비〉, 〈모두루묘지명〉, 〈충주고구려비〉에는 종결어조사 '之'가, 〈충주고구려비〉에는 처격조사 '中'이 사용되었고, 6세기 〈평양성고성각석제2석〉에는 '矣', 〈평양성고성각석제4석〉에는 '之'가 사용되었다. 이처럼 종결어조사나 처격조사의 사용이 5, 6세기 동안 계속되었으며, 이것이 신라의 문장에서도 여러 차례 확인됨으로써 고구려의 한자문화가 신라에 영향을 미쳤음을 알 수 있다.

고구려 글씨의 특징 가운데 하나는 용도에 따라 서체와 서풍이 결정된다는 것이다. 4세기 전명에서는 주로 예서가 쓰였고 거기에는 웅강함과 자유분방함이 동시에 표현되어 있다. 그러나 5세기 초의 〈광개토왕비〉 글씨는 어느 정도 정연

하다. 동시대 중국에서는 해서나 행서가 성행했지만 고구려는 그들의 상무尙武적·자주적 기질에 부합하는 웅강한 고예체를 선택했다. 이런 취향은 예서풍이 깃든 힘찬 해서로 쓴 5세기 중반의 〈충주고구려비〉에서도 나타난다. 이들은 국가적 차원에서 건립된 것이므로 공적 용도에 해당된다.

한편 4세기의 〈호태왕동령명〉, 5세기의 〈연수원년명은합〉, 6세기의 〈평양성 고성각석〉 및 〈건흥5년명광배〉, 〈신포시절골터금동판명〉 등 사적 용도로 만들어진 금석문에는 고박하면서 편안하고 동시에 형식에 구애되지 않는 해서를 썼다. 물론 새김이 용이하지 않은 재료에 직접 쓰는 서사 방법의 차이를 감안하더라도 서자가 용도에 따라 서풍을 달리한 것은 명백해 보인다. 즉, 국가적 사건을 기록한 비에는 고구려의 진취적 기상을 드러내는 웅건무밀한 글씨를 썼고, 개인적 용도의 금석문에는 편한 마음으로 행서의 필의를 더한 자유로운 글씨를 썼다. 용도에 따른 서체와 서풍의 선택, 이것은 지극히 보편적이면서 동시에 창의적 생각인데 고구려의 글씨를 통해서 이런 서예미감을 확인할 수 있다. 이것은 삼국 가운데 고구려에서만 나타나는 현상이므로 고구려 서예의 특징이자 정체성이라 해도 무방하다.

사실 이것은 5세기 고분벽화에서도 나타나는 현상이다. 6세기를 기점으로 시작되는 고구려 남북문화권에서 보여 주는 고분벽화의 주제 및 체재 구성상의 전개 과정은 같은 시기 남북조문화를 관통하고 있던 흐름이 고구려에 그대로 전해지지 않고 있음을 말한다. 5세기 고구려 고분벽화는 4세기에 고구려가 외부로부터 받아들인 장의미술의 한 장르를 1세기 이상의 소화 기간을 거쳐 고구려만의 독자적 문화의 하나로 만들고 있음을 보여 준다.[143] 5, 6세기 서화書畫를 통한 이런 자주의식의 표현은 당시 고구려의 정치적 위상의 산물이며, 예술은 기록된 역사를 보여 주는 중요한 도구가 된다는 증거이다.

고구려 멸망 전후 귀당한 고구려 유민들의 묘지에서는 새로운 사실을 확인할 수 있다. 기록에 의하면 고구려는 초당의 구양순 글씨를 애호하여 사신들이 고가에 구입해 갔다. 그러나 고구려 본토에는 그것을 증명하는 자료가 전해지지 않는다. 그런데 구양순의 아들 구양통이 쓴, 7세기 후반의 〈천남생묘지명〉을 통해 고구려 귀족의 구양순풍 애호를 확인할 수 있다. 남은 묘지들도 주로 구양순풍으

로, 때로는 남북조풍으로 쓰여 결구에서는 차이가 있으나 대부분 웅강한 서풍으로 고구려인의 진취적 기질을 표현했다. 특히 가장 늦은, 8세기 후반의 〈남단덕묘지명〉에는 안진경풍이 묘사되어 구양순풍에서 안진경풍으로 변해 가는, 중국 서예사의 변천 과정을 보여 준다.

한편 국력이 막강하던 5세기에 고구려군이 신라 영토 내에 머무르고, 신라 매금이 직접 조공하는 등의 정치적 상황으로 인해 고구려와 신라는 정치적 주종 관계나 마찬가지였으므로 자연스럽게 고구려 서예가 신라 서예에도 영향을 미치게 되었다. 신라 왕경인 경주의 호우총과 서봉총에서 각각 출토된 〈광개토왕호우〉와 〈연수원년명은합〉, 그리고 〈광개토왕비〉, 〈집안고구려비〉, 〈충주고구려비〉, 〈평양성고성각석〉 등 5, 6세기 고구려 금석문에 보이는 예해지간의 글씨, 힘차면서 고박한 서풍, 예서와 행서의 필의가 가미된 필법은 6세기 신라비와 유사하다. 이는 고구려 서예가 신라 서예에 어느 정도 영향력을 행사했다는 사실을 말해 준다.

이처럼 예술은 당대 정치의 결실이므로 예술을 논하기 전에 먼저 역사를 살펴볼 필요가 있고, 역으로 역사의 공백은 그 산물인 예술의 추적을 통해 유추해 볼 수 있다는 것을 고구려의 서예가 보여 준다.

주

1 〈광개토왕비〉(414)와 〈모두루묘지명〉(413~450년경)에 기록되어 있다.

2 중국 문헌에서는 '주몽', 〈광개토왕비〉와 〈모두루묘지명〉에서는 '추모鄒牟'라 표기했다. 더 다양하고 상세한 표기에 대해서는 고구려발해학회 편집부, 「삼국사기 고구려전 번역과 주석」, 『고구려발해연구』 1, 고구려발해학회, 1995, p.188, 주4 참조.

3 『漢書』 卷28, 「地理志」 第8 下, 玄菟郡條.

4 『三國史記』 卷13, 「高句麗本紀」 第1, 始祖 東明聖王條. "十九年 … 秋九月, 王升遐時年四十歲, 葬龍山, 號東明聖王"(19년 … 가을 9월에 왕이 돌아가시니 나이 40세요, 용산에 장사하고 동명성왕이라 시호했다).

5 『三國史記』 卷13, 「高句麗本紀」 第1, 琉璃王條. "三十七年 … 冬十月, 薨於豆谷離宮, 葬於豆谷東原, 號爲琉璃明王"(23년 … 겨울 10월에 두곡 이궁에서 돌아가시니, 두곡 동쪽 들에 장사하고 시호를 유리명왕이라 했다).

6 황위주, 「漢文의 初期 定着 過程 研究 (3)」, 『동방한문학』 24, 동방한문학회, 2003, pp.30~31.

7 황위주, 위의 글, p.34, 표4.

8 위치별 묵서는 서영대, 「안악 3호분 묵서명」, 한국고대사회연구소 편, 『역주 한국고대금석문』 1권, 가락국사적개발연구원, 1992c, p.56 참조.

9 황위주, 앞의 글, 2003, pp.35~36.

10 경당의 '경'은 대문에 설치된 '빗장'이라는 뜻으로 집안에 머무르면서 세상의 이치를 밝힌다는 뜻이다. 또 수레 위에 설치한 횡목横木이라는 의미도 있어 그 위에 군대의 깃발을 세워 군軍을 일사분란하게 움직일 수 있다는 뜻도 된다. 그러므로 '경'이라는 글자 속에는 독서를 중시하는 문文과 습사習射를 중시하는 무武의 개념이 함께 들어 있다. 따라서 경당에서는 문·무 교육이 같이 행해졌다는 것을 알 수 있다.

11 『舊唐書』 卷199 上, 「列傳」 第149 上, 東夷, 高麗傳. "俗愛書籍, 至於衡門廝養之家, 各於街衢造大屋, 謂之局堂. 子弟未婚之前, 晝夜於此讀書. 習射. 其書有五經及『史記』·『漢書』·範曄『後漢書』·『三國志』·孫盛『晉陽秋』·『玉篇』·『字統』·『字林』, 又有『文選』, 尤愛重之."
『新唐書』 卷220 上, 「列傳」 第145, 東夷, 高句麗傳. "人喜學, 至窮裏廝家, 亦相矜勉, 衢側悉構嚴屋, 號局堂, 子弟未婚者曹處, 誦經習射."

12 각 지명에 대한 상세한 설명은 노태돈, 『고구려사 연구』, 사계절, 2013, p.29.

13 〈집안고구려비〉에서는 '□□□자, 하백지손'으로 판독되나 〈모두루묘지명〉을 따라 '일월지자'로 추독한다. 그러나 〈광개토왕비〉를 따라 '천제지자'일 가능성도 제기되었다. 윤용구, 「集安 高句麗碑의 拓本과 判讀」, 『한국고대사연구』 70, 한국고대사학회, 2013, p.25 표2.

14 노태돈, 앞의 책, 2013, pp.358~359.

15 강현숙, 「고구려 고고자료」, 한국고대사학회, 『한국고대사 연구의 새 동향』, 서경문화사, 2007, pp.373~388.

16 〈모두루묘지명〉에 의하면, 모두루는 광개토왕대에 관직을 받았고(49~54행), 광개토왕 사망(413) 후 장수왕대에도 계속 관직에 있었다(57행 이하). 따라서 묘지명의 기년은 413년 이후이다.

17 고구려 고분벽화 연구문헌목록은 전호태,『고구려 고분 벽화의 세계』, 서울대학교 출판부, 2004, pp.399~639 참조.

18 전호태, 위의 책, pp.91~92. 고분의 연도는 전호태와 북한 자료(『조선유적유물도감』)를 참조했다.

19 고광의,「4~7世紀 高句麗 壁畵古墳 墨書의 書藝史的 意義」,『고구려발해연구』7, 고구려발해학회, 1999에는 17기가 언급되어 있다.

20 서영대, 앞의 글, 1992c, pp.59~70. 피장자가 고국원왕이라는 설은 손영종,「고구려벽화무덤의 묵서명과 피장자」,『고구려발해연구』4, 고구려발해학회, 1997, pp.290~294 참조.

21 선호태, 앞의 책, 2004, p.123. 손영종은 이런 거대한 규모가 고구려왕의 능임을 보여 주는 것이라 주장한다. 손영종, 위의 글 참조.

22 이하 명문과 해석은 대부분『역주 한국고대금석문』전3권(1992)을 따른다.

23 황위주, 앞의 글, 2003, p.36.

24 주서의 위치는 서영대, 앞의 글, 1992c, p.56 참조.

25 고광의, 앞의 글, 1999, pp.191~193.

26 벽화 배치와 벽화 설명문에 관해서는 서영대,「덕흥리고분 묵서명」, 한국고대사회연구소 편, 앞의 책(1권), 1992d, pp.73~75 참조.

27 서영대, 위의 글, pp.79~88. 특히 피장자 진의 국적이 고구려라는 설은 손영종, 앞의 글, 1997, pp.295~299 참조.

28 전실과 현실, 그리고 연도에 산재한 묵서에 관해서는 이용현,「고구려의 문자자료와 문자생활」, 고려대학교박물관·서울특별시,『한국 고대의 Global Pride, 고구려』, 통천문화사, 2005, pp.155~157 참조.

29 장초는 예서에서 나온 한나라 초서체이다. 여러 글자가 이어진 금초나 광초와는 달리 각 글자가 분리되어 있다. 파책이 예서의 필법이 아닌 행초行草의 필법이고, 수필收筆은 예서처럼 위로 올린 것이 특징이다. 서한의 사유史遊가 쓴 〈급취장急就章〉 서체에서 '장초'라 명명되었는데, 동한의 장제章帝 또는 두도杜度가 시작했다는 설도 있다. 한나라에서 예서보다 빨리 쓸 수 있는 글씨가 요구됨에 따라 자연스럽게 장초가 생겼다. 황상皇象의 〈급취장〉과 장초에 관해서는 上海書畵出版社 編,『急就章』, 上海: 上海書畵出版社, 2001; 平凡社 編,『書道全集』第3卷, 東京: 平凡社, 1969, p.116; 劉正成 主編,『中國書法鑒賞大辭典』, 北京: 中國人民大學出版社, 2006, p.137; 정세근·정현숙,「康有爲『廣藝舟雙楫』의「自敍」및「本漢」篇 譯註」,『목간과 문자』10, 한국목간학회, 2013, p.348 참조.

30 강유위 지음, 정세근·정현숙 옮김,『광예주쌍집』상권, 다운샘, 2014, p.163. 그림은 하권 그림 59, 그림 63 참조.

31 위진시대의 과도기 해서, 즉 예서와 해서 사이의 글씨를 '신예체'라 불렀다(王靖憲 編著,『中國書法藝術』第3卷, 魏晉南北朝, 北京: 文物出版社, 1998, p.188). 그러나 엄격히 말하면 신예체는 오체에 속하지 않아 서체의 종류에 들어갈 수 없으며, 최근 연구에서는 해서에 포함시킨다(劉正成 主編,『中國書法鑒賞大辭典』, 北京: 中國人民大學出版社, 2006, p.179; 정현숙,「康有爲『廣藝舟雙楫』의「傳衛」·「寶南」·「備魏」篇 譯註」,『목간과 문자』11, 한국목간학회, 2013c, 도관 참조. 대표 작품은 동진의 〈지양부군신도궐枳楊府君神道闕〉(399), 〈찬보자비爨寶子碑〉(405), 〈사마방잔비司馬芳殘碑〉, 북위의 〈태무제동순비太武帝東巡碑〉(437)이다. 이들은 가로획의 기

필은 방필의 해서 필법이고, 수필은 동한 예서보다는 짧지만 비교적 강한 파세를 지녀 해서로
의 변천 과정을 보여 준다.

32 勞幹, 「跋高句麗大兄冉牟墓誌兼論高句麗都城之位置」, 『歷史言語研究集刊』 第11本, 1944(『勞幹
學術文集』 甲篇 上册, 1976에 재수록); 耿鐵華, 「高句麗牟墓研究」, 楊春吉, 耿鐵華 主編, 『高句
麗歷史與文化研究』, 長春: 吉林文史出版社, 1997; 李樂瑩, 「從冉牟墓誌和好太王碑看高句麗書
法」, 같은 책 참조.

33 耿鐵華, 위의 글, 1997.

34 노태돈, 「牟頭婁墓誌」, 한국고대사회연구소 편, 앞의 책(1권), 1992, p.92.

35 佐野光一 編, 『木簡』, 東京: 天來書院, 2007; 佐野光一 編, 『木簡(二) 敦煌漢簡』, 東京: 天來書院,
2009 참조.

36 박미희, 「高句麗 牟頭婁塚의 墨書 墓誌 研究」, 『서예학연구』 8, 한국서예학회, 2006.

37 서영대, 「其他 壁畵古墳 墨書銘」, 한국고대사회연구소 편, 앞의 책(1권), 1992i; pp.103~108.

38 장천1호분 벽화의 흰 말과 더불어 개마총의 개마도 영혼 인도 동물로 추정된다. 당시 고구려
와 잦은 접촉이 있었고 주민의 일부가 고구려의 지배를 받기도 했던 오환烏丸과 선비鮮卑의
장례의식 및 내세관을 고려할 때 그 영향으로 개마가 그려졌을 가능성이 매우 높다. 전호태,
앞의 책, 2004, p.382.

39 김근식, 「고구려 '王'자문 벽화고분의 편년과 형성배경」, 『목간과 문자』 14, 한국목간학회,
2015.

40 2012년 7월 29일 중국 집안에서 발견된 〈집안고구려비〉의 건립 시기에 관하여 〈광개토왕비〉
이전 설과 이후 설이 제기되었다. 필자는 서예학적 관점에서 명문의 판독을 통해 장수왕 15년
(427)임을 밝혔다(정현숙, 「서예학적 관점으로 본 〈集安高句麗碑〉의 건립 시기」, 『서지학연구』
56, 한국서지학회, 2013b). 따라서 종전대로 〈광개토왕비〉를 최고비로 상정한다.

41 이 두 능묘의 주인에 관해서도 이견이 있다. 보편적으로 한국 학자들은 태왕릉을 광개토왕의
능으로, 장군총을 장수왕의 능으로 여기고 있는데, 북한 학자들은 그 반대로 생각한다.

42 비문의 탁본 현황은 권인한, 『廣開土王碑文 新研究』, 박문사, 2015, pp.57~72 참조.

43 표에서 글자 다음 숫자는 몇 면, 몇 행, 몇 번째 글자라는 의미이다. 이하 같다.

44 일본 명문은 이 책의 제4장 '신라의 서예' 참조.

45 고구려 글씨의 미학적 고찰은 장지훈, 「고구려 서예미학 연구」, 『서예학연구』 23, 한국서예학
회, 2013 참조.

46 진수陳壽 지음, 김원중 옮김, 『삼국지: 위서 1』, 민음사, 2007, pp.27·53·81·110; Hyun-sook
Jung Lee, "The Longmeng Guyang Cave: Sculpture and Calligraphy of the Northern
Wei(386~534)," Ph.D. diss., University of Pennsylvania, 2005, pp.228~229.

47 〈광개토왕비〉 4면 7, 8행. "自上祖先王以來墓上 不安石碑致使守墓人烟戶差錯唯國岡上廣開土
境好太王盡爲祖先王墓上立碑銘其烟戶不令差錯."

48 西林昭一 編, 『連島境界刻石二種』, 連雲港市博物館, 東京: 每日新聞社, 2002, pp.68~71 참조.

49 『三國史記』 卷18, 「高句麗本紀」 第6, 小獸林王 2年條. "二年 夏六月 秦王符堅 遣使及浮屠順道
送佛像經文. 王遣使廻謝, 以貢方物."

50 원래 섬서성陝西省 포성현蒲城縣 등애사鄧艾祠에 있었다. 『삼국지』, 「위서」에 의하면 등태위
는 위나라의 등애(197~264)로, 사마의司馬懿에 의해 중용되고 하남 지역과 안휘 지역의 수리

개발에 힘썼으며, 후에 무공을 세워 등후鄧侯에 봉해졌고 마침내 촉한을 정복하고 태위가 되었다.

51 원래 섬서성 백수현白水縣 사관촌史官村 창힐묘倉頡廟에 있었다.

52 集安文物局,「吉林集安新見高句麗石碑」,『中國文物報』(2003. 1. 4.)에서 전문가들이 논증 후 고구려비로 인정하고, '集安 高句麗碑'라 명명했다. 더 상세한 것은 集安博物館 編著,『集安高句麗碑』, 長春: 吉林大學出版社, 2013 참조.

53 상세한 내용은 정현숙, 앞의 글, 2013b, p.300, 주3 참조.

54 지금까지의 비문의 판독, 건비 시기, 비의 성격, 비의 형태, 비문의 서체 등 여러 관점의 논쟁을 종합한 최근 연구는 강진원,「신발견 〈集安高句麗碑〉의 판독과 연구 현황」,『목간과 문자』 11, 한국목간학회, 2013 참조.

55 정현숙, 앞의 글, 2013b, pp.316~322.

56 권인한,「集安高句麗碑文의 판독과 해석」,『목간과 문자』 16, 한국목간학회, 2016.

57 순두는 동한 이래 유행한 비좌의 형태이다. 이것은 〈집안고구려비〉보다 후대인 북위 평성平城 시기의 〈유현묘지명劉賢墓誌銘〉(452~465), 낙양시기의 〈원모묘지명元侔墓誌銘〉(511)에서도 보인다. 曹迅,「北魏劉賢墓誌」,『考古』 第7期, 1984, pp.615~621; 洛陽文物局國 編,『洛陽出土北魏墓誌選編』, 北京: 科學出版社, 2001, p.248; 정현숙,「북위 平城시기의 금석문과 그 연원」,『서예학연구』 10, 한국서예학회, 2007b, pp.222~226.

58 孫仁杰,「집안 고구려비의 판독과 문자 비교」,『한국고대사연구』 70, 한국고대사연구회, 2013, p.256.

59 정현숙,「〈집안고구려비〉의 서체와 그 영향」,『서지학연구』 57, 한국서지학회, 2014a, pp.229~232.

60 정현숙, 위의 글, p.233, 그림4 참조.

61 국립문화재연구소 미술공예실 편,『한국금석문자료집(상)』 국립문화재연구소, 2005, p.162. 이외 다양한 설에 관해서는 서영대,「中原 高句麗碑」, 한국고대사회연구소 편, 앞의 책(1권), 1992a 참조.

62 2015년 8월 11일 충주고구려비전시관 답사 때 후면에서 '巡' 자를 확인했다. 전시관에는 '巡' 자가 있는 후면을 '제1면'(뒷면), 명문이 많은 전면을 '제3면'(앞면)이라 칭했다. 학계의 이견을 수용한 듯한데 관람객으로서 혼란스러웠다. 여기에서는 기존대로 명문이 많은 면을 '전면'이라 칭한다.

63 정영호,「中原高句麗碑의 發見調查와 研究展望」,『사학지』 13, 단국대학교 사학회, 1979, p.8.

64 임창순,「中原高句麗古碑小考」,『사학지』 13, 단국대학교 사학회, 1979, p.54.

65 2015년 8월 11일 방문한 충주고구려비전시관의 임모 글씨는 이런 특징들을 고려하지 않고 〈광개토왕비〉와 같은 고예로 쓰였다. 아마도 고구려 글씨의 상징인 〈광개토왕비〉와의 일체감을 강조하기 위한 의도적 기획인 듯했다. 역사는 역사대로, 예술은 예술대로 개인의 생각보다는 정확한 사실을 먼저 전달하는 것이 정석이다. 특히 비 바로 앞에 탁본이 전시되어 있기 때문에 더욱 그러하다. 따라서 이 경우는 의임意臨보다는 형임形臨이 더 올바른 방법이라 생각한다.

66 성 전경과 설명은 국립문화재연구소,『사진으로 보는 북한 국보유적』, 2006, pp.87·279 참조.

67 朝鮮總督府 編,『朝鮮寶物古蹟調查資料』, 京城: 朝鮮總督府, 1942.

68 김례환·류택규,「롱오리 산성에서 발견된 고구려 석각문」,『문화유산』 6, 1958-6, 1958.

69 황수영, 「金石文의 新例」, 『한국학보』 5, 일지사, 1976, pp.25~26.

70 손량구, 「태천군 롱오리 산성을 쌓은 연대에 대하여」, 『조선고고연구』 1, 조선사회과학원 고고학연구소, 1987, p.20.

71 김례환·류택규, 앞의 글, 1958; 채희국, 『대성산 일대의 고구려 유적에 관한 연구』, 사회과학원출판사, 1964, p.83.

72 민덕식, 「高句麗 籠吾里山城 磨崖石刻의 「乙亥年」에 대하여」, 『한국상고사학보』 3, 한국상고사학회, 1990, pp.109~111.

73 민덕식, 위의 글, p.112.

74 서영대, 「籠吾里山城 磨崖石刻」, 한국고대사회연구소 편, 앞의 책(1권), 1992b, p.117.

75 〈포항중성리비〉(501)부터 〈단양적성비〉(550년경)까지는 전자에, 〈명활산성비〉(551) 이후는 후자에 해당된다. 다만 〈창녕진흥왕척경비〉(561)의 '郡' 자에서는 예외적으로 阝이 冂로 쓰였다.

76 5개 성석의 상세한 판독과 해석은 기경량, 「高句麗 王都 硏究」, 서울대학교 대학원 박사학위논문, 2017, pp.156~175 참조.

77 성 전경과 설명은 국립문화재연구소, 앞의 책, 2006, pp.17·254 참조.

78 김응현 편저, 『東方書藝講座』, 동방연서회, 1995, p.216.

79 다나카 토시아키, 「고구려·평양 銘文城石」, 이화여자대학교 박물관, 『문화리더 梨花』, 2010, p.116.

80 정현숙, 앞의 글, 2013c, pp.276·277·299; 강유위 지음, 정세근·정현숙 옮김, 앞의 책, 2014, p.81.

81 원석으로 보면 자흔이 없는 듯하나 문장으로 보면 거리의 단위인 '리' 앞에 숫자가 있어야 한다.

82 강유위 지음, 정세근·정현숙 옮김, 앞의 책, 2014, pp.324·242~243.

83 조법종, 「중국 집안박물관 호태왕명문 방울」, 『한국고대사연구』 33, 한국고대사학회, 2004; 吉林省文物考古研究所·集安市博物館 編著, 『集安高句麗王陵-1990~2003年集安高句麗王陵調査報告』, 北京: 文物出版社, 2004, pp.270~272.

84 '所'로 보는 견해가 있으나 『集安高句麗王陵』의 272쪽 도4 모사본, '도판' 부분의 도81 실물을 보면 첫 획과 마지막 획에 가로획이 선명하며, 가운데 세로획이 보여 '巫'로 봄이 더 타당하다.

85 조법종, 앞의 글, 2004, pp.376~378.

86 〈광개토왕비〉 1면 9행. "而倭以辛卯年, 來渡(海)破百殘□□[新羅]以爲臣民." 이천시립월전미술관, 『옛 글씨의 아름다움』, 2010, p.44.

87 조법종, 앞의 글, 2004, pp.378~380.

88 호우총은 호우가 출토된 후에 그것을 따라 명명되었다.

89 서봉총의 편년을 450~500년으로 보기 때문에 '연수 원년'을 451년으로 보는 것에 이견이 없다. 서봉총 발굴 89년 만인 2015년에 국립중앙박물관이 발굴보고서를 간행했다.

90 뚜껑의 명문에 있는 '敬造'가 지금까지는 바닥의 명문과 동일하게 '敎造'로 판독되었다. 그러나 2016년 10월 21일 열린 '제32회 한국고대문자자료연구모임'의 이재철의 발표에서 필자가 '敎'가 아닌 '敬'으로 수정 판독했다. "바닥의 '在辛'과 '敎造', 뚜껑의 '在卯'와 '敬造'가 쌍을 이루어 문장도 순연하다"고 권인한 선생이 첨언했다.

91 391년으로 보는 견해도 있다. 이용현, 앞의 글, 2005, p.159.

92 정현숙, 「창녕지역 신라금석문의 서풍」, 『서예학연구』 24, 한국서예학회, 2014b, p.35, 표5 참조.

93 '연가 7년'을 손영종은 479년, 김원룡·문명대는 539년, 황수영은 599년으로 비정했는데, 539 년 설이 우세하다. 손영종, 「금석문에 보이는 삼국시기의 몇개 년호에 대하여」, 『력사과학』, 1966-4, 1966, p.19; 김원룡, 『韓國美術史』, 법문사, 1973, p.71; 문명대, 「高句麗彫刻의 樣式變 遷試論」, 全海宗博士華甲紀念史學論叢編輯委員會 編, 『金海宗博士華甲紀念史學論叢』, 일조각, 1979, p.592; 국립중앙박물관, 『발원, 간절한 바람을 담다』, 2015a, p.18.

94 박진욱, 「최근년간 우리나라 동해안일대에서 발굴된 발해유적들과 그 성격에 대하여」, 연변대 학조선학국제학술토론회조직위원회 편, 『연변대학 조선학국제학술토론회 론문집』, 1989.

95 이도학, 「新浦市 寺址 출토 고구려 金銅版 銘文의 검토」, 『민족학연구』 1, 한국민족학회, 1995. 그는 6행 '왕신'에서의 왕을 안원왕으로 본다. 그러나 이 금동판이 발해 문화층에서 발견된 점으로 미루어 연개소문일 가능성도 제기되었다. 이 경우 제삭 연대는 664년이 된다.

96 김정숙, 「高句麗銘文入金銅板의 紹介」, 『한국고대사연구회회보』 23, 한국고대사연구회, 1991; 이도학, 위의 글. 한편 노태돈은 1~7행을 탑을 세운 목적으로 분류하여 전체를 세 부분으 로 보았다. 노태돈, 「新浦市 절골터 金銅板 銘文」, 한국고대사회연구소 편, 앞의 책(1권), 1992, p.143.

97 노태돈, 이도학, 국립중앙박물관(『북녘의 문화유산』, 도서출판 삼인, 2006, p.87)의 주장을 종 합한 필자의 판독이다. 노태돈과 이도학의 판독은 명문과 맞지 않는 부분(특히 6행의 '族'을 '孫'으로 판독)이 있었고, 국립중앙박물관 판독이 더 실제 명문에 가까웠다. 그러나 국립중앙 박물관의 그림은 보존 처리된 것이라 초기 그림에서 보이던 것이 희미해진 부분도 있었다. 노 태돈은 『조선유적유물도감』 4, 고구려편 2(조선유적유물도감편찬위원회, 1990), p.28의 도판 으로 판독했고, 이도학은 같은 책과 노태돈의 글을 참조하고 판독했다.

98 땅속에서 이 세계를 받치고 있다는 금륜金輪, 수륜水輪, 풍륜風輪을 의미하거나 또는 중생의 번뇌를 없애는 부처의 몸, 입, 뜻의 힘을 가리킨다.

99 탑 위에 높이 세운 짐대이다.

100 구륜九輪이라고도 한다. 불탑의 노반露盤 위에 있는 높은 기둥의 9개 바퀴 모양 장식이다.

101 생물이 태어나는 네 가지 형태, 즉 태생胎生, 난생卵生, 습생濕生, 화생化生이다.

102 같은 평천리에서 1940년 출토된 국보 제118호 금동미륵반가상의 광배라는 설(金良善), 양자 가 무관하다는 설(梅原末治, 黃壽永)이 있다.

103 須의 이체자로 본다.

104 선지식善知識은 '착한 지식을 가진 사람'이란 뜻으로, 부처님의 진리를 바르게 이해하고 고통 받는 이들을 바르게 인도하는 진실한 사람을 가리킨다.

105 북위에서 부르는 '서방정토에 사는 부처' 이름이다. 수·당 때에는 아미타불이라 부른다. 북위 에서는 주로 미륵신앙이, 수·당에서는 아미타신앙이 성행했다.

106 Hyun-sook Jung Lee, op. cit., 2005, pp.249~261.

107 塚本善隆, 「龍門石窟に現らわれた北魏佛教」, 『支那佛教史研究: 北魏篇』, 東京: 清水弘文堂, 1969, p.604.

108 서영대, 「建興五年丙辰銘 金銅光背」, 한국고대사회연구소 편, 앞의 책(1권), 1992e, p.133.

109 고구려 5부 중 하나인 순노부順奴部를 상부로 부르기도 했다.

110 민족화해협력범국민협의회, 『고구려』, 특별기획전 고구려 행사추진위원회, 2002, p.183.

111 왕비봉, 「高句麗 瓦當 研究」, 고려대학교 대학원 박사학위논문, 2013.

112 임기환, 「泰寧 五年銘塼」, 한국고대사회연구소 편, 앞의 책(1권), 1992, p.382.

113 태녕은 동진 명제의 연호(323~325)로 동진에서는 태녕 3년(325)으로 끝나지만 옛 낙랑 사람들은 연호가 바뀐 사실을 모르고 사용한 것으로 보인다. 집안에서 출토된 〈태녕4년명와〉(326)도 여기에 해당된다.

114 국립청주박물관, 『한국 고대의 문자와 기호유물』, 통천문화사, 2000, p.38.

115 국립청주박물관, 위의 책, p.37.

116 고구려 유민 관련 금석문은 한국고대사회연구소 편, 앞의 책(1권), 1992, pp.491~544 참조.

117 고구려에서는 연남생이었으나 입당 후 고조 이연李淵의 '연淵'을 피휘하여 뜻은 같고 음이 다른 '천泉'으로 바꾸었다.

118 『舊唐書』 卷189 上, 「列傳」 第139 上, 歐陽詢傳; 『新唐書』 卷198, 「列傳」 第123, 儒學 上, 歐陽詢傳; 『太平廣記』 권208, 書3, 「歐陽詢傳」. "高麗甚重其書, 嘗遣使求之. 高祖嘆曰, 不意詢之書名遠播夷狄, 彼觀其迹, 固謂其形魁梧耶." 당나라의 장회관張懷瓘도 같은 말을 했다. 張懷瓘, 「書斷」 中, 妙品, 華正書局, 『歷代書法論文選』 上, 臺北: 華正書局, 1988, p.174.

119 정현숙, 「百濟 〈砂宅智積碑〉 書風과 그 形成背景」, 『백제연구』 56, 충남대학교 백제연구소, 2012, pp.105~106.

120 이 묘지의 무주신자에 관해서는 장병진, 「「泉南産墓誌」의 역주와 찬술 전거에 대한 고찰」, 『고구려발해연구』 55, 고구려발해학회, 2016, p.41 표3 참조. 한국 문자 자료의 무주신자에 관해서는 정현숙, 『신라의 서예』, 다운샘, 2016, p.281 참조.

121 박한제, 「泉懋 墓誌銘」, 한국고대사회연구소 편, 앞의 책(1권), 1992e, p.536.

122 박한제, 「高震 墓誌銘」, 한국고대사회연구소 편, 앞의 책(1권), 1992f, p.541.

123 拜根興, 「唐 李他仁 墓志에 대한 몇 가지 고찰」, 『충북사학』 24, 충북대학교 사학회, 2010; 안정준, 「李他仁墓誌銘」에 나타난 李他仁의 生涯와 族源—高句麗에서 활동했던 柵城지역 靺鞨人의 사례」, 『목간과 문자』 11, 한국목간학회, 2013; 「「李他仁墓誌銘」 탁본 사진의 발견과 새 판독문」, 『고구려발해연구』 52, 고구려발해학회, 2015a.

124 탁본은 中國 孔夫子 사이트(http://book.kongfz.com/4043/249549242/) 참조.

125 송기호, 「高句麗 遺民 高玄 墓誌銘」, 『서울대학교 박물관 연보』 10, 서울대학교 박물관, 1998.

126 민경삼, 「신출토 高句麗 遺民 高質 墓誌」, 『신라사학보』 9, 신라사학회, 2007; 「中國 洛陽 신출토 古代 韓人 墓誌銘 연구—高質 墓誌銘을 중심으로」, 『신라사학보』 15, 신라사학회, 2009; 拜根興, 「高句麗 遺民 高性文·高慈 父子 墓誌의 考證」, 『충북사학』 22, 충북대학교 사학회, 2009.

127 羅振玉, 「芒洛冢墓遺文」 第4編 卷2, 『石刻史料新編』 第1集 第19冊, 新文豐出版公司, 1982; 박한제, 「高慈墓誌銘」, 한국고대사회연구소 편, 앞의 책(1권), 1992a; 김현숙, 「中國 所在 高句麗 遺民의 動向」, 『한국고대사연구』 23, 한국고대사학회, 2001.

128 拜根興, 앞의 글, 2009, p.7, 그림1 참조.

129 정동준, 「高乙德 墓誌銘」, 『목간과 문자』 17, 한국목간학회, 2016.

130 高峽 主編, 『西安碑林全集』 79 墓誌, 廣州: 廣東經濟出版社·海天出版社, 1999.

131 안정준, 「「豆善富 墓誌銘」과 그 一家에 대한 몇 가지 검토」, 『인문학연구』 27, 경희대학교 인문학연구원, 2015b.

132 吳鋼 主編, 『全唐文補遺』 千唐誌齋 新藏專輯, 西安: 三秦出版社, 2007.

133 王菁·王其禕, 「平壤城南氏:入唐高句丽移民新史料—西安碑林新藏唐大历十一年《南单德墓志》」,

『北方文物』 2015-1, 北方文物杂志社, 2015, pp.80~85.

134 王其禕·周曉薇, 「國內城高氏: 最早入唐的高句麗移民-新發現唐上元元年 《泉府君夫人高提昔墓志》釋讀」, 『陝西師範大學學報-哲學社會科學版』 42, 陝西師範大學, 2013, pp.54~64; 김영관, 「高句麗 遺民 高提昔 墓誌銘에 대한 연구」, 『백산학보』 97, 백산학회, 2013.

135 내정리는 지금의 서안 기차역 남쪽이며, 서안 성벽의 안쪽이다.

136 이문기, 「高句麗 寶藏王의 曾孫女 「高氏夫人墓誌」의 검토」, 『역사교육논집』 29, 역사교육학회, 2002.

137 손환일, 「高句麗 廣開土大王碑 隸書가 新羅 書體에 미친 影響」, 『고구려발해연구』 13, 고구려발해학회, 2002; 이순태, 「〈迎日冷水里新羅碑〉의 서풍 연구」, 『서예학연구』 20, 한국서예학회, 2012, pp.15~19.

138 표는 정현숙, 앞의 글, 2014a의 표 11, 표 12를 통합, 보완한 것이다.

139 서영일, 「廣開土太王代 高句麗와 新羅의 關係」, 『고구려연구회 학술총서』 3, 고구려발해학회, 2002.

140 권인한, 앞의 책, 2015, pp.171~172.

141 서영대, 「中原 高句麗碑」, 한국고대사회연구소 편, 앞의 책(1권), 1992a, p.49. '신라토내당주'는 신라 영토 내에 주둔한 고구려군 사령관을 가리키는 직명이다.

142 5세기 전반 고구려와 신라의 주종 관계에 대한 상세한 내용은 정운용, 「고구려와 신라·백제의 관계」, 고려대학교박물관, 앞의 책, 2005, pp.87~88 참조.

143 전호태, 앞의 책, 2004, p.131.

백제의 서예

The Calligraphy of

Baekje

삼국 가운데 가장 세련된 문화를 향유했던 백제(기원전 18~660)는 서예에서도 고구려나 신라에 비해 전아하면서 유려한 서풍을 구사했음을 발굴된 문자 자료를 통해서 확인할 수 있다. 이것은 중국 남조와의 빈번한 교류를 통해 선진문화를 수용했기 때문이다. 그러나 근자에 출토된 불교 관련 문자 자료들은 기존의 서풍과 대비되는 질박한 분위기를 갖추고 있어 백제 서예에 대한 총체적 연구가 필요해졌다.

따라서 이 장에서는 지금까지 출토된 모든 백제 문자 자료를 통해 양면성을 지닌 백제 서예의 참모습을 살펴보고, 남조와 북조 글씨는 물론 이전 연구에서는 크게 다루지 않았던, 인접한 고구려나 신라 서예와의 연관성도 아울러 고찰해 보겠다.

먼저 명문의 특성을 알기 위해서 백제의 한자 수용과 변용, 그리고 불교문화의 양상을 알아보고, 다음으로 명문의 글씨를 재료별로 나누어 살피고자 한다. 재료별로 분류하는 이유는 재료에 따라 필법과 각법이 달라지며, 그 결과 서풍도 달라지기 때문이다.

1. 한자의 수용과 불교문화의 발달

백제는 고구려처럼 부여를 조상국으로 여겼는데, 이것이 사비시기(538~660)에 '남부여'로 국호를 개정하는 근거가 된다. 백제는 3세기 초까지 마한 연맹체의 틀을 벗어나지 못했으나, 고이왕대(234~286)부터 권력의 중앙 집중화가 시작되었다. 4세기에 들어 근초고왕(재위 346~375)은 영토를 확장하고 371년에는 한산 漢山(지금의 풍납토성)으로 천도하였으며 박사 고흥高興에게 『서기書記』를 편찬하게 하는 등 강력한 고대 국가의 기반을 마련했다.

낙랑과 대방이 각각 313년, 314년 한반도에서 축출되고 백제는 고구려와 국경을 맞대고 영토 확장을 위해 투쟁하기 시작했다. 계속되는 고구려의 군사적 압력에 백제의 개로왕(재위 455~475)은 472년 북위에 사신을 보내 고구려를 협공할 것을 제안했지만 별 소득이 없었다. 오히려 이 사건이 고구려를 격분시켜 3년 후인

475년 장수왕은 3만 군사를 보내 백제 왕성을 공격했다. 고구려의 공격으로 한성이 함락되고 개로왕이 사로잡혀 죽었으며, 문주왕(재위 475~477)은 475년 웅진熊津(지금의 공주)으로 천도했다.

무령왕대(501~523)에 이르러 백제는 빠른 속도로 국력을 회복했다. 고구려에 대한 선제공격을 감행하고 여러 차례 승리하면서 왕권이 점차 안정되었다. 남조 양나라(502~557)에 사신을 보내 '그동안 고구려에 패하여 쇠약해졌지만 이제 고구려를 여러 번 격퇴하여 다시 강국이 되었다'고 공언했고, 양나라는 무령왕을 '행도독백제제군사진동대장군백제왕行都督百濟諸軍事鎭東大將軍百濟王'으로 책봉하여 그 위상을 인정했다. 이런 백제의 모습은 〈양직공도梁職貢圖〉(그림 3-1)에 잘 나타나 있

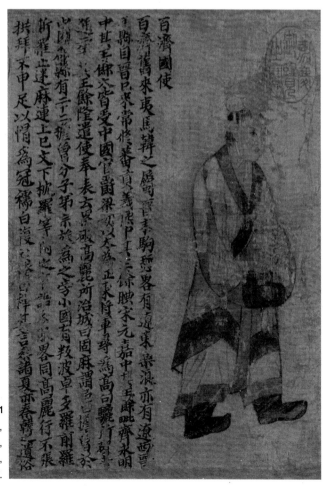

그림 3-1
양직공도(부분),
11세기(6세기 양 모본),
25×198cm(전체),
중국역사박물관 소장.

다.[1] 머리에 관을 쓰고 바지 위에 두루마기를 입고 가죽신을 신은 단정한 백제 사신 옆에 백제에 대한 기록이 193자로 적혀 있다. 6세기 전반 무령왕대에 양나라에 파견된 백제 사신이 백제의 정황을 말하고 있는데, 주변의 9개 작은 나라[2]가 모두 백제에 부속되어 있었다고 기록되어 당시 한반도에서 백제의 위상을 보여 준다. 이 9개 나라들은 자력으로 중국에 입조할 수 없었으며, 오직 사라斯羅(신라)만이 521년 백제 사신을 따라 양나라에 들어갔지만 커다란 불이익을 받았다. 그 결과 당시 신라의 국력이 팽창하던 시기임에도 불구하고 『양서』, 신라조에는 '그 나라가 작다', '문자가 없어 나무에 새겨 신표로 삼았다', '중국과 대화할 때는 백제의 통역이 있어야 한다'는 식으로 신라를 평가절하했다. 당시 신라는 법흥왕대(514~540)로 이미 국호를 '사라'에서 '신라'로, 왕의 호칭을 '마립간麻立干'에서 '왕'으로 바꾸고 율령을 반포한 후였다. 『양서』의 기록은 한반도 남부 상황에 대해서 양나라가 백제의 서술에만 의존했음을 말해 주는 것이다.

무령왕을 이은 성왕(재위 523~538)은 538년 협소한 웅진에서 비교적 넓은 평야를 끼고 있는 사비泗沘(지금의 부여)로 수도를 옮겼다. 천도 후 불교를 크게 일으키고 백제의 중흥을 꾀하면서 국호를 남부여로 개칭했다. 성왕은 이때부터 고구려의 남하 정책에 대비하면서 영토 확장을 위하여 북진 정책을 강력히 추진하여 일시적으로나마 한강 유역을 되찾는 등 백제의 부흥을 이끌었다. 『삼국사기』에는 "(성왕) 16년 봄에 수도를 사비로 옮기고 국호를 남부여라 한다"고 기록되어 있다. 『고전기古典記』에는 "제26대 성왕에 이르러 도읍을 소부리(사비의 별칭)로 옮기고 국호를 남부여라 하여 제31대 의자왕에 이르기까지 120년을 지냈다"고 적혀 있다. 이처럼 남부여라는 국호는 후기 백제가 중흥을 꾀하면서 쓰기 시작하여 멸망할 때까지 사용되었다.[3]

이런 역사적 상황 속에서 중국과의 통교를 통해 선진문화를 수용한 백제가 어떻게 한자를 들여오고 발전시켰는지 살펴보자. 백제는 한사군시대에는 대방군의 점유 지역이었으므로 그들을 통해서 1, 2세기경부터 한자를 받아들였을 것으로 생각되지만[4] 구체적 기록이나 이를 증명할 유물이 없다. 기록을 통해 본 백제의 한자 수용은 낙랑군·대방군과의 교류나 313년 이후 백제로 남하한 낙랑·대방계의 식자층에 의해 이루어진 것으로 여겨진다. 『삼국사기』 24권, 「백제본기」, 근

초고왕조 말미의 "백제는 개국 이후 문자로 국가의 일을 기록한 적이 없었는데, 이때에 이르러 박사 고흥을 얻어 비로소 『서기』를 지었다"는 기록은, 이때 비로소 한자로 기록했다는 것을 말해 준다. 이것은 백제의 공적 서기제도화 시점을 말하는 것으로, 백제의 한자 수용 자체는 4세기 중반 이전으로 올라갈 가능성이 매우 높다.

이와 관련해 『삼국지』에 보이는 3세기 중국 군현 측에서 차자借字했던 '백제국伯濟國'이라는 표기를 백제에서 그대로 국호로 사용한 것이 주목된다. 또 472년 개로왕이 북위에 보낸 외교 문서에도 백제 '서계西界의 소석산小石山'이라는 지명이 나오는데, 이것도 『삼국지』의 마한 소국 중 '소석삭국小石素國', '대석삭국大石素國' 등의 표기 방식과 유사하다. 백제의 국호나 주변 지명에 대한 이런 차자 표기는 한성시기 백제의 문자생활이 313년 이후 백제에 유입된 낙랑·대방계의 유민 식자층에 의해 주도되었음을 말해 준다. 박사 고흥의 『사기』 편찬도 그런 부류를 대표하는 상징성을 내포하고 있다. 이는 백제의 공적 기록제도가 중국 군현의 문서행정제도를 능숙히 다루었던 낙랑·대방계의 식자층을 기반으로 만들어졌음을 의미한다.

이를 증명하는 것이 〈칠지도七支刀〉 명문이다. 후술하겠지만, 명문의 전면은 중국에서 도신刀身에 새겼던 길상구吉祥句의 영향을 받아 기록했고, 후면에는 '백제왕(또는 왕세자)[5]이 왜왕에게 선물하니 후세에 보여 주라'는 내용이 적혀 있다. 문장은 유려한 한문으로 쓰였고, 도검에 관한 중국의 상투적 길상구를 구사하고 있다는 점에서 당시 백제의 식자층이 중국식의 문자문화에 상당히 익숙해져 있었음을 짐작할 수 있다.[6] 이처럼 3세기에 시작된 백제의 한자와 한문 수용은 중국계 유민의 영향으로 4, 5세기에 걸쳐 발전하게 된다.

중국으로부터 받아들인 유가사상이 백제의 한문 발달에 기여한 것은 기정사실이다. 유교를 수용하면서 유가경전이 수입되었을 것이고, 그 경전들은 모두 한자로 기록되어 있어 그 학습을 통해 중국식 한문 구사에 더욱 익숙해졌을 것이다. 이를 보여 주는 문서가 동성왕(재위 479~501)이 남제에 보낸 국서이다. 490년(동성왕 12) 국서에는 충효忠效, 지행志行, 충관忠款, 변효邊效, 근효勤效 등, 495년(동성왕 17) 국서에는 공훈功勳, 재관지사在官志私, 견위치명見危致命 등의 표현이

나온다.[7] 중국에 보내는 국서에 이런 유가적 표현이 자유자재로 쓰인 것은 당시 백제 조정에 유가경전에 밝은 문장가가 있었음을 뜻한다.

또 능숙한 중국식 한문으로 쓰인 국내 출토 백제 문자 자료들도 백제의 유가사 상을 담고 있다. 〈무령왕지석〉(525), 〈무령왕비지석〉(529)에 유가경전에서 발췌 한 용어가 자주 등장한다. 〈무령왕지석〉의 '안조安厝'는 『효경孝經』, 「상친喪親」 과 『백호통의白虎通義』, 「붕훙崩薨」에 나오고, 〈무령왕비지석〉의 '수종壽終'[8]은 『석명釋名』, 「석상釋喪制」에, '거상居喪'은 『좌전左傳』, 양공 31년조와 『예기禮 記』, 「곡례曲禮」에, '개장改葬'은 『의례儀禮』, 「상복喪服」에 나온다. 이는 문장에 능통한 묘지의 찬자가 중국 유가경전에 매우 밝았음을 말해 주며, 더불어 백제 웅진시기 한자문화의 수준을 보여 준다.

또 백제의 식자층이 유년기부터 중국의 유가경전과 사서를 학습했다는 것은 〈흑치상지묘지명〉(699)을 통해 알 수 있다. 묘지에 의하면 백제 유민으로 당나라 에서 사망한 흑치상지(630~689)는 어릴 때 소학교에서 『춘추좌씨전』, 반고의 『한 서』, 사마천의 『사기』를 읽었다고 한다. 또 『춘추좌씨전』의 저자인 좌구명左丘明 과 공자를 스승으로 삼는다고 했으니, 『논어』 등의 유가경전도 더불어 배웠을 것 이다. 이런 학습을 통해 백제의 한문은 사비시기에도 발전을 거듭했다.[9]

실제로 백제 사비시기인 7세기에 들어 유가경전을 중심으로 한 학교 교육을 더 욱 강화했고, 무왕은 640년(무왕 41) 당나라 국학에 자제를 입학시켜 줄 것을 요 청했다. 이를 통해 백제가 유교 이념을 강조했음을 알 수 있다. 무왕의 장남인 의 자왕(재위 641~660)이 부모를 효성으로 섬기고 형제간에 우애가 있어 '해동증자海 東曾子'라고 불린 점, 의자왕대의 충신인 성충成忠이 죽을 때 왕에게 올린 상소문 에서 '충신은 죽어도 임금을 잊지 않는다忠臣死不忘君'[10]라고 말한 점은 유가의 최 고 덕목인 충효를 강조한 것이다. 이런 것들은 모두 백제의 한문 발달에 유가의 영향이 지대했다는 것을 보여 주는 예증이다.

한편 불교도 백제의 한자문화 발전에 상당히 기여했다. 백제는 삼국 가운데 불 교가 가장 성행했고, 그 결과 불교 관련 유물이 가장 많다. 백제에 불교가 처음 전래된 것은 고구려보다 12년 늦은 384년(침류왕 원년) 동진의 호승胡僧 마라난타 摩羅難陀에 의해서이다. 이때 불경, 불상 등 불교 관련 유물이 들어와 불교를 전

파하는 과정에서 백제의 문자와 예술에 영향을 미쳤을 것으로 추정된다. 백제는 527년(성왕 5) 웅진에 대통사大通寺를 창건했고, 웅진 동서남북에 굴을 파고 부처를 모셨다.

백제의 불교문화가 찬란히 꽃피었던 시기는 538년(성왕 16) 사비로 천도 후 660년 멸망할 때까지의 사비시기, 즉 남부여시기 123년간이다. 552년(성왕 30) 왜에 불교를 전했고, 567년(위덕왕 14) 능산리사에 사리감을 봉안했으며, 577년(위덕왕 24) 왕흥사를 창건하고 사리함을 봉안했다. 부여 부근에 크고 작은 절터가 분포되어 있는데 지금까지 알려진 것만 해도 정림사지, 미륵사지, 부소산사지, 군수리사지, 왕흥사지, 금강사지, 용정리사지, 능산리사지 등이 있다. 당시의 불교문화는 백제 미술의 뿌리가 되었고, 불교 관련 문자 유물은 백제 서예의 원천이 되었다.

백제는 해로로 전해진 중국 남조 문화의 영향으로 삼국 중에서 가장 화려하고 세련된 문화를 향유했다. 한성시기(기원전 18~475)의 풍납토성에서는 벼루가 출토되어 한자가 사용되었음을 알려 주고, 웅진시기(475~538)의 송산리고분군 무령왕릉과 사비시기(538~660)의 능산리고분군에서 출토된 유물들은 수준 높은 백제의 유교문화를 말해 준다. 또 왕사王寺로서 최근 발굴된 왕흥사지와 미륵사지의 출토 유물들은 백제 말기에 왕족들을 중심으로 불교가 융성했다는 것을 증명하고, 왕흥사지의 청동제사리합과 미륵사지의 금제사리장엄구는 백제 금속공예의 높은 수준을 말하며, 거기에 새겨진 명문은 백제 서예의 색다른 모습을 드러낸다. 고구려 금석문이 용도에 따라 선택한 서체와 서풍이 달라진다는 것을 보여주었다면, 최근 발굴된 백제 금문은 서사 재료나 서사 도구에 따라 서풍이 달라진다는 것을 말해 준다.

2. 백제 서예의 특징

백제인들은 다양한 재료에 다양한 방법으로 글씨를 쓰고 새겼기 때문에 개성이 뚜렷한 것이 백제 서예의 가장 큰 특징이다. 재료에 따라 석각, 동명, 전명·와

명, 목간으로 나누어 백제의 글씨를 살펴본 후 백제 유민 묘지명을 정리해 보고
자 한다. 유민 묘지명은 비록 당나라의 것이지만 묘주가 백제인이기 때문에 그들
의 서예 취향이 묘지 글씨에 녹아 있을 수도 있기 때문에 살펴볼 필요가 있다고
여겨진다. 목간과 유민 묘지명은 해당 부분에서 다시 상세히 설명할 것이므로 표
3-1에서는 생략했다. 먼저 석각 글씨를 살펴보자.

표 3-1 백제 문자 자료 개요

구분	유물명	연대	서체	재료	크기(cm)	출토지 / 소재지	문화재 지정
1	칠지도	4C 후반 ~6C 초반	해서	철	길이 74.9	- / 일본 나라현 이소노카미 신궁 소장	일본 국보
2	우전팔번화상경	503	해서	청동	지름 19.8, 두께 1.2	일본 와카야마현 하시모토시 고분 / 도쿄국립박물관	일본 국보
3	'사 임진년작'명전	512	해서	벽돌	18.4×5.25×26	공주 무령왕릉 / 국립공주박물관	
4	무령왕비은제팔찌	520	해서	은	지름 8	공주 무령왕릉 / 국립공주박물관	국보 제160호
5	무령왕지석	525	해서	돌	35×41.5×5	공주 무령왕릉 / 국립공주박물관	국보 제163호
6	무령왕매지권	525	해서	돌	35×41.5×4.7	공주 무령왕릉 / 국립공주박물관	국보 제163호
7	무령왕비지석	529	해서	돌	35×41.5×4.7	공주 무령왕릉 / 국립공주박물관	국보 제163호
8	'양선이위사의'명전	6C	초서	흙	31.7×13.5×4	공주 송산리6호분 / 국립공주박물관	
9	부여북나성명문석	6C	예서	돌	53×26×10	부여 나성 / 국립부여박물관	
10	계미명금동삼존불입상	563	해서	금동	높이 17.5	- / 간송미술관 소장	국보 제72호
11	창왕명사리감	567	해서	돌	74×49.3	부여 능산리사지 / 국립부여박물관	국보 제288호
12	왕흥사지청동제사리합	577	해서	청동	10.3×7.9	부여 규암면 왕흥사지 / 국립부여문화재연구소	보물 제1767호
13	정지원명금동삼존불입상	6C 중후반	해서	금동	높이 8.5	부여 부소산성 / 국립부여박물관	보물 제196호
14	갑인명석가상광배	594	해서	금동	31×17.8×0.5	일본 나라현 호류지 / 도쿄국립박물관	호류지헌납 보물 제196호
15	왕궁리오층석탑 금강경판	620년경	해서	금동	각판 14.8×17.4	익산 왕궁리 / 국립중앙박물관	국보 제123호
16	갑신명금동석가좌상광배	624	해서	금동	높이 5.5	부여 은산면 / 藤谷宗順	

17	미륵사지금제사리봉영기	639	해서	금동	10.3×15.3 ×0.13	익산 미륵사지 / 국립미륵사지유물전시관	
18	미륵사지금제소형판	639	해서	금동	8.6×1.5	익산 미륵사지 / 국립미륵사지유물전시관	
19	미륵사지청동합	639	해서	청동	3.4×5.9	익산 미륵사지 / 국립미륵사지유물전시관	
20	미륵사지인각와	7C	해서	흙	6.5~21	익산 미륵사지 / 국립미륵사지유물전시관	
21	공산성칠찰갑	645	해서	가죽		공주 공산성 / 국립중앙박물관	
22	사택지적비	654	해서	돌	109×36×28	부여 관북리 / 국립부여박물관	보물 제1845호
23	당평백제비명	660	해서	돌		부여 정림사지 / 부여 정림사지	국보 제9호
24	당유인원기공비	663	해서	돌	351	부여 부소산 / 국립부여박물관	보물 제21호

(1) 유미하면서 강건한 석각 글씨

단실 벽돌무덤인 무령왕릉은 1971년 여름 공주 송산리6호분의 배수로 공사 중 우연히 발견되었다.[11] 벽돌무덤, 묘지석의 형태, 그리고 매지권은 무령왕릉이 동시대 남조의 장의문화를 따랐다는 것을 증명한다. 이런 왕릉이 고구려와 신라에는 없기에 백제가 중국과의 활발한 교류를 통해 선진 문물을 수용한 사실을 말해 주고, 동시에 백제의 국제성을 상징적으로 보여 준다.

단실 벽돌무덤은 남경의 남조 묘 양식이다. 실제로 중국 남경에, 무령왕릉처럼 현실에 있는 어두운 방을 밝히기 위해 등잔을 넣는 복숭아 모양 벽감壁龕과 그 아래의 가창假窓(형식적으로 벽돌로 창문의 형태를 만들어 실제 방처럼 여기게 함)까지 갖춘 묘가 있다.[12] 심지어 남경 천도 이전 수도인 낙양의 서진 묘도 벽돌무덤이다.[13] 남경에 있는 동진의 부부합장묘로는 왕흥지부부묘가 있는데, 거기에서 〈무령왕지석〉과 같은 형식의 양면 지석인 〈왕흥지송화지부부묘지명王興之宋和之夫婦墓誌銘〉(그림 3-2)이 출토되었다.[14] 지신地神에게 땅을 샀다는 사실을 기록한 매지권도 남조의 장의 전통이다. 중국에서 가장 이른 매지권은 동한의 〈요효경매지권전姚孝經買地券磚〉(73)이며,[15] 이후 위와 진을 거쳐 남조에 이르기까지 그 전통이 이어졌다.

그림 3-2
왕흥지송화지부부묘지명 전면(우: 왕흥지묘지)·후면(좌: 송화지묘지) 탁본, 동진(348년), 28.5×37.3cm,
중국 남경 출토, 남경시박물원 소장.

　무령왕의 현실은 직사각형이며, 남북 4.2m, 동서 2.72m, 높이 3.14m이다.
벽돌 표면에는 아름다운 연화문과 인동문을 올록볼록 장식했다. 벽 세 면에 모두
5개의 복숭아 모양 벽감이 있다. 북벽에 1개, 동벽과 서벽에 각각 2개씩 있는 이
벽감에는 백자 등잔이 하나씩 올려져 있었고 타다 남은 심지가 원래 모습 그대로
발견되었다. 이것은 어두운 지하세계를 밝혀 주는 불빛을 상징적으로 나타낸 것
이다. 여러 면에서 중국 남조 양식을 따른 무령왕릉 현실에서 목관, 지석, 베개,
발받침, 은팔찌, 장신구 등 4,600여 점의 유물이 출토되어 백제사 연구에 획기적
자료가 되었다.[16] 수많은 유물 가운데 가장 주목을 끈 것은 2점의 지석이었는데,[17]
그중 왕의 지석은 현재까지 발굴된 백제의 문자 석물 가운데 가장 이른 것이다.
　〈무령왕지석〉(그림 3-3)은 무령왕릉 연도羨道 중앙에 있는 진묘수鎭墓獸 앞에서
〈무령왕비지석〉과 함께 발견되었다. 두 지석의 관계를 보면, 대체로 왕의 지석
양면과 왕의 매지권(왕비의 지석 후면)은 모두 왕의 장례 때 이미 작성되었으며,
현실 연도 중간에 놓아두었다가 왕비 합장 시 왕 매지권 후면에 왕비에 관한 기
사를 추각追刻한 것이라 보고 있다. 두 지석 모두 중앙 약간 위쪽에 지름 1.1cm
의 구멍이 있다.
　전면인 왕의 지석에는 상하에 음각으로 선을 긋고 세로로 7행의 계선을 만들어
6행까지 52자의 명문을 음각했다. 7행의 첫 글자는 무슨 글자인지, 무슨 의미인

그림 3-3 무령왕지석(좌)과 탁본(우), 백제(525년), 35×41.5×5cm, 공주 무령왕릉 출토, 국립공주박물관 소장.

그림 3-4 간지도(좌)와 탁본(우), 백제(525년), 35×41.5×5cm, 공주 무령왕릉 출토, 국립공주박물관 소장.

지 아직 밝혀지지 않았다. 행간은 5cm 정도, 자경字徑은 2.5cm이다.

왕의 지석 후면에는 간지도干支圖(그림 3-4)가 있는데 이것의 성격을 방위도方位圖 혹은 능역도陵域圖로 보기도 한다. 가장자리를 따라 사각 모양의 선을 음각하고 그 안쪽에 십간十干과 십이지十二支를 지름 1.5cm 크기로 새겼는데, 서쪽을 향하는 쪽에는 '申·庚·酉·辛·戌' 5자가 없다. 왕의 지석과 간지도의 명문 및 해석은 다음과 같다.[18]

(무령왕의 지석)

1. 寧東大將軍百濟斯

2. 麻王年六十二歲癸

3. 卯年五月丙戌朔七

4. 日壬辰崩到乙巳年八月

5. 癸酉朔十二日甲申安厝

6. 登冠大墓立志如左

7. □

　영동대장군인 백제 사마왕은 나이가 62세 되는 계묘년(523) 5월, 병술일이 초하루인데 임진일인 7일에 돌아가셨다. 을사년(525) 8월, 계유일이 초하루인데 갑신일인 12일에 안장하여 대묘에 올려 모시고, 기록하기를 이와 같이 한다.

(간지도)

```
未----------------------------亥
丁----------------------------壬
午----------------------------子
丙----------------------------癸
巳----------------------------丑
--戌----------------------------己--
----辰---乙---卯---甲---寅-----
```

　명문의 '영동대장군'은 무령왕이 521년(무령왕 21) 양 무제로부터 받은 '사지절도독백제제군사영동대장군使持節都督百濟諸軍事寧東大將軍'의 약칭으로 양나라가 주변국에 내린 작호 중 2품에 속한다. 사마는 그의 생전 이름이다. 그는 523년 5월 7일 사망하여 525년 8월 12일 안장되었으니 사후 2년 3개월 5일째 되는 날이다. 사후 27개월간 가매장되었으니 유가의 풍습을 따라 3년상을 치른 셈이다. 이는 413년에 붕어한 후 414년에 묘비를 세운 고구려 광개토왕과는 다르다.

　명문에서 무령왕의 위상을 보여 주는 것으로 가장 주목되는 글자는 '崩' 자이

다. 중국에서는 『예기』를 따라 천자의 죽음을 붕어崩御의 줄임말인 '붕'으로, 제후의 죽음을 홍서薨逝(홍거薨去)의 줄임말인 '홍'으로 표현하는데, 천자의 나라 양에서 작호까지 받은 제후국 백제의 무령왕은 생전에 대왕으로 존재했기에 왕을 천자라 여겨 '붕'이라 표현했다고 본다. 이는 고구려 〈광개토왕비〉에서 광개토왕을 천제天帝라 부르는 것과 같은 의미로, 중국과의 관계와는 별개로 자국을 천자의 나라로 여기는 백제의 자주성을 보여 준다.

명문의 서체는 해서지만 예서와 행초서의 필의가 있어 정해진 형식에 얽매이지 않고 유려하면서 세련된 서풍이 백제 글씨의 정수를 보여 준다. 1행 '寧', '將' 자의 구획鉤劃, '將' 자의 寸에서 긴 가로획, 2행 '年' 자의 마지막 가로획, 4행 '年' 자의 첫 가로획, 5행 '十', '二' 자의 가로획의 수필收筆에 새겨진 예서의 파세는 예서에서 해서로의 변천 과정에서 보이는 과도기적 요소들이다. 또 3행의 '月' 자처럼, 행서 필의가 있는 사경풍으로 쓴 고구려 〈모두루묘지명〉(413~450년경)의 글자와 유사한 글자들도 있다.

탁본에서는 느낄 수 없는 필법을 논하기 위해, 필자가 실견한 바를 바탕으로 원석의 각법을 통해 글씨의 특징을 살펴보자. 원석을 자세히 살펴보면, 한 자 한 자가 서자書者의 필의대로 새겨졌음을 알 수 있는데, 이 때문에 각고刻稿 없이 바로 돌에 새겼을 가능성도 제기되었다. 즉, 서자가 곧 각자刻者이거나 각자의 서사 솜씨가 능숙하다는 의미인데, 서로 다른 사람이라면 각자의 수준이 서자를 능가할 정도로 뛰어났다는 것을 말한다. 이것은 삼국의 어떤 금석문에도 없는 뛰어난 각법으로, 백제 장인의 우월성을 보여 주는 것이다.

전체적으로 획이 가는 곳은 얕게, 획이 굵은 곳은 깊게 파면서 그 속에서 각법의 변화를 추구했다. 특히 깊게 판 부분은 추획사錐劃沙[19]의 각의刻意가 담긴 중봉으로 새겨졌으며, 그것은 마치 깊은 계곡의 힘찬 물줄기와도 같다. 4행 '辰' 자의 왼쪽 삐침과 오른쪽 파임, '乙', '巳' 자의 긴 가로획 등 획이 굵은 부분은 모두 깊게 파여 마치 종이 위에서 눌러 굵게 쓰는 것과 같은 각법이다. 또 '七' 자의 가로획처럼 기필起筆이 가늘다가 행필行筆에서는 굵어지는 기법, '十', '二' 자의 가로획처럼 기필이 굵고 행필이 가늘어지는 기법, '王' 자의 첫 가로획처럼 기필은 가늘고 행필은 굵고 수필은 가는 기법, '安' 자의 가운데 가로획처럼 기필은

그림 3-5 무령왕매지권(좌)과 탁본(우), 백제(525년), 35×41.5×4.7cm, 공주 무령왕릉 출토, 국립공주박물관 소장.

굵고 행필에서는 가늘어지다가 수필에서 다시 굵어지는 기법 등의 다양한 각법은 새김을 쓰듯이 한 각자의 능수능란한 솜씨를 잘 보여 준다. 특히 '安' 자의 女에서 세 종류의 획이 겹쳐지는 부분을 각각 가늘게 새긴 것은 서사의 필의로 새긴 기법이다. 필사를 능가하는 이런 다양한 각법은 글씨에 능숙한 각자가 아니면 표현할 수 없는 기법이므로 서자와 각자가 동일인일 가능성도 있다.

필법에서는 노봉과 장봉, 방필과 원필의 구별이 엄격하다. 1행의 '大' 자처럼 기필이 방필의 장봉인 것도 있고, '百' 자처럼 원필의 노봉인 것도 있다. 전절이 '百' 자처럼 방절方折에 배세인 것도 있고 '丙'처럼 원전圓轉에 향세인 것도 있다. 필세는 앙세仰勢, 평세平勢, 부세俯勢가 다양하게 혼재되어 있다. 2행의 '二' 자는 평세, 3행의 '年' 자는 앙세·평세·부세, 6행의 '立' 자는 앙세·부세, 4행의 '年' 자는 부세이다. 5행 '酉' 자의 긴 가로획의 수필은 아래를 향해 세게 눌러 거두어들이는 필법이다.

이처럼 〈무령왕지석〉에는 모든 필법과 필세가 다 들어 있어 그 변화무쌍함은 견줄 데가 없다. 이것은 서자와 각자의 솜씨가 합일될 때만 탄생될 수 있는 작품으로 거기에는 웅건함과 유려함, 전아미와 세련미가 동시에 녹아 있다.

〈무령왕매지권武寧王買地券〉(그림 3-5)은 〈무령왕비지석〉의 이면에 있는데, 왕의 지석을 새길 때 같이 새겼다. 음각의 세로선으로 약 4.5cm 너비의 칸을 만들고 6행 58자를 새겼으며, 자경은 2~3cm이다. 명문과 해석은 다음과 같다.

1. 錢一万文右一件

2. 乙巳年八月十二日寧東大將軍

3. 百濟斯麻王以前件錢 詢土王

4. 土伯土父母土下衆官二千石

5. 買申地爲墓故立券爲明

6. 不從律令

돈 1만 매, 이상 1건

을사년(525) 8월 12일 영동대장군 백제 사마왕은 앞 건의 돈으로 토왕, 토백, 토부모 및 2천 석의 녹봉을 받는 지하의 여러 관리에게 문의하여 남서 방향의 토지를 매입해서 능묘를 만들었기에 문서를 작성하여 명백한 증거로 삼으며 (이 묘역에 관한 한) 세속의 모든 율령에 구애받지 않는다.

명문은 '왕을 안장하는 같은 해 같은 날인 525년(을사) 8월 12일에 돈 1만 매로 사마왕이 지신에게서 토지를 매입했다'는 내용이다. 이 매지권은 중국 남조에서 유행한 풍습으로, 도가사상을 반영한 장례문화를 보여 준다.[20]

명문 마지막 행의 '不從律令'에 대해서는 다양한 해석이 있다. 먼저 중국에서 도사道士들이 주문呪文을 암송할 때 으레 따라 붙는 '急急如律令'의 백제식 표현으로 보아 '세속의 율령을 초월하여 천도에 귀의하기를 원한다'는 의미를 함축하고 있다'고 보기도 한다.[21] 또 이 율령을 천제天帝의 율령으로 보아 '모든 것을 지배하는 율령도 이 묘소에는 미치지 못한다'로 보기도 한다.[22] 혹은 지신을 대표하는 토왕과 인간을 대표하는 왕이 계약을 했다는 점에서 '토신들이 시신을 침범하는 등 계약을 어길 경우에 율령을 따르지 않은 벌로 처벌한다'로 해석하기도 한다.[23] 한편으로는 중국 양나라 묘에서 이와 유사한 표현이 발견됨으로써 백제의 고유한 표현이 아니라 양나라의 문장을 따른 것으로 보는 견해도 있다.[24] 그런가하면 그것을 '중국적 세계질서의 율령을 따르지 않는다'로 해석하여 매지권의 중국적 형식과 내용을 따르되 백제의 자주성을 분명히 드러낸 것으로 보고, 지석의 처음과 마지막에 '영동대장군寧東大將軍'과 '부종율령不從律令'을 배치한 것은 중국적 질서를 대하는 백제의 이중성이라고 보는 견해도 있다.[25]

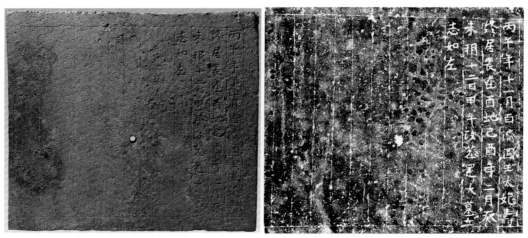

그림 3-6 무령왕비지석(좌)과 탁본(우), 백제(529년), 35×41.5×4.7cm, 공주 무령왕릉 출토, 국립공주박물관 소장.

왕의 지석과 같은 해에 행서의 필의가 있는 해서로 쓴 매지권의 서풍은 왕 지
석의 서풍과 흡사하여 동일인이 쓴 듯한데 각법은 거기에 미치지 못한다. 이것은
매지권의 내용적 무게가 왕의 지석에 비해 덜한 것에서 기인한 듯하다.

앞 5행은 자간이 여유로운 왕의 지석보다 자간의 여백이 없어 약간 답답한 느
낌이 든다. 마지막 두 행을 남긴 이유는 알 수 없으나 그로 인해 행의 글자가 많
아지고 따라서 자간이 빽빽한 장법이 되었다. 글자의 크기에 변화가 많고 결구에
도 의도하지 않은 자연스러움이 있으며, 좌우나 상하의 균형이 맞지 않는 불균형
이 주는 편안함이 있다. 이는 아마도 왕의 지석에 비해 느긋한 마음으로 글씨를
썼기 때문인 것으로 생각된다.

결구에서 획이 많은 글자는 크게, 획이 적은 글자는 작게 썼다. 이럴 경우 보
통 전자는 획을 가늘게, 후자는 획을 굵게 하여 균형을 맞추는데 여기에서는 획
의 굵기에 변화가 없어 글자의 크기 차이가 더 두드러지는 변화미가 있다. 마지
막 행의 '律' 자에서 彳을 亻으로 쓴 것은 남북조 글씨에서 흔히 쓰이는 용례인
데, 왼쪽이 낮고 오른쪽이 높은 높이의 불균형이 멋스럽기까지 하다. 이것은 〈칠
지도〉의 '作' 자에서 왼쪽이 높고 오른쪽이 낮은 불균형과 반대되는 것이지만 그
느낌은 동일하다.

〈무령왕비지석〉(그림 3-6)은 〈무령왕매지권〉의 이면에 있는데, 구멍의 위치가
위로부터 더 먼 것으로 보아 매지권을 상하로 뒤집어 글씨를 새겼음을 알 수 있

다. 왕비 지석의 왼쪽 녹슨 자리에 무령왕이 지신에게 토지 대금으로 지불한, 98매 정도의 양나라 화폐 오수전五銖錢이 놓여 있었다. 이것을 당시 백제와 양나라와의 교류관계를 보여 주는 물증으로 보기도 하지만, 화폐의 가장자리가 매끈하지 못하고 주물 흔적이 그대로 남아 있어 백제에서 부장용으로 제작했을 가능성도 제기되었다.[26] 왕의 매지권에서 지신에게 1만 매를 주고 토지를 매입했다고 되어 있는데, 98매는 그것을 상징적으로 표현하기 위한 것으로 보인다. 토왕, 토백, 토부모 등은 실존 인물이 아니라 지하 세계의 각종 상징물이다. 이들은 도교사상의 산물인데, 중국에서 당시 성행했던 도교사상을 백제가 수용했음을 보여 준다.[27]

왕비의 지석은 526년에 죽은 왕비의 3년상을 지낸 529년에 추각한 것이다. 지석 상하에 음각으로 가로선을 치고 그 사이에 세로선으로 2.7~2.9cm 너비의 15행을 만들고 그중에서 오른쪽 2행에서 5행까지 4행에 걸쳐 41자의 왕비 묘지를 음각했으며, 자경은 2cm이다. 명문과 해석은 다음과 같다.

1. 丙午年十一月百濟國王大妃壽
2. 終居喪在酉地己酉年二月癸
3. 未朔十二日甲午改葬還大墓立
4. 志如左

병오년(526) 11월 백제국 왕대비가 천명대로 살다가 돌아가셨다. 정서방에서 3년 상을 마치고 기유년(529) 2월, 계미일이 초하루인데 갑오일인 12일에 다시 대묘로 옮겨서 정식 장례를 지내며 기록하기를 이와 같다.

명문의 내용은 '무령왕비인 왕대비가 천수를 다하여 526년 돌아가시고 왕의 경우처럼 3년상을 지내고 529년 왕과 합장했다'는 것이다. '수종壽終'은 왕의 지석의 '붕崩'과 같은 의미이고, 30대의 이른 나이에 죽은 왕비에게 사후 세계에서는 천수를 다하기를 기원하는 뜻이 포함되어 있다. '거상居喪'은 3년상을 지냈다는 뜻으로 가매장, 즉 빈殯을 의미한다.

해서로 쓴 왕비 지석의 서풍은 유연한 왕의 것과는 달리 경직되어 있고, 각의

깊이도 그것과는 달리 변화가 많지 않아 4년이라는 시차 때문인지 두 지석의 서자 또는 각자가 다름을 알 수 있다. 결구를 보아도 1행의 '百' 자와 2행의 '酉' 자의 첫 가로획이 짧아 그것이 긴 왕의 지석과 다르다. 획은 대부분 직선이고, 전절은 대부분 방절인데 이것도 직선과 곡선이 혼용되고, 방절과 원전이 혼재한 왕의 것과 다르다. 다만 1행과 3행의 둘째 가로획의 곡선의 율동미에는 행서의 필의가 있는 듯하며, 1행의 '年', '一', '百', '濟' 자, 3행의 '十', '二' 자 등의 가로획 수필에 예서의 파세가 있는 것은 왕의 것과 유사하다.

이처럼 무령왕릉에서 출토된 두 지석의 해서에는 예서의 파세波勢와 구획이 많이 남아 있어 중국 남북조시기의 서체 변천과 그 맥을 같이함에도 불구하고, 그것과는 다른 다양한 필법과 서풍을 구사하여 백제 글씨의 특징을 잘 표현하고 있다.

또 이 능에서 발견된 왕비의 베개에서 왕의 지석과 유사한 서풍의 묵서가 발견되었다(그림 3-7). 국보 제164호인 왕비의 베개는 잘 다듬은 나무토막의 가운데를 U자형으로 판 다음 붉은 칠을 하고 가장자리를 따라 금박으로 테두리를 돌린 다음 그 안에 같은 금박으로 육각형의 귀갑문龜甲文을 연속적으로 만들었다. 그 무늬 안에는 흰색, 붉은색, 검은색 안료로 비천, 새, 어룡, 연꽃, 인동 등이 그려져 있다. 베개의 윗부분 좌우에는 나무로 만든 봉황 두 마리가 마주 보고 있다. 이 나무새 아래에 '甲', '乙'이 각각 적혀 있는데, 백제에서 목간을 제외하고 나무에 묵서한 것으로는 이것이 유일하다. 두 글자는 대각선상으로 정반대 방향으로 쓰여 있다. 글자의 의미는 글씨 위에 올려진 두 마리 새의 암수 성 구별 혹은 제의와 관련하여 좌우를 가리키는 방위 개념으로 쓰인 것으로 본다.[28]

비록 3cm 정도 크기의 묵서 두 글자에 불과하지만 그 행서의 유창함은 백제 글씨 중에서도 뛰어난 편이다. 왕의 지석과 매지권에 있는 '乙' 자와 비교해 보면 그 필의가 일맥상통함을 알 수 있으며, 해서로 쓴 지석과 매지권의 '甲' 자와는 달리 그 부드러운 전절과 거침없는 세로획의 구사는 서자가 행초서에 능숙했음을 보여 준다. 이 두 글자는 유려하면서 세련된 백제 서예미를 유감없이 드러낸다.

한편 무령왕릉의 두 지석과는 서체가 전혀 다른 명문석이 2012년 부여 나성羅城에서 발견되었다. 이 명문석에서 확실한 글자는 3자에 불과하지만 지금까지 없었던 백제의 예서를 보여 주는 유일한 것이므로 매우 귀중한 자료이다. 〈부여북

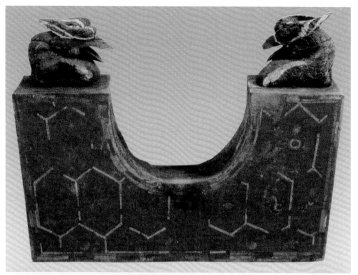

나성명문석〉(그림 3-8)은 성 외측 보호 시설인 부석층 내에서 다른 판석형 할석들 사이에서 발견된 것으로 보아 원래 용도를 다하고 폐기된 후 성벽 보호 시설로 재활용되었음을 알 수 있다. 이것은 출토 당시 글씨가 새겨진 면이 땅에 접지된 상태임에도 불구하고 마모가 상당히 심한 점으로도 알 수 있다. 명문석이 확인된 부석 시설은 성벽 외부에 마련된 순심로巡審路나 낙수 등에 의한 성벽 보호 시설 이며, 나성이 폐기되기 전에 설치된 시설물이다. 북나성은 웅진시기에 축조되어 백제 멸망과 그 궤를 같이하고 고고학적 출토층도 사비시기에 해당되기 때문에 이 돌은 백제의 것임을 알 수 있다.[29]

원래 비의 형태였던 것으로 추정되는 이 화강암 명문석은 사면을 손질하고 전 면과 측면은 편평하게 다듬어 전면에 글씨를 음각했다. 명문은 2행, 매행 7자로 총 14자이며, 두 열의 간격은 13.5cm, 행간은 6.6cm이다. 명문 "□□□□□立

此 / □□□上□□辶"에서 판독 가능한 글자는 3자이며, 마지막 글자에서는 부수인 '辶'만 읽힌다.[30]

서체는 정방형의 예서이며, 서풍은 정연하면서 단정하다. 정방형의 자형은 남북조 해서의 특징이기도 하고 과도기의 해서 필의가 많은 예서의 특징이기도 하다. 필자가 실견헤 보니 판독된 글자의 기필에는 해서의 필의가 있고, '立', '上' 자의 마지막 가로획의 수필과 辶에는 절제된 짧은 파책이 있어 해서의 필의가 있는 예서임을 알 수 있었다.[31]

이것과 유사한 과도기의 글씨로, 예서의 필의를 지닌 해서로 새긴 성석이 발견되어 백제 서체의 변천 과정을 더 확실히 파악할 수 있게 되었다. 2012년부터 2013년에 사비시기 동나성 능산리사지 구간 조사에서 "弓土", "扶土" 등이 새겨진 성석이 발견되었다. 〈부여동나성각석〉(그림 3-9)은 상하 두 글자만 새겨져 있어 정확한 의미를 파악하기는 어렵지만, 대체로 '부토'는 부여라는 지명과 관련된 것으로, '궁토'는 나성과 관련된 거리 단위로 추정한다. 층층이 쌓은 성석 가운데에서 발견된 고구려 평양성의 성석 5기가 성의 축조 시기와 책임자의 이름, 공사 구간 등을 기록한 점을

그림 3-8
부여북나성명문석 탁본, 백제(6세기), 53×26×10cm, 부여 나성 출토, 국립부여박물관 소장.

감안하면, 같은 형태로 발견된 동나성 성석의 명문도 비슷한 용도로 추정된다.[32]

공인의 솜씨로 보이는 글씨는 예서의 필의가 많은 해서로 새겨졌다. 비록 〈부여북나성명문석〉에서 보이는 예서의 특징인 파책은 없으나, 방필의 기필에 예서의 필의가 농후하고 각진 전절도 예서의 필법으로 쓰였다. 특히 깊게 새겨진 '궁토'명 성석에 이런 예서 필법이 강하다. 해서 필의가 강한 방필의 과도기적 예서

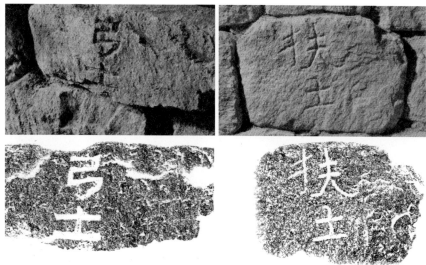

그림 3-9
부여동나성각석(上)과
탁본(下), 백제(6~7세기),
길이 86cm(弓土),
길이 50cm(扶土),
부여 나성 출토,
국립중앙박물관 소장.

로 쓰인 동한의 〈장천비張遷碑〉(186)의 분위기가 있다. '궁토'명과는 다른 분위기의 '부토'명은 원필이 더 강하고 획의 굵기가 일정하다. '扶' 자의 마지막 획인 파책에는 부드러운 행서의 리듬감이 있다. '궁토'명에 비하면 상대적으로 얕게 새겨졌고 필법과 서풍이 다른 것으로 보아 다른 사람이 새긴 것으로 짐작된다.

이처럼 〈부여북나성명문석〉은 해서의 필의가 있는 예서로, 〈부여동나성각석〉은 예서의 필의가 있는 해서로, 〈무령왕지석〉과 〈무령왕비지석〉은 예서와 행서의 필의가 있는 해서로 각각 쓰여 과도기적 특징을 지닌 백제 석문 서체의 변천 과정을 살필 수 있다. 이런 과정에서도 각 글씨는 개성적 모습을 잃지 않고 있다.

이제 불교와 관련된 석문을 살펴보자. 삼국 가운데 불교가 가장 융성했던 국가답게 백제에는 불교와 관련된 금석문이 많은 편이다. 그러나 개인 발원 조상기가 주를 이루는 고구려나 공적 비문 안에서 불교사상을 나타내는 구절이 등장하는 신라와는 달리, 백제에는 왕족이나 귀족이 주체인 것이 주를 이루고 개인 발원 조상기도 몇 점 있다. 그런데 여기에서도 과도기적 특징을 지닌 명문이 있다.

왕실 발원 명문 유물로 가장 이른 사리감 명문에서도 〈부여동나성각석〉처럼 예서의 필의를 지닌 과도기적 해서가 사용되었다. 1995년 충청남도 부여군 능산리사지 중앙 목탑지에서 〈창왕명사리감昌王銘舍利龕〉(그림 3-10)이 출토되었다. 절은 회랑을 둘러싸고 회랑 안에서 남에서 북으로 차례로 중문-탑-금당-강당이

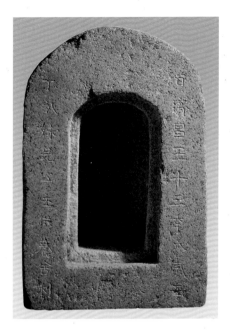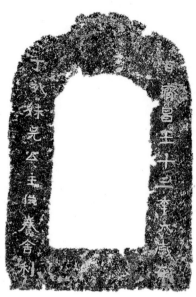

그림 3-10
창왕명사리감(좌)과 탁본(우),
백제(567년), 74×49.3cm,
부여 능산리사지 출토,
국립부여박물관 소장.

일직선상으로 배치되어 있었다. 오층목탑을 세우고 화려한 금동대향로에 향을 피워 엄숙하게 의식을 거행했던 것으로 보인다. 성왕(재위 523~554)이 신라와의 전투에서 전사하자 성왕의 딸인 공주(위덕왕의 누이)를 중심으로 한 왕실과 귀족들이 선왕인 성왕을 추모하기 위해서 절을 짓고 567년 사리를 봉안했다.

이를 보여 주는 것이 〈창왕명사리감〉이다. 화강암인 사리감의 상부는 둥글고 하부는 모났다. 감실 양옆에 각 10자씩 총 20자의 명문이 비슷한 깊이로 음각되어 있는데, 판독이 완전하여 해석도 분명하다. 명문 "百濟昌王十三季太歲在 / 丁亥妹兄公主[33]供養舍利"는 "백제 창왕 13년인 정해년(567)에 매형공주가 사리를 공양하다"로 풀이된다. 창왕은 성왕의 아들 위덕왕威德王(재위 554~598)이며, 이 사리감은 창왕 치세에 왕의 누이, 즉 성왕의 딸이 부친 성왕의 명복을 빌기 위해서 조성한 것이다.

불감의 명문은 예서의 필의가 있는 단정한 해서로 썼다. 그러나 보통 해서의 가로획은 우상향이고 전절이 모난 방절인 데 반해, 이 명문의 가로획은 수평에 가깝고 전절에 방각方角이 없어 예서의 필의가 있는데 이런 점은 6세기 신라비의 필법과 유사하다. '百'자 첫 획의 기필, '公'자의 厶 등도 예서 필법이다. 예서

표 3-2 백제, 신라, 고구려의 '兄' 자 비교

창왕명사리감 (567)	나주 복암리 목간2호(7C)	단양적성비 (550)	창녕진흥왕척 경비(561)	황초령진흥왕 순수비(568)	충주고구려비 (449)	평양성고성각석 제2석(589)

의 필법이 가미된 해서, 그리고 경직된 필획은 〈무령왕비지석〉과 유사하여 북조 서풍을 보여 주는데, 이는 행서의 필의가 있는 남조풍의 유려한 해서로 쓴 〈무령왕지석〉과 대비된다. 방필의 장봉으로 쓴 '十' 자 세로획의 기필, '丁' 자 가로획의 기필은 북위의 필법이다. 이것도 〈무령왕지석〉처럼 탁본에서는 느낄 수 없는 필의의 생생함을 원석에서는 느낄 수 있었다.

결구에서 '年'을 '秊'으로 쓴 것은 백제에서 처음 나타나는 것이며, 신라의 〈울진봉평리비〉(524)와 같은 형태이다. 또 '兄'의 이체자는 신라의 〈단양적성비〉(550년경), 〈창녕진흥왕척경비〉(561)와 같고 〈황초령진흥왕순수비〉(568)에서도 유사하게 나타나 인접한 백제와 신라에서 같은 이체를 사용했음을 말해 주며, 이는 양국 글씨의 연관성을 암시한다.[34] 고구려의 〈충주고구려비〉(449년), 〈평양성고성각석제2석〉(589)의 '兄' 자는 '口+儿' 형태로, 백제나 신라의 글자와는 모습이 다르다(표 3-2).

백제 귀족이 만든 불교 석비로는 〈사택지적비砂宅智積碑〉(그림 3-11)가 있다. 백제의 유일한 석비이자 현존하는 백제 금석문 가운데 가장 늦은 이 비는 백제 말기인 654년(의자왕 14) 정계에서 은퇴한 귀족 사택지적이 세운 것으로, 1948년 충청남도 부여군 부여읍 관북리 도로변에서 발견되었다.[35] 발견 당시 한쪽 부분이 떨어져 나간 상태였으며, 양질의 화강암 비면은 비교적 잘 다듬어져 있었다. 명문은 4행, 매행 14자로 총 56자이며, 세로 7.5cm, 가로 7.5~7.8cm의 종횡 정간선井間線을 그어 만든 거의 정방형 네모 안에 높이 3.5~6.3cm의 글자를 새겼다. 문자만 새겨진 다른 고대 금석문과는 달리 비의 좌측면 상부에 원을 그리고 그 안에는 봉황문을 음각했다.

문장은 중국 육조시대의 사륙변려문四六騈儷文으로 쓰여 남조의 문체를 잇고 있

다. 명문의 판독이 완전하고 따라서 해석도 분명하다.

1. 甲寅年正月九日奈祇城砂宅智積
2. 慷身日之易往慨體月之難還穿金
3. 以建珍堂鑿玉以立寶塔巍巍慈容
4. 吐神光以送雲峩峩悲貌含聖明以

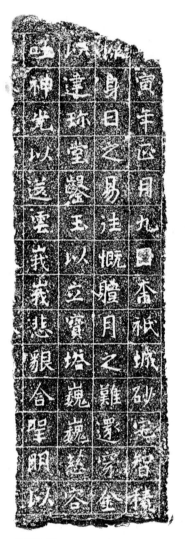

그림 3-11
사택지적비 탁본, 백제(654년),
109×36×28cm, 부여 관북리 출토,
국립부여박물관 소장.

갑인년(654) 정월 9일 내기성의 사택지직은 해가 쉬이 가는 것을 슬퍼하고 달은 어렵사리 돌아오는 것이 서러워서, 금을 캐어 진귀한 집을 짓고 옥을 파내어 보배로운 탑을 세웠다. 그 높디높은 자애로운 모습은 신령스런 빛을 토하여 구름을 보내는 듯하고, 그 우뚝 솟은 자비로운 모습은 성스러운 밝음을 머금어 ….

명문의 내용은 '사택지적이 늙는 것을 탄식하며 불교에 귀의하고 원찰을 건립했다'는 것이다. 내용은 간단하지만 거기에는 백제의 역사에 관한 중요한 정보, 즉 백제 귀족의 성씨, 백제 불교가 법화사상에 근거한 것, 백제 불교와 남조 불교와의 연관성 등이 담겨 있다.

먼저 성씨와 관련하여, 사택은 백제 대성팔족大姓八族[36] 중 하나인 사씨沙氏와 같은 성으로 사택 혹은 사타沙吒로 표기하기도 한다. 사택지적은 『일본서기』에 나오는 '대좌평大佐平 지적'으로 추정한다. 좌평은 백제 16관등 중 최고관등으로 품계는 1품이다. 사비시기 후기에는 6명의 좌평이 있었는데, 사택지적은 그중 한 사람이다. 〈부여융묘지명〉이 백제 왕실의 성은 부여扶餘라는 복성을 사용했으며, 〈흑치상지묘지명〉이 흑치黑齒라는 복성도 있었음을 보여 주듯이 이 명문은 사택이라는 복성이 있었음을 알려 준다. 백제에는 이처럼 다양한 복성이 있었는데, 중국과의 잦은 교류로 점차 단성으로 바뀌게 된다.[37]

다음으로 불교에 관하여, 비를 세운 사택지적의 불교 신앙은 법화사상이라는

것이다. 명문의 '보탑寶塔'은『법화경』에 나오는 다보여래의 탑, 즉 다보탑이 생긴 연유와 관련이 있다. 다보여래가 서원하기를 '나를 공양하려는 이는 큰 보탑을 세우라'고 한 구절이다. 이후 다보여래가 가진 신통원력으로『법화경』을 설하는 데 보탑이 솟아 나왔다고 기록하고 있다. 또 지적은 부처가 출가하기 전에 가진 16명의 아들 중 장남의 이름인데, 사택지적의 지적이라는 이름은 여기서 따왔다. 성왕은 왕실과 귀족 간의 정치적 단합과 결속을 다지기 위해 법화사상을 강조했고, 이 비에 나타난 법화사상은 그것을 보여 주는 증거 가운데 하나이다.

그림 3-12
오평충후신도동궐 탁본, 양(523년 이후),
중국 강소성 남경.

그림 3-13
구성궁예천명 탁본, 당(632년),
224×109cm, 중국 섬서성 인유.

이제 명문의 글씨를 살펴보자. 비의 서체가 해서라는 것에는 이견이 없으나 그 서풍에 관해서는 학계에 따라 이견이 많은데, 대체로 서예학계는 남북조풍을, 사학계는 당나라 구양순풍을 주장한다.[38] 남북조풍과 당풍의 차이점에 대해 청나라의 포세신包世臣(1775~1855)은 "북비의 글자는 일정한 법도를 가지고 있으며, 자유자재하다. 따라서 변화가 많고 자태가 다양하다. 당나라 사람의 예서는 일정한 자세姿勢가 없고 딱딱하여 판각板刻한 형태를 띠고 있다"[39]고 말했다.

〈사택지적비〉의 글자는 정방형 또는 편방형이며, 방필과 원필이 혼용되어 있고 필세는 대부분 평세이며, 획이 도톰하고 굵기가 일정하여 웅강무밀하다. 이런 점이 〈오평충후신도동궐吳平忠侯神道東闕〉(그림 3-12)과 같은 남북조풍과는 유사하지만 〈구성궁예천명九成宮醴泉銘〉(그림 3-13)과 같은 당풍과는 다르다. 전절을 한 번 더 꺾은 방각이 아니고 부드러워 남조풍과 유사하나 원필의 북위풍과도 비슷하다.

백제 명문 가운데 가장 규범적이면서 세련되고 단아한 이 글씨는 백제 서예의 특징을 대변하므로 당풍과의 차이가 확실히 구별되는 글자들을 중심으로 간략하게 논할 필요가 있다.[40]

표 3-3에서 '年' 자의 가로획이 평세에 가깝고 획이 도톰하고 획간이 밀한 것, 기필이 수필보다 조금 더 굵은 것, 가로획과 세로획의 굵기가 비슷한 것은 남북조비와 유사하고, 셋째 획이 가장 긴 것은 북위비와 같다. 반면 당비는 획이 가늘고 획간이 소랑하며 기필보다 수필이 더 굵다. 〈사택지적비〉와 남북조비는 마지막 획인 세로획이 수로垂露인 반면, 구양순의 것은 현침懸針이다.[41] '年' 자의 밀한 결구와 힘찬 서풍은 남북조풍을 닮았다.

표 3-4에서 '正' 자의 결구는 남북조비와 흡사하고 당비와는 판이하다. 또 방릉方稜인 남조비 글씨는 북위 글씨 못지않게 힘차다. 통상 남조의 글씨가 유려하다는 선입견은 동진과 남조 때 유행한 첩의 글씨 때문이며, 남조에 비가 많지 않기 때문이다. 표 3-4는 북위 글씨의 연원이 남조에 있음을 보여 준다.

표 3-5의 '城' 자에서 成의 첫 획이 土의 첫 획보다 위에 놓인 결구와 굵은 가로획이 평세로 그어져 전체적으로 무밀한 풍격은 동위비와 유사하다. 이것은 土와 成의 첫 가로획이 나란히 앙세仰勢이고 획이 가늘어 성근 당비와는 달라 '城'

표 3-3 〈사택지적비〉와 중국비의 '年' 자 비교

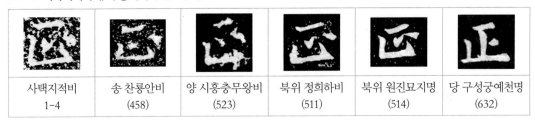

사택지적비 1-3	양 시흥충무왕비 (523)	북위 원흠묘지명 (528)	당 구성궁예천명 (632)

표 3-4 〈사택지적비〉와 중국비의 '正' 자 비교

사택지적비 1-4	송 찬룡안비 (458)	양 시흥충무왕비 (523)	북위 정희하비 (511)	북위 원진묘지명 (514)	당 구성궁예천명 (632)

자도 북조비를 닮았다.

　표 3-6에서 '積' 자의 결구도 북위비와 유사하다. 정방형의 자형이 북위비와 닮았고 장방형인 당비와는 다르다. 무밀한 획간도 북위비와 유사하고, 성근 당비와는 다르다. 이처럼 '積' 자도 자형과 결구에서 당풍이 아닌 북조풍을 따랐다.

　표 3-7에서 '易(이)' 자의 자형은 장방형인 당비와 뚜렷하게 구별된다. 상부와 하부가 밀하면서 행서의 필의로 연결된 필법은 그것이 성글면서 분리된 당비와 다르다. 반면 북조의 자형이나 결구와는 유사하여 둘 사이의 연관성을 보여 준다.

　표 3-8의 '往' 자에서는 彳에 주목해 보자. 그 형태가 당비를 제외한 모든 남북조비와 같다. 彳의 이 특이한 형태는 한나라부터 남북조 말기에 이르기까지 널리 사용되었지만 당비에서는 彳을 사용했다. 남제 묘지의 彳은 특히 〈사택지적

표 3-5 〈사택지적비〉와 중국비의 '城' 자 비교

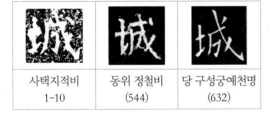

사택지적비 1-10	동위 정철비 (544)	당 구성궁예천명 (632)

표 3-6 〈사택지적비〉와 중국비의 '積' 자 비교

사택지적비 1-14	북위 정희하비 (511)	당 화도사비 (구양순, 631)

표 3-7 〈사택지적비〉와 중국비의 '易' 자 비교

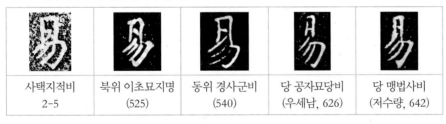

사택지적비 2-5	북위 이초묘지명 (525)	동위 경사군비 (540)	당 공자묘당비 (우세남, 626)	당 맹법사비 (저수량, 642)

표 3-8 〈사택지적비〉와 중국비의 '往' 자 비교

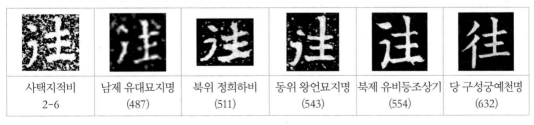

사택지적비 2-6	남제 유대묘지명 (487)	북위 정희하비 (511)	동위 왕언묘지명 (543)	북제 유비등조상기 (554)	당 구성궁예천명 (632)

비〉와 유사하다. 좌우측 사이에 여백이 있고 원필로 쓰여 유려한 서풍은 좌우측 사이의 공간이 없고 방필로 쓰여 수경한 당비의 서풍과 대비된다. 전체적으로 彳은 남제, 동위 묘지와 닮았고, 主는 북제비와 유사하다. 따라서 〈사택지적비〉의 '往'은 남북조비를 따랐다. 그러나 혼후渾厚한 획, 마지막 획의 수필에서 예서의 파세를 보인 필법은 남북조풍과도 구별되어 변용된 백제풍이라 할 수 있다.

표 3-9의 '慨' 자에서 가로획의 평세, 같은 굵기의 도톰한 획, 우측의 결구, 무밀한 풍격은 수비와 닮았으며, 중간 부분의 형태, '元'의 구획은 북위비와 유사하다. 그러나 당비의 가늘고 마른 획, 노봉의 날카로운 필법, 구획의 형태와는 다르다.

표 3-10의 '難' 자에서 좌측 상부의 두 점과 가로획의 형태는 북위묘지와 유사하고, ++로 쓴 당비와는 다르다. 자형도 정방형인 북위비와 유사하고 장방형인 당비와는 다르다. 그러나 백제 글자는 가로획과 세로획의 굵기가 비슷하여 밀한 반면, 북위비와 당비는 가로획이 세로획보다 가늘어 획간이 성글다. 이처럼 결구는 북위묘지와 유사하지만 획간의 여백이 무밀한 점은 소랑한 북위비나 당비와 다르다. 이것은 북위풍을 수용하되 원필로 단아하고 유려한 미감을 창출하여 백제화한 글자에 속한다.

표 3-9 〈사택지적비〉와 중국비의 '慨' 자 비교

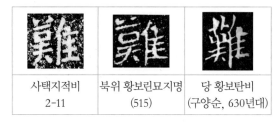

사택지적비 2-7	북위 이모묘지명 (526)	수 용산공묘지명 (600)	당 도인법사비 (구양통, 663)

표 3-10 〈사택지적비〉와 중국비의 '難' 자 비교

사택지적비 2-11	북위 황보린묘지명 (515)	당 황보탄비 (구양순, 630년대)

표 3-11의 '還' 자의 辶과 표 3-12의 '建' 자의 廴을 견주어 보면, 공통적으로 두 점 아래 ㄴ 형태로 썼다. 북위비에도 辶과 廴의 구분은 없지만 한 점 아래 ㄴ형태로 표기한 점이 조금 다르다. 또 글자를 세로로 삼등분하여 우측 두 획을 몸통과 분리한 것이 특이하다. 가운데 부분에 밀착시켜 한 덩어리를 이루는 보편적 결구와 견주어 보면 이것은 밀밀소소密密疏疏를 염두에 두고 서자 자신의 의지대로 변형시킨 것이다. 이로 인해 자형은 편방형이 되고, 중간 부분의 행서 필의, 우측 두 획의 해서 필법과 辶에서 예서의 파책은 한 글자 안에서 예서·해서·행서의 혼용을 보여 준다. 이런 이색적 필법은 백제만의 독특함이다.

표 3-12의 '建' 자에서 廴을 辶로 쓴 것은 수비와 유사하며 당비와는 다르다. 聿에서도 가로획의 굵기에 변화가 거의 없는 평세고, 세로획이 가로획보다 가는 것은 수비와 유사하며, 가로획이 앙세인 북위비나 당비와는 구별된다. 聿의 첫획 전절이 수직으로 내려와 안쪽으로 꺾인 다른 비들과 달리 평정하고 안정적이며 온아하다. 〈사택지적비〉의 '建' 자는 결구와 필법에서는 수비와 가장 가깝지만 장방형인 수비와는 달리 북위비처럼 편방형이면서 무밀하고 동시에 廴과 聿 사이의 공간과 길게 뻗은 파책으로 시원한 느낌마저 든다. 이처럼 북위비나 수비

표 3-11 〈사택지적비〉와 중국비의 '還' 자 비교

사택지적비 2-12	북위 유근등조상기(524)	당 천남생묘지명 (679)

표 3-12 〈사택지적비〉와 중국비의 '建' 자 비교

사택지적비 3-2	북위 장흑녀묘지명 (531)	수 영현비 (609)	당 구성궁예천명 (632)	당 천남생묘지명 (679)

표 3-13 〈사택지적비〉와 중국비의 '鑿' 자 비교		
사택지적비 3-5	수 계법사비 (602)	당 구성궁 예천명(632)

표 3-14 〈사택지적비〉와 중국비의 '送' 자 비교			
사택지적비 4-5	북위 준빈묘지명	북위 황보린 묘지명(515)	당 천남생 묘지명(679)

와는 유사한 점이 있으나 당비와는 공통점이 없다.

표 3-13의 '鑿' 자는 상하와 상부의 좌우가 서로 밀착되어 있어 글자가 한 몸통인데, 당비에서는 상부와 하부가 분리된 느낌이다. 이것은 金의 상부인 人의 위치와 丿의 삐친 정도 때문이다. 또 齒의 하부에 4개의 人이 한 몸처럼 붙어서 밀한 반면, 당비에서는 그것을 상하로 나누는 가로획이 있어 성글다. 전체적으로 '鑿' 자는 수비와 흡사하다.

표 3-14의 '送' 자는 가장 특이한 결구를 지니고 있다. 우측 부분에서 두 번째 가로획과 삐침을 연결하여 한 획처럼 쓴 것, 그 다음을 〈 형태로 쓴 것은 매우 독특하다. 이런 특이한 결구는 북위 〈준빈묘지명濬嬪墓誌銘〉과 유사한 듯하지만 다르고, 획간의 무밀함은 그것과 유사하다. 한편 당비는 우측 상부의 두 점이 거의 수직이고 가로획이 짧고 가늘며 획간의 성글어 구별된다. 또 파책이 짧아 글자의 중심이 중앙에 있어 안정적인 반면, 당비는 파책이 길게 뻗어 글자의 중심이 좌측에 있고 우측은 비어 성글어 보인다. 〈사택지적비〉의 '送' 자는 부드러움, 웅강함, 무밀함, 절제미, 안정감을 보여 준다.

표 3-15의 '雲' 자에서 雨의 속 네 점을 두 점으로 찍고 중앙의 세로획이 짧아 밀한 것은 북위비와 유사하다. 당비는 雨의 속이 그대로 네 점이며, 너비가 넓고 셋째 획인 가로획이 가늘고 길어 허하다. 하부 云은 가로획이 짧고 가늘며 상부보다 작아 자형이 역삼각형을 이루어 불안정하다. 북위비와 닮은 '雲' 자의 무밀함과 당비의 소랑疎朗함이 대비된다.

표 3-16에서 '悲' 자의 정방형 자형이 북위비와 유사하고 장방형인 당비와는 다르다. 또 상부 두 세로획이 짧고 굵으며 획간의 여백이 넓은 반면, 당비는 그것

표 3-15　〈사택지적비〉와 중국비의 '雲' 자 비교

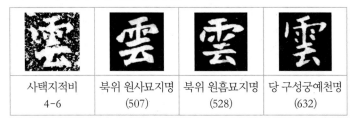

사택지적비 4-6	북위 원사묘지명 (507)	북위 원흠묘지명 (528)	당 구성궁예천명 (632)

표 3-16　〈사택지적비〉와 중국비의 '悲' 자 비교

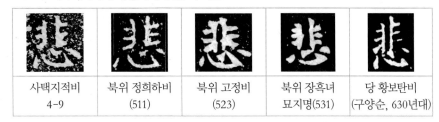

사택지적비 4-9	북위 정희하비 (511)	북위 고정비 (523)	북위 장흑녀 묘지명(531)	당 황보탄비 (구양순, 630년대)

들이 길고 가늘며 그 간격이 내려올수록 좁아진다. 또 상부와 하부의 비율이 같아 안정적인 반면, 당비는 상부가 3분의 2, 하부가 3분의 1을 차지하여 약간 불안정하다. '悲' 자의 웅건무밀함이 북위비와 유사하여 북조풍임을 알 수 있다.

상술한 글자들뿐만 아니라 〈사택지적비〉의 글씨는 대부분 기본적으로 남북조풍이며, 부분적으로 수풍이 가미되었다. 더하여 백제풍으로 변형시킨 독특한 글자들도 있는데, 이는 백제 서예의 독창성으로 보아도 무방하다. 당시 유행하던 당풍을 좇지 않고 복고한 것은 백제인의 서예 취향과 함께 서로 대치되는 백제와 당의 당시 정치적 상황과도 무관하지는 않은 듯하다.[42]

지금까지 언급한 석문 가운데 이 비와 서풍이 가장 가까운 것은 〈무령왕비지석〉이다. 방필로 쓴 두 석문의 웅건무밀함이 예서와 해서의 과도기적 분위기를 지닌 남북조 서풍에서 기인한 것이기 때문이다.

왕족과 귀족의 불교 관련 금석문 이외에 부部의 경계를 보여 주는 석문도 있다. 화강암인 〈'전부前部'명표석〉, 〈'상부上部'명표석〉[43](그림 3-14)은 1928년 5월 충청남도 부여군 동남리의 향교 동쪽 논 가운데서 발견되어 국립부여박물관으로 옮겨졌다. 〈'전부'명표석〉의 한 면에 자경 9cm인 글자가 음각되어 있다. 백제 도성인 사비 나성에서 발견된 다른 부명의 초석, 와편, 와당 등과 함께 백제 도성

그림 3-14 '前部'명표석 탁본(좌)과 '上部'명표석 탁본(우), 백제, 20×44cm(우), 부여 출토, 국립부여박물관 소장.

내에 5부제가 실시되었음을 고증하는 자료이다. 〈'상부'명표석〉에는 자경 4cm 의 글자가 3행으로 음각되어 있다. 명문 "上卩前卩 / □自此以 / □□□"는 "상부 와 전부는 여기서부터 (갈라진다)"로 풀이된다.

〈'전부'명표석〉에서는 '部'를 '部'로 〈'상부'명표석〉에서는 '部'를 卩로 쓴 점 이 다른데, 후자의 경우 좁은 공간에 4자를 쓰기 위해 생략형을 취한 것으로 보인 다. 부여 쌍북리 현내들 목간의 전면, 궁남지宮南池 목간의 후면에서도 '部'를 卩 로 썼는데,[44] 이는 당시 백제에서는 '卩'를 '部'의 통용자로 썼음을 말해 준다. 고 구려비의 경우, 〈평양성고성각석제4석〉에서 '部'를 卩로 쓴 것, 〈건흥5년명광배〉 에서 '部' 자의 阝을 卩로 쓴 것은 백제와 같고, 〈충주고구려비〉는 '部' 자의 阝을 卩로 써 신라와 유사성이 있다(표 3-17). 신라 금석문에서는 '部'를 卩로 생략해 쓴 경우는 없고, '部' 자의 阝을 卩 또는 阝로 써 고구려의 결구와 닮은 점이 있다.[45]

표 3-17 백제, 고구려, 신라의 '部' 자 비교

백제		고구려				신라			
'전부'명 표석	'상부'명 표석	충주비 전면 (449)	충주비 좌측면 (449)	평양성각석 제4석 (566)	건흥5년명 광배	봉평리비 (524)	명활산성비 (551)	황초령비 (568)	남산신성비 제5비(591)

두 표석은 획의 굵기가 일정한 원필의 해서로 쓰였고, 한 사람이 고박하면서 힘찬 서풍으로 썼음을 알 수 있다. 고구려 〈평양성고성각석〉의 글씨와 같이 꾸밈이 없으나, 그 자유자재함은 이것에 미치지 못한다. 백제 표석의 글씨는 절제되면서 힘차다.

지금까지 살펴본 백제의 석문은 모두 남북조풍의 해서로 쓰였고 〈사택지적비〉에만 수나라풍이 조금 가미되어 있다. 심지어 당나라가 안정기에 접어든 7세기 중반에도 당시 동아시아에 공통적으로 유행하던 구양순의 초당풍初唐風 해서가 아닌 남북조풍의 해서가 지속적으로 사용되었다. 이런 현상은 〈무열왕릉비〉(661)에서처럼 같은 시기 신라에서는 이미 초당풍 해서가 사용된 것과 구별된다. 백제는 당풍을 수용하기보다는 오히려 남북조풍을 근간으로 자신만의 서풍을 창조한 것이다.

6세기 무령왕릉의 벽돌무덤 형식과 묘지석, 그리고 석비 등의 출토 유물로 볼 때 백제 문화는 남조 문화와 친연성親緣性이 있는데, 서예도 그랬음을 확인할 수 있다. 백제의 남조 글씨 애호를 보여 주는 두 기록이 이를 더 확실하게 뒷받침해 준다.

첫째, 백제 사신이 남조 양나라의 명서가인 소자운蕭子雲(487~549)을 직접 만나 글씨를 청했다는 기록이다. 『남사南史』와 『남제서南齊書』에 의하면, 그는 소자운의 글씨 30장에 금화 수백만을 지불했다. 『양서』에 의하면, 소자운이 동양태수로 가는 시기는 541년(대동大同 7)인데 이때는 백제가 538년(성왕 16) 사비로 천도하고 3년 후이다. 같은 해 성왕이 양 무제에게 조공하면서 모시박사毛詩博士, 열반경涅槃經, 공장工匠, 화사畵師 등을 청했는데 이때 백제 사신이 소자운의 글씨도 구입한 것으로 추정된다. 백제가 소자운의 글씨 30점을 구하는 데 거금을 지불했다는 사실은 백제의 남조 글씨에 대한 애호를 증명한다.

둘째, 통일신라 말기의 대문장가 겸 명서가인 최치원崔致遠(857~?)의 『계원필경桂園筆耕』에 실린 시이다. 칠언절구 시의 전구·결구는 '소자운의 글씨가 외국에까지 알려져 사람들이 배우기를 다투지만 그의 필적을 구할 수 없어서 한이 된다'[46]고 읊조린다. 이 시의 주註에 '남조의 소자운이 글씨를 잘 썼는데 백제 사신이 필적을 구하여 국보로 삼았다'[47]고 기록되어 있다. 중국과 한국의 이 두 기록,

특히 소자운의 글씨를 국보로 삼았다는 것은 백제가 남조의 글씨를 얼마나 귀하게 여겼는지 잘 보여 준다.

그렇다면 소자운의 서예가 어떠했기에 백제가 그리도 그의 작품을 원했을까? 양나라에서의 그의 명성과 작품에 대한 품평을 통해 백제인의 서예미감을 간접적으로나마 살펴볼 수 있다. 소자운이 활동하던 시기의 황제인 양 무제는 "소자운의 글씨는 위태로운 봉우리가 해를 가린 것 같고 외로운 소나무 한 가지와 같다. 형가荊軻가 검을 짊어지는 것 같고 장사壯士가 활을 당기는 것과 같다. 영웅이 호랑이를 잡는 것과 같고 심장이 마구 뛰는 것과 같고 날카로운 칼날이 당할 수 없는 것과 같다"[48]고 그 힘찬 기상을 극찬했다. 당나라의 서론가 장회관張懷瓘은 "그 진서는 어릴 때는 왕헌지를 배웠고, 만년에는 종요를 본받았다. 말년에 이르러 근골도 갖추어 당대에 이름을 날렸으니 온 조정이 그의 글씨를 본받아 배웠다"[49]고 평했다.

이 두 품평을 통해 남조 글씨의 특징을 유려함만으로 표현한 주장[50]과는 달리 소자운으로 대표되는 남조의 글씨가 근골을 갖춘 웅건한 필세를 지녔음을 알 수 있다. 그것을 배운 백제의 글씨도 그러했을 것이다. 백제가 가장 빈번하게 접촉한 양나라 조정에서 이런 소자운의 글씨를 본받았다면 당시 백제 조정에서도 분명 그의 글씨를 다투어 배웠을 것으로 짐작된다.[51] 이런 백제의 서예술 분위기를 보여 주는 것으로, 가장 이른 석문은 〈무령왕지석〉이고 가장 늦은 석문은 〈사택지적비〉이다.

반면, 부여 정림사지 오층석탑에 새겨진 〈당평백제비명唐平百濟碑銘〉과 부여 부소산에서 출토된 〈당유인원기공비唐劉仁願紀功碑〉는 초당풍 해서로 쓰여 백제 서예와의 차이점을 분명히 알 수 있다. 이 둘은 비록 백제 영토 내에 있으나 만든 주체가 당나라이므로 백제비와의 차이점을 알기 위해서 언급할 필요가 있다.

충청남도 부여군 부여읍 동남리에 있는 부여 정림사지 오층석탑의 제1층 사면에는 백제를 멸망시킨 당나라 장수 소정방이 새긴 글귀인 〈당평백제비명〉(그림 3-15)이 있다.

제1층의 탑신은 높이 136.4cm, 너비 218.2cm이다. 명문은 사면에 새겨져 있는데, 1면은 24행, 2면은 29행, 3면은 28행, 4면은 36행으로 총 117행이다. 행

그림 3-15
당평백제비명 남면 탁본,
당(660년), 127×205cm,
부여 정림사지 오층석탑.

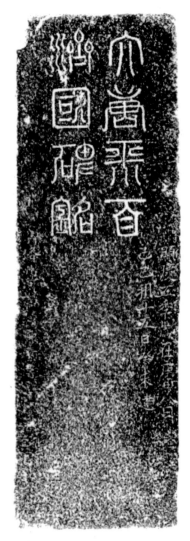

16자 또는 18자로 총 2,126자이며, 자경은 4.5cm이다. 제액題額 '大唐平百濟國
碑銘'은 제1면 상단에 2행 8자의 전서로 쓰였는데, 이로 인해 정림사지 오층석탑
을 '당평제비', '평제비', '평제탑비'라 부르기도 했다. 제액 하단 우측에는 2행
으로 '顯慶五年歲在庚申八月 / 己巳朔十五日癸未建'이, 좌측에는 1행으로 '洛州
河南權懷素書'가 새겨져 있다. 이는 비문이 새겨진 것이 660년(신라 무열왕 7)이
며, 서자는 낙주 하남 출신인 권회소라는 것을 알려 준다.

 비의 내용은 대체로 황제인 당 고종의 덕, 전투 상황, 그리고 소정방을 비롯하

여 제당濟唐 전투에 참여한 여러 장수의 공적을 찬양한 것이다. 명문에 의하면 신라 무열왕의 둘째 아들로 오랜 기간 당에서 숙위하고 부친의 능비인 〈무열왕릉비〉를 짓고 쓴 김인문金仁問(629~694)도 이 전투에 참여했다. 김인문은 "기량이 온화하고 아담하면서 기국과 식견이 침착하고 굳세어서 소인배의 자잘한 행위는 없고 군자의 고매한 풍모만 있었으며 그의 무武는 싸우지 않고도 드러났으며, 문文또한 부드럽고 원대했다"고 기록하고 있어, 그가 문무를 겸하고 고매한 군자의 인품을 지녔다는 것을 알 수 있다. 3년 후 세워진 기공비의 주인공인 유인원도 이 전투에 참여했으며, 찬자인 박사 하수량賀遂亮에 관해서도 상세히 적었다.

문장은 사륙변려문이고 서체는 초당 저수량풍의 해서인데 남북조의 유풍도 있다. 정연한 가운데 유려하고 여유로운 서풍은 권회소 글씨의 능숙함을 보여 준다. 이 비는 당시의 전황戰況을 알려주는 역사적 정보뿐만 아니라 찬자와 서자를 분명히 기록하였고, 특히 찬자에 대한 상세한 정보를 제공하고 있다는 점이 백제 금석문과는 다르다. 또 이전의 남북조풍 백제 글씨와 구별되어 백제 서예가 당풍과 상이함을 다시 확인시켜 준다.

〈당평백제비명〉에서도 언급된 당나라 장수 유인원의 기공비가 충청남도 부여군 관북리 부소산의 산성 안에서 출토되었다. 〈당유인원기공비〉(그림 3-16)는 이수螭首·비신碑身·귀부龜趺의 형태를 갖춘 전형적인 당나라 비이다. 비신 왼쪽 부분이 세로로 둘로 갈라졌으나 접합시켰고 귀부의 소재는 불명이다. 비는 담흑색 대리석으로 회백색 얼룩무늬를 띠고 있다. 비의 높이는 3m가 넘으며, 비수에 이룡螭龍을 반결蟠結시킨 상을 새겨 웅장하고 힘차다.

이 비는 〈당평백제비명〉보다 3년 뒤인 663년(당 고종 14, 신라 문무왕 3)에 건립되었는데, 유인원이 의자왕의 아들인 부여풍扶餘豊이 이끄는 백제부흥군을 진압한 해이다. 비문은 의자왕과 태자 및 좌평 이하 700여 명이 소정방에 의해 당나라로 압송된 사실과 낭장郎將 유인원이 백제를 멸망시킨 후 사비성에 머물면서 잔당을 제압하는 등 백제 부흥운동과 관련된 내용, 그리고 완전히 폐허가 된 도성의 모습을 기록하고 있다. 찬자·서자 모두 불명인데 『대동금석서大東金石書』에는 유인원의 글씨라고 기록되어 있다.[52] 만약 이것이 사실이라면 본인의 전공戰功에 관한 글의 글씨를 직접 쓴 특이한 경우이다.

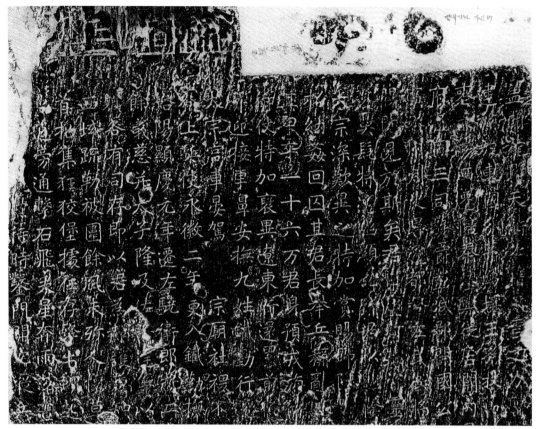

그림 3-16 당유인원기공비 탁본(부분), 당(663년), 351.5×133×31cm(전체), 부여 부소산 출토, 국립부여박물관 소장.

　오른쪽 반이 남아 있지만 마모가 심한 비문은 총 34행, 행 69자이다. 현재 20행까지는 판독 가능하고 21행은 18자 정도 판독되고 22행부터는 대부분 판독이 불가능하다. 전서로 양각된 제액은 자경 6cm이며, 비문의 자경은 24.2cm이다.

　비문의 서체는 〈당평백제비명〉과 같은 초당의 저수량풍 해서이다. 〈당평백제비명〉과 〈당유인원기공비〉는 백제 멸망 후 초당풍 해서 가운데 저수량풍이 백제에 수입되었다는 사실을 말해 준다. 동시대 고구려와 신라가 구양순풍을 적극적으로 수입할 때 당은 백제에 저수량풍을 선보인 것이다. 당나라 사람들도 구양순풍보다 더 유연한 저수량풍이 백제인들의 서예 미감이라는 것을 인지하고 선택한 서풍이 아닐까 생각된다.

　당비 양식을 따른 〈당유인원기공비〉는 비슷한 시기에 세워진, 같은 당비 양식의 신라 〈무열왕릉비〉와 종종 비교된다. 당풍을 적극 수용한 승자가 세운 신라비

는 힘찬 구양순풍이고, 패자의 땅에 정복자가 세운 당비는 상대적으로 부드러운 저수량풍이라는 것은 당나라의 서예사조를 실시간 반영한 결과이며, 나아가 국운과 서예사조의 연관성을 생각케 하는 대목이다. 백제 패망 후 세워진 2점의 당비를 제외하고 지금까지 살핀 백제 석각 글씨는 모두 남북조풍인데, 거기에 각기 다른 미감을 더해 개성을 표현했다. 이제 금문의 글씨를 살펴보자.

(2) 세련되고 순박한 동명 글씨

백제의 동명은 한국과 일본에 흩어져 있다. 일본에 있는 〈칠지도七支刀〉와 〈우전팔번화상경隅田八幡畫像鏡〉이 한국에 있는 동명보다 더 이른 것이므로 이들을 먼저 살펴보겠다.

먼저 〈칠지도〉(그림 3-17)를 보자. 현재 일본 나라현奈良縣 덴리시天理市의 이소노카미신궁石上神宮에 보관되어 있는 〈칠지도〉가 처음 공개된 것은 1874년 이소노카미신궁의 대궁사大宮司 간 마사토모菅政友(1824~1897)가 명문을 판독하여 발표하면서였다.

〈칠지도〉는 전체 길이 74.9cm, 칼날 부분 65.5cm인 대형 창 모양의 철기로 날 양쪽에 가지가 3개씩 '어긋나게 솟아 있고, 그 날 앞뒤 넓적한 면에 금으로 상감한 글자가 전면 35자, 후면 27자로 총 62자가 새겨져 있다.[53] 『일본서기』에 백제가 왜에게 〈칠지도〉를 헌상했다는 기록이 있기 때문에 이 명문은 백제와 왜의 관계를 설명하는 데 매우 중요한 자료이다.[54] 따라서 이 칼이 처음 공개된 이후 현재까지 한일 학자들 사이에 제작 시기에 대한 의견이 분분하고, 명문과 해석에서도 몇 글자에 이견이 있다.

그림 3-17
칠지도와 명문 전면(상)·후면(하) 집자,
백제(4세기 후반~6세기 초반), 길이 74.9cm,
일본 나라현 덴리시 이소노카미신궁 소장.

(전면) 泰□四年□□[55]月十六日丙午正陽造百練鐵七支刀帶[56]辟百兵宜供供侯王□□□□作[57]

(후면) 先世以來未有此刀百濟王世□[58]奇生聖音故爲倭王旨造傳示後世

　태□ 4년 □월 16일 병오일 한낮에 백 번 단련한 철로 칠지도를 만들었다. 몸에 차면 백병을 물리칠 수 있어 후왕에게 이바지할 만하다. □□□□가 만들다.

　선세 이래 이런 칼이 없었는데, 백제왕 시대에 성음을 내어 왜왕의 뜻을 위해 만들었으니 후세에 전하여 보일지어다.

　명문의 내용에서 전면은 '泰□' 4년에 〈칠지도〉를 만들었다는 것이고, 후면은 백제왕이 왜왕을 위해 이 칼을 만들어 주었다는 것이다. 간 마사토모를 비롯한 초기 일본 학자들은 '泰□'를 서진의 연호 '泰始'로 읽어 제작 시기를 268년(태시 4)으로 보았다.[59] 이후 후쿠야마 도시오福山敏男는 동진의 연호 '太和'로 추정하여 369년(태화 4)으로 이해하여 『일본서기』의 〈칠지도〉 헌상 기록과 연결시켜 372년에 백제 왕세자가 왜왕에게 복속의 표시로 헌상했다고 해석하였고, 대부분의 일본 학자들은 이것을 따르고 있다.[60]

　한편 한국 학자들은 삼국에서 중국 연호를 사용한 사례가 드물다는 이유로 '泰□'가 '泰和'일 수가 없기 때문에 〈칠지도〉를 369년에 만들었다고 보기 어렵다거나, 비록 연호를 그대로 인정하여 369년에 〈칠지도〉를 만들었다고 하더라도 명문의 내용은 백제가 왜보다 우위에 있음을 증명해 준다고 보았다. 백제에서는 중국 연호를 사용한 증거가 발견된 적이 없었기 때문에 이병도가 '泰□'를 백제의 독자적 연호인 '泰和'로 보아 372년을 주장한[61] 후 여러 학자도 백제 연호라는 주장에는 동의하지만, 각기 근거가 달라 제작 시기도 다양하다.[62] 북한학자 김석형은 이병도 이전에 5세기 어느 해로, 다른 북한학자 손영종은 날짜 간지 '丙午'를 중시하여 408년(백제 전지왕 4)으로 보았다.[63] 김창호는 445년 또는 460년으로,[64] 이진희는 480년(북위 태화太和 4)으로,[65] 연민수는 백제의 고유 연호인 '奉□'로 보아 이를 504년(무령왕 4)으로 보았다.[66] 이처럼 백제 연호라 해도 제작 시기는 4세기 후반부터 6세기 초반까지로 광범위하다.

　명문과 관련하여 현재 한일 학자들의 이견의 핵심 내용은 제작 연대와 백제왕

(또는 왕세자)이 왜왕에게 〈칠지도〉를 만들어 준 이유 등인데, 이것이 헌상인가 하사인가에 따라 당시 백제와 왜와의 관계가 설명되어지기 때문이다. 〈칠지도〉가 헌상품이냐 하사품이냐의 근거로 거론되는 부분은 명문 끝부분인 '전시후세傳示後世'인데, 그것이 희망형이냐 명령형이냐의 차이에 있다. 백제 헌상설을 주장하는 학자들은 '후세에 전하여 보이기를 바랍니다'로 해석하고, 백제 또는 동진 하사설을 펼치는 학자들은 제왕이 신하에게 훈시하는 관계적 용어로 하행문서下行文書 양식을 드러낸다고 본다. 이에 대해서 일본학자 사에키 아리키요佐伯有淸, 야마오 유키히사山尾幸久는 이것은 단지 '기념으로 한다'는 정형구로서 금석문의 길상구나 상용구가 되기 때문에 이것으로 하행문서 양식 또는 하사설의 근거로 삼기는 곤란하다고 주장한다.[67]

〈칠지도〉의 제작 시기를 밝히기 위해서는 지금까지 논의된 연호와 명문의 내용을 넘어, 서체나 금 상감 기법을 중심으로 한 포괄적 연구도 함께 진행되어야 한다는 견해가 제시되었으니, 필자는 이런 측면에서 접근해 보고자 한다.

명문의 서체는 파책이 자제된 해서이며, 따라서 고예의 필의가 있다. 글씨에 골기骨氣가 있고 웅건하다. 명문 좌우에 계선이 음각되어 그 범위 안에서 글자를 새겨야 하는, 서사 공간의 제약 때문에 절제미가 있다. 가로획은 대부분 수평이라 예서의 분위기가 느껴지지만 예서나 해서의 파책이나 구획은 없다.

재료가 단단한 철이기 때문에 대부분 직선획이지만 곡선획도 부분적으로 있다. 이는 단순함 속에 변화미를 추구하려는 서자의 의도로 보인다. 예를 들면 '月'자의 구획 부분, '刀'자의 전절 후의 대각선 세로획, '此'자의 마지막 획의 전절 등은 곡선이다. 반면 '有'자에서 곡선의 한 획인 삐침은 짧은 세로획과 대각선 방향 획의 두 부분으로 나누어 새겼다.

이내옥은 〈칠지도〉의 제작 시기를 한성시기인 4세기 근초고왕대(346~375)로 보는 설의 근거로 서체에 대해 다음과 같이 언급했다. "명문 중에 '濟', '故', '倭'와 같은 몇몇 글자들은 고식古式을 따르고 있으며, 이는 해서가 확립되기 전에 사라진 결체이다. 그리고 백제 웅진시기에 보이는 자유분방함이나 이왕二王(왕희지·왕헌지 부자)의 분위기는 찾아볼 수 없다. 〈무령왕지석〉에 보이는 행서의 흔적도 보이지 않는다. 그런 점에서 〈칠지도〉 명문은 웅진시기 이전의 서체이다. 그

리고 사비시기와는 더욱 거리가 먼 서체이다. 따라서 서체로 본 〈칠지도〉의 제작 시기는 한성시기로 편년할 수 있다. 그리고 그것은 앞서 살핀 『고사기』와 『일본서기』의 기록과 결부시켰을 때 근초고왕대일 가능성이 매우 높다."[68] 그는 사비시기 글씨의 예로 〈사택지적비〉를 들고 있다.

그러나 한 작품이 그 시기의 글씨를 대표한다는 주장은 무리가 있다. 특정 시기의 서체나 서풍의 특징을 논하려면, 적어도 6세기 신라의 금석문처럼 20여 점 정도는 되어야 그 시기 글씨의 특색을 규정할 수 있다. 5세기 초에 세워진 고구려의 〈광개토왕비〉(414)에 쓰인 고예는 400여 년 전인 서한대(기원전 206~8)에 성행했던 서체이고,[69] 5세기 초 고구려에는 동진의 행서풍이 사용되었다는 것을 행서의 필의가 많은 해서로 쓴 〈덕흥리고분묵서명〉(408)과 〈모두루묘지명〉(413~450년경)이 증명한다. 금석문의 경우는 당시 중국에서 성행했고 〈집안고구려비〉에서 쓰인, 예서와 해서 사이의 과도기적 글씨로 써야 당연하다. 그러나 이런 보편적 생각을 깨고 동시대가 아닌 고대의 서체를 쓴 것은 명문의 성격이 다르고 재료가 다르고 서자가 다르기 때문이다.

또 같은 비의 양면에 쓰인 각기 연도가 다른, 삼국기 신라비문인 〈영천청제비병진명〉(536)과 통일기 신라비문인 〈영천청제비정원명〉(798)은 마치 한 손에서 나온 것처럼 고박한 해서로 쓰였다.[70] 이것은 정원명의 서자가 병진명의 서풍에 어울리게 의도적으로 맞추어 썼기 때문일 것이다. 백제에서는 행서의 필의가 있는 해서로 쓴 〈무령왕지석〉(525) 이후로 추정되는 〈부여북나성명문석〉(6세기)에 파책이 있는 동한의 예서가 쓰였는데, 이것은 서자의 선택이다. 이렇게 동시대에 확연히 다른 서체나 서풍이 쓰인 것, 다른 시기에 같은 서체나 서풍이 쓰인 것, 또는 먼저 만들어진 서체가 후에 만들어진 서체보다 후대에 쓰인 것은 서예사에서 흔한 일이다.

서체의 선택은 명문의 용도와 재료 또는 서사 당시의 상황에 따라 달라지는 것이며, 당대의 유행 서풍을 반드시 사용해야 하는 것은 아니다. 즉, 수세기 전에 만들어진 서체가 현재에 쓰이기도 하고, 현재 유행 서풍이 현재에 쓰이기도 한다. 따라서 서체를 〈칠지도〉 제작 시기의 근거로 삼을 때는 적어도 두 가지 요건을 고려해야 한다.

첫째, 유물의 성격과 거기에 준하는 명문의 내용이다. 이내옥은 〈칠지도〉의 용도를 정확하게 설명한다. "칠지도는 칼이다. 그러나 당시 백제에서 왜에 전한 칠지도는 단순한 칼이 아니었다. 그것은 명문이 새겨진 공식적 외교문서였다. 그렇기 때문에 칠지도에는 정치적·외교적·군사적 의도가 내재되어 있다는 점을 고려하지 않을 수 없다. 칠지도의 앞뒤 명문은 당시 백제 조정에서 외교문서로 신중하게 작성되었을 것이다. 그 문장은 치밀하게 상호 조응하면서 외교적 수사와 함께 백제 측에서 말하고자 하는 바가 충분히 녹아 있다고 보아야 한다. 거기에는 분명히 맥락이 존재하고 있다."[71]

백제가 이렇게 심혈을 기울인 외교문서는 분명 당대의 명문장가가 썼을 것이고, 그것을 '선세 이래 없었던 이 칼[先世以來未有此刀]'에 새겼다면 문장 못지않게 글씨나 그것을 새기는 방법에 대해서도 고심했을 것이다. 새긴 방법은 일반적 새김보다 기법이 어려운 고급스러운 금 상감 기법을 선택했다. 또 서자 또는 각자의 선택에도 고구려의 〈광개토왕비〉 못지않게 숙고했을 것이고, 그래서 선택받은 자가 쓴 웅건하면서 정중한 고예의 필의가 있는 해서는 외교문서의 격에 맞는 서체이다. '고식의 글자들이 많은 것'이 행서의 필의가 있는 해서로 쓴 〈무령왕지석〉 이전의 글씨라고 단정할 수 있는 이유가 될 수 없다. 다시 말하면 〈칠지도〉가 〈무령왕지석〉 이후의 것이라 하더라도 그 용도로 보아 충분히 선택될 수 있는 서체이다.

둘째, 재료적 측면이다. 글씨를 새기고 금으로 파진 부분을 채운 〈칠지도〉의 재료는 새기기 힘든 딱딱한 철이고, 서사 공간은 좁다. 외교문서라는 명문의 성격과 이런 서사 환경을 감안할 때 사용될 서체는 파책이 없는 고예나 해서로 압축된다.

따라서 반드시 살펴야 할 이런 조건들을 고려하지 않은 채 단순히 서체 변천 과정에서 생긴 서체 자체의 단순 비교로 글씨의 시기를 규정하는 것은 무리한 일이다. 현재 우리는 이전 모든 시대의 모든 서체나 서풍을 쓰고 있다는 사실을 유념할 필요가 있다.

글씨를 제작 시기의 근거로 삼는다면 서체보다는 오히려 결구를 분석하는 것이 더 타당한 방법이다. 역대 서예사를 살펴보면, 당대에 유행한 특정한 결구는 시

대가 지나면 사라지고 다른 결구가 그 자리를 대신했다. 남북조시대에 많이 등장하는 이체자들도 수·당대에 들어서면 거의 사용되지 않거나 다른 형태로 표현되는 점, 무주신자는 무주시기에 만들어진 글자들로 몇몇 예외를 제외하고 그 이전이나 이후에는 사용되지 않았다는 점 등이 그 예이다.

이런 점에서 〈칠지도〉에서 살펴볼 글자는 '造' 자와 '作' 자이다.

첫째, '造' 자는 전면과 후면에 한 번씩 등장하는데 辶을 한 획처럼 ㄴ 형태로 썼다. 그러나 세로획과 전절 부분에는 차이점이 있다. 전면의 ㄴ 형태는 세로획에서 곡선으로 변화를 주고 가로획도 둥근 반면, 후면의 것은 가로획과 세로획을 직선으로 내려 그어 같은 글자의 결구를 달리하여 변화를 주었다(표 3-18). 후술할 6세기 〈우전팔번화상경〉(503)에서도 반각문자인 '遭' 자, 〈계미명금동삼존불입상〉(563)의 '造' 자, 〈갑인명석가상광배〉(594)의 '速' 자, 그리고 7세기 〈미륵사지청동합〉(639)의 '達' 자의 辶을 원전의 ㄴ 형태로 썼다.

이런 형태가 고구려에서는 5세기 전반의 〈덕흥리고분묵서명〉(408)의 '造' 자, 〈광개토왕비〉(414)의 '連' 자에서 보이는데,[72] 전자는 해서지만 묵서명이고, 후자는 돌이지만 예서이므로 금석문의 해서에서 辶을 살펴보자. 원필의 해서로 가

표 3-18 백제, 고구려, 신라, 남북조의 辶 비교

백제						고구려	
造, 칠지도 전면	造, 칠지도 후면	遭, 우전팔번화상경(503)	造, 계미명삼존불입상(563)	達, 미륵사지청동합(639)	造, 영화9년명전(353)	造, 호태왕동령명(391)	造, 연수원년명은합 뚜껑(451)
고구려		신라				북위	양
造, 연수원년명은합 바닥(451)	造, 신묘명금동삼존불(571)	還, 포항중성리비(501)	過, 천전리서석추명(539)	造, 북한산비(568)	道, 신선사조상기(7C 후반)	酒, 한현종묘지명(500)	道, 석정란제자(516)

장 이른 〈영화9년명전〉(353)과 〈호태왕동령명〉(391)[73]에 '造' 자가 있다. 그 다음은 신라 서봉총에서 출토된 〈연수원년명은합〉(451)으로 뚜껑 내면과 바닥 외면에 각각 한 번씩 나오는 '造' 자의 辶, 6세기 고구려의 여러 금동불상조상기에서 보이는 辶이 乚 형태로 쓰였다(표 2-18).

신라에서는 최고비인 〈포항중성리비〉부터 삼국 말기의 〈신선사마애불조상기〉에까지 대부분의 비에 辶이 乚 형태로 사용되었다(표 4-9).

중국 남북소의 경우, 예서와 해서의 과도기 서체인 동진의 〈찬보자비〉에서는 한 획으로 썼지만 세로획을 지그재그로 써 辶의 좌측 부분을 표현한 것이 〈칠지도〉와 다르며, 양나라의 〈석정란제자石井欄題字〉에서는 乚을 두 획으로 썼고, 북위의 〈염혜단등조상기閻惠端等造像記〉, 〈한현종묘지명韓顯宗墓誌銘〉에서는 〈칠지도〉와 가장 유사한 형태로 쓰였다. 이처럼 금석문의 해서에서 辶을 乚 형태로 묘사한 것은 중국에서는 5세기 후반부터 6세기 전반에, 한반도에서는 4세기부터 7세기에 걸쳐 널리 쓰인 보편적 결구이다.

둘째, '作' 자는 왼쪽의 亻변을 상위에, 오른쪽 글자를 하위에 두어 변화가 심한 결구를 취하고 있다. 이 글자에서 주목할 것은 오른쪽 부분이다. 첫 세로획은 짧게, 다음 가로획은 첫 획의 좌우에 걸칠 만큼 유난히 길게 썼고, 마지막 가로획을 세로획과 연결시켜 乚 모양으로 썼다(표 3-19). 해서의 필의가 많은 예서인 오나라 〈곡랑비谷朗碑〉와 비교하면, 마지막의 乚 모양은 같지만 상부의 긴 가로획은 다르다. 상부의 긴 가로획과 하부의 乚 모양, 두 가지를 다 갖춘 글자가 신라의 〈포항중성리비〉에 보인다. 북위에서는 6세기 전반의 〈양대안조상기楊大眼造像

표 3-19 백제, 신라, 오, 북위의 '作' 자 비교

백제			신라				오	북위	
칠지도명	우전팔 번화상경 (503)	무령왕비 은제팔찌 (520)	중성리비 (501)	천전리 서석원명 (525)	남산신 성비2비 (591)	남산신 성비3비 (591)	곡랑비 (272)	양대안 조상기 (504~507)	장맹룡비 (522)

記〉, 〈장맹룡비張猛龍碑〉에서 하부의 ㄴ 형태가 확인되고, 전자의 상부는 조금 다르지만 후자의 상부는 유사한 면이 있다. 신라에서는 가장 이른 〈포항중성리비〉부터 가장 늦은 〈남산신성비〉까지 6세기에는 지속적으로 〈칠지도〉 명문과 흡사한 결구를 취했다.

이처럼 '造' 자의 특이한 결구는 4~6세기, '作' 자의 결구는 6세기경 중국 남북조와 한반도 삼국에서 보편적으로 사용되었음을 알 수 있다. 따라서 굳이 글씨로 〈칠지도〉의 건립 시기를 유추해 본다면, 결구의 유사성을 살핀 위의 두 글자를 근거로 4세기 후반부터 6세기 초반으로 범위를 넓게 잡아도 무방하다. 그렇다면 〈칠지도〉의 제작 연도는 상한을 한성시기, 하한을 웅진시기로 비정할 수 있다.

이것은 '泰□'가 중국 연호라는 관념에서 벗어난다면 충분히 가능한 추정이다. 또한 이전의 연구에서는 다음 두 가지를 근거로 5~6세기설도 제기되었다.

첫째, 『일본서기』에 백제 사신이 〈칠지도〉와 함께 가져갔다고 하는 〈칠자경〉을 근거로 들고 있다. 이것은 원형거울의 언저리에 작은 원이 7개 새겨진 청동거울인데, 한대에는 이런 거울이 제작되지 않았고 무령왕릉에서 출토되었다. 무령왕은 523년 붕어하고 3년상을 치른 525년 매장되었으니, 이 거울은 6세기 전반에 제작된 것으로 보아야 한다. 백제가 왜에 〈칠자경〉을 보냈다면 무령왕릉 동경과 비슷한 것이었을 것이다. 그렇다면 〈칠지도〉는 525년경 또는 그보다 앞선 시기에 만들어졌을 것으로 보아야 한다는 것이다.[74] 실제로 5세기 후반부터 6세기 전반의 것으로 보는 구마모토현熊本縣 다마나시玉名市 에다후나야마江田船山 고분에서 무령왕릉 출토 동경과 같은 형식의 거울이 백제 유물과 함께 출토되었다.

둘째, 한국과 일본에서 출토된 금 또는 은 상감 명문 철검을 근거로 들고 있다. 창녕 교동11호분에서 출토된 금 상감 환두대도,[75] 일본 도쿄국립박물관에서 소장하고 있는 환두대도,[76] 사이타마현埼玉縣 사키타마埼玉 이나리야마稻荷山 고분에서 출토된 금 상감 철검(471),[77] 구마모토현 에다후나야마 고분에서 출토된 은 상감 대도[78] 등은 모두 5세기 후반부터 6세기 전반에 만든 것으로, 동아시아에서 상감 명문 대도의 유행 시기를 알려 준다는 것이다.[79]

이와 같이 글자의 유사성, 상감 기법 대도의 제작 시기, 〈칠지도〉와 같이 보낸 〈칠자경〉의 제작 시기를 동시에 고려한다면, 〈칠지도〉는 4세기 후반부터 6세기

초반의 유물로 비정될 수 있다. 그러나 백제의 전성기를 열었던 근초고왕대인 4세기 후반설이 우세한 편이다.

다음으로 살펴볼 것은 와카야마현和歌山縣 하시모토시橋本市 고분에서 출토된 〈우전팔번화상경隅田八幡畵像鏡〉(그림 3-18)이다. 이 청동거울은 원래 하시모토시 스다하치만신사隅田八幡神社에 있었으나 지금은 도쿄국립박물관에 수장되어 있다. 이것은 송수頌壽의 음악을 연주하는 악인樂人의 무리와 함께 동왕부東王父, 서왕모西王母 상을 표현한 중국 동한대의 인물화상경 형식을 모방한 방제경倣製鏡이다.

거울의 내연외측內緣外側의 명대銘帶에 48자의 양문陽文이 있는데, 문장은 일본식 한문체이며, 한자음을 차용하여 일본어를 나타냈다. 금문은 대략 동일하나 해석은 다양하다.[80]

癸未年八月日十大王年男弟王在意柴沙加宮時斯麻念長壽

遣開中費直穢人今州利二人等取白上[81]同二百旱[82]作此竟

그림 3-18
우전팔번화상경 탁본, 백제(503년),
지름 19.8cm, 두께 1.2cm,
일본 와카야마현 하시모토시 고분 출토,
도쿄국립박물관 소장.

계미년 8월 일십대왕년에 남제왕이 의시사가궁에 있을 때 사마가 장수를 기념하여 개중비직과 예인 금주리 2명 등을 보내어 백상 동同(=銅) 200한을 취해 이 거울을 만들었다.

이 동경의 제작지에 대해서는 일본설과 백제설이 있다. 전자는 일본 학자들 대부분의 주장으로 '사마斯麻'를 무령왕이 아니라 하고, 후자는 한국 학자들의 주장으로 '사마'를 무령왕의 생시 이름으로 본다. 제작 연대인 명문의 '계미년癸未年'의 연대 추정은 '日十大王年男弟王'에서 '대왕大王'과 '남제왕男弟王'을 누구로 보느냐에 따라 433년, 503년, 563년이 될 수 있고,[83] '사마'를 무령왕으로 보면 당연히 503년이 된다.[84]

제작 기법이나 문장이 조잡하고 명문에 불규칙적 반전문자, 오자 등 오류가 많아 무령왕대에 제작되었을까 하는 의문이 제기되기도 하지만, 유물의 존재는 사실이고 백제의 무령왕이 제작을 명한 것일 수도 있으므로 공졸을 떠나 글씨를 논하고 전후의 백제 글씨와 비교해 볼 필요는 있다.

명문은 예서의 필의가 있는 원필의 해서로 쓰였다. 예컨대 '時' 자의 寸의 구획을 길게 끈 것이 예서의 필법이다. 전절이 원전圓轉이며, 서사 공간의 가로 폭이 좁아 파책이 절제되었다. '遣', '作' 등의 글자는 반전되어 있어 전체적으로 일관성이 부족하다. 앞부분에 두 번 나온 '年' 자의 마지막 세로획이 글자의 중심이 아닌 우측에 있어 하단의 결구가 특이하며, '遣' 자에서는 중심이 맞지 않는 결구를 취했다. 양질의 동을 사용해서 만든 비교적 큰 거울이지만 이처럼 서투른 결구나 불규칙적으로 쓰인 반전문자 등을 고려하면, 제작자는 주형鑄型 제작 경험이 부족하고 한자 사용에 익숙하지 않은 듯하다. 이런 점은 후술할 〈무령왕비 은제팔찌〉에 직접 새긴 명문과 다르지만, '人', '上' 자 기필에 부분적으로 쓰인 노봉의 필법은 유사하다.

한편 '壽', '遣' 등 가로획이 많은 글자들은 길게, '上', '百' 등 가로획이 적은 글자는 짧게 써 자연스럽고 자유분방하면서 변화가 많다. 이것은 동경의 좁은 너비와는 달리 원으로 된 길이에는 부분적 제한이 없기 때문이다. 둥근 서사 공간 때문인지 전체적으로 무령왕릉 출토 왕비의 은제팔찌의 글씨와 흡사하다. '遣'

자의 辶은 〈칠지도〉 명문과 같은데, 비록 반전이지만 뚜렷한 ㄴ 형태는 6세기 글자임을 알려 주는 근거가 된다.

이제 무령왕릉에서 출토된 청동거울과 은제팔찌의 명문을 살펴보자. 무령왕릉에서 3점의 청동거울이 출토되었는데, 왕과 왕비 머리 부근에 1개씩, 왕의 발 부근에 1개가 놓여 있었다. 고대 사회에서 거울은 지배자의 권위를 상징하는 신물의 성격이 크기 때문에 부장용일 수도 있고, 실제 사용한 것일 수도 있다. 국보 제161호인 청동거울 3점 가운데 왕의 머리 쪽에 놓인 〈의자손수대경宜子孫獸帶鏡〉과 발 쪽에 놓인 〈방격규구신수문경方格規矩神獸文鏡〉(그림 3-19)에 명문이 있다.

직경 23.3cm로 3점 가운데 가장 큰 〈의자손수대경〉은 고리에 가죽끈이 끼워져 있어 실제 사용된 것임을 말해 준다. 거울에는 동물무늬가 7개 새겨져 있고 고리 아래에 '의자손宜子孫'이라는 길상구가 새겨져 있다.[85] 이것과 같은 틀에서 만들어진 것으로 보이는, '갈음옥천기식渴飮玉泉飢食棗'와 동일한 문구를 가진 수대경이 일본 군마현群馬縣 다카사키시高崎市 칸논총觀音塚에서도 출토되었는데, 백제에서 일본으로 전해졌을 것으로 추정된다. 또 이것과 같은 형식의 거울이 5세기 후반에서 6세기 전반의 것으로 추정되는 일본 구마모토현 다마나시 에다후나야마 고분에서 백제 유물들과 함께 출토되어 백제에서 〈칠지도〉와 함께 〈칠자경〉이 전해졌다는 기록을 뒷받침한다.[86] 이것도 〈칠지도〉가 이 무렵 〈칠자경〉과 함께 제작되었다는 추정의 근거가 된다.[87]

직경 17.8cm인 〈방격규구신수문경〉은 중앙 꼭지를 중심으로 사각의 구획이 있고 그 윤곽을 따라 작은 꼭지를 배열해 그 사이에 십이지를 새겼다. 그 주위에 4마리의 신수와 이 동물들을 사냥하는 사람을 묘사했는데, 신선으로 보이는 사람은

그림 3-19
방격규구신수문경, 동한 추정, 지름 17.8cm, 공주 무령왕릉 출토, 국립공주박물관 소장.

머리에 상투를 틀고 손에 창을 들고 있다. 이 거울은 기본적으로 동한 때 유행하
던 방격규구경의 문양을 기초로 하여 육조대에 모방하여 만든 것이라고 했는데,[88]
〈의자손수대경〉처럼 전세傳世되다가 무령왕릉에 부장된 것으로 보기도 한다.[89]

신선과 동물들을 표현한 바깥쪽 테두리에 명문이 양각으로 주조되어 있다. 총
26자인 명문 "尙方[90]作竟眞大好上有仙人不知老渴飮玉泉飢食棗壽如金石兮"는
"상방에서 만든 거울은 참으로 좋아 옛날 선인들이 늙지 않았고 목마르면 옥 샘
물을 마시고 배고프면 대추를 먹으며 쇠, 돌과 같이 긴 생명을 누렸도다"[91]로 풀
이된다. 글씨는 한정된 좁은 공간에 주로 쓰이는 고예이며, 절제미와 웅강미가
있다. 백제의 유물에는 이런 글씨가 사용된 경우가 없다. 따라서 동한경의 문양,
늙지 않고 장수를 염원하는 도가사상을 담고 있는 명문과 함께 거기에 쓰인 한대
의 예서 글씨도 거울의 중국 제작설을 뒷받침하는 하나의 근거가 된다.

무령왕릉에서 팔찌는 5쌍이 출토되었다. 왕비의 왼손 손목 부근에서 은제팔찌
1쌍이 나왔고, 나머지 4쌍은 발치 부근에서 발견되었다. 이 가운데 명문이 있는
것은 왕비의 손목 쪽에서 발견된 것인데, 이는 백제 출토 동명으로 가장 이른 것
이다(그림 3-20). 국보 제160호인 팔찌 외면에는 돋을새김한 두 마리의 용이 생동
감 있게 표현되어 백제 금석공예의 높은 수준을 보여 준다. 팔찌 내면에는 1행 17

그림 3-20　무령왕비은제팔찌, 백제(520년), 지름 8cm, 공주 무령왕릉 출토, 국립공주박물관 소장.

자의 명문이 음각되어 있는데, 이는 주형 제작한 양문인 〈우전팔번화상경〉 명문의 새김 방식과 다르다. 자경 0.7cm인 명문 "庚子年二月多利作大夫人分二百卅主耳[92]"는 "경자년(520) 2월에 다리가 대부인(왕비) 몫[分]으로 230주를 들여 만들었다"로 해석된다.

이 팔찌는 왕이 붕어(523)하기 3년 전에 공인 다리가 왕비를 위해 만들었다. 팔찌의 외경이 8cm, 내경이 6cm라면 526년 12월 사망한 왕비가 생전에 약 7년간 사용하다가 529년 왕과 합장할 때 매장한 것일 수도 있다. 같은 왕비를, 생전에 만들어진 팔찌에서는 '대부인大夫人'이라 칭하고, 사후에 만들어진 지석에서는 '왕대비王大妃'라 불러 생전과 사후의 호칭이 다름을 알 수 있는데, 이는 지석이 아들 성왕에 의해 만들어졌기 때문이다. 〈칠지도〉에서는 전면 문미에 새겨진 장인의 이름 부분이 훼손되어 판독이 불가능하지만 이것에는 '다리'라는 이름이 새겨져 있어 그가 유물에 기록된 백제 최초의 장인이라고 보여진다.

명문에서 '多利作'이 한문의 격에 맞으려면 '多利作之'나 '多利作矣'가 되어야 하므로 '多利作'은 백제의 이두로 볼 수도 있다.[93] 종결어조사로 보는 '耳'는[94] 신라의 〈포항냉수리비〉(503)에서도 여러 번 쓰여[95] 백제와 신라 양국 문장의 유사성을 말해 준다.

명문에서 원필의 해서와 원전의 필법, 기필에서 노봉은 〈우전팔번화상경〉 명문의 필법과 유사하며, '利' 자의 결구도 비슷한 면이 있다(표 3-20). 다만 刂의 亅이 곡선이면서 끝이 왼쪽을 향한 것은 다음 글자인 '作' 자의 첫 획으로 가려는 필의 때문이다. 신라의 '利' 자와 비교해 볼 때 백제의 글자에 변화가 더 많음을 알 수 있다(표 3-21). 이 명문을 다리가 직접 새겼다면 금속공예 못지않게 그의 글씨도 능숙한 편이다.

보편적으로 양각인 주형 제작 명문보다 금속류에 직접 음각한 글씨에 주로 노봉이 더 많이 사용된다는 것을 왕흥사지의 사리합, 미륵사지의 사리봉영기 명문에서도 확인할 수 있다. 2007년과 2009년 백제의 왕흥사지와 미륵사지에서 각각 출토된 두 동명은 기존의 백제 서풍과는 다른 면모를 보여 주는 획기적 자료이다. 그런가 하면 1965년 익산 왕궁리 오층석탑에서 출토된 금강경판은 세련되고 전아한 백제 서예의 진수를 보여 준다. 이 세 명문을 통해 백제 글씨의 상반되면

표 3-20 백제 동명의 '利', '百' 자 비교

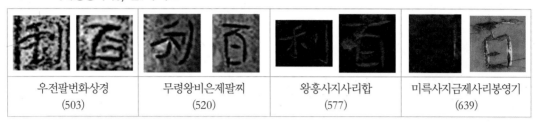

우전팔번화상경 (503)	무령왕비은제팔찌 (520)	왕흥사지사리합 (577)	미륵사지금제사리봉영기 (639)

표 3-21 백제와 신라의 '利' 자 비교

백제			신라		
우전팔번화상경 (503)	무령왕비은제팔찌 (520)	왕흥사지사리합 (577)	중성리비 (501)	천전리서석원명 (525)	무술명오작비 (578)

서 상통하는 모습을 찾아보자.

첫째, 백제 왕실의 중요 원찰인 충청남도 부여 왕흥사지에서 발견된 〈왕흥사지청동제사리합王興寺址靑銅製舍利盒〉(그림 3-21)이다. '왕흥'이라는 이름에는 왕실의 흥융을 기원하는 목적 의식이 뚜렷이 나타나 있으며, 왕흥사지에서 발굴된 고려시대의 〈'왕흥'명와〉(그림 3-22)는 이곳이 『삼국사기』와 『삼국유사』에 기록된 왕흥사이며, 이 사찰이 고려시대까지 존재했음을 말해 준다.[96] 『삼국유사』에는 "(왕흥사가) 산기슭에 있고 물 가까이에 있으며, 꽃과 나무들이 빼어나고 고와서 봄, 여름, 가을, 겨울 사계절 모두 아름다웠다. 왕은 매번 배를 타고 건너서 절에 들어가 그 경치의 장엄하고 화려함을 즐겼다"고 기록되어 있다.

이 왕흥사지에서 2007년 발굴된 사리장엄구에 금병을 담고 있는 은호, 그 은호를 담고 있는 청동합 1개가 있었다.[97] 순금으로 만든 금제사리병-순은으로 만든 은제사리호-구리와 주석으로 만든 청동사리합의 3중 구조로 된 청동합 외면에 새겨진 사리기는 국내에서 가장 이른 사리기로, 그 명문으로 인하여 왕흥사의 창건 시기가 577년(위덕왕 23)으로 밝혀져 1차 사료로서 중요한 가치를 지니게 되었다. 『삼국사기』에는 왕흥사가 600년(법왕 2)에 착공하여 634년(무왕 35)에 준공되었다

그림 3-21
왕흥사지사리기 일괄(상)과 사리기명(하),
백제(577년), 10.3×7.9cm(하), 부여 왕흥사지 출토,
국립부여박물관 소장.

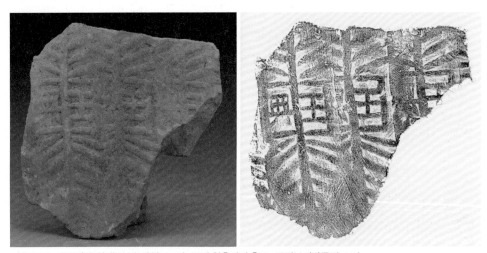

그림 3-22 '王興'명와(좌)와 탁본(우), 고려, 부여 왕흥사지 출토, 국립부여박물관 소장.

고 기록되어 있으니, 이 사리기가 문헌 속 백제사에 대한 재검토의 계기를 마련해 준 셈이다.

명문의 상하에 두 줄의 평행선, 즉 천지선天地線이 각각 둘러져 있는데, 이것은 경문 또는 명문에 장엄함을 더한다. 죽은 왕자의 복을 비는 의례인 만큼 사경처럼 장엄한 형식을 취한 것이다. 명문은 6행, 매행 5자(마지막 행 4자)로 총 29자이다. 음각된 명문 "丁酉年二月 / 十五日百濟 / 王昌爲亡王 / 子立刹本舍 / 利二枚 葬時 / 神化爲三"은 "정유년(577) 2월 15일 백제왕 창(위덕왕)은 죽은 왕자를 위해서 절을 세웠다. 본래 사리가 2매였는데 묻을 때 신묘한 조화로 3매가 되었다"로 해석된다.

명문은 '창왕이 597년 일본에 사신으로 보낸 아좌태자阿佐太子 외에 또 다른 왕자를 두었다'는 문헌에는 없는 역사적 사실을 알려 준다. '창왕'이라는 단어는 인근 능산리사지에서 출토된 〈창왕명사리감〉에도 새겨져 있어 특히 주목된다. 창왕은 사비로 천도한 성왕의 아들이며, 백제 제27대 위덕왕(재위 554~598)으로 45년간 재위했다. 이 명문으로 왕흥사도 능산리사와 같이 위덕왕대에 조영되었고 567년에 만든 능산리사보다 10년 뒤에 조성된 것임을 알 수 있다.

명문의 서체는 예서의 필의가 있는 해서지만, 지금까지 인식된 백제의 유려한 서풍과는 달리 고졸하다. 상하의 천지선 안에 글자를 배치한 장법을 살펴보면, 5자를 쓴 앞 5행은 상부가 여유롭고 하부는 자간의 여백이 없어 답답하다. 특히 획이 많은 글자들이 모인 4, 5행에서 이런 현상이 두드러진다. 마지막 행에서는 5자인 앞 행들과는 달리 4자를 새겨 자간이 훨씬 넉넉하다.

글씨는 도자刀子로 단단한 둥근 면에 바로 새겨서 대부분 노봉이며, 새김이 깊지 않은 것은 청동의 경도가 높음을 의미한다. 1행 '年', '二' 자의 둘째 획, 4행 '舍' 자의 口, 5행 '枚' 자의 파책이 두 번 그어진 것도 높은 경도로 인해 첫 획이 각자刻者의 원래 의도대로 새겨지지 않았음을 보여 준다.

필법에서 1행의 '月' 자의 첫 획인 삐침의 수필을 눌러 쓴 것, 4행의 '子' 자의 가로획이 길고 수필에서 파세波勢를 쓴 것은 예서의 필법이다. 그리고 배세와 향세, 그리고 평행한 자형을 고루 사용한 결과 직선과 곡선이 조화를 이루어 칼이 주는 딱딱하고 단조로운 느낌을 최소화했다. 2행의 '五' 자, 4행의 '立' 자의 마

지막 가로획에서는 절折을 만들어 서사의 보편적 필법인 삼절三折의 맛이 있다. 이는 칼을 붓처럼 중봉으로 쓴 것이며, 결과적으로 변화도 가미한 것이다. 마지막 행의 '化' 자의 우측 匕의 전절 부분은 칼을 떼었다 다시 굴려 중봉의 필법으로 새겼으며, 대신 위로 향한 구획은 칼을 떼지 않고 굴려 두 전절에서 다른 기법을 사용했다. 마지막 글자인 '三' 자는 획을 쓰는 순서대로 앙세, 평세, 부세를 취해 2행의 '日', '百', 5행의 '利', 6행의 '神' 등의 글자에서 가로획을 앙세로 쓴 것에서 느껴지는 들뜬 느낌을 상쇄하여 전체적으로 안정감을 준다.

자유자재하면서 변화가 많고 전체적으로 질박한 서풍은 이전에 발견된 백제 금석문의 단아하면서 세련되고 유려한 서풍과는 판이하게 달라 백제 글씨의 색다름을 드러내고, 고박한 6세기 신라 서풍과 유사하여 양국 글씨의 유사성을 말해 준다.

둘째, 익산 왕궁리 오층석탑에서 출토된 〈왕궁리오층석탑금강경판〉(그림 3-23) 이다. 1965년 전라북도 익산 왕궁리 오층석탑의 해체 과정에서 1층 지붕돌 윗면 사리공에서 사리장엄구가 출토되었는데 이때 금강경판도 같이 나왔다. 사리장엄구는 금동사리외함 속에 순금연꽃무늬내함과 유리 사리병이 들어 있는 삼중의 사리장치였다. 사리병이 봉안된 사리함은 사각함으로 뚜껑의 꼭지에는 만개한 연꽃이 달려 있다. 그 안에 들어 있는 사리병은 목이 긴 파란 유리병인데 유연한 곡선미가 돋보인다. 만개한 연꽃 받침대에 금제 꽃봉오리 마개를 닫았는데, 마치 연좌에 앉아 있는 불상을 보는 듯하다.

이 사리장엄구는 그동안 견줄 만한 백제의 금속공예품이 없었기 때문에 통일

그림 3-23 왕궁리 오층석탑 사리병과 사리함(좌), 금강경함과 금강경판(우), 백제(620년경), 전북 익산 왕궁리 오층석탑 내 출토, 국립중앙박물관 소장.

신라 때 제작된 것이라는 주장이 우세했다.[98] 물론 백제의 것이라는 견해도 있었다.[99] 그러나 1971년 무령왕릉 유물들, 1997년 금동대향로, 2007년 왕흥사지 사리함, 2009년 미륵사지 서탑 사리함 등이 출토됨으로써 백제의 금속공예 수준에 대한 인식이 달라지기 시작했다. 특히 2009년 1월 익산 미륵사지 서탑에서 출토된 사리장엄 유물로 인해 왕궁리 사리장엄구를 백제의 것으로 보는 주장이 정설화되고 있다. 미륵사지 금동제사리외호와 왕궁리 금제사리내함에 새겨진 문양이 여러 면에서 비슷하기 때문이다.

왕궁리 사리함의 몸체에는 연꽃과 넝쿨무늬가 화려하게 새겨져 있는데, 무늬의 모양과 타출기법은 미륵사지 사리함과 친연성이 있다. 넝쿨무늬로 띠를 두른 점, 주무늬를 면새김으로 처리한 점, 바탕무늬를 동그라미무늬로 장식한 점, 그리고 이파리 3개가 난 연꽃잎과 어자무늬는 거의 한 손에서 나온 것처럼 닮았다.[100] 짧은 선이 채워진 연화문은 사비시기 백제에서 국왕 및 귀족 집단에서 애용한 문양으로, 이런 문양이 시문된 유물로는 부여 능산리 중상총 출토 관장식, 부여 하황리 출토 은제병부유리구, 나주 복암리3호분 5호 석실 출토 규두대도 등이 대표적이다.[101] 따라서 같이 출토된 금강경판도 당연히 백제의 것으로 여겨지므로[102] 그 글씨는 당연히 7세기 백제 서예의 특징을 살피는 데 귀중한 자료가 될 수밖에 없다.

익산 사찰의 사리장엄 내용을 알려 주는 기록은 『관세음응험기觀世音應驗記』이다. 여기에서는 제석사지 화재 당시 소실되지 않은 사리병, 사리함, 금강경판 등의 사리장엄구를 밝히고 있으며, 다시 사찰을 지어 봉안하고 있음을 기록하고 있다. 왕궁리 오층석탑 내에서 발견된 사리장엄구도 금강경판이 동에서 금은 합금으로만 바뀌었을 뿐 내용은 같다. 그리고 사리장엄구의 크기와 제석사지 심초석의 사리공의 크기가 거의 일치하는 것으로 본다. 따라서 왕궁리 오층석탑의 사리장엄구는 620년경 제석사 창건과 더불어 만들어진 것으로 판단된다. 금제사리내함에서 나타나는 삼릉심엽형화문은 630년경의 미륵사지 암막새 문양에 영향을 주고, 639년 미륵사지 사리장엄구 문양으로 간략해져 간 것으로 생각된다. 즉, 제석사지 사리장엄구로 보는 왕궁리 오층석탑 사리장엄구가 먼저 만들어지고 후에 미륵사지 서탑 출토 사리장엄구가 만들어진 것은 왕궁리 유적의 대관사지가

공방지와 더불어 610년경 완성된 것으로 판단되기 때문이다.[103]

금강경판은 총 19매로 이루어져 있고 경첩으로 서로 연결되어 있는데, 경판의 이탈을 막기 위해 2줄로 꼰 금대로 고정시켜 놓았다(그림 3-24). 직사각형 금강경판은 종이처럼 얇은 은판을 금으로 도금하고 이를 연결하여 각 장마다 17행, 행 17자로, 자경 7mm인 글자를 새겼다. 새김 방식은 종래에는 목판에 경전을 새겨 압출 제작한 것으로 추정했으나, 근래에는 은제 도금판의 후면에서 각필로 눌렀다고 보았다. 이런 새김 방식 때문에 마치 서사한 것처럼 획이 자연스럽고 부드

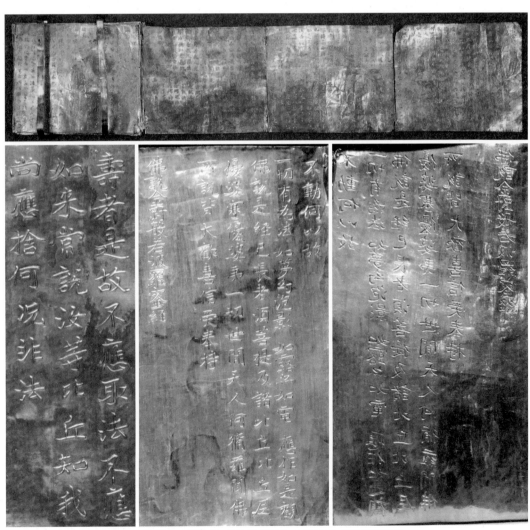

그림 3-24 왕궁리오층석탑금강경판(상), 3판(하좌), 19판 전면(하중)·후면(하우), 백제(620년경), 각 판 14.8× 17.4cm, 전북 익산 왕궁리 오층석탑 내 출토, 국립중앙박물관 소장.

러우며 후면에서 쓸 때 힘을 준 부분은 약간 더 튀어나오는 굴곡이 드러나 리듬감과 입체감이 있다.[104]

필자는 새김 방식을 확인하기 위해 다 펼쳐진 금강경판의 좌측 끝인 19번째 마지막 판의 후면을 실견했다. 예리한 도구로 얇고 무른 판이 뚫어지지 않을 정도로 서사하듯 새긴 것처럼 보일 정도로 도자刀子의 흔적이 선명했다. 전면과 달리 후면에서는 압의 정도, 획의 강약, 일필삼절一筆三折의 흔적이 생생하고, 글씨는 전면보다 더 날카롭고 힘찼다. 이런 각공의 솜씨가 예사롭지 않아 그는 단순히 공인이 아니라 출중한 필사 실력까지 지닌 예술인임을 알 수 있다. 〈무령왕지석〉(525)의 새김 솜씨가 그러하듯 백제의 각공은 수려한 새김을 위해 필연적으로 글씨를 같이 공부했던 것으로 추정된다. 이 실견은 서자와 각자의 솜씨를 동시에 살필 때 금석의 문자 예술을 온전히 이해할 수 있다는 것을 다시 확인한 계기가 되었다.[105]

전면을 보면, 상하에는 천지선이, 행간에는 계선이 얕게 그어져 있다. 서체는 남북조풍의 해서이다. 자간과 행간이 정연하며, 행간이 자간보다 조금 더 넓다. 글자는 주로 정방형 또는 편방형이다. 가로획을 평균보다 더 길게 처리하여 글자가 더욱 편방형이 되었다. 가로획에서 기필은 노봉으로 가늘게 시작하고 점점 굵어지면서 수필에서는 눌러서 회봉回鋒하니 획이 굵다. 반면 세로획에서는 대부분 기필이 장봉으로 시작하는데 厂처럼 가로획과 만나는 기필은 노봉으로 써 두 획의 만남에서 올 수 있는 무거운 느낌이 전혀 없으며, 파책을 길게 늘어뜨리고, 많은 노봉으로 인해 전체적으로 행서의 필의가 있다. 실제로 '心' 자에서 마지막 두 획은 행서처럼 이어서 썼다. 전절도 삼절의 원전으로 써 더욱 행서 분위기를 조성한다. 획의 강약 변화에서 오는 리듬감에 소밀疏密의 기법도 적절하게 사용하여 말도 달릴 수 있는 여백과 바람도 통하지 않은 밀함의 조화를 잘 보여 준다.[106] 마치 〈무령왕지석〉의 필사한 듯한 각법의 변화무쌍함을 보고 있는 듯하다.

이것은 장봉과 방필로 쓴 수나라의 『현겁경賢劫經』 제1권(그림 3-25)과는 다르며, 남조 양나라의 『화엄경華嚴經』 제29권(그림 3-26)과 유사한 분위기지만 그것보다 더 전아하고 정연하여 한 치의 흐트러짐도 없는 것이 사경승의 수행하는 마음을 보여 주는 듯하다. 이 글씨가 보여 주는 백제 사경의 수준이 중국 남북조의

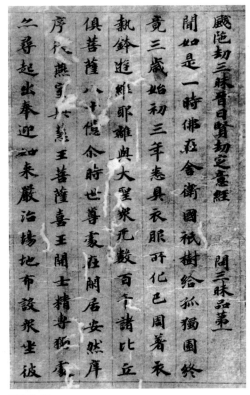

그림 3-25
『현겁경』 제1권(성어장경권), 수(610년),
궁내청 쇼소인사무소 소장.

그림 3-26
『화엄경』 제29권, 양(523년), 다이토구립서도박물관 소장.

사경과 견줄 바가 아니며, 특히 독특한 새김 기법임에도 불구하고 표현된 글씨의 수려함은 사리장엄구들에 표현된 백제 금속공예 기법과 흡사할 정도로 출중하다. 이것은 골기가 있는 유연함과 귀족적 세련됨으로 표현되는 백제 글씨의 우수함을 가장 잘 보여 주는 작품으로, 중국에서 입수한 불교문화와 서사문화를 한 단계 더 진전시킨 백제 문화의 독창성을 보여 준다.

셋째, 익산 미륵사지 석탑(그림 3-27)에서 출토된 〈미륵사지금제사리봉영기彌勒寺址金製舍利奉迎記〉(639)이다. 『삼국유사』 2권, 무왕조에 의하면 익산 미륵사는 백제 무왕과 신라 선화공주가 미륵삼존의 출현을 계기로 조성한 왕사이다. 그러나 미륵사지 출토 사리봉영기 명문에 의하면, 미륵사는 사택적덕의 딸인 백제 황후가 조성한 것이다.

삼탑 삼금당三金堂의 배치를 가진 미륵사지의 석탑 보수 정비 사업의 일환으로,

그림 3-27
미륵사지 석탑 동쪽 면(해체 전), 백제(7세기),
전북 익산 미륵사지.

그림 3-28
미륵사지 석탑 1층 심주석 상면 중앙의 사리공 개석 발굴 당시 모습.

2001년에 서탑 6층 옥개석을 먼저 해체하기 시작했다. 2005년 석축 해체가 시작되었고, 2007년부터 2008년까지 십자통로의 천장석과 내부의 심주가 해체되었다. 2009년 1월, 1층 내부의 적심부와 심주석을 해체하는 과정에서 1층 심주석 상면 중앙의 사리공 개석이 처음 열렸다(그림 3-28). 여기에서 금제사리호, 금제사리봉영기, 금제소형판, 청동합 등 사리장엄 유물 505점이 출토되었는데, 문자 유물 3점이 있었다.

한 변 25cm, 깊이 27cm인 정사각형 사리공 바닥에 바닥 면을 덮을 수 있는 크기의 두께 1cm 판유리를 깔고 그 위에 다양한 공양품을 안치했다. 먼저 사리공 사면 모서리에 원형 청동합 6개를 두고 이들 사이에 구멍이 뚫린 지름 1~3cm인 녹색 구슬을 채운 뒤 남쪽에는 은제관식과 금제소형판들을, 북쪽에는 직물에 싼 칼 5자루를 두고, 서쪽에는 2자루의 칼을 각각 올려놓았다. 그리고 남쪽 벽면에 비스듬히 금제사리봉영기를 올려놓고 정중앙에 길이 13cm, 너비 7.7cm의 금동제사리호를 마지막으로 안치했다. 북쪽과 서쪽 벽면에는 부식이 심한 3~5종의 직물이 있고 주변에는 금사金絲 등 각종 실과 함께 크고 작은 금괴도 섞여 있었다.[107] 다섯 층위로 구성된 사리장엄의 층위별 유물은 다음과 같다. 1층위가 가장 상층이다.

1층위: 금동제사리외호(중앙), 금제사리봉영기(남쪽), 칼(서쪽 벽면), 직물류(북쪽)

2층위: 금제소형판, 은제 관식, 청동합 1개, 칼, 구슬, 직물

3층위: 구슬류

4층위: 청동합 5개(네 모서리에 각 1개, 서쪽 벽면 가운데 1개)

5층위: 유리판(바닥)

사리 봉안 당시의 순서를 보면, 사리 1구를 담은 유리병을 금제사리내호에 넣고 그 빈 공간에 구슬을 채웠으며, 이 내호를 금동제사리외호에 담고 다시 그 빈 공간에 각종 구슬류 등으로 채워 넣은 후 사리공 안에 안치한 것으로 여겨진다. 따라서 유리제, 금제, 금동제 순의 삼중으로 봉안되었으며, 석제 심주 사리공까지 감안하면 사중 구조로 되어 있다.[108]

봉안에 관한 내용을 기록한 명문이 있는 것은 금동제사리봉영기, 금제소형판, 청동합이다. 제1층위에서 발견된 금제사리봉영기(그림 3-29)는 편방형 금판 양면에 도자를 이용하여 음각하고 각 획을 따라 주묵朱墨을 칠했다. 각 면 11행이며 전면에 99자, 후면에 94자 총 193자를 새겼다. 판독이 완전한 명문과 해석은 다음과 같다.[109]

(전면)

1. 竊以法王出世隨機赴
2. 感應物現身如水中月
3. 是以託生王宮示滅雙
4. 樹遺形八斛利益三千
5. 遂使光耀五色行遶七
6. 遍神通變化不可思議
7. 我百濟王后佐平沙宅
8. 積德女種善因於曠劫
9. 受勝報於今生撫育萬
10. 民棟梁三寶故能謹捨
11. 淨財造立伽藍以己亥

(후면)

1. 年正月廿九日奉迎舍利
2. 願使世世供養劫劫無
3. 盡用此善根仰資大王
4. 陛下年壽與山岳齊固
5. 寶歷共天地同久上弘
6. 正法下化蒼生又願王
7. 后卽身心同水鏡照法
8. 界而恒明身若金剛等
9. 虛空而不滅七世久遠
10. 並蒙福利凡是有心
11. 俱成佛道

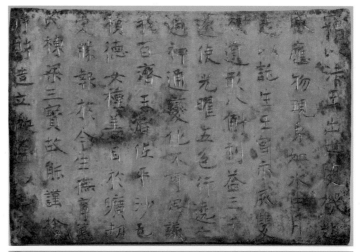

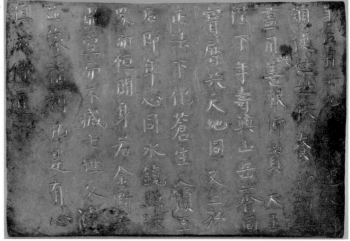

그림 3-29
미륵사지금제사리봉영기
전면(상)·후면(하), 백제(639년),
10.3×15.3×0.13cm,
전북 익산 미륵사지 석탑 내 출토,
국립미륵사지유물전시관 소장.

가만히 생각하건대, 법왕(부처님)께서 세상에 출현하시어 (중생들의) 근기를 따라 부감하시고, 중생에 응하여 몸을 드러내신 것은 마치 물 가운데 비친 달과 같다. 이 때문에 왕궁에 의탁해 태어나 사라쌍수 아래에서 열반에 드셨는데, 여덟 곡의 사리를 남겨 삼천대천세계를 이익 되게 하셨다. 마침내 찬란히 빛나는 오색[사리]으로 일곱 번을 돌게 했으니, 그 신통변화는 불가사의했다.

우리 백제 왕후는 좌평 사택적덕의 딸로서 오랜 세월 동안 선인을 심어시어 금생에 뛰어난 과보를 받으셨다. (왕후께서는) 만민을 어루만져 기르시고 삼보의 동량이 되셨다. 때문에 삼가 깨끗한 재물을 희사하여 가람을 세우고, 기해년(639) 정월 29일에 사

리를 받들어 맞이하셨다.

원하옵건대, 세세토록 공양하여 영원토록 다함이 없어서 이 선근으로 우러러 대왕 폐하의 수명은 산악과 나란히 견고하고, 왕립王立[寶曆]은 천지와 함께 영구하여, 위로는 정법을 크게 하고 아래로는 창생을 교화하는데 도움이 되게 하소서.

다시 원하옵건대, 왕후의 몸에 나아가서는, 마음은 수경 같아서 법계를 항상 밝게 비추시고, 몸은 금강과 같아서 허공과 같이 불멸하시어, 칠세를 영원토록 다함께 복리를 받고, 모든 중생들이 다함께 불도를 이루게 하소서.

명문의 내용은 '좌평 사택적덕의 딸인 백제 무왕의 왕후가 재물을 희사하여 가람을 창건하고 639년에 사리를 봉영한다'는 것이다. 봉영기는 왕과 왕비의 장수와 왕조의 영원무궁을 빌고 있어 미륵사는 왕사로서 왕권을 강화하기 위한 목적으로 창건되었다는 것을 말한다.

명문의 서체는 남북조풍이라는 견해가 있으나[110] 전체적으로는 행서와 예서 필의가 있는 초당풍 해서로 봄이 타당하다. 따라서 자형은 장방형이 주를 이루는데, 이는 정방형인 〈왕흥사지청동제사리합〉 명문과 대비된다. 전면의 '思'(6-8) 자, 후면의 '心'(10-8) 자는 행서로 썼고, 후면의 '恒'(8-3), '世'(9-7) 자의 마지막 획에는 파책이 있어 예서의 필법임을 알 수 있는데(표 3-22), 이것도 해서로만 새긴 〈왕흥사지청동제사리합〉 명문과 다른 점이다. 그러나 기존의 세련되고 우아한 백제 글씨와는 다른 서풍을 보여 주는 점, 글씨를 동판에 직접 칼로 새겼기 때문에 노봉이 주를 이루는 점은 두 명문의 공통점이다. 그러나 대략 금 90%, 은 10%로 이루어진 미륵사지 금판이 왕흥사지 청동보다 훨씬 더 무른 재질이고, 왕흥사지 청동은 면이 둥글지만 미륵사지 금판은 평면이기 때문에 더 깊게 새겨졌다는[111] 차

표 3-22 행기·예기가 있는 〈미륵사지금제사리봉영기〉 글자

6-8(전면)	10-8(후면)	8-3(후면)	9-7(후면)

이점은 있다. 이 두 명문은 서사 재료에 따라 각법이 달라지고 서풍도 달라진다는 것을 보여 주기 때문에 새로운 시각으로 백제 서예를 연구할 수 있는 자료이다.

장법에서 행간은 비교적 일정하나 자간은 긴 글자는 길게, 짧은 글자는 짧게 비교적 자유롭게 써 균일하지 않다. 전면은 매행 9자로 일정하나, 후면은 1행은 10자, 10행은 8자, 마지막 행은 4자이며 나머지 행은 모두 9자이다. 1행은 연월일을 기록했는데 획이 간단한 숫자는 면적이 적게 필요하므로 보통 한 글자를 더 쓰거나 아예 합문한 경우는 6세기 신라 금석문에서도 종종 보인다.[112] 3행은 원래 8자를 썼는데, 이는 '大王' 앞에 한 자 정도의 간격을 띄웠기 때문이다. 이것은 왕을 높이는 의미로 통일신라의 선사비에서도 흔히 나타난다. 그러나 후에 가각한, '用' 자와 '善' 자 사이에 작게 쓴 '此' 자를 합쳐 결과적으로는 9자가 되었지만, '大王' 앞에 띄운 한 자 정도의 간격을 감안하면 실제로는 1행처럼 10자를 쓴 셈이다. 10행은 남은 글자를 계산하니 공간이 넉넉하여 8자를 쓴 것으로 보이며, 마지막 행에는 남은 4자를 썼다.

이 명문의 글씨는 기본적으로 초당풍이지만 북위풍이 부분적으로 남아 있다.[113] 가로획보다 세로획이 긴 것이 초당 필법의 중요한 특징 중 하나인데, 몇 자를 제외한 대부분의 글자가 그렇다(표 3-23). 특히 亻에서 당풍은 첫 획이 짧고 둘째 획이 길어 자형을 장방형으로 만드는 반면, 북조풍은 두 획의 길이가 유사하여 정방형을 이룬다. 그런데 이 명문의 亻은 초당풍 亻보다 삐침이 더 짧고 세로획이 더 길어 훨씬 더 긴 장방형이다(표 3-24). 따라서 행간은 더 성글고 자간은 더 빽빽하며, 상부보다는 하부가 더 성글다. 이것은 후면에서 더 심해지는데, 이는 초당 해서를 익힌 각자刻者의 서사 습관이 후반부로 갈수록 더욱 편하게 무의식적으로 표현된 것이 아닌가 생각된다.[114] 전면에 한 번, 후면에 두 번 나오는 '身' 자의 장방형이 이를 보여 준다. 이 글씨는 초당 해서 가운데 구양순보다는 더 부드럽고 유연한 우세남이나 저수량의 서풍에 가깝다.

그러나 도자로 새겼기 때문에 기필과 수필이 대부분 노봉인 것도 장봉으로 쓴 초당 해서와 다르며, 우측 대각선으로 향하는 파책이 유난히 길어 글자의 중심이 좌측에 있는 것도 중심이 중앙에 있는 초당 해서와 다른 점이다. 엄격히 구분하자면 명문의 서풍은 초당풍의 변형으로, 백제 서자의 초당풍 표현 방식이라 할 수 있다.

표 3-23 〈미륵사지금제사리봉영기〉의 장방형 글자

구분	글자											
	可	金	道	寶	是	身	雙	月	有	遺	育	淨
미륵사지 금제사리 봉영기												
초당풍	공영달비 (우세남)	황보탄비 (구양순)	구성궁 예천명 (구양순, 632)	구성궁 예천명	구성궁 예천명	소자 묘지명 (603)	善才寺碑 (저수량, 725)	황보탄비 (630년 대)	구성궁 예천명	이궐불 감비 (저수량, 641)	구성궁 예천명	규봉 선사비 (배휴, 855)
북위풍	장맹룡비 (522)	고정비 (523)	장맹룡비	경사군비 (540)	장맹룡비	조비간문 (494)	손추생 조상기	장맹룡비	조비간문	원섭 묘지명 (507)	조비간문	장맹룡비

표 3-24 〈미륵사지금제사리봉영기〉의 亻 글자

구분	글자							
	伽	供	俱	佛	使	使	仰	佐
미륵사지 금제사리 봉영기								
초당풍	안탑성교서 (저수량, 653)	소인사비(우 세남, 630)	원공묘지명 (수)	신행선사비 (설직)	구성궁 예천명	황보탄비	구성궁 예천명	온언박비(구 양순, 637)
북위풍	유비등 조상기 (북제)	손요부 도명기	손추생 조상기 (502)	위지조상기 (495)	조비간문 (494)	태비고씨 조상기 (504~507)	원현준 묘지명	고정비 (523)

이 명문은 백제 금석문으로는 유일한 초당풍인데, 이는 늦어도 630년대에는 백제에서 이미 당나라 해서가 사용되었음을 말해 주며, 이보다 15년 후에 쓴 〈사택지적비〉(654)의 남북조풍 해서는 서자의 선택이라는 것을 다시 한 번 확인시켜 준다. 〈사택지적비〉는 서자와 각자가 달라 남북조풍을 취한 서자의 글씨를 각자가 그대로 새긴 것이며, 이 봉영기는 각자를 곧 서자로 볼 수 있기 때문에 이미 당풍을 습득한 각자의 서사 습관이 그대로 드러난 것이라 할 수 있다. 백제가 적어도 7세기에는 당풍을 접했다는 것은 2012년 공산성에서 출토된 〈칠찰갑 명문〉(645)의 완벽한 초당 해서가 증명한다. 전술했듯이, 백제는 양나라 소자운의 글씨는 애써 구하려 했으나 고구려나 신라처럼 당나라 구양순의 글씨를 구하려 했다는 기록은 없다. 그러나 중국 문화에 개방적인 백제는 당연히 어떤 경로를 통해서든 동시대 당나라 서풍을 수용했을 것이다.

그리고 명문 결구의 특징 중 하나는 중국에서도 찾을 수 없는 이체자를 사용한 점이다. 전면 마지막 행 마지막 글자인 '亥' 자는 중국 금석문에서는 둘째 획을 길게 썼는데, 여기에서는 첫 획인 점과 이어진 초서의 획처럼 짧게 써 독특한 결구를 지닌다. 글자의 좌측 부분은 〈창왕명사리감〉(567)에, 우측 부분은 〈무령왕지석〉(525)에 더 가까우며, 신라의 〈남산신성비〉에도 나오는데, 그 결구가 조금씩 다르다. 파책을 길게 뻗어 글자의 중심이 왼쪽으로 쏠린 것, 둘째 획이 평세에 가까운 것은 수나라와 유사하며, 북위와는 다르다. 이 명문의 '亥' 자는 일치하는 것이 없는 백제만의 특이한 결구이다. 반면 신라의 '亥' 자는 북위의 것과 유사하여 신라와 북위 글씨의 연관성을 암시한다(표 3-25).

표 3-25 백제, 신라, 중국의 '亥' 자 비교

백제			신라			중국		
미륵사지 금제사리 봉영기 (639)	무령왕 매지권 (525)	창왕명 사리감 (567)	남산신성비 2비 (591)	남산신성비 3비 (591)	남산신성비 10비 (591)	북위 원현 준묘지명 (513)	수 소자묘 지명 (603)	당 구성궁 예천명 (632)

2층위에서 발견된 금제소형판은 총 22점인데, 백제시대의 화폐 기능을 한 금정金鋌으로 추정된다. 이 중 명문이 있는 것은 3점이며(그림 3-30), 거기에 시주자의 이름과 중량 단위 등이 기록되어 있어[115] 사리 봉안 의례 과정에서 공양한 것으로 추정된다. 3점 가운데 그림 3-30-③번에만 양면에 명문이 있는데, 이는 그림 3-30-①번처럼 전면에 10자를 새기고 공간이 부족하여 후면으로 넘어간 것이다. 같이 발견된 금제사리봉영기는 칼로 새긴 데 비해, 금제소형판은 송곳같이 뾰족한 도구로 새긴 듯하다. 3점의 명문과 해석은 다음과 같다.

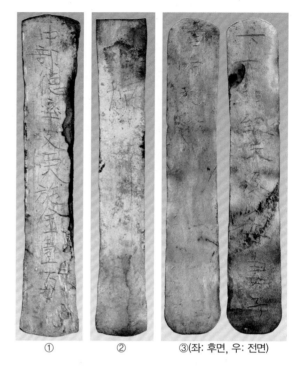

① ② ③(좌: 후면, 우: 전면)

그림 3-30
미륵사지금제소형판, 백제(639년), 8.6×1.5cm,
전북 익산 미륵사지 석탑 내 출토, 국립미륵사지유물전시관 소장.

그림 3-30-① 中部德率支受施金壹兩

 중부의 덕솔 지수가 금 한 냥을 보시하다.

그림 3-30-② 惊[116]

 양(시주자의 성 또는 이름)

그림 3-30-③ 下口非致父及父母妻子(전면) / 同布施(후면)

 하부의 비치부 및 부모와 처자가 보시하다.

명문에는 '하부', '중부'라는 중앙행정체제와 '덕솔'이라는 관등명이 있고, 공양인을 소속, 관등명, 인명 순으로 표기하고 있다. 백제는 중앙행정을 상·중·하·전·후의 5부(지방은 5방方)로 나누고 그 아래에 각각 10군郡을 두었으며, 관직은 16관등으로 나누었는데 제1품이 좌평, 제2품이 달솔, 제3품이 은솔, 제4품이 덕솔이다. 이 명문은 '중앙의 고위직인 제4품 덕솔이 익산으로 와서 왕후가 주도하는 석탑의 사리 봉안 의식에 참여하고 시주했다'고 말한다.[117]

명문의 서체는 해서이며, 서풍은 자유분방하면서 유려하다.[118] 우측 대각선 방향으로 파책을 길게 늘어뜨린 것은 〈미륵사지금제사리봉영기〉와 유사하지만 각 행에서 글자의 중심이 금판의 중앙에 있는 것은 그것과 다르다. 자형은 장방형, 정방형이 섞여 있어 장방형이 주를 이루는 〈미륵사지금제사리봉영기〉와 다르다. 그림 3-30-①의 둘째 글자인 '部'의 마지막 획이 다음 글자인 '德'의 우측 상부와 겹치고 있으며, 그림 3-30-①의 마지막 글자인 '兩'은 진陳나라 지영智永, 당나라 구양순의 초서 결구를 해서의 필법으로 썼다(표 3-26).

명문에서 같은 '部' 자를 그림 3-30-①에서는 '部'로, 그림 3-30-③에서는 '卩'로 새겼는데, 이것은 부여 출토 〈'전부'명표석〉, 〈'상부'명표석〉과 같은 형식이다. 이는 당시 백제에서는 두 가지 결구가 동시에 통용되었음을 다시 한 번 보여 준다(표 3-27).

이 소형판은 동일한 글자를 표현하는 데 두 가지 다른 각법을 구사했다. 첫째, 결구 자체를 아예 다르게 표현했다. '部' 자는 그림 3-30-①과 ③의 전면의 결구 자체가 다름을 앞에서 말했다. 1행의 '部' 자 좌측 아래 口를 역삼각형으로 새긴 것, 우부방을 阝로 쓴 듯한 필의가 엿보이나 외관상 卩로 보이는 것은 〈단양적성비〉와 같은 6세기 신라 금석문의 글자와 유사하다.

둘째, 같은 결구에서는 각법을 달리하여 변화를 주었다. '施' 자를 보면 그림 3-30-①은 좌측 方과 우측 하부 也의 ㄱ 부분에서 삼절의 필법을 취한 방절이며, 그림 3-30-③ 후면의 같은 부분은 바로 꺾은 방절로 각법이 다르다. 也의 ㄴ 부분에서도 그림 3-30-①은 둥글게 한 번의 각으로 새겼고, 그림 3-30-③은 삼단계의 전절을 취하면서 새겼는데, 이것은 상부의 가로 부분을 ∨ 모양의 전절로

표 3-26 백제, 진, 당의 '兩' 자 비교

미륵사지 금제소형판	진, 지영, 천자문	당, 구양순, 천자문

표 3-27 〈미륵사지금제소형판〉의 '部', '施' 자

3-30-①, 部	3-30-③, 部	3-30-①, 施	3-30-③, 施

새긴 것과 같은 분위기를 연출한다. 좌측 方의 상부에서도 그림 3-30-①은 점 아래 둘째 획과 넷째 획인 그 아래 삐침을 필순에 따라 새겨 별개의 획을 구사한 데 반해, 그림 3-30-③에서는 둘째 획과 그 삐침을 이어서 한 획으로 새겨 각법이 다르다.

이렇게 각자는 동일자에는 결구 자체의 변화, 같은 결구에서는 각법의 변화를 추구했으며, 같은 재료에서도 원전과 방절 등 각법을 임의로 구사하여 전체적으로 고박한 서풍 속에서 도구를 다루는 솜씨가 능숙함을 알 수 있다.

2층위의 다른 유물인 6점의 청동합 가운데 1점에만 명문이 있다. 원형 청동합에서 뚜껑 겉면의 동그라미 우측에 1행으로 "上卩達率目近"6자가 새겨져 있다 (그림 3-31). 금제소형판을 중부의 덕솔 지수와 하부의 비치부가 공양한 데 이어, 6점의 청동합은 "상부의 달솔 목근"이 공양했다고 밝히고 있다. 달솔은 백제 16 관등 중 제2품으로 지금의 장관급에 속하는 고위직이다. 금제소형판을 공양한 중부의 덕솔(제4품)보다 2품 더 높은 등급으로, 왕후가 발원한 미륵사에 백제의 귀족 계층인 중앙 고위직 관리들이 대거 출동하여 공양했음을 알 수 있다. 목씨는 백제 대성팔족 가운데 하나로 왕실 측근인 왕후의 사씨와 더불어 초기부터 말기까지 권세를 누린 집안으로서 미륵사 서탑을 세우는 주 공양인임을 드러내고 있다.[119]

해서로 쓴 명문은 바로 새겼음에도 불구하고 장법과 결구에 흐트러짐이 없다. 행의 중심이 동그라미를 그리니 각 글자의 세로획도 이것을 따라 자연스럽게 곡선을 이루며, 글자의 결구에서도 노련함이 묻어난다. '卩'와 '目'의 전절과 '達' 자의 ㄴ 형태 辶의 전절이 부드러운 곡선이며, 가로획과 세로획, '近' 자의 辶 파책 등도 모두 곡선을 이루어 전체적으로 유려한 백제 글씨의 특징을 잘 보여 준다. 또 '達' 자와 '近' 자의 辶을 다르게 표현

그림 3-31
미륵사지청동합, 백제(639년),
높이 3.4cm, 지름 5.9cm,
전북 익산 미륵사지 석탑 내 출토,
국립미륵사지유물전시관 소장.

한 점도 서자가 필법에 능숙함을 드러낸다.[120] 소형금동판 명문이 변화미를 보여
준다면, 청동합 명문은 곡선미 속에 절제미를 표현하여 같은 서자가 아닌 듯하
다. 원형의 합, 뚜껑 중앙의 원, 글자의 곡선미가 일체를 이루어 백제 금속공예
와 서예의 절묘한 조화를 보여 준다.

　지금까지 살펴본 왕사 출토 불교 관련 명문 이외에 개인 발원 불상의 조상기를
통해서도 백제 불교문화의 면면과 민간에서 쓰인 백제 글씨의 진면목을 살펴볼
수 있다. 현재 백제의 조상기로 여겨지는 것으로는 〈계미명금동삼존불입상癸未銘
金銅三尊佛立像〉(563), 〈정지원명금동삼존불입상鄭智遠銘金銅三尊佛立像〉(6세기 중후
반), 〈갑인명석가상광배甲寅銘釋迦像光背〉(594), 〈갑신명금동석가좌상광배甲申銘金
銅釋迦坐像光背〉(624)가 있다. 이들을 차례대로 살펴보자.

　백제에서 가장 먼저 제작된 것으로 여기는 국보 제72호 〈계미명금동삼존불입
상〉(그림 3-32)은 제작지와 제작 연대에 관해 이견이 있다. 명문의 '계미년'에 근
거하여 623년(무왕 24)설[121]과 불상의 양식 비교를 통해 본 563년(위덕왕 10)설[122]이

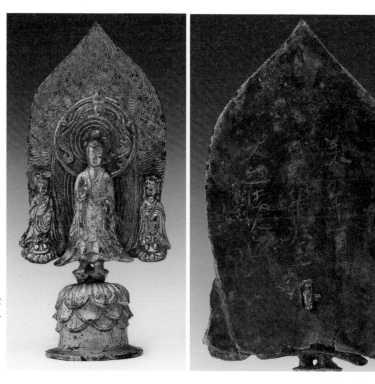

그림 3-32
계미명금동삼존불입상(좌)과
조상기(우), 백제(563년),
높이 17.5cm,
간송미술문화재단 소장.

있다. 이에 대해 소장처인 간송미술문화재단은 "이 불상은 연화좌대에서 연꽃잎을 삼중으로 포개고 맨 위에 꽃잎을 양면으로 나누는 장식성을 보이고 있어 소박한 단판 연화대좌 양식을 보이는 〈연가7년명금동여래입상〉보다 뒤에 만들어져야 한다. 따라서 명문의 계미년은 563년 계미로 보아야 한다"[123]고 말한다. 이를 따르면 백제 조상기 가운데 가장 이른 것이다.

제작지에 대해서 미술사학계는 도상학적 분석을 근거로 고구려 유물로 비정하지만, 사학계는 고구려처럼 연호를 사용하지 않고 간지를 사용한 명문의 형식을 근거로 백제 유물로 본다. 고구려의 것으로 보는 이유는 불상의 양식이 전반적으로 〈연가7년명금동여래입상〉과 유사하다는 것,[124] 황해도 출토 〈경4년신묘명금동삼존불입상〉과 비교해도 그 양식이 동일하며 전체적으로 더 강하고 과장되었다는 것이다.[125] 또 광배의 형태와 신광의 인동당초문忍冬唐草文, 화염문, 연화문은 평양에서 출토된 〈영강7년명금동광배〉와, 원통의 대좌는 〈연가7년명금동여래입상〉과 같은 형식이라 백제의 것으로 보기 어렵다고도 주장한다.[126]

이에 대해 일광삼존 형식과 상호에 살이 붙고 미소가 명랑해서 〈연가7년명금동여래입상〉과 비교해 새로운 모습을 보여 준다는 점,[127] 본존 양 볼에 나타난 미소가 백제시대 상호의 특징을 보여 준다는 점을 들어 백제 불상으로 보는 사학계의 견해도 있다.[128] 무엇보다 이 불상을 백제의 것으로 보는 주장은 대부분 연호를 사용하는 고구려 조상기와는 달리 이것을 포함한 백제 조상기는 연호를 사용하지 않는다는 것이다. 조상기뿐만 아니라 〈무령왕매지권〉, 〈창왕명사리감〉, 〈왕흥사지청동제사리합〉, 〈미륵사지금제사리봉영기〉, 〈사택지적비〉 등의 백제 명문에는 모두 연호를 사용하지 않았다.[129] 이에 대해 간송미술문화재단은 "백제 지역에서 출토되었다 하니 백제로 보면 위덕왕 10년이고, 양식적으로는 고구려 계열일 듯도 하니 고구려로 보면 평원왕 5년이다. 당시 신라가 고구려와 백제 영토를 빼앗아 한강 수계를 차지할 정도로 영토를 대폭 확장하였으므로 신라 조성 가능성을 배제할 수도 없으니 신라로 보면 진흥왕 24년이다"[130]라고 말하면서 모든 가능성을 열어 두었다. 그러나 신라에서는 조상기가 새겨진 불상이 발견된 예가 없어 가능성이 희박하며, 명문과 글씨의 특징에 초점을 맞추면 백제의 것으로 비정할 수 있다.

광배 후면에 새겨진 3행 17자의 명문 "癸未年十一月一 / 日寶華爲亡 / 父趙法
人造"는 "계미년(563) 11월 1일 보화가 돌아가신 아버지 조법인을 위해서 만들었
다"로 풀이된다. 명문의 서체는 해서지만 유려한 필치에서 행기가 느껴지며, 〈무
령왕지석〉(525)과 같은 유연한 운치가 있다. 전체적으로 여유로운 서풍이 경직된
고구려 조상기 서풍보다는 후술할 〈갑인명석가상광배〉의 넉넉함과 유사하여 백
제의 글씨로 보아도 무방하다.

　〈정지원명금동삼존불입상〉(그림 3-33)은 1919년 충청남도 부여 부소산성 송월
대送月臺(지금의 사비루泗沘樓)에서 출토되었다. 불상은 주형광배 시무외여원인의
본존 입상과 두 협시보살이 양쪽에 서 있는 일광삼존 형식이며, 본존불 머리 위
에는 화불化佛 1구가 있다. 대좌에는 연화문이 음각되어 있다. 부여에서 출토된
점, 불상 양식과 서풍의 특징으로 판단하여 6세기 중후반 백제에서 제작된 것으
로 간주하지만 이견도 있다.[131] 전체적 형태나 세부적 면에서 고구려의 〈신묘명
금동삼존불입상〉과 유사한데 이는 570년경 나제동맹이 와해되고 고구려와 백제

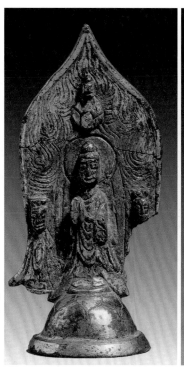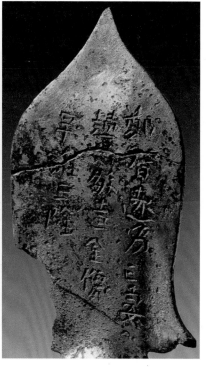

그림 3-33
정지원명금동삼존불입상(좌)과
조상기(우), 백제(6세기 중후반),
높이 8.5cm, 부여 부소산성 출토,
국립부여박물관 소장.

의 접근이 이루어진 시대 상황과 관련된 것으로 유추한다. 백제에는 정씨, 조씨가 없었다는 주장에 대해서는 중국에서 귀화한 백제인일 가능성이 제기되었다.

그러나 투박한 조각 기법이 백제 불상의 특징과 부합하지 않아 고구려에서 제작되었거나 최소한 고구려 장인이 조성했을 가능성도 제기되었다. 최근에는 중국 산동성 용화사지龍華寺址 출토 금동불과 유사하고, 당나라 말까지 최崔·노盧·정鄭·왕王 씨가 산동사성이었다는 점을 근거로 산동성에서 제작되어 백제로 유입된 도래불로 보는 주장도 있다.[132]

광배 후면에 3행, 행 4~6자, 총 16자로 새겨진 명문 "鄭智遠爲亡妻 / 趙思敬造金像 / 早離三塗"는 "정지원이 죽은 아내 조사를 위하여 금동불상을 만드니, 빨리 삼도를 떠나게 해 주소서"로 풀이된다. 해서로 새긴 글씨의 여유로움이 딱딱한 고구려 조상기 글씨와는 달라 서풍으로도 백제의 것이라 추정해 볼 수 있다.

〈갑인명석가상광배〉(그림 3-34)[133]는 일본 호류지法隆寺에서 헌납한 이른바 48체불體佛이라고 하는 아스카飛鳥시대와 나라奈良시대 금동불군 가운데 하나로, 주형광배만 남아 현재 도쿄국립박물관에 소장되어 있다. 광배의 구멍과 촉으로 미루어 원래는 대좌, 본존과 협시보살이 있는 일광삼존불 형식이었다고 추정한

그림 3-34 갑인명석가상 광배(좌)와 조상기(우), 백제(594년), 31×17.8×0.5cm, 도쿄국립박물관 소장.

다. 광배는 내구內區에 인동당초문이 장식되어 있고 그 주위에는 7구의 화불이 부조되어 있다. 그리고 특이하게 주연부周緣部에는 갖가지 악기를 연주하는 비천飛天들이 천의天衣를 휘날리며 날고 있는데, 그 율동감 있는 천의 자락을 화염문처럼 처리하여 입체적으로 조각하고 있다.

제작 연대는 갑인년에 근거하여 594년(위덕왕 41)으로 보는 견해가 유력하다. 한동안 일본에서 제작된 것으로 여겨졌으나, 지금은 삼국시대의 것으로 보는 의견이 우세하다. 조형의 핵심이 되는 불상이 없어 삼국 중 어디에서 제작한 것인지는 불확실하지만, 왕연손王延孫이란 이름으로 미루어 고구려나 백제의 불상일 가능성이 제기되었다. 〈계미명금동삼존불입상〉(563)과 마찬가지로 연호를 사용하지 않은 명문의 양식이나 유려한 서풍은 백제의 것으로 볼 수 있는 근거가 된다. 후면의 조상기는 7행, 행 6~10자로 총 59자이다.

1. 甲寅年三月卄六日弟子
2. 王延孫奉爲現在父母
3. 敬造金銅釋迦像一軀
4. 願父母乘此功德現
5. 身安穩生生世世不經
6. 三途遠離八難速生
7. 淨土見佛聞法

갑인년 3월 26일에 제자 왕연손이 현세의 부모를 위하여 금동석가상 1구를 공경히 만드니, 바라건대 부모가 이 공덕으로 현신이 편안하고, 태어나는 세상마다 삼도를 거치지 않고 팔난을 멀리 떠나, 빨리 정토에 태어나서 부처님을 뵙고 불법을 듣게 하소서.

명문의 내용은 왕연손이 부모의 정토왕생을 위하여 석가상을 만든다는 것이다. 서체는 해서이며, 가로획이 평세인 점은 남북조 해서의 특징 가운데 하나이다. 넉넉하고 여유로운 서풍에서 〈계미명금동삼존불입상〉 명문에서 보이는 백제의 미감이 느껴지며, 길게 늘어뜨린 파책의 유연함, 전절의 부드러움에는 백제

글씨 특유의 맛이 있다.

표 3-28에서 보듯이 결구에서는 세 번, 즉 3행의 '조造' 자, 6행의 '速', '遠' 자에서 쓰인 辶을 모두 달리 표현하여 변화를 주었다. 특히 '速' 자 辶의 ㄴ 형태는 〈미륵사지청동합〉(639) 명문의 '達' 자의 그것과 흡사하며, '遠' 자에서는 달리 표현하여 같은 글씨 안에서 변화를 주었는데 이런 점도 〈미륵사지청동합〉 명문의 '近' 자와 흡사하다. 두 명문의 서자가 같을 가능성은 없지만 백제인들끼리 통하는 미학적 교감이 있는 것처럼 느껴진다. 더하여 〈계미명금동삼존불입상〉 명문의 ㄴ 형태 辶도 두 명문의 그것과 같아 이 광배를 백제의 것으로 볼 수 있는 하나의 근거가 된다. 종합해 보면 563년의 〈계미명금동삼존불입상〉, 594년의 〈갑인명석가상광배〉, 639년의 〈미륵사지청동합〉 명문 순으로 백제 글씨의 특징이 계승되었다고 할 수 있다.

〈갑신명금동석가좌상광배〉(624)는 1920년대 중반 후지타니 쇼준藤谷宗順(1892~?)이 대구의 골동품상으로부터 구입한 것으로 전해진다. 높이 5.5cm의 작은 불상으로, 시무외여원인의 여래가 방형 대좌 위에 결가부좌結跏趺坐하고 있는 모습이며, 여래 뒤에는 주형광배가 있다. 제작 연대는 대구에서 입수한 것을 근거로 신라 7세기 중엽설이 있고,[134] 백제 624년(무왕 25)설,[135] 삼국시대 추정설이 있다.[136] 그런데 명문에서 연호를 사용하지 않고 간지를 사용했기 때문에 백제설이 우세하다. 현재 소재가 불분명한데, 일본 소재설과 한국 소재설이 있다.

해서로 새긴 후면의 명문은 4행, 행 5자로 추측될 뿐 광배 좌우가 파손되어 확실하지 않다. 현재 상태로 본 명문 "甲申年□□ / 施造釋迦像 / 正遇諸佛永 / 離苦利□"는 "갑신년 … 보시하여 석가상을 만드니 바로 모든 부처님을 만나 영원

표 3-28 〈계미명금동삼존불입상〉, 〈갑인명석가상광배〉, 〈미륵사지청동합〉의 辶 비교

造	造	速	遠	達	近
계미명금동 삼존불입상	갑인명석가상광배			미륵사지 청동합	

히 고통에서 벗어나고 … 이롭게 하소서"로 풀이된다.[137]

마지막으로 7세기 사비시기의 것으로 추정되는 광배 명문 1점이 있다. 충청남도 부여 부소산성 동문 터에서 출토된 이 금동광배(그림 3-35)는 현전하는 백제 불상 광배 가운데 가장 온전하며 화려하다. 투각 장식이 돋보이는 원형 광배로 중앙에 네모난 구멍이 있어서 불상의 머리 뒤에 있는 촉과 연결된 두광임을 알 수 있다.[138] 후면의 좌측 중앙에 6자의 명문이 광배의 둥근 면을 따라 아래로 가면서 약간 휘어지게 새겨져 있다. 명문 "何多宜藏法師"로 인해 이 광배가 있는 불상을 만든 이가 승려로 추정된다. 금동에 가늘게 새긴 글씨의 수준이 외관상 광배의 공예 수준에 미치지 못하는 것처럼 보이는 것은 사실이다. 그러나 이는 〈왕흥사지청동제사리합〉 명문처럼 딱딱한 재료에 바로 써야 하는 서사 환경으로 인한 것이지 서사 기법의 졸함에서 기인한 것이 아니다.

거기에서 고구려나 신라에는 없는 백제 글씨만의 특징이 있는데, 6자 속에 해서, 행서, 초서의 세 가지 서체가 순서대로 사용된 것이다. 한 글자씩 살펴보면 '何' 자는 해서, '多宜藏'은 행서, '法師'는 초서이다. '何' 자의 마지막 획인 구획鉤劃이 '多' 자의 첫 획을 향하고 있는 것은 각자의 무의식적 행서 필의를 드러낸 것이다. 다양한 서체의 혼용, 시원하면서 유연한 서풍, 결구의 안정감 등 서

그림 3-35
'何多宜藏法師'명금동광배 전면(좌)·후면(우), 백제(7세기), 지름 12.6cm, 부여 부소산성 출토, 국립부여박물관 소장.

예의 모든 요소를 감안할 때 이 각자는 서법에 능통한 사람
임이 분명하다. 이 명문은 〈부여북나성명문석〉처럼 백제 서
예의 개성이 돋보이는 작품 가운데 하나이다. 지금까지 살
핀 백제의 조상기는 고구려의 것에 비해 여유롭고 세련된
서풍의 백제 서예미를 잘 표현했다.

조상기 이외의 동명으로는 충청북도 청주시 봉명동에서
출토된 〈'대길大吉'명동탁銘銅鐸〉이 있다(그림 3-36). 이 청
동방울에는 장방형 칸 안에 길상구인 '대길'이 양각으로 주
조되어 있다. '대길'은 고구려 〈광개토왕비〉와 유사한 고
예로 쓰였는데, '吉' 자를 士와 口 두 글자로 표현하여 마치
'大士口'처럼 보인다. 통상 유물의 형태를 따라 하부가 넓
으면 글자도 아래로 갈수록 넓게 쓴다. 그러나 이 동탁은 같
은 너비 안에서 상부의 '大' 자를 조금 좁게, 하부의 '口'의 획을 더 굵고 중후하
게 써 글자가 더 커 보이고 동시에 안정감이 있다.

이것은 한성시기 백제의 변방에서 출토된 유물로, 백제의 것이라기보다는 금
강 유역의 한 집단이 낙랑 또는 한나라와의 교섭 중에 수입한 것으로 본다. 최근
에는 중국 요령성 북표현 장길영자공사 서구촌 출토 〈'대길리의우마大吉利宜牛馬'
동탁銅鐸〉과 비교하여 한성시기 백제와 모용선비와의 대외교류 물품으로 이해한
다.[139] 이 유물은 백제가 한성시기에 이미 고구려 〈광개토왕비〉의 고예풍 글씨를
접했던 것으로 보는 근거가 된다.

이들 동명 이외에 특이한 재료에 쓰인 문자 자료도 있다. 2011년 충청남도 공
주 공산성 성안마을의 백제 유적지 발굴조사 중 연못에서 한국 최초로 명문 〈칠
찰갑漆札甲〉(그림 3-37 상)이 출토되어 학계를 흥분시켰다. 이것은 길이 5~18cm,
너비 2.8~10cm 내외의 다양한 크기의 가죽편에 매우 고급스럽고 화려하게 두꺼
운 옻칠을 하여 제작한 찰갑으로, 원래 모습을 파악할 수 있을 정도로 상태가 양
호했다.

명문이 음각된 1점과 주사 안료를 사용한 6점, 총 7편의 옻칠 찰갑편이 수습되
었는데, 그 글씨가 지금까지 백제 문자 자료에서는 사용되지 않은 전형적인 초당

그림 3-37
칠찰갑 명문, 백제·당(645년), 길이 7.3cm(상⑥), 4cm(상⑤), 7.5cm(상④), 8cm(상③), 11cm(상②), 10cm(상①) /
4.1×3.2cm(하⑦), 3.5×2.2cm(하⑥), 4.6×3.2cm(하⑤), 4.8×3cm(하④), 2.2×2.7cm(하③), 1.6×3.1cm(하②),
0.9×2.7cm(하①), 공주 공산성 출토, 국립중앙박물관 소장.

풍 해서로 쓰여 연구자들은 더욱 촉각을 곤두세웠다. 갑옷의 하단 자락 부분으로
추정되는 음각 명문의 찰갑편은 길이 14.5cm, 너비 7.3cm이다. 찰갑편의 좌측
상단에 세로로 '시질時質'이라는 글자가 예리한 못으로 긁히듯 새겨져 있다.

 명문에 주사를 사용한 6편은 가슴 부위에 사용된 찰갑편이고, 여기에는 문자가
선명하게 남아 있다. 약간의 차이는 있지만 글자의 너비는 3cm로 균일하고 글씨
가 적힌 길이 약 7cm 범위에는 공통적으로 혁철공革綴孔이 없다. 찰갑 1편에 6~7
자씩 배치했으며, 전체 37자 중 26자가 확인되었다. 이때 발굴팀은 전체 명문은
이보다 두세 배 더 많을 것으로 추정했다.

 주서 명문은 "□□行貞觀十"(상①), "九年四月卄一日"(상②), "□□馬李□
銀"(상③), "史護軍□□□"(상④), "□□□□□緖"(상⑤), "王武監大口典"(상⑥) 6
점이다. 인명 '李□銀'에서 '李' 자 위의 글자는 '馬'로 보고 '사마史馬 관직을 가
진 이□은'으로 읽고, '史護軍'에서 사를 장사長史라는 관직, 호군도 관직으로 보
아 '장사 호군 관직을 가진 □□□'로 해석하고, '王武監大口典'에서 왕무감을
관직으로 보고 대구전도 대구가 의복을 뜻하는 경우가 있어 의제법식衣制法式으
로 볼 수 있다. '九年四月卄一日'편은 '□□行貞觀十'편 아래에 포개져 나왔으

므로 순차적으로 엮은 것으로 가정하여 '貞觀十九年四月卄一日'로 보는데, 이해는 645년이다. 따라서 당 태종 정관 19년에 이□은과 □□□ 사이에 일어난 일을 적은 것 정도로 이해한다.[140]

2014년에도 명문 칠찰갑 7편이 출토되었다(그림 3-37 하). 이 가운데 5편은 찰갑의 좌측에 1행 종서縱書로, 2편은 찰갑의 좌우에 2행 종서로 되어 있다. 확인된 명문은 "□□□叅軍事"(하⑦), "□作陪戎副□"(하⑥), "□□七人二行左"(하⑤), "近趙良(?)□□□"(하④), "□□□□大夫"(하③), "益州□□者□ 宋(?)□□□□"(하②)이다.[141]

645년 4월 21일의 일을 적은 이 칠찰갑의 제작지에 대해 백제설과 당나라설이 있다. 발굴조사 보고서에는 백제의 것으로 기록되어 있지만 당 연호의 사용, 관직 등으로 보아 섣불리 단정할 수 없다는 견해도 있다.

총 60여 점인 명문의 글씨로 판단해 보면, 이 명문보다 6년 전에 초당의 저수량풍 해서로 새겨진 〈미륵사지금제사리봉영기〉(639)와 결구에 유사한 점이 부분적으로 있긴 하지만, 이보다 9년 후에 세워진 〈사택지적비〉(654)에 이르기까지 백제에는 이처럼 완전한 초당 해서로 쓰인 자료가 없다. 이 글씨는 해정하고 정연한 구양순의 골격에 저수량의 결구로 썼다. 수필이 구양순의 모남이 아닌 저수량의 둥긂으로 마무리되었고, 전절이 구양순의 배세가 아닌 저수량의 향세를 취했다. 파책의 연미함도 저수량의 필법이다. 현전하는 백제 자료로 보면 이 글씨 이전에 온전한 저수량풍 해서는 등장하지 않았으며, 백제 멸망 후 당이 정림사지 오층석탑 하부에 새긴 〈당평백제비명〉(660)에서 처음으로 진정한 저수량풍이 쓰였다.

또 고구려나 신라가 초당 구양순 글씨를 구매한 것과는 대조적으로 백제는 소자운의 글씨를 고가에 구매할 정도로 남조의 서예를 귀하게 여겼고, 초당 서풍이 부분적으로 있었으나 완전한 초당 해서로 쓰인 명문이 없으므로 이것은 당나라 글씨일 가능성이 크다. 이것은 전형적인 초당 해서가 처음 등장하는 백제 지역 출토 문자 자료로서의 의미가 크며, 7세기 전반에 초당 해서, 특히 백제의 심미적 취향에 더 어울리는 유미한 분위기의 저수량풍이 백제에 유입되었고, 백제인들이 그것을 접하고 학습했을 것이라고 유추해 볼 수 있다.

(3) 편안하고 자연스러운 전명·와명 글씨

전명과 와명을 통해서도 백제의 또 다른 서풍을 살펴볼 수 있다. 전명은 무령왕릉과 송산리6호분의 벽돌, 와명은 익산과 공주 지역 인각와를 중심으로 고찰해 보고자 한다.

무령왕릉은 수많은 출토 유물뿐만 아니라 무덤을 쌓은 벽돌 자체도 훌륭한 예술이다. 다양한 크기와 모양으로 찍은 28종의 벽돌을 정해진 규칙에 따라 적재적소에 배치했으며, 벽돌에 찍힌 문양의 수준도 남조의 어떤 벽돌무덤에 견주어도 뒤지지 않을 정도로 화려하고 세련되었다. 크기와 형태, 문양이 제각각인 벽돌들은 대충 만든 것이 아니라 사전에 각 종류별로 몇 점이 필요한지 정확히 계산하여 제작하고 쌓아 올렸다. 이를 위해서 치밀한 무덤 설계도가 있었을 것이다.[142] 문양이 없는 벽돌에는 대부분 문자가 있는데 벽돌을 만들 때 찍은 양각의 전명과 흙이 굳기 전에 직접 쓴 음각의 전명이 있다. 문양이 없는 벽돌은 세 가지로 구분된다.

첫째는 바닥에 깐 31.5cm의 긴 장방형 벽돌이다. 이 벽돌에는 우리가 볼 수 있는 측면에 '대방大方'이 양각으로 찍혀 있다. 이것은 바닥 면에 깔 벽돌이라는 의미이다.

둘째는 등잔을 놓을 벽감을 만들기 위한 벽돌이다. 현실 북쪽 정면에 1개, 동쪽에 2개의 복숭아 모양의 벽감을 만들기 위해서 복숭아 반쪽의 모양이 없는 벽돌 2장을 서로 마주 보게 붙여 벽감을 만들었다. 벽감에는 나지막한 등잔이 놓여 있다. 남조의 벽감 모양을 그대로 본뜬 복숭아 모양은 매지권처럼 도교사상을 표현한 것으로 볼 수 있다. 도교에서 불사의 상징인 서왕모가 사는 곤륜산에 3,000년에 한 번 열리는 천도天桃가 있는데, 이는 불로장생을 염원하는 인간의 바람을 담고 있다. 천도를 의미하는 복숭아 모양의 벽감은 무령왕이 저 세상에서 불로장생하기를 바라는 염원을 담았을 것이다.

셋째는 벽감 아래 가창假窓을 만들기 위해서 지그재그 모양으로 세로로 쌓은 벽돌이다. 여기 벽돌에 '중방中方'이 찍혀 있다.

520년대 만들어진 것으로 추정되는 벽돌 명문은 '대방', '중방', '급사急使', '복재扑才', '중中' 등이 있는데 글자는 압출기법으로 전사轉寫되었다(그림 3-38).

그림 3-38
무령왕릉 전명,
백제(520년대),
높이 18.4cm(소),
높이 33cm(대),
공주 무령왕릉 출토,
국립공주박물관 소장.

이는 사용 위치를 지정한 일종의 설계 부호로 이해
되고 있다. 바닥에 깔 벽돌은 '대방', 가창과 벽을
올리는 데 이용할 벽돌은 '중방', 아치형 천장에 쓰
일 벽돌은 '급사'로 구분했다.[143] 그중에서 '급사'가
반전문자라는 점이 특이하다. 글자는 원필의 해서
로 써서 찍었다.

무령왕릉의 전명 가운데 특히 눈에 띠는 것은 무
덤 입구를 폐쇄하는 데 사용된 〈'사 임진년작士 壬辰
年作'명전銘塼〉이다(그림 3-39). 흙이 마르기 전에 예
리한 도구로 직접 쓴 이 전명에서 '사士' 자 앞에는
'와박瓦博'이 있었을 것으로 가정하고 '와박사'로
보는 견해가 있다. 이 경우 "와박사가 임진년에 만

그림 3-39
'士 壬辰年作'명전, 백제(512년),
18.4×5.25×26cm,
공주 무령왕릉 출토,
국립공주박물관 소장.

들었다"로 해석된다. 와박사는 백제 때 기와를 만드는 최고의 기술자에게 주는 관직이었다. 596년 백제는 3명의 와박사와 사공寺工(절 짓는 기술자), 노반박사路盤博士(탑 세우는 기술자)를 일본에 파견했고 이로 인해 일본에도 기와가 알려졌으며, 일본 최초의 사찰인 아스카지가 만들어진 계기가 되었다는 것을 그 근거로 들 수 있다.[144] 임진년은 무령왕이 돌아가시기 11년 전인 512년을 가리키는 것으로 생각되며, 왕의 사후 장례를 위해 생전에 미리 제작된 것으로 보인다. 이것은 왕의 묘지와 비슷한 유려한 서풍의 해서로 쓰였는데 그 솜씨가 범상치 않다.

무령왕릉과 비슷한 시기에 쌓은 송산리6호분[145]에서 출토된 전명으로는 〈'중방中方'전塼〉과 〈'양선이위사의梁宣以爲師矣'명전銘塼〉(그림 3-40)이 있다. 장변長邊 33cm, 단변短邊 16.5cm 크기에 각각 지름 1.5cm인 '중방'이라는 양각의 명문은 무령왕릉의 것과 같은 원필의 해서로 찍혀 무령왕릉의 전과 동시에 제작된 것으로 보인다.[146]

그림 3-40
'梁宣以爲師矣' 명전,
백제(6세기), 높이 31.7cm,
공주 송산리6호분 출토,
국립공주박물관 소장.

"梁宣以爲師矣"는 "양나라 선이 총사總師였다"로 해석된다.[147] 그런데 '宣以'를 지금까지 '官瓦'(관영공방 기와)[148] 또는 '良瓦'(좋은 기와)[149]로 판독했다. 전명을 자세히 살펴보면 둘째 글자의 마지막 가로획이 '宣'자의 마지막 가로획이며, 획을 이어 '以'자의 좌측을 2개의 점으로, 이어서 우측을 ㄴ 모양으로 흘려 쓴 결구는 초서에서 가장 흔한 '以'자임을 알 수 있다. '以'를 '瓦'로 읽은 것은 흠집을 획으로 보았기 때문이다. 각 글자를 비교해 보면 명문의 둘째, 셋째 글자는 '宣以'의 초서로 읽는 것이 가장 정확한 판독이다(표 3-29).

흙이 굳기 전에 직접 쓴 이 글씨의 서체는 초서이다. 서자는 백제인일 수도 있고, 양나라인일 수도 있지만 글씨의 유창함은 전공塼工의 서사 수준이 상당히 높았음을 말해 준다.

왕경이 아닌 지방 산성에서도 명문와와 인각와가 출토되어 변경 지역에서도 문서행정 활동이 활발하게 이루어졌음을 알 수 있다. 백령산성栢嶺山城은 충청남도

표 3-29 〈'양선이위사의'명전〉 글자 비교

宣以	宣		以		官		良		瓦	
진, 지영, 천자문	당, 손과정, 천자문		진, 왕희지, 난정서	진, 왕희지, 澄淸堂帖	진, 왕희지, 십칠첩	당, 손과정, 천자문	진, 왕헌지	당, 손과정, 천자문	진, 왕희지, 집자성교서	草書禮部韻

금산군 남이면 역평리와 건천리 사이의 백령고개 산봉우리에 위치하고 있다. 해발 438m의 성재산 정상부에 있는 둘레 207m의 소규모 석축산성으로 2004년, 2005년 두 차례의 발굴조사가 이루어졌다. 이때 남문과 북문, 목곽고木槨庫, 배수 및 온돌 시설 등 다양한 유구와 유물이 확인되었으며, 다량의 기와류와 토기류, 소량의 목기류와 철기류를 비롯하여 목제 그릇과 함께 두세 줄로 작은 글씨를 쓴 목제품도 나왔다. 또 명문와와 인각와도 산성 내부 대부분의 지역에서 확인되고 특히 목곽고 안에서 다수 출토되었다. 산성이 기능했던 당시의 지표면은 물론 폐기 이후의 퇴적층에서도 출토되어 일정한 시기에 한정되어 제작하고 사용되다가 폐기되었음을 알 수 있다.[150] 이들은 백제시대 지방 산성에서도 문자가 사용되었음을 말해 준다.

　백령산성의 명문와로는 〈'상수와작上水瓦作…'명〉, 〈'상부上部'명〉 등이 있다(그림 3-41). 〈'상수와작…'명〉 기와는 무문의 암기와편으로 정선된 태토를 사용했으며, 회백색을 띤다. 두 편으로 깨어진 채 목곽고 안에서 발견되었기 때문에 그 둘을 이어 판독할 수 있었다. 3행 18자인 명문 "上水瓦作五十九 / 夫瓦九十五 / 作(人)那魯城移文"은 "암키와[上水瓦] 59개, 수키와[夫瓦] 95개를 만들었다. 만든 (사람)은 나노성의 이문이다"로 해석된다. 공인의 이름을 새긴 경우는 백제 유물에서 이미 존재한다. 520년에 만들어진 무령왕비은제팔찌 명문에 '다리多利'라는 공인 이름이 있고, 비슷한 시기의 송산리6호분 출토 〈'양선이위사의'명전〉에서도 '양선梁宣', 즉 '양나라의 선'이라는 공인의 이름이 새겨져 있다. 다만 여기에서는 공인의 소속인 '나노성'까지 기록되어 있다.

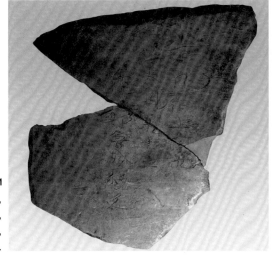
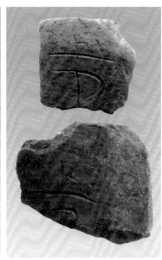

그림 3-41
금산 백령산성 명문와,
백제(6~7세기),
충남 금산 백령산성 출토,
국립부여박물관 소장.

그런데 마지막 글자가 '文'이 아닌 '支'라는 주장이 있다.[151] 해서의 필의가 많은 행서로 쓴 이 글씨는 거칠면서 꾸밈이 없다.[152] 글씨를 쓸 수 있는 공간과 잘 다듬어진 면 등 서사 환경이 비교적 양호함에도 불구하고 글씨가 투박한 것은 글씨가 미숙한 와공이 썼기 때문이다. 이것을 감안하고 마지막 글자를 자세히 살펴보면, 첫 획을 점丶 대신 짧은 삐침丿으로 쓴 것이 약간 어색하지만 그 아랫부분을 보면 '支'가 아닌 '文'으로 읽어야 한다.

무문의 암키와에 해서로 쓴 〈'상부'명〉은 느긋하고 편한 마음으로 썼다. 부여 동남리 출토 〈'상부'명표석〉처럼 백제에서는 '部'를 '卩'로 통용했다는 사실을 이 명문이 다시 확인시켜 준다.

인각와는 백제에서 주로 나타나는 특이한 문자 자료이므로 백제 서예의 다양한 모습을 살피기 위해 언급할 필요가 있다. 2007년 백제의 사비시기에 해당하는 부여, 익산, 공주 등지의 왕궁터와 절터, 그리고 산성에서 대략 3,000점 이상의 인각와가 출토되었다. 그중 특히 미륵사지 출토 인각와는 64여 종, 1,178점으로 상당히 큰 비중을 차지하고 있다. 이 지역들의 인각와를 시기 순으로 살펴보자.

대통사는 526년(성왕 4) 웅진(공주)에 창건된 사찰로 그 터가 반죽동에 당간지주와 함께 남아 있다. 대통사에 대하여 『삼국유사』 3권, 흥법조에 "대통 원년(백제 성왕 4)에 양나라 황제를 위해서 웅천주(공주)에 절을 창건하고 이름을 '대통사'라

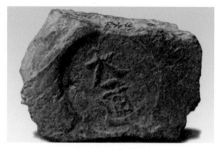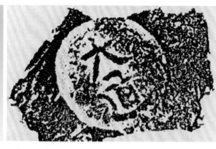

했다"고 적혀 있다.[153]

대통사지에서 '대통大通'명 인각와(그림 3-42), '통通'명 기와가 출토되었는데, 세미한 태토에 견고하게 소성되었고 색조는 회흑색이다. 와면을 요凹형으로 일단一段 낮게 원형을 형성하고 그 안에 자경 1.5cm 크기로 새겼다. 해서로 쓴 글씨는 차분하면서 절제되어 있으며, 후술할 미륵사지 인각와와는 분위기가 다르다. 해서에서 辶을 ㄴ 형태로 쓴 것은 5, 6세기 삼국 글씨의 공통점이다.

백령산성 인각와는 간지명이 주를 이루는데, 양각인 〈'병丙'명〉(그림 3-43 하좌), 〈'율현 병진와栗峴丙辰瓦'명〉(그림 3-43 상중), 〈'이순신 정사와耳淳辛丁巳瓦'명〉(그림 3-43 상우, 하우), 〈'무오와 이순신戊午瓦耳淳辛'명〉(그림 3-43 상좌, 하중)이 있다. 병진, 정사, 무오로 연대가 이어지는 이 간지 인각와들로 백령산성의 축조 시기를 비정해 볼 수 있는데, 두 가지 설이 있다. 기와의 제작년을 각각 596년(위덕왕 43), 597년, 598년으로 보아 산성이 위덕왕대인 6세기 말에 축성되었다는 주장이 있고,[154] 656년(의자왕 16), 657년, 658년으로 보아 의자왕대인 7세기 후반에 축성되었다는 견해가 있다.[155]

〈'병'명〉은 암키와편, 수키와편에서 다수 발견되었는데, 모두 원형이다. 인장의 지름은 2.2cm, '병'자의 지름은 1.7cm이며, 〈'율현 병진와'명〉을 고려하면 제작년인 '병진년'의 약자일 가능성이 있다.

〈'율현 병진와'명〉 기와는 대부분 목곽고 안에서 출토되었으며, 회백색의 무문이다. 여섯 글자인 '이순신 정사와', '무오와 이순신'과는 달리 좌측에 '율현' 두 글자만 있고 그 아래에 '〃'가 있는데, 통상 위와 같은 글자를 나타낼 때 이 기호를 쓰므로 '율현현'으로 추정하여 6자라 해도 무방할 듯하다. 율현현은 백령

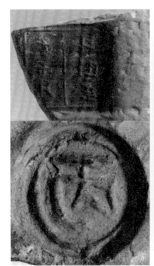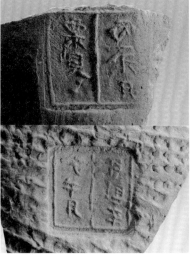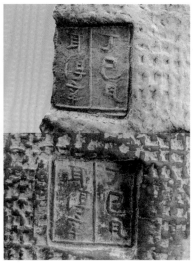

그림 3-43 금산 백령산성 인각와, 백제(6~7세기), 충남 금산 백령산성 출토, 국립부여박물관 소장.

산성이 축조된 산봉우리의 백제시대 이름이라는 설, 〈'이순신 정사와'명〉, 〈'무오와 이순신'명〉에서의 이순신을 제작지로 보는 견해[156]를 따라 제작지라는 설이 있다.

'정사년 이순신에서 만든 기와'를 뜻하는 〈'이순신 정사와'명〉은 암키와편에서 발견되었고, 격자문에 회백색을 띠고 있다. 충청남도 부여 쌍북리에서도 〈'갈나성 정사와葛那城丁巳瓦'명〉이 발견되었으며, 두 글자인 '정사'명은 부소산성, 왕궁리 유적, 미륵사지 등에서도 다수 발견되었다. 〈'무오와 이순신'명〉은 〈'이순신 정사와'명〉과는 달리 좌우가 바뀌었다.

백령산성 인각와의 서체는 해서이다. 향세를 띤 글자가 많으며 전절이 부드럽다. 가로획이 대부분 우하향인데 부분적으로 앙세를 취하기도 했다. 전체적으로 원만한 분위기로 쓰였다.

무왕대에 창건된 미륵사지 인각와에는 양각과 음각이 있으며, 크기는 6.5~21cm이다. 이것을 네 유형으로 나눌 수 있다(표 3-30).

첫째는 간지 및 간·지로 '갑신甲申'(624), '정해丁亥'(627), '기축己丑'(629), '기유己酉'(649), '정사丁巳'(657), '을축乙丑'(665), '병丙', '인寅', '진辰' 등이 있다.

둘째는 지명, 제작 집단과 제작자로 '사·모巳·毛', '오·사午·斯', '미·사未·

표 3-30 미륵사지 인각와 유형

간지 / 간·지						
지명 / 제작 집단 / 제작자						
부명 / 지명						
부호 및 기타						

斯', '술·지戌·止', '본本', '사斯' 등이 있다.

셋째는 부명 또는 지명으로 '중부을와中部乙瓦', '사하을와寺下乙瓦', '신부을와申部乙瓦' '우사을와右寺乙瓦', '정부을와丁部乙瓦' 등이 있다.

넷째는 부호로 '사·모巳·毛', '복세福世', 'B阝', 'P阝' 등이 있다. 동원東院 승방지, 북승방지에서 각각 1점씩 출토된 '사·모'에서 '사巳'자는 획 대신 뱀 형상을 그려 뱀을 뜻하는 독특한 상형자로 표현했다. 불가에서 공덕을 쌓지 못하면 뱀으로 환생한다는 이야기가 승려의 수행을 충실히 하라는 경계의 의미로 내려오는 것을 보면,[157] '사·모' 인각와가 승방에 사용되었다는 것은 상징적 의미를 지닌다.

인각와의 서체는 방필과 원필을 겸한 해서지만 행서와 초서 필의를 지닌 글자들도 있다.[158]

미륵사지에서는 30여 점의 토기명도 동원 북회랑지 북동쪽 배수로 내부와 동원 승방지에서 집중적으로 수습되었는데 명문 내용에 따라 연호가 표기되어 연대를 알 수 있는 것, 사찰명으로 미륵사彌勒寺나 미력사彌力寺가 표기된 것, 정확한 의미 파악은 불가능하나 판독은 가능한 것, 판독이 불가능한 것 등 네 가지로 나뉜다.

이 중 3점이 대표적이다. 첫째, '대중십이년미력사大中十二年彌力寺'명 토기편은 신라 헌안왕 2년(858)에 비정되며 출토된 절대 연대가 있는 명문 중 가장 빠르다. 둘째, '방方'명 토기편은 동원 북회랑지 북동쪽 배수로 내부에서 출토되었으며 평평한 완형盌形 토기편 바닥에 '方'자가 음각되어 있다. 셋째, '(존)나(부)(存)邢(部)'명 토기편은 '방'명 토기편과 같은 곳에서 출토되었다. 기복부 일부가 남아 있는 토기편에 위에서 아래로 가늘게 음각되었다.[159]

앞에서 살핀 것처럼 공인이 쓴 것으로 추정되는 전명과 와명의 글씨는 구애됨이 없는 자유자재함을 지니고 있어 전체적으로 자연스럽고 편안해 보인다.

(4) 유려하면서 노련한 목간 글씨

목간木簡은 문자를 기록하기 위해 목재를 다듬어 세장형細長形으로 만든 나무판 위에 글씨를 새기거나 쓴 것을 일컫는다. 이것은 종이가 보편화되기 전에 고대 동아시아에서 널리 사용된 기록유물 가운데 하나이다. 중국에서 처음 시작된 목간 또는 간독簡牘은 대나무에 쓴 죽간竹簡과 소나무, 버드나무 등에 쓴 목독木牘을 통칭하는 용어이다. 동한의 채륜이 종이를 만들기 전의 문서나 책은 묵서가 기록된 세장형 대나무판을 가죽 등의 끈으로 연결시킨 형태였다. 『논어』에 공자가 가죽 끈이 닳아 끊어질 정도로 책을 많이 읽었다는 것도 이런 형태의 책을 지칭하는 것이다.

중국과 달리 한국과 일본에서는 죽간이 거의 발견되지 않았다. 일본에서는 죽간이 출토되지 않았으며, 한국에서는 1942년 경주 황복사지 삼층석탑의 사리장치에서 발견된, 불경을 기록한 것으로 여겨지는 죽간이 유일한데 현재 전하지 않는다. 고대 한국의 목간은 고구려의 것은 현재 거의 없고 대부분 백제와 신라 지역에서만 출토되었는데, 백제 목간보다는 신라 목간의 수가 훨씬 더 많다. 전체 유적지 가운데 백제는 전라남도 나주 복암리와 금산 백령산성을 제외한 나머지는 모두 왕성인 부여 지역에서 출토된 반면, 신라에서는 경상남도 함안 성산산성, 경기도 하남 이성산성, 그리고 왕성인 경주의 월성해자에서 다량의 목간이 출토되었다.[160] 글씨를 쓰고 새긴 금석문보다 관리가 직접 필사한 목간의 육필이 당시 글씨의 참모습을 더 잘 보여 준다. 따라서 백제의 서예를 논함에 있어서 목

간은 반드시 언급해야 할 일급 사료이다.

현재까지 출토된 고대 목간은 대부분 6세기 이후 백제와 신라 지역에서 출토된 것으로, 국가적 사건을 기록하거나 왕족이나 귀족 등 고위직의 사적 일을 기록한 금석문과는 달리 행정 관리들의 글씨를 보여 주기 때문에 당시의 민간 서체를 살펴볼 수 있다는 점에서 그 의의가 더욱 크다. 특히 주로 해서로 쓰인 금석문과는 달리 목간은 행서나 초서로 쓰인 것이 많아 당대 서예문화의 이면을 엿볼 수 있다. 목간은 한자를 쓰고 읽을 줄 아는 사회적 지위가 어느 정도 되는 사람들 사이에서 유통된 자료이기 때문에 당시 한자가 보편화되었다고 보기는 어렵고 한자를 사용한 곳은 대부분 국가 경영을 위한 기록의 장에서였다. 이를 증명하듯 백제 목간은 대부분 사비도성인 부여 부근에서 발굴되어 도성 관리들의 글씨를 보여 준다. 그러나 나주 지역 출토 목간을 통해서 지방 관리들의 출중한 글씨 솜씨도 살펴볼 수 있다.

백제 목간은 모두 사비시기, 즉 6세기 전반부터 7세기 전반의 것으로 대부분 부여에서 출토되었으며, 왕경의 왕실, 관청, 왕사 등에서 주로 공적 용도로 사용되었다.[161] 왕사인 능산리사지에서는 종교, 의약품 및 물품 운송 관련 목간이, 관청으로 추정되는 관북리와 쌍북리에서는 관청 문서 기록 목간이 주로 출토되었다. 특히 쌍북리목간에는 관청에서 운영한 환곡 기록이 보이고, 영산강 유역의 제철 유적지인 나주의 문서목간은 인부를 관리한 내용을 담고 있다.[162] 표 3-31에서 보듯이, 묵서목간의 수는 능산리사지목간이 가장 많고 나주 복암리, 부여 관북리 순이다. 쌍북리는 현재까지 8개 유적에서 목간이 출토되었다. 이 지역은 목간이 잘 보존될 수 있는 조건을 갖추고 있어 차후에도 많은 목간 발굴이 기대된다.

가장 이른 백제 목간이 출토된 곳인 사비도성 동쪽 능산리사는 원래 제사를 지내는 제단으로 사용되어 왔는데 이를 개축하여 왕실 사찰로 세운 것이며, 백제 멸망 때 불태워진 후 재건되지 않고 폐사되었다. 사찰을 개축할 당시 사찰의 서쪽 나성 가까이에 가마를 만들어 기와를 구웠으며, 서북쪽 계곡에서 돌을 깨고 다듬는 작업이 이루어졌다. 물이 고이는 계곡을 다져 건물을 세웠기 때문에 절의 동쪽과 서쪽을 잇는 배수 시설을 두었다. 목간은 절의 문 앞쪽에서 발견되었는데, Y자로 교차하는 작은 배수로 여기저기서 37점의 목간과 목간을 재활용하기

표 3-31 백제 목간 개요

구분	출토지	제작 연대	목간(묵서목간) 수	발굴 연도
1	부여 능산리사지	6C 중후반	174(37)	2000~2002
2	부여 관북리	7C	10	1983~2003
3	부여 궁남지	7C	4(3)	1995~2001
4	부여 동남리	7C	1	2005
5	부여 쌍북리 102	7C 초	2	1998
6	부여 쌍북리 현내들 85-8	7C	13(7)	2007
7	부여 쌍북리 280-5	7C	3	2008
8	부여 쌍북리 173-8	7C	4(1)	2010
9	부여 쌍북리 뒷개	7C	1	2010
10	부여 쌍북리 328-2	6~7C	3	2011
11	부여 쌍북리 184-11	7C	2(1)	2012
12	부여 쌍북리 201-4	6~7C	2	2012
13	부여 구아리 319	6~7C(612년 전)	13(9)	2010
14	부여 석목리 143-16	7C	2	2017
15	금산 백령산성	7C	1	2003~2005
16	나주 복암리	7C 초	65(13)	2008

위해서 깎아서 버린 목간 부스러기 137점 등 174점의 목간류가 나왔다.

능산리사지 출토 목간은 554년 관산성 전투에서 성왕이 죽은 후 이 일대에서 행해진 각종 행사와 의례, 물품의 이동, 행정 행위와 관련이 있다. 대부분의 목간은 567년 목탑 건립 전후에는 폐기되었기 때문에 목간의 제작 시기는 하한 6세기 후반으로 본다. 또 이 목간들은 능산리사지 강당지에 있었던 어떤 시설과 밀접한 관련이 있다.[163] 주로 능산리사의 건립과 운영 과정에서 생산된 목간들인데, 의약 관련 관리에게 일급을 지급한 문서, 사찰 간에 주고받은 물품 꼬리표[하찰荷札], 승려의 고귀한 말씀을 적은 메모, 죽은 사람을 위로하고 나라의 재건을 염원하는 종교적 기원글 등 다양한 용도로 쓰여 당시 왕실 사찰의 위세와 백제 불교의 성격을 엿볼 수 있다(그림 3-44).[164]

능산리사지 목간이 출토된 곳은 모두 배수로나 배수 시설과 관련이 있는데, 이

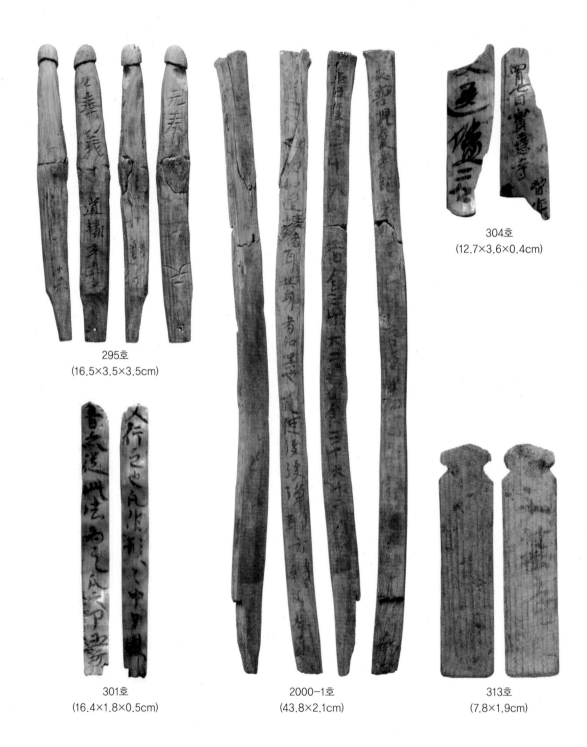

295호
(16.5×3.5×3.5cm)

304호
(12.7×3.6×0.4cm)

301호
(16.4×1.8×0.5cm)

2000-1호
(43.8×2.1cm)

313호
(7.8×1.9cm)

그림 3-44 부여 능산리사지목간, 백제(6세기), 국립부여박물관 소장.

는 유기물인 목제품이 썩지 않는 보존 환경과 관련이 있다. 이 절터를 네 지점으로 나누어 목간의 작성 주체를 찾아볼 수 있다. 제1지점은 지게 발채 주변, 제2지점은 중문 터 남서쪽의 초기 자연배수로, 제3지점은 중문 터 남동쪽 초기 자연배수로, 제4지점은 제2석축 배수 시설이다.

출토 목간 가운데 발굴 당시부터 가장 큰 주목을 받은 것은 제1지점에서 출토된 사면목간 295호이다.[165] 이것은 남성의 성기 모양을 하고 있어서 '남근형 목간'이라 불리면서 그 용도에 관심이 집중되었는데, 주술적 성격의 목간이라는 의견이 지배적이다. 목간 1, 3면 아래에 구멍을 뚫어 놓은 것은 어떤 장소에 걸어놓기 위한 것으로 여겨 이것을 부여 나성 동문 입구 부근에 설치된 기둥에 건 양물형 목간이라 보고, 왕이 살고 있는 왕경을 항상 청결하게 유지하고 사악한 것이 왕경에 침입하는 것을 막기 위해 나성 동문 입구 부근의 길가에 세운 것으로 본다[道緣立立].[166] 그런가 하면 나성 대문 밖 능산리사 아래쪽 도로에 거행된 도제道祭 의례에 사용된 후 역병이나 온갖 나쁜 것들을 흘려보낸다는 의도에서 주변 물웅덩이에 폐기했다는 의견도 있다.[167] 이 목간에는 각서刻書와 묵서墨書가 혼재되어 있는데, 1면은 각서와 묵서, 2·4면은 묵서, 3면은 각서이다.

이런 주술형 목간 이외에도 능산리사지에서는 다량의 문서목간이 출토되었다. 제2지점에서 출토된 사면목간인 〈'지약아식미기支藥兒食米記'목간〉(2000-1호)은 백제 어느 관청의 장부인데, 공반 유물과 출토층으로 볼 때 6세기 중반에 제작된 것으로 추정한다. 쌍북리 출토 〈'좌관대식기佐官貸食記'목간〉, 관북리 출토 〈'이월십일일병여기二月十一日兵与記'목간〉의 첫머리에도 '~기'라는 표제를 쓴 것으로 보아 백제에서는 이런 표기법이 일반적이었던 것 같다.

그런데 〈'지약아식미기'목간〉에서 '지약아'와 그로 인한 장부 제목의 해석에 이견이 있다. 먼저 '지支'를 동사로 보고 '약아藥兒'를 '약의 조제와 처방 및 약재 등 약 관련 업무 종사 실무자'로 보아 '약아의 식미를 지급한 기記' 혹은 '약아를 부지扶支하는 식미의 기記'로 해석하기도 하고,[168] '지'를 동사, '약아'를 목적어로 보고 '약아에게 지급하다'로 풀어 '약아에게 식미를 지급하는支 장부記'로 풀이하기도 한다.[169] 또 '아兒'는 10세기 초에 편찬된 율령의 시행세칙인 일본의 『연희식延喜式』에 나오는 국가의 잡무를 담당하는 최말단의 사역인의 명칭인 '상

약소아藥小兒', '객작아客作兒', '조주아造酒兒'라는 관직의 사용법과 같다고 보고, '지약아'를 '약재를 지급하는 일을 담당했던 사역인'으로 풀이하여 '지약아에게 준 식미의 기록부(장부)'로 보기도 한다.[170] 그런가 하면 '지약아'를 인명 또는 관직명으로 볼 수도 있지만 다른 목간과의 관련성에서 그런 건물이나 시설 혹은 행정관서의 명칭일 가능성이 더 크다고 하면서 '지약아(에서)의 식미 관련 기록부'로 해석하기도 한다.[171] 어느 것이든 식미 기록 장부, 즉 문서목간이라는 점은 분명하다.

장부의 내용으로 보아 사면을 1·2면, 3면, 4면의 세 부분으로 나눈다. 1·2면은 하루 단위로 식미를 지급한 기록이고, 3면은 지방관인 도사와 지방 행정 단위인 방方 출신의 인물들과 그들에 대한 어떤 내용을 담고 있다. 4면은 기록 방향이 반대이고 내용도 글씨를 연습한 것이므로 별도의 것으로 본다.

문장에서는 쌀을 지급하는 단위로 두斗와 승升을 사용하고 있다. 중국의 '석일두일승石一斗一升' 제도가 사용된 것도 중국식 제도가 들어와 정착했기 때문으로 보인다. 여기에 등장하는 대승大升, 소승小升을 중국 진·한대의 용어라고 보기도 하고,[172] 식미 지급을 위해 1인의 식미량인 2승과 2인의 식미량인 4승의 양기量器를 제작하여 각각 대승, 소승이라 명명한 백제의 독자적 용어로 보기도 하고,[173] 백제 양제量制에서 변화가 나타난 결과로 등장한 것으로 보기도 한다.[174] 이처럼 이 문서목간은 백제의 양제 연구에 큰 도움이 된다.

또 상·하단이 결실된 양면목간 301호도 문서목간일 가능성이 높다. 전면의 '범육부오방凡六部五方'과 후면의 '범작형凡作形'은 문투나 문맥상 각각 문장의 시작 부분이 분명하며, 이런 문투는 일반적으로 율령의 법조문에 사용되었다. 따라서 이것은 어떤 사항들을 '범'으로 시작하는 서식을 활용해 조목조목 서술한 문서목간으로 여긴다. 목간의 작성 주체는 관청이거나 능사의 건립 주체일 가능성이 있다.[175]

제2지점에서는 불교 관련 목간들도 출토되었다. 하단은 파손되고 상단 일부만 남아 있는 목간 304호는 평균보다 너비는 넓고 두께는 얇은 편이다. 묵서의 전면 "四月七日寶憙寺 / 智眞"은 "4월 7일 보희사의 지진"으로, 후면 "送塩二石"은 "소금 2석을 보내다"로 해석된다. 이 목간의 성격이 보희사寶憙寺에서 보낸 하찰

로서, 전면의 인명은 이를 운반한 사람일 가능성과 보희사에서 4월 7일 능산리사에 지진 등의 인물을 파견할 때 제출한 명부名簿로 보고 후면은 나중에 재사용된 것으로 본다.[176] 한편으로는, 전면은 석가탄신일 의례에 참석하러 온 보희사 승려들의 명단을 정리한 것이고 후면은 추기한 것으로 보며, 의례 이후 참석한 승려들 또는 소속 사찰인 보희사에 답례로 보낸 소금 2석을 기록한 것으로 장차의 출납장부 정리를 위해 이면에 추기한 것으로 보기도 한다.[177] 이 경우는 문서목간에 속한다.

이 목간의 용도를 결정하기 위해 목간의 기재 방식과 서체 및 장법에 주목할 필요가 있다. 첫째, 양면을 동시에 쓴 목간은 보통 우측으로 돌리면서 쓰는데 이 목간은 상하로 돌려 뒤집어서 썼다. 이것은 전면의 기재 방향을 의식하지 않고 추후에 쓴 것으로 보인다. 둘째, 전면은 차분하게 쓴 절제된 해서, 후면은 급하게 쓴 거친 행서로 서체와 서풍이 각각 다르다. 셋째, 전면에서 중앙에 월일과 사찰명을 적고, 우측에 승려명을 적고 좌측에 판독이 어려운 한 글자가 있다. 따라서 전면은 작은 글씨로 쓴 3행이고, 후면은 큰 글씨로 쓴 1행으로 장법에도 차이가 있다. 이처럼 기재 방식, 서체, 서풍, 장법, 결구, 필법, 묵의 농담 등을 고려해 볼 때 양면의 묵서는 서사 시기와 서자가 다름을 알 수 있다.

또 목간의 너비가 꼬리표목간의 평균 너비의 두 배인 점, 그에 비해 두께는 평균보다 훨씬 얇은 점을 감안하면 이 목간은 꼬리표목간이라기보다는 모종의 문서목간으로 봄이 더 타당하다. 그리고 꼬리표의 내용을 상기시키는 후면의 기록과 거친 행서로 쓴 서체가 전면과 연결성이 없어 보인다. 전면이 용도를 다한 후 후면이 꼬리표 또는 습서용으로 재활용되었을 가능성이 있다.

목간 313호에도 '자기사子基寺'라는 사찰명이 있다. 양면목간으로 전면에는 '子基寺' 3자만 있고, 후면에는 5자 내외를 쓴 것으로 보이는데 묵흔이 지워져 판독이 어렵다. 목간 상부를 '〉〈' 형태로 깎아 용도가 꼬리표임을 알 수 있다. 첫째, 자기사에서 보낸 물품에 매달아 능산리사로 보낸 것, 둘째, 능산리사에서 자기사와 관련하여 제작한 것으로 나누어 생각할 수 있다. 목간 304호와는 달리 양면의 글씨가 같아 한 사람이 동시에 썼음을 알 수 있다. 후자라면 문서의 형식인데, 구태여 꼬리표의 형태로 만들 이유가 없다. 따라서 전자처럼 자기사에서 보낸 물

품의 꼬리표로 봄이 더 타당하다. 이 목간은 두 사찰 간의 교류를 보여 주는 증거가 된다. 목간 304호와 313호는 백제에 보희사, 자기사라는 사찰이 있었다는 사실을 알려 주고, 능산리사지 목간의 작성 주체들이 보희사, 자기사와 인적·물적으로 상호 소통했음을 말해 준다.

능산리사지 목간은 해서와 행서로 쓰였는데, 해서에는 행서의 필의가 많다.[178] 행서를 대표하는 것으로 2000-1호 〈'지약아식미기'목간〉과 301호가 있는데, 전자는 해서와 초서의 필의를, 후자는 초서의 필의를 지니고 있다. 상술했듯이 〈'지약아식미기'목간〉의 사면은 내용에 따라 1·2면, 3면, 4면의 세 부분으로 나누는데 1~3면은 같은 필치로 쓰여 한 사람이 동시에 쓴 것으로 보인다. 단아하고 유려한 가운데 변화미와 노련미를 품고 있어 글씨가 능숙한 고위직 관리의 솜씨로 보이며, 전아하고 세련된 백제 서풍을 대변하는 글씨라 해도 좋을 만큼 수려하다. 역방향으로 쓴 4면은 "又十二石"이 초서의 필의로 7번이나 반복된 것으로 보아 습서로 추정되는데, 거기에는 세 면의 행서와는 다른 초서의 능숙함이 있다.

양면목간 301호는 양면의 장법이 조금 다르다. 전면은 목간의 중앙에 행의 중심이 있어 정연해 보이는 반면, 후면에서는 행의 중심이 상부에서는 중앙에 있고 하부로 내려가면서 우측으로 이동하여 변화미가 있다. 전면에서는 획의 굵기 변화는 물론 각 글자마다 획의 연결 부분이 드러나 행서의 진수를 보여 주며, 후면에서는 획의 굵기에 변화를 주면서 전면보다는 절제미가 있다.

특히 전면에서는 우측 대각선으로 향하는 획은 한껏 길게 뻗었고, 후면에서는 그것을 짧고 단정하게 처리하여 이완과 긴장, 자유와 절제의 상반된 감흥을 느낄 수 있다. 전면의 '之' 자와 후면의 두 '之' 자의 필법 차이가 이를 말해 준다. '凡' 자의 경우 전면에서는 우측으로 뻗치는 마지막 획을 굵게 써 시선을 끌게 하고, 후면에서는 그것을 가늘게 씨 드러나지 않게 한다. 또 전면 둘째 글자인 '亦' 자의 마지막 획은 나무의 우측 끝까지 닿을 정도로 길고 유미한 곡선으로 그려 그 획 자체가 사뿐히 앉은 새의 모습을 연상시킬 정도로 한껏 멋스럽다. 그 아래 '從' 자, '此' 자의 마지막 획도 마찬가지이다.

부드러운 가운데 골기를 지닌 이 글씨로 짐작컨대 서자는 능숙한 서사 실력을 갖춘 관리로 추정된다. 한 편의 목간에서 20여 자의 글자로 서자의 감흥을 조금 달

리 표현할 수 있다는 것 자체가 백제 관리의 높은 글씨 수준을 보여 주는 것이다.

부언하자면 전면의 '六部'에서 '部'를 'ㄇ'로 쓴 것은 부여군 동남리 향교 동쪽에서 발견된 〈'상부'명표석〉, 쌍북리 현내들 목간, 중앙성결교회 유적 목간, 궁남지목간, 백령산성 명문와에서도 나타났는데, ㄇ은 6, 7세기 백제에서는 보편화된 글자이다.

양면목간 304호 〈'보희사'목간〉은 전면은 해서, 후면은 행서로 써 301호와는 다른 모습을 보여 준다. 전면 상단에서 '熹' 자의 心, '寺' 자의 寸에는 행서의 필의가 있으며, 후면의 네 글자만으로도 거친 행서의 활달함을 느낄 수 있다. 상술했듯이 전면과 후면은 해서와 행서라는 서체의 차이가 있고 획의 굵기, 정靜과 동動의 필치 차이 등 여러 면에서 서자가 다름을 알 수 있다. 한 가지 흥미로운 것은 계량 단위인 후면 '석石' 자를 첫 획인 一을 생략하고 丿과 口만으로 쓴 점이다. 신라의 고문서, 목간, 금석문에 돌 석石과 계량단위 석石을 구분하기 위해서 후자를 목간 304호처럼 一을 생략하고 쓰기도 하는데 이는 고려와 조선에 계승되었다.[179] 이 결구에 관한 백제와 신라의 선후 관계는 이후 같은 용례가 출현할 때마다 더 확실해질 것이다.

양면목간 313호 〈'자기사'목간〉은 전면만으로도 해서와 행서가 섞여 있음을 알 수 있다. 첫째, 셋째 글자인 '子'와 '寺'는 행서로, 둘째 글자인 '基'는 해서로 쓰였다. 급히 쓴 듯 아래로 내려가면서 중심이 우측으로 기울어지고 거친 듯하지만 운필은 비교적 능숙한 편에 속한다.

부여 관북리는 백제 사비시기의 왕궁터로 추정되는 곳이다. 이곳에서는 연못, 도로, 하수도, 축대, 목곽창고, 공방 등이 발견되어 왕궁이나 관청, 또는 그 부속시설이 있었던 곳으로 추정된다. 여기에서 전쟁 관련 목간, 병기 지급 관련 목간, 물품 상자에 부착되었던 꼬리표목간 등이 출토되었다(그림 3-45). 특히 꼬리표목간 286호에 '우이嵎夷'가 쓰여 있는데, 이는 나당 연합군이 백제를 공격할 때 당나라 장수가 지녔던 직함 중 하나이다.

양면목간 285호는 두께가 2mm에 불과할 정도로 매우 얇고 정교하게 다듬어져 있지만 하부가 파손되었다. 상단은 반원형의 호弧 모양을 만들었는데, 형태와 내용을 통해 그 용도를 추정할 수 있다. 전면 좌측 부분에 "二月十一日兵与記"로

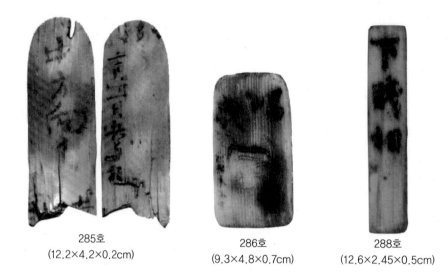

285호
(12.2×4.2×0.2cm)

286호
(9.3×4.8×0.7cm)

288호
(12.6×2.45×0.5cm)

그림 3-45 부여 관북리목간, 백제(7세기), 국립부여문화재연구소 소장.

보아 병기 지급 관련 목간으로 보이며, 우측 상하부의 묵흔 때문에 2행으로 짐작된다. '병여기'는 '병기의 분여分與에 관한 기록부(장부)'로 해석할 수 있다. 전체묵서는 "2월 11일 병여기"라는 의미로 〈'지약아식미기'목간〉처럼 이 목간도 장부를 '기記'로 표기하고 있다. 이것을 일본 도다이지 쇼소인에 화살에 매달린 채남아 있는 목간을 예로 들어 병기 자체에 붙인 하찰로 보기도 한다.[180] 후면의 상부 중앙에는 대자로 쓴 "中方向□"이 있고 하부에 2행으로 쓴 묵흔이 있다. 중방은 백제의 광역 행정 단위인 5방의 하나일 가능성이 있어, 중앙에서 중방으로 병기를 분여한 사실을 적어 놓은 장부로 보기도 한다.[181] 이 목간을 통해 관북리유적 부근에 병기를 분여하는 중앙관청이 존재했다는 추측이 가능하게 되었다.

전면은 행기가 있는 해서로 써 절제된 듯 차분하며, 후면은 활달한 행서로 썼는데 글자의 크기, 획의 굵기에 변화가 있어 생동감이 있다. 서체가 다르고 전체분위기도 사뭇 달라 양면의 서자와 서사 시기에 차이가 난다고 보기도 한다.[182]

꼬리표목간인 288호 〈'하천상下賤相'목간〉은 묵흔 위에 구멍이 난 것으로 보아글씨를 먼저 쓰고 후에 구멍을 뚫은 것으로 보인다. 이는 신라의 이성산성 꼬리표목간에서 구멍을 피해 글씨를 쓴 것, 즉 먼저 구멍을 뚫고 후에 글씨를 쓴 것과대비된다.

부여 궁남지와 동남리에서도 문서목간이 발견되었다. 궁남지는 부여 남쪽의 연못이다. 『삼국사기』 27권, 「백제본기」에는 '무왕 35년(634) 3월에 왕궁 남쪽에 연못을 만들었다'고 기록되어 있다. 지금의 궁남지 동남쪽에서 1점, 북서쪽에서 3점의 목간이 출토되었다. 출토 지점은 연못이라기보다는 경작지에 설치된 시설물과 도로 옆이라고 볼 수 있다. 목간의 내용은 호적류의 문서로, '서부西部'라는 백제 왕도의 행정구역명이 보이는 것, 난해한 문장을 쓴 고급문서, 그리고 습서한 것 등이다(그림 3-46).

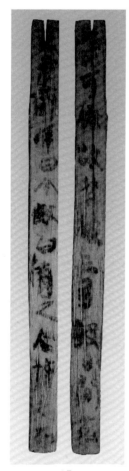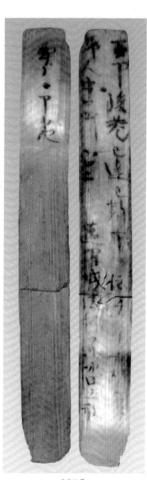

<div align="center">

1호
(25.5×1.9×0.6cm)

2호
(34.8×2.8×2.8cm)

295호
(35×4.5×1cm)

</div>

그림 3-46 부여 궁남지목간, 백제(7세기), 국립부여박물관 소장.

궁남지 양면목간 295호는 전면 2행, 후면 1행으로 구성되어 있다. 서체는 행서의 필의가 있는 해서인데 글자의 대소, 장단 등에 변화가 많고 필치가 자유자재하다. 양면에 '部'를 'ㄇ'로 쓴 것은 쌍북리 현내들 목간과 동일한 점으로 이 생략형 글자가 백제의 보편적 결구라는 것을 알 수 있다. 전면 1행의 '達' 자에서는 辶을 ㄴ형태로, 2행의 '邁' 자에서는 辶에 예서의 파책을 써 변화를 주었다. 이는 서사 공간을 고려한 서자의 결구 구성 능력을 잘 보여준다. 사면목간 2호의 1, 3면에는 '文' 자, 4면에는 '道', '也' 자등이 행서 필의로 반복적으로 쓰여 습서목간임을 알 수 있다.

동남리목간은 궁남지 동북쪽에 위치한 동남리 216-17번지의 주택 신축부지 공사 전 실시된 발굴조사 중 출토되었다. 조사 결과 확인된 7기의 유구 가운데 중복관계를 가진 석축우물 2기가 있는데 1차 우물은 백제시대에, 2차 우물은 고려시대에 조성된 것으로 본다. 1차 우물의 규모는 상부 직경 300~340cm, 석축 내부 직경 144~152cm, 잔존 깊이 410cm 정도인데, 우물 내부 최하층인 사질토층에서 목간 1점이 출토되었다.

후면에 묵흔이 없는 꼬리표목간으로 양쪽 끝부분만 결실되어 있을 뿐 원형에 가깝다(그림 3-47). 총 11자인 글자의 크기는 가로 2cm, 세로 2.5cm 정도이다. 묵서는 "宅敬禾田犯 □兄者爲敬事"로 읽어 "논(화전)의 송사 문제와 관련해서 일을 잘 처리해 준 데 대한 감사의 뜻으로 물품을 보낸다"로 해석하기도 하고, "宅放禾田犯 □兄者爲放事"로 읽어 "댁에서 논(화전)을 넓히는 것을 범한 즉(또는 범할 시) ㄱ대는 흩어지는 일이 생길 것이다"로 해석하기도 한다. 이 경우 '宅', '禾田'은 거주지 및 경작지로 볼 수 있다. 한편 "宅教示日犯 □□喪爲敬事"로 읽어 "댁에서 교시하기를 □□을 범하는 상은 □할 것"으로 해석하기도 한다.[183]

판독에 따라 이처럼 다양한 해석이 나오므로 이견이 있는 글자들을 살펴볼 필요가 있다(표 3-32). 두 번째 글자는 우변은 같으므로 좌변만 비교하면 된다. 묵서가 '放' 자가 되려면 둘째 획이 직선에 가깝게 내려와야 하고, '敎' 자가 되려면

그림 3-47
부여 동남리목간 실물(좌)과 적외선 사진(우), 백제(7세기), 26.45×2.05×0.6cm, 국립부여박물관 소장.

표 3-32　부여 동남리목간 글자 비교

敬 (동남리목간)	敬 (진晉, 왕희지)	放 (당, 이회림 절교서)	敎 (당, 이회림 절교서)	禾 (동남리목간)	禾 (당, 李嶠詩 殘簡)	示 (진, 왕희지)
田 (동남리목간)	田 (진陳, 지영, 천자문)	日 (진, 지영, 천자문)		者 (동남리목간)	者 (진, 왕희지)	喪 (당, 태종, 병풍서)

좌측 하단에 子 형태가 있어야 한다. 그런데 이 글자는 내려 긋고 둥글게 굴린 필법이 왕희지의 '敬' 자와 유사하다. 세 번째 글자에서 '禾'의 특징은 첫 획이 좌측을 향한 짧은 삐침이며, 구획이 길어 글자가 장방형인 것에 반해 '示'는 첫 획이 점이며, 구획이 짧아 글자가 정방형이므로 이 글자는 '禾'로 봄이 더 타당하다. 네 번째 글자는 口 안에 세로획의 묵흔이 있는 것처럼 보인다. 첫 획인 세로획도, 마지막 획인 가로획도 획을 분명히 쓴 점도 '田'으로 볼 수 있는 근거가 된다. 여덟 번째 글자는 결구가 '者'의 초서에 더 가깝다. 따라서 첫 번째 판독안이 가장 적절해 보이며, 그 내용도 꼬리표목간의 용도와 잘 맞는다.

백제 목간으로는 드물게 동남리목간의 힘차면서 노련한 초서는 서자가 달필임을 말한다. 궁남지목간 1호와 동남리목간은 서체는 다르지만 과감한 필치의 능숙함에서 유사한 분위기가 감지된다.

한편 충청남도 부여읍의 동북쪽에 자리한 동남리에서는 남부의 금성산 북쪽, 서부의 부소산 성내, 사비도성지 내부 등 총 8곳에서 목간이 출토되어 지역별로는 가장 많다. 이들을 발굴 시기 순으로 살펴보자.

첫 번째, 1998년 금성산 북쪽 자락인 쌍북리 남쪽 102번지 아파트 부지에서 자, 토기, 명문와, 목제품 등과 함께 출토된 목간 2점이다. 그중 5자가 쓰인 단

면목간 317호(그림 3-48)는 "那尓波連公"으로 판독되는데, 이는 7세기 일본과의 교류를 보여 주는 자료이다. '나이파[나니와]'는 난바[難波], 즉 일본 오사카의 옛 이름이고 '연[무라지]'은 고대 일본에서 신분이 높았던 씨족이다. 7세기경 일본 오사카만 주변에 거주했던 어떤 유력자가 교역이나 외교 목적으로 백제에 파견된 것으로 추정된다. 이 목간은 국내에서 고대 일본인의 이름이 기록된 최초의 문자 자료로, 7세기경 백제의 개방성과 국제성을 보여 주는 증거이며, "백제에는 신라, 고구려, 왜, 중국 사람들이 섞여 살았다"는 『북사』의 기록이 사실임을 입증하는 자료이다. 목간의 형태로 보아, 물품의 종류는 기록되지 않았으나 그가 일본에서 가져온 토산품 또는 백제에서 그에게 하사한 물품의 꼬리표목간일 가능성이 있다.[184]

대부분의 꼬리표목간 전면에는 관직, 이름 등 수취인에 관한 정보를 기록했다는 것을 감안하면 꼬리표를 단 물품은 백제의 하사품일 가능성이 크고, 그렇다면 백제 관리의 글씨로 봄이 타당하다. 서체는 해서의 필의가 있는 행서이다. 첫 글자인 '那' 자에서 阝을 卩로 쓴 것은 당시 백제와 신라의 보편적 필법이다. 인식되는 부분만으로도 부드러움과 고박함이 드러난다. 백제의 다른 목간에 비해 우월한 편은 아니며, 오히려 신라 글씨의 분위기가 느껴진다.

두 번째, 2007년 쌍북리 현내들 85-8번지에서 발견된 백제시대 도로유구 가운데 남북과 동서 도로가 교차하는 지점에 인접한 웅덩이에서 발견된 목간 13점이다. 이 중 묵서목간은 7점이다.

양면목간 85-8호(그림 3-49 좌)는 청장년층 남성인 정丁의 수를 기록한 문서로, 양면 모두 3행이다. 서체는 원필과 방필을 혼합한 해서인데 서사 솜씨가 능숙한 편이다.

양면목간 95호(그림 3-49 우)는 왕경 5부의 하나인 "上部"가 적힌 꼬리표이다. 전면 상부와 후면에 묵흔이 없는 것으로 보아 상부로 보내는 꼬리표목간인 듯하다. 간결한 해서로 "上部"의 '部'를 '卩'로 썼는데, 상술했듯이 이는 백제에서 통용된 결구이다.

세 번째, 2008년 현내들에서 동쪽으로 약 200m 떨어진 쌍북리 280-5번

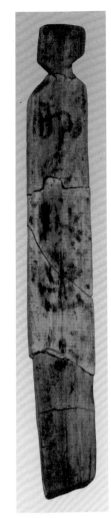

그림 3-48
부여 쌍북리 102번지
목간 317호,
백제(7세기),
20.9×1.9×0.8cm,
국립부여박물관 소장.

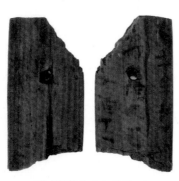
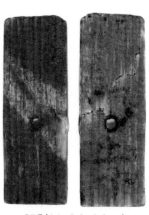

85-8호(6.1×3.1×0.5cm) 95호(4.1×0.9×0.3cm)

그림 3-49 부여 쌍북리 현내들 85-8번지 목간, 백제(7세기), 국립부여박물관 소장.

지 창고 부지에서 출토된 목간 3점이다. 이들은 관청의 장부목간과 관청인 '외경
부外椋部'가 기록된 꼬리표목간이다. 이들 중 내용적으로나 서예사적으로 주목할
것은 관청 장부인 〈'좌관대식기'목간〉(그림 3-50)이다.[185] 글자가 많고 대부분 판
독 가능한 이 양면목간은 무인년(618)에 기록한 것으로, 춘궁기에 곡식을 빌려주
고 추수기에 이자와 함께 원금을 거두는 환곡 장부이다. 이것은 백제 정부가 국
민을 상대로 고리의 이자놀이를 했다는 사실을 보여 주는 첫 자료이므로 백제의
정치경제사 연구에 대단히 중요하다.

'좌관'은 관직명으로 보고 '대식'의 주체로 파악한다. 여기서도 〈'지약아식미
기'목간〉에 적힌 '석일두石一斗'의 단위는 사용되지만 소승小升, 대승大升이라는
용어는 보이지 않는다. '승' 대신 반半, 갑甲이라는 단위가 사용되었는데, 반은
5승(1/2두), 갑은 2.5승(1/4두)을 뜻하는 용어이다. 이는 기존 단위 2.5승을 기준
단위로 하는 새로운 단위량이 사용되고 있음을 말한다. 따라서 사비시기 백제에
서는 기존 양제를 2.5배 늘린 양제가 시행되었음을 알 수 있다.[186]

내용을 살펴보면, 관청이 백성들에게 빌려준 곡식이 많게는 3섬[石], 적게는
1섬 정도이다. 이자는 5할인데 백성들이 이것을 갚기가 버거웠던 것으로 보인
다. 곡식을 빌린 9명 가운데 원금과 이자 둘 다 갚은 이는 1명, 원금만 갚은 이
는 2명, 원금도 다 갚지 못한 이가 4명, 아예 갚지 못한 이가 2명이다. 전체로 보

면 관청은 이 해에 19섬을 빌려주고 11섬 정도만 회수했다.[187]

묵서를 살펴보면, 전면 상부의 연도와 목간명은 2행으로, 그 아래의 내용은 3행으로 썼고, 후면은 다시 전면의 상부처럼 2행으로 썼다. 관청의 환곡 장부답게 전면 하부의 행간은 정연하고, 후면은 2행을 양면 끝으로 배치하여 중앙이 시원하다. 글씨도 정연한 해서로 썼는데 부분적으로 행서의 필의가 있다. 다른 글자보다 약간 크게 쓴 '佐官貸食記'에서 '貸食記'를 보면 서자가 목간에 쓸 문장의 구성과 결구를 사전에 충분히 숙고했음을 알 수 있다. '貸', '食' 자에서는 파책을 목간의 중앙에 이르도록 길게 썼고, '記' 자의 마지막 획도 길게 썼다. 이것은 결구 자체만으로 보자면 기형인데, 서자가 이렇게 쓴 것은 다분히 의도적이다. 길게 뻗은 세 획이 목간의 중앙 빈 공간을 채워 마치 가운데에 글씨를 쓴 것처럼 공간을 채우는 효과가 있다. 이것은 전면 전체를 3행의 장법으로 보이게 하는 착시효과를 준다.

양면의 서풍이 다른 이전의 목간과는 달리 세로로 결이 난 양질의 나무 양면에 동일한 서풍으로 쓴 이 해서는 백제 목간 가운데 가장 수려하다. 유려하면서 힘차고, 유창하면서 멈추는 듯한 분위기가 6세기 〈무령왕지석〉(525)을 연상시킨다. 세련洗練, 전아典雅, 유연柔軟으로 표현되는 전형적 백제미를 글씨 속에 고스란히 지니고 있어 7세기 백제 서사문화의 절정을 보는 듯하다.

네 번째, 2010년 쌍북리 173-8번지 119안전센터 부지에서 출토된 목간 1점이다(그림 3-51). 다른 출토 유물들의 성격을 종합해 보면, 이곳은 7세기 전반에서 중반까지 청동과 철을 용해하는 공방지로 보이며, 이 목간은 상

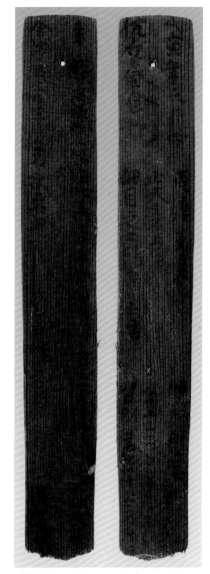

그림 3–50
부여 쌍북리 280–5번지 목간
('좌관대식기' 목간), 백제(618년),
29×3.2×0.4cm,
국립부여박물관 소상.

그림 3-51
부여 쌍북리 173-8번지 목간,
백제(7세기), 9.9×1.7×0.8cm,
국립부여박물관 소장.

부에 ' > < ' 모양이 있어 청동로의 주재료이거나 첨가물을 나타내는 꼬리표로 본다. 상부를 거칠게 가공하여 둥근 톱니바퀴 모양에 가깝고 하부는 결실되어 정확한 형태를 파악하기 어렵다. "五石六十斤"으로 판독되는 이 목간은 물품의 이름과 양만 간단히 기록하고 있다. 다섯 가지 광물로 섞어 만든 선약인 오석산五石散 또는 한식산寒食散 60근으로 파악하기도 한다.[188] '五石'을 '玉石'으로 보기도 하나, 세 번째 획(ㄱ)과 마지막 획(一)이 만나는 지점이 묵흔이 더 진한 것으로 보아 '五'로 봄이 더 타당하다. 서체는 해서인데 마지막 글자인 '斤'만 마음껏 붓을 휘두른 행서로 썼다. 획이 굵고 굵기에 변화가 없어 백제 목간의 글씨 가운데 웅강한 편에 속한다.

다섯 번째, 2010년 부여 규암면 백제역사재현단지 접속도로 개설 공사 부지 내 유적인 쌍북리 뒷개 유적에서 출토된 사면목간 1점이다(그림 3-52). 상·하단이 결실되었고 묵흔은 1, 2면에만 있는데,[189] 각각 "□慧草而開覺", "人□□道□"가 확인된다. 행서로 쓴 글씨가 유려한 맛은 있으나 그리 뛰어난 편은 아니다.

여섯 번째, 2011년 쌍북리 328-2번지 유적에서 출토된 목간 3점

그림 3-52
부여 쌍북리 뒷개 유적 목간 49호, 백제(7세기),
6.2×3.2×0.2cm, 국립부여박물관 소장.

이다. 이 중 1점이 〈'구구단'목간〉으로 밝혀져 주목을 끌었다(그림 3-53). 기원전 10세기경부터 구구단을 사용했다는 중국, 8세기의 '구구단'목간이 다량 출토된 일본[190]과는 달리, 한국에서는 이 구구단 자료가 최초로 발견되었기 때문이다. 이것은 7세기 전후 한국에서도 셈법에 구구단을 적용했다는 것을 보여 주는 물증으로, 수학사적으로도 중요한 자료이다. 103자가 판독 가능한 이 목간은 평면 형태의 도신刀身으로 보이나, 내용으로 추측건대 좌측이 결락되었지만 원형은 직각삼각형이었을 것으로 추정한다.[191] 소나무 표면을 아주 매끄럽게 다듬은 길이 30cm, 너비 5.5cm의 목간은 하단 꼭짓점으로 내려갈수록 두께를 얇게 다듬어 잡기 좋도록 만든 것은 들고 다닐 수 있는 손잡이를 염두에 둔 의도된 작업으로 보인다.

이것은 형태와 서식으로 볼 때 각 단을 가로선으로 명확히 구분하고 시각화하여 각 단의 공식을 찾기 쉽도록 배열할 목적에서 애초 직각삼각형 형태로 고안한 '구구단 공식표'라고 볼 수 있다. 백제의 말단 관리들도 구구단을 외우기는 했으나 셈법에 실수가 없

그림 3-53
부여 쌍북리 328-2번지 '구구단'목간, 백제(7세기),
30.1×5.5×1.4cm, 국립부여박물관 소장.

도록 만전을 기하기 위해 검산 과정에서 이 공식표를 이용했을 것으로 추정된다. 이것은 8세기 일본의 나라 지역 헤이조쿄平城京의 헤이조쿠平城宮 출토 '구구단' 목간보다 1세기 이상 빠른 것으로, 일본 '구구단'목간의 원류로 볼 수도 있다는 점에서 그 의미가 더욱 크다. 실용적 용도에 맞게 해서로 쓰인 글씨는 정연하면서 원필의 유연함은 있어 보이나, 뛰어난 솜씨는 아닌 듯하다. 구구단을 기록하기 위한 실용성을 염두에 둔 것이므로 서자가 구태여 문서목간처럼 공을 들여 쓸 필요성을 느끼지 못했을 것이다.

일곱 번째, 사비도성 내부에 위치한 쌍북리 184-11번지 유적에서 출토된 목간 2점이다. 쌍북리 184-11번지 유적은 2012년 소방파출소 신축 부지에서 발견되

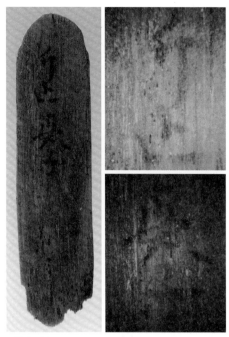

그림 3-54
부여 쌍북리 184-11번지 목간, 백제(7세기),
10.1×2.45×0.3cm, 국립부여박물관 소장.

었는데, 백제시대의 노폭 6m 도로 시설과 우물 공
방 시설, 벽주건물 등 내부 시설물이 양호한 상태로
확인되었으며, 목간을 비롯하여 오수전, 칠기, 토
기, 기와 등이 출토되었다.

우물과 연결된 도로의 측구에서 목간 2점이 출토
되었는데, 1점에 묵흔이 있다(그림 3-54). 전면의
글자를 "斤止 受子"로 판독했는데,[192] 세 번째 글
자를 '妥(타)'로 볼 여지도 있다. 한 글자의 크기는
0.8~1.2cm이며, 위 두 글자와 아래 두 글자가 짝
을 이루고 둘 사이는 0.3cm의 간격을 두고 있다.
목간의 형태가 꼬리표목간과 비슷한 점, 네 글자인
점으로 보아 인명으로 추정된다. 서체는 행서의 필
의가 있는 해서이다. 비록 네 글자에 불과하지만 유
연하면서 힘찬 글씨는 유창한 솜씨를 보여 주며, 백
제 글씨 고유의 유려한 맛이 살아 있다.

마지막으로, 2012년 쌍북리 201-4번지에서 출토
된 목간 2점이다(그림 3-55). 이들은 주로 인명과 장정을 뜻하는 정丁이 1+3의 형
태로 조합되어, 장정의 편제와 밀접한 관련이 있는 것으로 추정한다. 특히 각종
부역 및 군역의 징발을 위한 호적 정리와 연관되어 사비시기에 율령제가 시행되
었음을 보여 주는 자료로 여겨진다. 완형인 목간 1호는 상단은 둥글고 하단은 각
진 모양이며, 상단에 구멍이 뚫린 것으로 보아 편철용 부찰목간으로 보인다. 이
것은 상하 3단으로 나누어져 있다. 1, 3단은 1행, 2단은 3행인데, 매행 4자 정도
글자가 쓰여 있다. 총 19자 정도로 보이는데, 9자만 판독 가능하다. 상·하단이
결락된 목간 2호는 문서목간이다. 상하 2단으로 구분되며, 각 단에 1행씩 글자가
쓰여 있다. 묵서는 상단 7자, 하단 4자로 총 11자인데, 이 중 7, 8자가 판독 가
능하다.[193] 2점 모두 행서로 쓰였는데, 1호는 유려하고 2호는 힘차다. 그러나 둘
다 백제 글씨가 지닌 노련함이 있다.

한편 2010년 부여 구아리 319번지에 위치한 중앙성결교회 유적지에서 13점의

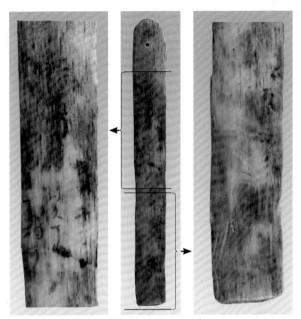
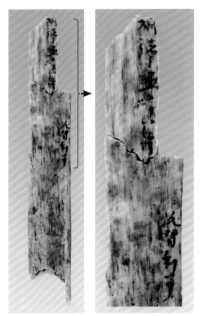

1호(37.5×4.2× 0.7cm)　　　　　　　　　　2호(28.5×4.4×0.5cm)

그림 3-55 부여 쌍북리 201-4번지 목간, 백제(7세기), 국립부여박물관 소장.

목간이 출토되었는데, 묵흔이 있는 것은 8점이다. 이들은 사비도성에서 출토된 문서목간, 하찰목간 등과 형태와 내용이 흡사하지만, 한시를 연상케 하는 4언 운문목간, 사비도성의 도성 5부체제와 관등과 인명이 적힌 목간, 당시 물품의 품목이 적힌 목간 등 그 성격이 다양하다.[194] 이들 가운데 3점을 살펴보자(그림 3-56).

　먼저 가장 주목한 것은 하단이 ')〈' 모양으로 된 꼬리표목간 102호이다. 전면에 "太(六)公西美(實)前部 赤米二石" 10자가 적혀 있는데, 국내 고대 문자 자료에서 쌀의 품종을 구분한 용어가 등장하는 것은 처음이다. 이는 6, 7세기 백제에서 붉은 쌀[赤米] 등 다양한 품종의 벼가 재배되었음을 말한다. '前部'를 이어 써 합문처럼 보인다.

　다음은 상단부가 결실된 문서목간 90호이다. 전면에 2열로 "耆 中部奈率得進 下部□□□", 후면에는 "㐌"만 확인되는 이 목간은 '행정구역명(중부)-관등명(나솔)-인명(득진)' 순으로 표기하는 백제의 일반적인 인명 기술 방식을 보여 준다. 이 두 목간의 '前部', '中部', '下部'에서 '部' 자가 모두 卩로 쓰여 당시 두 글자

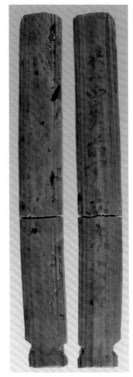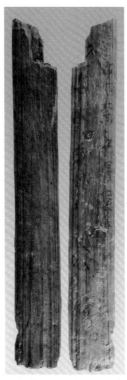

102호(19.3×2.5×0.6cm) 90호(24.5×3.6×0.5cm) 47호(25.2×3.5×0.3cm)

그림 3-56 부여 구아리 319번지 목간, 백제(6~7세기), 국립부여박물관 소장.

가 통용되었음을 다시 확인할 수 있다. 둘 다 서체도 행서의 필의가 있는 원필의 해서이며, 단아하고 절제된 분위기도 유사하다.

마지막은 홀형 운문목간 47호이다. 이 목간은 능산리사지 출토 4언 운문목간과 함께 백제인들의 정신문화를 이해하는 데 중요한 자료로, 지금까지 발견된 백제 목간 중 최초의 서간문이다. 묵서는 4언 총 32자로 전면에 "所遣信來 以敬辱之 於此[貿]薄", 후면에 "一無所有 不得仕也 莫[眄]好耶 荷陰之後 永日不忘"이라 적혀 있다. 내용은 "보내 주신 편지를 받자오니, 삼가 과분하옵니다. 이곳에 있는 이 몸은 빈궁하여 하나도 가진 게 없어서 벼슬도 얻지 못하고 있나이다. 좋고 나쁨에 대해서 화를 내지 말아 주옵소서. 음덕을 입은 후 영원히 잊지 않겠나이다"로 해석된다.[195] 이 목간은 말단 관리의 신세한탄으로 보기도 하지만[196] 가난한 선비로 추정되는 자가 벼슬을 청탁하기 위해 신분이 높은 고관에게 보낸 편지

로 보는 것이 더 타당하다. 이를 통해서 당시 관리 추천 제도의 이면을 엿볼 수 있다.

글씨는 전아한 분위기의 90호, 102호 목간과는 달리 부드러우면서 한껏 자유분방한 행서로 쓰였다. 특히 후면 '有'자의 가로획이나 전면 '之' 자와 후면 '也' 자의 파책 등 일부 획들을 길게 또는 늘어지게 묘사하여 서사 당시 서자의 감성적 기분을 느낄 수 있다.

최근에도 부여 지역에서 목간이 출토되었다. 2017년 부여 석목리 143-16번지 유적지에서 삼국시대 후기에 백제 사비도성 내부에 조성된 도로시설과 건물지군을 확인하였으며, 당시 생활상을 엿

| 1호
(8.2×2.5×1.2cm) | 2호
(11.1×3×3.5cm) |

그림 3-57
부여 석목리 143-16번지 목간, 백제(7세기),
백제고도문화재단 소장.

볼 수 있는 토기 및 기와를 비롯하여 도가니 등의 토제품, 솥·가위·화살촉 등의 금속제품, 용기·굽형목제품·목간·빗 등의 목제품, 숫돌·가공석 등의 석제품 등 다양한 유물이 출토되었다.

목간은 2점인데(그림 3-57), 1호는 하부가 파손된 상태의 단면목간으로 "前部 □"로 읽힌다. 2호는 크기에서 보듯이 너비와 두께가 비슷한 막대기 형태로 상하에 '〉〈' 모양이 있는 것으로 보아 부찰목간으로 생각된다. 묵서는 양면에 있으며, 전면은 "□糧(?)好邪"로, 후면은 "爲王□□也"로 각각 읽히는데 의미는 불확실하다.[197] 글씨는 행서의 필의가 있는 해서지만 운필이 전체적으로 거칠고 솜씨가 균정하지 못하다.

도성이 아닌 지역에서 목간이 출토된 곳은 금산 백령산성과 나주 복암리이다. 세로로 결이 있는 목제품인 〈백령산성목간〉(그림 3-58)은 대부분 지워지고 "□ 二百 / 以□" 정도의 글자만 알아볼 수 있지만 기필과 수필이 분명하고 단아하고 정연한 서풍으로 보아 서자의 정갈한 글씨 솜씨를 엿볼 수 있다.

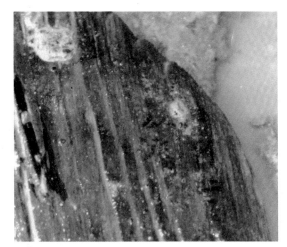

그림 3-58
금산 백령산성목간, 백제(7세기), 23×13×0.8cm,
국립부여박물관 소장.

도성에서 먼 영산강 중류에 위치한 전라남도 나주 복암리에서도 목간이 발견되었다(그림 3-59). 나주에는 반남면, 신촌리, 복암리, 영동리에 무덤이 있는데, 이들 무덤에서 나온 청동관모, 신발, 대도 등의 출토품은 영산강을 기반으로 한 큰 세력이 존재했음을 말해 준다. 원래 마한 세력의 근거지였던 이곳은 한강이나 금강을 중심으로 한 백제 세력과는 다른 문화적 특성을 가지고 있었다. 독무덤도 있고 둥근 무덤 앞에 네모난 제단을 붙인 열쇠모양 혹은 장

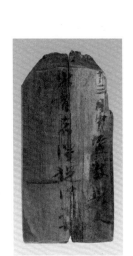
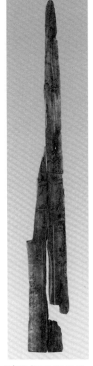

1호(8.4×4.1×0.6cm) 2호(29.4×4.5×0.9cm) 3호(29.4×4.5×0.9cm) 12호(19×2.4×0.5cm)

그림 3-59 나주 복암리목간, 백제(7세기 초), 국립나주문화재연구소 소장.

구모양[長鼓形] 무덤도 있다. 영동리 고분에는 신라 토기가 백제 토기와 함께 들어 있기도 하는 등 이 지역은 다양하고 복합적인 독특한 문화를 가지고 있었다. 복암리 고분군은 백제의 전형적인, 돌을 벽돌처럼 쌓아 만든 방 안에 마한 세력을 상징하는 독항아리로 만든 널이 들어가 있어 마한문화와 백제문화의 융합 과정을 보여 준다. 5, 6세기경 마한은 남하한 백제에 완전히 동화되었다. 고분군 동편 200m 지점에서 철을 만들 때 쓰는 화로, 철 찌꺼기, 철 가공품의 부스러기, 도가니 등이 발견되어 이곳을 제철지로 추정한다.

　복암리 유적의 커다란 구멍에서 기와, 흙그릇, 나무그릇, 살구와 밤, 동물 뼈 등이 목간과 함께 출토되었다. 출토 목간 65점 가운데 13점에 문자가 있는데, 길이 60.8cm, 너비 5.2cm 크기의 나무 위에 총 57자를 쓴 국내 최대, 최장 목간도 포함되어 있다. 목간 11호에는 '경오년庚午年'(610) 묵서가 있어 이들이 7세기 초의 것임을 알 수 있다. 복암리목간은 백제의 지방에서 처음 출토된 목간이라는 점, 문서목간, 꼬리표목간, 봉함목간, 습서목간 등 다양한 형태와 성격을 가진 목간이 출토되었다는 점에서 백제의 지방사 연구에 중요한 자료이다.[198] 복암리 목간은 7세기 백제에서는 제철산업과 관련된 인부들의 관리가 철저하게 이루어졌음을 알려 준다. 또 목간과 함께 태극 문양이 그려진 목제 장식품도 출토되었고, '관내용官內用'명 토기, 벼루 등도 발견되어 이곳이 관청이었음을 말해 준다.

　행서의 필의가 가미된 해서로 쓴 목간 3호와는 달리 2행인 목간 1호는 유려한 행서로 쓰였다. 묵서 "三月中監數長人 / 出背者得捉得□奴"는 "3월에 감독관이 도망간 사람을 다시 잡아들였다"로 해석된다. 권력자의 입장에서 보면 전쟁이나 농사에 쓸 도구를 만드는 제철산업은 상당히 중요한 국가산업이었으므로 이를 원활히 운용하기 위해서 노동력에 대한 철저한 감시와 관리가 이루어졌을 것이다. 그러나 강제로 동원된 백성들의 입장에서는 참기 힘든 고된 노동이었을 것이다. 따라서 작업장을 떠나 도망간 사람이 많았을 것이며, 이들을 다시 잡아들인 것을 기간별로 기록했음을 목간 1호를 통해 알 수 있다.

　차분한 가운데 행서 필법의 전형을 그대로 적용한 서자는 그 안에 획의 강약, 획간의 노련한 연결 등 잔잔하면서 분명한 변화를 가미했다. 서체는 다르지만 부여 쌍북리 출토 〈'좌관대식기'목간〉의 글씨와 유사한 세련미와 단아미가 있다.

중앙에서 파견된 관리의 글씨일 수도 있으나, 나주 관리의 솜씨라면 지방 관리의 서사 수준이 중앙에 뒤지지 않음을 알 수 있다.

전술했듯이 목간 2호에는 백제의 〈창왕명사리감〉(567), 신라의 〈단양적성비〉(550년경)에 보이는 '兒'의 이체자가 있어 6, 7세기 백제 서예와 신라 서예의 연관성을 유추해 볼 수 있다.

3행인 양면목간 3호는 해서로 썼는데, 후면에는 예서와 행서의 필의가 다분하다. 후면 1행의 '前' 자, 2행의 '之' 자는 행서로 썼고, 2행 마지막 글자인 '進' 자의 파책은 예서의 필법이다. 목간 3호는 1호와는 달리 속도감이 있고 노련한 필치로 쓰여 두 목간의 서자가 다른 듯하다.

1행인 목간 12호의 행서는 절제 속에서 활달하면서 힘차고, 세련되면서 능숙하여 백제 목간 중 백미이다. 지방인 나주의 서사 수준이 왕성 부여의 〈'좌관대식기'목간〉의 솜씨에 결코 뒤지지 않는다. 또 습서목간조차 유려하고 단아한 맛이 있어 부여 궁남지 습서목간의 수준을 뛰어넘는다. 이는 당시 백제의 서예문화가 전국적으로 균일한 수준에 이르렀으며, 서사교육이 경향京鄕의 구분 없이 잘 시행되었음을 말해 준다.

이상에서 살핀 백제 목간의 글씨는 대체적으로 글씨의 중심이 반듯하고 단아한 해서가 주를 이루고 일부 행서에도 이러한 해서 필의가 있다. 절제미 속에 유려하면서 유창한 서풍을 구사하여 보편적인 백제 서풍의 범위를 벗어나지 않으며, 노련하면서 세련된 백제 서예문화의 특징을 잘 표현했다.

(5) 전아한 백제 유민 묘지명 글씨

백제 밖에서 출토된 자료 가운데 백제인의 서예미를 찾아볼 수 있는 것이 유민들의 묘지명이다. 고구려 유민들이 그랬던 것처럼 망국 후 중국으로 건너간 백제 유민들의 묘지명이 중국에서 상당수 출토되어 백제사를 재구성해 볼 수 있는 근거가 되고 있다. 그리고 명문의 글씨를 통해서는 타국에서 드러낸 백제인의 서예문화를 엿볼 수 있다. 표 3-33에 있는 백제 유민들의 주요 묘지명을 차례대로 살펴보자.

백제 유민 묘지명도 고구려 유민 묘지명과 마찬가지로 정방형 지석에 개석

표 3-33　중국 소재 백제 유민 묘지명 개요

구분	묘지명	제작 연도	묘주 생몰연도	찬자 / 서자	서체 / 서풍	신분 / 관계 / 세대	특징	지석 크기 (cm)	소장처
1	부여융 묘지명	682	615~682		해서 / 남북조풍	왕족 / 의자왕 아들 / 2세대		58×58	지석:하남박물 원 / 개석:개봉 박물관
2	태비부여씨 묘지명	738	690~738	양섭	해서 / 남북조풍	왕족 / 의자왕 증손녀 / 4세대		74×70	섬서성고고 연구소
3	이제묘지명	825	776~825	이잉숙 / 주한빈	해서 / 남북조풍	왕족 / 태비부여씨 증손자 / 7세대		65×65.3	장안박물관
4	흑치상지 묘지명	699	630~689		해서 / 남북조풍	귀족 / - / 1세대	무주신자	72×71	남경박물원
5	흑치준묘지명	706	676~706		해서 / 남북조풍	귀족 / 흑치상지 아들 / 2세대		53×52	소재 불명
6	물부순장군 공덕기	707		곽겸광 / 곽겸광	예서	귀족 / 흑치상지 사위 / 2세대		96×64	산서성 천룡사
7	예군묘지명	678	613~678		해서 / 남북조풍	귀족 / 예식진 형 / 1세대		59×59×10	
8	예식진묘지명	672	615~672		해서 / 남북조풍	귀족 / 예군 아우 / 1세대		58.5× 58.5×13	낙양이공학원 도서관
9	예소사묘지명	708	?~708		해서 / 남북조풍	귀족 / 예식진 아들 / 2세대		60×60×15	
10	예인수묘지명	750	675~727		해서 / 남북조풍	귀족 / 예식진 손자 / 3세대		52×52×16	
11	진법자묘지명	691	615~690		해서 / 초당풍	귀족 / - / 1세대	무주신자 (9종)	45×45×10	대당서시박물관
12	난원경묘지명	734	663~723		해서 / 남북조풍	귀족 / - / 2세대		56×56×9	노산현문화관

이 얹혀 있는 양식이다. 백제 유민 묘지명 가운데 왕족의 것으로 가장 이른 것은 1920년 낙양 북망산에서 발견된 〈부여융묘지명扶餘隆墓誌銘〉(그림 3-60)이다.[199] 정방형 지석에 계선을 긋고 그 안에 26행, 행 27자로 총 669자의 명문을 새겼는데, 찬자와 서자는 불명이다. 묘지명에 의하면 백제 의자왕(?~660)의 아들인 부여융(615~682)은 백제 멸망 후 당나라에 잡혀갔다가 당군을 이끌고 다시 귀국하여 백제부흥운동세력을 진압하는 공을 세웠고, 665년 8월 당나라 장수 유인궤劉

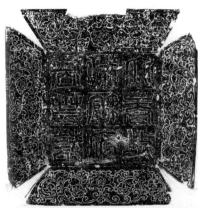

그림 3-60
부여융묘지명 개석 탁본(상)과 지석 탁본(하), 당(682년),
58×58cm(하), 중국 하남성 낙양 출토,
개봉박물관(개석)·하남박물원(지석) 소장.

仁軌의 주선으로 웅진성 취리산就利山에서 웅진도독으로서 신라 문무왕과 친선을 다지는 회맹會盟을 맺었으며, 같은 해 당나라로 돌아가 백제 유민들을 회유하는 임무를 맡았다. 그는 682년 68세로 사망했고, 그해 12월 낙양의 북망산 청선리에 묻혔다. 묘지에서 백제 왕실을 하백의 후손[河孫]이라 기록하여 백제가 고구려와 뿌리가 같음을 말하고 있으며, 부여융을 진조인辰朝人이라 하여 백제인의 진국辰國 계승의식을 보여 준다.

전서로 쓴 개석은 필획의 가장자리를 음각한 특이한 필법을 사용했다. 지석은 남북조풍 해서로 썼는데, 파책에는 예서의 필의가 많다. 정방형의 자형에 필획이 마른 듯 힘차며, 원전의 필법과 획의 곡선미가 잘 표현된 노련한 글씨이다.

의자왕의 증손녀 묘지인 〈태비부여씨묘지명太妃扶餘氏墓誌銘〉(그림 3-61)은 2004년 중국 섬서성 서안에 있는 당 고조의 무덤인 헌릉 주변을 조사하는 과정에서 발견되어 섬서성고고연구소에 소장되어 있다. 헌릉의 남쪽인 부평현에서 발굴된 태비 부여씨와 남편인 당 황족 이옹李邕의 합장묘에서 발견된 묘지는 남편의 것은 앞에, 부인의 것은 뒤에 놓여 있었던 것으로 보인다. 발굴 당시 이옹의 묘지는 원래 자리에서 원형 그대로 있었으나, 태비 부여씨의 묘지는 도굴범에 의해 전실 서벽 쪽의 도굴 구멍에 메워진 흙더미 위에 옮겨져 있었다. 태비 부여씨는 의자왕의 증손녀이자 부여융의 손녀이며 부여덕장扶餘德璋의 딸이다. 의자왕의 아들 부여융, 부여융의 손자 부여경扶餘敬은 이미 알려졌으나 부여융의 아들 부여덕장의 존재는 이 묘지에서 처음 드러나 의자왕 후손들의 가계도를 완성할 수 있게 되었다.[200] 명문 2행에 의하면 찬자는 양섭梁涉이다.

30행, 행 31자로 총 831자인 묘지에 기록된 태비 부여씨의 생애를 구체적으로 살펴보면, 그는 690년 부여덕장의 차녀로 태어나 711년 이옹과 혼인하여 그의 두 번째 부인이 되었고 718년 곽왕비에 책봉되었다. 이옹은 당을 건립한 고조 이연李淵의 증손자로, 장안 외곽의 영토를 다스리는 곽왕虢王으로 봉해졌다. 727년 이옹이 죽고 장자 이거李巨가 왕위를 계승한 4년 후인 731년 태비로 책봉됐으며, 738년 49세로 세상을 떠나 이옹과 합장되었다. 그의 용모와 성품에 대해서는 "태비 부여씨는 봄날의 숲과 가을 단풍처럼 아름다웠으며, 이옹과 혼인한 후 집안을 일으켰다. … 아침햇살처럼 조용히 움직여 드러나지 않으니 세상에 드물게 어진

그림 3-61
태비부여씨묘지명 개석 탁본(상)과 지석 탁본(하),
당(738년), 74×70cm(하), 중국 섬서성 서안 출토,
섬서성고고연구소 소장.

사람이며, 덕이 있어 외롭지 않아 속마음과 겉으로 드러난 모습이 같다"고 적었다. 이 묘지는 태비 부여씨의 생애뿐만 아니라 백제 멸망 후 당으로 끌려간 왕족들의 행적을 재구성할 수 있는 중요한 자료이다.

개석의 서체는 전서이고, 지석의 서체는 해서이다. 지석의 글씨는 자간과 행간의 여백이 많은 편이며, 〈부여융묘지명〉에 비하면 단아하면서 편안하다. 묘지에 기록된 태비의 성품과 묘지의 서풍이 일치됨은 서자의 기획된 의도인 듯하다. 〈부여융묘지명〉에 힘참과 날카로움이 있다면 〈태비부여씨묘지명〉에는 온화함과 부드러움이 있다.

태비 부여씨의 묘지가 발견되면서 태비 부여씨와 이옹의 증손자인 이제의 묘지명도 주목받기 시작했다. 현재 지석만 남은 〈이제묘지명李濟墓誌銘〉(그림 3-62)은 정방형 돌의 가로, 세로 30행으로 방격方格 속에 총 749자가 새겨져 있다.[201] 묘지에 의하면 찬자는 이잉숙李仍叔, 서자는 주한빈周漢賓이고, 가계가 이옹의 다섯째 아들인 승질承昳, 손자 망지望之, 증손 제濟로 이어진다. 〈태비부여씨묘지명〉에 비하면 장방형의 글자들이 많아 초당풍을 연상시키나, 전체적으로 정방형의 남북조풍에 더 가깝다. 장방형의 글자들조차 전절이 부드러워 전체적으로 굳세면서 연미한 남북조풍의 분위기를 자아낸다.

1929년 중국 낙양 북망산에서 아들 흑치준의 묘지와 함께 발견된 〈흑치상지묘지명黑齒常之墓誌銘〉(그림 3-63)에는 41행, 행 41자로 총 1,604자가 새겨져 있다.[202] 찬자와 서자는 미상이지만, 찬자는 흑치상지와 같은 군대에 있으면서 그를 흠모했던 인물이다. 묘지명에 의하면 흑치상지의 조상은 부여씨로부터 나왔고 흑치에 봉해져서 자손들이 이를 성씨로 삼았다. 630년에 태어난 흑치상지는 어릴 때 소학교에서 『춘추좌씨전』, 반고의 『한서』, 사마천의 『사기』를 읽고 『춘추좌씨전』의 저자인 좌구명左丘明과 공자를 스승으로 삼았다고 하니, 『논어』 등 유가경전도 함께 배웠을 것으로 추측된다. 이는 그가 백제 말기의 식자층이었음을 말해준다. 그는 660년 백제가 멸망할 때까지 관직 생활을 했고, 660년부터 663년까지 백제부흥운동을 전개했으나 당에 항복하여 오히려 백제부흥운동을 진압하여 당의 신임을 얻었고, 후에 서역에서 토번과 돌궐 세력을 물리치는 데 공을 세웠다. 그러나 60세인 689년 10월 모함을 받아 처형당했다.

그림 3-62 이제묘지명 탁본, 당(825년), 65×65.3cm, 중국 섬서성 서안 출토, 장안박물관 소장.

　　묘지는 흑치씨가 백제의 왕성인 부여씨에서 갈라져 나왔음을 밝히고, 아울러 흑치씨 가문이 대대로 달솔達率에 임용되었다고 하여 백제 신분제도의 일면을 엿볼 수 있다. 또 백제 옛 땅에 대한 당나라의 지배 정책, 당나라에서의 백제 유민들의 활약상을 전해 준다. 『신당서』, 「흑치상지열전」이 그를 가장 상세히 기록하고 있는데, 묘지에는 여기에 없는 내용이 다수 있어 사서의 기록을 보충해 준다.

　　첫 행이 ‘대당大唐’이 아닌 ‘대주大周’로 시작하는데 이는 측천무후가 권력을

그림 3-63 흑치상지묘지명 탁본, 무주(699년), 72×71cm, 중국 하남성 낙양 출토, 남경박물원 소장.

잡은 무주시기(690~705)를 가리킨다. 흑치상지 사후 10년이 지난 699년에 묘지
가 만들어졌는데, 이때는 무주시기에 해당되므로 같은 시기의 고구려 유민 묘지
에서처럼 무주신자도 사용되었다. 명문의 서체는 해서이다. 단정한 구양순풍이
라는 견해가 있으나,[203] 가로획이 길어 자형이 정방형인 단아한 남북조풍이다.

1929년 10월 중국 낙양 북망산에서 아버지 흑치상지의 묘지와 함께 발견된 〈흑
치준묘지명黑齒俊墓誌銘〉(그림 3-64)은 현재 소재가 불분명하다.[204] 찬자와 서자는

그림 3-64 흑치준묘지명 탁본, 당(706년), 53×52cm, 중국 하남성 낙양 출토.

미상이다. 묘지명에 의하면 그는 아버지 흑치상지가 당나라에서 활동하던 676년에 태어나, 695년경에 군공軍功을 세워 관직을 수여받은 이래 당의 관리로 활동하다가 706년 31세로 사망했다.[205]

그런데 부자 묘지의 가계 기록에 약간의 차이가 있다. 예컨대 흑치상지의 할아버지를 아들 묘지에서는 '가해加亥', 아버지 묘지에서는 '덕현德顯'이라 표기하고, 흑치상지의 아버지를 아들 묘지에서는 '사자沙子', 아버지 묘지에서는 '사

차沙次'라고 표기했다. 한편 아버지 묘지에서는 그의 집안이 대대로 달솔을 역임했는데 이것은 중국의 호부상서戶部尙書와 같다고 하고, 아들 묘지에서는 대대로 자사刺史와 호부상서를 역임했다고 한다.[206] 이밖에도 백제의 관직, 관등, 그리고 양자의 관계 등에 대하여 기존의 기록과 다른 점이 있다. 아들 흑치준이 태어나던 676년은 47세인 아버지 흑치상지가 이미 당에서 활동하던 시기이므로 준은 당나라에서 장자로 태어났음을 알 수 있다.

명문은 정사각형 계선 안에 26행, 행 26자로 총 642자가 새겨져 있다. 서체는 남북조풍 해서이며, 자형은 정방형이다. 원필의 필법, 전절의 원전, 획의 도톰함으로 인해 힘참과 원만함을 겸비하고 있는데, 그 솜씨가 유창하고 능숙하다. 〈흑치상지묘지명〉의 서풍과 상통한다.

흑치 일가의 것으로, 공덕비가 1기 있다. 〈물부순장군공덕기勿部珣將軍功德記〉(그림 3-65)는 707년 10월 18일 중국 산서성 태원시 남서쪽 40km 지점에 위치한 천룡산 천룡사에 세워졌는데, 물부순의 장인인 흑치상지를 비롯한 백제 귀족 출신 유민들이 입당하여 어떻게 활동했는가를 상세히 기록하고 있는 귀한 자료이다.

비문 첫 행의 "大唐勿部將軍功德記 郭謙光文及書"에서 곽겸광郭謙光이 찬자 겸 서자라는 것을 밝히고 있다. 국내에는 〈순장군공덕기〉로 소개되었으나,[207] 이전에 중국에서는 비문을 따라 〈물부장군공덕기〉로 명명되었으며,[208] 최근 '勿部'를 '珣'의 성씨로 보아[209] 〈물부순장군공덕기〉로 개명되었다.[210]

18행, 행 31자인 명문에 의하면 장군은 본래 동해東海(일본)의 한 가문 출신이고, 선조의 공덕으로 대대로 벼슬을 했으며, 나라가 망하기 전에 조국을 떠났다. 구체적으로 그의 조국에 대한 언급이 없지만, 백제 유민 흑치상지의 둘째 딸과 혼인했다는 사실을 감안할 때 백제인일 가능성이 높다. 명문에서는 아내를 '내자內子'라고 칭하고 있는데 이는 중국 비문에서는 드문 표현으로 망국 후 타국에 살아도 백제의 형식을 그대로 사용한 것으로 보인다. 명문의 끝에 비를 세운 이로 장군의 네 아들과 사위의 이름이 기록되어 있다.

명문의 글씨는 전형적인 한나라 예서이며, '곽겸광문급서郭謙光文及書'만 전서로 쓰였다. 고구려, 백제 유민 관련 금석문 가운데 유일한 예서인데 이는 지하에 묻히는 묘지가 아닌 지상에 둔 공덕비임을 고려한 서체의 선택으로 보인다. 글씨

그림 3-65 물부순장군공덕기 탁본, 당(707년), 96×64cm, 중국 산서성 태원 천룡사 출토.

는 한나라의 다른 예서 비에 견주어도 손색이 없는데, 718년(개원 6) 국자박사國子博士였던 곽겸광[211]의 빼어난 솜씨 덕분이다.

이외에도 예씨 일가 묘지[212], 진씨와 난씨 묘지[213] 등 백제 유민 묘지가 여럿 발견되어 백제사 연구에 활력이 되고 있는데, 그중 예씨 일가 묘지가 4기로 가장 많다. 예씨 가문의 예식禰植과 예군禰軍은 660년 나당연합군의 침공으로 웅진으로 피난하여 재기를 노리던 의자왕을 사로잡아 당의 소정방에게 넘김으로써 백제가 멸망하는 데 결정적 역할을 했다. 두 사람은 이 공으로 당나라에 들어가 무장으로 출세하게 되고 예식의 후손들도 음사蔭仕로 관직에 진출한 뒤 무장으로 활약했다. 예식을 비롯한 예씨 후손들은 장안성 남쪽 고양원高陽原(지금의 서안시 장안구 곽두진郭杜鎭 남쪽)에 마련된 가족묘지에 묻혔다.[214]

탁본으로만 전해지는 〈예군묘지명禰軍墓誌銘〉(그림 3-66)은 2011년 중국에서 처음 소개되었고, 한국에서는 2012년 3편, 2013년 2편의 글이 발표되었다.[215] 개석에는 4행, 매행 4자로 총 16자가 전서로 새겨져 있으며, 둘레에는 기하문양을 새겼다. 지석은 31행, 행 30자로 총 884자이며 측면에는 넝쿨 문양을 음각했다.

예군에 대한 기록은 『삼국사기』 6권, 「신라본기」와 『일본서기』에 보인다. 그는 백제 멸망 후 동생 예식진禰寔進과 함께 웅진도독부 체제의 핵심 구성원으로서 당의 동북아시아 전략에서 중요한 역할을 담당했다. 그리고 부여융이 웅진도독으로 부임한 664년 무렵 웅진도독부로 돌아와 사마 관직을 받은 것으로 생각된다.[216] 이 묘지에는 '일본日本'이라는 구절이 기록상 처음 나와 주목을 받았는데, 이 부분은 백강 전투 및 그 사후 처리 과정을 묘사한 것으로 추정하고 있다. 명문의 서체는 깔끔한 분위기의 남북조풍 해서인데, '以', '而', '於', '月', '砧' 등의 글자에는 행서의 필의가 농후하다.

〈예식진묘지명禰寔進墓誌銘〉(그림 3-67)은 2006년 낙양의 골동상가에서 발견되었는데, 이후 행방이 묘연했으나 현재는 낙양이공학원洛陽理工學院도서관에 있다.[217] 정방형 개석에는 4행, 매행 4자의 전서가 쓰여 있다. 또 정방형 청석靑石인 지석에 계선을 긋고 18행, 행 18자 총 288자를 새겼다. 지석 사방의 세로 면에는 십이지신상을 음각했다. 묘지는 백제 웅천熊川 출신인 예군의 아우 예식진의 가계와 당에서의 행적만을 간략하게 기록했으며, 다른 유민 묘지들과 마찬가지로

그림 3-66
예군묘지명 개석 탁본(상)과 지석 탁본(하), 당(678년),
59×59×10cm(하), 중국 섬서성 서안 장안구 곽두진 출토.

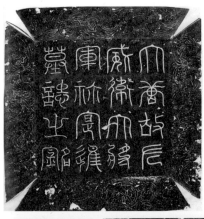

그림 3-67
예식진묘지명 개석 탁본(상)과 지석 탁본(하), 당(672년),
57×57×15cm(상), 58.5×58.5×13cm(하),
중국 섬서성 서안 장안구 곽두진 출토,
낙양이공학원도서관 소장.

백제에서의 행적에 대해서는 언급하지 않았다. 전서로 쓴 개석의 글씨는 다른 것들에 비해 장식성이 강하며, 지석은 세련된 남북조풍 해서로 쓰여 백제적 미감을 풍긴다. 유민 묘지명 가운데 출중한 솜씨에 속한다.

정방형 청석으로 만든 〈예소사묘지명禰素士墓誌銘〉(그림 3-68)도 개석과 지석을 갖추고 있다. 개석의 전서는 3행, 매행 3자로 총 9자이며, 사면에는 가는 음각선으로 사다리꼴을 새겨 구획하고 그 안에 만초문蔓草文을 새겼다. 지석은 방격의 계선을 그어 구획하고 명문은 30행, 행 31자로 총 923자를 새겼는데 찬자와 서자는 미상이다. 지석 사방의 측면에는 만초문을 음각했다.

묘지명에 의하면 예소사의 선조는 중국 산동 낭야 출신이며, 7대조인 예숭禰嵩 대에 남북조시대의 전란을 피해 배를 타고 백제로 건너왔다. 예소사는 아들 다섯을 두었는데, 다음에 언급하는 예인수가 장남이다. 708년 8월 지방 49주를 사찰하다가 서주徐州에서 갑자기 세상을 떴고 그해 11월 2일 가족묘인 장안성 남쪽 고양원에 묻혔다.[218] 개석은 전서로 쓰였지만 '故' 자에는 가로획, 세로획, 파책에서 해서의 필의가 농후하다. 지석은 남북조풍 해서로 쓰였지만 파책과 구획에 부분적으로 예서의 필의가 있다.

정방형 청석으로 만든 〈예인수묘지명禰仁秀墓誌銘〉(그림 3-69)도 지석과 개석을 갖추고 있다. 개석의 글씨는 3행, 매행 3자로 총 9자이다. 지석은 방격의 계선을 그어 구획하고 23행을 만들었으나 마지막 2행은 글자를 새기지 않아 전문은 21행, 행 23자로 총 434자며, 지석 사방의 측면에는 만초문을 음각했다. 예인수(675~727)와 선비족 출신인 부인 약우若于씨(679~739)는 따로 묻혔으나 750년 5월에 합장한 후 묘지명이 만들어졌다.

묘지는 예인수의 선조가 백제로 들어온 시기와 백제에서의 대우, 그리고 조부와 부친의 경력 및 예인수의 관력과 죽음, 부인의 출신과 행적 등에 대해 기록하고 있다. 예식진의 부친인 예선禰善이 수나라 말에 백제에 다다르니 백제 무왕이 기뻐하면서 승상으로 삼았고 아들 예식진은 부친의 관직인 승상丞相을 이었다고 한다. 승상은 백제 최고의 관직인 좌평에 해당하는데, 다른 예씨 묘지와 상이한 부분이기도 하여 풀어야 할 숙제로 남아 있다.

개석의 글씨가 전서가 아닌 해서인 것이 특이하며, 지석은 정방형의 남북조풍

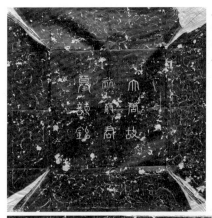

그림 3-68
예소사묘지명 개석 탁본(상)과 지석 탁본(하), 당(708년),
60×60×23.1cm(상), 60×60×15cm(하),
중국 섬서성 서안 장안구 곽두진 출토.

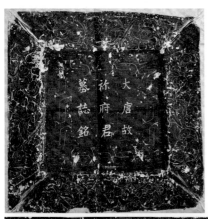

그림 3-69
예인수묘지명 개석 탁본(상)과 지석 탁본(하), 당(750년),
52×52×6.5cm(상), 52×52×16cm(하),
중국 섬서성 서안 장안구 곽두진 출토.

해서로 쓰였다. 〈예소사묘지명〉처럼 파책과 구획에 예서의 필의가 있다. 전절은 원필이 주를 이루어 전체적으로 유려한 분위기를 연출한다. 조부 예식진, 부친 예소사의 묘지 글씨와 마찬가지로 백제풍의 전아함이 느껴진다.

중국 서안시 대당서시박물관大唐西市博物館에 소장되어 있는 〈진법자묘지명陳法子墓誌銘〉(그림 3-70)은 묘주 진법자의 조상들의 관력과 615년 백제 서부에서 태어나 690년 중국 낙양에서 생을 마친 묘주의 생애를 기록한 것이다. 그는 백제 무왕대에 출사하여 의자왕 말년까지 지방관으로 활약했고, 660년 백제 멸망 당시 사군司軍으로 있다가 당군에 투항했으며, 그 후 주로 낙양에서 무장으로 활동했다. 아들의 이름은 진용영陳龍英이다. 명문은 기존에 몰랐던 몇 가지 새로운 사실, 즉 백제에 태학이라는 교육기관이 있었고, 문헌에는 없는 새로운 지방 군인들이 존재했고, 지방군은 일반 군郡과 대군大郡으로 구분되어 운영되었다는 사실을 말해 준다.

묘지의 상태가 양호하여 대부분 판독이 가능하고 판독에도 이견이 거의 없다. 명문은 계선 없이 24행, 행 최대 25자로 총 594자를 새겼으며, 한 자의 크기는 대략 1~1.5cm이다. 무주시기에 만들어져 첫 부분이 '대주大周'로 시작하고, '天', '地', '年', '正', '日', '月', '授', '載', '初'의 9종 29자의 무주신자가 있다. 문장이 완전히 새롭게 바뀌거나 당 황제 관련 내용을 기술할 때는 행을 바꾸고 묘주에 대한 경칭을 쓰기 전에는 공격空格을 두었기 때문에 각 행의 글자 수가 일정하지 않다.[219]

개석의 전서에는 원필과 방필이 섞여 있으며 획이 떨어져 있기도 하여 개석의 글씨로는 독특한 편이다. 해서로 쓴 지석의 글씨는 백제 유민 묘지 가운데 가장 초당 해서의 결구와 필법이 강하다. 장방형의 자형, 방절의 필법, 짧은 가로획과 파책 등이 수경한 초당풍을 보여 주는 요소들이다.

1960년 중국 하남성 노산현魯山縣 장점향張店鄕 장비구촌張飛溝村에서 출토된 〈난원경묘지명難元慶墓誌銘〉(그림 3-71)은 2000년에 국내에 소개되었다.[220] 정방형 청석 지석에 29행, 행 30자로 총 836자가 새겨져 있고, 난원경 집안의 종족, 성씨의 유래, 조상의 관력, 난원경의 생애, 관직과 활동, 사망 시기와 장지, 부인 등에 관해 기록했다.[221]

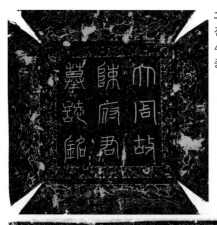

그림 3-70
진법자묘지명 개석 탁본(상)과 지석 탁본(하), 무주(691년),
44×44×11cm(상), 45×45×10cm(하),
중국 하남성 노산 출토, 대당서시박물관 소장.

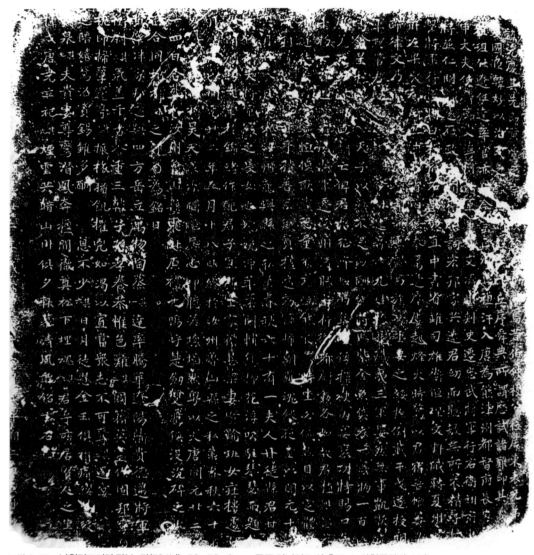

그림 3-71 난원경묘지명 탁본, 당(734년), 56×56×9cm, 중국 하남성 노산 출토, 노산현문화관 소장.

해서로 쓰인 명문은 훼손이 심해 탁본의 글씨 상태도 양호한 편이 아니다. 전반부의 결구는 일관성이 없지만, 후반으로 갈수록 점차 안정적 모습을 보인다. 그럼에도 불구하고 백제 유민 묘지명 가운데 치졸한 편에 속한다. 자형은 정방형이 주를 이루어 초당풍[222]보다는 남북조풍에 더 가깝다. 파책은 유미한 편이라 예서의 분위기도 느껴진다.

고구려 유민들과 마찬가지로 망국 후 중국으로 건너간 백제 유민들은 묘지를

통해서 자신들의 존재를 알렸다. 개석과 지석으로 구성된 묘지의 양식이나 '대주大周'라는 글귀나 무주신자의 사용은 고구려처럼 당나라의 양식을 따랐지만 명문의 글씨는 고구려보다 더 다양한 백제적 미감을 지니고 있다. 지석에서 대부분 해서인 가운데 예서로 쓴 공덕비가 있는가 하면, 개석이 전서가 아닌 해서로 쓴 것도 있어, 일률적으로 지석은 해서, 개석은 전서로만 쓴 고구려 묘지에 비해 다양성과 개성을 드러냈다. 그러나 서풍에서는 대부분의 묘지에서 일관되게 단아하고 세련된 남북조풍을 선호하여, 초당풍이 강하면서 남북조풍이 가미된 고구려 유민 묘지의 글씨와 구별된다. 백제 본토의 것이 그러하듯, 타국에서 남긴 대부분의 백제 유민의 묘지 글씨에서도 유려하면서 전아한 백제미를 느낄 수 있다.

3. 일본 서예에 미친 영향

일찍이 중국과의 교류를 통해 남조의 선진 문화를 받아들인 백제는 왜에게 자신의 문화를 전함으로써 일본 문화의 선진화에 크게 기여했다. 백제와 왜가 공식 교류를 통해서 주고받은 것 가운데 백제가 왜로 보낸 것은 유교경전, 불교경전, 사리, 도가 사상 등 학문이나 종교와 관련된 것이 많다. 관련 서적들이 전해질 때 백제의 문자도 전해졌을 것이며, 그것이 일본 서예에 직·간접적 영향을 미쳤을 것이다. 따라서 문자 자료를 통해 백제 서예가 일본 서예에 미친 영향과 그런 환경을 조성한 시대적 배경을 살펴보고자 한다.

(1) 일본 서예의 백제적 요소

일본 글씨에서 백제의 영향을 찾을 수 있는 것은 수량이 많은 목간이다. 목간은 관리들이 쓴 육필로 민간 서예의 특징을 그대로 드러낸다. 백제의 목간 출토지 16곳 중 왕경인 부여 지역이 14곳으로 대부분을 차지하지만 수량은 많지 않다(표 3-31). 그러나 일본에서는 백제보다 목간을 통한 문서행정이 활발하게 이루어졌는데, 30여 곳에서 출토된 약 38만 점이 이를 증명해 준다. 전체 30여 곳 가운데 왕경과 인근 지역이 약 20곳이다.[223] 일본 목간은 태반이 7세기 후반부터 9세

기 초반 사이에 제작된 고대의 것이며, 특히 7세기 말부터 8세기 말까지 약 100년간 가장 많이 사용되었다. 7세기 전반의 목간은 100점 미만이며, 그 중심은 640년대이다. 임신壬申의 난亂이 일어난 672년까지의 목간은 수백 점이고, 672년부터 694년까지의 목간은 1만 점 이상이며, 694년부터 710년까지의 후지와라쿄藤原京시기의 목간은 3만 점 이상이다. 710년 헤이조쿄로 천도 후 784년 나가오카쿄長岡京로 천도할 때까지의 목간은 지방 목간을 포함하여 20만 점에 달한다. 이후에는 목간의 사용이 점차 감소하여 중세 이후가 되면 매우 제한적으로 사용된다.[224] 아스카飛鳥시대(593~710)가 실질적으로 일본에서 목간이 사용된 시기이므로 백제 목간과 시기적으로 부합하는 7세기의 아스카 목간에 미친 백제의 영향을 살펴보자.

첫째, 문장의 양식이다. 아스카쿄飛鳥京의 북쪽에 위치한 시가현滋賀縣 유베노湯ノ部 유적에서 출토된 〈'병자년丙子年'목간〉(그림 3-72)은 문서의 기재 방식이 특별하다. 목간의 너비는 길이의 약 반 정도로 넓은 편이며, 두께는 보통 목간의 약 3~7배 두껍다. 사면 가운데 삼면, 즉 우측면과 전·후면에만 묵서가 있다. 2cm 너비의 우측면에 문서의 제목인 "丙子年十一月作文記"를 쓰고 전·후면에 각면 3행으로 글자를 썼는데, 내용은 대략 요시카와玄逸가 어떤 '음蔭'에 관련된 사건에 대해 제출한 문서이다.

이 문서의 제목 양식이 6, 7세기 백제 목간과 같다. 부여 능산리사지 출토 6세기 사면 문서목간의 제목인 '지약아식미기支藥兒食米記', 부여 쌍북리 280-5번지 출토 7세기 양면 문서목간의 제목인 '좌관대식기佐官貸食記'처럼 '기록한다'는 의미의 '記'를 사용했다.

그리고 처격조사 '中'을 사용한 본문의 양식이 6, 7세기 삼국의 그것과 같다. 전면 1행의 '五月中'은 백제의 〈'좌관대식기'목간〉(618) 서두인 '戊寅年六月中', 〈복암리목간1호〉(7세기) 서두인 '三月中'처럼 '~에'를 뜻하는 처격조사 '中'을 사용했다. 또 5, 6세기 고구려 금석문인 〈충주고구려비〉(449) 서두인 '五月中'(그림 2-27)과 〈평양성고성각석제4석〉(566) 서두인 '丙戌二月中'(그림 2-30), 6세기 신라 금석문인 〈단양적성비〉(550년경) 서두인 '□□年□月中'(그림 4-26)과 〈명활산성비〉(551) 서두인 '辛未年十一月中'(그림 4-27), 6세기 신라 목간인 성산산성

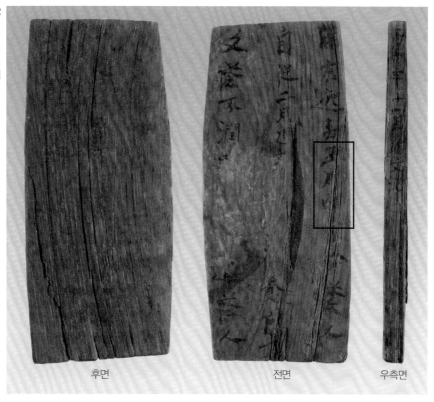

그림 3-72
유베노 '병자년' 문서목간,
아스카(676년),
27.4×12×2cm,
시가현립아즈치성
고고박물관 소장.

후면 전면 우측면

사면 문서목간의 '三月中'(그림 4-51)과 양면 꼬리표목간의 '正月中'과도 같다.[225] 이처럼 7세기 후반 일본 아스카 목간의 문장 양식은 백제를 포함한 고구려와 신라의 영향을 받았음을 알 수 있다.

둘째, 글자의 형태이다. 이것은 두 가지로 나눌 수 있다. 먼저 자형의 유사성이다. 일본 오사카 나니와궁難波宮 유적에서 백제 글씨의 영향으로 볼 수 있는 목간이 출토되었다. 간지 '무신년戊申年'이 적힌 목간으로 무신년이 648년이므로 일본 최고의 목간이 될 수 있지만, 같은 곳에서 출토된 660년대의 공반 유물로 보아 660년대에 쓴 것으로 보는 〈'무신년'목간〉(그림 3-73)이다. 양면에 네 종류의 이필異筆이 쓰인 목간의 전면에서 네 번째 글자인 '戊' 자가 특이한데, 백제 〈'좌관대식기'목간〉의 서두인 '戊寅年'의 '戊' 자와 같아서 백제에서 그 연원을 찾을 수 있다. 같은 글자가 아스카쿄 인근 이시가미石申 유적 출토 〈'무인년戊寅年'목간〉(678)에서는 조금 달리 표현되었다. 그러나 '寅' 자는 백제의 '寅' 자와

유사하다(표 3-34).[226]

오사카시 유적지 출토 목간에 대한 백제 글씨의 영향을 받았음을 뒷받침해 주는 것이, 나니와궁 유적 남쪽에 있는 쿠와즈桑津 유적에서 1991년 출토된 7세기 전반의 백제계 목간이다. 쿠와즈 유적에는 백제계 문화 요소가 혼입되어 있어 이 목간의 제작에도 백제계 이주민들이 간여했을 가능성이 있다.[227] 따라서 백제의 '戊' 자와 일본 나니와궁 '戊' 자의 유사성도 이런 맥락에서 이해될 수 있다.

다음으로 글자의 간략형 사용이다. '部' 자를 간략형인 'ㅏ'로 쓴 목간이 7세기 말 아스카 목간에 대거 등장한다(그림 3-74). 다자이후大宰府, 나라현 기카후酒船石, 이시가미, 아스카쿄, 아스카이케飛鳥池, 후지와라쿄, 후지와라궁 등 많은 유적지 출토 목간에서 '部'를 'ㅏ'로 썼다. 이것은 〈'상부上部'명 표석〉(그림 3-14), 현내들 출토 〈'상부上部'명목간〉, 궁남지 출토 〈'서부西部'명목간〉 등 7세기 백제의 금석문과 목간에서 빈번하게 사용되었다. 7세기 백제 이전에 6세기 고구려의 〈평양성 고성각석제4석〉(566)에서 먼저 사용된 것으로 보아 백제는 고구려의 영향을 받은 것으로 보인다. 그러나 일본 목간에서 'ㅏ'의 광범위한 사용은 백제 목간의 영향으로 보아야 할 것이다.

아스카 목간에는 유교경전인 『논어』와 불교경전인 『관세음

그림 3-73
나니와궁 '무신년'목간,
아스카(660년대), 20.2×2.7×0.3cm,
오사카부문화재센터 소장.

표 3-34 백제와 일본 목간의 '戊' 자 비교

백제 '좌관대식기'목간 (618, 부여)	일본 '무신년'목간 (660년대, 나니와궁)	일본 '무인년'목간 (678, 이시가미)

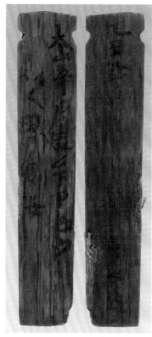
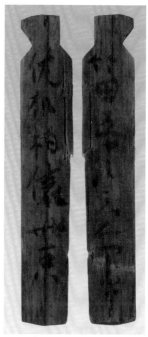

후지와라궁 목간
(691년, 21.3×3.8×0.5cm)

이시가미 목간
(665년, 15.2×2.8×0.4cm)

이시가미 목간
(12.1×2×0.3cm)

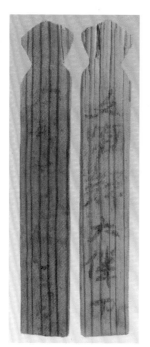
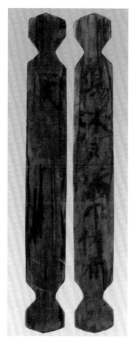
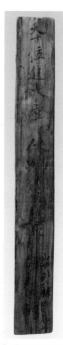

다자이후 목간
(15.6×2.7×0.3cm)

아스카이케 목간
(15.2×1.9×0.5cm)

후지와라쿄 목간
(21.5×2.8×0.6cm)

그림 3-74 7세기 아스카 목간들, 아스카(7세기 후반), 나라문화재연구소 소장(다자이후 목간은 규슈역사자료관 소장).

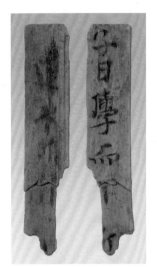

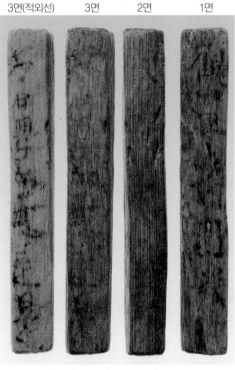

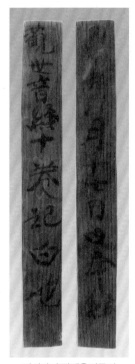

후지와라궁 논어목간
(8.5×1.8×0.2cm)

3면(적외선)　3면　2면　1면

아스카이케 논어·관세음경목간
(14.5×2.1×2cm)

이시가미 관세음경목간
(679년, 18.6×2.×0.42cm)

그림 3-75　7세기 아스카 습서목간들, 아스카(7세기 후반), 나라문화재연구소 소장.

경』을 각각 또는 같이 적은 습서목간이 여러 점 있다(그림 3-75). 백제 도왜인渡倭
人[228]이 전한 것으로 여겨지는 『논어』와 『천자문』은 일본에서 초학서로 널리 알려
져 있는데, 이들을 기록한 목간이 후지와라궁, 아스카이케, 이시가미, 간논지觀
音寺 등의 유적에서 출토되었다. 2008년 현재 일본에서 출토된 논어목간은 약 28
점인데, 도성 출토 목간이 19점, 지방 출토 목간이 9점이다. 이는 지방보다는 도
성에서 『논어』 학습이 더 활발하게 이루어졌다는 사실을 방증한다. 천자문목간
은 2008년 현재 17점이 확인되었고, 이 중 7점은 쇼소인 목간이다.[229] 이처럼 백
제는 목간의 소재, 문장의 양식, 글자의 형태 등 다방면에서 일본에 영향을 주어
일본의 문자문화와 서예문화 형성에 크게 기여했다. 이제 이런 환경을 제공한 당
시의 시대적 배경을 살펴보자.

(2) 일본 서예에 영향을 미친 시대적 배경

3세기 후반 이후 왜는 중국 왕조와의 교섭을 중단했다. 그러나 4세기에 접어들자 새로운 문물이 필요함에 따라 백제와 다시 교류하기 시작했다. 622년 일본 열도에서는 이제까지 대외교섭에서 왜의 독자성을 추구했던 쇼토쿠태자聖德太子(574~622)가 죽었다. 이후 왜 조정에서는 친백제 세력의 활동이 차츰 활기를 띠었다. 635년 백제는 달솔 유등柔等을 왜에 파견하였고, 638년에도 사신을 파견하였다. 이는 백제와 왜의 선린관계가 이후에도 어느 정도 유지되었음을 보여 주는 것이다. 그러나 다이카大化 연간(645~650)까지는 백제와 왜의 관계가 원만하지 못했다. 백제가 651년, 652년, 653년 왜에 사신을 파견한 것은 다이카 연간에 한 차례만 사신을 파견한 것과 대비되는 것으로서 양국 관계가 회복되어 갔음을 의미한다. 이런 분위기 속에서 의자왕이 653년 6월에 사신을 보내 왜와의 관계 정립을 위한 토대를 다진 후 8월에 왕자 부여풍을 보내 완전히 통호通好를 이루었다. 『삼국사기』의 이 기사는 428년 왜국에서 사신인 왔다는 기사 이후 220여 년 만에 나온 것이다. 부여풍의 파견으로 양국의 관계는 더욱 돈독해졌다.

4세기부터 시작된 백제와 왜의 관계는 백제가 선진문물을 전해 주고, 왜는 백제의 요청에 따라 군사적 지원을 하는 형태로 전개되었다. 백제는 왜에 유학, 불교, 도가 등의 사상과 학문, 토목 기술과 봉제 등 여러 가지 수공업 기술, 의약, 역학 등 새로운 기술, 그리고 음악 등 다양한 기예를 전했다.[230] 백제가 유학을 왜에 전수했다는 것은 근초고왕(재위 346~375)이 아직기와 박사 왕인을 왜에 파견하면서 『논어』와 『천자문』을 보내 준 것을 말한다. 일본의 기록에 의하면, 오진應神 천황 때인 5세기 초 왕인이 도일하여 『논어』와 『천자문』을 전했다. 그러나 『천자문』은 중국 양나라(502~557)의 주흥사周興嗣가 무제(재위 502~549)의 명으로 지은 책으로 6세기의 것이다. 따라서 왕인의 전승은 백제의 도왜인에 의해 『논어』와 『천자문』이 전해졌다는 것을 설화한 것으로 볼 수 있다.[231]

불교는 사비시기에 성왕이 왜에 전해 주었다. 이후 백제는 많은 승려와 사찰 건립 기술자들을 파견하여 계율을 가르치고 사찰 건립을 도왔다. 이러한 사실은 왜가 유학, 불교, 도가 사상 등을 국가 통치 이념으로 확립하는 데 백제의 영향이 컸음을 보여 준다. 그리고 일본에서 『논어』와 『천자문』, 그리고 『관세음경』을 쓴

7세기 목간들이 출토된 배경에는 백제가 전한 유교경전, 불교경전과 밀접한 관련이 있는 것으로 보인다.

7세기에 백제와 왜의 직접 교류를 보여 주는 증거는 부여 쌍북리에서 출토된 7세기의 〈'나이파연공'목간〉이다. 이 단면 꼬리표목간은 국내에서 왜인의 이름이 기록된 최초의 문자 자료이다. 이 목간은, 오사카 나니와궁 출토 660년대의 〈'무신년'목간〉과 백제 부여 출토 618년의 〈'좌관대식기'목간〉 글자가 닮은 데 대한 배경을 설명해 주는 근거가 된다.

이처럼 일본 목간에서 보이는 백제 글씨의 영향은 7세기경 백제의 개방성과 다양성, 그리고 국제성을 보여 주는 증거이다.

4. 맺음말

백제는 중국 남조의 문화를 수용한 덕분에 삼국 가운데 가장 세련된 문화를 향유했음에도 불구하고 남아 있는 문자 유물이 그리 많지는 않았다. 그런데 근래에 불교와 관련된 동명들이 다수 발견되어 불교와 서예 발달의 연관성을 보여 주고 있으며, 고구려에는 없는 행정 문서인 목간이 다량 출토되어 다양한 문자생활과 서예문화를 살필 수 있게 되었다.

백제는 한문의 발달 정도나 서예의 특징도 고구려나 신라와는 다르다. 이 두 양식을 보인 고구려나 신라의 명문과는 달리, 6세기 초반의 〈무령왕지석〉의 문장은 중국의 한문 양식을 따르고 있어 백제의 한문 수준이 고구려나 신라보다 앞섰음을 알 수 있다. 이는 낙랑의 유이민들이 백제의 한문 발달에 기여했기 때문인 것으로 보인다.

백제 서예의 가장 큰 특징은 각 글씨가 서로 달라 개성이 돋보이는 것인데, 이는 용도에 따라 서풍이 다른 고구려 서예, 약 100년간 같은 서풍을 유지한 신라 서예와 구별되는 점이다.

일본 소재 〈칠지도〉와 〈우전팔번화상경〉 명문에는 방필과 원필이 혼재되어 있어 부드러움과 강인함을 동시에 지니고 있다. 〈칠지도〉 명문은 좌우변의 비대칭이

조화를 이루고, 〈우전팔번화상경〉 명문은 반전문자가 있어 색다르다.

6세기 초에 건립된 무령왕릉은 부부합장 단실 전묘라는 점이 중국 남조의 장의 문화와 흡사하다. 더불어 거기에서 발견된 〈무령왕지석〉과 〈무령왕비지석〉의 글씨도 유려하면서 세련된 점, 굳세면서 절제된 점에서 서로 다르기는 하지만 공히 남북조의 서풍을 부분적으로 표현한 공통점이 있다. 한편 세 글자만 판독되는 〈부여북나성명문석〉은 백제에서 유일하게 예서로 쓴 석문인데, 정방형의 글자는 해서로의 전환기적 특징을 잘 보여 준다.

6세기 후반의 〈왕흥사지청동제사리합〉과 7세기 전반의 〈미륵사지금제사리봉영기〉의 글씨는 지금까지 알려진, 유연하고 정미精美한 백제의 서풍과는 상반되는 편안하고 안온安穩한 서풍을 지니고 있어 백제 글씨의 이면을 보여 준다. 〈미륵사지금제사리봉영기〉는, 구양순풍보다는 저수량풍이 더 강하다. 구양순(557~641)과 저수량(596~658)은 비슷한 시기에 서풍이 다른 해서로 각각 당대를 풍미한 명서가들이다. 고구려와 신라는 구양순풍을 귀히 여겼지만 백제는 남조의 소자운의 글씨를 중히 여겼다고 한 기록을 고려해 본다면, 험경한 구양순풍보다는 연미한 분위기의 저수량풍이 백제의 미감에 더 어울려 백제인들은 구양순 글씨에 큰 호감이 없었던 것이 아닌가 하고 유추해 볼 수 있다. 백제에서 발견된 저수량풍 해서로는 당나라 것일 수도 있는 7세기의 공산성 출토 〈칠찰갑 명문〉과 당나라가 만든 〈당평백제비명〉과 〈당유인원기공비〉가 있는데, 당나라도 백제의 심미관에 어울리는 해서 서풍을 선택한 것이 아닐까 생각된다.

〈미륵사지금제사리봉영기〉 이전인 7세기 초반에 만들어진 〈왕궁리오층석탑금강경판〉의 글씨는 정언하면서 유려하고 동시에 힘찬, 남북조풍이 가미된 백제 사경 해서의 정수를 보여 준다. 그리고 백제의 유일한 석비이자 가장 늦은 7세기 후반의 〈사택지적비〉는 불교에 귀의한 백제 귀족이 세운 것으로, 정갈하고 절제된 남북조풍을 구사하여 초당풍 구양순의 글씨를 귀하게 여긴 고구려나 신라와는 달리 백제는 남북조풍을 더 애호했음을 보여 준다. 개인 발원 불교 조상기의 글씨에서도 백제의 글씨는 전체적으로 유미하여, 딱딱한 고구려 조상기의 글씨와 대비된다. 이처럼 불교 관련 유물이 대부분을 차지하는 백제 금석문의 글씨는 각각 유려함과 화려함, 자연스럽고 편안함, 절제미와 세련미를 지닌 개성의 집

합체라고 할 수 있다.

백제의 목간은 나주 복암리, 백령산성을 제외하고는 모두 왕성인 부여 지역에서 출토되었는데, 주로 해서로 쓴 글씨는 신라의 목간 글씨에 비해 비교적 유창하고 세련된 편이다. 나주 〈복암리목간〉조차 그런 분위기를 지녀 경향京鄕 구분 없이 백제 행정 관리들의 서사 솜씨가 상당히 높은 수준에 이르렀음을 알 수 있다.

서풍에서 뿐만 아니라 서체에서도 〈무령왕지석〉의 예서와 행서의 필의가 있는 해서, 〈무령왕비지석〉의 예서의 필의가 있는 해서, 〈부여북나성명문석〉의 해서의 필의가 있는 예서를 통해 예서에서 해서로의 변천 과정을 보여 준다. 또 부소산성 출토 〈'하다의장법사'명금동광배〉에서 보인 해서·행서·초서의 혼합 서체, 노련한 목간의 해서, 전명의 행서·초서를 통해서 공인이나 행정 관리들의 능숙한 서사 솜씨를 살펴볼 수 있었다. 이렇게 백제의 글씨는 모든 서체와 서풍을 다 갖추면서 각각 독특한 맛을 지니고 있다.

백제 유민 묘지명의 서체도 해서로 쓴 것과 예서로 쓴 기공비가 있어 모두 해서로 쓴 고구려 유민 묘지명의 글씨와 구별되며, 서풍도 초당풍과 남북조풍이 혼재된 고구려와는 달리 대부분 단아하고 세련된 남북조풍으로 쓰여 백제 글씨의 개성을 보여 준다. 또 지석의 해서에는 예서와 행서의 필의가 부분적으로 있어 멸망 전 백제 본토의 해서와 그 맥을 같이한다.

백제의 글씨는 각각 독특한 서체와 서풍으로 쓰고 새겨 서자나 각자의 개성이 돋보인다. 이는 같은 해서 속에서 다양한 결구를 구사하면서 전체적으로는 순박하고 토속적 서풍이라는 일관성을 유지한 신라 글씨와는 다른 점이다. 선진 문물을 일찍 접한 백제의 서예는 전체적으로 다양하지만 일관성이 부족하고, 지정학적 이유로 고유문화를 오래 간직한 신라의 서예는 전체적인 일관성과 부분적인 다양성을 동시에 표출하여 양국 서예의 특징이 분명히 구별된다. 대부분의 백제 문자 자료를 통해서 알 수 있는 백제의 서예미는 전아미와 세련미로 단정할 수 있다. 비록 백제의 것은 아니지만 당나라에서 만들어진 백제 유민 묘지명에서도 이런 특징이 보이는데, 이는 백제인이었던 묘주 또는 묘주 일가의 취향이 반영되었기 때문일 것이다.

백제의 글씨는 고대 일본의 목간문화에도 큰 영향을 미쳤다. 7세기 아스카 시

대의 목간에 쓰인 『논어』와 『천자문』, 그리고 『관세음경』은 백제가 전한 유교경전, 불교경전과 밀접한 관련이 있으며, 목간의 문장 양식이나 글자 형태 등도 백제와 유사하여 백제 도왜인이 전한 글씨를 수용한 것으로 추정된다.

7세기에 백제와 왜의 직접 교류를 보여 주는 증거는 부여 쌍북리에서 출토된 〈'나이파연공'목간〉이다. 이것은 국내에서 왜인의 이름이 기록된 최초의 문자 자료로, 7세기 오사카 지역의 유력자가 백제에 왔다는 사실을 알려 준다. 일본 목간에서 보이는 백제 서예의 흔적은 7세기 백제의 개방성과 다양성, 그리고 국제성을 보여 주는 증거이다. 이처럼 백제는 자국의 서예문화를 융성시킴과 동시에 그것을 일본에 보급하는 전령사 역할을 함으로써 동아시아 문자문화 발전에 크게 기여했다.

주

1 〈양직공도〉는 소역蕭繹(양 원제元帝, 508~554)이 형주자사荊州刺史 재임(526~539) 시 주변 제국의 사신 용모를 자필로 묘사한 것을 양 무제(재위 502~549) 재위 40년을 기념하여 모은 두루마리 그림이다. 국립공주박물관, 『국립공주박물관』, 씨티파트너, 2010, pp.202~209; 윤용구, 「『梁職貢圖』의 流傳과 摹本」, 『목간과 문자』 9, 한국목간학회, 2012.

2 9개국은 반파(고령의 가라국, 대가야), 탁(창원의 탁순국?), 다라(합천의 다라국), 전라(함안의 안라국, 아라가야), 사라(신라), 지미(영산강 유역?), 마련(영산강 유역?), 상기문(남원 지역), 하침라(제주도)이다. "… 旁小國有叛波卓多羅前羅斯羅止迷麻連上己文下枕羅附之 …". 명문 전체 해석은 국립공주박물관, 위의 책, p.202 참조.

3 김종업, 「남부여」, 『한국민족문화대백과사전』 5권, 한국학중앙연구원, 1991, p.392; 이도학, 「方位名 夫餘國의 성립에 관한 檢討」, 『백산학보』 38, 백산학회, 1991; 노중국, 「百濟王室의 南遷과 支配勢力의 變遷」, 『한국사론』 4, 서울대학교 국사학과, 1978.

4 임창순, 「한국의 서예」, 『國寶』 12, 예경산업사, 1985, p.200.

5 〈칠지도〉 명문 가운데 '百濟王世□'의 □를 '世' 또는 '子'로 추독하기도 한다. 전자는 '백제 왕 치세', 후자는 '백제왕세자'로 해석된다. 이 장의 〈칠지도〉 내용 참조.

6 윤선태, 「백제와 신라의 한자·한문 수용과 변용」, 동북아역사재단 엮음, 『고대 동아시아의 문자교류와 소통』, 동북아역사재단, 2011, pp.133~134.

7 노중국, 『백제사회사상사』, 지식산업사, 2010, p.372.

8 『釋名』, 卷8, 「釋喪制」 第27. "老死曰壽終, 壽, 久也. 終, 盡也. 生已久遠, 氣終盡也."
『晉書』, 卷69, 「列傳」 第39, 刁協傳. "此爲一人之身, 壽終則蒙贈, 死難則見絶, 豈所以明事君之道, 厲爲臣之節乎".

9 한성시기, 웅진시기, 사비시기의 유학사상에 대해서는 노중국, 앞의 책, 2010, pp.366~374 참조.

10 『三國史記』 卷28, 「百濟本紀」 第6, 義慈王條. "十六年春三月 … 成忠瘐死 臨終上書曰 忠臣死不忘君 願一言而死 臣常觀時察變 必有兵革之事 凡用兵必審擇其地 處上流以延敵 然後可以保全 若異國兵來 陸路不使過沈峴 水軍不使入伎伐浦之岸 據其險隘以禦之 然後可也 王不省焉."

11 정치영, 「백제 웅진기의 벽돌과 전실분」, 국립공주박물관, 『무령왕릉을 格物하다』, 2011, pp.118~129 참조.

12 南京博物院·南京市文物保管委員會, 「南京西善橋南朝墓及其磚刻壁畵」, 『文物』, 1960-8·9 合刊, 1960, pp.37~42.

13 河南省文物局文物工作隊第二隊, 「洛陽晉墓的發掘」, 『考古學報』, 1957-1, 1957, pp.169~185.

14 南京市文物保管委員會, 「南京人台山東晉王興之夫婦墓發掘報告」, 『文物』, 1965-6, 1965, pp.26~33. 왕흥지는 340년에, 부인 송화지는 348년에 사망했는데, 부인 사후 합장한 것이 무령왕의 경우와 같다. 묘지 양면의 명문은 총 203자이다.

15 胡海帆·湯燕, 『中國古代磚刻銘文集』 上下卷, 北京: 文物出版社, 2008; 方介堪, 「晉朱曼妻薛買地宅券」, 『文物』, 1965-6, 1965, pp.48~49.

16 이남석, 「무령왕릉 연구현황 검토」, 국립공주박물관, 앞의 책, 2011, pp.106~117 참조.

17 명문의 어학적 풀이는 권인한, 「武寧王陵 出土 銘文들에 대한 語學的 考察」, 『구결연구』 17, 구결학회, 2006 참조.

18 무령왕릉 출토 문자 자료의 명문에 대해서는 권인한, 위의 글 참조.

19 송곳으로 모래에 획을 긋는 것과 같이 붓끝을 종이 위에 수직으로 세워 붓끝이 획의 가운데에 감추어져 움직이는 것, 즉 중봉의 용필법을 말한다. 유사한 것으로 인인니(印印泥, 도장을 인주에 수직으로 세워서 찍는 것처럼 붓을 댐이 확고하면서 정확한 것), 옥루흔(屋漏痕, 빗물이 벽 사이에 스며들어 흘러내릴 때 좌우로 움직이는데 이때도 항상 중봉의 용필처럼 벽을 타고 흘러내리는 것)이 있다.

20 김영심, 「백제문화의 도교적 요소」, 『한국고대사연구』 64, 한국고대사학회, 2011b; 「무령왕릉에 구현된 도교적 세계관」, 『한국사상사학』 40, 한국사상사학회, 2012 참조.

21 김영욱, 「百濟 吏讀에 대하여」, 『구결연구』 11, 구결학회, 2003.

22 문화공보부 문화재관리국, 『武寧王陵 發掘調查報告書』, 1973, p.60.

23 정구복, 「武寧王誌石에 대한 一考」, 宋俊浩教授停年紀念論叢刊行委員會, 『宋俊浩教授停年紀念論叢』, 1987, p.44.

24 권오영, 「喪葬制를 중심으로 한 武寧王陵과 南朝墓의 비교」, 『백제문화』 31, 공주대학교 백제문화연구소, 2002, p.54.

25 이내옥, 『百濟美의 발견』, 열화당, 2015, pp.188~189.

26 이한상, 「지석에 새겨진 무령왕 부부의 삶과 죽음」, 한국역사연구회 고대사 분과, 『고대로부터의 통신』, 푸른역사, 2004.

27 백제의 도교에 관해서는 김영심, 「百濟의 道教 成立 問題에 대한 一考察」, 『백제연구』 53, 충남대학교 백제연구소, 2011a; 앞의 글, 2011b 참조.

28 국립부여박물관, 『백제의 문자』, 하이센스, 2003, pp.86~87; 이상수·안병찬, 「百濟 武寧王妃 나무베개에 쓰여진 명문 "甲" "乙"에 대하여」, 『백제무령왕릉』, 공주대학교 백제문화연구소, 1991 참조.

29 심상육·성현화, 「扶餘羅城 청산성 구간 발굴조사 성과와 '扶餘 北羅城 銘文石' 보고」, 『목간과 문자』 9, 한국목간학회, 2012.

30 국립중앙박물관, 『세계유산 백제』, 2016, p.45.

31 2012년 발굴처인 부여군문화재보존센터(현 백제고도문화재단)를 방문하여 심상육 선생의 안내로 눈으로 보고 손으로 만지면서 파책을 확인했다.

32 국립중앙박물관, 앞의 책, 2016, p.46.

33 매형공주는 장공주長公主와 같은 의미로 선왕의 공주, 즉 성왕의 딸을 가리킨다.

34 '兄'의 이체자가 북위의 〈경수희묘지명耿壽姬墓誌銘〉(518)에서 보여, 한국에서 가장 이른 〈단양적성비〉 '兄' 자의 연원이 북위에 있는 것으로 생각된다. 2015년 국립중앙박물관 소장품 조사보고서에 북위부터 당대까지의 중국 조상비 9점이 소개되었는데, 이 가운데 7점에 조상기가 있다. 그중 당나라의 〈고만해일족조상비高萬海一族造像碑〉(660)에도 같은 형태의 '兄' 자가 있어 당대까지도 이런 이체가 사용되었음을 알 수 있다. 국립중앙박물관, 『(국립중앙박물관 소장) 중국조상비』, 2015c, p.189. 조상기들의 서예사적 고찰은 필자가 자문했다.

35 서영대, 「砂宅智積碑」, 한국고대사회연구소 편, 『역주 한국고대금석문』 1권, 가락국사적개발연구원, 1992h, pp.157~159 ; 이은솔, 「사택지적비」, 권인한 외 편, 『한국고대문자자료 연구: 백

제(상)—지역별—』, 주류성, 2015, pp.353~359 참조.

36 사沙, 연燕, 목木, 협劦, 국國, 진眞, 해解, 백苩 씨다.

37 복성을 단성으로 바꿀 때 보통은 앞 글자를 취했으나 간혹 뒷글자를 취하기도 했다. 사택씨는 사씨, 진모眞慕씨는 진씨로 바꾸었으며, 부여씨는 여씨로 바꾸었다. 때로는 가문이 나눠지면서 목협木劦씨는 목씨와 협씨로 나누어졌다. 백제의 복성에 관해서는 오택현, 「백제 복성의 출현과 그 정치적 배경」, 『역사와 현실』 88, 한국역사연구회, 2013 참조.

38 서풍에 관한 각자의 주장은 정현숙, 「百濟 〈砂宅智積碑〉 書風과 그 形成背景」, 『백제연구』 56, 충남대학교 백제연구소, 2012, pp.77~79 참조.

39 "北碑字有定法, 而出之自在, 故多變態; 唐人隷無定勢, 而出之矜持, 故形板刻." 包世臣, 『藝舟雙楫疏證』, 臺北: 華正書局, 1985, p.44. 당나라 때에는 해서를 금예今隷라 칭했다. 따라서 당나라의 예서는 지금의 해서이다.

40 이하 글자 비교는 정현숙, 앞의 글, 2012, pp.84~100에서 선별하고 설명을 요약했다.

41 세로획의 수필이 이슬이 맺힌 듯 머물러 도톰한 것을 '수로'라 하고, 바늘처럼 뾰족하게 빠지는 것을 '현침'이라 한다.

42 정현숙, 앞의 글, 2012, pp.100~106 참조.

43 두 표지에 관해서는 홍사준, 「백제 성지 연구」, 『백제연구』 2, 충남대학교 백제연구소, 1971; 홍재선, 「백제 사비성 연구」, 동국대학교 대학원 박사학위논문, 1981; 성주탁, 「백제사비도성연구」, 『백제연구』 13, 충남대학교 백제연구소, 1982 참조.

44 국립부여박물관·국립가야문화재연구소, 『나무 속 암호, 목간』, 예맥, 2009, pp.57·76.

45 신라 6세기 초의 비에는 '部'의 우부방을 卩로 표기했으나, 〈울주천전리서석추명〉(539)에서는 卩와 阝 두 가지를 사용했다. 이 책의 제4장 '신라의 서예' 참조.

46 "見說書窓暫臥龍 神傳妙訣助奇鋒 也知外國人爭學 惟恨無因乞手蹤(서창을 보니 잠시 와룡이 서린 것 같고 신전과 묘결이 기이한 필법을 도와주네. 외국에도 알려져서 사람들이 다투어 배우고자 하나 오직 필적을 구할 인연이 없음을 한탄하네)"(최치원, 『桂園筆耕集』 卷17). 『韓國文集叢刊1』, 한국고전번역원, 1990, p.102.

47 "南朝蕭子雲善書, 百濟使人求手蹤, 以爲國寶"(최치원, 『桂園筆耕集』 卷17). 이성배, 「백제와 남조·수·당의 서예비교」, 『서예학연구』 13, 한국서예학회, 2008, p.161; 김광욱, 『한국서예학사』, 계명대학교 출판부, 2009, pp.47~49.

48 "蕭子雲書如危峰阻日, 孤松一枝, 荊軻負劍, 壯士彎弓, 雄人獵虎, 心胸猛烈, 鋒刃難當." 蕭衍, 「觀鍾繇書法十二意」, 華正書局, 『歷代書法論文選』 上, 臺北: 華正書局, 1988, p.76.

49 "其眞書少師子敬, 晩學元常, 及其暮年, 筋骨亦備, 名蓋當世, 擧朝效之." 張懷瓘, 「書斷」 上, 위의 책, p.173.

50 이성배, 앞의 글, 2008; 조동원, 「금석문의 역사와 자료적 가치」, 『대동문화연구』 55, 성균관대학교 대동문화연구원, 2006.

51 이런 남조 취향의 서예미감과 더불어 당시 껄끄러웠던 당나라와의 관계도 백제인들로 하여금 당나라 글씨를 거부하게 만들었을 가능성도 있다. 정현숙, 앞의 글, 2012, pp.100~104.

52 김영심, 「唐劉仁願紀功碑」, 한국고대사회연구소 편, 앞의 책(1권), 1992, pp.477~488.

53 국립문화재연구소 미술공예실 편, 『한국금석문자료집 (상)』 선사—고려, 국립문화재연구소, 2005; 이내옥, 앞의 책, 2015. 대부분 전면의 글자를 34자로 여겨 총 61자로 보았다. 김영심,

「七支刀銘」, 한국고대사회연구소 편, 앞의 책(1권), 1992; 「七支刀의 성격과 제작배경: 도교와의 관련성 검토」, 『한국고대사연구』 69, 한국고대사학회, 2013; 소진철, 『金石文으로 본 百濟武寧王의 世界』, 원광대학교출판국, 1994; 김태식, 「고대 한일 관계사의 민감한 화두, 칠지도」, 한국역사연구회 고대사 분과, 앞의 책, 2004. 이들은 '月' 앞의 글자를 한 글자로 읽었으나 다른 글자들의 자간을 적용하면 두 글자가 맞다. 이내옥은 '十一'로 읽었지만 불분명하다.

54 〈칠지도〉의 의미에 관해서는 주보돈, 「백제 칠지도의 의미」, 『한국고대사연구』 62, 한국고대사학회, 2011 참조.

55 九(이병도, 『한국고대사연구』, 박영사, 1976), 五(김영심, 김태식), 十(소진철), 十一(이내옥).

56 이전에는 대부분 '生'으로 추정했으나 최근 연구에서 최종적으로 '帶'로 판독했다. 鈴木勉, 「七支刀から見える四世紀」, 『復元七支刀』, 東京: 雄山閣, 2006, p.185.

57 '作'이 아닌 '祥'일 가능성도 제기되었다. 김태식, 앞의 글, 2004, p.66. 그러나 '作'이 맞다.

58 기존의 연구는 대부분 '子'로 추정하고 '王世子'로 해석하여 '왕세자가 왜왕을 위해 만들었다'로 풀이했다(김영심, 김태식 등). 그러나 이내옥은 앞부분에 '前世', 끝부분에 '後世'가 있으므로 중간 부분은 '現世'로 보아야 한다고 주장하고 '백제왕 시대'로 풀이했다. 그는 백제에서는 왕의 아들을 세자가 아닌 태자로 불렀으며, 설사 세자라 하더라도 왕의 아들이 전면에서 언급한 제후격인 '후왕'에게 하사한다는 것은 성립되지 않는다고 말한다. 이와 관련하여 이전에 이미 소진철이 '世'로 보아 '백제왕이 세세로'로 풀이한 것이 주목된다. 그는 '前世', '後世'라는 왕가 계통 표기가 있고 '宜供供'과 같은 복합 표기도 있음을 근거로 제시한다.

59 菅政友, 「大和國石上神宮寶庫所藏七支刀」, 国書刊行会 編, 『菅政友全集』 雜稿 1, 東京: 国書刊行会, 1907.

60 福山敏男, 「石上神宮の七支刀」, 『美術研究』 158, 東京: 東京国立文化財研究所美術部, 1951.

61 이병도, 앞의 책, 1976, p.524. 지금까지 알려진 백제의 문자 자료에서는 모두 간지를 사용했다. 예컨대 〈우전팔번화상경〉의 계미년(503), 무령왕릉 출토 〈'사 임진년작'명전〉의 임진년(512), 〈무령왕비은제팔찌〉의 경자년(520), 〈무령왕지석〉의 계묘년(523)과 을사년(525), 〈무령왕매지권〉의 을사년(525), 〈무령왕비지석〉의 병오년(526)과 기유년(529), 〈창왕명사리감〉의 정해년(567), 〈왕흥사지청동제사리합〉의 정유년(577), 〈미륵사지금제사리봉영기〉의 기해년(639), 〈사택지적비〉의 갑인년(654), 〈계미명금동삼존불입상〉의 계미년(563), 〈갑인명석가상광배〉의 갑인년(594), 〈갑신명금동석가좌상광배〉의 갑신년(624) 등이 있다.

62 김영심, 앞의 글, 1992, p.177, 주1; 김태식, 앞의 글, 2004, pp.69~70.

63 김석형, 「삼한 삼국의 일본 열도 내 분국에 대하여」, 『력사과학』 1963-1, 1963; 『初期朝日關聯研究』, 과학원출판사, 1966; 손영종, 「백제 7지도 명문 해석에서 제기되는 몇 가지 문제」(1), 『력사과학』 1983-4, 1983; 「백제 7지도 명문 해석에서 제기되는 몇 가지 문제」(2), 『력사과학』 1984-1, 1984.

64 김창호, 「百濟 七支刀 銘文의 再檢討: 일본학계의 임나일본부설에 대한 반론(3)」, 『역사교육논집』 13·14 합본, 역사교육학회, 1990.

65 이진희, 『廣開土王碑と七支刀』, 學生社, 1980.

66 延敏洙, 「七支刀銘文の再檢討—年號の問題と製作年代を中心に—」, 『年報 朝鮮學』 4, 九州大學朝鮮學研究會, 1994.

67 〈칠지도〉의 시기별·주제별 연구사는 김영심, 앞의 글, 1992, pp.168~182 참조.

68 이내옥, 앞의 책, 2015, p.23.

69 고예의 대표적 작품은 기원전 56년에 세워진 〈노효왕반지각석魯孝王泮池刻石〉(일명 오봉각석 五鳳刻石)이다. 강유위 지음, 정세근·정현숙 옮김, 『광예주쌍집』 하권, 다운샘, 2014, p.53, 그림32 참조.

70 통일기에 신라 고풍으로 쓴 예는 정현숙, 「통일신라 서예의 다양성과 서풍의 특징」, 『서예학연구』 22, 한국서예학회, 2013a, pp.48-50; 『신라의 서예』, 다운샘, 2016, pp.225~229 참조.

71 이내옥, 앞의 책, 2015, p.26.

72 (12-1), .

73 좌측이 파손되었으나 상부에 세로획이 보이고 하부에 둥근 가로획이 있어 ㄴ 형태로 보아도 무방할 듯하다.

74 김태식, 앞의 글, 2004, p.76.

75 한영희·이상수, 「昌寧 校洞 11號墳 出土 有銘圓頭大刀」, 『고고학지』 2, 한국고고미술연구소, 1990; 국립청주박물관, 『한국 고대의 문자와 기호유물』, 통천문화사, 2000, p.87.

76 早乙女雅傳·東野治之, 「朝鮮半島出土の有銘圓頭大刀」, 『Museum』 467, 1990.

77 埼玉縣敎育委員會, 『埼玉縣稻荷山古墳』, 1980. 이 철검은 일본 국보로 지정되어 있으며, 명문의 첫머리에 '辛亥年'이 새겨져 있다. 2017년 2월 7일 한국목간학회 일본 답사 때 사이타마현립 사키타마사적박물관에서 이 철검을 실견했다. 명문의 해석에서 신해년을 471년으로 보았다.

78 東京國立博物館 編, 『江田船山古墳出土 國寶 銀象嵌銘大刀』, 東京: 吉川弘文館, 1993.

79 김태식, 앞의 글, 2004, p.75.

80 이 해석은 충청남도역사문화연구원, 『百濟史資料譯註集-韓國編 1-』, 2008을 따랐다. 齋藤忠 (『原始美術』, 東京: 小學館, 1972), 山尾幸久(『古代の日朝關係』, 東京: 塙書房, 1989), 김재붕(「武寧王과 隅田八幡畵像鏡」, 『손보기박사정년기념한국사학논총』, 지식산업사, 1988), 이진희(「古代韓日關係史硏究와 武寧王陵」, 『백제연구』 13, 충남대학교 백제연구소, 1982)의 판독문은 김영심, 「隅田八幡畵像鏡」, 한국고대사회연구소 편, 앞의 책(1권), 1992, p.183 참조.

81 백상白上은 주석이 많이 들어간 상품의 동銅이다. 김은숙, 「隅田八幡鏡의 명문을 둘러싼 제논의」, 한국고대사회연구소 편, 『한국고대사논총』 5, 가락국사적개발연구원, 1993, p.357.

82 한루을 무게 단위 관貫으로 보는 견해가 있으나, 일본에서 관이 중량 단위로 쓰인 것은 무로마치시대 이후이다. 따라서 긴 물건을 세는 단위로 보아 동판 200개로 보는 견해가 더 타당하다.

83 503년설은 남제왕을 계체천왕繼體天王으로 보며, 563년설은 대왕을 흠명천왕欽明天王, 남제왕을 즉위 전의 민달천왕敏達天王으로 본다. 김은숙, 앞의 글, 1993, p.364.

84 503년설은 이진희(1982), 김재붕(1988), 소진철(1991, 1994) 참조.

85 유홍준, 『한국미술사 강의 1』, 눌와, 2010, p.155.

86 국립공주박물관, 앞의 책, 2010, p.262. 이 거울의 내력에 관해서는 이재환, 「武寧王陵 出土 文字資料」, 권인한 외 편, 앞의 책(상), 2015, pp.59~60 참조.

87 이밖에 공주 공산성에서도 동경 1점이 발견되었는데 명문이 없다. 국립공주박물관, 앞의 책, 2010, p.225 참조.

88 문화공보부 문화재관리국, 앞의 책, 1973.

89 周裕興, 「武寧王陵 出土 遺物分析(2)-銅鏡의 例-」, 『백제문화 해외조사 보고서 Ⅴ-中國 江蘇省·安徽省·浙江省』(국립공주박물관 연구총서 제16책), 국립공주박물관, 2005.

90 상방尙方은 한나라의 관명으로 소부少部의 속관屬官이다. 천자의 어물御物을 만들고 또 그 것을 보관하는 일을 맡았다. '上方'이라고도 한다.

91 김영심, 「武寧王陵 出土 銅鏡銘」, 한국고대사회연구소 편, 앞의 책(1권), 1992, p.186; 국립중앙 박물관, 앞의 책, 2016, p.185. 그러나 낙랑 출토 신수경의 '上有'를 근거로 선인의 공간적 위치 를 지칭한다고 보고 '위에'로 해석하기도 한다. 이재환, 앞의 글, 2015, p.63.

92 주主를 무게 단위로, 이耳를 문장 종결사로 보는 것이 일반적 견해이다. 박흥수는 주를 무게 를 나타내는 단위 명사 주(銖, 1냥의 1/24)와 같은 것으로 이해한다(박흥수, 『韓中度量衡制度 史』, 성균관대학교 출판부, 1999). 한편 '주이主耳'를 무게 단위로 보기도 한다(국립부여박물 관, 앞의 책, 2003, p.37; 국립공주박물관, 앞의 책, 2010, p.57).

93 남풍현, 「上古時代에 있어서 借字表記法의 發達」, 『구결연구』 16, 구결학회, 2006.

94 정재영, 「百濟의 文字 生活」, 『구결연구』 11, 구결학회, 2003, p.113.

95 남풍현, 『吏讀硏究』, 태학사, 2000, pp.74~75·79~81.

96 『삼국사기』의 주석을 따라 법왕대와 무왕대에 조성된 왕흥사를 현재의 미륵사로 보는 것이 타 당하다는 견해가 있다. 최완규, 「고대 익산과 왕궁성」, 『익산 왕궁리유적의 조사성과와 의의』 (익산 왕궁리유적 발굴조사 20주년 기념 국제학술대회 자료집), 국립부여문화재연구소, 2009, pp.248~250.

97 사리기에 관해서는 국립부여문화재연구소, 『王興寺址 Ⅲ』, 2009, pp.58~59·70~73·133~135 참조.

98 국립경주박물관, 『文字로 본 新羅』, 예맥출판사, 2002, pp.226~227; 조원교, 「익산 왕궁리 오 층석탑 발견 사리장엄구에 대한 연구」, 『백제문화』 49, 공주대학교 백제문화연구소, 2009. 통 일신라의 사리장엄구는 내호와 외호를 갖춘 백제의 것과는 달리 화려한 가마 형식으로 바뀌 었다. 왕흥사, 왕궁리 오층석탑, 미륵사지 서탑의 사리장엄구는 모두 내호와 외호로 구성되어 있어 백제 사리기 양식이 통일신라의 그것과 다름을 알 수 있다.

99 한정호, 「益山 王宮里 五層石塔 舍利莊嚴具의 編年 再檢討-金製舍利內盒을 중심으로-」, 『불 교미술사학』 3, 불교미술사학회, 2005.

100 유홍준, 앞의 책, 2010, p.296.

101 김낙중, 「고고학적 성과 및 의의」, 국립문화재연구소, 『익산 미륵사지 석탑 사리장엄』, 2014, pp.306~308.

102 송일기, 「익산 왕궁탑 출토 '백제금지각필 금강사경'의 연구」, 『마한·백제문화』 16, 원광대학 교 마한·백제문화연구소, 2004.

103 김선기, 『益山, 金馬渚의 百濟文化』, 서경문화사, 2012, p.283.

104 유홍준, 앞의 책, 2010, p.246.

105 실견은 2017년 6월 12일 국립전주박물관 김승희 관장님의 배려로 이루어졌다.

106 包世臣, 『藝舟雙楫』, 「論書一」. "是年, 又受法於懷寧鄧石如頑伯曰, '字畫疏處可以走馬, 密處不 使透風, 常計白以當黑, 奇趣乃出.'"

107 문화재청·국립문화재연구소·전라북도, 『彌勒寺址石塔舍利莊嚴』, 2009, p.6; '유물목록'은 배 병선·조은경·김현용, 「미륵사지 석탑 사리장엄 수습조사 및 성과」, 『목간과 문자』 3, 한국목 간학회, 2009, p.201, 표1 참조; 국립문화재연구소, 『익산 미륵사지 석탑 사리장엄』, 2014.

108 출토 당시 사리내호 속의 유리병은 깨진 상태로 구슬들과 함께 섞여 있었다. 그것을 복원하

고 사리를 넣을 유리병의 지름을 감안해 볼 때 구슬 가운데 사리로 추정되는 것이 1구 있었다. 국립문화재연구소, 위의 책, pp.132~134.

109 김상현, 「금제사리봉영기」, 국립문화재연구소, 위의 책, p.59. 명문에 나오는 불교 용어의 의미와 그 전거는 같은 글, pp.56~58 참조.

110 손환일, 「출토유물의 서체 해석」, 국립문화재연구소, 위의 책, pp.168~178.

111 정현숙, 「삼국시대의 서풍」, 이천시립월전미술관, 『옛 글씨의 아름다움』, 2010, p.225.

112 〈명활산성비〉(551), 〈대구무술명오작비〉(578), 〈남산신성비〉(591) 등에서 합문으로 사용했다.

113 북조풍이라는 주장이 있다. 손환일, 「百濟 彌勒寺址 西院 石塔 金製舍利奉安記와 金丁銘文의 書體」, 『신라사학보』 16, 신라사학회, 2009b, pp.83~106.

114 전면과 후면의 서풍이 다른 것은 한나라의 〈예기비〉, 북위의 〈장맹룡비〉 등 중국비에도 있다. 긴장 상태에서 쓴 전면의 글씨보다 긴장이 풀린 편안한 상태에서 쓴 후면의 글씨가 서자의 원래 솜씨일 수도 있다.

115 문화재청·국립문화재연구소·전라북도, 『彌勒寺址石塔舍利莊嚴』, 2009; 손환일, 앞의 글, 2009b.

116 처음에는 慎, 이후에는 惊, 恒, 悢 등이 제기되었는데, 惊이 가장 적절하다.

117 배병선·조은경·김현용, 앞의 글, 2009.

118 명문의 글자 분석은 손환일, 앞의 글, 2014, pp.179~184 참조.

119 국립문화재연구소, 앞의 책, 2014, p.90.

120 명문의 글자 분석은 손환일, 앞의 글, 2014, pp.184~186 참조.

121 황수영, 『불탑과 불상』, 세종대왕기념사업회, 1974, p.149.

122 김원룡, 『韓國美術史』, 범문사, 1980, p.72.

123 간송미술문화재단, 『澗松文華─문화로 나라를 지키다』, 2014, p.35.

124 강우방, 『한국 불교 조각의 흐름』, 대원사, 1995, p.113; 문명대, 『韓國彫刻史』, 열화당, 1980, p.111.

125 곽동석, 『金銅製一光三尊佛의 系譜─韓國과 中國 山東地方을 중심으로─』, 『미술자료』 51, 국립중앙박물관, 1993, p.11

126 강우방, 앞의 책, 1995, p.113.

127 서영대, 「癸未銘 金銅三尊佛立像」, 한국고대사회연구소 편, 앞의 책(1권), 1992f, pp.161~162.

128 정영호, 『백제의 불상』, 주류성, 2004, p.135.

129 소현숙, 「法隆寺 獻納寶物 甲寅銘金銅光背 銘文 연구」, 『백제문화』 44, 공주대학교 백제문화연구소, 2011, p.506.

130 간송미술문화재단, 앞의 책, 2014, p.35.

131 제작국에 관한 제설은 임혜경, 「金銅鄭智遠銘釋迦如來三尊立像 銘文」, 권인한 외 편, 『한국고대문자자료 연구: 백제(하)─주제별─』, 주류성, 2015, pp.330~331 참조.

132 성윤길, 「삼국시대 6세기 금동광배 연구」, 『미술사학연구』 277, 한국미술사학회, 2013.

133 熊谷宣夫, 「甲寅年王延孫造光背考」, 『美術研究』 209, 東京國立文化財研究所美術部, 1960; 김창호, 「甲寅年銘釋迦像光背銘文의 諸問題─6세기 佛像造像記의 검토와 함께─」, 『미술자료』 53, 국립중앙박물관, 1994 참조.

134 허흥식, 『韓國金石全文』 古代篇, 아세아문화사, 1984, p.52.

135 熊谷宣夫, 앞의 글, 1960.

136 김영태, 『三國新羅時代佛教金石文考證』, 민족사, 1992.

137 서영대, 「甲申銘 金銅釋迦像 光背」, 한국고대사회연구소 편, 앞의 책(1권), 1992g, pp.163~164.

138 국립중앙박물관, 앞의 책, 2016, p.130. 명문 모사도는 글씨의 본 모습을 그대로 담지 못해 매우 치졸해 보인다. 좀 더 세심한 고찰이 필요하다.

139 국립부여박물관, 앞의 책, 2003, p.113 참조.

140 이남석, 「公山城出土 百濟 漆刹甲의 銘文」, 『목간과 문자』 9, 한국목간학회, 2012.

141 이현숙, 「公山城 新出土 銘文資料」, 『목간과 문자』 14, 한국목간학회, 2015.

142 국립공주박물관, 앞의 책, 2011, pp.13~27; 정치영, 「백제 웅진기의 벽돌과 전실분」, 국립공주박물관, 앞의 책, 2011, pp.118~129.

143 국립공주박물관, 앞의 책, 2011, pp.24~25; 권오영, 『고대 동아시아 문명 교류사의 빛, 무령왕릉』, 돌베개, 2005, p.125.

144 권오영, 위의 책, pp.125~127.

145 두 무덤의 선후 관계에 대해서는 이견이 있다. 안승주, 강인구, 정재훈 등은 무령왕릉, 송산리 6호분 순으로, 윤무병, 박보현 등은 송산리6호분, 무령왕릉 순으로 본다. 정재훈, 「公州 宋山里 第6號墳에 대하여」, 『文化財』 20, 문화재관리국, 1987; 윤무병, 「武寧王陵과 宋山里 6號墳 塼築構造에 대한 考察」, 『백제연구』 5, 충남대학교 백제연구소, 1974; 박보현, 「文樣塼으로 본 宋山里 6號墳의 編年的 位置」, 『호서고고학』 6·7 합輯, 호서고고학회, 2002; 이남석, 「公州 宋山里 古墳群과 百濟 王陵」, 『백제연구』 27, 충남대학교 백제연구소, 1997.

146 두 능의 연화문전의 문양이 같아 그 제작 시기가 같다고 보기도 한다. 김영심, 「公州地域 出土 瓦·塼銘」, 한국고대사회연구소 편, 앞의 책(1권), 1992, p.193.

147 조윤재, 「公州 宋山里 6號墳 銘文塼 판독에 대한 管見」, 『호서고고학』 19, 호서고고학회, 2008; 국립공주박물관, 앞의 책, 2010, p.218. 關野貞은 '宣以' 두 글자를 미상으로 처리하면서 관영공방의 전공塼工 이름일 것이라고 추정했다(關野貞, 『朝鮮の建築と藝術』, 東京: 岩波書店, 1941).

148 권오영, 앞의 책, 2005, p.128.

149 정재훈, 앞의 글, 1987.

150 강종원, 「錦山 栢嶺山城 出土 銘文瓦 檢討」, 『백제연구』 39, 충남대학교 백제연구소, 2004; 「扶餘 東南里와 錦山 栢嶺山城 出土 文字資料」, 『목간과 문자』 3, 한국목간학회, 2009; 이재철, 「錦山 栢嶺山城 遺蹟 出土 文字 資料와 懸案」, 『목간과 문자』 13, 한국목간학회, 2014.

151 국립부여박물관·충청남도역사문화원, 『그리운 것들은 땅 속에 있다』, 2007, p.144.

152 서체에 관해서는 손환일, 「錦山 栢嶺山城 출토 명문기와 木簡의 서체」, 『구결연구』 22, 구결학회, 2009a 참조.

153 『三國遺事』 卷3, 「興法」 第3, 原宗興法 厭髑滅身條. "大通元年丁未爲梁帝創寺於熊川州名大通寺."

154 강종원, 앞의 글, 2009.

155 이병호, 「금산 백령산성 출토 문자기와의 명문에 대하여—백제 지방통치체제의 한 측면—」, 『백제문화』 49, 공주대학교 백제문화연구소, 2013; 「7세기대 백제 기와의 전개 양상과 특징」, 『백제문화』 50, 공주대학교 백제문화연구소, 2014. 제작 연도에 대한 두 가지 설의 내용은 이재

철,「錦山 栢嶺山城 遺蹟 出土 文字 資料」, 권인한 외 편, 앞의 책(상), 2015 참조.

156 '이순신'의 위치 추정에 관해서는 강종원, 앞의 글, 2009, p.251 참조.

157 노기환,「彌勒寺址 出土 百濟 印刻瓦 硏究」, 전북대학교 대학원 석사학위논문, 2007, pp.53~60.

158 상세한 것은 이은솔,「백제 印刻瓦 서풍 연구」,『목간과 문자』 12, 한국목간학회, 2014 참조.

159 김영심,「彌勒寺址 出土 瓦·土器銘」, 한국고대사회연구소 편, 앞의 책(1권), 1992, pp.187~191; 조유전,「益山 彌勒寺에 관한 硏究」,『백제논총』 2, 백제문화개발연구원, 1990; 장경호,「百濟 彌勒寺址 發掘調査와 그 成果」,『불교미술』 10, 동국대학교 박물관, 1991 참조.

160 한국 고대목간의 출토지 분포 지도는 윤선태,『목간이 들려주는 백제 이야기』, 주류성, 2007, p.49 참조. 통일신라기에는 경주를 비롯한 김해, 인천, 익산, 창녕 등 전국에서 목간이 출토되었으나 왕성인 경주 안압지목간의 수가 제일 많다.

161 홍승우,「扶餘 지역 출토 백제 목간의 연구 현황과 전망」,『목간과 문자』 10, 한국목간학회, 2013 참조.

162 이하 별도의 주가 없는 백제 목간 개관은 국립부여박물관·국립가야문화재연구소,『나무 속 암호, 목간』, 예맥, 2009를 참조했다.

163 이병호,「扶餘 陵山里 出土 木簡의 性格」,『목간과 문자』 창간호, 한국목간학회, 2008, p.50.

164 능산리 출토 목간의 성격에 관한 구체적 연구는 이병호,『백제 불교 사원의 성립과 전개』, 사회평론, 2014, pp.143~180 참조.

165 이하 목간 번호는『韓國의 古代木簡』(국립창원문화재연구소, 2006)과『나무 속 암호, 목간』(2009)을 따른다.

166 平川南,「道祖神 신앙의 원류―고대 길의 제사와 양물형 목제품―」,『목간과 문자』 2, 한국목간학회, 2008, pp.48~49.

167 윤선태, 앞의 책, 2007, p.126.

168 이용현,「목간」, 충청남도역사문화연구원 편,『백제의 문화와 생활』, 충청남도역사문화연구원, 2007, pp.276~278; 국립중앙박물관,『문자, 그 이후』, 2011, p.154.

169 橋本繁,「윤선태 著《목간이 들려주는 백제 이야기》(주류성, 2007년)에 대하여」,『목간과 문자』 2, 한국목간학회, 2008, p.263.

170 윤선태, 앞의 책, 2007, p.136.

171 이병호, 앞의 글, 2008, p.80. 그는 '지약아'를 인명이나 관직명으로 보더라도 식미를 지급받는 사람이 아니라 지급하거나 관리하는 사람이라고 본다. 판독문은 이병호, 앞의 글, 2008, p.78 참조.

172 近藤浩一,「扶餘 陵山里 羅城築造 木簡의 硏究」,『백제연구』 39, 충남대학교 백제연구소, 2004, p.99.

173 윤선태, 앞의 책, 2007, p.138.

174 홍승우,「「佐官貸食記」에 나타난 百濟의 量制와 貸食制」,『목간과 문자』 4, 한국목간학회, 2009, p.40.

175 윤선태, 앞의 책, 2007, pp.155~156.

176 近藤浩一,「扶餘 陵山里 羅城築造 木簡의 硏究」,『백제연구』 39, 충남대학교 백제연구소, 2004.

177 윤선태,「扶餘 陵山里 出土 百濟木簡의 再檢討」,『동국사학』 40, 동국사학회, 2004; 앞의 책, 2007, pp.145~146.

178 백제 목간의 서풍에 대해서는 이성배, 「百濟書藝와 木簡의 書風」, 『백제연구』 40, 충남대학교 백제연구소, 2004 참조.

179 하일식, 「昌寧 仁陽寺碑文의 研究: 8세기 말~9세기 초 신라 지방사회의 단면」, 『한국사연구』 95, 한국사연구회, 1996, pp.27~28; 윤선태, 「咸安 城山山城 出土 新羅木簡의 用途」, 『진단학보』 88, 진단학회, 1999, p.18.

180 橋本繁, 앞의 글, 2008, p.270.

181 윤선태, 앞의 책, 2007, p.169.

182 이성배, 「百濟木簡의 書體에 대한 一考」, 『목간과 문자』 7, 한국목간학회, 2011, p.56.

183 강종원, 앞의 글, 2009, pp.247~249.

184 국립중앙박물관, 앞의 책, 2016, p.97.

185 홍승우, 앞의 글, 2009.

186 홍승우, 앞의 글, 2009, p.35.

187 명문과 해석은 국립부여박물관·국립가야문화재연구소, 앞의 책, 2009, p.60 참조.

188 손호성, 「부여 쌍북리 119안전센터부지 출토 목간의 내용과 판독」, 『목간과 문자』 7, 한국목간학회, 2011, pp.140~145. 갈홍葛洪이 370년경에 지은 도가의 고전인 「포박자抱朴子」, 「내편內篇」, 금단金丹 편에서는 구광단九光丹 제조 재료로 오석五石을 언급했다. 오석은 단사丹砂, 웅황雄黃, 백반白礬, 증청曾靑, 자석磁石으로 본다.

189 심상육·이미현·이효중, 「부여 '중앙성결교회유적' 및 '뒷개유적' 출토 목간 보고」, 『목간과 문자』 7, 한국목간학회, 2011, p.135.

190 일본에서는 79점의 '구구단'목간이 출토되었는데, 35점은 부적에 적힌 것이고 44점에는 구구단이 적혀 있다. 상세한 것은 桑田訓也, 「日本의 구구단·曆 관련 출토 문자자료와 그 연구 동향」, 『목간과 문자』 17, 한국목간학회, 2016 참조.

191 복원 모습은 윤선태, 「百濟의 '九九段' 木簡과 術數學」, 『목간과 문자』 17, 한국목간학회, 2016, p.21 그림5 참조. '구구술九九術'은 오랜 세월 수술을 대표하는 상징성을 지니고 있다. 그것을 직각삼각형에 담으려는 발상은 『주비산경周髀算經』에 3:4:5의 직각삼각형을 우주의 완전체로 이해한 점과 관련이 있다고 본다. 상세한 것은 윤선태, 같은 글, pp.21~22 참조.

192 심상육, 「부여 쌍북리 184-11 유적 목간 신출 보고」, 『목간과 문자』 10, 한국목간학회, 2013, p.187.

193 상세한 내용은 정훈진, 「부여 쌍북리 백제유적 출토 목간의 성격」, 『목간과 문자』 16, 한국목간학회, 2016, pp.224~226 참조.

194 심상육·이미현·이효중, 앞의 글, 2011, pp.124~134; 심상육·김영문, 「부여 구아리 319 유적 출토 편지목간의 이해」, 『목간과 문자』 15, 한국목간학회, 2015, pp.45~63. 전자인 2011년 글의 '중앙성결교회유적'은 후자인 2015년 글의 '구아리 319유적'이다. 목간 번호는 2011년의 글을 따른다.

195 심상육·김영문, 위의 글, p.45.

196 국립중앙박물관, 앞의 책, 2011, p.67.

197 심상육, 「부여 석목리 143-16 유적 문자자료 소개」, 한국목간학회 제26차 정기발표회 자료집, 한국목간학회, 2017.

198 김창석, 「나주 복암리 출토 목간 연구의 쟁점과 과제」, 『백제문화』 45, 공주대학교 백제문화연

구소, 2011; 윤선태, 「나주 복암리 출토 백제목간의 판독과 용도분석—7세기 초 백제의 지방지 배와 관련하여—」, 『백제연구』 56, 충남대학교 백제연구소, 2012a; 이용현, 「나주 복암리목간 연구 현황과 전망」, 『목간과 문자』 10, 한국목간학회, 2013.

199 황청련, 「「夫餘隆墓誌」에서 본 當代 中韓關係」, 충남대학교 백제연구소, 『百濟史의 比較研究』, 1993; 양기석, 「百濟 扶餘隆 墓誌銘에 대한 檢討」, 국사편찬위원회, 『國史館論叢』 62, 1995; 「百 濟 扶餘隆 墓誌銘의 '百濟 辰朝人'」 만승김현길교수정년기념논총간행위원회 편, 『金顯吉教 授定年紀念鄕土史學論叢』, 수서원, 1997; 안정준, 「扶餘隆 墓誌銘」, 권인한 외 편, 앞의 책(하), 2015, pp.335~349 참조.

200 김영관, 「百濟 義慈王 曾孫女 太妃 夫餘氏 墓誌」, 『백제학보』 창간호, 백제학회, 2010; 안정준, 「太妃 扶餘氏 墓誌銘」, 권인한 외 편, 앞의 책(하), 2015, pp.351~362 참조.

201 西安市 長安博物館 編, 『長安新出墓誌』, 北京: 文物出版社, 2011; 김영관, 「百濟 義慈王 外孫 李 濟 墓誌銘에 대한 연구」, 『백제문화』 49, 공주대학교 백제문화연구소, 2013; 안정준, 「李濟 墓 誌銘」, 권인한 외 편, 앞의 책(하), 2015, pp.363~377 참조.

202 이문기, 「百濟 黑齒常之 父子 墓誌銘의 檢討」, 『한국학보』 64, 일지사, 1991; 이도학, 「백제 흑치 상지 묘지명의 검토」, 『향토문화』 6, 향토문화연구회, 1991; 『백제장군 흑치상지 평전』, 주류 성, 1996; 오택현, 「黑齒常之 墓誌銘」, 권인한 외 편, 앞의 책(하), 2015, pp.379~396 참조. 그림 의 탁본은 李根源舊藏이었는데, 후에 蘇州文營會가 소장했다가 남경박물원으로 옮겼다.

203 송기호, 「黑齒常之 墓誌銘」, 한국고대사회연구소 편, 앞의 책(1권), 1992a, p.554.

204 오택현, 「黑齒俊 墓誌銘」, 권인한 외 편, 앞의 책(하), 2015, pp.397~409.

205 이문기, 「百濟 黑齒俊 墓誌銘의 判讀과 紹介」, 한국고대사학회, 『한국고대사연구회회보』 22, 1991.

206 송기호, 「黑齒俊 墓誌銘」, 한국고대사회연구소 편, 앞의 책(1권), 1992b.

207 송기호, 「珦將軍功德記」, 한국고대사회연구소 편, 앞의 책(1권), 1992c, pp.577~582.

208 北京圖書館金石組 編, 『北京圖書館藏 中國歷代石刻拓本匯編』 20冊, 鄭州: 中州古籍出版社, 1990, p.58.

209 윤용구, 「중국출토의 韓國古代 遺民資料 몇 가지」, 『한국고대사연구』 32, 한국고대사학회, 2003, p.313.

210 오택현, 「勿部珦將軍功德記」, 『목간과 문자』 12, 한국목간학회, 2014; 「勿部珦將軍功德記」, 권 인한 외 편, 앞의 책(하), 2015, pp.617~636 참조.

211 송기호, 앞의 글, 1992c, p.579, 주1.

212 김영관, 「中國 發見 百濟 遺民 祢氏 家族 墓誌銘 檢討」, 『신라사학보』 24, 신라사학회, 2012.

213 진씨 묘지명은 김영관, 「百濟 遺民 陳法子 墓誌銘 研究」, 『백제문화』 50, 공주대학교 백제문화 연구소, 2014; 정동준, 「陳法子 墓誌銘」, 권인한 외 편, 앞의 책(하), 2015, pp.473~492 참조. 난씨 묘지명은 최경선, 「難元慶墓誌銘」, 『목간과 문자』 13, 한국목간학회, 2014; 「難元慶墓誌 銘」, 권인한 외 편, 앞의 책(하), 2015, pp.493~534 참조.

214 김영관, 앞의 글, 2012, p.90.

215 최상기, 「「祢軍 墓誌」의 연구 동향과 전망」, 『목간과 문자』 12, 한국목간학회, 2014, 주5; 「祢 軍 墓誌銘」, 권인한 외 편, 앞의 책(하), 2015, pp.411~436 참조.

216 이도학, 「熊津都督府의 支配組織과 對日本政策」, 『백산학보』 34, 백산학회, 1987, p.92.

217 김영관,「百濟 遺民 禰寔進 墓誌 소개」,『신라사학보』 10, 신라사학회, 2007; 앞의 글, 2012; 최상기,「禰寔進 墓誌銘」, 권인한 외 편, 앞의 책(하), 2015, pp.437~451 참조.

218 김영관, 앞의 글, 2012, pp.113~115.

219 김영관,「百濟 遺民 陳法子 墓誌銘 硏究」,『백제문화』 50, 공주대학교 백제문화연구소, 2014, p.107; 박지현,「〈陳法子墓誌銘〉의 소개와 연구현황 검토」,『목간과 문자』 12, 한국목간학회, 2014, p.91; 정동준,「「陳法子 墓誌銘」 역주」,『목간과 문자』 13, 한국목간학회, 2014, p.285;「陳法子 墓誌銘」, 권인한 외 편, 앞의 책(하), 2015, p.474.

220 이문기,「百濟 遺民 難元慶 墓誌의 紹介」,『경북사학』 23, 경북사학회, 2000.

221 최경선,「難元慶墓誌銘」,『목간과 문자』 13, 한국목간학회, 2014;「難元慶墓誌銘」, 권인한 외 편, 앞의 책(하), 2015, pp.493~534 참조.

222 최경선, 위의 글, 2014, p.240; 위의 글, 2015, p.493.

223 출토지는 奈良文化財硏究所飛鳥資料館,『木簡黎明－飛鳥に集ういにしえの文字たち』, 2010, p.8 참조.

224 이치 히로키 지음, 이병호 옮김,『아스카의 목간』, 주류성, 2014, pp.66~67.

225 정현숙,「고대 동아시아 서예자료와 월성 해자 목간」,『동아시아 고대 도성의 축조의례와 월성해자 목간』 (한국목간학회 창립 10주년 기념 국제학술회의 논문집), 국립경주문화재연구소·한국목간학회, 2017d, p.280; 정현숙,「함안 성산산성 목간의 서체」,『韓國의 古代木簡 II』, 국립가야문화재연구소, 2017f, p.473 그림 4.

226 정현숙, 위의 글, 2017d, p.271

227 김창석,「大阪 桑津 유적 출토 百濟系 木簡의 내용과 용도」,『목간과 문자』 창간호, 한국목간학회, 2008.

228 기존에 사용한 용어인 '도래인渡來人'은 일본을 중심으로 하여 한반도에서 건너온 사람을 칭하는 일본 학계의 용어를 그대로 수용한 것이다. 삼국에서 당으로 유학 간 학생이나 승려를 '도당유학생', '도당유학승'으로 부르듯이, 한반도를 중심에 두고 한반도에서 일본으로 건너간 사람은 '도왜인'으로 부르는 것이 타당하다는 의견을 따른다. 노중국,『백제의 대외 교섭과 교류』, 지식산업사, 2012, pp.468~469.

229 三上喜孝,「일본 고대 목간의 계보－한국 출토 목간과의 비교검토를 통하여－」,『목간과 문자』 창간호, 한국목간학회, pp.196~199.

230 노중국, 앞의 책, 2012, pp.431~449.

231 이치 히로키 지음, 이병호 옮김, 앞의 책, 2014, p.63.

제4장

신라의 서예

The Calligraphy of

Silla

삼국 가운데 지리적으로 중국과 가장 멀리 떨어진 신라는 중국의 선진 문물을 가장 늦게 접해 초기에는 국가 발전이 늦었다. 그러나 그 덕분에 토속적이고 고유한 문화를 비교적 오랫동안 간직할 수 있었다. 그것은 서예문화에도 적용되어 고구려나 백제와는 다른, 신라 글씨의 고유성을 보존할 수 있었다.

이 장에서는 신라 서예의 본질을 파악하고 신라만의 절대색을 찾아보기 위해 현전하는 문자 자료를 통해 신라 서예의 총체적 모습을 살피고 거기에 내재된 다양성과 일관성을 고찰해 보고자 한다.

먼저 글씨를 쓰기 전에 지어진 명문의 연원과 특징을 살피기 위해 한자와 한문이 신라에 어떻게 수용되고 발전되었는지 알아보겠다. 다음으로 그것을 쓰거나 새긴 글씨를 재료별로 나누어 서체와 서풍의 일관성, 장법과 결구의 다양성을 자세히 살펴보겠다. 이를 통해 고구려나 백제와는 다른 신라 서예의 참모습을 파악하고, 나아가 그것이 가야와 일본, 그리고 통일신라 서예에 미친 영향을 알아봄으로써 한국 서예사에서 신라 서예가 차지하는 위상과 의미를 인지하게 될 것이다.

1. 한자의 수용과 변용

진한의 여러 소국 가운데 하나인 사로국斯盧國을 모태로 한 신라가 고대국가의 모습을 갖춘 것은 4세기 중반 무렵이다. 그러나 이후에도 한동안 신라는 고구려의 내정 간섭을 받았으며, 중국의 선진 문물도 고구려를 통해 접하였다. 그 시기는 내물왕대(356~402)부터 눌지왕대(417~458)인 4세기 후반에서 5세기 전반인데, 한자도 이 무렵에 신라로 들어왔다.

신라가 고구려와 교섭을 시작한 때는 4세기 후반이다. 381년 신라 사신 위두衛頭가 고구려 사신을 따라 전진前秦의 부견苻堅(재위 357~385)을 접견한 기록으로 보아 고구려가 그 교섭에서 안내, 통역 등 중요한 역할을 한 것으로 추정된다. 고구려는 372년(소수림왕 2) 6월, 부견이 사신과 승려 순도順道를 파견하여 불상과 불경을 보낸 후 불교를 공인했다. 또한 374년 동진의 승려 아도阿道가 들어와 불법을 전파한 사실은 고구려가 4세기 후반에는 중국 남북조의 문물을 적극적으로

수용했음을 의미한다.

399년 신라는 가야와 왜 연합군의 공격을 받아 왕도가 함락될 위기에 처하자 고구려에 원군을 청했고, 400년 광개토왕이 병력을 지원하여 그 연합군을 물리쳤다. 이후 고구려군은 신라에 계속 주둔하면서 신라 내정에 깊숙이 관여했다.[1] 5세기에 이루어진 고구려와 신라의 이런 정치적 예속관계는『삼국사기』,『삼국유사』,『일본서기』 등의 문헌 사료뿐만 아니라 〈광개토왕비〉(414), 〈충주고구려비〉(449), 신라 호우총에서 출토된 〈광개토왕호우〉(415), 서봉총에서 출토된 〈연수원년명은합〉(451) 등을 통해 알 수 있다. 이런 점으로 짐작컨대 5세기 신라의 문자는 고구려의 영향을 받아 점진적으로 발달했을 것이다.

신라가 고구려를 통해 한자를 수용했다는 것은 6세기 신라 금석문에서도 확인된다. 신라의 차자借字 표기법이, 고구려에서 이미 실시했던 석독釋讀 표기방식, 한문의 어순을 우리말 어순으로 조정하는 속한문체俗漢文體, 그리고 문미에 '之'를 의도적으로 기록하는 구두 표기 등에 기초하고 있다는 사실을 통해 알 수 있다.[2] 문장의 종결어조사 '之'의 사용은 〈광개토왕비〉, 〈충주고구려비〉, 〈모두루묘지명〉 등에서 보인다. 특히 〈충주고구려비〉에서는 '之'를 규칙적으로 문장의 종결어조사로 사용했고, 처격조사로 볼 수 있는 '中'의 표기도 확인된다.[3] 심지어 신라 이두吏讀의 기원을 고구려에서 찾기도 하는데, 순수한 한문식으로 보이는 〈광개토왕비〉에도 이두식 어순이 보이는 것을 예로 들 수 있다.[4] 따라서 신라 한문의 원형은 대체로 삼국 가운데 가장 선진국이었던 고구려에서 비롯되었다는 것을 알 수 있다.

6세기 초 신라의 한문 수준은 그리 높지 않았다. 〈포항중성리비〉(501)의 문장은 후대의 이두 수준에 미치지 못하여 행위의 주체와 객체를 분간할 수 없다. 그리고 〈포항냉수리비〉(503)도 수식어가 전혀 없고 핵심 내용과 제반 사항을 나열하는 데 그쳤다. 그러나 〈울진봉평리비〉(524)는 교를 내린 이유를 별교로 명시하고 경고 문구에서도『논어』의 내용을 인용하는 등 이전의 두 비에 비해 문장의 수준이 높아졌다.[5] 이는 긴비 시기가 520년 법흥왕의 율령 반포 이후라는 것과 연관이 있어 보인다. 그러나 〈울진봉평리비〉가 세워진 이듬해에 왕실 핵심 집단의 행차를 기록한 〈울주천전리서석원명〉(525)은 신라식 한문을 구사하고 있어 신라

는 아직 중국식 한문을 구사할 수준에 이르지 못했음을 알 수 있다. 같은 해에 전형적 한문식으로 표현한 백제의 〈무령왕지석〉(525)과 비교해 보면, 신라의 문장 수준이 백제에 미치지 못했다는 것이 확인된다.[6]

당시 남조와의 통교로 선진 문물을 수용한 백제는 중국식 한문 표현 또는 그것에 근접한 속한문 표기방식을 주로 사용했고, 7세기까지도 한문식 어순을 거의 유지한 채 '耳', '也', '之' 등의 허사를 문장의 종결어조사로 선택하는 속한문 단계에 머물렀다.[7] 이런 백제의 한문 수준과는 다른, 신라의 6세기 전반 문자문화에 대해 『양서』는 "문자가 없어 나무에 새겨 신표로 삼는다. 백제의 통역이 있어야 의사를 소통할 수 있다"라고 기록했다.[8] 양나라(502~557) 사서의 이 기록은 양나라에 조공한 사신들을 그리고 기록한 〈양직공도〉(그림 3-1)의 백제 사신에 대한 기록을 통해서도 확인된다.

이에 대해 양나라가 신라에 관한 정보를 백제를 통해서 얻었고, 521년 신라 사신이 백제 사신을 따라 양나라와 통교할 때 백제 사신을 통해서 의사를 전달받았기 때문에 신라에는 문자가 없다고 여겼다는 의견, 백제가 양나라에 신라를 폄하해서 보고했다는 의견 등이 제시되었다. 후자 의견이 지배적인데 그 근거는 신라가 520년에 율령을 반포했는데 문자가 없다는 것은 사실이 아니기 때문이다. 또한 백제와는 달리 당시 신라의 문서행정제도가 각목刻木, 즉 간단한 목간 기록과 그에 부수된 구두口頭를 이용한 명령 전달체계로 진행되었음을 '무문자 각목위신 無文字 刻木爲信'으로 표현한 것일 수도 있기 때문이다.[9]

원래 고구려에 속해 있었으나 6세기에 신라로 편입된 지역에 세워진 〈울진봉평리비〉와 〈단양적성비〉(550년경)도 신라식 한문을 구사하고 있어 비록 고구려의 영향력 아래 있었지만 그 수준이 순한문식으로 지은 〈광개토왕비〉에 미치지 못한다. 그러나 〈단양적성비〉와 〈대구무술명오작비〉(578)[10]가 〈광개토왕비〉처럼 종결어조사 '之'를 비문의 마지막 자로 사용한 것, 거의 비슷한 시기에 세워진 〈단양적성비〉와 〈명활산성비〉(551), 2점의 〈성산산성목간〉[11]이 〈충주고구려비〉처럼 처격조사 '中'을 사용한 것은 분명 고구려 한문의 영향일 것이다.

6세기 중반 이후의 〈단양적성비〉, 〈대구무술명오작비〉에서와 같이[12] 신라는 교착어인 우리말의 특징을 한자로 표기하는 방식, 즉 한문의 어순만을 조정하거

그림 4-1 신수문동경(좌)과 명문 그림(우), 수나라(7세기), 지름 16.5cm, 경주 황룡사지 출토, 국립경주박물관 소장.

나 종결사를 덧붙이는 속한문 단계를 뛰어넘어 처격조사나 어미를 한자로 직접 표기하려는 경향을 보인다. 6세기 말 이후 고구려, 백제에서는 이두식 표기가 정체 또는 퇴조한 것과는 달리 신라에서는 6세기 말에서 7세기로 접어들면서 더욱 발전했다.[13]

특히 560년대에 세워진 4기의 〈진흥왕순수비〉는 이전의 〈울진봉평리비〉보다 진일보하여 전체가 유기적으로 연결된 세련된 문장을 기술하고 있는데, 이런 변화는 한문 이해 수준의 향상뿐만 아니라 법제의 변화 및 정치 운영의 성숙에서 비롯된 것으로 여겨진다.[14] 더불어 왕의 순수를 기록한 특별한 목적의 문장이 더욱 발전된 형식으로 표기된 것도 주목할 만한데, 이것은 글씨에서도 마찬가지이다.

신라는 565년(진흥왕 26) 북제로부터 책봉을 받았고, 이후 수나라에는 더욱 적극적으로 사신을 파견했다. 이는 고구려의 압박에 대비한 정치적 목적을 띤 외교 전략이기는 하지만 4세기의 고구려를 통한, 그리고 6세기의 백제를 통한 간접 교섭과는 달리 직접적이고 빈번한 교류가 이루어져 물자와 문서가 오갔을 것이며 신라의 사성이 수나라에 직접 전해졌을 것이다.

이를 증명하는 유물은 경주 황룡사지에서 출토된 수나라의 〈신수문동경神獸文銅鏡〉(그림 4-1)이다. 『삼국사기』, 『삼국유사』에 의하면 553년(진흥왕 14) 월성 동

쪽에 새 궁궐을 지으려고 하자 황룡이 나타남에 따라 그곳에 황룡사라는 절을 짓기 시작했다. 584년(진평왕 6) 황룡사 금당이 건립되었고, 황룡사는 이후 몇 차례 중건되면서 고려시대까지 국가와 왕실의 보호 아래 호국 사찰로서 숭앙되었다. 〈신수문동경〉은 황룡사 목탑지 진단구鎭檀具로 매납埋納되었던 것인데 주연대周緣帶에 33자의 명문이 음각되어 있다. 글씨는 고박한 신라풍과는 다른, 소랑하고 정연한 수나라 서풍을 그대로 보여 주는데, 이는 수나라와 신라의 교류를 통해 수나라 글씨가 신라로 유입되었다는 것을 증명한다.

608년(진평왕 30) 신라의 원광법사는 왕의 요청으로 고구려 정벌을 위해 청병을 요청하는 「걸사표乞師表」를 지어 수나라에 보냈으며, 당시 신라의 문자 수준에 대해 수나라 사서인 『수서』에서는 "신라의 문자나 갑병(무기와 그 체계)이 중국과 같다"[15]고 했다. 이러한 『수서』의 표현은 중국과 동일한 한자를 사용한다는 것인지, 문장의 구사 능력이 중국과 동일하다는 것인지 분명하지 않다.[16] 그러나 후자가 아닌 전자라 할지라도 약 100년 전 『양서』의 표현과 비교해 보면, 신라의 한문은 상당히 발달했으며 그 결과 문자문화가 발전되었음을 알 수 있다.

순우리말식 어순인 신라의 이두는 〈월성해자목간149호〉(그림 4-54)에서 확인되는데, 이 목간의 하한연대는 679년이므로 늦어도 이 무렵에 신라의 이두가 완성되었음을 알 수 있다. 또한 이 시기는 설총의 활동 시기와도 일치하므로 설총이 이두를 만들었다는 기록이 사실임이 증명된다.

이제 이런 과정을 거쳐 한자와 한문을 수용하고 발달시켜 마침내 이두를 탄생시킨 신라의 글씨는 어떤 모습을 띠며, 어떻게 변화했는지 살펴보자.

2. 신라 서예의 특징

신라의 서예를 논하기 전에 삼국기 신라와 통일기 신라의 경계를 먼저 규정할 필요가 있다. 신라는 통일기에 접어들면서 당나라와의 잦은 교섭으로 인해 실시간으로 당의 문화를 적극 수용하기 때문에 삼국기와는 서예문화의 색깔이 다르다. 따라서 고구려, 백제와 공존한 삼국기 신라의 범위 안에서 서예를 논하는 것

이 고구려, 백제 서예와의 비교에서 형평성에 맞다고 생각한다.

신라사의 시기 구분은『삼국사기』와『삼국유사』에 언급되어 있다.『삼국사기』
는 신라를 상대上代·중대中代·하대下代로 나누었고,『삼국유사』는 상고上古·중고
中古·하고下古로 구분했으나, 무열왕의 즉위년인 654년을 전 시대와는 다른 시
대적 변혁기로 인식한 점은 같다. 654년이『삼국사기』에서는 중대의,『삼국유
사』에서는 하고의 시작이다.[17] 신라와 당의 정치 교류는 621년(진평왕 43)에 처
음 시작되었으며,[18] 서예사에서는 648년(진덕왕 2)에 당 태종의 〈진사명晉祠銘〉
(646)과 〈온천명溫泉銘〉(648)이 신라에 들어왔다는 기록이 있다.[19] 따라서 삼국기
신라를『삼국사기』와『삼국유사』의 654년 이전으로 잡아 이 책에서는 절대연도
가 확실한 문자 유물 중에서 진덕왕대(647~654)까지의 자료만 살펴보고자 한다.

신라의 문자 자료는 고구려나 백제에 비해 종류는 적지만 수량은 훨씬 많다.
따라서 그 내용이 다양하며, 그것은 곧 6세기부터 통일의 기반을 다져가는 신라
의 발전적 모습을 보여 준다. 목간은 백제에 비해서 훨씬 많아 행정 관리들의 서
사 교육을 통해 행정문서 기록 활동이 활발하게 이루어졌음을 말해 준다. 이제
신라 사회의 발전상을 기록한 글씨를 4~7세기 동명과 칠기명, 석각, 묵서명과
토기명, 목간을 통해 논해 보자.

(1) 정연하면서 단아한 동명·칠기명 글씨

일반적으로 신라의 문자 자료라고 하면 20여 점의 6세기 금석문을 떠올린다.
그만큼 신라는 6세기 석비에 많은 문자를 남겼고, 그동안 그것들이 신라사는 물
론 신라 서예사 연구의 주요 대상이었다. 그러나 신라는 6세기 이전에도 왕도 경
주 지역의 고분에 매장된 청동 및 칠기 유물에 1~4자의 문자를 남겼으며, 이를
통해 6세기 이전 신라인의 문자 생활을 부분적으로나마 엿볼 수 있다(표 4-1). 그
중 중요 문자 자료 대부분이 최고비最古碑인 〈포항중성리비〉보다 이른 시기의 유
물에서 발견되었다. 이제 동명, 칠기명 글씨를 자세히 살펴보자.[20]

이처럼 경주 지역 고분 출토 문자들은 4~6세기의 돌무지덧널무덤에서 출토된
청동합靑銅盒, 관식冠飾, 초두鐎斗, 동탁銅鐸 등의 금속공예품에 주로 새겨져 있
다.[21] 문자 유물이 출토된 고분은 4~5세기로 추정되는 계림로鷄林路고분군과 황

표 4-1 4~6세기 신라 동명·칠기명 개요

구분	유물명	연대	서체	재료	크기(cm)	출토지 / 소재지
1	'弔'명청동합	4~5C	전서	청동	15.5×18	계림로고분군 / 국립경주박물관
2	'高德興鑄'명초두	4~5C	해서	청동	38	황오동고분군 / 국립경주박물관
3	'大富'명청동합	4~5C	예서	청동	14.4	황오동고분군 / 국립경주박물관
4	'大富貴'명동탁	4~5C	예서	청동	12×9.8	황오동고분군 / 국립경주박물관
5	'馬朗'명칠기	5C	해서	옻		황남대총 남분 / 국립중앙박물관
6	'夫人帶'명은허리띠	5C	해서	은	12.3	황남대총 북분 / 국립중앙박물관
7	'夫'명·'百'명은관식	5C	해서, 예서	은		황남대총 북분 / 국립중앙박물관
8	'下□'명금동제품	5C	예서	금동	2.2	황남대총 북분 / 국립중앙박물관
9	'東'명칠기	5C	해서	옻	14.4×4.2	황남대총 북분 / 국립중앙박물관
10	'董'명칠기	6C	해서	옻	10	천마총 / 국립경주박물관

오동皇吾洞고분군, 5~6세기로 추정되는 황남대총과 천마총 등이다.

5세기 중엽의 것으로 여기는 서봉총, 5세기 후반에서 6세기 전반의 것으로 추정하는 호우총에서도 각각 〈연수원년명은합〉(451), 〈광개토왕호우〉(415)가 출토되었다. 이들은 당시 신라와 고구려의 정치적 예속관계로 인해 고구려에서 유입된 부장품이기 때문에 신라 서예에 영향을 주었다는 것을 제2장 '고구려의 서예'편에서 이미 언급했다.

계림로고분에서는 전서로 쓴 〈'조弔'명銘청동합〉(그림 4-2)이 출토되었는데, 이

그림 4-2
'弔'명 청동합(좌)과 명문(우),
신라(4~5세기), 15.5×18cm,
경주 계림로고분군 출토,
국립경주박물관 소장.

그림 4-3
'高德興鐂'명초두 손잡이 이면,
신라(4~5세기), 길이 38cm,
경주 황오동고분군 출토,
국립경주박물관 소장.

것은 피장자의 죽음을 애도하는 부장품이다.

대릉원 동쪽 편 주택가에 흩어져 있는 신라 귀족들의 묘역인 황오동고분에서도 '고덕흥장高德興鐂'명銘초두, '대부大富'명銘청동합, 전면에 '대부귀大富貴', 후면에 '선우양宣牛羊'이 주조된 동탁이 출토되었다.

삼족三足 초두의 손잡이 이면裏面에 음각으로 새겨진 명문 "高德興鐂"(그림 4-3)은 사용자의 이름 또는 "덕이 높아지고 모든 것이 잘 되기를 바란다"는 길상구로 본다. 초두는 약, 술, 음식 등을 끓이거나 데우는 데 사용하는 용기로서 원래는 다리만 있는 것을 초두라 했다. 중국에서는 한대부터 사용하기 시작하여 위진남북조시대에 널리 사용되었으며, 우리나라에서도 삼국시대 이래 사용되었다.[22]

명문의 글씨는 행서의 필의가 있는 해서로 쓰여 유려하면서 힘차다. 원전圓轉의 필법은 황남대총 유물 문자의 방절方折과 대비된다. 특히 '高' 자의 口는 원에 가까워 6세기의 〈단양적성비〉나 〈창녕진흥왕척경비〉의 그것과 유사하다.

청동합 바닥 외면에 새겨진 명문 "大富"(그림 4-4)는 다른 세상에서의 복을 기원하는 길상구인데 예서로 쓰였다. 신라에서는 생활 도구에 사회생활과 관련된 길상문구를 즐겨 사용했으며, 사후에는 피장자의 부장품으로 사용했음을 알 수 있다.

동탁의 전면에는 "大富貴", 후면에는 "宣牛羊"이 양각으로 주조되어 있다(그림 4-5). 형태는 일반 마탁과 같으나 명문의 내용으로 보아 제기의 일종일 가능성도 있다. 글씨는 '大富'명과 같은 예서로 쓰였다. 이처럼 황오동고분군의 청동 명문은 예서와 해서로 쓰여 6세기 석비의 예서 필의가 있는 해서 글씨의 뿌리를 알 수 있다.

4, 5세기 신라 동명의 글씨는 주로 예서와 해서 또는 행서의 필의가 있는 해서, 심지어 전서로 쓰이기도 하여 모든 서체가 통용되었다는 것을 말해 주며, 6세기 석비의 예서의 필의가 있는 해서의 연원이 여기에 있음을 알 수 있다.

그림 4-4
'大富'명청동합(좌)과
명문(우), 신라(4~5세기),
높이 14.4cm,
경주 황오동고분군 출토,
국립경주박물관 소장.

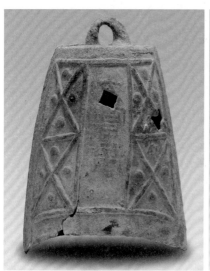
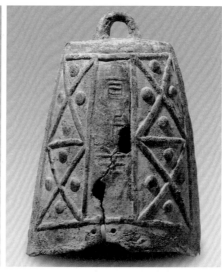

그림 4-5
'大富貴'명동탁 전면(좌)·
후면(우), 신라(4~5세기),
12×9.8cm,
경주 황오동고분군 출토,
국립경주박물관 소장.

　　무덤 축조 시기가 상한 5세기 초반, 하한 5세기 후반의 것으로 추정되는 황남대총[23]과 6세기 초반의 것으로 추정되는 천마총 출토 유물을 통해서 5, 6세기의 문자를 살펴볼 수 있다.

　　쌍분인 황남대총에서 남분이 북분보다 먼저 조성된 것으로 보며, 북분의 남자는 5세기 중반 이후, 여자는 5세기 후반에 매장된 것으로 추정한다. 북분에서는 〈'부인대夫人帶'명銘은허리띠〉, 〈'부夫'명·'백百'명銘은관식〉, 〈'하□下□'명銘금동제품〉, 〈'동東'명銘칠기〉가 출토되었고, 남분에서는 〈'마랑馬朗'명銘칠기〉와 〈'왕공대중王公大中'명銘동경〉이 출토되었다.

부인의 띠라는 표시인 '부인대'명(그림 4-6)은 은허리띠의 끝에 달리는 장식에 예리한 도구로 음각되어 있어 피장자가 여성임을 알려 준다. 해서로 쓴 같은 크기의 세 글자는 가늘고 딱딱한 분위기를 연출해 서봉총 출토 고구려의 〈연수원년 명은합〉과 서풍이 유사하며, 5세기의 신라 글씨가 그리 졸박하지 않았음을 말해 준다.

'부夫'명·'백百'명(그림 4-7)은 은으로 만든 새 날개 모양의 관장식 이면에 작은 글자로 새겨져 있다. 이 유물은 '부인대'명은허리띠와 같은 북분에서 출토되어 '夫' 자는 '夫人帶'와 어떤 관련이 있는 것으로 추정된다. 얕게 새긴 '夫' 자는 두 가로획의 시작이 춤추는 듯한 율동미가 있는 자유분방한 해서이고, '百' 자는 첫 획의 길이가 길고 파책의 필의가 있는 예서이다. 이로 보아 5세기 신라에서는 예서와 해서가 주로 쓰였으며, 이는 곧 6세기 석비의 예서 필의가 있는 해서 글씨의 연원임을 알 수 있다.

마구류와 함께 출토된 〈'하□下□'명금동제품〉(그림 4-8)은 매우 작은 파편이므로 구체적 용도를 알 수 없으며, '下□'의 의미도 알 수 없다. 딱딱한 직선획으로 쓰인 해서는 '夫人帶'명의 '夫人'과 유사하지만 자형이 편형이고 둘째, 셋째 획의 수필收筆을 현침법懸

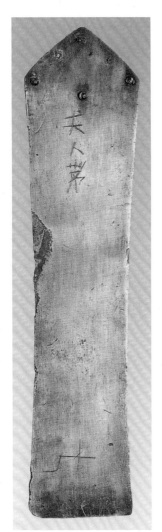

그림 4-6
'夫人帶'명은허리띠,
신라(5세기), 길이 12.3cm,
경주 황남대총 북분 출토,
국립중앙박물관 소장.

그림 4-7
은관식 '夫'명(좌)·'百'명(우), 신라(5세기), 경주 황남대총 북분 출토, 국립중앙박물관 소장.

그림 4-8 '下□'명금동제품, 신라(5세기), 길이 2.2cm,
경주 황남대총 북분 출토, 국립중앙박물관 소장.

그림 4-10 '馬朗'명칠기(좌)와 바닥 외면(우), 신라(5세기), 지름 4.8cm,
경주 황남대총 남분 출토, 국립중앙박물관 소장.

그림 4-9
'東'명칠기, 신라(5세기), 14.4×4.2cm,
경주 황남대총 북분 출토,
국립중앙박물관 소장.

釘法으로 쓴 점이 다르다. 비교적 정연하고 필법에 맞는 해서를 구사한 것으로 보아 5세기 신라 글씨의 수준이 그리 낮지 않음을 알 수 있다. 현침법을 두 번째 글자 머리 부분의 마주 보는 두 획의 수필에도 사용했는데 이는 마치 붓으로 쓴 것 같은 각법이다.

　묵칠墨漆된 칠기의 외면에 쓰인 주서朱書 "東"(그림 4-9)은 제작자의 이름으로 추정되는데, 비록 한 글자지만 초서의 결구를 해서의 필법으로 쓴 굳건하면서 정연함이 서사 솜씨의 능숙함을 보여 준다. 이 글자는 앞의 것들과 더불어 5세기 신라 글씨의 높은 수준을 보여 준다. 한편 남분에서 출토된 칠기의 바닥 외면에는 주서 "馬朗"이 쓰여 있다(그림 4-10). 정방형인 두 글자는 남북조풍의 해서로 쓰

그림 4-11
'董'명칠기, 신라(6세기), 길이 10cm, 경주 천마총 출토,
국립경주박물관 소장.

였는데, 결구와 필법이 동시대의 중국 글씨에 뒤지지 않는다. 같은 남분에서 출토된 '왕공대중'명청동거울의 이면에는 총 10자의 명문이 주조되어 있는데, 길상구와 거울의 디자인을 볼 때 중국에서 수입하여 부장한 것으로 보인다.

6세기 초의 능으로 보는 천마총에서 출토된 유일한 문자 유물인 〈'동董'명칠기〉(그림 4-11)의 "董"은 황남대총 북분의 "東"과 마찬가지로 제작자의 이름으로 추정된다. 비록 한 글자이지만 기필을 장봉과 방필로 쓴 장방형의 '東'자와는 달리 수필이 부드러운 원필로 쓰여, 두 글자는 서풍이 다르다. 유려하면서 무밀한 결구에서 6세기 초의 부장품 명문 글씨의 수준이 5세기의 그것보다 상당히 높아졌음을 알 수 있다.

(2) 고박하면서 토속적인 석각 글씨

6, 7세기 신라의 문자 자료에는 비문이 압도적으로 많으나 묵서명이나 토기명도 있어 신라 글씨의 이면을 들여다 볼 수 있다. 신라의 석비는 대부분 6세기에 세워졌으며,[24] 서울, 충청도, 경상도, 함경도에 고루 분포되어 있지만 경주 지역을 중심으로 한 경상북도에 집중되어 있다.

비의 내용은 율령에 관한 것, 왕실 행차와 왕의 순수 등 왕실 관련 일을 기록한 것, 저수지 및 산성 축조 등 역역力役 공사에 관한 것이 주를 이루고 있어 발전적이고 역동적인 6세기 신라의 모습을 잘 보여 준다. 고구려나 백제에는 불교 관련 서적書跡과 사적私的 용도의 서적이 많은 데 비해 신라에는 불교 관련 서적은 상대적으로 적고,[25] 공적公的 용도의 서적이 주를 이룬다.[26]

6세기 신라비의 가장 큰 특징은 자연석을 그대로 이용하거나 또는 비면을 약간 다듬어서 원필의 해서로 쓰고 새긴 것이다. 그 해서에는 대부분 예서의 필의가 많고 전서와 행·초서의 필의도 보인다. 다양한 자연석의 형태를 따른 장법과 결

구는 정연하지 않다. 장법은 휘어지고 결구는 해서의 표준 형태를 벗어났는데, 대부분의 선행 연구는 이것이 신라 서예의 후진성에서 기인한 것으로 여기고, 그 수준이 중국의 선진 문물을 직접 수용한 고구려와 백제에 미치지 못한 것으로 폄훼했다. 그러나 이런 주장은 재료의 성질이나 형태 등을 고려하지 않은 무조건적 상대 비교에서 도출된 결론이며, 필자는 각 명문이 그렇게 쓰인 이유에 대해 이미 수차례 논했다.[27] 그리고 상술한 4~6세기 동명, 칠기명에서도 글씨의 수준이 높다는 것을 이미 확인했다.

여기에서는 6세기 신라비의 형태와 그것을 고려한 장법과 결구의 특징을 통해서, 전체적으로 질박한 서풍 속에서 결구는 어떤 형태를 띠고 있는지 좀 더 구체적으로 살펴보겠다. 시기에 따른 글씨의 변화를 살피기 위해 원칙적으로 표 4-2[28]의 시기 순으로 논하겠지만, 필요할 경우 후대의 것도 함께 언급할 것이다.

표 4-2　6~7세기 신라 문자 자료 개요

구분	유물명	연도	서체	재료	형태	크기(cm)	출토지 / 소재지	문화재 지정
1	포항중성리비	501	해서	자연석	역사다리꼴	105.6×59.4×14.7	경북 포항 / 국립경주문화재 연구소	국보 제318호
2	포항냉수리비	503	해서	자연석	사다리꼴	60×70×30	경북 포항 / 경북 포항 신광면사무소 마당	국보 제264호
3	울진봉평리비	524	해서	자연석	장형	204×54.5	경북 울진 / 울진봉평신라비전시관	국보 제242호
4	울주천전리서석 계사명	513	해서	암벽	편방형		울산 울주 / 울주 두동면	국보 제147호
5	울주천전리서석 원명(을사명)	525	해서	암벽	평행사변형	48×42.3	〃	〃
6	울주천전리서석 을묘명	535	해서	암벽	장방형		〃	〃
7	울주천전리서석 추명(기미명)	539	해서	암벽	평행사변형	48×52.7	〃	〃
8	울주천전리서석 계해명	543	해서	암벽	정사각형		〃	〃
9	울주천전리서석 을축명	545	해서	암벽	편방형		〃	〃
10	울주천전리서석 신해명	591년 추정	해서	암벽	장형		〃	〃

11	영천청제비 병진명	536	해서	자연석	오각형	130×75	경북 영천 / 영천 청제 앞	보물 제517호
12	순흥벽화고분 묵서명	539	해서	흙	2행		경북 영주	
13	단양적성비	550년 경	해서	자연석	편란형	93×109	충북 단양 / 단양 적성 안	국보 제198호
14	명활산성비	551	해서	자연석	장방형	65×31×16.5	경주 명활산성 터 / 국립경주박물관	
15	임신서기석	552	해서	자연석	역사다리꼴	34×12.5×2	경주 / 국립경주박물관	보물 제1411호
16	'대간'명고배	561년 이전	해서	흙	2자	높이 8.3	경남 창녕 / 부산대학교박물관	
17	창녕진흥왕 척경비	561	해서	자연석	정방형	172×204	경남 창녕 / 만옥정공원	국보 제33호
18	북한산진흥왕 순수비	568	해서	돌 (정형비)	장방형	155.1× 71.5×16.6	서울 북한산 / 국립중앙박물관	국보 제3호
19	마운령진흥왕 순수비	568	해서	돌 (정형비)	장방형	146.5× 44.2×30	함남 마운령 운시산 / 함남 함흥본궁	북한 국보 제111호
20	황초령진흥왕 순수비	568	해서	돌 (정형비)	장방형	151.5× 42.7×32	함남 황초령 / 함남 함흥본궁	북한 국보 제110호
21	대구무술명 오작비	578	해서	자연석	역사다리꼴	103×65×12	대구 / 경북대학교박물관	보물 제516호
22	남산신성비제1비	591	해서	자연석	장란형	91×44×14	경주 / 국립경주박물관	
23	남산신성비제2비	591	해서	자연석	장방형	121×47×14	경주 / 국립경주박물관	
24	남산신성비제3비	591	해서	자연석	역사다리꼴	80.5×30×10	경주 / 국립경주박물관	
25	남산신성비제4비	591	해서	돌(비편)		40×34	경주 / 국립경주박물관	
26	남산신성비제5비	591	해서	돌(비편)		22×20	경주 / 국립경주박물관	
27	남산신성비제6비	591	해서	돌(비편)		18×8	경주 / 국립경주박물관	
28	남산신성비제7비	591	해서	돌(비편)		26×18.5	경주 / 국립경주박물관	
29	남산신성비제8비	591	해서	돌(비편)		22.5×22.2	경주 / 국립경주박물관	
30	남산신성비제9비	591	해서	자연석	장방형	90×39×23.5	경주 / 국립경주박물관	
31	남산신성비 제10비	591	해서	돌(비편)		27×16.5×13	경주 / 국립경주박물관	
32	순흥어숙묘 명문분비	595	해서	돌	1행		경북 영주 / 경북 영주	
33	유개고배묵서명	6C 말~ 7C 초	해서	흙	2행		– / 국립경주박물관	

2009년 5월, 경상북도 포항시 북구 신광면에 있는 〈포항냉수리비〉의 발견 지점에서 동쪽으로 약 8.7km 떨어진 흥해읍에서 발견된 신라 최고비인 〈포항중성리비〉(그림 4-12)[29]는 율령비이다. 비의 형태는 대략 긴 역사다리꼴의 자연석이며, 재질은 흑운모화강암이다. 비의 상부는 둥글다. 우측은 아래로 내려오면서 점점 좁아져 하부는 거의 직선에 가깝고, 좌측은 하부로 내려오면서 자연스럽게 점점 좁아진다. 하부에 약 19~22cm 정도 빈 공간이 있는데, 이는 비를 세우기 위해 남겨 둔 공간으로 보인다.[30] 비의 건립 연대는 첫머리의 '신사辛巳'로 추정하는데, 같은 '신사'인 〈창녕진흥왕척경비〉(561)보다 60년 이른 501년으로 본다. 명문은 12행, 행 6~21자로 총 203자이다. 내용은 〈포항냉수리비〉처럼 재물 또는 토지 등 재산과 관련된 소송의 평결로, "과거에 모단벌의 재물을 다른 사람이 빼앗았는데 그 진상을 조사하여 진실을 밝혀 본래의 주인에게 되돌려 주며, 향후 이에 대한 재론을 못하도록 한다"고 하고, "이런 평결의 과정(관련자 등)과 내용을 현지에서 반포하여 현지인과 후세에 경계로 삼는다"고 쓰여 있다.

이 비는 신라 관등제의 성립 과정, 신라 6부의 내부 구조, 신라의 지방통치와 분쟁 해결 절차, 궁宮의 의미, 사건 판결 후 재발 방지 조치 등 신라의 정치적·경제적·문화적 상황을 담고 있어 매우 중요한 사료적 가치를 지닌다.

명문의 서체는 원필의 해서이며 파책이 없어 고예古隸의 분위기가 느껴진다.[31] 이런 고박한 서풍은 삼국기뿐만 아니라 당풍을 수용한 통일기에도 무명서자들에 의해서 지속적으로 계승되었다.[32] 또 이런 분위기의 글씨는 상술한 4~6세기 고분 출토 유물의 비교적 정연한 글씨와는 달라 왕족이나 귀족들의 부장품에 쓴 글씨와 석각 글씨는 서풍이 다름을 알 수 있다.

부정형인 비의 형태를 따른 장법도 당연히 정연하지 않다. 머리글자인 '辛巳'와 아래 '折盧'를 연결해 보면, 행이 비의 형태를 따라 둥글게 휘어졌음을 알 수 있다. 2행의 상부는 비의 상부 형태를 따라 둥근데 하부로 내려가면서 비의 형태를 따라 똑바로 내려온다. 3행도 2행과 같으며, 기운 정도가 점점 완만하지만 11행까지 이런 장법이 계속된다. 마지막 행의 '沙喙心刀哩口'는 비의 좌측 형태를 따라 반듯하다.

위아래 두 글자에서 이것을 더 분명히 확인할 수 있다(표 4-3). 2행의 '喙部'는

표 4-3 비의 형태를 따른 〈포항중성리비〉 명문의 장법과 결구

沙喙 12-1	尊人 11-1	使人 10-10	干支 5-14	沙喙 2-8	干支 2-6	喙部 2-1

표 4-4 비의 형태를 따른 〈포항중성리비〉 명문의 결구

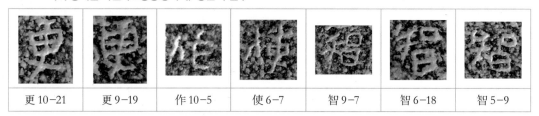

更 10-21	更 9-19	作 10-5	使 6-7	智 9-7	智 6-18	智 5-9

중심이 좌측으로 심하게 기울어져 있는데, 이것은 비 우측의 움푹 들어간 부분을 따른 장법 때문이다. 다음 행으로 갈수록 좌측으로 기울진 경사가 점차 완만해지다가, 11행의 '尊人'은 약간만 기울어지고 마지막 행인 12행의 '沙喙'은 거의 반듯한데, 이것은 비의 좌측 경사가 수직에 가깝기 때문이다. 5행의 '干支'는 장형인데 이것도 장형인 비의 형태를 따른 것이다. 10행의 '使人'에서 '使' 자의 마지막 획을 짧게 처리하여 하부가 좁은 형태로 쓴 것, '人' 자의 파책을 짧은 획으로 써 하부를 좁게 한 것, 11행 '人' 자의 파책을 같은 형태로 한 것도 비의 형태를 따라 만들어진 결구이다. '使人', '尊人' 두 글자를 보편적 해서와 비교하면 약간 어눌하지만 이 비에서는 오히려 더 자연스럽다. 이는 서사 공간에 부합하는 결구를 구사했기 때문이다.

표 4-4에서 비의 형태를 따른 결구를 다시 확인할 수 있다. 먼저 '智' 자는 길이와 밀도의 차이는 있으나 모두 역사다리꼴이다. 5행의 '智' 자 상부를 보면 矢와 口 사이의 간격이 벌어져 전체적으로 나머지 두 '智' 자에 비해 정사각형에 가깝다. 이는 서투른 솜씨 때문이 아니라 글자 주위의 넉넉한 공간을 채우기 위한 의도적 기법이다. 좌우로 구성된 '使' 자와 '作' 자도 변과 방의 중심선을 살펴보

면, 상부가 넓고 하부로 내려올수록 좁은 비의 형태와 같은 구조를 취하고 있다.

'更' 자도 보편적 해서와 비교해 보면, 첫 획보다 曰이 너무 커 기형으로 보이지만 이것은 상부를 크고 넓게, 상대적으로 하부를 작고 좁게 보이게 한다. 마지막 획인 파책도 우측으로 길게 뻗어 안정감 있게 쓰는 것이 보편적 형태인데, 여기서는 짧게 썼다. 특히 10행의 '更' 자에서 曰의 비대칭적 자형은 비의 형태와 일치한다. 이렇게 서자는 같은 글자의 대소, 장단, 소밀, 형태 등에서 다양한 변화를 추구하면서 6행의 '使' 자, 10행의 '更' 자처럼 비의 형태와 같은 글자를 적재적소에 배치하는 절묘한 기법을 구사하고 있는데, 이것이 6세기 신라비 글씨의 가장 큰 특징이다.

〈포항중성리비〉와 비의 형태, 장법, 결구가 유사한 신라비로는 〈임신서기석〉(그림 4-13), 〈대구무술명오작비〉(그림 4-14)가 있고, 중국비로는 북위의 〈승흔조상기僧欣造像記〉(그림 4-15), 〈염혜단등조상기閻惠端等造像記〉(그림 4-16)가 있다.[33]

1934년 5월 경주시 현곡면 금장리 석장사 터 부근 언덕에서 발견된 〈임신서기석〉은 반질반질한 면에 5행, 74자를 새겼다. 비의 형태는 〈포항중성리비〉처럼 아래로 갈수록 폭이 좁아지는 모양이다. 전문이 판독 가능한데, 그 내용은 임신년 6월 6일에 두 사람이 함께 3년 동안 유교 사상과 도덕을 공부하고 그것을 몸소 실천하며, 나라가 어지러워지면 나라를 위해 적극 나설 것과 먼저 신미년 7월 22일 3년 만에 『시경詩經』, 『상서尚書』, 『예기禮記』, 『좌전左傳』을 차례로 습득할 것을 맹세한 것이다. 이 두 사람은 화랑이라는 것이 보편적 견해이며, 이들이 언급한 경전명으로 인해 신라에서 유교 경전이 유통되었음을 알려준다. 그리고 후술할 〈대구무술명오작비〉에 공사 책임자가 승려라고 기록되어 있는데, 이것은 신라에 불교가 융성했고 승려의 사회활동이 적극적으로 이루어졌음을 보여 준다. 이 두 비를 통해 유교와 불교가 동시에 신라의 발전에 큰 역할을 했다는 것을 알 수 있다.

명문의 연대는 출토 이후 현재까지 논쟁거리이다. 첫머리의 '임신년壬申年'으로 인해 552년과 612년으로 압축되는데 후자가 우세한 편이었다.[34] 이에 근거하여 필자도 7세기로 간주하여 글씨를 언급한 바 있다.[35] 물론 그 이전에 서체에 근거하여 552년이라는 주장이 있었다.[36] 격식을 차리지 않은 이런 무작위적 필법과

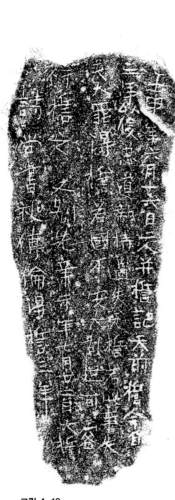

그림 4-13
임신서기석 탁본, 신라(552년),
34×12.5×2cm, 경주 출토,
국립경주박물관 소장.

그림 4-14
대구무술명오작비 탁본, 신라(578년), 103×65×12cm,
대구 대안동 출토,
경북대학교박물관 소장.

일부 글자가 〈단양적성비〉(550년경)와 유사하여 이런 서풍이 500년부터 550년대
에 주로 쓰였다는 주장은 일견 타당하기도 하나 편년을 결정하는 절대적 요소가
될 수 없다. 백제의 〈칠지도〉 부분에서 언급했듯이 고구려의 〈광개토왕비〉에는
동시기 중국의 비석에 사용된 예서나 해서, 또는 예해지간의 글씨가 아닌 고예
가 사용되었다. 고예는 시기적으로는 무려 400여 년 이전 서한에서 사용된 서체
이다. 즉, 후대에는 이전의 모든 서체와 서풍의 선택이 가능하다는 의미이다. 서

그림 4-15
승흔조상기 탁본,
북위(499년), 84×65cm.

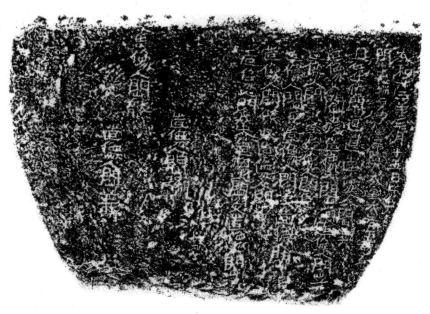

그림 4-16
염혜단등조상기 탁본,
북위(499년).

석의 연대가 552년(진흥왕 13)이 되기 위해서는 서체 이외의 내용이나 문체도 6세기의 것으로 뒷받침되어져야 하는데, 다행히 최근 그것을 말하는 글이 여럿 있었다. 6세기 중반 진흥왕대(540~576)에 화랑제도가 재편되었다. 흔히 화랑의 내면적 정신세계를 형성하는 사상적 요인을 유교·불교·도교로 말하나, 화랑 교화의 공식적 핵심 용어나 그들이 공부한 교재 및 언행 상의 인용문 등을 종합적으로 검토해 보면, 그 속에는 유교사상이 주맥을 이루고 있다. 즉, 화랑의 정신은 유교덕목을 실천하는 것이었다.[37] 진흥왕대에 유교경전이 유통되었는데, 〈울진봉평리비〉와 〈진흥왕순수비〉에 『논어』를 직접 인용한 사례가 이를 증명한다.[38] 또 종결어조사 '之'의 사용 등 문체가 6세기 신라 금석문의 형식과 부합한다.[39] 〈울주천전리서석〉 원명과 추명, 〈단양적성비〉에도 종결어조사 '之'가 쓰였다. 이런 것들을 근거로 하고 서체, 서풍, 장법, 결구 등 글씨가 갖추어야 할 모든 요소가 6세기 금석문과 부합한다면 '임신년'은 552년으로 편년되기에 충분한 조건을 갖추게 된다. 〈임신서기석〉은 6세기 금석문의 공통점인 자연석, 예서의 필의가 있는 해서, 고박한 서풍을 보이고 있다. 이제 장법과 결구까지 6세기 금석문과 일맥상통한다면, 6세기 글씨가 될 수 있는 충분조건을 다 갖추게 된다.

이런 면에서 명문의 장법과 결구를 자세히 살펴보자. 글씨는 6세기 신라비들과 마찬가지로 해서로 쓰였지만 쓰고 새긴 것이 아니라 딱딱한 돌에 바로 새긴 듯 획이 가늘다. 장법은 비의 형태를 따라 아래로 갈수록 안쪽으로 기울어진다. 표 4-5에서 보듯이 2행의 '事' 자를 중심으로 양측 모두 안쪽으로 기울어져 있다. 우측의 '壬申'과 '二月', 좌측의 '誓', '年' 자의 기울기가 심한 것은 하부의 공간이 좁기 때문이며, '年' 자의 세로획이 긴 것은 그 아래의 빈 공간을 채우기 위해서이다. 〈포항중성리비〉 5행 좌측의 '智' 자가 비움의 기법을 보여 준다면, 〈임신서기석〉의 '年' 자는 채움의 기법을 보여 주는 것으로, 이는 소밀疏密의 필법이면서 그 둘이 대對가 되어 한 몸처럼 붙어서 균형을 이룬다.

표 4-6에서 보듯이 보편적 자형과 비교하면 〈임신서기석〉의 글자가 기형이지만, 이것이 돌의 형태와 같은 모양인 것을 감안하면 오히려 서자의 서예미감이 돋보인다. 자형도 장형, 정방형, 편형이 적절하게 조화를 이루고 있다. 특히 '國' 자의 口, '倫' 자 우측 하부의 내려오면서 좁아지는 양 바깥쪽의 세로획,

표 4-5 비의 형태를 따른 〈임신서기석〉 명문의 장법과 결구

年 5-10	誓 4-15	事 2-13	六月 1-4	壬申 1-1

표 4-6 비의 형태를 따른 〈임신서기석〉 명문의 결구

行 4-1	之 4-3	得 5-7	尙 5-2	倫 5-5	國 3-7	安 3-9

'得' 자의 변과 방의 같은 결구, '行' 자의 변과 방의 같은 형태의 세로획의 구조는 돌의 형태와 같다.

이렇듯 최고비인 〈포항중성리비〉와 〈임신서기석〉에서 사용된 동일한 서사 기법은 자연스럽지만 서법에 능통할 때 구사할 수 있는 독특한 표현 방법이다. 화랑인 서자는 유교 경전 수학 과정에서 서사 실력도 상당한 수준에 이르렀을 것이다. 부정형의 자연석을 선택하고 거기에 어울리게 쓴 자연스러운 글씨는 자연을 즐기는 화랑의 품성과도 일치한다.

〈대구무술명오작비〉는 1946년 대구시 대안동에서 개인이 발견했는데, 이후 행방이 묘연하다가 1957년 대구사범학교 교정에서 재발견되었다. 재질은 화강암이며, 명문은 9행, 행 8~27로 일정하지 않으며, 총 180여 자로 추정된다. 〈임신서기석〉과는 달리 건립 연대를 말하는 첫머리의 '무술년/戊戌年'을 578년(진지왕 3)으로 보는 데는 이견이 없다.

명문이 있는 거친 전면은 글자를 새기기 위해 최소한의 치석만 했다. 2015년 8월 22일 경북대학교박물관에서 〈대구무술명오작비〉를 실견했을 때, 전면보다 더 매끈한 후면을 취하지 않고 전면에 명문을 새긴 것을 확인했는데, 이는 자연스러운 느낌을 더 선호하는 신라인의 취향을 드러낸 것이 아닌가 생각한다. 약간

산만해 보이는 탁본과는 달리 원석에서는 획의 강약, 깊이 등이 붓으로 쓸 때의 필법과 필의를 그대로 살려 각공도 글씨에 능숙했음을 확인할 수 있었다. 각이 수려한 것으로 백제에 〈무령왕지석〉이 있다면, 신라에는 〈대구무술명오작비〉가 있다고 해도 지나침이 없을 듯하다.

마멸이 심해 완전한 판독이 어렵지만, 명문의 대략적 내용은 영동리촌另冬里村에 저수지 또는 제방인 오塢를 쌓고, 그것을 만드는 데에 관여한 책임자들의 이름, 오의 규모, 동원된 인력, 작업 기간 등에 관한 것이다. 비는 오를 쌓을 때의 책임자가 도사나 나두 등의 지방관이 아니라 승려라고 밝히고 있어 승려가 사회 활동을 했다는 흥미로운 사실을 알려 준다. 이 비는 신라시대의 수리 시설 문제, 촌락민의 역역 동원, 외위제나 촌의 성격 등의 연구에 유용한 자료이다.

명문의 특징은 종결어조사와 합문의 사용이다. 종결어조사 ‘之’는 〈울주천전리서석〉 원명과 추명, 〈단양적성비〉, 〈임신서기석〉에서도 보이므로 이는 6세기 신라 금석문의 특징이라고 볼 수 있다. 합문은 1행의 ‘十一’, 5·6행의 ‘一伐’, 6행의 ‘一尺’에서 사용되었는데, 주로 첫 글자가 숫자이다. 〈명활산성비〉, 〈안압지비편〉, 〈남산신성비제4비〉 등에서도 합문이 보이므로 합문도 6세기 중후반 신라 금석문에서 보편적으로 사용되었다고 말할 수 있다.[40]

비의 형태는 전체적으로 〈포항중성리비〉, 〈임신서기석〉과 유사하다. 상부는 둥글고 우측은 아래로 내려오면서 점차 좁아지고 좌측은 수직으로 반듯하다. 장법에서 우측 행들은 비의 형태를 따라 아래로 오면서 안쪽으로 기울어지고 점차 경사가 완만해지다가 마지막 행에서는 반듯하다. 행간은 행이 기울어진 가운데 비교적 일정한 편이며, 자간은 정연하지 않다.

명문은 역시 해서로 쓰였으며, 원필로 쓰여 서풍은 자유자재하면서 원만하다. 글자의 특징은 표 4-7을 통해서 살필 수 있다. 1행의 ‘月’ 자 상부의 둥근 모양은 비의 상부 형태와 같이 원만하고, 1행의 ‘四’ 자처럼 우측 부분 글자들의 가로획은 우하향이며, 1행의 ‘年’, ‘朔’, ‘十’ 자, 5행의 ‘村’ 자처럼 세로획은 안쪽으로 향하고 있다. 반면 마지막 행의 ‘文’, ‘作’ 자처럼 좌측 부분 글자들의 가로획은 우상향으로 대비를 이루는데, 모두 비의 형태를 따른 결구이다. 특히 8행 마지막 글자인 종결어조사 ‘之’의 둘째 획은 우상향으로 비의 상부 좌측 모양과 유

표 4-7 비의 형태를 따른 〈대구무술명오작비〉 명문의 결구

助 7-2	? 1-15	作 9-2	文 9-1	之 8-18	村 5-3	十 1-8	朔 1-7	年 1-3	四 1-9	月 1-6

사하고, 심하게 아래로 처진 우하향은 비의 상부 우측 모양과 닮아 한 글자에서 상부의 모양을 다른 방식으로 표현했다.

또 눈에 띄는 글자는 1행 '영동리촌昮冬里村' 아래 미상자의 상부, 7행 두 번째 글자인 '助'의 좌측 부분의 원전과 세로획의 기울기는 비의 전체 형태와 흡사하여 마치 그것을 의식한 의도적 결구로 보인다. 이런 장법과 결구의 다양한 변화 가운데 예서의 필의가 있는 원필의 해서인 서체와 질박한 서풍은 〈포항중성리비〉, 〈임신서기석〉 등 다른 6세기 신라비와 상통하는 일관성을 유지하고 있다.

이렇듯 최고비인 6세기 초의 〈포항중성리비〉와 6세기 후반인 〈대구무술명오작비〉에서의 유사성, 즉 자연석인 비의 형태를 따른 장법과 결구의 일관성, 서체와 서풍의 유사성으로 인해 같은 특징을 지닌 〈임신서기석〉의 건립 시기를 이 두 비 건립 사이인 6세기 중반에 둠이 더 타당하다는 결론에 도달하게 된다.

비의 형태를 따른 장법과 결구 이외에 〈포항중성리비〉에는 또 다른 두 가지 특징이 있다. 첫째, '部', '阿' 자처럼 좌부변과 우부방으로 구성된 글자에서 阝을 卩로 표기한 것이다(표 4-8). 이는 이후 만들어진 〈포항냉수리비〉, 〈울진봉평리비〉에서도 마찬가지이다. 중국의 해서에서 우부방을 卩로 표기한 경우는 드물어 이는 신라 결구의 특징이라 해도 무방하다. 다만 〈포항냉수리비〉 후면의 '那' 자는 卩의 세로획을 구부려 巴처럼 한 것이 다르고, 〈울진봉평리비〉 '部' 자는 좌측 立과 口의 가로획을 1개 생략하여 한 몸처럼 쓴 것이 조금 다르다.

둘째, 辶을 ㄴ으로 쓴 초서의 필법이다(표 4-9). 신라에서는 이 형태가 〈대구무술명오작비〉를 제외한[41] 6세기 석비, 6~7세기의 〈월성해자목간〉, 삼국시대 말기인 7세기 후반으로 추정되는 〈신선사마애불조상기〉에 이르기까지 150년 이상 일률적으로 나타난다. 이것은 고구려 금석문 가운데 〈호태왕동령명〉, 〈연수원년

표 4-8 좌우에 阝이 있는 〈포항중성리비〉, 〈포항냉수리비〉, 〈울진봉평리비〉 글자

포항중성리비				포항냉수리비			울진봉평리비			
阿 2-2	阿 3-10	阿 2-13	阿 2-5	都 3-11	阿 4-4	후면 邢 5-4	部 1-10	部 1-19	阿 2-18	阿 2-24

표 4-9 신라 금석문의 '道' 자 辶 비교

중성리비 (501)	냉수리비 후면 (503)	봉평리비 (524)	천전리서석 을묘명(535)	천전리서석 바탕	적성비 (550년경)	임신서기석 (552)
창녕비 (561)	북한산비 (568)	마운령비 (568)	황초령비 (568)	남산신성비2비 (591)	남산신성비5비 (591)	신선사마애불 조상기 (7세기)

표 4-10 고구려와 북위 금석문의 '造' 자 辶 비교

고구려			북위	
호태왕동령명 (391)	연수원년명은합 (451)	연수원년명은합 (451)	조형조상기 (469)	일불조상기 (496)

명은합〉과 일치하는 것으로 보아 고구려의 영향으로 보인다(표 4-10). 신라 서예에 대한 고구려의 영향은 〈집안고구려비〉(427)에서도 확인되는데,[42] 이는 5세기 양국의 정치적 예속 관계의 결과물이라고 볼 수 있다. 물론 더 깊이 들어가면 전반적으로 신라 서예는 북위 서예와 유사한 점이 있고,[43] 따라서 신라 서예의 시원을 북위 서예의 뿌리인 남조 서예에서 찾을 수도 있다.[44]

〈포항중성리비〉보다 2년 후에 세워진 〈포항냉수리비〉(그림 4-17)는 1989년 3

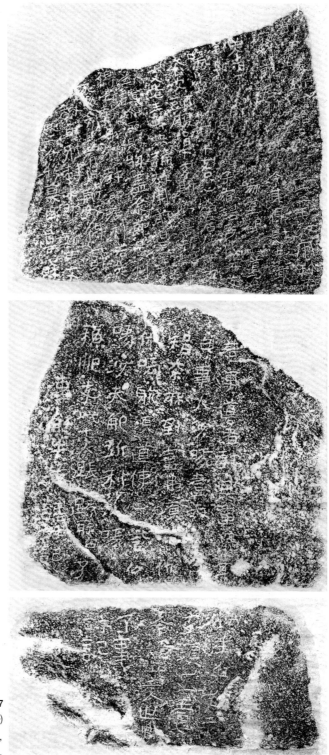

그림 4-17
포항냉수리비 전면(상)·후면(중)·상면(하)
탁본, 신라(503년), 60×70×30cm,
경북 포항 출토, 포항 신광면사무소 마당.

월 경상북도 포항시 북구 신광면 냉수2리에서 발견되었다. 재질은 자연석의 화강암이며, 전면·후면·상면에 글자가 새겨진 삼면비이다. 전체 24행 231자 가운데 전면이 12행 행 6~9자로 152자, 후면이 7행 59자, 상면이 5행 20자인데, 전면에 5분의 3 이상의 글자가 새겨져 있다.

비가 땅 속에 묻혀 있었기 때문에 상태가 양호하여 모든 글자를 판독할 수 있다. 명문의 특징으로는 종결어조사 '耳'의 사용을 들 수 있다. 예컨대 '敎耳', '敎其重罪耳'가 있는데, 이는 520년에 만들어진 백제 무령왕비은제팔찌 명문의 '二百卅主耳'와 같은 경우로 신라와 백제 문장의 공통점이다.

명문의 내용은 진이마촌에 사는 절거리와 미추, 사신지 등이 어떤 재물을 둘러싸고 서로 다투자, 지도로갈문왕至都盧葛文王, 즉 지증왕을 비롯한 일곱 왕들이 전세前世 두 왕의 교시를 증거로 하여 진이마촌의 어떤 재물을 절거리의 소유라고 결정한다는 것이다.

이 비는 이전까지 알려지지 않았던 새로운 사실들, 즉 지증왕을 갈문왕이라 불렀던 사실, 소지마립간이 500년에 사망하고 지증이 왕위에 올랐음에도 불구하고 여전히 갈문왕으로 칭하고 있는 사실, 국왕뿐만 아니라 화백회의에 참석한 모든 구성원을 왕이라고 불렀던 사실, 왕경 6부 가운데 본피부本彼部와 사피부斯彼部(=습비부習比部) 대표를 여전히 '간지干支'만으로 칭한 사실을 전해 준다.

비의 모양은 사다리꼴이며, 상부에서 우측은 높고 뾰족하고 좌측은 경사가 완만하여 둥글다. 우측은 아래로 내려오면서 완만하게 넓어지며, 좌측은 약간 더 경사지게 넓어진다. 이 비에서 전면과 상면의 장법이 비의 형태를 따른다. 전면은 사다리꼴의 부정형 비면에 여백 없이 글자가 채워져 있어 행간, 자간이 불규칙적이고, 후면은 여백이 많고 행간, 자간이 정연하다. 상면은 돌의 흠을 피해 글자를 쓸 수 있는 공간이 전면과 반대인 역사다리꼴이므로 앞 3행은 하부로 갈수록 안쪽으로 기울어졌고, 뒤 2행은 세로로 가지런한 장법을 취한 가운데 결구는 전면의 글자와 유사하다. 중국에도 이런 예가 있다. 비의 전면과 장법, 결구가 같은 것으로는 한나라의 〈제연총각석諸椽冢刻石〉(그림 4-18)이 있고, 상면과 장법이 유사한 것으로는 북위의 〈승흔조상기〉, 〈염혜단등조상기〉가 있다.

이제 비의 전면을 더 자세히 살펴보자. 1행은 비의 형태를 따라 아래로 내려오

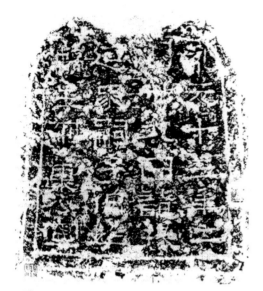

면서 바깥을 향하고 있다. 2행부터 갈수록 기울기가 완만해지다가 11행에서는 수직이 된다. 또 표 4-11에서처럼 아래로 내려올수록 넓어지는 공간을 메우기 위해 같은 행에서도 상부보다 하부의 글자가 더 크고 더 길다. 전체적으로 행의 기울기가 불규칙적이라 산만해 보이고, 글자의 크기와 길이가 일정치 않아 정연하지 않으며, 결구도 표준 자형과 거리가 멀다. 그러나 이것은 부정형 비에 어울리는 부정형적 기법이다. 사다리꼴인 〈포항냉수리비〉와 역사다리꼴인 〈포항중성리비〉는 비의 형태가 대가 되므로 장법도 각각 그것을 따랐다.

2행의 '節居利'에서는 중심이 바깥쪽으로 심하게 기울어져 있다. 그 정도가 나머지보다 더 심한 것은 우측의 경사가 더 심하기 때문이다. 4행의 '子宿智', 7행의 '二王', 9행의 '節居利'에서는 기울기가 점차 완만해지고, 5행의 '只心智', 8행의 '節居利', 8행의 '取財物'에서는 중심이 거의 수직에 가깝다. 특히 '只心智'에서는 획수가 적은 글자인 '只' 자는 굵게, 획수가 많은 글자인 '智' 자는 가늘게 써 기본 서법을 그대로 적용하고 있다. 전체적으로 대부분의 글자의 가로획이 지나치게 우측으로 올라가 불안해 보이는데, 이것은 우측으로 갈수록 높아지는 비의 전체 형태를 따라 변형된 자형이다. 이런 현상들을 지금까지는 대부분 '글씨 자체'라는 부분만 보고 신라 글씨의 미

표 4-11 비의 형태를 따른 〈포항냉수리비〉 명문의 장법과 결구

節居利 2-3	子宿智 4-7	只心智 5-8	二王 7-12	取財物 8-4	節居利 8-9	節居利 9-7

숙함으로 평했으나, 오히려 전체를 감안하고 부분을 조화롭게 표현한 능숙한 서사 기법으로 보아야 한다.

또 2행의 '利'자, 7행의 '王'자, 그리고 4, 5행의 '智'자는 약간의 편형에 하부가 더 넓은 배세背勢를 취하고 있는데[45] 이것도 비의 형태를 따른 것으로, 〈포항중성리비〉의 하부가 좁은 향세向勢 자형과 대비되는 것이다. 이외에도 많은 글자, 특히 하부의 글자들이 비의 형태를 따라 사다리꼴을 취했다. 하부로 내려갈수록 넓어지는 서사 공간에 맞춰 여백을 채우기 위해 각 글자의 하부도 따라 넓어지고, 그 결과 글자는 사다리꼴의 배세를 취했는데, 때로는 그 꼴이 기형처럼 보인다.[46] 〈포항냉수리비〉 전후의 북위 해서와 비교해 보면 글자의 차이점을 확인할 수 있다(표 4-12). 이전의 연구는 이것을 단순히 정형비인 고구려의 〈광개토왕비〉(414)나 백제의 〈무령왕지석〉(525)과 비교하여 치졸함으로 치부했다.[47] 그러나 그 치졸함의 원인이 부정형인 비의 형태를 따른 것이므로 이는 서사 환경을 감안한 서자의 의도적이고 노련한 서사 기법의 표현으로 봄이 더 타당하다.

더불어 '干支', '居伐', '敎用'과 같은 동일한 글자는 결구를 달리하여 변화를 주었는데, 이는 서자가 동자이형同字異形의 기본을 숙지하고 있었기 때문에 가능한 기법이다(표 4-13). 원필의 해서로 쓴 〈포항냉수리비〉는 특이한 결구를 지니고 있지만 전체적으로 〈포항중성리비〉의 서풍을 계승했으며, 부분적으로 고구려 〈광개토왕비〉나 북위비와 서풍이나 결구가 유사한 점도 있다.[48] 북위 글씨와의

표 4-12 사다리꼴 〈포항냉수리비〉와 정형 북위비의 글자 비교

用	腹	前	盡	節	別
냉수리비	냉수리비	냉수리비	냉수리비	냉수리비	냉수리비
원정묘지명 (496)	원진묘지명 (514)	원상조상기 (498)	비구도장조상기 (500~503)	조비간문 (494)	원상조상기 (498)

표 4-13 〈포항냉수리비〉의 동자이형

干支 4-12	干支 5-11	干支 6-6	居伐 4-10	居伐 5-11	敎用 1-13	敎用 7-8

유사성은 전술했듯이 5세기 초 두 차례 행해진 북위와의 교섭 결과로 추정된다.

이처럼 〈포항냉수리비〉의 삼면은 사다리꼴, 정방형, 역사다리꼴의 각각 다른 장법과 결구로 구성되어 있으나 서체와 서풍은 전체적으로 유사하여 6세기 신라비 가운데 서예사적 가치가 가장 크다.

〈울진봉평리비〉(524)(그림 4-19)는 1988년 경상북도 울진군 죽변면 봉평2리에서 발견되었고, 국보 제242호로 지정되면서 원 발견지에서 50m 떨어진 지점에 보호각을 세워 그 안에 보존했다. 그러나 2008년 보호각이 철거되고 현재는 원 발견지에서 300m 부근에 조성된 울진봉평신라비전시관으로 옮겨 전시 중이다.

비의 건립 연대는 1행 첫머리 '갑진년정월십오일 탁부모즉지매금왕甲辰年正月 十五日 喙部牟卽智寐錦王'으로 인해 524년(법흥왕 11)으로 파악된다. 비문에서 '모즉 지매금왕'은 〈울주천전리서석추명蔚州川前里書石追銘〉에 보이는 '영즉지태왕另卽 知太王', 즉 법흥왕과 동일 인물이다. '매금'은 〈광개토왕비〉, 〈충주고구려비〉, 『일본서기』에도 보이는 신라왕의 이름이다.

비가 발견된 봉평리 일대는 일찍부터 신라 영토에 편입된 곳으로, 한때 고구려에 의해 점령되었으나 얼마 후 신라에 환원된 지역이다. 이 비의 발견으로 신라왕이 이곳 거벌모라居伐牟羅[49]를 순행한 사실과 노인법奴人法의 구체적 진행 과정을 어느 정도 알 수 있게 되었고, 아울러 신라의 6부, 관등, 율령, 지방통치체제 등 법흥왕대를 전후한 신라의 정치사회사 연구에 다각도로 접근할 수 있게 되었다.[50]

변성화강암인 비의 네 면이 서로 다른 모양인데, 전면에만 글자를 새겼다. 전면과 후면의 돌출 부분은 치석하여 평평하게 다듬었으며, 좌·우면은 최소한의 필요한 부분만 제외하고 최대한 자연스럽게 두었다.[51] 장형인 비의 형태는 〈충주고구려비〉의 영향으로 보지만, 좌측 하부가 움푹 들어간 〈충주고구려비〉와는 반

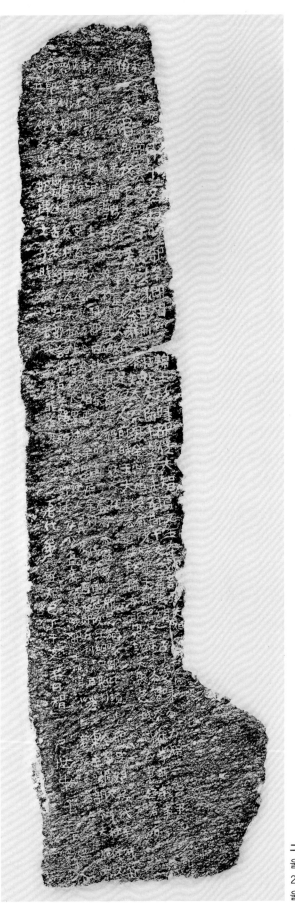

그림 4-19
울진봉평리비 탁본, 신라(524년),
204×54.5cm, 경북 울진 출토,
울진봉평신라비전시관 소장.

대로 우측 하부가 돌출된 부정형의 장방형이다. 명문을 새기지도 않은 돌출된 하부를 남겨 둔 것은 비를 세울 것에 대비하여 하부에 안정감을 주기 위함인 듯하다. 또 원석은 좌측 하단이 우측 하단보다 더 긴데 원래 이 부분은 땅 속에 묻힌 부분으로 추정된다. 비를 발견한 후 지상에 세우기 위해 우측 하단에 돌을 덧붙여 하단 끝부분을 전체적으로 평평하게 만들었다. 이것은 그림 4-19에서도 확인할 수 있지만 전시관의 비석 옆에 걸려 있는 노중국 초탁본을 보면 더욱 분명하게 알 수 있다. 땅 속에 묻는 방식으로 비를 세우기 위해 하단에 공간을 많이 남긴 이런 경우는 〈남산신성비南山新城碑〉에서도 보인다.

명문은 10행, 총 399자이며, 1행[52]은 직선 모양의 마지막 부분에서 끝나고, 2행부터는 문단의 나눔에 따라서 하부를 채우지 않아 각 행의 글자 수에 차이가 많다. 각 행의 상부는 비의 형태를 따라 거의 수직이지만 돌출 부분을 향해 내려갈수록 조금씩 우측으로 기울어지고, 하부의 돌출 부분에서는 기울기의 각도가 심해진다. 이것은 돌출 부분의 공간을 감안한 의도적 장법이다.

비의 중간 부분 일부를 제외하고 대부분 판독 가능한데, 내용은 모즉지매금왕, 즉 법흥왕을 비롯한 14명의 6부 귀족들이 회의를 열어서 어떤 죄를 지은 거벌모라 남미지촌男弥只村 주민들을 처벌하고, 지방의 몇몇 지배자들에게 곤장 60대와 100대씩 때릴 것을 판결한 것이다. 비문에 보이는 노인奴人이나 노인법은 6세기 전반 신라가 새로 영토로 편입한 주민들을 국가의 공민公民과 차별했음을 보여 주고 있으며, 17관등과 외위(지방민에게 수여한 관등)는 520년(법흥왕 7)에 17관등제와 외위제를 정비했고 530년대 이전에는 국왕의 칭호가 '매금왕'이었음을 확인시켜 준다. 아울러 비문에 단지 '간지'만을 칭하는 6부인들이 보이는데, 이들의 존재는 524년까지 부의 대표들이 지위를 세습하여 자치적으로 부를 다스리고 있었음을 증명해 주어 신라 6부에 대한 새로운 접근을 가능케 했다.

이 비는 고대 금석문에서는 드물게 총괄자, 찬자[53], 각자[54], 건비자의 이름이 새겨져 있어 책임 소재를 분명히 하고, 더불어 비의 중요성을 더욱 강조하고 있다. 총괄자는 실지군주悉支軍主[55] 탁부喙部 이부지尒夫智 나마奈麻[56], 찬자는 모진사리공牟珍斯利公 길지지吉之智[57]와 사탁부沙喙部 선문善文 길지지, 각자는 탁부 술도述刀 소오제지小烏帝智[58]와 사탁부 모리지牟利智 소오제지, 건비자는 탁부 박사[59]

이다.

명문의 서체는 해서인데 예서와 전서의 필의도 있다. 1행 일곱 번째 글자 '五'는 전서로 쓰였으며, 4행 열다섯 번째 글자 '雖'는 좌측은 해서인 口의 꼴로, 우측 隹는 전서의 결구로 쓰여 한 글자에서 해서와 전서를 결합시킨 독특한 자형이다.[60] '雖' 자의 하단 길이가 보통 우측이 더 긴데 여기에서는 좌측이 더 길어 특이하며, 이는 글자를 더 길게 만든다.

이처럼 결구도 장방형인 비의 형태를 따라 이전의 〈포항중성리비〉나 〈포항냉수리비〉에 비해 길게 썼고 획은 직선이며 전절은 모가 나, 후술할 〈창녕진흥왕척경비〉가 비의 형태를 따라 대부분 원필인 것과 확연히 대비된다(표 4-14). 특히 1행 셋째 글자 '年'을 '秊'으로 길게 쓴 것은 신라비에서는 〈울진봉평리비〉에서만 보이는 결구인데 이것도 비의 형태를 따라 좁고 길게 쓴 것이라 생각된다.

이런 직선과 방절의 전체적 필법과 반反하는 예가 마지막 행의 '于時'이다. 두 글자에서 구획鉤劃의 부드러운 곡선은 마치 비의 우측 하부 돌출 부분을 연상시키며, 특히 '時' 자의 구획은 곧바로 비의 돌출 부분과 그 모양이 일치한다. 비의 가장 좌측 상부의 글자에서 가장 우측의 하부의 비의 형태를 감안한 결구를 만들어낸 서자의 창신성創新性을 보여 주는 부분이다. 이것은 4행 '前時'에서 '時' 자의 직선 구획과 대비된다. 이처럼 직선과 곡선이 섞인 비의 형태에 어우러지는 직선획과 곡선획의 배합은 결구에서도 그대로 표현되어 역사다리꼴의 〈포항중성리비〉, 사다리꼴의 〈포항냉수리비〉와는 다른 장법과 결구를 구사했기에, 율령비의 성격을 가진 신라 초기의 세 비에서 신라 글씨의 다양한 모습을 감상할 수 있다. 이런 다양성 속에서도 전체적으로 고박한 서풍은 그대로 유지되는 일관성을 보이고 있다.

표 4-14 〈울진봉평리비〉의 직선획과 곡선획

직선획									곡선획(세로)	
年 1행	正 1행	部 1행	卽 1행	智 1행	喙 1행	部 1행	而 2행	阿 2행	于 10행	時 10행

표 4-15 신라비와 고구려비의 '事' 자 비교

광개토왕비	충주고구려비	봉평리비	천전리서석	오작비	남산신성비2비	남산신성비3비	남산신성비9비	광개토왕비	냉수리비 후면	적성비	남산신성비10비

표 4-16 〈울진봉평리비〉의 '智' 자 비교

1행	1행	2행	2행	3행	3행	3행	6행	7행	10행

　　표 4-15에서 보듯이 결구에서 '事' 자의 口를 양쪽 점으로 쓴 것은 〈광개토왕비〉, 〈충주고구려비〉와 같으며, 〈울주천전리서석〉, 〈대구무술명오작비〉, 〈남산신성비〉 제1, 2, 3, 5, 9비 등에서도 보인다. 이것은 〈광개토왕비〉, 〈포항냉수리비〉 후면, 〈남산신성비제10비〉에서 口의 보편적 결구로 쓴 것과 구별된다. 이는 당시 두 가지가 통용되었지만 신라에서는 전자가 더 많이 사용되었다는 것을 뜻한다. 또 阝을 卩로 쓴 결구는 이전의 〈포항중성리비〉, 〈포항냉수리비〉와 같아 비슷한 시기에 세워진 인접 지역 글씨의 일관성을 보여 준다.

　　반면 표 4-16에서 보듯이 같은 글자는 직선획으로 매번 다르게 써 변화미를 추구했으며, 이런 동자이형이 결구의 다양성을 보여 준다. 특히 표 4-16의 3행 첫째 '智' 자는 우측 부분이 기형적으로 커 두드러진다. 그럼에도 불구하고 전체적 분위기는 유사하다.

　　〈울진봉평리비〉 건립 이전과 이후에 신라 왕족과 귀족들은 울주군 두동면 천전리의 높이 2.7m, 너비 9.7m의 비스듬한 암벽에 그들이 행차한 사실을 그리고 기록으로 남겼다. 이 암벽에는 선사시대부터 9세기 통일신라에 이르기까지의 그림과 글씨가 새겨져 있어 '천전리암각화', '천전리각석' 또는 '천전리서석'이라 불리는데, 여기에서는 명문을 주로 논하므로 '울주천전리서석'으로 칭하겠다(표 4-17).

　　암벽의 상단에는 면각으로 새긴 선사시대의 원시적이고 상징적인 그림이, 하

표 4-17 〈울주천전리서석〉 명문 개요

구분	명문	연도	서체	행수(글자 수)	위치
1	계사명	513	해서	10	원명 우측
2	을사명(원명)	525	해서	12	추명 우측
3	갑인명	534(594)	해서	2(10)	계사명 1행 상단
4	을묘명	535	해서	4(38)	계사명 5행 상단
5	기미명(추명)	539	해서	11	원명 좌측
6	계해명	543	해서	4(22)	서석 우측 하단
7	을축명	545	해서	10	원명 우측 상단
8	신해명	591년 추정	해서	2(11)	추명 좌측 상단
9	상원2년명	675	해서	1(23)	〈무술명〉과 추명 한가운데
10	상원4년명	677	해서	2(19)	추명 6행 상단
11	병술명	746	해서	1(8)	서석 좌측 하단
12	병신명	756	해서	3(14)	원명 최상단
13	개성3년명	838	해서	3(19)	서석 좌측 하단

단에는 가는 선각으로 그림과 글씨가 새겨져 있는데, 명문은 주로 신라의 것이다. 그중 삼국시대의 것으로는 계사명癸巳銘(513), 을사명乙巳銘(=원명原銘, 525), 갑인명甲寅銘(534 또는 594?), 을묘명乙卯銘(535), 기미명己未銘(=추명追銘, 539), 계해명癸亥銘(543), 을축명乙丑銘(545), 신해명辛亥銘(591 추정) 등이 있어 6세기 전반 신라 왕실의 실태와 정치사를 이해하는 데 크게 기여한다. 이들 가운데 내용으로나 글씨로나 가장 중요한 것은 원명과 추명이다(그림 1-2). 그 두 판독안은 이미 여러 자료에 소개되었다.[61]

원명은 서석의 하단부 중앙에서 보는 이의 우측으로 조금 치우친 곳에 위치하고 있는데, 면을 파서 곱게 다듬고 가장자리에 테두리를 둘러 글씨 쓸 공간을 만든 후 글자를 새겼다. 두 명문 중 이것이 먼저 새겨졌기 때문에 '원명'이라 명명했다. 추명은 원명의 좌측에 같은 형식으로 글자를 새겼는데, 위치와 내용으로보아 원명과 연속된 명문으로 추정되므로 '추명'이라 이름 붙였다. 원명은 "사탁부 소속의 갈문왕이 고곡古谷을 찾아 이를 서석곡書石谷이라 이름지었다"고 적고

있으며, 추명은 "법흥왕이 태왕太王(=大王)이란 왕호를 사용했다"고 전한다. 이를 통해 530년대에 왕호가 매금왕에서 대왕으로 바뀌었음을 알 수 있다.

원명과 추명은 마치 책을 약간 비스듬히 펼쳐 놓은 듯한 모양이다(그림 4-20). 두 명문을 구분하는 세로선이 좌측으로 약간 기울어졌는데, 이를 따라 각 행도 좌측으로 기울어졌다. 명문은 원명이 12행, 추명이 11행이다. 명문에서 종결어조사 '之'의 쓰임에 주목해 보자. 원명에서는 5행과 7행 끝에 '之' 자가 있는데, 5행의 '之' 자는 행의 끝에서 마치므로 자연스럽게 문장이 다음 행에서 시작되

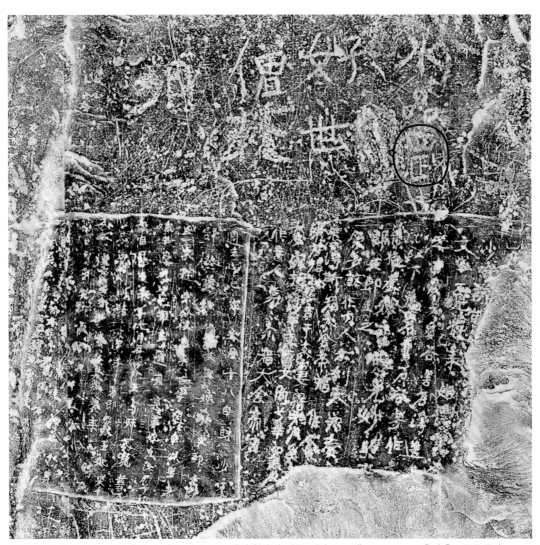

그림 4-20 울주천전리서석 추명 탁본(좌: 신라, 539년)과 원명 탁본(우: 신라, 525년), 48×95cm, 울산 울주군 두동면.

고, 7행의 '之' 자는 행의 중간에서 끝나므로 그 아래를 비워 문단을 구분했다. 추명은 문단 구분을 하지 않고 마지막에 '之'를 써서 전문이 종결됨을 알린다. 〈울진봉평리비〉에서도 문단을 구분하기 위해 행을 바꾸어 기록했으나, 종결어조사 '之'를 문단의 끝에 표기하지는 않았다. 추명처럼 전체 명문의 마지막에 '之'를 쓰는 것은 이후의 〈단양적성비〉에서도 나타난다. 이것은 〈광개토왕비〉 4면의 전체 명문 마지막에 '之'를 쓰는 형식과 같다.

원명의 전반부는 행간이 시원하나 후반으로 갈수록 좁아지면서 행의 기울기가 심해지는데, 이를 따라 각 글자의 중심도 기울어진다. 명문의 서체는 행서의 필의가 많은 해서이다. 예컨대 3행 첫 자인 '文', 7행 마지막 자인 '之'의 둘째 획의 입필에 행서 필의가 있다. 비록 정연하지는 않지만 거칠면서 투박한 솜씨에서도 행해行楷의 노련함을 엿볼 수 있다.

글자의 크기에도 변화가 많은데, 획수가 적은 글자는 크게, 획수가 많은 글자는 상대적으로 획간을 빽빽하게 하여 적게 썼다. 마지막 행의 '作書人'을 보면 글자의 크기가 '人', '作', '書' 순이다. 획수가 적은 '文', '人', '大', '夫' 등의 글자에서는 좌와 우를 향하는 삐침과 파임이 특히 과감하게 강조되어 글자를 크게 보이게 하는 효과를 나타냈다. 우부방 또는 좌부변이 있는 글자 가운데 '部', '郞', '阿' 자는 阝을 卩로, '鄒' 자에서는 阝을 그대로 사용하여 2종을 혼용하면서 결구에 변화를 주었다. 불과 1년 전에 쓴 〈울진봉평리비〉에서 모든 글자의 阝을 卩로 표기한 것과 비교된다.

원명보다 14년 후에 새긴 추명의 명문도 원명처럼 각 행이 기울어지고, 따라서 글자도 기울어졌다. 그러나 원명과는 달리 행간이 일정하고 여백이 많아 시원스럽다. 자간도 원명에 비하여 여백이 많아 각 글자가 눈에 들어오는 효과가 있다. 글자의 크기는 원명보다 작고 일정하다. 5행 마지막 부분의 '書石'의 '書' 자와 원명의 '作書人'의 '書' 자를 비교해 보면 크기의 차이를 확인할 수 있다.

우부방 또는 좌부변이 있는 글자에서 阝과 卩의 쓰임이 원명과는 반대이다. 즉, 2행의 '部' 자에서는 阝을 그대로 썼고, '鄒' 자에서는 阝을 卩로 표기하여 혼용했는데, 원명과 달리하여 두 명문의 결구에도 변화가 있다. 그러나 6행의 '郞' 자는 원명과 같이 卩로 표기하여 통일감을 준다.

그림 4-21 울주천전리서석계사명 탁본, 신라(513년), 울산 울주군 두동면.

　이처럼 원명과 추명은 14년의 시기 차이에도 불구하고 서체와 서풍, 장법과 결구에 통일감이 있으면서 동시에 변화미를 추구하고 있다. 암벽에 쓴 글씨이므로 거칠기는 하지만 두 명문에는 유사한 자연스러움이 있다.

　이제 원명 이전에 쓴 계사명(513)과 갑인명(534), 원명 이후 추명 이전에 쓴 을묘명(535), 추명 이후에 쓴 계해명(543), 을축명(545), 신해명(591)을 살펴보자.

　〈계사명〉(그림 4-21)은 보는 이를 기준으로 원명 우측 비슷한 높이에 매우 큰 글자로 10행에 걸쳐 새겨져 있다. '계사년'에 관하여, 명문에 등장하는 '대등大等'에 근거하여 573년(진흥왕 34)으로 보기도 하지만, 글씨가 후대에 비하여 너무 거칠어 비교적 이른 513년(지증왕 14)으로 보는 견해가 우세하다. 내용은 계사년 6월 22일에 〈울주천전리서석〉을 다녀간 인물들을 나열한 것이다. 명문 가운데 2행의 부명 '사탁', 4행의 관직 '대등'이 특히 주목된다. 명문은 다음과 같다.

1. 癸巳六月卄二日

2. 沙喙臺奮

3. 王夫囗 … 奈

4. 夫人輩衆大等 …

5. 部書人小 …

6. 思郞女囗作

7. 鄒(?)呑越(?)釋(?)

8. 尒小知大兄加

9. 豆篤知大兄加

10. 宮頭辭 … 老岑邦(?)婁(?)

명문의 서체는 해서인데, 1행 둘째 글자인 '巳' 자의 마지막 획에 예서의 필의가 있는 듯하다. 획이 가늘고 자유분방하게 쓰였는데, 전체적으로 〈포항냉수리비〉(503)의 분위기가 느껴져 6세기 초의 서풍에 더 가깝다고 볼 여지가 있다. 머리글자인 '癸'는 이체자로 쓰였는데, 이는 30년 후에 쓴 〈계해명〉에서도 동일하다. 5행 첫째 글자인 '部'에서 우부방은 그대로 阝을 사용했다.

〈갑인명〉은 〈계사명〉의 '癸' 자 바로 위에 2행 10자의 명문 "甲寅大王寺中 安藏許作"이 새겨져 있는데, "갑인년에 대왕사의 안장이 허락하여 쓴다"로 해석된다. 『삼국사기』에서 진흥왕대에 대서성大書省(중앙 승관의 하나)에 임명되었다고 언급한 안장법사安藏法師와 각석에 보이는 승려 안장安藏을 동일인으로 간주하여 대체로 갑인년을 534년(법흥왕 21)으로 본다. 그러나 대왕사를 대왕흥륜사大王興輪寺의 약자로 여겨 594년(진평왕 16)으로 보기도 한다. 이것은 중고기의 불교 관련 내용이라 더욱 눈길을 끈다. 명문의 서체는 해서인데, 글자의 크기가 각각 달라 전체적으로 솜씨는 어눌한 듯하다.

〈계사명〉 5행의 '부서인部書人' 위에 있는 〈을묘명〉(그림 4-22)은 서석의 우측 중앙에 위치하고 있는데, 명문으로서는 비교적 위쪽에 있는 편이다. 전체 서석의 높이가 270cm인 것을 감안하면, 지상에서 140cm 정도 높이에 새긴 것이다. 명문 1행에 '성법흥대왕聖法興大王'이 보여 을묘년을 535년(법흥왕 22)으로 추정한다. 4행, 행 5~13자인 명문과 해석은 다음과 같다.

1. 乙卯年八月四日聖法興大王節

2. 道人比丘僧安及以沙弥

3. 僧首乃至居智伐村衆師

4. 六(?)人等見記

을묘년 8월 4일 성법흥대왕 때 도인 비구승 안급이와 사미승 수내지, 거지벌촌의 중사 여섯 사람 등이 보고 기록하다.

명문 1행의 '성법흥대왕'은 법흥왕 생존 시 대왕이란 왕호를 사용했음을 알려 주고, 2행의 승려 호칭인 '도인, 비구승, 사미승'은 당시 불교가 왕족이나 귀족과 밀접하게 관련되어 있음을 말해 주고, 지방의 유력자들이 불교 전파에 적극 노력했음을 단편적으로 보여 준다. 〈마운령진흥왕순수비〉, 〈황초령진흥왕순수비〉에서도 왕의 순수를 따른 사람들의 명단 첫머리에 도인 두 사람의 이름이 있는 것으로 보아, 6세기 중엽 신라에서 도인들은 후대의 왕사나 국사의 직위에 해당되는 역할을 했을 가능성도 있다.

명문의 서체는 해서이며, 1행의 '日' 자는 행의 우측에 별자로 기록된 것으로 보아 추각한 것으로 보인다. 표면이 거친 탓에 글씨는 자유분방하다. 2행 '道' 자의 辶을 ㄴ으로 쓴 결구는 원명, 추명, 계해명과 동일하다.

〈계해명〉(그림 4-23)은 선각 행렬도 가장 뒤편 기마 인물 위에 새겨져 있다. 서석의 우측 하단에 비스듬히 작은 글씨로 새겨진 명문 4행, 22자(1행 7자, 2행 7자, 3행 5자, 4행 3자)는 "癸亥年二月八[62]日 / 沙部□凌智小 舍 / 婦非德刀遊 / 行時書"로 읽히며, "계해년 2월 8일 사탁부의 능지소사의 부인 비덕도가 놀러 왔을 때 쓰다"로 해석된다. 1행의 '二月'을 합문으로 써, 가장 많은 합문을 지닌 〈명활산성비〉(551)보다 8년 이른 때에 신라 금석문에서는 처음으로 합문이 쓰였다.

그림 4-22
울주천전리서석을묘명 탁본, 신라(535년),
울산 울주군 두동면.

그림 4-23
울주천전리서석계해명 탁본, 신라(543년),
울산 울주군 두동면.

명문의 서체는 해서이며 장법은 원명, 추명과 같이 좌측으로 비스듬히 기울어져 있다. 세로로는 비교적 가지런한 반면 가로는 자간이 정연하지 않다. 글자의 크기에 변화가 많아 전체적 분위기는 원명이나 추명과 비슷하지만, 결구는 단정하여 원명이나 추명보다 더 정연하다. '遊' 자에서 辶을 ㄴ으로 쓴 결구는 원명, 추명, 을묘명, 계해명, 서석 바탕면의 그것과 같다(표 4-18).

〈을축명〉(545)은 원명과 추명의 우측 상부 가로 중심선 가까운 곳에 얕게 새겨져 있다. 이런 새김 방법으로 인하여 글자의 마멸이 심한 편이다. 10행인 명문에서 특히 3행 이하는 판독이 어렵고 따라서 해석도 불분명하다. 명문은 대략 "을축년 9월 사탁부의 '우서□부지于西□夫智 파진간지波珍干支'의 처와 그 일행이 서석곡을 찾다"라고 적고 있다. 을축년은 '파진간지'라는 관등 표기법에 근거하여 545년(진흥왕 6)으로 추정한다. 명문은 3행까지만 기술하고 그 이하는 생략한다.

1. 乙丑年九月中沙喙部于西□

2. 夫智波珍干支妻夫人阿刀郎女

3. 谷見來時前立人威(?)女□

(이하 7행 생략)

〈신해명〉(그림 4-24)은 추명의 좌측 상부 옆에 가로 1.5cm인 비스듬한 평행사변형으로 그어진 선 안에 2행 14자로 새겨져 있다. 명문은 "辛亥年九月□ / 圭陪月朗吉成三人"이며, "신해년 9월 규배, 월랑, 길성 세 사람"으로 해석되는데, 그들이 이곳을 방문한 기념으로 명문을 남긴 것으로 추정된다.

명문의 서체는 원필의 해서이며 서풍은 천연하다. 글자의 크기에 변화가 많으

표 4-18 〈울주천전리서석〉의 辶 비교

造(원명, 3-10)	遊(원명, 6-2)	道(을묘명, 2-1)	過(추명, 1-1)	遊(계해명, 3-5)	道(서석 바탕)

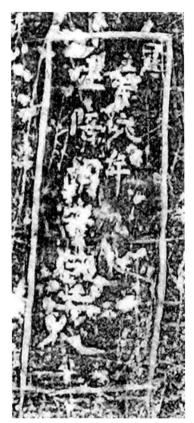

그림 4-24
울주천전리서석신해명 탁본,
신라(591년 추정), 울산 울주군 두동면.

며, '陪' 자의 좌부변을 阝로 써 〈포항중성리비〉 이후의 결
구를 그대로 유지하고 있다. '辛亥'의 결구는 〈남산신성비〉
와 유사하지만 '年' 자의 결구는 〈남산신성비〉 이전에는 나
타나지 않은 당나라 해서와 유사하다. 셋째 획인 가로획이
짧고 그 아래 가로획을 다음 획으로 향하는 점으로 찍고 마
지막 가로획이 세 가로획 가운데 가장 긴 것은 동위의 〈경사
군비敬使君碑〉(540)에 보이며, 이후 수·당 해서에서 주로 쓰
이는 결구이다. 또 '人' 자에서 삐침이 기필에서는 굵고 수
필에서는 가늘며 우측 파책이 분명하고 길게 늘어져 있고,
이 파책을 염두에 둔 듯 삐침을 좌측에서 시작하여 글자의
중심이 좌측에 있다. 이런 결구는 수·당 해서에서 주로 나타
난다. 글자의 결구와 순박한 서풍으로 볼 때 신해년은 〈남산
신성비〉를 세운 591년으로 추정된다.

지금까지 살펴본 6종의 〈울주천전리서석〉을 통해 이곳이
당시 왕족과 귀족들이 즐겨 방문한 곳이라는 것, 그들이 자신
들의 자취를 적극적으로 기록하려 한 것, 불교가 왕족들에게
비교적 밀착된 종교라는 것, 그리고 시기별로 글씨에 변화가
있고 동시에 결구에 유사성도 있다는 것을 알 수 있었다.

이외에도 기년이 확실한 통일신라시대 명문도 여러 점 있는데, 대부분 당나라
연호를 사용한 것이 특징이다. 〈상원2년명上元二年銘〉은 후술할 〈무술명戊戌銘〉
(746)과 추명의 정중앙에 위치하고 있는데, 상원은 당 고종(재위 649~683)의 연호
이며, 상원 2년은 675년(문무왕 15)이다. 1행 23자로 길게 쓴 명문은 "上元二年乙
亥正月卅日加具見之庀也大阿干 卅八□□"로 읽히며, "상원 2년 을해년 정월 20
일 가구보다. 비야 대아간. 삼십팔"로 해석된다.[63]

〈상원4년명〉은 677년(문무왕 17)에 추명 6행 상단에 2행 19자로 새겼다. 명문
은 "上元四年十月卅四日夫十坪宅猪塢(?) / 十二 永工"이며, 대략 "상원 4년 10월
(12월) 24일 부십평택 돼지 사육장(?) 공사를 마치고 오다. 영공"으로 해석된다.

〈개성3년명開成三年銘〉은 서석의 좌측 하단에 치우쳐 새겨져 있다. 개성은 당

문종(재위 827~840)의 연호이며, 개성 3년은 838년(민애왕 1)이다. 3행 19자인 명문은 "開成三年戊午 / 三月一日文巖見□ / □□典來之"로 읽히며, "개성 3년 무오년 3월 1일 문암을 보러 □□전이 오다"로 해석된다. 종결어조사 '之'의 사용은 6세기 명문과 같은 형식이다.

이외에도 매우 단편적 기록들이 서석 여기저기에 산재해 있다. 이를 유형별로 보면 간지가 기록된 것, 인명만 나열한 것, 마멸이 심하여 판독이 곤란한 것 등으로 분류할 수 있다.

간지를 기록한 통일기 명문 가운데 기년이 확실한 것이 있다. 서석 좌측 하단에 위치한 〈병술명〉(746)은 1행 8자의 명문 "丙戌載七月卅六日"인데, '丙戌載'(간지+재)로 새긴 해를 알 수 있다. 당나라는 천보天寶 3년(744) 정월부터 건원乾元 원년(758)까지 '年' 대신 '載'로 해를 표기했으므로[64] '병술'은 천보 5재인 746년이다. 또 원명의 최상단에 위치한 〈병신명丙申銘〉(756)의 '丙申載'는 천보 15재인 756년이다.[65] 3행 14자의 명문은 "丙申載五月七 / 慕郞行賑(?) / 道□造□"로 읽히며, 대략 "병신년 5월 7일 모랑이 구휼(?) 가는 길에 새기다"로 해석된다.

이외 〈병술명〉 좌측의 〈신해명〉과 〈을미명〉은 연대 미상이고, 인명만 나열한 명문 중에는 화랑의 이름으로 추정되는 것들도 있다. 이들은 내용이 단편적이어서 사료적 가치는 크지 않지만 지금까지 알 수 없었던 새로운 사실이 규명될 가능성을 배제할 수는 없다.

〈울주천전리서석을묘명〉이 만들어진 1년 후인 536년 신라는 지금의 경상북도 영천시 도남동에 청제菁堤를 완성하고 이를 기록한 비를 세워 청제에 관한 정보를 남겼다. 현재 청제 앞의 비각 안에는 비석 두 기가 있다. 정면을 기준으로 오른쪽 비 양면에는 청제를 완성한 후 세운 고신라의 병진명丙辰銘(536)과 중수 사실을 기록한 통일신라기의 정원명貞元銘(798)이 새겨져 있다. 왼쪽 비는 1688년(조선 숙종 14) 청제를 중수하고 세운 비이다. 1968년 12월 현 위치에서 발견된 오른쪽의 〈영천청제비〉(그림 4-25)는 비각을 마주하고 후면에는 병진명이, 전면에는 정원명이 새겨져 있다. 비각 속에 세울 때 상태가 양호한 정원명을 전면에, 마모가 심한 병진명을 후면에 둔 것으로 보인다.

병진명에 있는 17관등 표기의 '제第'와 같은 표현이 건비년을 536년(법흥왕 23)

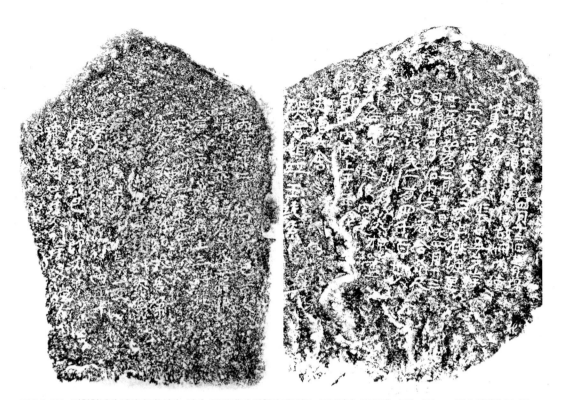

그림 4-25　영천청제비 병진명 탁본(좌: 신라, 536년)과 정원명 탁본(우: 통일신라, 798년), 130×75cm, 경북 영천시 도남동.

으로 보는 근거가 된다. 10행, 총 107자 정도로 추정되는 명문은 마모가 심해 다수의 글자는 판독할 수 없다. 명문은 병진년 2월 8일에 청제, 즉 오塢(제방)를 쌓았던 사실, 오의 규모, 오의 축조에 7,000명의 역부를 동원했다는 사실, 공사의 책임자를 차례로 기술했다.

이 비는 국가적 차원에서 법흥왕 23년에 영천 청제를 쌓았음을 알려 주는 자료로, 당시에 신라가 수리관개 시설 정비에 지대한 관심을 기울였음을 입증해 주며, 중고기 수리관개 시설의 축조를 위한 역역 동원 방법, 관등의 표기 방법 등에 관한 정보를 제공한다.

비의 형태는 〈포항중성리비〉(501), 〈대구무술명오작비〉(578)와 비슷하고, 하부로 내려올수록 안쪽으로 모여드는 행의 장법도 두 비와 유사하다. 행간과 자간이 정연하지 않아 무질서해 보이며, 글씨에 변화가 많다.

명문의 서체는 원필의 해서이며 6세기 신라비 글씨의 고박하고 토속적인 분위기

를 그대로 표현하고 있다. 〈영천청제비병진명〉보다 260여 년 후에 만들어진 〈영천청제비정원명〉의 글씨도 자간의 불규칙성, 글자 크기의 변화, 질박한 서풍 등이 동시대의 것처럼 흡사하여 통일신라 시기에도 고신라 서풍이 면면히 전해졌다는 사실을 증명한다.[66] 〈영천청제비정원명〉의 결구는 특히 〈대구무술명오작비〉나 〈남산신성비제9비〉와 유사하여 가로획은 우하향이며, 세로획은 안쪽으로 기울어져 있다. 영천의 이 양면비는 자연석 앞에 선 무명의 신라인의 미감은 세월이 흘러도 변함없이 같은 기법으로 표현되고 있음을 보여 주는데, 이것이 신라 서예의 일관성이다.

한때는 고구려령이었던 충청북도 단양군 적성에서 1978년 〈단양적성비〉(그림 4-26)가 하부는 둥근 완형으로, 상부는 파손된 채 발견되었다. 비의 재질은 단단한 화강암이며, 명문은 22행, 430여 자로 추정된다. 비의 건립 시기는 『삼국사

그림 4-26
단양적성비 탁본,
신라(550년경), 102×118cm,
충북 단양군 적성면.

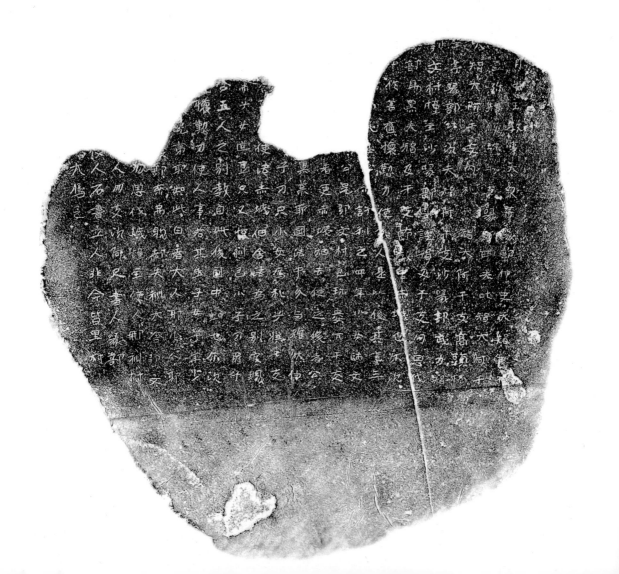

기』44권, 「열전」, 거칠부조에 "551년(진흥왕 12) 거칠부 등 8명의 장군이 백제와 함께 고구려를 침공해 죽령 이북 고현 이남의 10군을 탈취했다"는 기록이 있어 그 직전인 545년에서 550년(진흥왕 6~11) 사이일 것으로 추정된다. 명문은 진흥왕대 초기 중앙정치조직이나 지방통치조직, 그리고 국법과 전사법과 같은 율령에 대한 정보를 제공해 준다.

명문의 내용은 "이사부를 비롯한 대중大衆과 군주軍主, 당주幢主 등 여러 신라 장군이 왕명을 받고 출정하여 소백산을 넘어 고구려 지역이었던 적성을 공략하고 난 후, 전사법佃舍法 등에 의거하여 그들을 도와 공을 세운 적성 출신의 현지인 야이차也尒次와 가족 등 주변 인물을 포상하고, 동시에 신라에 충성을 다하는 사람에게도 같은 포상을 한다"는 것이다.

신라에서는 이 비에 이르러 비로소 전면에 자간과 행간이 가지런한 장법이 등장한다. 지금까지 보편적으로 〈단양적성비〉의 정연한 장법과 그를 따른 단정한 결구로 인하여 신라 글씨의 졸박함이 6세기 중엽에 이르러 비로소 발전하기 시작한 것으로 보았다. 그러나 약 50년 전에 건립된 〈포항냉수리비〉(503) 후면에 이미 자간과 행간이 비교적 정연한 장법이 있으며, 25여 년 후에 세워진 〈대구무술명오작비〉(578)에서 다시 이전과 같은 무질서한 장법과 결구가 등장한다. 또 자세히 살펴보면 〈단양적성비〉에서도 처음 몇 행은 하부로 내려올수록 안쪽으로 기울어졌는데, 아마도 비의 우측이 중간 부분은 둥글다가 하부로 갈수록 좁아진 형태를 따른 것으로 보인다. 이것은 〈영천청제비병진명〉, 〈대구무술명오작비〉와 유사한 점이며, 이후의 〈진흥왕순수비〉, 〈남산신성비〉에 이르러 정연한 장법과 결구가 다시 등장한다.

〈단양적성비〉 이전의 신라비는 자간과 행간에 여백이 없을 정도로 글씨를 채워 무밀茂密하다면, 〈단양적성비〉에서는 장법이 정연하면서 여백이 많아 소랑疏朗하다. 그리고 크기가 일정하고 정연한 대부분의 글자가 편형으로 쓰여 자간의 여백이 행간의 여백보다 더 넓다(표 4-19). 이것은 예서의 특징이며, 실제로 해서인 〈단양적성비〉에는 예서의 필의가 많다. 특히 좌우로 구성된 글자에서 가로획은 길고 세로획은 짧으며, 때로는 좌우 사이의 여백이 많아 글자는 더욱 납작해 보인다.[67] 또 대부분의 글자가 향세로 쓰였는데, 배세가 많은 〈포항냉수리비〉를

표 4-19 〈단양적성비〉의 편란형 향세 글자

部 1행	林 3행	智 6행	城 13행	佃 13행	郝 18행	伐 19행	邢 19행	部 20행

상기해 보면 이것도 비의 형태를 따른 자연스러운 현상이다.

정연한 장법과 예서 필의가 많은 해서 필법은 고구려와 고구려를 통한 북위의 영향으로 볼 수 있다. 고구려의 영향은 이 지역이 이전에 고구려 지역이었고, 비문 끝에 종결어조사 '之'를 쓴 점 등 〈광개토왕비〉, 〈충주고구려비〉, 〈모두루묘지명〉의 비문과 유사한 점이 있기 때문이다. 종결어조사 '之'의 사용은 이전의 〈울주천전리서석추명〉, 이후의 〈대구무술명오작비〉에서도 보이는데 이것도 고구려의 영향으로 볼 수 있다.

북위의 영향으로 보는 것은 고구려인과 신라인의 유적이 발견된 중국 섬서성 陝西省 영수현永壽縣 영태향永泰鄉에서 출토된 〈신귀3년명조상비神龜三年銘造像碑〉(520)[68]의 장법, 결구, 필법이 〈단양적성비〉와 흡사하기 때문이다.[69] 특히 9행과 17행 '兄' 자의 특이한 형태는 북위 〈경수희묘지명耿壽姬墓誌銘〉(518), 〈장용백조상기張龍伯造像記〉와 같아서 〈단양적성비〉에서 북위의 영향을 간과할 수 없다. 이는 전술한 502년, 508년 두 차례에 걸친 북위와의 교섭 결과로 추정되는 〈포항중성리비〉, 〈포항냉수리비〉에서의 북위풍과 그 맥을 같이하는 것이다.[70] 더불어 이런 '兄' 자는 〈황초령진흥왕순수비〉(568)에서도 보이고 백제 〈창왕명사리감〉(567), 그리고 비록 행서지만 나주 〈복암리목간2호〉에도 쓰여 6, 7세기에 한반도에서 통용되던 글자로 추정된다(표 4-20).

또 좌부변이나 우부방이 있는 모든 글자의 阝을 卩로 통일하여 표기했다. 이전의 〈울주천전리서석〉에서 阝과 卩을 혼용한 것을 감안해 본다면, 서법 변천을 역행한 듯하나 1행과 4행의 '部' 자에서 阝로 표현할 의도가 있는 것을 보면, 서자도 그런 필법을 알고 있었는데 의도적으로 卩로 통일한 것이 아닌가 생각된다. 이처럼 6세기 중반에 세워진 〈단양적성비〉는 명문에서의 고구려 영향, 정연한 장법과 향세의 결구, 편형의 자형, 그리고 북위와의 연관성 등 여러 면에서 중요

표 4-20 북위, 신라, 백제의 '兒' 자 비교

북위		신라			백제	
경수희묘지명 (518)	장용백조상기	적성비 (550년경)	창녕비 (561)	황초령비 (568)	창왕명사리감 (567)	복암리 목간2호(7C 초)

한 자료이다.

〈단양적성비〉와 거의 같은 시기에 만들어진 〈명활산성비〉(그림 4-27)는 후술할 3기의 〈진흥왕순수비〉를 제외하고 자연석 가운데 가장 정형적 모습을 띠고 있다. 다만 원형을 그대로 유지하면서 좌측 가운데 부분이 조금 안쪽으로 들어가 곡선을 그리고 있다. 1988년경 경주 명활산성 성벽 터에서 성벽 일부가 물에 노출되어 발견된 비의 명문은 9행, 총 148자이며 거의 판독이 가능하다.

첫머리의 '신미년辛未年'은 관등 표기의 변천 과정을 감안하여 551년(진흥왕 12)으로 본다. 비문은 551년 11월 명활산성을 쌓고 거기에 관여한 지방관, 역부를 동원한 토착 지배층인 군중상인郡中上人, 공사의 실무자와 공사 내용(공사 구간 길이), 비의 위치, 공사 기간, 비문의 서자를 기록하고 있다. 이 비는 신라의 금석문 가운데 '군郡' 표기가 나오는 최초의 것으로 군제郡制의 정비와 관련하여 귀중한 자료이며, 통일 이전 신라의 신분제와 관등제, 역역 동원 관계 등에 관한 정보를 제공해 준다.

비문의 가장 큰 특징은 합문의 사용이다.

그림 4-27
명활산성비 탁본, 신라(551년), 65×31×16.5cm,
경주 명활산성 터 출토, 국립경주박물관 소장.

달[月] 앞의 숫자 '十一', '十二' 또는 관직이나 단위인 '尺', '寸' 앞의 숫자를 합문으로 표기했다. 이 비를 필두로 〈안압지비편〉, 〈대구무술명오작비〉, 〈남산신성비제2비〉, 〈남산신성비제4비〉 등 6세기 석비뿐만 아니라 창녕 계성고분군의 토기에서도 '大干'이 합문으로 쓰인 것으로 보아, 합문은 고구려나 백제에서는 드문 신라의 명문 표기 방식임을 알 수 있다. 명문의 서체는 이전의 비들처럼 원필의 해서이고 서풍도 고박한데, 글자는 이전의 것에 비해 비교적 정연하고 절제감이 있어 정형에 가까운 비의 형태와 잘 어우러진다(표 4-21).

경주 안압지에서 출토된 〈안압지비편〉(그림 4-28)은 현 상태로 보아 비의 형태는 좌우가 나란했을 것으로 보인다.[71] 상부가 결실되어 구체적 내용은 알 수 없으

표 4-21　6세기 신라비의 합문

명활산성비 (551)							
	十一 1-4	五尺 4-1	一寸 4-3	一寸 4-17	三寸 6-5	十一 7-10	十二 8-3
안압지비편 (6C 중반)							
	干支 2행	大工尺 2행	一尺 3행	干支 3행			
무술명 오작비 (578)							
	十一 1-4	一伐 5-6	一伐 6-18	一尺 6-24			
남산신성비 제2비(591)							
	二月 1-4	小舍 4-19	上干 7-9	上干 8-9	一伐 8-17	一尺 9-5	一尺 10-5
남산신성비 제4비(591)							
	上干 6행	一伐 7행	城上 7행	一尺 8행	上人 9행	上人 10행	

그림 4-28
안압지비편 탁본, 신라(6세기 중반), 30×20cm,
경주 안압지 출토, 국립경주박물관 소장.

나 축성, 축제 등의 역역 공사와 관련된 기록이다. 한때 이것을 〈남산신성비〉로 보았으나 지금은 명활산성의 비로 본다.[72] 그러나 글씨만을 본다면 해서로 직선획을 구사한 필법이 〈남산신성비제4비〉와 비슷하다. 합문을 사용한 것은 〈명활산성비〉, 〈대구무술명오작비〉, 〈남산신성비제2비〉, 〈남산신성비제4비〉와 같지만, 단어별로 의도적으로 띄어쓰기를 시도한 것은 이 비편의 특징이다.

다음으로 진흥왕 관련 네 비를 살펴보자. 이들 가운데 척경비拓境碑인 〈창녕진흥왕척경비〉[73] (561)만 자연석이고, 568년에 세워진 세 순수비, 즉 〈북한산진흥왕순수비〉, 〈마운령진흥왕순수비〉, 〈황초령진흥왕순수비〉는 비개碑蓋, 비신碑身, 비부碑趺의 형식을 갖추었다. 비의 형태가 다른 것은 비의 성격이 다르기 때문이며, 왕의 순수를 기록한 것에만 전형적인 비의 양식을 취한

것으로 추정된다. 그럼에도 불구하고 한나라 때부터 유행한 이수螭首, 비신, 귀부龜趺 형태를 취하지 않았다. 장방형인 세 순수비의 비신은 길이가 1.5m 안팎인 것으로 보아 의도적으로 비슷한 크기로 만든 것으로 보인다.[74] 자연석이든 정형비든 왕과 관련된 공식적·국가적 일을 기록한 비의 장법은 모두 행간, 자간이 정연하다. 이들을 차례대로 살펴보자.

첫째, 〈창녕진흥왕척경비〉[75]이다(그림 4-29). 경상남도 창녕군 창녕읍 교상리 만옥정공원 가장 높은 곳에서 화왕산을 등지고 서 있는 이 비는 1914년 일본인의 신고로 세상에 알려졌다. 화강암의 자연석에 글자를 쓴 전면만 약간 다듬어 16행, 행 26자 내외의 명문을 새겼는데, 일부 글자는 마멸되어 판독이 어렵다. 첫머리의 '신사년辛巳年'으로 인해 561년(진흥왕 22)에 건립된 것으로 보는데, 같은 '신사년'에 세워진 〈포항중성리비〉(501)보다 60년 후의 것이다.

그림 4-29 창녕진흥왕척경비 탁본, 신라(561년), 172×204cm, 경남 창녕 출토, 경남 창녕 만옥정공원.

 비의 내용은 561년에 진흥왕과 여러 신료가 창녕에 행차하고 그것을 기념한 것
이다. 다른 세 순수비와는 달리 비의 앞부분에 '순수관경巡狩管境'이란 표현이 없
어 대부분의 학자들이 척경비로 이해한다. 그러나 일부는 창녕을 순수하고 세
운 기념비, 즉 순수비로 또는 왕과 신료들의 회맹비會盟碑로 보기도 한다. 비문에
'대등大等', '사방군주四方軍主', '주행사대등州行使大等', '비자벌정조인比子伐停
助人', '촌주村主'에 관한 정보가 있다. 이에 근거하여 진흥왕대에 중앙의 관리들

을 대등이라 부르고, 지방의 주州에 군주, 행사대등 등이 지방관으로 파견되었다고 이해한다. 나아가 중고기 지방행정체계가 주-군-촌으로 이루어졌으며, 지방관으로 군주軍主와 당주幢主, 도사道使가 파견되었음을 알려 준다. 이밖에도 중고기 6정停군단의 성격, 그것과 주와의 관계를 밝힐 수 있는 단서를 제공하고, 관등과 6부명, 그리고 촌주의 인명은 중고기 정치제도사 연구에서 귀하게 이용된다.

이 비는 전체적으로 상부가 둥근 형태로, 좌측이 낮고 우측으로 갈수록 점차적으로 높아지며 하부로 갈수록 약간 넓어진다. 비는 높이보다 너비가 조금 더 넓지만 가장자리의 계선을 기준으로 삼으면 서사 공간은 정방형이다.[76] 왕의 위엄을 보여 주기 위함인지 화강암의 석질도 다른 비보다는 훨씬 높다. 〈광개토왕비〉처럼 비면 전체에 규칙적 계선을 그은 것이 아니라 비의 가장자리에만 선을 그어 안쪽 글씨에 시선이 집중된다. 특히 좌측 상부에 글씨가 쓰인 부분을 따라 불규칙적으로 그은 지그재그 모양의 선은 글씨를 쓰고 난 후에 그은 것으로 보인다. 비는 부정형의 자연석이지만 장법은 부정형[77]이 아닌, 자간과 행간이 일정한 정형비의 장법이다. 이는 정방형의 서사 공간 때문인 것으로 보인다.

명문의 서체는 예서의 필의가 있는 굵은 원필의 해서이며, 고예이면서 예서의 파책이 보이는 〈광개토왕비〉와 서체는 달라도 부드러우면서 웅건하고 중후한 서풍은 유사하다.[78] 전절도 원전으로 쓰여 부분적으로 〈광개토왕비〉의 풍취가 있으며 왕의 위엄이 느껴진다.[79] 명문 가운데 '与', '智', '喙' 등의 글자는 원전의 대표적 예이다(표 4-22). 결구에도 유사한 면이 있는데, 24행 '西' 자는 첫 획의 수필收筆에 예서의 파책이 선명하다. 22행 '州' 자의 구획鉤劃도 예서의 필법이고, 25행 '子' 자의 구획도 〈단양적성비〉의 예서 필법과 유사하다.[80] 명문의 마지막 글자인 '干'의 첫 획 수필에도 예서의 파책이 있다.

또 같은 글자는 다른 형태를 취해 결구에 변화가 많다. 예컨대 '喙' 자의 口가

표 4-22 〈창녕진흥왕척경비〉의 원필·원전 글자

| 與 6-26 | 喙 20-16 | 智 22-18 | 智 24-19 | 智 27-1 |

대부분 원에 가까우나 24행에서는 역삼각형을 취해 독특한데, 이것은 6세기 신라비에서 볼 수 있는 형태이다.[81]

〈창녕진흥왕척경비〉의 웅건하면서 고박한 서풍, 정방형의 자형, 원필의 힘찬 필획 등은 〈관룡사약사전조상기〉, 〈인양사비〉와 같은 창녕 지역의 통일신라 금석문에도 영향을 미쳐 6세기 중반의 이 비는 한국 서예사에서 중요한 위치를 차지하고 있다.[82]

〈창녕진흥왕척경비〉는 유난히 가로획이 우상향인데 이는 우측이 높은 비의 형태를 따른 것이고, 원필과 원전이 많은데 이것도 곡선인 비의 형태를 따른 것이다(표 4-23). '与' 자, '喙' 자는 전자에, '軍' 자, '宿' 자는 후자에 속하는 것으로 ㅡ가 보통 해서에서는 직선이지만 여기에서는 곡선이다. 특히 21행 '軍' 자의 ㅡ는 비의 우측 상부처럼 둥글고, 22행 '宿' 자의 둘째 획 마지막 부분은 비의 우측 상부 모양과 유사하다. 우상향인 이 비의 '与' 자를 가로획과 세로획이 거의 수평인 〈포항중성리비〉, 〈단양적성비〉, 〈황초령진흥왕순수비〉의 정연한 '与' 자와 비교해 보면, 그 차이가 확실해진다(표 4-24). 다만, 〈단양적성비〉의 '与' 자는 비의 형태를 따라 편형이고, 〈포항중성리비〉, 〈황초령진흥왕순수비〉의 '与' 자는 비의 형태를 따라 장형이다. 이처럼 서사 공간과 조화를 이룬 〈창녕진흥왕척

표 4-23 비의 형태를 따른 〈창녕진흥왕척경비〉 글자

與 6-26	喙 19-5	喙 20-6	軍 20-3	軍 21-16	宿 22-12	西 24-5

표 4-24 〈창녕진흥왕척경비〉와 다른 비의 '與' 자 비교

창녕비 6행 (561)	창녕비 9행	중성리비 11행 (501)	적성비 11행 (550년경)	황초령비 10행 (568)	북위 비구도장조상기 (500~503)

경비〉의 우상향과 원전의 결구는 비의 형태를 따른 의도적 기법이며, 이것이 6세기 신라비 글씨의 특징 중 하나라는 것을 〈창녕진흥왕척경비〉가 다시 보여 준다.

둘째, 〈북한산진흥왕순수비〉이다(그림 4-30, 그림 4-61). 19세기에만 해도 무학대사비로 알려진 이 비는 김정희金正喜(1786~1856)에 의해 진흥왕의 순수비임이 세상에 알려졌다. 비의 우측면 명문에 의하면 1816년(순조 16) 김정희가 김경연과

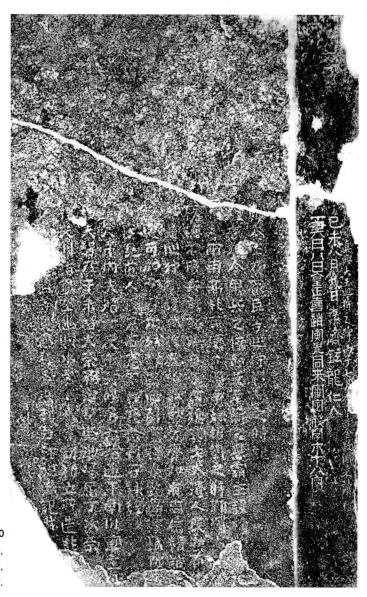

그림 4-30
북한산진흥왕순수비 탁본,
신라(568년), 155.1×71.5×16.6cm,
서울 북한산 출토, 국립중앙박물관 소장.

북한산 승가사僧伽寺에 놀러갔다가 비봉의 꼭대기에 있는 이 비를 발견하고 판독한 결과 순수비임을 밝혔고, 이듬해(1817) 조인영과 함께 다시 와서 68자를 판독했다.[83] 이후 풍화로 마모가 더 심해졌고, 6·25 전쟁 때는 파손되어 보존을 위해 경복궁으로 옮겼고, 1970년부터 국립중앙박물관에 수장되어 있다. 원래 자리에는 2006년 10월 19일 문화재청이 세운 복제비가 있다. 비의 상단에 세로 6.7cm, 가로 69cm 정도의 병형柄形이 파진 것으로 보아 원래 비개가 있었고, 발견 당시 비부에 끼워져 있어 비개, 비신, 비부의 형식을 갖춘 정형비임을 알 수 있다.

진흥왕은 국력을 신장시키기 위해 영토를 확장하고 새로 정벌한 국경지대를 순시하면서 기념비를 세웠다. 백제의 영토인 한강 중류 지대를 차지하고 세운 〈북한산진흥왕순수비〉, 고구려 땅인 함주咸州를 정복하고 세운 〈황초령진흥왕순수비〉, 이원利原을 차지하고 세운 〈마운령진흥왕순수비〉가 그것들이다. 따라서 이 세 비는 정형비의 형식을 취하고 내용도 제기題記, 기사紀事, 수가인명隨駕人名의 순으로 유사하게 기록했다.

건립 연대의 단서는 비문 중의 '남천군주南川軍主'이다. 『삼국사기』에 의하면, 568년(진흥왕 29) 10월에 북한산주를 폐하고 남천주를 설치했으니[84] 이후 비를 세웠다는 의견이 우세하다. 그러나 『삼국사기』 4권, 「신라본기」의 '진흥왕이 한강 유역을 차지한 후 555년(진흥왕 16)에 북한산을 순행했다'는 기록에 근거하여 555년으로 보기도 한다.[85]

12행, 행 21~22자인 명문은 마멸이 심해 완전한 판독은 어려우나, 대략 진흥왕이 한강 유역을 개척하고 북한산을 순행한 사실을 돌에 새겨 기념하고자 한다는 내용, 비의 건립 배경과 보존에 관한 내용, 왕을 수행한 신료들의 명단이 기술되어 있다.

명문의 서체는 〈황초령진흥왕순수비〉와 흡사하여 초당 구양순체로 보기도 하나,[86] 초당풍보다는 〈창녕진흥왕척경비〉처럼 예서의 필의가 많은 원필의 해서이다. 자형은 장방형, 정방형, 편방형이 두루 있어 해서 가운데 예서의 분위기도 느낄 수 있다. 예서 자형이나 필의가 있는 글자들을 살펴보자(표 4-25). 먼저 '巡' 자의 편방형이 예서 자형이다. 다음으로 예서처럼 첫 획이 좌측에서 시작된 4행의 '人' 자는 해서처럼 첫 획이 중앙에서 시작된 7행의 '人' 자와 구별된다. 또 8

표 4-25 〈북한산진흥왕순수비〉의 예서 필법 글자

巡 1행	人 4행	迊 8행	軍 8행	造 10행

행 '迊' 자, 10행 '造' 자의 辶의 파책은 예서 필법이고, 8행 '軍' 자의 冖의 각진 모양은 비 우측면의 예서 필법과는 같고 상술한 〈창녕진흥왕척경비〉의 둥근 冖 와는 다르다.

셋째, 양면비인 〈마운령진흥왕순수비〉이다. 이 비는 16세기 말에 발견되어 17세기 초 한백겸韓百謙(1552~1615)이 『동국지리지東國地理志』에 고려 윤관의 비로 소개했으나, 1929년에 최남선이 함경도 답사 중 한 선비의 집에서 『이성고기利城古記』에 실린, 진흥왕순수비의 존재에 대한 글을 보고 함경남도 이원군 마운령 운시산 봉우리 아래에 있던 것을 찾아낸 후 진흥왕순수비라는 사실을 고증했다.[87] 현재는 함흥본궁[88]에 〈황초령진흥왕순수비〉와 나란히 서 있다(그림 4-31).

비석은 검은색 화강암을 다듬어 만들고, 비의 상단에 〈북한산진흥왕순수비〉와 같은 병형柄形을 파고 갓돌을 얹고, 〈북한산진흥왕순수비〉와 같은 형식의 비부에 끼웠을 것으로 추정한다. 현재의 지대석은 함흥본궁으로 옮기면서 제작된 것으로 보인다. 따라서 이 비는 당연히 비개, 비신, 비부의 형식을 갖춘 정형비에 속한다.

비의 양면에 409자를 새겼는데, 전면은 10행으로 2행은 2자, 9행은 7자, 10행은 25자, 나머지 행은 26자로 총 216자이며, 후면은 8행, 매행 23~25자(1행은 24자, 3, 4, 6행은 23자)로 총 193자이다(그림 4-32).

전면은 제기와 기사로, 후면은 수가인명으로 구성되어 있다. 제기는 568년(태창太昌 원년) 진흥왕의 순수를 돌에 새겨 기념한 사실을 말하고, 기사는 진흥왕의 영토 확장과 선정善政을 칭송하고, 변경 지역을 두루 순수하고 백성들에게 훈시한 사실을 기록했다. 수가인명은 진흥왕을 수행한 신료의 관직과 이름을 적었다. 기사와 수가인명은 대체로 〈황초령진흥왕순수비〉와 같으면서 결자가 적어

그림 4-31
황초령진흥왕순수비(좌)와
마운령진흥왕순수비(우),
함남 함흥본궁.

〈황초령진흥왕순수비〉의 결락 부분을 보완하는 데 도움이 된다. 왕의 행차를 수
행한 사람들의 직위와 이름이 적힌 후면에는 〈황초령진흥왕순수비〉에 보이는 직
명 외에도 '급벌참전及伐斬典', '나부통전奈夫通典', '외객外客' 등의 직명이 보여
진흥왕의 근신 조직을 더 자세히 알 수 있다. 더불어 '점인占人', '약사藥師' 등도
왕을 수행했다는 것을 알려 준다.

이 비는 〈황초령진흥왕순수비〉와 더불어 진흥왕이 영토를 함경도 함흥 지역까
지 넓혔음을 알려 주며, 태창이라는 연호의 사용과 6부명, 관직·관등, 인명 등
은 중고기 신라의 정치사 및 제도사를 이해하는 데 중요한 자료이다. 그리고 『논
어』, 『서경』 등을 인용한 구절에서 진흥왕대 유교사상을 엿볼 수 있고, "이때 수
레를 따른 자는 사문 도인 법장과 혜인이다"로 해석되는 후면 1행 "于是隨駕沙門
道人法藏慧忍"에서 신라 왕실에서 불교가 중요한 역할을 했음을 알 수 있다.

종결어조사의 사용, 즉 전면 2행의 '也', 마지막 행의 '矣'는 신라의 한문 수준이

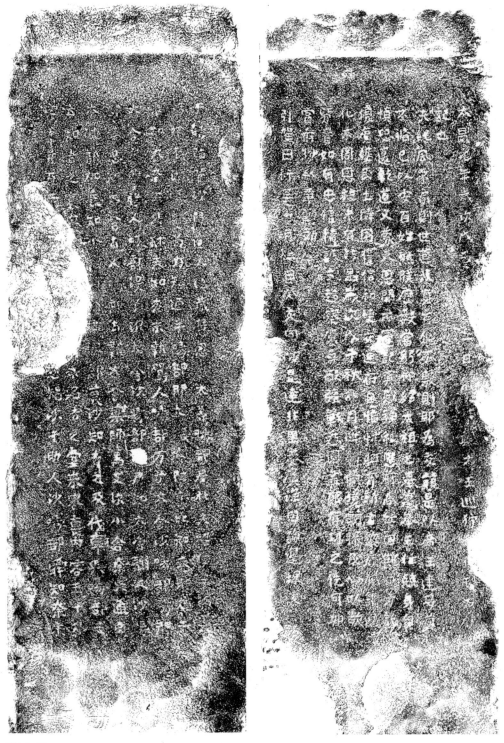

그림 4-32
마운령진흥왕순수비 후면(좌)·전면(우) 탁본, 신라(568년), 146.5×44.2×30cm, 함남 마운령 운시산 출토.

이전보다 향상되었음을 보여 주는 것인데, 이것은 순수비라는 비의 성격을 감안할 때 찬자도 학문이 높은 사람이 선택되었으리라고 추정할 수 있는 단서가 된다.

명문의 서체는 예서의 필의가 많은 원필의 해서이며, 4행 '百' 자의 첫 획의 너비가 하부와 비슷한 것은 남북조풍 해서의 특징이다.[89] 자형은 정방형이 주를 이루며, 좌우대칭의 결구를 취하여 절제미가 있다. 전체적으로 〈창녕진흥왕척경비〉, 〈북한산진흥왕순수비〉의 예스러운 분위기와 유사하며, 口의 직각의 전절이 고예인 〈광개토왕비〉를 보는 듯하다. 또 1행 '年' 자의 둘째 가로획의 수필은 예서의 파책으로 쓰였으며, 9행 '賞' 자의 一도 〈북한산진흥왕순수비〉 '軍' 자의 一처럼 예서의 필법이다(표 4-26). 이 비에는 진흥왕 관련 네 비 가운데 예서의 필의가 가장 많다.

또 전후면 모두 辶을 초서 결구인 乚 형태로 쓴 것은 〈포항중성리비〉와 동일하며, 후면 제일 아래 줄 '喙' 자의 갈고리에는 해서의 필법이 선명하다. 후면의 글자 가운데 '部' 자에서 우부방을 阝 또는 卩로 썼는데 卩로 쓴 것이 훨씬 많다. 이는 〈울주천전리서석〉과 같은 양식이며, 더 발전된 결구가 〈황초령진흥왕순수비〉에 보인다. 이 비의 해서는 예서와 초서의 결구까지 지니고 있다.

넷째, 〈황초령진흥왕순수비〉이다. 이 비는 원래 함경남도 장진군 황초령 봉우리에 있었다. 신립 장군이 북병사로 있을 때 탁본해 온 것이 세상에 전해져 『동국지리지』에 '진흥왕비가 황초령과 단천에 있다'고 기록되었고, 이우李俁(1637~1693)는 『대동금석첩』을 펴내면서 이 비를 언급했다. 1852년(철종 3) 김정희의 후배인 윤정현이 함경도 관찰사로 부임하면서 이 비를 차령진으로 옮겼고 그 후 다시 함흥본궁으로 옮겼다. 비의 좌측 상부가 결실되었고 현재 3편으로 붙여져 있다. 파손된 부분은 판독이 어렵지만 〈마운령진흥왕순수비〉를 통하여 복

표 4-26 〈마운령진흥왕순수비〉의 예서 필법 글자

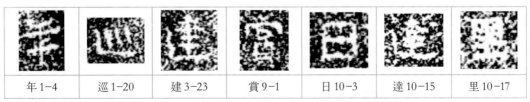

年 1-4	巡 1-20	建 3-23	賞 9-1	日 10-3	達 10-15	里 10-17

원이 가능하며, 내용도 거의 동일하다(그림 4-33).

명문은 12행, 행 약 33자이며,[90] 1행의 마지막 글자가 '也'로, 7행의 두 번째 글자가 '矣'로 끝나고, 새 문단의 시작을 알리기 위해 한 칸을 띄우고 〈마운령진흥왕순수비〉 후면과 같이 왕을 수행한 인명을 기록한다. 종결어조사 '也', '矣'의 사용은 〈마운령진흥왕순수비〉와 같으며, 이것은 두 비의 찬자가 동일인이라 추정해 볼 근거가 된다.

내용은 〈마운령진흥왕순수비〉와 비슷한데, 568년 8월 21일 진흥왕이 지방을 순수했다는 것, 수행인의 이름, 관직, 등급, 출신부 등이 적혀 있고 신라의 영토가 함경남도 황초령에까지 이르렀다는 사실을 기록하고 있어 〈마운령진흥왕순수비〉와 같이 신라의 역사, 이두 및 서예 연구에 중요한 자료이다.

세 순수비 가운데 장법이 가장 정연하여 자간과 행간의 구분도 분명하다. 자간보다는 행간이 더 넓어 글자가 주로 장방형임을 알 수 있는데, 정방형인 글자들도 다수이다. 장방형인 세 순수비 가운데 이 비만 특이하게 가장자리에 선을 그었는데, 이는 〈창녕진흥왕척경비〉와 같은 형식이다.

이 비에 이르러 비로소 명문의 글씨가 예서의 필의가 적은 해서로 쓰였는데,[91] 이전의 신라비에는 없던 정방형의 원필의 북위 해서 결구를 지닌 글자들이 많다(표 4-27). 1행 '太'자와 2행 '道'자의 辶이 해서의 파책이고, 4행 '信'자의 亻에서 첫 획이 짧고 둘째 획이 긴 것은 초당 해서의 필법이다. 결구의 이런

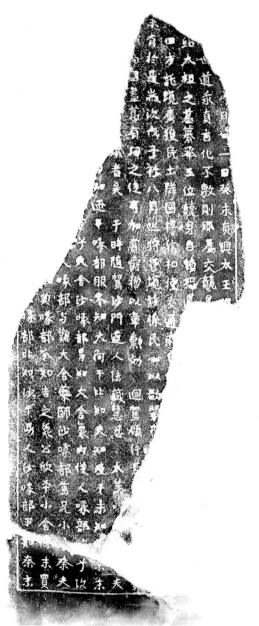

그림 4-33
황초령진흥왕순수비 탁본, 신라(568년),
151.5×42.7×32cm, 함남 황초령 출토.

표 4-27 〈황초령진흥왕순수비〉의 북위풍 글자

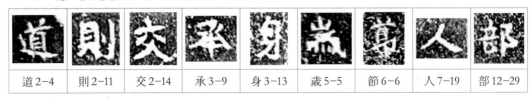

道	則	交	承	身	歲	節	人	部
道 2-4	則 2-11	交 2-14	承 3-9	身 3-13	歲 5-5	節 6-6	人 7-19	部 12-29

확연한 차이점으로 인해 김정희가 "중국 남조의 제나라, 양나라의 비나 조상기와 비슷하며, 구양순의 서체를 따랐다"[92]고 하면서 전반적으로 구양순체로 단정하고 있다.[93] 그러나 글씨를 일별해 보면, 장방형인 글자가 있는 점 이외에는 구양순풍의 특징은 별로 없다. 무엇보다 건립 연대 568년은 구양순(557~641)의 나이 11세에 해당되며, 그는 수나라(581~618) 때 왕성하게 활동했다. 그가 국제적으로 이름을 날리기 시작하여 고구려, 신라, 일본이 그의 글씨를 구하려 힘쓴 것도[94] 당나라 때인 7세기의 일이므로 구양순풍을 따랐다는 의견은 시기적으로도 맞지 않는다.

글씨는 〈장맹룡비〉(522)와 같은 북위 해서와 닮은 점이 있어 〈단양적성비〉의 북위 조상기 서풍에 이어 또 다른 북위풍이 여기에서 나타난다. 이는 신라 글씨와 북위 글씨의 연관성을 더욱 확실히 해 준다. 〈황초령진흥왕순수비〉가 북위 해서의 진수인 〈장맹룡비〉와 같은 수준의 해서를 구사했다는 것은 신라인의 서예 수준도 그만큼 향상되었다는 것을 뜻한다.[95] 강유위는 전체 11품 가운데 〈장맹룡비〉를 여섯 번째 품인 '정품상精品上'에 두었는데, 〈황초령진흥왕순수비〉를 한 품 더 높은 '고품하高品下'로 품등한 것[96]도 고질古質한 서풍의 〈황초령진흥왕순수비〉를 높이 평가한 것이다.

자형은 당풍의 장방형과 북위풍의 정방형을 동시에 표현했으며, 예서의 필의도 부분적으로 지녀 6세기 신라비의 질박한 서풍도 지니고 있다. 예를 들면 '喙', '知', '部' 등의 글자에서 口를 해서의 방형을 취하지 않고 〈포항중성리비〉, 〈창녕진흥왕척경비〉와 같은 이전의 신라비와 같이 원 또는 역삼각형 등의 이형異形으로 묘사한 점, 10행 '兄' 자의 결구, '部' 자의 阝에서 세로획을 짧게 한 점은 〈단양적성비〉와 닮았다. 阝의 짧은 세로획은 글자를 장방형이 아닌 정방형으로 만드는데, 10행의 '師' 자 등도 이런 필법의 정방형이다. '部' 자의 우부방은 阝

로, '阿' 자의 좌부변은 卩로 阝과 卩을 혼용한 것은 〈울주천전리서석〉과 같다. '巡' 자를 편방형으로 쓴 것은 〈북한산진흥왕순수비〉와 같아 예서의 자형에 속한다. 〈황초령진흥왕순수비〉가 6세기 완형 금석문 가운데 가장 해서의 전형에 가깝고 북위풍이 농후하지만, 비편인 〈남산신성비제10비〉는 더 완숙한 북위풍 해서로 쓰였다. 6세기 중반에 건립된 4기의 〈진흥왕순수비〉는 장법이 가지런하다는 공통점이 있으나, 동시에 결구는 조금씩 다르다. 그러나 전체 서풍의 분위기는 신라비의 질박함을 벗어나지 않는다.

이제 6세기 마지막 비인 〈남산신성비〉를 살펴보자. 현재까지 발견된 10기의 〈남산신성비〉는 591년(진평왕 13) 남산에 신성을 쌓고 그에 관여한 지방관 및 지방민들에 관하여 기록한 비이다. 비의 명문에는 나두邏頭, 도사道使 등 지방관의 명칭과 다양한 지역, 다양한 명칭의 지방 지배자들이 보여 중고기 군과 촌[城]의 상호 관계, 그리고 그들의 성격을 알 수 있다. 특히 비들이 신성의 축조에 역부를 동원한 사실과 관련이 있기 때문에 중고기 역역 동원 체계를 살필 수 있다.

10기 모두 비의 첫머리에 '591년(신해) 2월 26일 남산신성을 쌓을 때, 법에 따라 쌓은 지 3년 만에 무너지면 죄로 다스릴 것을 널리 알려 서약케 한다(辛亥年二月卄六日南山新城作節如法以作後三年崩破者罪敎事爲聞敎令誓事之)'는 공통된 문장으로 시작하여 축성에 대한 책임 소재를 분명히 하고 있다. 이는 당시 율령이 엄격히 실행되고 있음을 말해 준다. 재질은 대부분 화강암이며, 1, 2, 3, 9비는 완형이고 2, 4, 9비는 비면이 다듬어진 명문 부분과는 달리 하부가 거칠어 비를 세우기 위해 묻었던 부분으로 추정된다. 서체는 모두 해서지만 서풍은 조금씩 다르다.

〈남산신성비제1비〉(그림 4-34)는 1934년 경주시 내남면 탑리 식혜골[識惠谷] 김헌용金憲鎔의 집 앞 도랑에서 발견되었다. 원래 남산 중턱에 있던 것을 가옥을 신축하면서 옮겨 놓은 것이다. 재질이 화강암인 이 비는 아량촌阿良村, 영고촌營沽村, 노함촌奴含村 등의 주민들이 신성을 쌓았다는 내용인데, 이 촌들은 현재 경상남도 함안이나 의령 지방에 해당한다. 여기에 지방관으로 도사, 지방의 지배자로 군상촌주郡上村主, 장척匠尺, 문척文尺 등이 보이고, 축성기술자로 성사상城使上, 면착상面捉上이 보이고 있다.

이 집단은 대략 13m 47cm의 성벽을 쌓았다. 신성의 둘레가 3.7km이니 평균

적으로 왕성을 포함한 전국의 지방민 270여 개 이상의 집단이 축성에 참여한 것으로 추정된다. 비의 하단에 '辛' 자가 2번 보이는데, 비문의 첫 자를 시작하기 전에 습자한 것으로 추정된다. 습서가 목간에는 종종 있지만[97] 금석문에서는 드물어 특이하다.

　비의 형태는 장란형長卵形이며 자간과 행간이 비교적 정연한 편이다. 비문에서 장형이면서 난형인 비의 형태를 따른 결구를 지닌 글자를 쉽게 찾을 수 있다(표 4-28). 1행 '作' 자의 경우 열세 번째 글자는 향세로 쓰여 난형이며, 열여덟 번째 글자는 길쭉하게 쓰여 장형이다. '阿' 자의 경우 2행 '阿' 자는 장형이며, 비의 중앙에 위치한 4행 '阿' 자는 향세로 쓴 난형이다. 또 4행 하부의 '知' 자는 口를 보통의 해서 결구보다 아래에 두면서 그 모양이 좁아져 비의 하부 모양과 같다.

　결구에서 2행 '事' 자의 口를 양쪽 점으로 쓴 것은 2, 3, 9비와 같고, 10비와는 다르다(표 4-15). 그리고 '阿' 자처럼 같은 글자를 이형으로 쓴 변화도 보여 준다(표 4-29).

그림 4-34
남산신성비제1비 탁본, 신라(591년), 91×44×14cm, 경주 탑동 출토, 국립경주박물관 소장.

　〈남산신성비제2비〉(그림 4-35)는 상하가 따로 발견되었다. 하반부는 1956년 6월 경주 남산 서쪽 능선의 전일성왕릉傳逸聖王陵 부근에서, 상반부는 1960년 12월 같은 장소에서 발견되었다. 비의 형태는 상·하단이 좁고 중간이 넓다. 둥글면서 심한 부정형인 하부는 땅 속에 묻을 심산으로 우측 상단을 제외하고 전체적으

표 4-28 비의 형태를 따른 〈남산신성비제1비〉 글자

作 1–13	作 1–18	阿 2–14	阿 4–11	知 4–15

표 4-29 〈남산신성비제1비〉의 '阿' 자 이형

2–14	4–11	5–10	6–14

로 장방형인 상부의 면을 다듬어 글자를 새긴 것으로 보인다.

비문은 11행, 행 18~21자로 총 약 183자이며, 11행은 10자이다. 1행에서 한 사를 낮추어 충청북도 옥천 부근으로 추정하는 '아대혜촌阿大兮村'이라는 촌명을 기록했는데, 〈남산신성비〉 가운데 유일하게 첫머리에 촌명이 있다.

장방형인 비의 형태에 맞게 자간과 행간이 비교적 정연한 편이며, 필획이 직선 적이고 전절은 모나 상부가 같은 장방형인 〈울진봉평리비〉의 분위기가 느껴진 다. 그러나 4행 '道' 자의 辶에서처럼 전절이 곡선인 것은 비의 하부가 곡선인 것 을 감안한 것이고 1행 '年' 자의 세로획과 12행 '利' 자의 구획이 안쪽으로 기울 어진 것은 비의 우측 하단의 좁아진 모양을 감안한 것으로 보인다. 이것은 〈울진 봉평리비〉에서 우측 하단의 불룩한 곡선을 따른 '于時'의 곡선획과 같은 결구이 다(표 4-14). 제1비의 글씨보다 약간 더 고졸한 편이지만 辶, 阝 등의 생략형은 6 세기 결구를 그대로 따르고 있으며, 3행의 '爲' 자는 초서의 결구를 해서의 필법 으로 썼다. 또한 두 글자를 한 글자처럼 쓴 합문이 많은데, 4행의 '小舍', 7, 8행 의 '上干'과 '一伐', 9, 10행의 '一尺'이 그 예이다(표 4-21). 제3, 4비에서도 합 문이 쓰여 〈명활산성비〉 이래 합문이 지속적으로 사용되었음을 알 수 있다.

〈남산신성비제3비〉(그림 4-36)는 서라벌 탁부喙部 주도리主刀里 사람들이 축성

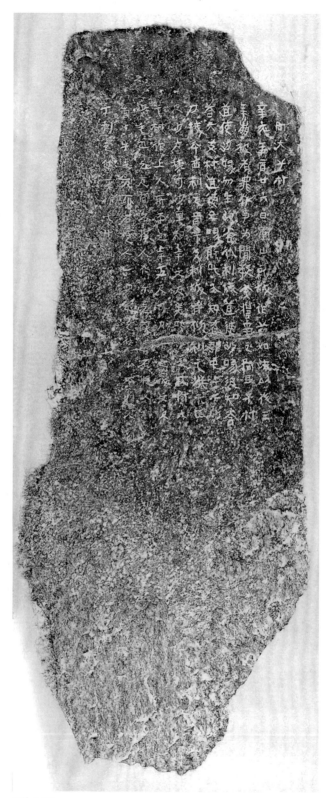

그림 4-35
남산신성비제2비 탁본, 신라(591년), 121×47×14cm,
경주 탑동 일성왕릉 주변 출토, 국립경주박물관 소장.

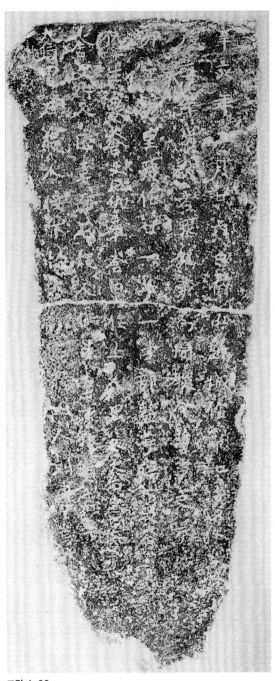

그림 4-36
남산신성비제3비 탁본, 신라(591년),
80.5×30×10cm, 경주 배반동 사천왕사 터 주변 출토,
국립경주박물관 소장.

한 구간에 대한 기록이다. 비의 형태는 기울기의 차이는 있으나 하부로 갈수록 좁아져 〈임신서기석〉과 같은 역사다리꼴이다. 장법도 그것을 따라 1행과 마지막 행이 안쪽으로 약간 기울어졌으나 자간은 1, 2비처럼 정연하다. 상부가 넓은 비의 형태를 따라 3행의 '里' 자처럼 상부가 조금 크게 쓰인 글자도 있으나,[98] 비의 좁아진 기울기가 미미하므로 결구에서도 큰 변화는 없다. 그러나 주목할 만한 것은 1행과 2행의 세 번째 글자인 '年' 자이다. 1행 '年' 자의 세로획은 수직인 반면, 2행 '年' 자의 세로획은 우측으로 기울어져 두 세로획의 형상이 마치 비의 하부 형태와 같다.

서풍은 2비와 유사하게 고박한 편이며, 3행과 4행의 하부 '대사大舍'는 합문이다. 3행 첫 자인 '部'의 阝이 卩로 쓰였다. 6세기 초반의 비에 이런 결구가 사용되다가 중반의 〈황초령진흥왕순수비〉에서는 阝이 阝로 바뀌었는데, 후반에 다시 卩이 사용되어 6세기 동안 '部' 등의 글자 우부방에서 阝과 卩이 혼용되었음을 알 수 있다.

〈남산신성비제4비〉(그림 4-37)는 하부만 남겨진 상태로 발견되었지만, 1행이 '節如法以'로 끝나고 명문의 시작 부분에 공통적으로 쓰인 책임 소재 기록을 감안하면, 그 위에 13자가 더 있고, 따라서 완형의 비는 100cm 미만일 것으로 추정된다.[99] 완형

인 1, 2, 3, 9비가 대략 80~120cm인 것을 감안하면 그 범위 안에 들어간다.

글자의 필획이 직선인 것으로 보아 상부를 포함한 비의 전체 형태는 장방형으로 짐작된다. 글자의 중심이 수직이며, 장방형인 각 글자의 획이 직선으로 그려져 현재 비의 형태와 어울린다(표 4-30). 땅 속에 묻힌 듯 보이는 하부는 면이 거칠고 그 윗부분은 면을 다듬어 글자를 새겼다. 명문은 10행, 행 4~7자로 총 약 60자이다. 서체는 해서지만 명문의 첫 글자인 '節' 자의 하부에서 좌측의 마지막 획이 우측의 첫 획과 연결되어 행서의 필의가 있다.

명문의 표기 방식에는 두 가지 특징이 있다. 첫째는 두 글자를 한 글자처럼 쓴 합문이다. 6행의 '上干', 7행의 '一伐'과 '城上', 8행의 '一尺', 9행과 10행의 '上人' 등이 그 예이다(표 4-21). 둘째는 역으로 한 글자를 두 글자처럼 쓴 별자이다. 3행의 마지막 글자인 '노썰'에서 상부 奴와 하부 弖이 마치 두 글자처럼 보이며, 奴의 직선과 弖의 곡선이 묘한 조화를

그림 4-37
남산신성비제4비 탁본, 신라(591년), 40×34cm,
경주 탑동 일성왕릉 주변 출토, 국립경주박물관 소장.

표 4-30 〈남산신성비제4비〉의 수직 장법 글자

石捉 10-4	石捉 9-4	古生 7-4	古生 5-1	大舍 4-2	沙喙 3-3	誓事 2-4

표 4-31 〈남산신성비제4비〉의 직선획 글자

利 6-1	村 5-3	大 4-2	頭 3-2	敎 2-2	節 1-2

이룬다. 또 반복되는 글자인 '古生', '石捉', '上人'은 결구를 달리하여 변화를 주었다.

　그리고 모든 글자의 획이 수직과 수평으로만 쓰여 비의 형태가 장방형일 것이라 짐작할 수 있는 근거가 된다(표 4-31). 특히 '頭' 자의 頁에서 둘째, 셋째 획을 마치 한 획처럼 일필로 처리하여 수직획을 더욱 강조했다. '利', '村', '頭' 자를 사다리꼴인 〈포항냉수리비〉의 같은 글자와 비교해 보면 그 차이점을 확실히 알 수 있으며, 형태가 비슷한 〈울진봉평리비〉의 글자와 비교해 보면 그 유사점을 찾을 수 있다.

그림 4-38
남산신성비제5비 탁본, 신라(591년), 22×20cm,
경주 사동 영묘사 터 출토, 국립경주박물관 소장.

　　　　　　　　　〈남산신성비제5비〉(그림 4-38)는 비편이지만 첫 행이 '辛亥'로 시작하고 각 행의 시작 부분이 동일한 위치에 있는 것으로 보아 비의 상부임을 알 수 있다. 2행이 '崩' 자로 시작하고 비두에 공통적으로 기록된, 책임 소재의 문장을 적용시켜 보면, '亥' 자 아래에 19자가 더 있을 것이다.[100] 행간은 성글면서 정연하고 자간은 빽빽하면서 정연하지 않다. 10기의 〈남산신성비〉 가운데 가장 졸박한데, 이것은 아마도 자간의 여백이 없는 서사 공간의 문제에서 기이한 듯하다. 또 자간의 밀함은 제4비와 같은 방법으로 비의 높이를 추정해 볼 때, 높이가 낮기 때문으로 보인다. 결구에서 3행 '部' 자의 阝을 卩로 썼는데,

그림 4-39
남산신성비제6비 탁본, 신라(591년), 18×8cm,
경주 탑동 식혜골 출토, 국립경주박물관 소장.

그림 4-40 남산신성비제7비 탁본, 신라(591년),
26×18.5cm, 경주 남산 해목령 주변 출토,
국립경주박물관 소장.

이는 같은 해에 卩로 쓴 제3비와 달라 두 가지 방식을 혼용했음을 다시 확인할 수
있다. 현재 상태로 모든 글자가 밀착되어 있어 합문은 없다.

비편인 〈남산신성비제6비〉(그림 4-39)는 제5비에 비하여 자간의 여백이 많은 편
이지만 자간이 일정하지 않은 것은 같다. 자간이 정연하지 않은 것은 현재 상태로
보아 글자의 크기가 다르기 때문인 것으로 보인다. 제5비에 비하여 글자는 더 정
연하다.

〈남산신성비제7비〉(그림 4-40)는 '亥年'으로 시작하므로 앞에 당연히 '辛' 자가
있었을 것이고, 따라서 상부 비편임을 알 수 있다. 2행이 '如法以'로 시작하므로
앞의 글자는 당연히 '節' 자였을 것이고, 이것은 한 행이 13자라는 것을 말해 준다.
1, 2행이 하부로 내려가면서 안쪽으로 기울어지는 것으로 보아 비의 하단이 좁은
것으로 추정된다. 1행의 '年', '月', '日' 자의 세로획도 안쪽으로 기울어져 있어

그림 4-41
남산신성비제8비 탁본, 신라(591년), 22.5×22.2cm,
경주 남산신성 북문 주변 출토, 국립경주박물관 소장.

〈임신서기석〉과 유사하다. 행간과 자간
의 여백은 있으나 정연하지 않다. 1행의
'二月'이 합문인데 제10비의 그것과 비
교해 보면 차이점을 확실히 인식할 수 있
다. 해서로 쓴 글씨는 이전의 〈남산신성
비〉보다는 더 능숙하며, 제10비와 유사
하다.

비편인 〈남산신성비제8비〉(그림 4-41)
는 "杀日" 두 자만 있어 비의 형태나 장
법, 결구를 짐작하기 어렵지만, 두 글자
의 획이 직선이고 '日'자의 전절도 수직
으로 꺾인 점은 제4비와 유사하다.

〈남산신성비제9비〉(그림 4-42)는 1994
년 김동찬이 남산을 등산하다가 창림사

터에서 동북쪽으로 약 150m 떨어진 신성의 서쪽 성벽 터에서 발견했다. 발견 지
점이 비의 원래 위치일 수도 있지만(박방룡), 679년(문무왕 19) 증축의 과정을 거
치면서 이곳으로 옮겨졌을 가능성도 있다(주보돈).

명문은 10행, 총 155자이며, 내용은 경상북도 영주 부근으로 추정되는 급벌군
伋伐郡 사람들이 동원되어 축성한 구간에 대한 기록이다. 화강암인 비의 전체 형
태는 상하로 대칭이지만 명문이 새겨진 면만 다듬어진 것으로 보아 하부는 세우
기 위해 묻은 부분으로 보인다. 상부는 우측이 낮고, 양측에서 좌측은 고르며 우
측은 상부에서 약간 들어갔다가 다시 약간 튀어나왔다. 대략적 장방형에 자간,
행간이 정연하여 고르게 글씨가 새겨져 있다. 좌측은 수직이고 우측은 상부가
안쪽으로 들어가고 중간 부분이 바깥쪽으로 나오고 그 아래는 그대로 곧게 유지
된다.

장법은 행간, 자간 모두 정연한 편에 속하지만 첫 행은 비의 형태를 따라 굴곡
이 있고 자간도 상·하부의 형태를 따라 기울기의 차이가 있다. 우측이 낮은 형태
를 따라 행간의 장법도 우측으로 갈수록 낮아진다. 중심이 안쪽으로 기울어진 글

자가 많으며, 각 글자의 중심도 기울어져
있다. 따라서 글자가 불안해 보이는데, 이
것도 비의 형태를 따른 결구의 하나이다.

1행 '月', '新' 자, 2행 '罪' 자, 3행 '之'
자의 가로획이 행필하면서 아래로 처졌으
며, 특히 '之' 자의 마지막 획을 지나치게
아래로 내림으로써 글자가 더 기울어져 보
인다. 또 3행 '中' 자의 중심선이 기울어진
것, 9행 '同' 자의 두 번째 가로획은 보통 앙
세인데 여기에서는 부세인 것, 9행 '伊' 자
의 변과 방이 기운 것, '村' 자의 寸에서 구
획이 기운 것은 모두 비의 형태와 조화를 이
루기 위한 의도적 결구로 보인다[101](표 4-32).

비편인 〈남산신성비제10비〉(그림 4-43)
는 '辛亥年'으로 시작하는 것으로 보아 비
의 상부이고, 2행 첫 글자가 '節'이므로 제
7비와 같은 방식으로 문장을 나열했음을
알 수 있다. 따라서 제7비처럼 행 13자임
이 확실하다. 그러나 제7비는 1, 2행의 첫
글자가 나란히 놓여 있지만 이 비는 2행의
시작이 1행보다 더 높고 3행의 시작이 2행
보다 더 높아 상부의 형태가 우측보다 좌측

그림 4-42
남산신성비제9비 탁본, 신라(591년), 90×39×23.5cm,
경주 남산신성 출토, 국립경주박물관 소장.

표 4-32 〈남산신성비제9비〉의 기울어진 글자

村 9-12	伊 9-10	同 9-2	阿 8-5	中 3-8	之 3-4	罪 2-10	新 1-11	月 1-5

그림 4-43
남산신성비제10비 탁본, 신라(591년),
27×16.5×13cm,
경주 남산 창림사 터 주변 출토,
국립경주박물관 소장.

이 더 높을 것으로 추정된다.

이 비편은 비록 3행, 총 15자의 짧은 명문이지만 6세기 신라비 가운데 가장 완전한 해서 결구를 지니고 있다. 정연한 해서의 특징인 가로획이 우상향인 것은 제9비의 우하향과 대비된다. 전체적으로 원필과 방필을 겸하여 북위의 부드러우면서 웅강한 글씨와 유사하여 〈포항냉수리비〉, 〈단양적성비〉, 〈황초령진흥왕순수비〉에 이어 여기에서도 북위풍이 확연히 드러난다.[102] 대부분의 글씨는 행서의 필의를 지닌 원필로 쓴 〈장맹룡비〉(522) 후면의 글씨와 유사하다(표 4-33). 또 2행 '節' 자에서 ㅁ의 전절, 3행 '爲' 자에서 전절을 행서의 필의가 있는 원전으로 부드럽게 쓴 것, 마지막 네 점을 한 획으로 처리한 것은 북위의 원필 해서이면서 행서의 필의가 있는 〈원우조상기元祐造像記〉(517)의 필법과 유사하다. 그러나 2행 '作' 자의 기필의 방필은 〈양대안조상기楊大眼造像記〉

표 4-33 〈남산신성비제10비〉와 북위비의 글자 비교

글자 구분	年	月	節	如	法	作	事	爲	闍	教	令
남산 신성비 제10비											
	1-3	1-5	2-1	2-2	2-3	2-5	3-1	3-2	3-3	3-4	3-5
북위비											
	장맹룡비	장맹룡비	원우 조상기	장맹룡비	장맹룡비	양대안 조상기	원우 조상기	원우 조상기	장맹룡비	장맹룡비	장맹룡비

(504~507)를 포함한, 방필의 대표작인 북위 〈용문4품〉의 필법과 같다.

제10비에서는 6세기 신라비에서 전반적으로 나타나는 예서의 필의는 없고 오히려 행서의 필의가 많아 유려한 가운데 힘찬 골기가 있어 6세기 신라비 가운데 가장 능숙하다.

이처럼 산성 축조에 동원된 각기 다른 지역 사람들이 쓴 4기의 완형 〈남산신성비〉를 통해 부정형인 자연석의 형태를 따른 다양한 장법과 결구를 살필 수 있었고, 제10비는 비록 편片이지만 신라 석각 글씨 가운데 가장 세련되고 완전한 해서로 쓰여, 이를 통해 6세기 말에는 신라 글씨의 수준이 상당히 향상되었음을 알 수 있다.

자연석 이외에 고분 출토 금석문으로는 〈순흥어숙묘명문문비順興於宿墓銘文門扉〉(595)가 있다(그림 4-44).[103] 순흥어숙묘는 읍내리벽화고분과 가까운 곳에 위치하고 있으며, 고분의 문비 내면에 1행으로 "乙卯年於宿知迊干"이 반전문자로 음각되어 망자를 위한 배려임을 알 수 있다.[104] 어숙지라는 지방 세력의 묘로 추정되는데, 신라 외위外位 제2관등인 술간에 관한 내용이 있어 당시의 지방통치체제를 연구할 수 있는 자료이다. 글자의 지름이 4cm 정도인 명문의 서체는 원필의 해서이며, 서풍은 전체적으로 〈남산신성비제1비〉와 유사하다. 자형은 거의 정방형이며, 辶을 ㄴ으로 쓴 것도 6세기 금석문의 결구와 동일하다.

지금까지 살핀 모든 6, 7세기 신라 석각 글씨는 예서의 필의가 많은 원필의 해서로 고박하면서 토속적인 서풍을 구사한 일관성을 지니고 있다. 그러나 장법과 결구는 비의 형태에 부합한 다양성을 보여 준다(표 4-34).

그림 4-44
순흥어숙묘명문문비 탁본, 신라(595년),
경북 영주 순흥.

표 4-34 6세기 신라비 글자의 다양한 형태

비명＼글자	辛	年	喙	部	道	利	智	干	作	阿	節
중성리비 (501)	辛		喙	部	道	利	智	干	作	阿	
냉수리비 (503)		年	喙		道	利	智	干		阿	節
봉평리비 (524)	辛	年	喙	部	道	利	智	干		阿	節
천전리서석 (원명(상): 525, 추명(하): 539)	辛	年	喙	部	道 (을묘명: 535)	利	智	干	作		
영천청제비 병진명(536)	辛	年			利	智		作			
적성비 (550경)	辛	年	部		道	利	智	干		阿	節
명활산성비 (551)	辛	年		部		利	智		作		
창녕비 (561)	辛	年	喙		道	利	智	干		阿	
북한산비 (568)			部		道		智	干			
마운령비 (568)	辛	年					干			阿	節
황초령비 (568)			喙	部	道			干		阿	節
오작비 (578)		年			道	利		干	作	阿	
남산신성 비제1비 (591)	辛	年	喙			利		干	作	阿	

남산신성 비제2비 (591)									
남산신성 제3비 (591)									
남산신성 비제4비 (591)									
남산신성 비제5비 (591)									
남산신성 비제9비 (591)									
남산신성 비제10비 (591)									

(3) 투박한 묵서명과 자연스러운 토기명 글씨

신라에서 석각 글씨는 많지만 6, 7세기 묵서명과 토기명은 소수에 불과하다. 묵서명으로는 고분 묵서명 1점, 접시 묵서명 1점이 있고, 토기명으로는 고분 출토 토기에 음각으로 새긴 명문이 여러 점 있다. 고구려에는 〈안악3호분묵서명〉(357), 〈덕흥리고분묵서명〉(408), 〈모두루묘지명〉(413~450년경) 3점의 묘지 묵서명이 있는데, 모두 글자 수가 많다. 그러나 신라에는 〈순흥벽화고분묵서명〉(그림 4-45) 1점만 있는데, 글자 수도 9자에 불과하다.[105]

순흥 고분의 벽화는 삼국시대의 회화는 물론, 당시의 종교관, 내세관, 고구려와 신라의 문화 교섭 등에 관한 중요한 정보를 제공한다. 고분의 구조는 고구려적 요소가 강해 당시 영주 지역이 고구려의 영향권 아래 있었음을 보여 준다. 벽화도 고구려 초기 및 중기의 벽화와 관계가 깊지만 고구려와 다른 점도 많이 있다. 벽화의 화풍은 고졸한 편이지만 그 내용은 형태적·사상적 측면에서 복합적 성격이 짙다. 벽화의 내용은 도교와 불교의 요소를 같이 담고 있다. 산악도, 운문雲文, 새의 표현 등은 도교와, 연화문蓮花文 등은 불교와 밀접한 관련이 있다. 벽화의 내용이나 화풍으로 보면, 고구려 초기 및 중기 고분벽화의 영향을 강하게 받았음을 알 수 있다. 고구려 후기에 크게 유행했던 사신도가 나타나지 않는 사

그림 4-45
순흥벽화고분묵서명, 신라(539년), 경북 영주 순흥.

실이 이를 뒷받침해 준다.[106]

고분에 묵서하는 것도 고구려의 영향으로 추정된다. 묵서는 남벽에 2행 9자로 "己未中墓[像]人名 / □□"라고 쓰였는데, 마지막 2자는 판독이 불가능하지만 인명으로 추정된다. "기미년에 무덤을 조성하고 그림을 그리다. 인명은 □□이다"로 풀이된다. '己未中'의 '中'은 처격조사로, 〈충주고구려비〉 전면 첫머리의 '五月中'과 같은 형식이니 문장도 고구려의 영향으로 보인다. 신라에서는 〈명활산성비〉(551) 첫머리의 '辛未年十一月中'(그림 4-27), 6세기 함안 성산산성 문서목간 1면의 '三月中'(그림 4-51), 꼬리표목간 전면의 '正月中'[107]이 있으니, 초기에는 고구려의 영향을 받

았으나 6세기에 이르러 신라식으로 변용되었음을 알 수 있다. '己未中墓'는 '기미년에 조성한 묘'로 해석된다. '像'은 묘 내에 그린 인물상[人像]으로 볼 수도 있고 잡다한 그림[畵像]으로도 볼 수 있다. 전자로 본다면 2행의 '□□'를 묘주의 이름으로 봐야 하고, 후자로 본다면 화가의 이름으로 봐야 할 것이니 전자로 봄이 더 타당하다.[108]

명문의 해서는 고구려의 〈덕흥리고분묵서명〉, 〈모두루묘지명〉의 유창함에는 미치지 못한다. 고구려의 묘지명은 당시 뛰어난 서가가 썼을 가능성이 크지만, 신라의 이 묵서명은 벽화를 그린 화공이 썼을 확률이 높아 글씨를 평함에 있어서는 이 점을 감안할 필요가 있다. 거친 필치로 쓴 글씨는 화공이 벽화를 완성한 후 긴장이 풀린 편안한 마음으로 쓴 듯한데, 그래도 그 자유자재함이 벽화의 화풍과 비교적 잘 어우러진다.

〈순흥벽화고분묵서명〉과 유사한 분위기의 묵서가 유개고배有蓋高杯에 적혀 있

다(그림 4-46). 영남지방에서 발견된 것으로 전해지는 이 접시의 뚜껑 외면에 인화문印花文이 있는 것으로 보아 6세기 말에서 7세기 초에 만들어진 제의용祭儀用으로 추정되는데, 묵서명 토기로는 가장 이른 것이다. 뚜껑 내면에 2행 8자 "上撰干徒 / 忙叱丁次"를 행서의 필의가 있는 해서로 썼는데, 그 의미는 파악하기 어렵다. 글씨의 구애됨이 없는 활달한 필치로 보아 도공이 쓴 듯하다. 이 두 묵서명에 쓰인 공인의 글씨는 꾸밈이 없는 투박함을 보여 준다.

그림 4-46
유개고배묵서명, 신라(6세기 말~7세기 초), 국립경주박물관 소장.

토기명으로는 경주, 상주, 양산, 김해, 창녕 등지의 고분 출토 토기 명문이 있다. '大', '夫', '井', '上', '生', '井勿', '大干' 등의 한두 자로 된 명문이 음각되어 있는데, 흙이 굳기 전에 새긴 것이다. 그들 가운데 창녕 계성고분군에서 출토된 〈'대간大干'명고배銘高杯〉(그림 4-47)의 뚜껑이나 몸통에 새겨진 '大干'은 합문이다. 대간은 토기 제작 집단의 우두머리이거나 그 지역 지배자의 고유 명칭, 또는 외위의 다른 이름으로 추정한다. 지금까지의 금석문 연구 성과를 따르는 한, '간干'의 표기 방식으로 보아 '대간'은 561년을 넘을 수 없다.[109] 서체는 모두 해서이고, 획은 대부분 직선과 곡선이 혼재되어 있고 무심한듯 자연스럽다.[110] 이들 가운데 직선으로 쓴 '대간'명은 경주 황남대총 북분에서 출토된 은띠끝꾸미개에 새겨진 '부인대夫人帶'명과 분위기가 유사하다. 이처럼 신라의 묵서명은 자유자재하면서 힘찬 필치로 쓴 해서의 초솔함을 보여 주고, 토기명의 해서는 자연스러운 분위기를 연출한다.

그림 4-47
'大干'명고배, 신라(561년 이전), 높이 8.3cm, 경남 창녕 계성고분군 출토, 부산대학교박물관 소장.

비록 지역에 따라 서사 솜씨에 차이는 있을지라도 5, 6세기 신라에서는 공인들조차 문자에 대한 어느 정도의

이해가 있었음이 확실하다. 처음에는 지배 계층을 중심으로 한정되어 문자가 사용되었고, 5, 6세기 무렵에는 문자의 이해 계층이 한층 확대되었으며, 늦어도 6세기 초에는 지방민을 대상으로 전국에 걸쳐 비가 널리 세워진 것은 그만큼 문자 보급이 전반적으로 확산되었기 때문이다. 그런 차원에서 공인도 기본적 문자 습득은 했다고 본다.[111]

(4) 순박하면서 강건한 목간 글씨

묵으로 글씨를 쓴 나무 조각인 목간은 고분 묵서나 토기 묵서와는 또 다른 형식의 묵서이다. 목간은 문자를 읽고 쓰는 관리 계층의 산물인데, 중국에서는 진秦나라까지 거슬러 올라가지만 한국에서는 현재 발견된 것 중 가장 오래된 것이 6세기의 것이며, 일본에서는 7세기 중반에 등장한다. 따라서 문장의 양식, 서풍 등에서 부분적으로 일본의 아스카 목간에 영향을 미쳤다.[112]

한국의 고대 목간은 대부분 6세기 이후의 백제와 신라 목간인데, 신라 목간이 월등히 많다. 백제 목간은 주로 사비도성 부여에서 출토된 반면, 신라 목간은 중앙과 지방에서 고루 출토되어 왕경과 지방 관리층의 서사문화를 이해하는 데 중요한 역할을 한다. 신라 목간은 6~10세기에 걸쳐 제작되었다(표 4-35).

신라 목간은 왕경인 경주 지역과 지방으로 나눌 수 있다. 경주에서는 궁궐인 월성을 중심으로 그 주변에서 집중적으로 출토되었다. 월성해자와 황남동에서는 근처 관청에서 사용된 창고관리문서, 관청끼리 주고받은 서신, 왕경 곳곳에 대한 세금 징수 장부 관련 목간이 나왔으며, 안압지에서는 동궁의 연회에 쓰던 요리 재료와 관련된 꼬리표목간도 나왔다. 지방에서는 산성과 요충지에서 목간이 많이 출토되었는데, 특히 그 수가 많은 성산산성목간은 낙동강을 활용하여 활발한 물류가 이루어졌음을 보여 준다. 신라 목간 가운데 삼국기에 해당되는 성산산성, 이성산성, 월성해자 출토 목간을 개관하고 그 서체와 서풍을 살펴보자.[113]

함안 성산산성목간은 국내 목간 가운데 비교적 이른 것에 속한다. 경상남도 함안은 아라가야가 있던 곳이며, 성산산성은 함안의 남쪽에 자리 잡고 있다. 가야 지역이었던 함안이 신라 영역이 된 것은 늦어도 561년 무렵이므로 목간은 이 시기 전후의 것으로 본다. 산성은 산꼭대기와 산의 정상부를 감싸 돌을 납작하게

표 4-35 신라 목간 개요

구분	출토지	제작 연대	수량(묵서목간)	발굴 연도
1	함안 성산산성	6C	308(255)	1991~2016
2	하남 이성산성	6~7C 초	34(13)	1990~2000
3	경주 월성해자	6C~679	137(32)	1985~2017
4	부산 배산성지	7C	2	2017
5	경주 황복사지 석탑	통일신라(706)	죽간(佛經冊書)	1942
6	경주 안압지	통일신라(8C)	107(69)	1975
7	경주 황남동	통일신라(7~9C)	3(3)	1994
8	경주박물관 남측 부지	통일신라(8~9C)	2(1)	2011~2012
9	경주박물관 부지	통일신라(8~10C)	5(3)	1998, 2012
10	경주 전인용사지	통일신라(8~10C)	1(1)	2002~2010
11	인천 계양산성	통일신라(7~8C)	2(2)	2003~2009
12	김해 봉황동	통일신라(8C)	1(1)	2000
13	익산 미륵사지	통일신라(7~8C)	2(2)	1980
14	창녕 화왕산성	통일신라(9~10C)	7(4)	2002~2005

잘라 성을 쌓았으며, 때로는 안팎을 보강하기도 했다. 정문인 동문, 서문, 남문이 있으며, 성안에는 물을 다스리기 위해 나무울타리, 나뭇가지와 잎, 풀을 단단하게 다져 메우고 못 쓰는 토기와 흙을 덮어 지반을 단단히 하고 물길을 막아 느리게 하여 시설이 골짜기 물에 의해 약해지거나 무너지는 것을 막았다. 바로 이 나무 울타리 둑 부분에서 목간이 출토되었다.

이 산성에서는 특히 농기구, 공구류, 용기류, 생활구, 제사구, 목간 등의 목제품이 많이 출토되었다. 이 중 목간은 단일 유적으로는 가장 많은 308점이 출토되었는데, 묵서가 있는 것은 255점이다.[114] 목간의 용도는 대부분 꼬리표[荷札]목간이다. 대체로 낙동강 상류와 중류 부근의 상주[尙州] 여러 지역에서 낙동강 물길을 이용하여 성산산성으로 보낸 보리, 피[稗] 등 곡물과 쇳덩이[鐵] 같은 물자에 부친 물품꼬리표들이다.

목간은 다양한 종류의 나무로 만들어졌는데, 소나무가 67%, 상수리나무, 밤나무가 각각 6%를 차지하고, 전나무, 버드나무, 굴피나무, 느티나무, 뽕나무 등

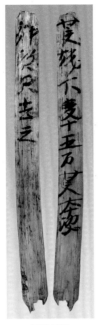

감문목간
(25.1×2.7×0.4cm)

매약촌목간1호
(18.2×2.6×0.5cm)

매약촌목간2호
(15.5×2.8×0.7cm)

그림 4-48 함안 성산산성목간, 신라(6세기), 경남 함안 성산산성 출토, 국립가야문화재연구소 소장.

도 조금 있다. 주로 소나무의 곁가지를 꺾어 납작하게 다듬고 그 등 쪽에 '지명-인명-관명-곡물명-수량' 순으로 글씨를 썼다. 주로 '어디에 사는 누구에게 곡물 얼마를 보낸다'고 기록했는데[115] 곡물명과 수량을 생략한 것도 있다.

목간의 모양은 대나무 자처럼 길고 홀쭉하며, 아래에 양쪽으로 '〉〈' 모양으로 팠는데 이는 짐에 묶을 끈을 묶어 두기 위한 것이다. 간혹 아래가 뾰족한 것도 있는데, 이는 꽂기 위한 것으로 보인다. 또 아래에 뚫린 구멍을 피해 글자를 쓴 목간도 있는데, 이는 목간을 먼저 만들어 구멍을 뚫어 놓고 나중에 글자를 썼기 때문이다. 이것으로 꼬리표목간들을 미리 만들어 가서 세금을 징수하는 현장에서 기록했음을 알 수 있다. 세금으로 거둔 물품은 곡류, 철 등 다양하다(그림 4-48). 곡물은 모두 석石, 즉 '섬'을 단위로 걷고 있는데, 이는 후대에 보이는 곡물을 담는 가마니를 '섬'이라 부르는 것과 관련이 있다.[116]

목간에 적힌 지명은 주로 낙동강 상류와 중류의 당시 신라의 9주 중 한 곳인 상주尙州 지역 구리벌仇利伐(경북 상주), 구벌仇伐(경북 의성), 물사벌勿思伐(경북 예

천), 급벌及伐(경북 영주), 추문鄒文(충북 단양), 감문甘文(경북 김천 개령면), 양촌陽村, 고타古陁(경북 안동), 본파本波(경북 성주), 하기下幾(경북 안동 풍산면) 등이다(그림 4-49). 이런 여러 지역에서 세금으로 바친 곡물과 물자에 붙여진 꼬리표목간들은 물자와 함께 낙동강 뱃길을 따라 함안까지 운반되었다. 이 물자는 함안에서 소비되었을 것이고, 꼬리표에 기록된 물자를 보낸 지역과 사람 및 물량은 서류에 기록되었을 것이며, 이후 이 꼬리표목간은 폐기되었을 것이다. 이때 그냥 버리지 않고 성산산성을 쌓을 때 지반을 단단히 하기 위해 다른 나무 재료나 깨진 토기와 함께 건축부재로 재활용되었던 것으로 보인다.

성산산성목간은 대부분 1행으로, 3cm를 넘지 않는 너비가 다 채워질 정도로 크게 써 여백이 많지 않다. 글씨는 대부분 행서인데 해서의 필의가 많은 편이며, 백제 목간보다 더 거칠면서 힘차고 마음 가는 대로 써 자유자재하고 꾸밈이 없다(그림 4-48). 상주 여러 지역에서 제작되어 함안으로 보내진 꼬리표목간들은 지역이 달라 서풍에 작은 차이는 있으나 전체적으로는 유사하다(그림 4-49).[117]

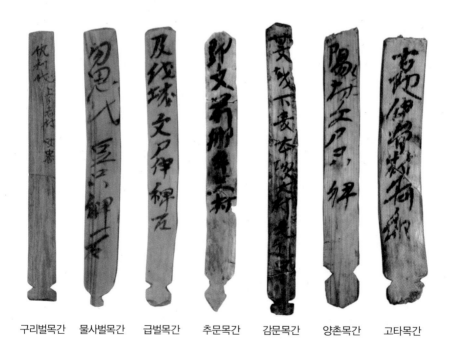

구리벌목간　물사벌목간　급벌목간　추문목간　감문목간　양촌목간　고타목간

그림 4-49　상주 지역의 제작지 목간, 신라(6세기), 경남 함안 성산산성 출토, 국립가야문화재연구소 소장.

그림 4-48 〈감문목간〉의 시작 부분에서는 자간이 없어 한 글자처럼 보이는 '甘文'은 장봉으로 썼으며, 하부로 갈수록 자간은 일정하지만 노봉으로 거침없이 써 내려갔다. 이는 처음 붓을 들 때의 긴장감이 점차 풀리고 있음을 시사하며, 획의 굵기 변화, 장봉과 노봉의 적절한 조화 등의 기법에서 노련함이 드러난다. 같은 사람이 쓴 〈매약촌목간1호〉 전면과 〈매약촌목간2호〉 후면의 '斯' 자와 '珍' 자는 〈포항냉수리비〉에서도 보이는 결구인데 거친 필법조차 유사하여 주목된다. 〈매약촌목간1호〉 하부는 '〉〈' 모양으로 깎았고, 전면에는 "매약촌買若村의 고광사진우古光斯珍于"라고 발송인의 '지명-인명'을, 후면에는 "稗石", 즉 피라는 곡물명을 써 꼬리표목간임을 알 수 있다. 〈매약촌목간2호〉는 하부에 구멍이 있는 꼬리표목간이다. 〈감문목간〉은 하부의 '〉〈' 모양이 파손된 꼬리표목간이다. 이것은 그림 4-49의 〈감문목간〉에서 확인할 수 있다.

한편 2014년부터 2016년까지 실시된 제17차 발굴조사에서 묵서목간 23점이 출토되었다. 그중에서 연대를 알려 주는 간지목간과 문서목간이 특히 주목을 끌었다.[118] 간지가 적힌 〈'임자년'목간〉은 전면이 "壬子年[119]□□大村□刀只", 후면이 "米一石"으로 읽힌다(그림 4-50). '시기+지명+인명' 순으로 작성되었다. 서두의 '임자년'은 532년 또는 592년이다. 따라서 이 목간은 성산산성의 축조 연대가 6세기임을 다시 확인시켜 준다. 하단에 홈이 있어 꼬리표목간임을 알 수 있고 보내는 물품은 쌀 1섬이다.

대부분의 꼬리표목간이 해서의 필의가 많은 행서로 쓰인 것과는 달리 이 꼬리표목간은 행서의 필의가 짙은 북위풍 해서로 쓰였다. 대부분의 가로획이 심한 우상향인데 이것이 더욱 행서적 요소가 많은 것으로 보이게 하는 효과를 낸다. 특히 전면 세 번째 글자인 '年'은 행서이다. 과감하고 대범한 필치로 쓰여 자유분방한 듯 보이지만 4cm 너비에 양면 모두 좌우에 넉넉한 여백을 남기고 정중앙에 글씨를 쓴 장법 속에 절제미가 있다. 다만 전면 하단에서는 좌측이 깎여 공간이 부족한 관계로 행의 중심의 우측으로 향했다. 이것도 6세기 신라비에서 본, 주어진 서사 공간을 잘 활용하는 자연스

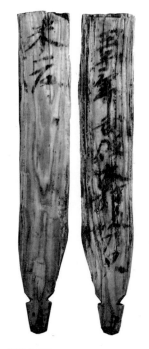

그림 4-50
함안 성산산성 '임자년'목간
신라(592년), 22.7×4×0.9cm,
경남 함안 성산산성 출토,
국립가야문화재연구소 소장.

러운 서사 기법이다. 이 목간의 서자는 노련하고 능숙한 솜씨를 지녔고, 이런 성숙된 북위풍 해서는 6세기 후반인 592년의 글씨로 봄이 타당하다. 전술한 〈남산신성비제10비〉(591)의 유창한 북위풍, 후술할 이성산성 〈'무진년戊辰年'목간〉(그림 4-52 우)의 웅건한 북위풍과 6세기 말 이후로 추정되는 월성해자 〈'화자배작지�之'목간〉(그림 4-53 우)의 노련한 북위풍[120] 해서가 이것을 뒷받침해 준다.

사면 문서목간은 진내멸眞乃滅 지방의 촌주가 중앙(경주) 출신 관리에게 올린 보고서 형식으로, 법 집행을 잘못 실시한 것을 두려운 마음으로 상부에 보고한 것이다(그림 4-51). 이 목간은 6세기 중반에 신라 지방사회까지 문서행정이 구체적으로 실시되었으며, 율령을 통한 엄격한 지방지배체제가 확립되었음을 보여 주는 대단히 획기적 사료이다. 명문과 해석은 다음과 같다.

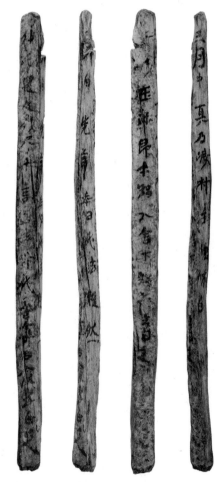

(1면) 三月中眞乃滅村主憹怖白
(2면) □城在弥卽尒智大舍下智前去白之
(3면) 卽白先節六十日代法稚然
(4면) 伊他罹及伐尺寀言□法卅代告今卅日食去白之

3월에 진내멸 촌주가 두려워하며 삼가 아룁니다.
□성에 계신 즉이지 대사와 하지 앞에 나아가 아룁니다.
앞선 때에 60일을 대법으로 했는데, 제가 어리석었음을 아룁니다.
이타리 급벌척이 □법에 따라 30대라고 고하여 지금 30일을 먹고 가버렸다고 아뢰었습니다.

2면과 4면의 '白之'에서 '之'는 이두문의 종결어조사에 해당되는데,[121] 이런 이두 형태는 월성해자 목간에서도 나타난다. 문서라는 용도에 맞게 사면

그림 4-51
함안 성산산성 문서목간, 신라(6세기),
34.4×1.9×1.9cm, 경남 함안 성산산성 출토,
국립가야문화재연구소 소장.

이 다듬어진 이 목간은 꼬리표목간과는 달리 행서의 필의가 있는 해서로 쓰였다. 그러나 '法' 자의 厶는 예서의 필법으로 쓰였다. 서풍은 자유분방한 꼬리표목간과는 달리 절제미가 있어 용도에 따라 서풍을 달리했음을 알 수 있다. 절제 속에서도 글자의 대소가 분명하고, 결구의 변화가 무쌍한 능숙함을 보여 준다. 전절은 원전이며 기필도 원필에 가까워 전체적으로 부드러운 맛이 있는데, 이것은 〈영천청제비병진명〉, 〈단양적성비〉와 같은 6세기 금석문과 상통한다.[122]

목간이 출토된 두 번째 산성은 삼국이 서로 다투던 전략의 요충지였던 하남 이성산성이다. 한강 하류는 삼국이 서로 차지하려던 요지였는데 한강의 북쪽은 아차산, 남쪽은 풍납토성이 있다. 아차산을 거슬러 올라가면 북한산이 있고, 풍납토성 남쪽에는 여러 성들이 있는데 이 성 가운데 하나가 이성산성이다. 풍납토성은 백제 한성시기의 왕성으로 추정되고, 아차산에는 한때 고구려의 보루가 설치되기도 했다. 이성산성은 한강 물길과 주변 평야를 바라보며 감시할 수 있으며, 주변의 여러 성과도 연계할 수 있는 군사적 요지였다.

산성 안에는 저수지 및 건물 터가 남아 있고 정상에는 왕이 제사를 지내던 9각과 8각의 건물 터가 있다. 건물 터와 성벽에서는 철제 말, 무기, 토기 등 총 3,325점의 유물이 출토되었는데, 토기는 경주 황룡사나 안압지에서 출토된 것과 같다. 저수지에서는 여러 점의 목간이 출토되었는데 간지가 적힌 신라 목간이 발견되어 산성이 608년경 축조되었다는 것을 알려 주며, 함안 성산산성목간처럼 '〉〈' 모양인 것도 있어 꼬리표목간임을 알 수 있다.

이성산성목간은 단면, 양면, 삼면, 사면 등 그 종류가 다양하며, 명문은 대부분 1행이지만 그 옆에 작은 글씨를 부기하여 2행인 것들도 있다. 서체는 행서의 필의가 많은 해서와 행서이며, 서풍은 질박하면서 웅강하다.

이성산성목간 가운데 가장 주목할 것은 〈'무진년'목간〉이다(그림 4-52 우). 1면의 묵서 "戊辰年正月十二日明南漢城道使"로 보아 608년 이 성이 주변의 여러 성과 긴밀하게 군사 연락을 주고받았음을 알 수 있다. "무진년 정월 12일 동틀 무렵, 남한성의 도사"로 해석되는 명문은 이른 새벽부터 긴밀한 연락을 주고받던 전선의 긴장감을 느끼게 한다.

사면 중에서 1, 2, 3면에만 묵흔이 있다. 1면은 해서로 쓰였지만 넷째 글자인

'正'에는 행서의 필의가 있고, 2, 3면은 행서로 쓰였다. 획이 굵고 힘차며 거침이 없고, '正', '月', '明' 등의 글자에는 원필의 북위풍이 농후하다. 또 '十二'는 자간의 여백이 없는 합문인데, 특히 숫자를 합문으로 쓰는 것은 6세기 신라비에도 자주 나타난다(표 4-21). 6, 7세기 신라에서 합문이 빈번히 사용되었음을 이 목간에서도 확인할 수 있다. 〈남산신성비제10비〉에서 쓰인 북위풍이 이 목간에서도 사용된 것은 6세기 말 이후 신라에서 외래서풍이 지속적으로 사용되었음을 의미한다. 즉, 6세기 전반의 토속적 서풍이 점차 노련하고 성숙된 모습으로 변화되어 가는 신라 서예의 변천 과정을 보여 준다.

〈'무진년'목간〉에 비해 상당히 세련된 행서로 쓰인 〈'품세내세品世內歲'목간〉은 2행으로 '內' 자의 특이한 형태는 〈월성해자목간149호〉 4면의 '內' 자와 흡사한데, 이는 왕경의 글씨가 지방에 영향을 미친 것이라

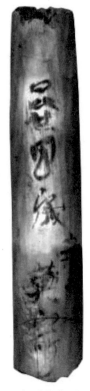
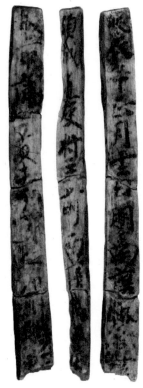

'품세내세'목간
(18.5×3.5×3.5cm)

'무진년'목간
(15×1.3×0.9cm)

그림 4-52
하남 이성산성목간, 신라(7세기),
경기 하남 이성산성 출토, 한양대학교박물관 소장.

볼 수 있다(그림 4-52 좌). 이성산성 〈'무진년'목간〉의 해서와 〈'품세내세'목간〉의 행서는 7세기 초 신라의 글씨가 이미 상당한 수준에 이르렀음을 보여 준다.

경주 지역에서 신라 목간이 출토된 곳은 왕경의 중추인 월성의 해자에서다. 해자는 적이 성으로 침입하는 것을 막기 위한 일종의 방어물로 성 주위에 땅을 파고 물을 끌어들인 웅덩이 같은 것이다. 월성해자는 월성의 동·북·서쪽을 휘감고 있으며, 월성의 남쪽에는 강이 흐르고 있어 따로 해자를 두지 않았다.

지금까지 해자 발굴 과정에서 얻은 목간 137점 가운데 묵서목간은 32점인데, 대부분 월성의 서북쪽 해자 부근에서 출토되었다.[123] 목간의 종류는 단면, 양면, 사면, 육면 등 다양하며, 대부분 문서류로 통신문, 세금 징수 간이장부, 행정명

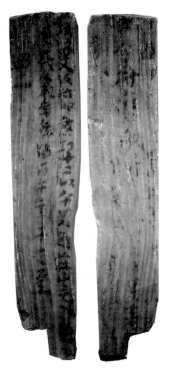

그림 4-53
경주 월성해자목간, 신라(6~7세기),
경주 월성 출토,
국립경주문화재연구소 소장.

'병오년'목간
(24.7×5.1×1.2cm)

'昧字荖作之'목간
(14.9×2.5×0.7cm)

령 기록, 불교경전 제작기, 의약기록 등이다.[124] 이들은 왕궁인 월성과 월성 북쪽을 둘러싼 주변의 관청에서 사용된 기록과 문서로, 조사 결과 월성해자가 5세기 후반 처음 조영되어 7세기 후반(679) 왕경의 대대적 정비 과정에서 폐기되었음이 밝혀졌다.[125] 따라서 목간의 제작 연대를 대략 6세기에서 7세기로 보는데, 한자를 한글식으로 표기한 이두문도 보여 6, 7세기 신라 왕경의 언어문화를 엿볼 수 있다.

2017년 5월 16일 국립경주문화재연구소는 경주 월성해자에서 7점의 묵서목간이 발굴됐다고 발표했고, 10월 19~20일 이에 관한 국제학술대회를 한국목간학회와 공동으로 개최했다. 이 목간들을 통해 목간 제작 연대, 해자 사용 시기, 신라 중앙정부가 지방 유력자를 통해 노동력을 동원하고 감독했던 사실, 가장 이른 시기의 이두 사용 사실이 확인됐다. 그 가운데 '병오년丙午年'이 적힌 문서목간(그림 4-53 좌)으로 인해 월성해자 출토 목간 가운데 정확한 연대가 최초로 확인되

었다. '병오년'은 526년 또는 586년이므로 월성해자목간의 연대가 6세기라는 사실을 다시 확인시켜 주었다. 그런데 아래에서 언급할 149호 목간과 필법이 유사한 이 목간의 해서 필의가 있는 행서의 노련함으로 인해 586년의 글씨로 보아도 무방하다. 또 성산산성 〈'임자년'목간〉과 같은 북위풍 해서로 쓴 〈'화자배작지咊字著作之'목간〉(그림 4-53 우)도 그 성숙된 필치로 보아 〈'병오년'목간〉과 유사한 시기인 6세기 말의 글씨임이 확실하다.[126]

문서목간이 주를 이루는 월성해자목간은 꼬리표목간이 주를 이루는 통일신라의 안압지목간에 비해 별다른 가공 없이 나뭇가지의 껍질을 벗긴 채 사용한 원주형목간이나 다면목간이 많다. 대부분 문서를 기록한 다면목간은 3각부터 6각까지 다양한 형태를 띠는데 이는 물품의 꼬리표 역할 때문에 대부분 얇은 양면인 안압지목간과 구별된다.

월성해자목간에서 이두와 관련하여 가장 주목할 것은 사면 문서목간 149호이다(그림 4-54 좌). 이것은 거칠게 다듬어진 성산산성목간과는 달리 소나무를 상하를 더 좁고 부드럽게 다듬고 표면은 매끄럽게 손질했으며, 각 면마다 상부에서 일정한 간격을 두고 첫 자를 시작하고 있다. 1면은 3.65cm, 2면은 4.15cm, 3면은 4.25cm, 4면은 4.15cm를 위에서부터 띄우고 문장을 시작해 문서의 형식을 갖추었다.

다면목간에서는 글자를 읽는 면의 순서에 따라 석문도 달라지고 그 의미도 크게 변하기 때문에 먼저 면의 순서를 정하는 것이 매우 중요하다. 한국의 다면목간은 김해 〈봉황동논어목간〉에서와 같이 정면, 좌측면, 후면, 우측면 순으로 썼다. 즉, 목간을 잡고 오른쪽으로 돌리면서 왼쪽으로 썼는데 이것은 오른쪽에서 왼쪽으로 쓰는 한문의 필사 방향과 같다.[127]

수신인은 서두에 적고 발신인은 없는 이 문서의 내용은 '이미 전에 첩으로 내려온 명령에 근거하여 사경 제작에 필요한 종이를 구해 달라'고 요청하는 것이다. 이 문서는 그 내용으로 보아 같은 부서 내부에서나 동급의 관련 부서 간에 주고받은 문서로 추정된다. 발굴 초기의 읽는 순서에서는 한·일 학자 간에 견해 차이가 있었으나, 현재 대부분의 한국학자들이 동의하는 명문과 해석은 다음과 같다.[128]

149호 목간
(19×1.2×1.2cm)

150호 목간
(20.4×1.8×1.6cm)

그림 4-54 경주 월성해자 문서목간, 신라(6~7세기), 경주 월성 출토, 국립경주문화재연구소 소장.

(1면) 大鳥知郎足下万拜白 ㅣ

(2면) 經中入用思買白不雖紙一二个[129]

(3면) 牒[130]垂賜教在之後事者命盡

(4면) 使內

　　대조지랑에게 만배하며 말한다. 경에 사용할 것을 생각하여 백불유지 한두[131] 개 구매할 것을 첩을 내리시어 명령하셨다. 다음 일은 명령대로 다하여 하게 했다.

이 목간에서 가장 논란이 된 글자는 1면의 마지막 글자이다. 묵서는 'ㅣ' 형태이지만 이것을 간략화된 '之' 자로 보는 의견이 지배적이다. 이것이 '之' 자라면 획의 시작을 '之'의 첫 획처럼 꾹 눌러 찍고 나머지는 이어서 내려 긋기로 처리해 '白' 자와 합문처럼 보이게 하고 동시에 그 위의 '拜' 자와 유사한 분위기를 연출하기 위한 서자의 다분히 의도된 필법이다.

문장은 한문을 우리말식으로 배열하는 어순뿐만 아니라 우리말 토吐 표기가 제대로 나타나는 완전한 이두문이다. 특히 1면 말미의 'ㅣ'가 '之'라면 '白之'는 상술한 성산산성 문서목간과 같은 이두 양식이며, 같은 '白之'가 일본 사이타마현 埼玉縣 교다시行田市 코시키다小敷田 유적에서 출토된 7세기 후반의 양면 문서목간에서도 사용되어 신라의 목간문화가 일본에 미친 영향을 보여 준다.[132] 신라의 중요한 이두 자료인 〈월성해자목간149호〉의 하한 연대가 7세기 후반이므로 7세기 후반에 주로 활동한 설총薛聰 당대의 이두 자료로도 볼 수 있다. 따라서 이 목간은 여러 문헌에서 말하는 설총이 이두를 지었다는 주장을 뒷받침하는 구체적 증거가 된다.[133]

이 목간은 언어학사뿐 아니라 서예사에서도 중요한 자료이다. 좁고 긴 이 문서목간은 행서로 쓰였는데, '拜' 자처럼 초서도 있다. 각 면의 좌우에 여백을 두지 않고 꽉 채워 썼기 때문에 2면의 '用' 자조차 편방형으로 썼다. 기필은 장봉도 있지만 노봉이 더 많고 전절은 원전이 많으며, 비교적 능숙한 솜씨로 부드러우면서 힘차게 썼다. 이는 거친 필치의 성산산성 및 이성산성 목간의 행서와는 확실히 다른 서풍이지만 목간의 성격과 제작지, 그리고 목재의 손질 정도가 달라 단순한 상대적 비교는 적절하지 않다. 산성목간은 지방에서 자연 그대로의 목편에 쓴 꼬리표목간이 대부분이고, 〈월성해자목간149호〉는 왕경에서 다듬어진 목편에 쓴 문서목간이기 때문이다. 그러나 왕경과 지방의 문서목간 글자에서 공통점도 발견된다. 〈월성해자목간149호〉의 4면 '內' 자에서 入의 특이한 결구는 행서로 쓰인 이성산성 〈'품세내세'목간〉의 '內' 자와 흡사하다.

묵흔이 선명한 또 하나의 사면 문서목간으로는 149호보다 약간 큰 150호가 있다(그림 4-54 우). 사면 중 1면에만 묵흔이 선명하게 남아 있는데, 묵서는 행서의 필의가 많은 해서로 쓰였다. 결구는 안정적이고 기필은 노봉이고 획의 굵기에 변

화가 많으며 149호보다 서사 솜씨는 훨씬 더 능숙하여 전반적으로 7세기경 신라 왕경 행정 관리의 서사 수준이 상당히 높았음을 알 수 있다. 아래에서 두 번째 글자인 '郡'의 우부방이 卩로 쓰여 6세기 초 금석문의 결구가 7세기에 이르기까지 널리 쓰였음을 보여 준다. 149호와 150호의 묵서는 왕경 관리의 출중한 서사 솜씨를 보여 주는 것으로, 여러 서사 여건의 차이에도 불구하고 지방 관리의 솜씨를 앞선다는 것을 보여 준다.

〈월성해자목간149호〉 묵서의 절제미가 만든 안으로 모이는 응축된 힘, 〈월성해자목간150호〉 묵서의 자유자재한 변화미가 만든 밖으로 뻗치는 발산된 힘은 서로 대가 된다. 이런 운필법은 지본인 〈신라제1촌락문서〉(695)와 〈신라제2촌락문서〉(752년 이전)에서 각각 재현되어 6세기에서 8세기를 거치면서 신라 왕경 관리의 글씨가 대대로 전승되었음을 알 수 있다.[134]

함안, 하남, 경주 세 곳에서 출토된 신라 목간의 글씨는 여러 행정 관리가 서사했기 때문에 다른 점도 많지만 동시에 유사한 점도 있다. 서체는 거의 행서의 필의가 많은 해서와 해서의 필의가 많은 행서이며, 서풍은 절제된 것과 자유분방한 것, 세련된 것과 거친 것 등으로 다양하여 각 지방 서자의 개성적 서풍을 보여 준다. 이것은 신라에서 행정 업무가 활발하게 이루어졌고, 여러 문서를 처리하기 위한 한문 필사 교육을 받은 행정관의 수가 그만큼 많았다는 것을 의미한다. 통일신라 것인 인천 〈계양산성논어목간〉과 김해 〈봉황동논어목간〉은 경전류의 습서를 보여 주며,[135] 이는 행정관의 한문 교육이 지방에서도 활발하게 이루어졌다는 것을 증명한다.

신라 목간 가운데 월성해자목간은 특히 문서목간이 많아 꼬리표목간이 주를 이루는 통일기의 안압지목간과 대비된다. 이는 문서 작성에는 점차적으로 종이가 목간을 대신했다는 것을 말해 준다. 그럼에도 불구하고 목간이 꾸준히 사용된 것은 재사용할 수 있기 때문이다.

한편 2017년 부산 최초로 배산성지 집수지에서 신라 목간이 출토되어 주목하고 있다(그림 4-55). 부산광역시 연제구 연산동 산61번지에

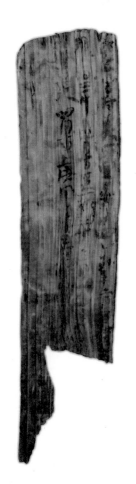

그림 4-55
부산 배산성지목간,
신라(7세기경), 29×6cm,
부산 배산성지 출토,
부산박물관 소장.

위치한 배산성지 주변으로 삼국시대 주요 유적이 분포되어 있고, 배산성지 일원 지표조사를 통해 삼국시대 유물이 다수 채집되어 배산성은 오래전부터 삼국시대 산성으로 추정되어 왔다.

묵서목간은 1호 집수지에서 1점, 2호 집수지에서 1점 출토되었다. 1호 집수지의 목간은 잔존 길이 6cm, 너비 3cm의 파편이며, 묵서도 한두 자 정도여서 내용 파악이 어렵다. 그러나 2호 집수지 바닥에서 발견된 목간은 1호 집수지 출토 목간보다 크기나 잔존 상태가 훨씬 양호하다. 전면에 3행, 행 20자 내외로 상당히 많은 글자가 남아 있으며, 중앙과 우측 상단 부분에서는 묵서가 비교적 뚜렷이 확인된다. 묵서 중에 간지로 추정되는 글자도 보이며, 대략 7세기경의 신라 목간으로 본다. 현재까지 판독된 주요 글자는 지명인 촌村, 연월일의 날짜, 무게단위 두斗 등인데 함안 성산산성 집수지 출토 목간을 통해 볼 때, 촌락에서 관청으로 물품을 정기적으로 상납한 기록물로 추정된다. 주변에서 수습된 목간 파편 10여점과 더불어 현재 판독에 관한 연구가 진행 중이다.[136]

2호 집수지 목간은 남아 있는 묵흔만으로도 행서의 유창함을 단번에 확인할 수 있다. 서사 솜씨가 최근 출토된, 비교적 능숙한 필치의 〈월성해자 '병오년' 목간〉 (586)을 뛰어넘는다. 7세기 초로 추정되는 백제 나주 복암리목간 글씨의 수려함과 더불어 배산성지목간 글씨의 노련함은 백제와 신라의 서사교육이 7세기에 이르러 전국적으로 광범위하게 실행되었음을 말해 준다. 이제 이런 신라 서예가 가야 서예에 미친 영향에 대해 알아보자.

3. 가야 서예에 미친 영향

가야는 약 600여 년간 한반도의 동남부에서 낙동강 유역을 중심으로 번성했던 고대왕국이었다. 그러나 삼국처럼 하나의 통일된 국가를 이루지 못하고 여섯 소국으로 존재하다가 562년 신라에 의해 멸망했다. 6가야국 중에서 가장 대표적 가야는 42년에 김수로왕이 지금의 김해 지역에 세운 금관가야와 같은 해에 아시왕이 지금의 고령 지역에 세운 대가야이다. 532년 신라에 의해 멸망할 때까지 490

년간 지속된 금관가야의 문자 유물은 전해지지 않고, 562년 역시 신라에 의해 망할 때까지 520년간 지속된 대가야는 토기 등 다른 유물에 비해 남겨진 문자 유물은 소수에 불과하다. 그런데 남아 있는 그 글씨에는 신라적 요소들이 스며 있다. 따라서 양국 서예의 친연성과 그 배경이 되는 당시의 시대적 상황을 살펴보고자 한다.

(1) 가야 서예의 신라적 요소

현전하는 가야의 문자 자료는 모두 6세기 대가야의 것인데, 석비 1점, 대도 1점, 토기 3점으로 총 5점이다. 삼국에 비해 그 양이 턱없이 부족하고 그나마 한두 점은 가야 유물 여부에 대한 논쟁이 있으며, 전체 명문의 총 글자 수도 30자에 불과하다. 그럼에도 불구하고 가야 글씨는 신라 글씨와 닮은 점이 있다. 6세기에 20여 점 이상의 금석문을 생산한 신라 문자문화의 저력으로 보아 신라의 서예가 가야에 영향을 미친 것으로 추정된다. 이제 가야의 글씨를 간략하게 살피고 신라 글씨와의 유사성을 찾아보자.

첫째, 1989년 5월 경상남도 합천군 가야면 매안리 마을 입구에서 발굴된 〈매안리비梅岸里碑〉(그림 4-56)이다. 가야와 신라의 경계 지역에서 출토된 이 화강암 비는 가야비 여부에 대한 논쟁이 있었으나 여러 사항을 검토한 후 가야비로 보는 것이 더 적절하다는 결론이 내려졌다.[137] 비의 상반부에 새겨진 자경 약 5.5cm인 14자는 "辛亥年□月五日 觖□村四十干支"로 판독되었다. 건립년인 '신해년'을 보편적으로 6세기 전반인 531년으로 상정한다.

이 비의 예서 필의가 있는 해서와 천연한 서풍은 6세기 신라비와 닮았다. 높이 265cm에 달하는 장방형인 비의 형태는 높이 206cm인 〈울진봉평리비〉와, 질박한 서풍은 〈포항냉수리비〉와, 정연하지 않은 결구는 〈영천청제비〉, 〈단양적성비〉, 〈대구무술명오작비〉와 유사하다. 그리고 '干支' 자를 보면 원필의 무작위적 결구가 〈매안리비〉 건립 이전의 〈포항냉수리비〉, 〈울진봉평리비〉, 이후의 〈영

그림 4-56
매안리비 탁본, 가야(531년),
265×56×35cm,
경남 합천군 가야면 매안리.

매안리비(531)	냉수리비(501)	봉평리비(524)	천전리서석(525)	청제비(536)

천청제비병진명〉과 유사하여 가야비가 신라비의 서풍을 따랐음을 알 수 있다(표 4-36).

둘째, 1919년 경상남도 창녕 교동11호분에서 발굴된 〈금입사원두대도金入絲圓頭大刀〉(그림 4-57)이다. 금 상감 기법의 7자 명문은 "上(?)部先人 貴□刀"로 판독되고 "상부의 선인이 만든 칼" 또는 "상부의 옛 사람의 귀한 칼"로 해석된다. 상부는 고구려나 백제의 행정조직 중 하나로 보이며, 선인은 고구려의 14관등 가운데 제13위의 관등으로, 실원失元 또는 서인庶人으로도 불리는 하위 직이다.

삼국의 금 상감 명문으로는 백제의 〈칠지도〉가 유일한데 이 기법은 백제와 연관성이 있다. 가야의 장식대도는 5세기경 백제의 영향으로 제작되기 시작하여 5세기 중엽 이후 확산되기 시작했는데, 백제로부터 세 차례에 걸쳐 영향을 받았다.[138]

그러나 금 상감 명문의 글씨는 조금 다르다. 서체는 원필의 해서이고, 자형은 정방형에 가깝고, 전절이 원전이고 곡선 획이 많은 편이라 백제보다는 신라 글씨와 유사하며, 고박한 서풍은 〈매안리비〉와 유사하다. 글자와 필법, 그리고 필획에 변화가 많은 〈칠지도〉 명문과는 구별된다. 따라서 금 상감 기법의 대도를 만드는 양식은

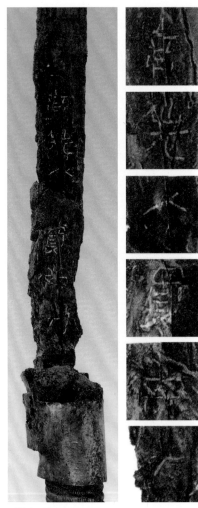

그림 4-57
금입사원두대도, 가야(6세기), 길이 85cm,
경남 창녕 교동11호분 출토,
국립김해박물관 소장.

백제를, 명문의 글씨는 신라를 따른 것으로 추정된다.

셋째, 경상남도 산청군 하촌리 ⅠB지구의 삼국시대 7호 주거지에서 출토된 〈'이득지二得知'명토기〉(그림 4-58)이다. 6세기 초로 편년되는 이 대가야계 토기의 내면에 명문 "二得知"가 있는데, 이것은 인명으로 간주한다.[139]

원필의 해서로 쓴 명문의 글씨에서 '二' 자는 두 획 다 우하향이며, '得' 자는 우측이 아래로 처져 있고 세로획들이 향세이다. '知' 자는 가로획들이 우상향이라 전체 형태는 좌측이 길고 우측이 짧은 사다리꼴이다. 어눌한 듯 천진해 보이는 분위기에서 각자의 자연스러운 미감이 느껴지는 이 세 글자에는 〈포항냉수리비〉(503)의 풍치가 있다.

넷째, 경상남도 합천군 봉산면 저포리 E지구 4-1호분의 분구墳丘 안에서 출토된 〈'하부사리리下部思利利'명단경호銘短頸壺〉(그림 4-59)이다. 단경호의 주둥이 가장 안쪽에 5자의 명문이 음각되어 있는데, 마지막 글자가 불분명하여, "下部思利利" 또는 "下部思利己"로 읽는다. 그러나 "위의 글자와 같다"는 표시의 "下部思利利"로 보는 견해가 우세하다.[140] '사리리'가 '하부'의 인명임은 분명하나 그의 국적에 대해서는 의견이 분분하다.[141]

명문의 글씨는 같은 분위기의 예기가 많은 해서로 쓴 〈포항냉수리비〉(503)의 자유분방함과 질박함이 느껴지는 토속미가 있다. 편방형의 글자, 기필과 수필의 필법에는 예서의 기운이 농후한데 '利' 자에서 禾의 삐침과 우부방의 刂의 필법

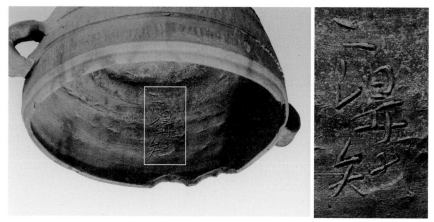

그림 4-58 '二得知'명토기, 가야(6세기 초), 8.7×15.1cm, 경남 산청 출토, 국립김해박물관 소장.

은 예서에 더 가깝다. 따라서 이 글씨는 6세기 신라비처럼 예서에서 해서로의 변천 과정을 보여 준다.

마지막으로 충남대학교박물관에 있는 〈'대왕大王'명장경호銘長頸壺〉(그림 4-60)이다. 합천에서 발견된 이 6세기 토기에는 명문 "大王"이 뚜껑과 몸통에 적혀 있는데, 기형으로 보아 대가야의 고분에서 출토된 것으로 판단한다. 이 명문은 가야 정치집단 수장의 칭호 및 가야 정치체제의 성격과 관련된 내용이다.

명문 "大王"은 초기 신라비처럼 파책이 없는 해서로 쓰였다. 두 명문의 필법은 대비된다. 뚜껑의 "大王"(그림 4-60 하좌)에서 가로획의 기필은 노봉으로 가늘게 낙필落筆하고, 수필은 굵게 눌러 회봉했다. 몸통의 "大王"(그림 4-60 하우)에서 가로획은 장봉으로 굵게 쓰고 수필은 가늘게 들어서 썼다. 둘 다 '大' 자에서 가로획을 마지막으로 써 서사 순서를 다르게 쓰기는 했으나, 동자同字를 이형異形으로 표현하는 기법을 아는 것으로 보아 글씨를 쓴 도공의 솜씨가 일정 수준 이상이라 볼 수 있다. '대왕'명은 경상남도 창녕 계성고분군에서 발굴된 6세기 신라 〈'대간'명고배〉(그림 4-47)의 '대간'명과 유사한 면이 있지만 더 변화가 많다.

상술한 5점의 대가야 문자 유물의 글씨는 원필의 예서 필의가 있는 고박한 해서라는 점에서 신라 글씨와 상통한다. 명문의 각 글자를 자세히 비교해 보면, 닮은 점을 더 잘 확인할 수 있다.[142]

그림 4-59
'下部思利利'명단경호, 가야(6세기 중엽), 높이 22cm, 경남 합천 출토, 부산대학교박물관 소장.

(2) 가야 서예에 영향을 미친 시대적 배경

그렇다면 서예 영향의 수수授受 관계 실체는 무엇일까. 이를 밝히기 위해 당시 양국의 시대 상황을 살펴볼 필요가 있다. 정치적 상황이 곧 문화적 측면과 관련이 있기 때문이다. 먼저 신라의 상황을 살펴보자.

신라는 초기에는 풍속이 어둡고 문자가 없어 백제를 따라 중국에 사신을 보냈다. 중국 사서에 의하면 신라의 대외 교섭이 5세기까지는 폐쇄적이었다. 『송서宋書』에는 「고구려전」과 「백제전」만 있으며, 그 내용은 송(420~479)과 고구려, 송과 백제와의 직접 교류가 주를 이룬다. 『남제서南齊書』에도 고구려, 백제, 가

라(가야)만 등장하고 그들과의 직접 교류에 대해서만 기록되어 있다. 한편 『북사』,[143] 『양서』,[144] 『수서』[145]에는 신라에 대한 기록이 있는데, 그것들에 의하면 초기 신라는 여러 면에서 상당 부분 백제에 의존적이었다. 특히 대중국 관계에 있어서는 더욱 그랬다.

신라는 백제와 갈라선 후 대중국 교섭에서 주로 가라에 의지했다. 문자문화가 가라보다 뒤떨어졌기 때문이다. 가라는 어구漁區에 살아서 선박 운항에 익숙했고, 신라는 내륙에 살아서 짐승 가죽과 비단만 보냈다. 그 형세로 보아 가라가 주장이 되고 신라는 가라에 따라 붙을 수밖에 없었다.[146] 이것은 초기 신라의 문자문화가 백제나 가야에 비해서 상당히 뒤떨어져 그들에 의지하여 대중국 관계를 가졌다는 사실을 확인시켜 준다.

그러나 이후 50여 년간 점차 국력이 강성해져 지증왕대(500~514)인 6세기에 접어들면서 신라는 정치, 사회, 경제, 문화 등 각 분야에서 비약적 발전을 이룩했다. 지증왕은 5세기까지 이어져 온 신라 사회의 보수적 분위기를 개혁적 분위기로 이끌었다. 503년(지증왕 4) 국호를 '신라', 왕호를 '신라국왕'으로 확정했다. 법흥왕(재위 514~540)은 부친 지증왕의 개혁 정책을 더욱 강력하게 추진하여 삼국통일의 기틀을 굳건히 했다. 517년(법흥왕 4) 처음으로 병부兵部를 두었다. 520년(법흥왕 7) 율령을 반포하고 백관의 공복公服을 제정하여 명실상부한 법적·제도적 체계에 의한 통치를 시작했다. 이런 변화는 이전의 강한 보수적 성향에 대한 개혁이다. 536년(법흥왕 23)에 독자적 연호인 건원建元을 사용했는데, 독자적 연호의 사용은 한 나라가 독립적 국가라는 것을 국제 사회에 선포하는 것이다.

6세기 초부터 대중국 관계도 적극적이고 개방적으로 변했다. 지증왕대인 502년, 508년 두 차례 북위와 직접 교섭하고, 법흥왕대인 521년 양나라에 사신을 보냈다. 이는 신라의 서예문화가 남북조의 것을 수용했을 것이라 추정할 수 있는 근거가 되기도 한다.

지증왕과 법흥왕에 의해 내적 체제 정비를 이룩한 신라는 이후 영토 확장 등의 대외적 발전에 힘썼고, 그 결과 진흥왕대(540~576)에 이르러 비약적 대외 발전을 이루었다. 나제羅濟동맹을 파기하고 한강 유역을 차지하면서 중국과 직접 교역했으며, 동북으로는 함흥평야까지 진출했다. 진흥왕대의 이런 정복 사업은 6세기

중후반에 세워진 〈단양적성비〉와 〈진흥왕순수비〉 4기에서도 확인된다. 이처럼 5세기까지는 폐쇄적이던 신라가 6세기에 이르러 개방적으로 변했다.

6세기에 이르러 남쪽에 위치한 가야에 대한 정복사업도 단계적으로 진행되었다. 법흥왕대인 532년에 금관가야를, 538년에 아라가야를 멸망시키면서 가야소국을 차례대로 복속시키고 진흥왕대인 562년 마침내 대가야를 정복하여 삼국 통일의 기반을 단단히 다졌다.

한편 가야의 상황은 신라와 반대로 진행되었다. 금관가야 중심의 전기가야세력이 와해된 후 대가야를 중심으로 재편성된 후기가야세력이 지속적으로 발전하고 있을 무렵, 국제 환경이 급변한다. 5세기 전반부터 중엽에 걸쳐 신라는 고구려의 간섭을 배제하고 독자적 고대국가의 기반을 닦으면서 백제와도 화친을 맺었다. 고구려의 장수왕은 427년 평양으로 천도한 후 남하정책을 추진했으며, 475년 백제의 수도인 위례를 함락했다. 백제는 부득이 웅진으로 남천했고, 신라는 그 기회를 틈타 대가야의 중심지인 고령의 북방을 넘고 추풍령을 넘어 삼년산성까지 진출했다.

후기가야연맹체는 합천, 거창 등 주변 여러 지역을 포괄하는 커다란 세력권을 형성하면서 국제 사회에도 등장하여 독자적 대중국 외교정책을 펼쳤다. 대가야는 479년 남제로 사신을 보내어 '가라국'의 이름으로 독자적인 작위를 받았다.[147] 이는 5세기 후반 대가야의 적극적인 대중국 외교 활동을 보여 주는 것으로, 6세기에 접어들면서 적극적 대중국 교섭을 가진 신라와 비교된다.

대가야는 한반도 내에서도 세력을 확장시켜 나갔다. 481년 신라, 백제와 동맹하여 고구려의 신라 침입에 대해 지원병을 보낼 정도로 성장했다. 5세기 말에는 중국, 신라와 적극적으로 통교함으로써 삼국과 견줄 정도로 세력이 강성해졌다. 496년 백치白雉를 신라에 보내기도 했으며, 522년 신라에 사신을 보내 청혼하자 법흥왕이 이손伊飡 비조부比助夫의 누이를 보냈다. 524년에는 법흥왕이 남경을 순방하여 척경하니 가야왕이 내회內會했다. 그러다가 562년 대가야가 신라를 배반하자 진흥왕이 이사부異斯夫에게 명하여 대가야를 토벌케 했다. 16대 도설지왕道設智王 때 520년간 지속된 대가야가 마침내 신라에 의해 멸망하게 된 것은 5세기 말 대등했던 양국의 관계가 6세기에 이르러 신라의 세력이 더 강해졌기 때문

이다. 이런 양국의 정치적 관계로 볼 때 6세기 가야의 문화는 자연스럽게 신라의 영향을 받았을 것이고, 서예문화 또한 예외는 아니었을 것이다. 역사적으로 약소국은 항상 정치적·문화적으로 강대국의 지배를 받았기 때문이다.

4. 일본 서예에 미친 영향

신라의 서예문화가 고대 일본에 미친 영향은 일본 고비를 통해서 살펴볼 수 있다. 신라비는 비석의 형태와 비문의 글씨가 독특한데, 후대의 일본 고비에서도 유사한 현상이 나타난다. 따라서 양국의 고비 형태와 글씨 비교를 통해 신라의 서예문화가 일본에 미친 영향과 그 시대적 배경을 살펴보고자 한다.

(1) 일본 서예의 신라적 요소

먼저 비의 형태를 살펴보자. 전술했듯이 신라비의 형태는 두 가지, 즉 자연석비와 비개, 비신, 비부를 갖춘 양면 정형비로 나눌 수 있다. 진흥왕대인 568년에 세워진 3기의 정형 순수비를 제외한 나머지는 모두 자연석이며, 글씨를 새긴 면만 최소한 치석했다. 진흥왕은 국력을 신장시키기 위해 영토를 확장하고 새로 정벌한 국경지대를 순시한 기념으로 비를 세웠다. 백제 영토에 세운 〈북한산진흥왕순수비〉, 고구려 영토에 세운 〈황초령진흥왕순수비〉와 〈마운령진흥왕순수비〉가 그것들이다. 이 세 비의 건립 목적은 왕의 순수 사실을 기록하기 위함이고, 따라서 국가적 차원의 건비 행위이기 때문에 왕의 권위와 위엄을 상징하기 위해 정형비의 양식을 취한 것이다. 이들 가운데 〈북한산진흥왕순수비〉와 〈마운령진흥왕순수비〉를 통해 비개, 비신, 비부를 갖춘 원래 정형비의 모습을 복원할 수 있다. 발견 당시 비부에 끼워져 있던 〈북한산진흥왕순수비〉(그림 4-61)의 상단에 가로 69cm, 세로 6.7cm 정도로 파진 병형柄形은 원래 비개가 있었음을 알려 주며, 비개의 모습은 〈마운령진흥왕순수비〉(그림 4-31)에 있다. 〈마운령진흥왕순수비〉 탁본(그림 4-32)에서도 병형의 존재를 확인할 수 있다.

사적 용도로 사용된 자연석비, 공적 용도로 사용된 정형비 이 두 가지 양식이

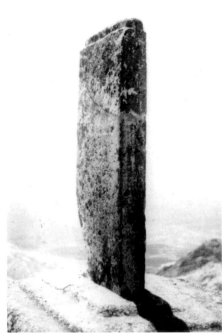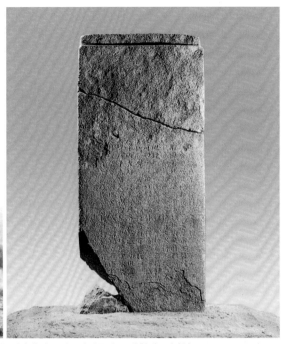

그림 4-61 북한산진흥왕순수비의 북한산 소재 당시 모습(좌)과 국립중앙박물관 소재 현재 모습(우).

일본 고비에서도 그대로 나타난다(표 4-37).

　일본 열도 동부의 고대 고즈케국上野國[지금의 군마현群馬縣]에 세워진 고즈케 삼비, 즉 〈산상비山上碑〉(681), 〈다호비多胡碑〉(711), 〈금정택비金井沢碑〉(726)는 반경 3km 범위 안에 7세기 후반부터 8세기 전반의 45년 사이에 세워졌다. 이 지역은 고대에 신라 도왜인들이 거주한 지역이었고, 이 삼비는 형태나 글씨에서 그들의 영향을 받은 유물로 큰 주목을 받았다. 그리고 그 가치를 인정받아 2017년 세계기록유산에 등재되었다.

표 4-37 7~8세기 일본의 주요 고비 개요

비명	연도	건비자	서체	형태	크기(cm)	용도	소재지
산상비	681	장리	해서	장형 자연석	112×50	묘비	군마현 다카사키시
나수국조비	700		해서	유개 석주형	147×48	묘비	도치기현 오타와라시
다호비	711	양	해서	유개 석주형	130×60	기사비	군마현 다카사키시
금정택비	726		해서	정형 자연석	108×70	묘비	군마현 다카사키시

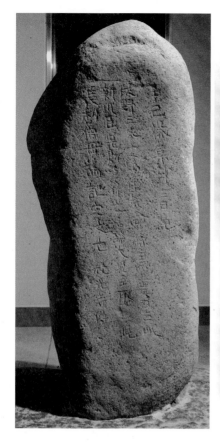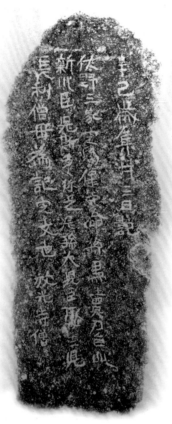

그림 4-62
산상비(좌)와 탁본(우),
아스카(681년), 111×47×52cm,
일본 군마현 다카사키시 야마나마치.

삼비는 두 가지 신라비의 형태를 취했다. 〈산상비〉(그림 4-62)와 〈금정택비〉(그림
4-63)는 자연석이고, 〈다호비〉(그림 4-64)는 정형비이다. 따라서 〈산상비〉는 〈포
항중성리비〉, 〈금정택비〉는 〈대구무술명오작비〉와 같은 6세기 신라 자연석비와
유사하고, 〈다호비〉는 정형의 〈진흥왕순수비〉를 닮았다. 다만 신라의 정형 순수
비 가운데 너비와 두께를 비교해 볼 때 〈북한산진흥왕순수비〉는 두께가 얇은 양
면비이고, 〈마운령진흥왕순수비〉와 〈황초령진흥왕순수비〉는 너비와 두께가 비
슷한 석주형에 가깝다. 〈다호비〉가 너비와 두께가 비슷한 석주형인 것을 감안하
면, 일본의 정형비는 〈북한산진흥왕순수비〉보다는 〈마운령진흥왕순수비〉, 〈황
초령진흥왕순수비〉에 가깝다. 전면에만 글씨를 새겼음에도 불구하고 사면에 글
씨를 새긴 〈광개토왕비〉처럼 석주형인 점이 주목된다.

따라서 비개를 끼운 모습까지 생각하면, 〈마운령진흥왕순수비〉와 가장 흡사하
다. 그런데 비개인 갓돌을 얹는 방법에는 차이가 있다. 〈마운령진흥왕순수비〉는

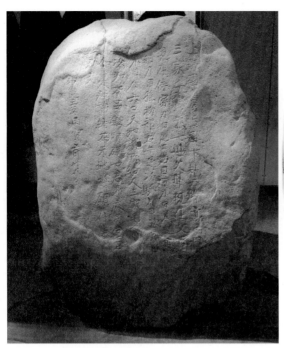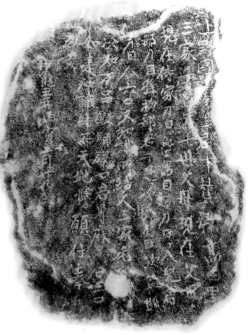

그림 4-63　금정택비(좌)와 탁본(우), 나라(726년), 110×70×65cm, 일본 군마현 다카사키시 야마나마치.

〈북한산진흥왕순수비〉처럼 비신 상부에 병형을 만들어 비개를 끼웠다. 그러나 〈다호비〉는 비의 상면을 돌출시키고, 비개의 안쪽에 돌출 부분만큼의 홈을 만들어 비신 위에 얹었다(그림 4-64). 이렇게 일본의 정형비는 신라의 순수비 양식을 취했지만 갓돌을 얹는 방식은 신라식과 다른 일본식 방법을 취했다. 비개를 얹는 형식은 〈다호비〉보다 11년 먼저 세워진 일본 국보 〈나수국조비那須國造碑〉(그림 4-65)에서도 확인된다. 다만 〈나수국조비〉는 사적 용도의 묘비이므로 개석의 폭이 〈다호비〉의 절반 정도밖에 되지 않아 크기가 작다.

　이제 삼비의 내용과 명문의 글씨를 살펴보자. 휘석 안산암인 자연석에 전면만 치석한 〈산상비〉는 일본 최고最古의 완형비이다. 높이와 너비는 〈포항중성리비〉와 같으나 두께는 그것보다 약 4배 정도 두꺼워 납작한 〈포항중성리비〉에 비하면 사면의 너비가 같다. 명문은 4행, 행 8~17자로 총 53자인데 명문 끝부분의 호코지放光寺를 참작하여 건비년인 첫머리의 '신사년'을 681년으로 본다.

　이 비는 호코지 스님 조리長利가 어머니를 위해 세운 묘비로, 자신의 친가와 외가

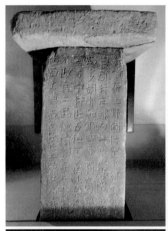

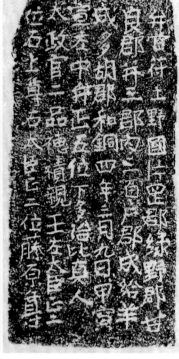

그림 4-64

다호비(좌)와 탁본(우), 나라(711년), 129×69×62cm(비신), 27×95×17cm(비개), 일본 군마현 다카사키시 소재(상좌)·다호리비기념관 소장(하좌: 복제품).

그림 4-65

나수국조비, 아스카(700년), 147×48cm, 일본 도치기현 오타와라시.

양쪽 계보를 적었다. 비문은 중국의 한자문화와 인도의 불교신앙이 일본 고대 사회에 뿌리내리는 과정을 보여 준다. 명문은 도래문화인 한자를 일본어 표현에 응용한 글 가운데 가장 이른 것으로, 신라의 〈임신서기석〉과 유사한 문장 형식이다.

명문의 서체는 예서의 파책이 가미된 원필의 해서이다. 자형은 장형인 비의 형태를 따른 장방형과 정방형이 주를 이루고 글자의 크기에 변화가 많고 순박한 서풍은 자연석과 부합한다. 자유자재하여 질박한 서풍은 신라의 〈영천청제비병진명〉, 〈대구무술명오작비〉 등과 유사하다. 결구에서도 유사한 글자들이 있는데, 3행의 '之' 자(표 4-38), 마지막 행의 '利' 자(표 4-39)는 신라비 글자에서도 자주 보인다.

표 4-38 일본 〈산상비〉와 신라비의 '之' 자 비교

일본	신라			
산상비	천전리서석원명	적성비	남산신성비2비	남산신성비3비

표 4-39 일본 〈산상비〉와 신라비의 '利' 자 비교

일본	신라					
산상비	중성리비	봉평리비	청제비병진명	창녕비	남산신성비2비	남산신성비2비

휘석 안산암 자연석인 〈금정택비〉는 726년 미쓰에三枝 씨를 자칭하는 호족이 선조의 공양과 일족의 번영을 기원하기 위해 세운 묘비로, 사적 용도에 맞게 자연석을 선택했다. 9행, 112자인 비문에는 미쓰에 씨를 중심으로 한 9명의 이름이 기록되어 있어 지방 호족의 혼인 관계나 불교에 의한 일족의 결속 모습을 알 수 있다. 9명 가운데 4명이 여성인데, 이는 그들이 경제권을 가지고 집안 경영이나 제사에 적극 참여했다는 사실을 말한다. 이 비는 고대 동국東國에서의 불교 보급과 율령 정부에 의한 행정제도의 정비 상황 등을 알려 준다.

명문의 서체는 원필의 해서인데, 예서의 필의는 거의 없고 행서의 필의가 가미되어 있다. 자형은 비의 형태와 유사한 정방형이 주를 이루고, 획간이 빽빽하여 힘찬 북위풍이 느껴진다. 신라비 가운데 북위풍에 가장 가까운 〈남산신성비제10비〉의 풍취가 있지만 더 변화가 많은 편이다. 〈산상비〉의 부정형 글자에 비해 더 정연하여 세련되고 단아한 분위기를 연출한다. 동시에 좌우로 뻗은 삐침과 파임이 파격적으로 강조되어 시원한 느낌이 드는데, 이는 신라의 〈울주천전리서석〉 서풍과 상통한다.

화강암질 사암으로 만든 석주형 정형비인 〈다호비〉는 〈산상비〉 이후, 〈금정택비〉 이전에 세워졌다. 711년 타고군多胡郡이 신설된 것을 기념하여 군장관으로

임명된 히츠지羊가 세운 기사비紀事碑이다. 사적 용도로 세운 두 자연석비와는 달리 공적 기록이므로 정형비의 양식을 취한 것으로 보인다. 6행, 행 13~14자로 총 80자인 명문은 『속일본기續日本記』, 화동和銅 4년 3월 신해일(6일)의 타고군 설치 기사와 일치한다. 타고군 주변은 예로부터 도래 기술이 전해져 고즈케국 유수의 수공업 생산 지대였다. 당시 정부가 지방의 생산 거점을 장악하고 지역 재편성을 진척시키기 위해 군을 변경한 것으로 추정된다.

명문의 서체는 북위풍의 해서지만 북위 글씨와 완전히 일치하지는 않는다. 자연석의 글씨보다 더 웅건한 필치를 구사하여 중후한 비개가 있는 정형비의 형태와 그 분위기가 부합된다. 행간, 자간의 여백이 없이 비면 전체를 꽉 채울 정도로 글자를 크게 쓴 것은 장법, 결구 등의 예술적 측면보다는 공적 사실을 기록하는 것에 더 초점을 맞춘 의도적 행위로 보인다. 〈산상비〉보다 비의 높이가 더 높고 글자 수는 약 30자 적어 글자를 작게 썼다면, 장법과 여백 등의 서사 기법을 표현할 수 있었을텐데 서자는 그것을 개념치 않았던 것으로 보인다. 그러나 그로 인해 서풍은 더 웅혼하다. 자형은 정방형이 주를 이루고 가로획은 대부분 평세이다. '石' 자, '位' 자 등 반복되는 글씨는 모습을 달리하여 변화를 주고, 표준 자형을 벗어나는 파격적 글자들이 많다. 이것은 자간, 행간이 정연하면서 비교적 절제된 신라 정형비의 글씨와 다른 점이다.

비의 명문에서 첫 행의 '岡' 자를 주목해 보자(표 4-40). 이 이체자는 중국 동진의 〈사곤묘지명謝鯤墓誌銘〉(323)에 사용되었는데, 이것은 예서이다. 남북조시대에는 거의 보이지 않고 7세기 이후 당나라 때 다시 등장한다.

한반도에서는 고구려의 〈광개토왕비〉(414), 〈광개토왕호우〉(415), 〈모두루묘지명〉(413~450년경)에서 보이는데, 이는 5세기 고구려에서는 보편적으로 쓰인 글자임을 의미한다. 또 신라의 〈울주천전리서석원명〉 위의 큰 글자들 사이에 있는 '岡' 자(그림 4-20 원 안 글자)를 고구려의 글자와 비교하면, 하부가 止 대신 正으로 바뀌었다. 이것은 북위의 〈원랑묘지명元朗墓誌銘〉(526) 하부와 같은 것으로 보아 止와 正은 서로 통용됨을 알 수 있다. 따라서 신라의 이 글자는 고구려의 영향을 받은 것으로 보아도 무리가 없다.

일본에서는 이 글자가 〈호류지금당관음보살조상기동판法隆寺金堂觀音菩薩造像記

표 4-40　4~8세기 중·한·일의 '岡' 자 비교

중국			한국				일본	
사곤 묘지명 (동진)	원랑 묘지명 (북위, 526)	유언지 묘지명 (당)	광개토왕비 (고구려)	광개토왕 호우 (고구려)	모두루 묘지명 (고구려)	천전리서석 (신라)	호류지 조상기 (아스카)	다호비 (나라)

銅板〉(694)에서 먼저 나타나고 이어서 〈다호비〉(711)에서도 보인다.[148] 호류지가 있는 나라 지역은 주로 백제계 도왜인이 정착한 곳인데, 조상기 후면의 '百濟'라는 글자를 통해서도 이를 확인할 수 있다. 〈다호비〉가 있는 군마현은 주로 신라계 도왜인이 정착한 곳이며, 〈다호비〉를 세운 군장관 히츠지는 신라 도왜인으로 추정되니 '岡' 자는 신라의 영향으로 보아도 무방하다.[149] 신라 고비와 일본 고비의 형태적·서예적 유사성은 고대 동아시아의 문자는 중국에서 한국으로, 그리고 한국에서 일본으로 전파되었음을 말해 준다.

그럼에도 불구하고 일본 고비는 신라처럼 자연석이 다양하지 못하고, 따라서 비의 형태를 따른 장법과 결구의 다양성은 당연히 보이지 않는다. 일본 고비의 자연석은 장형 또는 정형을 크게 벗어나지 않고 모서리 부분만 둥근 점에서 신라의 자연석과 구별된다.

또 고즈케 삼비가 세워진 7세기 후반, 신라는 이미 이수, 비신, 귀부를 갖춘 전형적 당비 양식에 초당 구양순풍으로 쓴 〈무열왕릉비〉(661)를 만들어 당대의 조류를 반영했다. 그러나 일본의 고대 고즈케국 사람들이 동시대 중국이나 신라의 양식과 서풍을 취하지 않고 신라 고풍을 취한 것은 분명 신라의 고비문화에 익숙한 사람들의 영향이었을 것이다.

더불어 예서의 필법이 가미된 해서로 쓰인 〈산상비〉와 〈금정택비〉의 서풍은 6세기 신라비의 서풍과 유사하다. 이것도 신라의 영향임이 분명하다.

(2) 일본 서예에 영향을 미친 시대적 배경

고구려와 신라 서예의 연관성, 신라와 가야 서예의 친연성은 당시 양국 사이의 시대 상황이 가져다준 결과임을 앞에서 살폈다. 그렇다면 신라와 일본 서예의 상관성도 예외는 아닐 것이다. 따라서 신라 서예가 일본에 전파된 과정을 이해하기 위해 7, 8세기 신라와 일본의 교류 관계를 살펴볼 필요가 있다.

『일본서기』에 신라와의 교류에 대한 기록이 있다. 687년 3월 신라인 14명을 시모츠케국下毛野國으로 보냈고, 4월 신라의 승니僧尼와 백성 22명을 무사시국武藏國에 거주하게 했으며, 689년 4월 신라인을 시모츠케국에 거주시켰다. 690년 2월 신라의 사문 전길詮吉과 급찬級湌 북조지北助知 등의 승려와 관인 50명이 귀화했고, 신라의 관인 한나말韓奈末 허만許滿 등 12명을 무사시국에 거주하게 했으며, 8월 귀화한 신라인들을 시모츠케국에 거주시켰다.

이런 사실은 7세기 후반에 상당수의 신라 도왜인들이 일본에 정착했음을 의미한다. 따라서 신라와의 교류가 활발하게 이루어졌고 이 과정에서 승려와 관인들이 가져온 신라의 서사문화가 일본에 전파되었을 것이다. 시모츠케국과 무사시국으로 간 승려와 관인들은 도산도東山道의 역로驛路를 통과했을 가능성이 높으므로 고즈케국 국부國府 및 군마현 부근에 위치한 호코지에 들렀을 가능성이 크다. 따라서 호코지 승려 조리도 이들로부터 신라 문화를 접하고 〈산상비〉를 세우는 과정에 신라의 석비문화와 서예문화를 응용한 것으로 보인다.

또 갓돌을 얹어 신라식의 비개, 비신 양식을 갖춘 〈나수국조비〉(700)는 비문의 연호 표기 및 근처에 세운 조보지淨法寺 터 출토 와당의 문양을 통해 볼 때 이 시기에 도왜 신라인들이 건립에 관여한 것이 확실하다.[150]

711년 3월에 가무라甘良, 미도노綠野, 가타오카片岡의 3군郡에서 6향鄕을 분할하여 타고군이 신설되었고 이 사실을 기록한 것이 〈다호비〉이다. 가무라군에 속한 가라시나韓級향이 있는데, 글자로 볼 때 이전에 가라韓 지역에서 도왜한 사람들의 거주지였던 것으로 추정된다. 또 타고군과 그 주변 지역의 5세기 중반부터 6세기 말까지의 고분군에서도 신라, 가야계의 각종 유물이 출토되어, 도왜인들이 거주했고 이 지역 사람들이 지속적으로 한반도와 교류했음을 알 수 있다.[151] 도왜인들의 집단 거주와 한반도와의 교류를 통해 신라의 문화가 이 지역에 깊숙

이 침투된 점을 감안하면, 〈다호비〉에서 보이는 비개, 비신을 갖춘 정형비 양식, 명문에서 서풍과 결구의 유사성은 결코 우연이 아니다.

또 『속일본기』, 천평신호天平神護 2년(766) 5월 임술壬戌조에 "在上野國新羅人 子午足等一百九十三人賜姓吉井連"이라는 기록이 있어, 고즈케국에 일찍부터 다양한 신라 도왜인들이 거주하면서 지역 공동체를 형성하고 있었음을 알 수 있다. 이는 8세기 후반까지 지속적으로 신라인들이 일본에 유입되었고, 신라 문화가 그 지역에 전해졌다는 사실을 말한다. 따라서 〈금정택비〉의 자연석 형태와 명문의 서풍이 6세기 후반의 신라비와 유사한 것도 당연한 결과이다.

일본의 고대문화에서 중요한 위치를 차지하는 관동 지역 군마현의 고즈케 삼비에서 보이는 신라적 요소는 6~8세기까지 활발했던 신라와의 교류를 통한 문화적 산물이다. 고구려의 서예문화를 수용한 신라는 일본 아스카시대와 나라시대 수도에서 멀리 떨어진 동부 지역에 자신의 서예문화를 전함으로써 동아시아 문자문화 전파의 가교 역할을 했다.

5. 맺음말

신라는 5세기에 정치적으로 고구려에 예속되었고, 따라서 문화도 그 영향을 받았다. 당연히 문자 자료에서도 고구려의 영향을 많이 받았다. 5세기 후반 정치적으로 고구려의 영향에서 벗어나고 독자적으로 주권을 행사할 무렵에는 문장과 글씨에서 신라만의 특색이 드러난다.

문장에서 처격조사 '中', 종결어조사 '之'의 사용, 글씨에서 '岡' 자의 특이한 결구, 辶을 ㄴ으로 표기한 것 등은 고구려의 영향이라 볼 수 있다. 또 해서의 필의가 많은 예서비인 〈집안고구려비〉, 예서의 필의가 많은 해서비인 〈충주고구려비〉의 서풍과 결구도 예서의 필의가 많은 해서로 쓴 6세기 신라비와 닮았다.

그러나 신라는 정치적 독립과 더불어 한자문화에서도 자신만의 특색을 나타내기 시작한다. 금석 명문에서는 점차적으로 고구려의 영향을 벗어났고, 7세기에는 목간을 통해 신라식 이두를 표현했다. 또 자간이 없어 두 글자가 한 글자처럼

보이는 합문을 자주 사용했는데, 이것은 고구려나 백제의 명문에서는 거의 보이지 않는다.

불교 관련 명문에도 신라만의 특징이 있다. 고구려와 백제의 불교 관련 명문은 주로 개인의 묵서명 또는 조상기에서 찾을 수 있는 반면, 신라의 그것은 주로 비문에서 왕족과 같이 동행하는 승려명, 또는 국가적 행사인 역역 작업의 책임자인 승려명 등을 통해 나타난다. 이것은 신라의 불교문화가 국가 중심의 대승적 발달을 꾀했다는 것을 간접적으로 보여 준다.

신라 서예의 특징을 한 마디로 요약하면 일관성과 다양성이다. 4, 5세기 고분 출토 동명, 칠기명 글씨의 정연함과 단아함은 당시의 높은 서사 수준을 보여 준다. 6세기에 이르러 신라 글씨는 본격적으로 신라만의 색을 드러내기 시작한다. 3기의 〈진흥왕순수비〉를 제외한 6세기 석문에는 모두 자연석이 선택되었고, 예서의 필의가 있는 해서와 고박한 서풍이 표현되어 일관성이 있다. 그런 가운데 각 석비의 장법과 결구는 다양한 자연석의 형태에 어울리는 여러 모습으로 구사되어 다양성이 있다. 역사다리꼴인 〈포항중성리비〉, 〈임신서기석〉, 〈대구무술명오작비〉, 사다리꼴인 〈포항냉수리비〉, 장방형인 〈울진봉평리비〉, 편란형인 〈단양적성비〉 등에서 표현된 장법과 결구는 결코 고구려나 백제에서는 찾아볼 수 없는 신라 서예만의 독특함이다. 특히 두 화랑의 맹세를 새긴 지극히 사적인 용도의 〈임신서기석〉조차 6세기 신라 글씨의 전형적 모습을 띠고 있다. 6세기 말에 세워진 10기의 〈남산신성비〉에서는 6세기 신라 서예의 특징과 더 발전된 모습이 동시에 나타난다. 완형인 제1, 2, 3, 9비에서는 이전의 예서 필의의 해서와 고박한 서풍이 그대로 쓰였지만, 제10비에서는 전형적인 북위풍 해서가 등장한다. 석비 형태의 다양함과 그것을 따른 서법의 다채로움은 주어진 환경을 이용하는 신라인의 적응력과 순발력을 상징하며, 서체와 서풍의 일관성은 중국으로부터 먼 지리적 환경이 가져다준 신라인의 소박하고 꾸밈없는 성품의 표상이다. 이것이 곧 글씨를 통해 표현한 신라인의 창의성이요, 정체성이다. 한편 새로 출현한 북위풍은 외래 서풍을 수용한 신라 서예의 진일보된 모습을 보여 주는 것으로, 이것은 진평왕대(579~632)의 적극적인 대중 교섭을 통해 얻은 결과물이며, 신라 문화의 개방성을 상징한다.

한편 행정 관리가 쓴 6, 7세기의 목간은 용도에 따라 서풍이 달라진다. 꼬리표 목간은 과감하면서 힘찬 서풍의 행서로, 문서목간은 정연하면서 절제된 서풍의 해서로 주로 쓰였다. 함안 성산산성목간의 꼬리표목간은 대부분 거친 행서로 쓰였고, 2017년 초에 공개된 법령 관련 사면 문서목간은 6세기 전반 금석문의 분위기가 나는 원만하면서 차분한 해서로 쓰였다. 그리고 양면 꼬리표인 〈'임자년'목간〉은 6세기 말 행서의 필의가 있는 노련한 북위풍 해서를 보여 준다. 하남 이성산성의 문서인 〈'무진년'목간〉에도 웅건한 북위풍 해서와 행서가 혼재되어 7세기 초의 발전된 서풍을 보여 준다. 대부분이 문서인 경주 월성해자목간 가운데 행정 명령을 기록한 사면 문서목간 149호는 이두문으로 쓰여 왕경의 문자생활을 보여 주고, 그 글씨는 해서와 초서의 필의가 가미된 노련한 행서로 쓰였다. 사면 문서목간 150호는 변화미가 있는 능숙한 필치의 해서로 쓰였다. 양면 문서인 〈'병오년'목간〉은 6세기 말의 성숙된 행서를, 힘찬 북위풍으로 쓴 〈'화자배작지'목간〉은 성숙된 해서를 보여 준다. 여러 면에서 지방 관리보다는 왕경 관리의 솜씨가 더 노련함을 알 수 있었다. 전체적으로 6세기 전반의 목간에는 6세기 전반 금석문의 고박하면서 토속적인 서풍이 있고, 6세기 말부터 7세기 초의 목간에는 6세기 말 금석문의 웅강한 북위풍 해서가 사용되어 6, 7세기의 신라 서풍이 토속풍에서 외래풍으로 변천하는 과정을 살펴볼 수 있었다.

신라 서예의 다양성과 일관성은 글씨를 고찰함에 있어서 서사 재료, 서사 환경, 서사 장소, 정치적·사회적 요소 등 모든 관점을 두루 살펴야 그 글씨의 참모습을 얻을 수 있다는 사실을 일깨워 준다. 금석문과 목간에서 보여 준 질박한 서풍과 웅강한 서풍의 창조는 신라의 서예문화사적 성취라고 할 수 있다.

더불어 신라는 자국의 문자를 교섭국에 적극적으로 전파했다. 신라의 서예는 6세기 전반에 인접한 대가야의 서예에 영향을 미쳤는데, 〈매안리비〉, 〈'이득지'명토기〉 등의 글씨에 신라적 요소가 내재되어 있다. 이는 6세기 신라 문화의 개방성이 가야의 서예문화에까지 영향을 미친 결과라고 볼 수 있다.

그리고 신라 도왜인들의 정착 과정에서 일본과의 교류를 통해 7, 8세기 일본 동부 지역의 서예문화에도 지대한 영향을 미쳤다. 군마현의 고즈케 삼비인 〈산상비〉, 〈금정택비〉, 〈다호비〉는 자연석과 비개가 있는 정형비의 두 가지 비의 형

태, 고박하면서 힘찬 서풍이라는 신라적 요소를 지니고 있다. 이것은 신라 도왜인의 유입과 일본과 신라의 적극적 교섭의 열매라고 볼 수 있다.

신라는 고구려의 서예를 수용했지만 거기에 안주하지 않고 창신을 통해 자신만의 정체성을 확립했으며, 이후 대중 교섭을 통해 북위풍이라는 외래 서풍도 수용했다. 그리고 마침내 가야와 일본에 자신의 서예문화를 널리 전함으로써 동아시아에서 문자문화 전파의 매개체 역할을 했다.

주

1 서영일, 「廣開土太王代 高句麗와 新羅의 關係」, 『고구려연구회학술총서』 3, 고구려발해학회, 2002.

2 고구려와 신라의 석독, 속한문체에 관한 예는 윤선태, 「백제와 신라의 한자·한문 수용과 변용」, 동북아역사재단 엮음, 『고대 동아시아의 문자교류와 소통』, 동북아역사재단, 2011, pp.143~145 참조.

3 남풍현, 「上古時代에 있어서 借字表記法의 發達」, 『구결연구』 16, 구결학회, 2006.

4 홍기문, 『리두연구』, 과학원출판사, 1957, pp.28·39. 예컨대 1면 3행의 '因遣黃龍來下迎王 王於 忽本東崗黃龍負昇天'이 이두식 어순이다.

5 윤진석, 「〈포항 중성리 신라비〉의 새로운 해석과 신라부체제」, 이기동 외, 『신라 최고의 금석 문 포항 중성리비와 냉수리비』, 주류성, 2012, p.105.

6 무령왕릉 출토 명문 자료 중에서 왕비은제팔찌 명문을 제외한 지석문류에서는 백제식 한문 또는 백제 이두라 할 만한 부분이 없다. 남풍현, 「고대 국어 자료—국어학의 상대 자료」, 국립 국어연구원 편집부, 『국어의 시대별 변천 연구 3』, 국립국어연구원, 1998; 『吏讀研究』, 태학사, 2000; 앞의글, 2006; 권인한, 「武寧王陵 出土 銘文들에 대한 語學的 考察」, 『구결연구』 17, 구결학회, 2006 참조.

7 윤선태, 앞의 글, 2011, p.142.

8 『梁書』 卷54, 「列傳」 第48, 諸夷 新羅條. "無文字 刻木爲信 語言待百濟而後通焉."

9 윤선태, 앞의 글, 2011, p.156.

10 마지막 행에 찬자의 이름이 있으나 이것은 작품의 마지막에 쓰는 낙관에 속하며, 실제 문장은 8행에서 끝난 것으로 보아야 하므로 '之'는 종결어조사라고 할 수 있다. 〈대구무술명오작비〉 탁본 참조.

11 정현숙, 「함안 성산산성 목간의 서체」, 『韓國의 古代木簡 II』, 국립가야문화재연구소, 2017f, p.473 그림4·p.475 그림6.

12 문장의 예는 남풍현, 앞의 책, 2000, p.144 참조.

13 윤선태, 앞의 글, 2011, p.145.

14 윤진석, 앞의 글, 2012, p.105.

15 『隋書』 卷81, 「列傳」 第46, 東夷 新羅條. "其文字甲兵同於中國."

16 주보돈, 『금석문과 신라사』, 지식산업사, 2009, pp.399~400.

17 이영호, 『신라 중대의 정치와 권력구조』, 지식산업사, 2014, pp.27~33; 주보돈, 「신라사의 흐름」, 국립경주박물관, 『신라의 황금문화와 불교미술』, 국립박물관문화재단, 2015.

18 『三國史記』 卷4, 「新羅本紀」 第4, 眞平王 43年條.

19 『三國史記』 卷5, 「新羅本紀」 第5, 眞德王 2年條. 7세기 신라의 서예사조는 정현숙, 「통일신라 서예의 다양성과 서풍의 특징」, 『서예학연구』 22, 한국서예학회, 2013a, pp.37~40; 『신라의 서 예』, 다운샘, 2016, pp.213~215 참조.

20 정현숙, 「신라의 서예」, 김남형 외, 『한국서예사』, 미진사, 2017b를 수정, 보완한 것이다.

21 동명, 칠기명의 그림은 국립청주박물관, 『한국 고대의 문자와 기호유물』, 통천문화사, 2000;

국립경주박물관, 『문자로 본 신라』, 학연문화사, 2002 참조.

22 국립청주박물관, 위의 책, p.95.

23 황남대총은 1980년대 초반에 눌지왕(재위 417~458)릉설이 제기되었으나, 1990년 후반 내물왕(재위 356~402)릉설이 대두되어 축조 시기를 반세기 이상 올리기도 한다. 최근에는 18대 실성왕(재위 402~417)릉설이 대두되었다. 천마총은 22대 지증왕(재위 500~514)릉으로 추정한다.

24 정현숙, 「6세기 신라금석문의 서풍―서사공간과 章法·結構의 연관성을 중심으로―」, 『목간과 문자』 6, 한국목간학회, 2010c, p.37, 표1; 앞의 책, 2016, p.112, 표3-1 참조.

25 〈울주천전리서석을묘명〉(535)에 '법흥왕이 행차할 때 도인, 비구승, 사미승 등이 서석곡에 왔다'는 기록이 있다. 여러 승려 호칭을 통하여 당시 불교 신앙이 있었고, 승려를 비롯한 지방의 유력자들이 불교 전파를 위해 노력했음을 단편적으로 살필 수 있다. 〈황초령진흥왕순수비〉에도 왕의 순수에 사문도인沙門道人이 등장하는 것으로 보아 당시 신라 불교의 위상을 보여 준다. 〈울주천전리서석갑인명〉(534)의 '대왕사의 안장이 허락하여 쓰다'는 명문에서도 사찰명 '大王寺'와 승려명 '安藏'이 나온다. 김창호, 「古新羅의 佛敎 관련 金石文」, 『영남고고학』 16, 영남고고학회, 1995.

26 신라의 문자 자료 가운데 사적私的인 것은 〈순흥벽화고분묵서명〉, 〈임신서기석〉, 〈순흥어숙묘묵서명문비順興於宿墓墨書銘門扉〉이다. 고광의, 「文字資料를 통해서 본 中國과 三國의 書寫文化교류」, 『고구려발해연구』 30, 고구려발해학회, 2008.

27 정현숙, 앞의 글, 2010c; 앞의 책, 2016, 제2·3장 참조.

28 정현숙, 「신라 서예의 다양성과 일관성 고찰」, 『서예학연구』 27, 한국서예학회, 2015a, p.12, 표1; 앞의 책, 2016, p.70, 표2-1을 수정, 보완한 것이다.

29 토지 분쟁에 관한 판결문을 그 내용으로 하는 같은 성격의 두 비가 인접 지역에서 발견된 이유, 즉 두 비의 유사성은 이영호, 「興海地域과 浦項中城里新羅碑」, 『한국고대사연구』 56, 한국고대사학회, 2009 참조.

30 이런 공간은 〈남산신성비〉 제2, 4, 9비에도 있다.

31 문화재청 홈페이지에는 서체가 '예서'라고 표기되어 있다.

32 정현숙, 앞의 글, 2013a. pp.48~50; 앞의 책, 2016, pp.225~229.

33 정현숙, 「6세기 新羅石碑 硏究」, 원광대학교 대학원 석사학위논문, 2001, pp.39~41; 앞의 글, 2010c, pp.38~40·48~49.

34 지금까지의 두 설에 관해서는 이용현, 「국립경주박물관 소장 임신서기석의 문체와 연대의 재검토」, 『신라문물연구』 9, 국립경주박물관, 2016, pp.114~115 참조.

35 정현숙, 앞의 글, 2010c, pp.38~39; 앞의 책, 2016, p.114.

36 손환일, 「壬申誓記石의 書體考」, 『미술자료』 64, 국립중앙박물관, 2000, pp.1~16.

37 조남욱, 「신라 화랑도에 내재한 유교사상」, 『윤리교육연구』 35, 한국윤리교육학회, 2014.

38 권인한, 「출토 문자자료로 본 신라의 유교경전 문화」, 『구결연구』 35, 구결학회, 2015b, pp.31~40.

39 이용현, 앞의 글, 2016, pp.116~120 참조.

40 합문은 합자, 연자連字, 합체(문)자라고도 하는데, 여기서는 상하 합문만 의미한다. 합문에 관해서는 권인한, 「古代 東아시아의 合文에 대한 一考察」, 『목간과 문자』 14, 한국목간학회,

2015a 참조.

41 [이미지]

42 정현숙,「〈집안고구려비〉의 서체와 그 영향」,『서지학연구』 57, 한국서지학회, 2014a, pp.244~248.

43 정현숙,「新羅와 北魏·隋·唐의 書藝 比較 研究」,『서예학연구』 13, 한국서예학회, 2008a; 앞의 책, 2016, pp.194~202.

44 정현숙, 앞의 책, 2016, pp.43~64.

45 〈포항냉수리비〉의 배세 자형은 정현숙, 앞의 글, 2001, p.43, 표2; 앞의 책, 2016, p.76, 표2-5 참조.

46 정현숙, 앞의 글, 2010c, pp.50~51.

47 정구복,「迎日冷水里新羅碑의 金石學的 考察」,『한국고대사연구』 3, 한국고대사학회, 1990, p.31.

48 정현숙, 앞의 글, 2008a, pp.201~204; 이순태,「〈迎日冷水里新羅碑〉의 書風 研究」,『서예학연구』 20, 한국서예학회, 2012, pp.15~24.

49 행정구역을 나타낸 말로, 도사道使가 다스릴 정도였으므로 군이나 현의 설치 지역으로 볼 수 있다. 위치는 비가 발견된 경상북도 울진군 죽변면 봉평리 일대로 추정된다.

50 이명식,「蔚珍 鳳坪碑」, 한국고대사회연구소 편,『역주 한국고대금석문』 2권, 가락국사적개발연구원, 1992, pp.14~16.

51 원석 사면 사진과 실측도는 울진군청,『울진 봉평리 신라비의 과학적 조사 및 보존 처리 보고서』, 2013, pp.216~225 참조.

52 울진봉평신라비전시관 신현용 학예사가 탁본으로 1행의 마지막 글자를 '五'로 추가 판독했다. 그러나 필자가 2015년 8월 9일 비를 실견해 보니 '五'로 보이지 않았으며, 이것이 중론이다.

53 6세기 신라비는 찬자와 서자를 다양한 용어로 표현하고 있다. 〈울진봉평리비〉, 〈단양적성비〉, 〈창녕진흥왕척경비〉에서는 서인書人, 〈울주천전리서석원명〉에서는 작서인作書人, 〈명활산성비〉에서는 서사인書寫人, 〈대구무술명오작비〉에서는 문작인文作人으로 썼다. 고대에서 서書는 곧 문文과 같은 의미이므로 찬자와 서자는 동일인일 가능성이 높다. 그러나 각자가 글씨를 썼을 가능성을 배제할 수는 없다. 원석을 살펴보면 붓으로 쓰는 필의로 획의 굵기, 깊이 등을 잘 표현하고 있는 비가 있기 때문이다.

54 신인新人 또는 각인刻人으로 판독되므로 후자를 적용하여 새긴 사람으로 본다.

55 군주는 신라 때 지방의 주를 다스리기 위해 파견된 관직으로, 지증왕 6년(505) 실직주悉直州에 군주를 파견한 것이 시초이다. 실직은 실지悉支로도 기록되었는데, 지금의 삼척 지방이다.

56 신라의 경위京位로 제11관등이다.

57 신라의 경위로 제14관등인 길사吉士에 해당한다.

58 신라의 경위로 제16관등인 소오에 해당한다.

59 한 분야의 전문가로, 입비에서 기술적 일을 담당한 사람으로 보여진다.

60 이은솔,「〈蔚珍鳳坪里新羅碑〉 書體 研究」,『서예학연구』 22, 한국서예학회, 2013, p.82.

61 판독과 해석, 그리고 명문의 모사도는 울산대학교 반구대암각화유적보존연구소,『울산 천전리 암각화』, 삼창기획, 2014, pp.64~89 참조.

62 '六'으로 판독하기도 한다. 고광의,「川前里書石 銘文의 書藝史的 考察―6세기 前半 紀年銘을

중심으로—」,『서예학연구』16, 한국서예학회, 2010, p.22. 그러나 ㅗ와 八 사이의 간격이 너무 커 '六'으로 보기가 어렵다. '癸亥年'과 '二月'이 각각 한 단어처럼 묶여 있으므로 '八'도 '月'과는 떨어지고 '日'에 가까이 붙어 '八日'을 한 단어로 봄이 더 타당하다. 특히 '二月'이 합문으로 쓰여 자간이 밀착된 것을 보면 '月'의 하부는 ㅗ이 아닌 깨진 부분으로 보아야 한다. 〈을묘명〉 1행의 '八日' 참고.

63 "加具"는 '가서[行]'의 향찰일 가능성, "卅八"은 나이일 가능성, "□□"은 수결手決일 가능성이 있다. 울산대학교 반구대암각화유적보존연구소, 앞의 책, 2014, p.70. 대아간은 신라의 17관등 가운데 제5관등으로, 대아찬大阿飡의 다른 이름이다.

64 『舊唐書』卷9,「本紀」第9, 玄宗 下, 天寶 三載 正月 丙辰朔條; 卷10,「本紀」第10, 肅宗, 至德 三載 二月條.

65 이기동,『新羅骨品制社會와 花郎徒』, 일조각, 1997, p.402, 주11. 〈병술명〉은 24번, 〈병신명〉은 125번이다(울산대학교 반구대암각화유적보존연구소, 앞의 책, 2014, p.23 명문도 번호 참조).

66 정현숙, 앞의 글, 2013a, p.49; 앞의 책, 2016, p.227.

67 정현숙, 앞의 글, 2010c, pp.53~54.

68 金憲鏞·李健超,「陝西新發現的高句麗人新羅人遺迹」,『考古与文物』6, 1999, p.60, 도1; 정용남,「新羅〈丹陽赤城碑〉書體 研究」,『서예학연구』12, 한국서예학회, 2008; 정현숙, 앞의 글, 2010c, p.43.

69 두 비가 유사한 가운데 〈단양적성비〉가 더 박진감 넘치며, 변화가 많아 북위의 글씨를 수용한 후 창조적으로 재구성했다고 보기도 한다. 김수천,「한국미술의 독창성과 삼국금석문 서예의 창조성」,『서예학연구』11, 한국서예학회, 2007, p.25.

70 6세기 신라 글씨와 북위 글씨의 비교는 정현숙, 앞의 글, 2008a, pp.201~204 참조.

71 이호선,「雁鴨池出土 碑片에 대하여」,『서예학연구』6, 한국서예학회, 2005.

72 주보돈,「雁鴨池出土 碑片에 대한 一考察」,『대구사학』27, 대구사학회, 1985.

73 〈창녕진흥왕척경비〉의 서풍은 정현숙,「창녕지역 신라금석문의 서풍」,『서예학연구』24, 한국서예학회, 2014b, pp.31~37; 앞의 책, 2016, pp.143~148 참조.

74 정현숙, 앞의 글, 2010c, p.45.

75 〈창녕진흥왕척경비〉의 성격에 따른 명칭에 대해서는 拓境碑, 巡狩管境碑, 巡狩碑 등 여러 주장이 있다. 노용필,『新羅眞興王巡狩碑硏究』, 일조각, 1996, pp.8~10. '척경비'로 보는 주장이 우세하다.

76 비의 크기에 관해서는 다섯 가지 주장이 있다. 정현숙, 앞의 글, 2014b, p.32, 주16 참조.

77 이성배,「6세기 신라 眞興王巡狩碑의 立碑와 書藝的 考察—書體의 同異를 중심으로—」,『역사와 담론』65, 호서사학회, 2013.

78 〈창녕진흥왕척경비〉가 예서와 해서의 중간으로 〈광개토왕비〉와 흡사하다는 주장이 있다. 노용필, 앞의 책, 1996, p.7.

79 정현숙,「삼국시대의 서풍」, 이천시립월전미술관,『옛 글씨의 아름다움』, 2010, p.227.

80 정현숙, 앞의 글, 2014b, p.34, 표1.

81 정현숙, 앞의 글, 2014b, p.34, 표2·표3.

82 정현숙, 앞의 글, 2014b, pp.41~49.

83 우측면 1행에 행서의 필의가 있는 해서로 "此新羅眞興大王巡狩之碑 丙子七月 金正喜金敬淵來

讀", 3행에 예서로 "丁丑六月八日 金正喜趙寅永 同來 審定殘字六十八字"라고 새겼다. 2행에는 예서로 "己未八月二十日 李濟鉉龍仁人"라고 새겼는데, 3행의 예서와 서풍이 다르다.

84 노중국, 「북한산 진흥왕순수비」, 한국고대사회연구소 편, 앞의 책(2권), 1992, p.68.

85 국립문화재연구소 미술공예실 편, 『한국금석문자료집』(상), 국립문화재연구소, 2005, p.212.

86 노용필, 앞의 책, 1996, p.7.

87 세 순수비의 발견 경위와 연구는 유홍준, 『한국미술사 강의 1』, 눌와, 2010, pp.254~256 참조.

88 조선 태조 이성계가 4대 조상인 목조穆祖, 익조翼祖, 도조度祖, 환조桓祖와 그 왕후들의 위패를 모시기 위해 자신의 생가에 새로 지은 건물이다. 이곳에 함흥역사박물관이 들어서면서 진흥왕순수비를 옮겨 왔다.

89 동진의 〈찬보자비爨寶子碑〉(405), 송나라의 〈찬룡안비爨龍顔碑〉(458), 북위의 〈정희하비鄭羲下碑〉(511) 등의 자형과 같다.

90 12행, 매행 35자로 총 420자라는 기록이 있다. 국립문화재연구소, 『사진으로 보는 북한 국보유적』, 2006, p.301.

91 비문은 예서체와 해서체를 함께 쓰고 있다는 기록이 있다. 위의 책, p.301.

92 김정희, 「眞興二碑攷」, 『阮堂先生全集』 권1, 경성: 金翊煥家, 1934; 노중국, 「황초령 진흥왕순수비」, 한국고대사회연구소 편, 앞의 책(2권), 1992, p.76.

93 노용필, 앞의 책, 1996, p.11.

94 정현숙, 「百濟 〈砂宅智積碑〉 書風과 그 形成背景」, 『백제연구』 56, 충남대학교 백제연구소, 2012, pp.105~106.

95 정현숙, 앞의 글, 2010c, p.55.

96 강유위 지음, 정세근·정현숙 옮김, 『광예주쌍집』 상권, 다운샘, 2014, p.324.

97 권인한, 「고대한국 습서 목간의 사례와 의미」, 『목간과 문자』 11, 한국목간학회, 2013, pp.18~28.

98 보편적 결구인 하부가 넓은 〈단양적성비〉의 '里'와 비교된다. 里

99 '辛亥年二月卄六日南山新城作'節如法以 / 作後三年崩破者罪教事爲聞教令誓事之. 현재 높이가 40cm인데, 한 글자가 상하의 여백을 합하여 약 3cm로 13자는 약 40cm 정도 되어 현재 높이와 합하면 약 80cm 정도이다. 여기에 첫 자 위의 여백을 감안하면, 100cm 미만일 것으로 추정된다.

100 辛亥'年二月卄六日南山新城作節如法以作後三年' / 崩破者罪教事爲聞教令誓事之.

101 정현숙, 앞의 글, 2010c, p.59, 표21·표22; 앞의 책, 2016, p.97 표2-15 참조.

102 〈황초령진흥왕순수비〉가 유려한 남조의 서풍을 닮았다는 의견도 있다. 정병모, 「신라 서화의 대외교섭」, 한국미술사학회 편, 『新羅 美術의 對外交涉』, 예경, 2000, pp.140~144; 강유위 지음, 정세근·정현숙 옮김, 앞의 책, 2014, pp.237~246. 남조비가 유려한 것만은 아니다. 오히려 북조의 북위비는 유려함, 힘참 등 모든 서풍을 갖추고 있다(같은 책, pp.247~255) 참조.

103 진홍섭, 「신라 어숙술간묘 발견의 의의」, 『三國時代의 美術文化』, 동화출판공사, 1976, p.110. 『문자로 본 신라』(국립경주박물관, 2002)에는 〈순흥어숙묘묵서명문비〉라 되어 있으나 탁본에서 보듯이 '묵서명'이 아니라 '명문'이다. 정현숙, 앞의 책, 2016, pp.98~99.

104 정현숙, 앞의 책, 2016, p.99.

105 문화재관리국 문화재연구소, 『順興邑內里壁畵古墳』, 1986; 『順興 邑內里 壁畵古墳群 發掘調

査 報告書』, 1994; 문화재연구소·대구대학교박물관, 『順興邑內里壁畵古墳群 發掘調査報告書』, 1995.

106 안휘준, 「己未年銘 順興 邑內里 古墳壁畵의 內容과 意義」, 문화재관리국 문화재연구소, 앞의 책, 1986 참조. 그는 신라 천마총(5세기) 출토 천마도와 고구려 무용총(5세기) 현실 천장의 천마도도 신라와 고구려의 관계를 보여 주는 물증이라 말한다.

107 정현숙, 「함안 성산산성 목간의 서체」, 『韓國의 古代 木簡 II』, 국립가야문화재연구소, 2017f, p.473, 그림4.

108 임창순, 「順興 古墳壁畵에 있는 문자」, 문화재관리국 문화재연구소, 앞의 책, 1986. 또 그는 "예서의 필의가 다소 있는 해서의 수준이 고구려 묵서명에 훨씬 미치지 못하는 것으로 보아 5세기, 즉 419년으로 보는 데 크게 무리가 없다. 그러나 다른 요소들도 감안하여 그 제작 시기를 정해야 할 것이다"라고 말한다.

109 주보돈, 앞의 책, 2009, p.364.

110 국립경주박물관, 앞의 책, 2002, pp.16~18 참조.

111 주보돈, 앞의 책, 2009, pp.363~364.

112 정현숙, 「고대 동아시아 서예자료와 월성 해자 목간」, 『동아시아 고대 도성의 축조의례와 월성 해자 목간』 (한국목간학회 창립 10주년 기념 국제학술회의 논문집), 국립경주문화재연구소·한국목간학회, 2017d, pp.274·280·281 참조.

113 서체는 고광의, 「6~7세기 新羅 木簡의 書體와 書藝史的 의의」, 『목간과 문자』 창간호, 한국목간학회, 2008 참조.

114 국립가야문화재연구소, 『함안 성산산성 발굴조사 보고서 IV』 2권, 2011, pp.289~368.

115 성산산성 목간에 적힌 지역은 국립부여박물관·국립가야문화재연구소, 『나무 속 암호, 목간』, 예맥, 2009, p.87 참조.

116 국립중앙박물관, 『문자, 그 이후』, 2011, pp.150~151.

117 정현숙, 앞의 글, 2017f, pp.476~480.

118 2017년 1월 4일 국립고궁박물관에서 열린, 국립가야문화재연구소 주최 「함안 성산산성 출토 목간 공개」 자료집에 의거한 것이다.

119 위의 자료집에는 '壬子年'을 '王子寧'으로 판독했으나 이후 나온 『韓國의 古代木簡 II』에는 '壬子年'으로 수정되어 있다. 첫째 글자인 '壬'을 '王'으로 볼 수도 있으나 첫 획의 삐침이 '壬'임을 말해 주며, 셋째 글자는 '年'의 행서로 운필로 보나 결구로 보나 '寧'이 될 수 없다. 정현숙, 앞의 글, 2017f, pp.473~474.

120 정현숙, 앞의 글, 2017d, p.264.

121 백두현, 「월성해자 목간의 이두 자료」, 국립경주문화재연구소·한국목간학회, 『동아시아 고대 도성의 축조의례와 월성해자 목간』 (한국목간학회 창립 10주년 기념 국제학술회의 논문집), 2017, pp.227~228.

122 정현숙, 앞의 글, 2017f, p.475.

123 전체 목간의 수와 묵흔이 있는 목간의 수는 자료에 따라 약간씩 차이가 있다. 홍기승, 「경주 월성해자·안압지 출토 신라목간의 연구 동향」, 『목간과 문자』 10, 한국목간학회, 2013 참조.

124 문서목간에 관해서는 윤선태, 「월성해자 출토 신라 문서목간」, 『역사와 현실』 56, 한국역사연구회, 2005 참조. 그는 의약 관련, 왕경 6부 관련, 문서행정 관련으로 세분하여 논하고 있다.

125 국립경주문화재연구소, 『月城垓子 發掘調査報告書 III(4號 垓子)』, 국립경주문화재연구소·경주시, 2011, pp.509~512.

126 정현숙, 앞의 글, 2017d, p.264.

127 정재영, 「月城垓子 149號 木簡에 나타나는 吏讀에 대하여: 薛聰 當代의 吏讀 資料를 중심으로」, 『목간과 문자』 창간호, 한국목간학회, 2008, pp.99~100.

128 윤선태, 앞의 글, 2005, pp.133~138; 정재영, 위의 글, pp.98~104.

129 무게 단위 근斤 또는 종이를 세는 단위 마亇로 보기도 한다. 이성시는 '근'으로 보았다. 이성시, 「韓國木簡연구의 현황과 咸安城山山城출토의 木簡」, 『한국고대사연구』 19, 한국고대사학회, 2000. 그러나 글자의 상부가 좌우대칭이고, 둘째 획의 수필 부분이 아래의 세로획을 향하지 않은 점으로 보아 亇로 봄이 더 타당하다.

130 첩은 중국에서는 기관 간에 주고받는 문서로 상급 기관에서 하급 기관으로 명령하는 문서 형식이다.

131 정재영은 백불유지白不踓紙를 '기름을 먹이지 않은 흰색 저지' 정도로 이해한다. 또 그는 '일이一二'를 '열둘'로 보기도 하나, 대부분 '한둘'로 해석한다. '열둘'을 의미했다면 '十二'로 썼을 것이다. 십十뿐만 아니라 '이십'을 卄, '삼십'을 卅으로 표기한 것이 〈광개토왕비〉 등 삼국의 여러 문자 자료에 보인다.

132 정현숙, 앞의 글, 2017d, p.281.

133 정재영, 앞의 글, 2008, p.101.

134 정현숙, 앞의 글, 2017d, p.266~269.

135 권인한, 앞의 글, 2013 참조.

136 나동욱, 「부산 배산성지 출토 목간」 (한국목간학회 제27차 정기발표회 자료집), 한국목간학회, 2018.

137 상세한 논의는 정현숙, 앞의 책, 2016, p.163 참조.

138 이한상, 「삼국시대 환두대도의 제작과 소유방식」, 『한국고대사연구』 36, 한국고대사학회, 2004; 「장식대도로 본 백제와 가야의 교류」, 『백제연구』 43, 충남대학교 백제연구소, 2006. 이 책의 제3장 '백제의 서예' 〈칠지도〉 참조.

139 인명으로 보는 근거는 백승옥, 「가야 생활문화의 특징」, 가야문화권 지역발전 시장-군수협의회, 『가야문화권 실체규명을 위한 학술연구』, 2014, pp.454~455 참조.

140 부산대학교박물관, 『陜川苧浦里E地區遺蹟』, 태화출판사, 1987, p.220.

141 백제 인명설은 김창호, 「伽耶 지역에서 발견된 金石文 자료」, 『향토사연구』 1, 한국향토사연구 전국협의회, 1989, p.42 참조. 대가야 인명설은 부산대학교박물관, 위의 책, p.223 참조. 하가라도 인명설은 백승충, 「'加耶'의 用例 및 時期別 분포상황: '加耶聯盟體' 개념의 적용과 관련하여」, 『역사와 경계』 22, 부산경남사학회, 1992, pp.1~59 참조.

142 정현숙, 앞의 책, 2016, pp.183~185; 앞의 글, 2017c, pp.116~119.

143 『北史』 卷94, 「列傳」 第82, 新羅條. "其王本百濟人, 自海逃入新羅, 遂王其國. 初附庸于百濟, 百濟征高麗, 不堪戎役, 後相率歸之, 遂致强盛. 因襲百濟, 附庸於加羅國焉. 傳世三十, 至眞平. 以隋開皇十四年, 遣使貢方物. 文帝拜眞平上開府樂浪郡公新羅王(신라왕은 본래 백제인이었는데, 바다로 도망쳐 신라에 들어가 마침내 그 나라 왕이 되었다. 처음에는 백제에 의지했는데 백제가 고구려를 정벌할 때 군역을 견디지 못하고 무리를 지어와 귀화하니 마침내 강성하게 되었

다. 백제를 습격하고 가라국(가야)을 속국으로 삼았다. (왕위가) 대대로 30대까지 이어져 진평왕에 이르렀다. 수나라 개황 14년(594)에 사신을 보내 토산물을 바쳤다. 문제가 진평왕에게 '상개부낙랑군공신라왕' 작위를 수여했다)."

144 『梁書』卷54, 「列傳」第48, 諸夷 新羅條. "辰韓始有六國, 稍分爲十二, 新羅則其一也. 其國在百濟東南五千餘里. 其地東濱大海, 南北與句驪百濟接. 魏時曰新盧, 宋時曰新羅, 或曰斯羅. 其國小, 不能自通使聘. 普通二年, 王姓募名秦, 始使使隨百濟奉獻方物 … 無文字, 刻木爲信. 語言待百濟而後通焉(진한은 처음에 6국이었는데, 차츰 나누어져 12국이 되었다. 신라는 그중 한 나라이다. 그 나라는 백제의 동남쪽 5,000여 리 밖에 있다. 그 땅의 동쪽은 큰 바다에 가깝고 남북은 고구려, 백제에 접해 있다. 위나라 때는 '신로', 송나라 때는 '신라' 또는 '사라'라 불렀다. 그 나라는 작아서 스스로 사신을 보내 (중국과) 통할 수 없었다. 보통 2년(521)에 성이 '모', 이름은 '진'인 왕이 처음으로 사신을 보내 백제를 따라와 토산물을 바쳤다. … 문자가 없어 나무에 새겨 신표로 삼는다. 백제의 통역이 있어야 의사를 소통할 수 있다)."

145 『隋書』卷81, 「列傳」第46, 東夷 新羅條.

146 김종간, 『加耶文化史』, 작가마을, 2005, p.93.

147 『南齊書』卷58, 「列傳」第39, 東南夷 加羅國條. "加羅國, 三韓種也. 建元元年, 國王荷知使來獻. 詔曰 量廣始登, 遠夷洽化. 加羅王荷知款關海外, 奉贄東遐. 可授輔國將軍本國王(가라국은 삼한의 종족이다. 건원 원년(479)에 국왕 하지의 사신이 와서 공물을 바쳤다. 조서에 이르기를, "널리 헤아려 비로소 올라오니 멀리 있는 오랑캐가 덕에 널리 감화되었구나. 가라왕 하지가 바다 밖에서 관문을 두드리고 동쪽 멀리서 폐백幣帛을 바치니 '보국장군 본국왕'을 제수한다")."

148 일본 자료 출처: http://www.enpaku.waseda.ac.jp/db/kinsekitakuhon/index.html
http://www.wul.waseda.ac.jp/kotenseki/html/i04/i04_03153_b066/index.html
〈호류지조상기〉 명문
(전면) 甲午年三月十八日鵤大寺德聰法師片岡王寺令弁法師
飛鳥寺弁聰法師三僧所生父母報恩敬奉觀世音菩薩
像依此小善根令得无生法思乃至六道四生衆生俱成正覺
(후면) 族大原博士百濟在王此土王姓

149 실제로 군마현의 마에자와 가즈유키前澤和之, 구마쿠라 히로야스熊倉浩靖도 이에 동의했다. 2016년 2월 6일, 한국목간학회의 군마현 고즈케 삼비 답사에서 이들이 직접 신라비의 영향을 설명했다. 더 상세한 것은 前沢和之, 『古代東國の石碑』, 東京: 山川出版社, 2016, p.43 참조.

150 前澤和之, 「일본 초기석비의 형태에 대한 검토」, 『목간과 문자』 18, 한국목간학회, 2017 참조.

151 前澤和之, 위의 글, pp.152~153.

장별 영문 요약

Chapter Summary

CHAPTER 1

The Calligraphy before the Three Kingdoms

In Korea, there are three representative drawings showing the thoughts of prehistoric people. Petroglyphs are images they engraved on the rocks to express their wishes. The carvings give us clues about their lives and customs. Implying the tradition of Siberian petroglyphs, *Petroglyph of Bangudae* between the Neolithic and Bronze ages shows over 200 motifs engraved with the plane and incision techniques, depicting 75 different land and sea creatures and hunting scenes on a ㄱ-shaped cliff face. Land animals include the tiger, wild boar, and deer. A tiger caught in a trap, and a pregnant female tiger is seen. Wild boars are depicted mating, and deer are shown with their babies. Whales with spears embedded in their bodies are seen, and other depictions of whales with calves exist. Scenes of flying whales and upright sea creatures guarding whales suggest prehistoric people deified whales. A shaman with an erection, hunter, fisherman on a boat, and net are also shown. These images are just characters signifying wishes for abundant harvest and species preservation in the age without characters.

Petroglyph at Cheonjeon-ri in the Iron age is located in the middle of the Daegok Stream from the Taehwagang River, and the place was used as the training site for Silla Hwarang, the aristocratic youth corps. As the cliff leans nearby at an angle 15 degree and is higher than water level, it is well preserved and protected from the weather. In flood, half of the cliff gets submerged. Chiseled into the upper part of the rock are geometric patterns, animals, and abstract people, while in the bottom part is a cavalry parade, animals, and dragons, all rendered in different ages from prehistoric times to the Silla period. The inscriptions on the bottom part show the calligraphy of Silla.

Engraved Stone at Sangju-ri in Namhae around the 3rd century B.C. on a 7×4 meter rock surface shows the oldest characters in the East. This unique pictograph is located in the hillside between Yangha-ri, Sangju-myeon and the Busoam Rock at Geumsan Mountain. According to legend, the First Emperor of Qin(r. 257~210 B.C.) sent Xu Fu(徐市) to Geumsan Mountain in Namhae to acquire elixir plants along with 3,000 young men and women. It is said that they made the inscription to leave their mark after enjoying hunting for a certain time. However, it is believed to be ancient

characters prior to the invention of Chinese characters, considering that Chinese characters were already used in Qin dynasty. Engraved in great seal script used before the period of the First Emperor of Qin, the characters still remain undeciphered.

In Korean Peninsular, Chinese characters passed down from Lelang that accepted the Han culture. Lelang early learned Chinese characters and produced various written materials such as the stele, wooden and bamboo tablets, roof tile, brick, earthenware, bronzeware, and ironware. Some of them were imported from the Han, and some were made in Lelang. Most of them were written in seal and clerical scripts.

The calligraphy of Goguryeo among the Three Kingdoms is deeply related to that of Lelang. The representative Lelang material affected the Goguryeo calligraphy is *Shrine Stele at Jeomje-hyeon* in 85. Excavated by Japanese scholars in 1913, it is the first stele discovered in Korean Peninsula. It was written in old clerical script without wavy strokes. The form drawn vertical line between each line and the vigorous style seem to affect *Stele for King Gwanggaeto*, a representative one in Goguryeo. The calligraphy of Lelang thus influenced on that of Goguryeo that first accepted Chinese characters among the ancient nations in Korean Peninsular.

CHAPTER 2

The Calligraphy of Goguryeo

Goguryeo could accept the advanced civilization most quickly among the Three Kingdoms because it was located at the north of the Korean Peninsula. Judging from the record that Goguryeo existed prior to the Four Commanderies of Han, it might contact the Chinese characters similar to those of Lelang, one of the Four Commanderies of Han and accept them at the early time when they were handed down. The Chinese classics of Goguryeo became more developed from the early 2nd to the middle 4th century, and Goguryeo had no problem in communication with China diplomatically.

With the settlement of nation, Goguryeo gradually built up the independent culture, which is the establishment of stele. The fact that Goguryeo did not followed the tradition prohibiting the establishment of stele at the central districts of China from the early 3rd to the 5th century reveals the independent disposition of Goguryeo in those times. Its territory in the 5th century reached the south of the Littoral Province to the east, the right and left of the Liao River to the west, the Songhua River basin to the north, and the whole area of the middle of the Korean Peninsula to the south. Based on the balance of power with the Southern and Northern dynasties and Liu Yan dynasty, Goguryeo unwaveringly established its position as the winner of the Northeast Asia. It gained supremacy against the several forces of the whole area of the Manchuria and Korean Peninsula over one hundred years. As a result, the consciousness that Goguryeo is the owner of the world was formed.

It is true that the culture of Chinese character and calligraphy of Goguryeo from the late 4th to the early 5th century was in some degree influenced by China. The ink writings of the early tombs such as Anak Tomb No. 3 and Deokheung-ri Tomb written in the standard script with the brush touch of running script tell us it.

By the 5th century, with the formation of the independent culture of establishing stele, Goguryeo demonstrated its own characteristic in Chinese classics and calligraphy. It is a symbol of national power of Goguryeo having its heyday. In the contents of the stone and bronze inscriptions, there are words all related with the heaven such as

cheonje(天帝), *hwangcheon*(皇天), and *cheonson*(天孫), era names such as *yeongnak*(永樂) and *yeonsu*(延壽) in the 5th century, and the word *cheonjok*(天族) meaning the clan of heaven in the 6th century. The words tell us that Goguryeo had sense of sovereignty and independence.

In composition of inscription, the sentence were mixed with the Chinese style and *yidu* of Goguryeo style in the 5th century. At the same time, maintaining the order of Chinese classics style, there are ending postposition of sentence such as *zi*(之), *yi*(耳), and *ui*(矣) as well as locative postposition like *jung*(中). *Zi* was used on *Stele for King Gwanggaeto* in 414, *Ink Writing of Moduru Tomb*, and *Goguryeo Stele in Chungju* in the 5th century and *ui* on *Second Engraved Stone of the Pyeongyang Old Castle* in the 6th century. *Jung* was used on *Stele of Goguryeo in Chungju* and *Fourth Engraved Stone of the Pyeongyang Old Castle* in the 6th century. The use of ending postposition and locative postposition was thus continued during the 5th and 6th centuries, and they appeared in the sentence of Silla several times. It tells us that the culture of Chinese characters of Goguryeo influenced on that of Silla.

One of the characteristics of the Goguryeo calligraphy is that the calligraphic script and style are determined in accordance with the intended use of stele. The clerical script mainly written on the brick inscriptions in the 4th century shows strong and unrestricted styles at the same time. However, the writing of *Stele for King Gwanggaeto* is arranged to some degree. Although the standard and running scripts were prevalent during the period in China, Goguryeo chose the powerful old clerical script being suitable to its independent and martial tendency. Such a taste appeared on *Stele of Goguryeo in Chungju* in the middle 5th century in standard script with the brush touch of clerical script. The two were built by government for official uses.

Meanwhile, the inscriptions made for personal uses such as *Bronze Bell of King Gwanggaeto* in 391, *Lidded Silver Bowl in the First Year of Yeonsu* in 451, *Engraved Stones of the Pyeongyang Old Castle*, and some Buddhist inscriptions in the 6th century, and so on were written in standard script with the natural, secure, and free feelings. Although considering the difference of engraving method according to the material, it seems to be sure that calligrapher chose the calligraphic style depending on use. For the stelae to record national affairs, the powerful and intense calligraphy showing the enterprising spirit of Goguryeo was written with an uncomfortable mind, and for the stone and bronze inscriptions for personal uses, the natural and free calligraphy

was written with an easy mind. The choice of calligraphic script and style depending on use is an universal and creative thought, and the taste of Goguryeo calligraphy demonstrates such a sense of beauty. We can say that it is an identity of the Goguryeo calligraphy because it is a characteristic appeared only in Goguryeo calligraphy.

In fact, it is a phenomenon occurred in the wall paintings of the 5th century. The painting tendency of the Southern and Northern dynasties of the time was not handed down to the theme and process of development appeared in the wall paintings of the Goguryeo tombs. The wall paintings of Goguryeo in the 5th century created a part of its own funeral culture since accepting the external funeral culture in the 4th century and going through the period of digestion for one hundred years. Such independent expression in calligraphy and painting during the 5th and 6th centuries is the production of the political position of Goguryeo in the time. It is a proof that art becomes a tool showing the recorded history.

We can make sure a new fact from the epitaphs for the Goguryeo drifting people who naturalized to T'ang before and after the fall of Goguryeo. According to the historical record, the Goguryeo envoys dispatched to T'ang bought the works of Ouyang Xun(歐陽詢, 557~641) in a high price because they loved his works. Nonetheless, there is no written material showing the style of Ouyang in the Goguryeo territory. The only one in his style is *Epitaph for Cheon Nam-saeng*, who naturalized to T'ang before the fall of Goguryeo, written in 679 in the T'ang period. Most of the other epitaphs of the Goguryeo drifting people for high office written in the style of Ouyang and occasionally in the style of the Southern and Northern dynasties show the powerful taste, which symbolized the enterprising spirit of the Goguryeo people. Especially, *Epitaph for Nam Dan-deok* in 779, the latest of all, was written in the style of Yan Zhenqing(顏眞卿, 709~785), so it shows the changing process from the Ouyang's style to the Yan's style in the history of Chinese calligraphy.

The Goguryeo military stayed in the Silla territory in the 5th century, and the king of Silla tributed to Goguryeo in person. Due to such political situation of the time, the two were in relation between master and servant. Accordingly, the Goguryeo calligraphy naturally influenced on the Silla calligraphy. The writing of Goguryeo in the 5th and 6th centuries such as *Lidded Bronze Bowl for King Gwanggaeto* and *Lidded Silver Bowl in the First Year of Yeonsu*, which were excavated at Houchong and Seobongchong in Gyeongju, respectively, *Stele for King Gwanggaeto*, *Stele of Goguryeo*

in Jian in 427, *Stele of Goguryeo in Chungju*, and *Engraved Stones of the Pyeongyang Old Castle* were written in standard script with the brush touch of clerical and running scripts in powerful and natural styles, and that of Silla in the 6th century is the same. It is the evidence showing the influence of the Goguryeo calligraphy on the Silla calligraphy.

Art thus reflected the political situation of the time, and accordingly, we need to explore history before mentioning art. Conversely, the blank of history can be traced with art that is the production of politics of the time. It is the lesson that the Goguryeo calligraphy tells us.

CHAPTER 3

The Calligraphy of Baekje

Baekje could create the sophisticated culture in many ways due to the acceptance of the advanced culture of the Southern dynasties. Nonetheless, there were not many written materials left. By the way, gold and bronze inscriptions related to Buddhism were recently excavated and show the relationship between Buddhism and the development of calligraphy. In addition, Baekje produced many wooden tablets not in Goguryeo, so we can learn the character life and calligraphy culture of the Baekje people in detail.

The development degree of Chinese classics and the characteristics of calligraphy of Baekje are different from those of Goguryeo. Unlike those of Goguryeo and Silla using *idu*(吏讀), the sentence style of *Epitaph for King Muryeong* in 525 was composed with the style of Chinese classics. It tells us that the level of Chinese classics of Baekje is higher than those of Goguryeo and Silla. It is because Lelang drifting people who came to Baekje contributed to the development of Chinese classics of Baekje.

One of the most important characteristics of Baekje calligraphy is the personality of each work. It is distinguished from that of Goguryeo chosen different calligraphic script and style depending on use and that of Silla expressed similar calligraphic script and style for about one hundred years. *Inscription of the Seven-Branched Sword* made between the late 4th and early 6th centuries and *Inscription of the Bronze Mirror at Kosohachiman Shrine* in 503 were mixed with angular and round strokes each and show softness and toughness at the same time. The former is in harmony with the asymmetry of the right and left sides in composition of a character, and the latter is unusual to have mirror inscription.

The tomb of King Muryeong built in the early 6th century is alike with those of the Southern dynasties in a regard of single brick burial chamber of a couple. Moreover, writings of the epitaphs for king and queen discovered in the tomb in common expressed the style of the Southern and Northern dynasties partially although fluidness and sophistication as well as strongness and restraint are different each other. *Engraved Stone of Northern Naseong Fortress in Buyeo* is the only one written in clerical script in

444

Baekje, and its square character clearly shows a transitional characteristic to standard script.

In sharp contrast to the fluent and elegant style, the calligraphic style of *Inscription of the Bronze Sarira Case at Wangheungsa Site* in 577 and *Inscription of the Gold Plate of Sarira Enshrinement at Mireuksa Site* in 639, both recently excavated, were written in easy and comfort styles and revealed the other figure of the Baekje calligraphy. The calligraphic style of the latter is closer to that of Chu Suiliang(褚遂良, 596~658) than that of Ouyang Xun(歐陽詢, 557~641). The two of the early T'ang were famous for their own styles in standard script. If considering the historical record saying Goguryeo and Silla bought works of Ouyang in a high price and Baekje those of Xiao Ziyun(蕭子雲, 487~549), who was a renowned calligrapher of the Liang, in a high price, the soft and curve styles of Chu close to that of Xiao seems to be more suitable than the strict and hard styles of Ouyang in the beauty sense of the Baekje people.

As a result, it can be assumed that they are not interested in Ouyang's calligraphy. Works of the 7th century in Chu's style discovered in the Baekje territory are *Lacquer Writing of Armor* in 645 excavated at Gongsanseong Fortress and assumed the writing of T'ang, *Stele Memorizing T'ang's Suppression to Baekje* in 660, and *Stele Memorizing the Contribution of Liu Renyuan*(劉仁願) in 663, a T'ang commander who contributed to the fall of Baekje, both made by T'ang and discovered in Buyeo. It can be presumed that T'ang also made them in Chu's style in accordance with the beauty taste of the Baekje people.

Meanwhile, the writing of *Diamond Sutra Plates of the Five-Story Stone Pagoda at Wanggung-ri* around 620 is the essence of standard script of the sutra writing of Baekje written in ordered, fluent, and powerful styles of the Southern and Northern dynasties. *Stele of Sataek Jijeok* in 654, the only and the latest one of all the written Baekje materials, was built by a Buddhist noble Sataek Jijeok. It written in neat and moderate styles of the Southern and Northern dynasties shows that Baekje loved the style of the Southern and Northern dynasties rather than that of Ouyang Xun in the early T'ang. Unlike the strict style of those of Goguryeo, the Buddhist inscriptions of Baekje by individuals are flowing. Thus, the writings of stone and bronze materials of Baekje mostly related to Buddhism are the combination of personality showing elegance and sophistication as well as naturalness and comfort at the same time, respectively.

All the wooden tablets of Baekje except those of Bogam-ri in Naju and Baengnyeong-

sanseong Fortress in Geumsan were excavated at Buyeo area. The writings mostly written in standard script were elegant and sophisticated, compared to those of Silla. Even those of Bogam-ri show similar style, so we can recognize that the Baekje officials of every corner of the nation were good at calligraphy.

The calligraphic script and style of Baekje reveal the changing process from clerical to standard script through the standard script with strokes of clerical and running scripts in *Epitaph for King Muryeong*, that with those of clerical script in *Epitaph for Queen Muryeong*, and the clerical script with those of standard script in *Engraved Stone of Northern Naseong Fortress in Buyeo*. We can scan the skilled writings of officials and craftsmen of Baekje through the mixed calligraphic script with standard, running, and cursive styles on *Guilt Bronze Halo with Inscription 'Hadauijangbeobsa'*, skilled standard script on wooden tablets, and running and cursive scripts on brick inscriptions. The written materials of Baekje thus combine all the scripts and styles, and each contains its own personality at the same time.

Epitaphs for the Baekje drifting people written in standard and clerical scripts are different from those for the Goguryeo drifting people in standard script only. Unlike the epitaphs for the Goguryeo drifting people in the styles of the Southern and Northern dynasties as well as the early T'ang, most of the epitaphs for the Baekje drifting people were written in graceful style of the Southern and Northern dynasties, which is the characteristic of the Baekje calligraphy. The standard script of the epitaphs showing clerical and running scripts partially gets across to that of Baekje before the fall.

The calligraphy of Baekje written and engraved in peculiar script and style of each demonstrates the personality of each writer or engraver. It is different from that of Silla in standard script showing the similar style of naturalness and simpleness for about one hundred years. The calligraphy of Baekje that early accepted the advanced civilization of China contains variety but lacks of consistency and the calligraphy of Silla that for long time kept the nature of folks vice versa. It is the calligraphic characteristics of the two. The beauty of the Baekje calligraphy can be concluded as gracefulness and sophistication. The epitaphs for the Baekje drifting people excavated in China also contains the identical beauty because the aesthetic taste of the dead or his family was reflected on them.

The calligraphy of Baekje affected the culture of wooden tablets in ancient Japan.

The Confucian and Buddhist scriptures such as *Analects, Thousand-Character Classic,* and *Avalokiteśvara Sutra* written on the wooden tablets of the Aska period in the 7th century were conveyed by Baekje. The overall composition of sentence and composition of character in ancient Japan are also similar to those of Baekje, and it is presumed to be the influence of the Baekje people who went to Japan in those times.

The evidence showing the direct interchange between Baekje and Japan in the 7th century is *Wooden Tablet of Naipayeongong* excavated in Buyeo. It is the first material carrying Japanese name and tells us the fact that a powerful man of Osaka area in the 7th century came to Baekje. Moreover, the trace of the Baekje calligraphy on the wooden tablets during the Aska period is the proof showing the openenss, variety, and internationality of Baekje in the 7th century. Baekje thus flourished its own calligraphy culture and at the same time delivered it to ancient Japan. At last, Baekje made a big contribution for the development of character culture of East Asia.

CHAPTER 4

The Calligraphy of Silla

Silla was politically subject to Goguryeo in the 5th century, and its character culture was also influenced by it. By the end of the 5th century, Silla got out of Goguryeo in politics and exerted its sovereign authority. As a result, Silla revealed its own characteristics in sentence and calligraphy.

The ending postposition *zi*(之) and locative postposition *jung*(中) in sentence as well as a particular composition of *gang*(岡) were influenced by Goguryeo. The calligraphic style and composition of a character of *Stele of Goguryeo in Gian* in clerical script with the brush touch of standard script and *Stele of Goguryeo in Chungju* in standard script with that of clerical script influenced on the Silla stelae in the 6th century.

With the political independence from Goguryeo, Silla created its own characteristic in character culture. Getting out of the influence of Goguryeo in stone inscriptions gradually, Silla used *idu*(吏讀) of its own style on the wooden tablets in the 7th century. Attaching two characters without space, which was nearly not used in Goguryeo and Baekje sentences, was frequently used in Silla sentence.

There is its own characteristic in Buddhist inscription as well. Those of Goguryeo and Baekje were mostly for personal uses, but in Silla, only names of monks appeared in the stone inscriptions built for official uses. It tells us that the Buddhist culture of Silla was state-centric.

The characteristic of Silla calligraphy is consistency and diversity. The orderedness and elegance of the bronze and lacquer inscriptions of ancient tombs in the 4th and 5th centuries show the high level of writing skill in those days. By the 6th century, the calligraphy of Silla expressed its own color in earnest. The stone inscriptions in the 6th century except the three stelae for the royal tour of King Jinheung were written in standard script with the brush touch of clerical script on the natural stones. It is the consistency of Silla calligraphy. However, following the shape of natural stone, the overall composition of a work and composition of a character show various styles. It is the diversity of Silla calligraphy. For example, such diversity with different shape and style was expressed on *Stele at Jungseong-ri in Pohang* in 501, *Stele at Naengsu-ri in*

Pohang in 503, *Stele at Bongpyeong-ri in Uljin* in 524, and *Stele of Jeokseong Fortress in Danyang* around 550. It is the particularity of Silla calligraphy never seen in Goguryeo and Baekje. The writings of the ten *Stelae of Namsansinseong Fortress* in 591 show both characteristic of the stelae in the 6th century and more developed figure in Northern Wei style at the same time. *Stele Nos. 1, 2, 3, and 9 of Namsansinseong Fortress* remained in original shape were written in a Silla style, and a piece of *Stele No. 10 of Namsansinseong Fortress* in Northern Wei style. The Northern Wei style is the result of active diplomatic negotiation with China during the reign of King Jinpyeong(r. 579~632). It symbolizes the openness of Sill.

Meanwhile, the wooden tablets written by administrative officials in the 6th and 7th centuries change their calligraphic styles in accordance with use. Tag wooden tablets were mostly written in running script with power and document wooden tablets in standard script with restraint. The tag wooden tablets excavated at Seongsansanseong Fortress in Haman were mostly written in running script with toughness. Of them, the 4-sided law-related document wooden tablet disclosed to the public in the early 2017 was written in standard script with calmness. The 2-sided tag wooden tablet of *imja*(壬子) year in standard script with the brush tough of running script in 592 was written the Northern Wei style with mastery skill. The 4-sided document wooden tablet of *mujin*(戊辰) year in 608 excavated at Iseongsanseong Fortress in Hanam was also written in Northern Wei style with the brush tough of running script. It shows more developed style. The wooden tablets excavated at Wolseong Moat in Gyeongju were mostly made for documentary use. Of them, the 4-sided document wooden tablet No. 149, composed of *idu* and written in running script with the brush touch of standard and cursive scripts, shows the character life of palace. The 4-sided document wooden tablet No. 150 was written in mastery skilled standard script with the brush tough of running script. The 2-sided document wooden tablet of *byeongja*(丙子) year in 586 was written in mature running script. The wooden tablets excavated in Gyeongju show us the fact that the writing of central officials is more skilled than that of local officials. In general, the calligraphic style of the wooden tablets in the early 6th century with naturalness is similar to that of the stone inscriptions in the same period, and that from the end of 6th to the early 7th century in powerful Northern Wei style resembles to that of the stone inscriptions in the same period. They show the changing process of calligraphic style from the Silla folk style to foreign style during the 6th and 7th

centuries.

The consistency and diversity of Silla calligraphy bring us the lesson that we can obtain the true figure of writing when carefully looking at all the elements such as material, atmosphere, place, political and social elements and so on. The creation of naive and powerful calligraphic styles is a great achievement in the history of Silla calligraphy.

In addition, Silla also spread its character culture to interchanging nations. the calligraphy of Silla influenced on that of Gaya in the early 6th century. We can find Silla style in *Stele at Maean-ri* in Hapcheon and *Potterry with 'Ideokji' Inscriptio*n. It is the result of the openness of Silla.

In the process of the settlement of the Silla people who went to Japan, Silla greatly influenced on the calligraphy culture of the east area of Japan in the 7th and 8th centuries. Among the three Gozke stelae in Gunma province, *Stele of Yamanoue* and *Stele of Ganaijawa* are in shape of natural stone and *Stele of Tago* in shape of elongated stone like those of Silla. Their calligraphic style with naiveness is also similar to that of Silla in the 6th century. It is the result of the interchange between Silla and Japan and the influence of the Silla people who went to Japan in ancient times.

The calligraphy of Silla was influenced by that of Goguryeo at the beginning. But Silla soon established the identity of its own and later accepted the Northern Wei style of China. In addition, Silla played a role of medium in the propagation of character culture in East Asia by spreading its own calligraphy culture to the interchanging countries such as Gaya and Japan.

부록

Appendices

서예 용어
Calligraphy Term

결구結構 결자結字, 결체結體. 글자의 짜임

고예古隷 파책이 없는 예서隷書. 진나라의 소전과 파책이 있는 동한의 예서 사이에 있는 서한의 서체

곡직曲直 획의 굽음과 곧음, 즉 휘어지는 정도

구획鉤劃 세로획 끝의 갈고리 모양 획

기필起筆(입필入筆) 획을 그을 때 붓을 처음 대는 것

노봉露鋒 붓을 댈 때 붓끝을 노출시키는 것. 행초서行草書에서 주로 쓰임

방서傍書 본문이나 본 그림 곁에 쓴 글씨

방원方圓 획의 모남과 둥금

방절方折 획의 방향을 바꿀 때 모나게 꺾는 것

방필方筆 붓을 댄 곳과 뗀 곳이 모난 형태인 것

부세俯勢 아래로 휘어지는 필세

삼절三折 한 획을 그을 때 세 번 꺾는 것

서풍書風 서체의 분위기

소밀疏密 획간의 성긂과 빽빽함, 즉 밀도

수로垂露 세로획의 끝이 이슬처럼 도톰한 모양

수필收筆 획의 끝부분에서 붓을 거두어들이는 것

수필垂筆 획을 늘어뜨리는 것

앙세仰勢 위로 향하는 필세

오체五體 다섯 가지 서체

운필運筆 점을 찍고 획을 긋는 방법, 즉 붓의 움직임

원전圓轉 획의 방향을 바꿀 때 둥글게 굴리는 것

원필圓筆 붓을 댄 곳과 뗀 곳이 둥근 형태를 이루는 것

장법章法 글씨의 구성 또는 체재

장봉藏鋒 붓을 댈 때 붓끝을 감추는 것. 전서篆書, 예서, 해서楷書에서 주로 쓰임

전액篆額 전서로 쓴 비액碑額

전절轉折 획의 방향을 바꿀 때 굴리거나 꺾는 것

주서朱書 붉은색 먹으로 쓴 글씨

중봉中鋒 붓을 곧게 세워서 붓끝이 획의 중심을 지나는 것

태세太細 획의 가늘고 굵음, 즉 굵기

파세波勢 파책의 필세

파책波礫 물결처럼 출렁이는 필세, 특히 예서의 상징적 필법임

편봉偏鋒 측봉側鋒. 필봉을 뉘어 붓 허리로 쓰는 것

평세平勢 평평한 필세

필획筆劃 글자를 구성하는 점과 획

합문合文 합자合字, 연자連字, 합체(문)자. 두 글자를 한 글자처럼 보이게 자간字間을 붙이는 것

행필行筆 송필送筆. 붓을 가고자 하는 방향으로 보내는 것

현침懸針 세로획의 끝이 침처럼 뾰족한 모양

회봉回鋒 붓을 점과 획이 끝나는 부분에서 오던 방향으로 거두어들이는 것

획간劃間 획과 획 사이

삼국 문자 유물 지도

Map of Character Relics of the Three Kingdoms

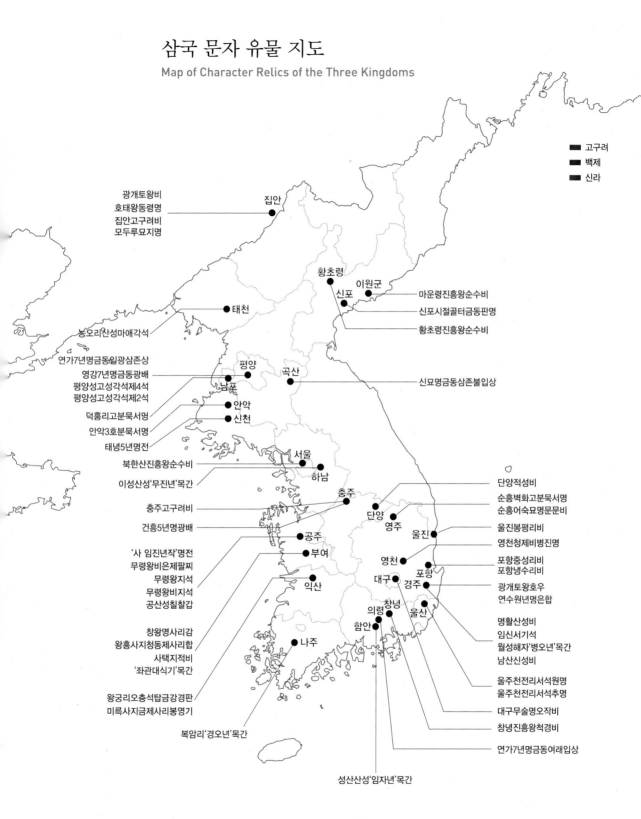

■ 고구려
■ 백제
■ 신라

광개토왕비
호태왕동령명
집안고구려비
모두루묘지명
● 집안

황초령
● 이원군
신포 ●
● 태천
농오리산성마애각석
마운령진흥왕순수비
신포시절골터금동판명
황초령진흥왕순수비

연가7년명금동일광삼존상
영강7년명금동광배
평양성고성각석제4석
평양성고성각석제2석
● 평양
● 곡산
신묘명금동삼존불입상
● 남포
● 안악
덕흥리고분묵서명
● 신천
안악3호분묵서명
태녕5년명전

북한산진흥왕순수비
● 서울
이성산성'무진년'목간
● 하남
● 충주
단양적성비
순흥벽화고분묵서명
순흥어숙묘명문비
충주고구려비
● 단양
● 영주
울진봉평리비
건흥5년명광배
● 울진
영천청제비병진명
● 공주
● 영천
포항중성리비
포항냉수리비
'사 임진년작'명전
무령왕비은제팔찌
무령왕지석
무령왕비지석
공산성칠칠갑
● 부여
● 대구
● 포항
● 경주
광개토왕호우
연수원년명은합
● 익산
창녕
명활산성비
임신서기석
월성해자'병오년'목간
남산신성비
창왕명사리감
왕흥사지청동제사리합
사택지적비
'좌관대식기'목간
● 의령
● 울산
● 함안
● 나주
울주천전리서석원명
울주천전리서석추명
대구무술명오작비
왕궁리오층석탑금강경판
미륵사지금제사리봉영기
창녕진흥왕척경비
복암리'경오년'목간
연가7년명금동여래입상

성산산성'임자년'목간

삼국시대 서예사 연표

Chronological Table of the Calligraphy of the Three Kingdoms Period

310	320	330	340	350	360	370	380	390	**400**	410	420	430	440	450	460	470

고구려 (기원전 37~668)

- ●건흥4년명전(316)
- ●태녕4년명와(326)
- ●태녕5년명전(327)
- ●기축명와(329)
- ●장무이전(348)
- ●영화9년명전(353)
- ●정사명와(357)
 안악3호분묵서명(357)
- ●호태왕동령명(391)

- ●덕흥리고분묵서명(408)
- ●모두루묘지명(413~450년경)
- ●광개토왕비(414)
- ●광개토왕호우(415)
- ●집안고구려비(427)
- ●충주고구려비(449)
- ●연수원년명은합(451)

백제 (기원전 18~660)

- ●칠지도(4C 후반~6C 초반)

신라 (기원전 57~935)

중국(漢~당唐) 서예사 연표

Chronological Table of Chinese(Han Dynasty~Tang Dynasty) Calligraphy

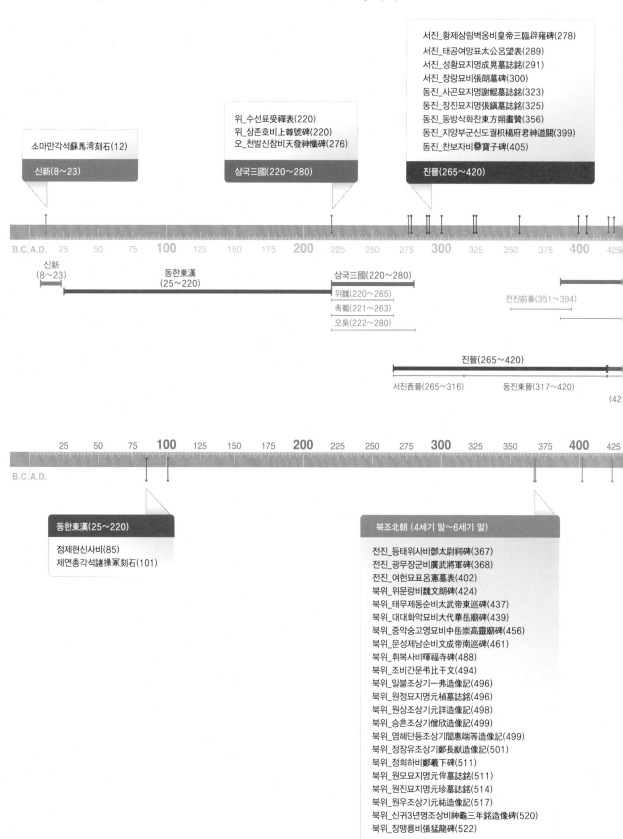

서진_황제삼림벽옹비皇帝三臨辟雍碑(278)
서진_태공여망표太公呂望表(289)
서진_성황묘지명成晃墓誌銘(291)
서진_장랑묘비張朗墓碑(300)
동진_사곤묘지명謝鯤墓誌銘(323)
동진_장진묘지명張鎭墓誌銘(325)
동진_동방삭화찬東方朔畵贊(356)
동진_지양부군신도궐枳楊府君神道闕(399)
동진_찬보자비爨寶子碑(405)

진晉(265~420)

위_수선표受禪表(220)
위_상존호비上尊號碑(220)
오_천발신참비天發神懺碑(276)

삼국三國(220~280)

소마만각석蘇馬灣刻石(12)

신新(8~23)

신新
(8~23)

동한東漢
(25~220)

삼국三國(220~280)

위魏(220~265)

촉蜀(221~263)

오吳(222~280)

전진前秦(351~394)

진晉(265~420)

서진西晉(265~316) 동진東晉(317~420)

(42

동한東漢(25~220)

점제현신사비(85)
제연총각석諸掾冡刻石(101)

북조北朝 (4세기 말~6세기 말)

전진_등태위사비鄧太尉祠碑(367)
전진_광무장군비廣武將軍碑(368)
전진_여헌묘표呂憲墓表(402)
북위_위문랑비魏文朗碑(424)
북위_태무제동순비太武帝東巡碑(437)
북위_대대화악묘비大代華岳廟碑(439)
북위_중악숭고영묘비中岳崇高靈廟碑(456)
북위_문성제남순비文成帝南巡碑(461)
북위_휘복사비暉福寺碑(488)
북위_조비간문书比干文(494)
북위_일불조상기一弗造像記(496)
북위_원정묘지명元楨墓誌銘(496)
북위_원상조상기元詳造像記(498)
북위_승흔조상기僧欣造像記(499)
북위_염혜단등조상기閻惠端等造像記(499)
북위_정장유조상기鄭長猷造像記(501)
북위_정희하비鄭羲下碑(511)
북위_원모묘지명元侔墓誌銘(511)
북위_원진묘지명元珍墓誌銘(514)
북위_원우조상기元祐造像記(517)
북위_신귀3년명조상비神龜三年銘造像碑(520)
북위_장맹룡비張猛龍碑(522)

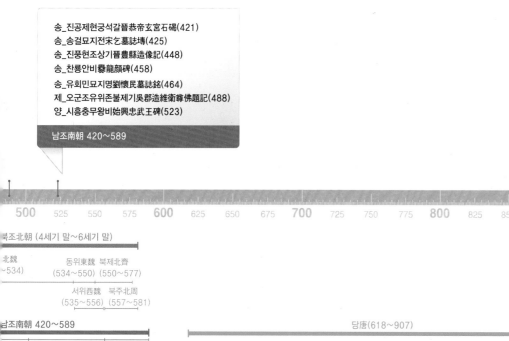

송_진공제현궁석갈晉恭帝玄宮石碣(421)
송_송걸묘지전宋乞墓誌塼(425)
송_진풍현조상기晉豊縣造像記(448)
송_찬룡안비爨龍顔碑(458)
송_유회민묘지명劉懷民墓誌銘(464)
제_오군조유위존불제기吳郡造維衛尊佛題記(488)
양_시흥충무왕비始興忠武王碑(523)

남조南朝 420~589

| 500 | 525 | 550 | 575 | 600 | 625 | 650 | 675 | 700 | 725 | 750 | 775 | 800 | 825 | 850 | 875 | 900 |

북조北朝 (4세기 말~6세기 말)

北魏 (~534)
동위東魏 북제北齊 (534~550) (550~577)
서위西魏 북주北周 (535~556) (557~581)

남조南朝 420~589 · 당唐(618~907)

세齊 (479~502)
양梁 (502~557)
진陳 (557~589)

수隋(581~618)

| 500 | 525 | 550 | 575 | 600 | 625 | 650 | 675 | 700 | 725 | 750 | 775 | 800 | 825 | 850 | 875 | 900 |

수隋(581~618)

맹현달비孟顯達碑(600)

당唐(618~907)

공자묘당비孔子廟堂碑(626)
구성궁예천명九成宮醴泉銘(632)
진사명晉祠銘(646)
온천명溫泉銘(648)
안탑성교서雁塔聖教序(653)
당평백제비명唐平百濟碑銘(660)
도인법사비道因法師碑(663)
당유인원기공비劉仁願紀功碑(663)
예식진묘지명禰寔進墓誌銘(672)
고요묘묘지명高饒苗墓誌銘(673)
고제석묘지명高提昔墓誌銘(674)
이타인묘지명李他仁墓誌銘(677)
예군묘지명禰軍墓誌銘(678)
천남생묘지명泉男生墓誌銘(679)
부여융묘지명扶餘隆墓誌銘(682)
고현묘지명高玄墓誌銘(691)
진법자묘지명陳法子墓誌銘(691)
고족유묘지명高足酉墓誌銘(696)
고을덕묘지명高乙德墓誌銘(699)
흑치상지묘지명黑齒常之墓誌銘(699)

고질묘지명高質墓誌銘(700)
고자묘지명高慈墓誌銘(700)
천헌성묘지명泉獻誠墓誌銘(701)
천남산묘지명泉男産墓誌銘(702)
흑치준묘지명黑齒俊墓誌銘(706)
물부순장군공덕기勿部珣將軍功德記(707)
예소사묘지명禰素士墓誌銘(708)
고목로묘지명高木盧墓誌銘(730)
천비묘지명泉毖墓誌銘(733)
난원경묘지명難元慶墓誌銘(734)
왕경요묘지명王景曜墓誌銘(735)
태비부여씨묘지명太妃扶餘氏墓誌銘(738)
두선부묘지명豆善富墓誌銘(741)
유원정묘지명劉元貞墓誌銘(744)
예인수묘지명禰仁秀墓誌銘(750)
고씨부인묘지명高氏夫人墓誌銘(772)
남단덕묘지명南單德墓誌銘(776)
고진묘지명高農墓誌銘(778)
이제묘지명李濟墓誌銘(825)

그림 목록
List of Plates

제1장 삼국 이전의 서예

제2장 고구려의 서예

그림 2-1 안악3호분묵서명, 고구려(357년), 황남 안악군 오국리 (출처: 조선유적유물도감편찬위원회, 『조선유적유물도감』5, 고구려편 3, 1990, p.46)

그림 2-2 덕흥리고분묵서명, 고구려(408년), 22.8×50.5cm, 남포 강서구역 덕흥동 (출처: 조선유적유물도감편찬위원회, 『조선유적유물도감』5, 고구려편 3, 1990, p.136)

그림 2-3 덕흥리고분 13군태수도, 전실 서벽, 고구려(408년), 남포 강서구역 덕흥동 (출처: 조선유적유물도감편찬위원회, 『조선유적유물도감』5, 고구려편 3, 1990, p.138)

그림 2-4 모두루묘지명(부분), 고구려(413~450년경), 30×214cm(전체), 중국 길림성 집안 태왕향 하해방촌 (출처: 조선유적유물도감편찬위원회, 『조선유적유물도감』4, 고구려편 2, 1990, p.154)

그림 2-5 복사리고분묵서명 모사도, 고구려(5세기 전반), 황남 안악군 복사리 (출처: 조선유적유물도감편찬위원회, 『조선유적유물도감』5, 고구려편 3, 1990, p.232)

그림 2-6 평정리고분묵서명 모사도, 고구려(6세기 초반), 황남 안악군 평정리 (출처: 한인호, 「평정리 벽화무덤 발굴보고」, 『조선고고연구』1989-2, 1989, p.19)

그림 2-7 감신총 전실 묵서(좌)와 현실 묵서(우), 고구려(5세기 전반), 남포 와우도구역 신녕리 (출처: 조선유적유물도감편찬위원회, 『조선유적유물도감』5, 고구려편 3, 1990, p.81)

그림 2-8 옥도리고분 현실 북벽 벽화 모사도(상)와 '王' 자(하좌)·'大王' 자(하우) 묵서, 고구려(5세기 전반), 남포 용강군 옥도리 (출처: 동북아역사재단 편, 『옥도리고구려벽화무덤』, 동북아역사재단, 2011)

그림 2-9 수렵총묵서명, 고구려(5세기 후반), 남포 와우도구역 화도리 (출처: 조선유적유물도감편찬위원회, 『조선유적유물도감』6, 고구려편 4, 1990, p.143)

그림 2-10 요동성총묵서명, 고구려(5세기 초반), 평남 순천 용봉리 (출처: 조선유적유물도감편찬위원회, 『조선유적유물도감』6, 고구려편 4, 1990, p.272)

그림 2-11 천왕지신총 '天王' 자(좌)·'千秋' 자(우) 묵서명, 고구려(5세기 중반), 평남 순천 북창리 (출처: 조선유적유물도감편찬위원회, 『조선유적유물도감』6, 고구려편 4, 1990, pp.100~101)

그림 2-12 덕화리2호분묵서명(상좌: 柳星, 상우: 室星, 하좌: 鬼星, 하우: 井星), 고구려(5세기 후반~6세기 전반), 평남 대동군 덕화리 (출처: 조선유적유물도감편찬위원회, 『조선유적유물도감』6, 고구려편 4, 1990, pp.156~158)

그림 2-13 고산리1호분 동벽(좌)·서벽(우) 묵서명, 고구려(5세기 후반), 평양 대성구역 고산동 (출처: 조선유적유물도감편찬위원회, 『조선유적유물도감』6, 고구려편 4, 1990, p.278)

그림 2-14 개마총묵서명, 고구려(6세기 초반), 평양 삼석구역 노산동 (출처: 조선유적유물도감편찬위원회, 『조선유적유물도감』6, 고구려편 4, 1990, p.183)

그림 2-15 장천1호분묵서명, 고구려(5세기 중반), 중국 길림성 집안 황백향 (출처: 조선유적유물도감편찬위원회, 『조선유적유물도감』6, 고구려편 4, 1990, p.85)

그림 2-16 장천2호분 측실 묵서명, 고구려(5세기 중반), 중국 길림성 집안 황백향 (출처: 吉林省文物工作隊, 「集安長川二號封土墓發掘紀要」, 『考古與文物』, 1983-1, 1983)

그림 2-17 산성하332호분묵서명, 고구려(5세기 중반), 중국 길림성 집안 우산 서쪽 기슭 (출처: 조선유적유물도감편찬위원회, 『조선유적유물도감』 5, 고구려편 3, 1990, p.239)

그림 2-18 통구사신총묵서명, 고구려(6세기 전반), 중국 길림성 집안 우산 남쪽 통구 (출처: 조선유적유물도감편찬위원회, 『조선유적유물도감』 6, 고구려편 4, 1990, p.211)

그림 2-19 미창구장군묘 현실(좌)·측실(우) 묵서명, 고구려(5세기 중반), 중국 요령성 환인 아하양 미창구촌 (ⓒ 김근식)

그림 2-20 광개토왕비, 고구려(414년), 639×200cm, 중국 길림성 집안 (ⓒ 정현숙)

그림 2-21 광개토왕비 탁본(4·3·2·1면) (출처: 임기중 편저, 『廣開土王碑原石初期拓本集成』, 동국대학교 출판부, 1995)

그림 2-22 광개토왕비 1면 탁본(부분) (출처: 임기중 편저, 『廣開土王碑原石初期拓本集成』, 동국대학교 출판부, 1995)

그림 2-23 등태위사비 탁본, 전진(367년), 170×64cm, 중국 섬서성 포성 출토, 서안비림박물관 소장 (출처: 中華書局, 『舊拓鄧太尉師碑』, 上海: 中華書局, 1930)

그림 2-24 광무장군비 탁본, 전진(368년), 174×73×12cm, 중국 섬서성 백수 출토, 서안비림박물관 소장 (출처: 二玄社, 『前秦 廣武將軍碑』, 書跡名品叢刊 126, 東京: 二玄社, 1979)

그림 2-25 집안고구려비(좌)와 탁본(우), 고구려(427년), 173×66.5×21cm, 중국 길림성 집안 출토, 집안시박물관 소장 (비석 / 탁본 출처: 集安市博物館 編著, 『集安高句麗碑』, 長春: 吉林大學出版社, 2013, pp.188·200)

그림 2-26 충주고구려비(4·3·2·1면), 고구려(449년), 203×55cm, 충주고구려비전시관 소장 (ⓒ 정현숙)

그림 2-27 충주고구려비 좌측면(좌)·전면(우) 탁본, 단국대학교 석주선기념박물관 소장 (ⓒ 단국대학교 석주선기념박물관)

그림 2-28 농오리산성마애각석, 고구려(555년), 70×50cm, 평북 태천군 용상리 산성산 (출처: 조선유적유물도감편찬위원회, 『조선유적유물도감』 3, 고구려편 1, 1989, p.137)

그림 2-29 평양성고성각석제2석(상)과 탁본(하), 고구려(589년), 평양 평양성 외성 출토, 이화여자대학교박물관 소장 (제2석 / 탁본 ⓒ 이화여자대학교박물관)

그림 2-30 평양성고성각석제4석(상)과 탁본(하), 고구려(566년), 30×66.7×30.3cm, 평양 평양성 내성 출토, 조선중앙역사박물관 소장 (제4석 출처: 조선유적유물도감편찬위원회, 『조선유적유물도감』 3, 고구려편 1, 1989, p.94 / 탁본 출처: 국립중앙박물관, 『북녘의 문화유산』, 도서출판 삼인, 2006, p.80)

그림 2-31 평양성고성각석제5석 현재 모습(상)과 제5석(하좌)·탁본(하우), 고구려(6세기), 평양 평양성 내성 (제5석 ⓒ 다나카 토시아키 / 탁본 출처: 고려대학교박물관·서울특별시, 『한국 고대의 Global Pride, 고구려』, 통천문화사, 2005, p.289)

그림 2-32 호태왕동령명, 고구려(391년), 5×3cm, 중국 길림성 집안 태왕릉 출토 (출처: 吉林省文物考古研究所·集安市博物館 編著, 『集安高句麗王陵-1990~2003年集安高句麗王陵調査報告』, 北京: 文物出版社, 2004, 도판 81)

그림 2-33 광개토왕호우(좌), 바깥쪽 바닥 명문(중), 탁본(우), 고구려(415년), 7.7×22.5cm(뚜껑),

8.8×23.5cm(합), 경주 호우총 출토, 국립중앙박물관 소장 (ⓒ 국립중앙박물관)

그림 2-34 연수원년명은합(상), 뚜껑 안쪽(하좌), 합 바닥(하우), 고구려(451년), 8.3×18cm(뚜껑), 7.3×17.9cm(합), 경주 서봉총 출토, 국립중앙박물관 소장 (ⓒ 국립중앙박물관)

그림 2-35 연가7년명금동여래입상(좌)과 조상기(우), 고구려(539년), 높이 16.2cm, 경남 의령 출토, 국립중앙박물관 소장 (ⓒ 국립중앙박물관)

그림 2-36 연가7년명금동일광삼존상(좌)과 조상기(우), 고구려(539년), 높이 32.7cm, 평양 고구려 왕궁터 출토, 조선중앙역사박물관 소장 (출처: 조선유적유물도감편찬위원회, 『조선유적유물도감』 4, 고구려편 2, 1990, p.253)

그림 2-37 신포시절골터금동판명, 고구려(546년), 18.5×41.5×0.5cm, 함남 신포 오매리 출토, 조선중앙역사박물관 소장 (출처: 조선유적유물도감편찬위원회, 『조선유적유물도감』 4, 고구려편 2, 1990, p.281)

그림 2-38 영강7년명금동광배(좌)와 조상기(우), 고구려(551년), 21×15×0.3cm, 평양 평천구역 고구려 폐사지 출토, 조선중앙역사박물관 소장 (출처: 조선유적유물도감편찬위원회, 『조선유적유물도감』 4, 고구려편 2, 1990, pp.258~259)

그림 2-39 신묘명금동삼존불입상(좌)과 조상기(우), 고구려(571년), 높이 18cm, 황북 곡산군 화촌면 출토, 삼성미술관 리움 소장 (ⓒ 삼성미술관 리움)

그림 2-40 건흥5년명광배(좌)와 조상기(우), 고구려(596년), 높이 12.4cm, 충북 충주 출토, 국립중앙박물관 소장 (ⓒ 국립중앙박물관)

그림 2-41 『묘법연화경』 지본 조각, 고구려(6~7세기), 평양 대성구역 안학동 출토 (출처: 민족화해협력범국민협의회, 『고구려』, 특별기획전 고구려 행사추진위원회, 2002, pp.182~183)

그림 2-42 태녕5년명전, 고구려(327년), 30.5×14.5×4.8cm, 황남 복우리2호분 출토, 국립중앙박물관 소장 (ⓒ 국립중앙박물관)

그림 2-43 장무이전, 고구려(348년), 길이 34.6cm, 황북 봉산군 문정면 소봉리 출토, 국립중앙박물관 소장 (ⓒ 국립중앙박물관)

그림 2-44 영화9년명전, 고구려(353년), 길이 35cm, 평양 출토, 국립중앙박물관 소장 (ⓒ 국립중앙박물관)

그림 2-45 천추명전(좌)과 보고명전(우), 고구려(4세기 말), 길이 28cm, 중국 길림성 집안 천추총 출토, 국립중앙박물관 소장(천추명전, '保固' 자가 없는 보고명전), 교토대학총합박물관 소장('保固' 자가 있는 보고명전) (천추명전, '保固' 자가 없는 보고명전 ⓒ 국립중앙박물관 / '保固' 자가 있는 보고명전 출처: 고려대학교박물관·서울특별시, 『한국 고대의 Global Pride, 고구려』, 통천문화사, 2005, p.348).

그림 2-46 태왕릉전명, 고구려(5세기), 길이 28cm, 중국 길림성 집안 태왕릉 출토, 국립중앙박물관 소장 (ⓒ 국립중앙박물관)

그림 2-47 천추만년전 정·측면 탁본, 서한 (출처: 胡海帆·湯燕, 『中國古代磚刻銘文集』 上卷, 北京: 文物出版社, 2008, 도판 0011)

그림 2-48 천추만세와 탁본, 서한 (출처: 蘇士澍 編著, 『中國書法藝術』 第2卷, 秦漢, 北京: 文物出版社, 2000, p.333)

제3장 백제의 서예

토, 국립부여박물관 소장 (ⓒ 국립부여박물관)

그림 3-22 '王興'명와(좌)와 탁본(우), 고려, 부여 왕흥사지 출토, 국립부여박물관 소장 (기와 / 탁본 ⓒ 국립부여박물관)

그림 3-23 왕궁리 오층석탑 사리병과 사리함(좌), 금강경함과 금강경판(우), 백제(620년경), 전북 익산 왕궁리 오층석탑 내 출토, 국립중앙박물관 소장 (ⓒ 국립중앙박물관)

그림 3-24 왕궁리오층석탑금강경판(상), 3판(하좌), 19판 전면(하중)·후면(하우), 백제(620년경), 각 판 14.8×17.4cm, 전북 익산 왕궁리 오층석탑 내 출토, 국립중앙박물관 소장 (ⓒ 국립중앙박물관)

그림 3-25 『현겁경』제1권(성어장경권), 수(610년), 궁내청쇼소인사무소 소장 (ⓒ 궁내청쇼소인사무소)

그림 3-26 『화엄경』제29권, 양(523년), 다이토구립서도박물관 소장 (ⓒ 다이토구립서도박물관)

그림 3-27 미륵사지 석탑 동쪽 면(해체 전), 백제(7세기), 전북 익산 미륵사지 (ⓒ 국립문화재연구소)

그림 3-28 미륵사지 석탑 1층 심주석 상면 중앙의 사리공 개석 발굴 당시 모습 (ⓒ 국립문화재연구소)

그림 3-29 미륵사지금제사리봉영기 전면(상)·후면(하), 백제(639년), 10.3×15.3×0.13cm, 전북 익산 미륵사지 석탑 내 출토, 국립미륵사지유물전시관 소장 (ⓒ 국립미륵사지유물전시관)

그림 3-30 미륵사지금제소형판, 백제(639년), 8.6×1.5cm, 전북 익산 미륵사지 석탑 내 출토, 국립미륵사지유물전시관 소장 (ⓒ 국립미륵사지유물전시관)

그림 3-31 미륵사지청동합, 백제(639년), 높이 3.4cm, 지름 5.9cm, 전북 익산 미륵사지 석탑 내 출토, 국립미륵사지유물전시관 소장 (ⓒ 국립문화재연구소)

그림 3-32 계미명금동삼존불입상(좌)과 조상기(우), 백제(563년), 높이 17.5cm, 간송미술문화재단 소장 (ⓒ 간송미술문화재단)

그림 3-33 정지원명금동삼존불입상(좌)과 조상기(우), 백제(6세기 중후반), 높이 8.5cm, 부여 부소산성 출토, 국립부여박물관 소장 (ⓒ 국립부여박물관)

그림 3-34 갑인명석가상 광배(좌)와 조상기(우), 백제(594년), 31×17.8×0.5cm, 도쿄국립박물관 소장 (ⓒ 도쿄국립박물관)

그림 3-35 '何多宜藏法師'명금동광배 전면(좌)·후면(우), 백제(7세기), 지름 12.6cm, 부여 부소산성 출토, 국립부여박물관 소장 (ⓒ 국립부여박물관)

그림 3-36 '大吉'명동탁, 높이 6.8cm, 청주 출토, 충북대학교박물관 소장 (ⓒ 충북대학교박물관)

그림 3-37 칠찰갑 명문, 백제·당(645년), 길이 7.3cm(상⑥), 4cm(상⑤), 7.5cm(상④), 8cm(상③), 11cm(상②), 10cm(상①) / 4.1×3.2cm(하⑦), 3.5×2.2cm(하⑥), 4.6×3.2cm(하⑤), 4.8×3cm(하④), 2.2×2.7cm(하③), 1.6×3.1cm(하②), 0.9×2.7cm(하①), 공주 공산성 출토, 국립중앙박물관 소장 (ⓒ 국립중앙박물관)

그림 3-38 무령왕릉 전명, 백제(520년대), 높이 18.4cm(소), 높이 33cm(대), 공주 무령왕릉 출토, 국립공주박물관 소장 (ⓒ 국립공주박물관)

그림 3-39 '士 壬辰年作'명전, 백제(512년), 18.4×5.25×26cm, 공주 무령왕릉 출토, 국립공주박물관 소장 (ⓒ 국립공주박물관)

그림 3-40 '梁宣以爲師矣'명전, 백제(6세기), 높이 31.7cm, 공주 송산리6호분 출토, 국립공주박물관 소장 (ⓒ 국립공주박물관)

社, 1990, p.152)

제4장 신라의 서예

모습 / 현재 모습 ⓒ 국립중앙박물관)

그림 4-62 산상비(좌)와 탁본(우), 아스카(681년), 111×47×52cm, 일본 군마현 다카사키시 야마나마치 (비석 출처: 高崎市史編さん委員会, 『新編 高崎市史 資料編 2 原始古代Ⅱ』, 高崎市, 2000, 권수 도판, p.1 / 탁본 ⓒ 정현숙)

그림 4-63 금정택비(좌)와 탁본(우), 나라(726년), 110×70×65cm, 일본 군마현 다카사키시 야마나마치 (비석 / 탁본 ⓒ 정현숙)

그림 4-64 다호비(좌)와 탁본(우), 나라(711년), 129×69×62cm(비신), 27×95×17cm(비개), 일본 군마현 다카사키시 소재(상좌), 다호비기념관 소장(하좌: 복제품) (비석 / 탁본 ⓒ 정현숙)

그림 4-65 나수국조비, 아스카(700년), 147×48cm, 일본 도치기현 오타와라시 (출처: 国立歴史民俗博物館, 『企画展示 古代の碑』, 東京, 1997, p.19)

앞표지(중) 미륵사지청동합 ⓒ 국립미륵사지유물전시관

※ 이 책에 실린 자료의 출처를 찾기 위해 최선을 다했으나, 혹시 누락이나 착오가 있다면 다음 인쇄 시에 꼭 수정하겠습니다.

참고문헌
Bibliography

1. 사료

『舊唐書』.
『南史』.
『南齊書』.
『北史』.
『北齊書』.
『三國史記』.
『三國遺事』.
『三國志』.
『隋書』.
『新唐書』.
『梁書』.
『魏書』.
『日本書紀』.
『晉書』.
『漢書』.
『後漢書』.

2. 국문

(1) 단행본

가야문화권 지역발전 시장-군수협의회, 『가야문화권 실체규명을 위한 학술연구』, 2014.
가야사정책연구위원회, 『가야, 잊혀진 이름 빛나는 유산』, 혜안, 2004.
간송미술문화재단, 『澗松文華—문화로 나라를 지키다』, 2014.
강만길 외, 『한국사 1: 원시사회에서 고대사회로 1』, 한길사, 1995.
_____, 『한국사 2: 원시사회에서 고대사회로 2』, 한길사, 1995.
강유위 지음, 정세근·정현숙 옮김, 『광예주쌍집』 상·하, 다운샘, 2014.
경남발전연구원, 『산청 하촌리유적(Ⅰ지구)』, 2011.
경상남도지편찬위원회, 『慶尙南道誌』, 1978.

계명대학교 한국학연구원 편, 『영남서예의 재조명』, 계명대학교 출판부, 2017.

고구려연구재단, 『중국 소재 고구려 관련 금석문 자료집』, 2005.

고구려연구회 편, 『廣開土好太王碑 硏究 100年』(『고구려연구』 2집), 학연문화사, 1996.

_____, 『中原高句麗碑 硏究』(『고구려연구』 10집), 학연문화사, 2000.

고려대학교박물관·서울특별시, 『한국 고대의 Global Pride, 고구려』, 통천문화사, 2005.

국립가야문화재연구소, 『함안 성산산성 발굴조사 보고서 Ⅳ』 2권, 2011.

_____, 『함안 성산산성 발굴조사 보고서 Ⅴ』, 2014.

_____, 『韓國의 古代木簡 Ⅱ』, 2017.

국립경주문화재연구소, 『月城垓子 發掘調査報告書 Ⅱ』, 2006.

_____, 『포항중성리신라비』, 2009.

_____, 『月城垓子 發掘調査報告書 Ⅲ(4號 垓子)』, 국립경주문화재연구소·경주시, 2011.

국립경주문화재연구소·한국목간학회, 『동아시아 고대 도성의 축조의례와 월성해자 목간』(한국목간학회 창립 10주년 기념 국제학술회의 논문집), 2017.

국립경주박물관, 『文字로 본 新羅』, 예맥출판사, 2002.

_____, 『국립경주박물관』, 통천문화사, 2009.

_____, 『天馬, 다시 날다』, 디자인공방, 2014.

_____, 『신라의 황금문화와 불교미술』, 국립박물관문화재단, 2015.

국립공주박물관, 『국립공주박물관』, 씨티파트너, 2010.

_____, 『무령왕릉을 格物하다』, 2011.

국립문화재연구소, 『사진으로 보는 북한 국보유적』, 2006.

_____, 『익산 미륵사지 석탑 사리장엄』, 2014.

국립문화재연구소 미술공예실 편, 『한국금석문자료집(상)』 선사-고려, 국립문화재연구소, 2005.

국립부여문화재연구소, 『익산 왕궁리유적의 조사성과와 의의』(익산 왕궁리유적 발굴조사 20주년 기념 국제학술대회 자료집), 2009.

_____, 『王興寺址 Ⅲ』(木塔址 金堂址 發掘調査 報告書), 2009.

국립부여박물관, 『국립부여박물관』, 삼화출판사, 1997.

_____, 『백제의 문자』, 하이센스, 2003.

국립부여박물관·국립가야문화재연구소, 『나무 속 암호, 목간』, 예맥, 2009.

국립부여박물관·충청남도역사문화원, 『그리운 것들은 땅 속에 있다』, 2007.

국립전주박물관, 『선인들이 즐겨 쓴 중국 글씨본』, 2017.

국립중앙박물관, 『三國時代佛敎彫刻』, 1990.

_____, 『특별전 백제』, 통천문화사, 1999.

_____, 『북녘의 문화유산』, 도서출판 삼인, 2006.

_____, 『황남대총』, 2010.

_____, 『금석문 자료 1』(삼국시대), 2010.

_____, 『문자, 그 이후』, 2011.

_____, 『발원, 간절한 바람을 담다』, 2015a.

_____, 『고대불교조각대전』, 2015b.

_____, 『(국립중앙박물관 소장) 중국조상비』, 2015c.

_____, 『세계유산 백제』, 2016.

국립창원대학교박물관, 『가야·신라의 역사와 문화 발굴유물특별전』, 1999.

국립창원문화재연구소, 『咸安 城山山城』, 국립창원문화재연구소 학술조사보고 제5집, 1998.

_____, 『韓國의 古代木簡』, 2004.

_____, 『韓國의 古代木簡』 개정판, 2006.

국립청주박물관, 『한국 고대의 문자와 기호유물』, 통천문화사, 2000.

_____, 『불비상, 염원을 새기다』, 2013.

국립충주대학교박물관, 『단양 赤城의 어제와 오늘』, 2011.

국사편찬위원회, 『한국 서예문화의 역사』, 경인문화사, 2011.

권오영, 『고대동아시아 문명 교류사의 빛, 무령왕릉』, 돌베개, 2005.

권인한, 『廣開土王碑文 新研究』, 박문사, 2015.

권인한·김경호 편, 『삼국지 동이전의 세계』, 성균관대학교출판부, 2013.

권인한·김경호·윤선태 공동편집, 『한국고대문자자료 연구: 백제(상)−지역별−』, 주류성, 2015.

_____, 『한국고대문자자료 연구: 백제(하)−주제별−』, 주류성, 2015.

김광욱, 『한국서예학사』, 계명대학교출판부, 2009.

김기승, 『新稿 韓國書藝史』, 정음사, 1975.

김남형 외, 『한국서예사』, 미진사, 2017.

김석형, 『初期朝日關聯研究』, 과학원출판사, 1966.

김선기, 『益山, 金馬渚의 百濟文化』, 서경문화사, 2012.

김원룡, 『韓國美術史』, 범문사, 1980.

김응현, 『書如其人』, 東方研書會, 1995.

_____ 편저, 『東方書藝講座』, 동방연서회, 1996.

김종간, 『加耶文化史』, 작가마을, 2005.

김창호, 『고신라 금석문 연구』, 서경문화사, 2007.

_____, 『삼국시대 금석문 연구』, 서경문화사, 2009.

남해군, 『南海의 얼』, 1983.

남풍현, 『吏讀研究』, 태학사, 2000.

노중국, 『백제사회사상사』, 지식산업사, 2010.

_____, 『백제의 대외교섭과 교류』, 지식산업사, 2012.

노중국 외, 『대가야사 연구의 현황과 과제』, 고령군 대가야박물관·계명대학교 한국학연구원, 2012.

노용필, 『新羅眞興王巡狩碑研究』, 일조각, 1996.

노태돈, 『고구려사 연구』, 사계절, 2013.

단국대학교 사학회, 『사학지』 12 (단양적성비 특별호), 단국대학교 사학회, 1978.

_____, 『사학지』 13 (중원고구려비 특별호), 단국대학교 사학회, 1979.

단국대학교 석주선기념박물관, 『榻影 名選』 상, 2006.

동북아역사재단 엮음, 『고대 동아시아의 문자교류와 소통』, 동북아역사재단, 2011.

동북아역사재단 편, 『옥도리고구려벽화무덤』, 동북아역사재단, 2011.

로타 레더로제 지음, 정현숙 옮김, 『미불과 중국 서예의 고전』, 미술문화, 2013.

만승김현길교수정년기념논총간행위원회 편, 『金顯吉敎授定年紀念鄕土史學論叢』, 수서원, 1997.

문화공보부 문화재관리국, 『武寧王陵 發掘調査報告書』, 1973.

문화재관리국, 『文化遺蹟總覽 中』, 1977.

문화재관리국 문화재연구소, 『順興邑內里壁畫古墳』, 1986.

_____, 『順興 邑內里 壁畫古墳群 發掘調査 報告書』, 1994.

문화재연구소·대구대학교박물관, 『順興邑內里壁畫古墳群 發掘調査報告書』, 1995.

민족화해협력범국민협의회, 『고구려』, 특별기획전 고구려 행사추진위원회, 2002.

박영도, 『조선서예발전사』, 과학백과사전출판사, 2008.

박흥수, 『韓中度量衡制度史』, 성균관대학교출판부, 1999.

부산대학교박물관, 『陜川苧浦里E地區遺蹟』, 태화출판사, 1987.

성균관대학교박물관, 『신라 금석문 탁본전』, 2008.

소진철, 『金石文으로 본 百濟武寧王의 世界』, 원광대학교출판국, 1994.

연변대학조선학국제학술토론회조직위원회 편, 『연변대학 조선학국제학술토론회 론문집』, 1989.

예술의전당, 『옛탁본의 아름다움, 그리고 우리 역사』 (한국서예사특별전 18), 우일출판사, 1998.

_____, 『옛탁본의 아름다움, 그리고 우리 역사』 (한국서예사특별전 18 논문집), 우일출판사, 1998.

_____, 『韓國書藝二千年』 (한국서예사특별전 19), 우일출판사, 2000.

울산대학교 반구대암각화유적보존연구소, 『울산 천전리 암각화』, 삼창기획, 2014.

울진군청, 『울진 봉평리 신라비의 과학적 조사 및 보존 처리 보고서』, 2013.

울진군·한국고대사학회, 『울진 봉평리 신라비와 한국 고대 금석문』, 주류성, 2011.

유홍준, 『한국미술사 강의 1』, 눌와, 2010.

윤선태, 『목간이 들려주는 백제 이야기』, 주류성, 2007.

이규복, 『韓國書藝史 I』, 이화문화출판사, 2001.

이기동, 『新羅骨品制社會와 花郞徒』, 일조각, 1997.

이기동 외, 『신라 최고의 금석문 포항 중성리비와 냉수리비』, 주류성, 2012.

이기백, 『한국사신론』, 일조각, 1976.

_____, 『韓國上代古文書資料集成』, 일지사, 1987.

이기봉, 『고대 도시 경주의 탄생』, 푸른역사, 2007.

이난영, 『韓國金石文追補』, 중앙대학교출판부, 1968.

이내옥, 『百濟美의 발견』, 열화당, 2015.

이도학, 『백제장군 흑치상지 평전』, 주류성, 1996.

_____, 『새로 쓰는 백제사』, 푸른역사, 1997.

이병도, 『한국고대사연구』, 박영사, 1976.

이병호, 『백제 불교 사원의 성립과 전개』, 사회평론, 2014.

_____, 『내가 사랑한 백제』, 다산초당, 2017.

이천시립월전미술관, 『옛 글씨의 아름다움』, 2010.

이치 히로키 지음, 이병호 옮김, 『아스카의 목간』, 주류성, 2014.

이화여자대학교박물관, 『榮州順興壁畵古墳發掘調査報告』, 1984.

_____, 『문화리더 梨花』, 2010.

임기중 편저, 『廣開土王碑原石初期拓本集成』, 동국대학교 출판부, 1995.

임창순, 『韓國金石集成』, 일지사, 1984.

장이蔣彝 지음, 정현숙 옮김, 『서예 미학과 기법』, 교우사, 2009.

전호태, 『고구려 고분 벽화의 세계』, 서울대학교출판부, 2004.

정림사지박물관, 『정림사지박물관』, 부여군청, 2006.

정영호, 『백제의 불상』, 주류성, 2004.

정현숙, 『신라의 서예』, 다운샘, 2016.

조동원, 『韓國金石文大系』 7권, 원광대학교출판국, 1983.

조선유적유물도감편찬위원회, 『조선유적유물도감』 3~6 (고구려편 1~4), 1989~1990.

조수현, 『한국금석문법서선집 1−백제:무열왕릉지석·사택지적비, 신라:단양적성비·영천청제비−』, 이
 화문화출판사, 1998.

_____, 『한국서예문화사』, 다운샘, 2017.

주보돈, 『금석문과 신라사』, 지식산업사, 2009.

_____, 『가야사 새로 읽기』, 주류성, 2017.

진수陳壽 지음, 김원중 옮김, 『삼국지: 위서 1』, 민음사, 2007.

진홍섭, 『三國時代의 美術文化』, 동화출판공사, 1976.

진홍섭·강경숙·변영섭·이완우, 『한국미술사』, 문예출판사, 2004.

채희국, 『대성산 일대의 고구려 유적에 관한 연구』, 사회과학원출판사, 1964.

최치원, 『桂園筆耕集』 卷17, 『韓國文集叢刊1』, 한국고전번역원, 1990.

충청남도역사문화연구원, 『百濟史資料譯註集−韓國編 1−』, 2008.

한국고대사학회 편, 『한국고대사 연구의 새 동향』, 서경문화사, 2007.

한국고대사회연구소 편, 『역주 한국고대금석문』 1권(고구려·백제·낙랑 편), 가락국사적개발연구원,
 1992.

_____, 『역주 한국고대금석문』 2권(신라1·가야 편), 가락국사적개발연구원, 1992.

한국미술사학회 편, 『高句麗 美術의 對外交涉』, 예경, 1996.

_____, 『百濟 美術의 對外交涉』, 예경, 1998.

_____, 『新羅 美術의 對外交涉』, 예경, 2000.

한국역사연구회 고대사 분과, 『고대로부터의 통신』, 푸른역사, 2004.

한국학중앙연구원, 『한국민족문화대백과사전』, 1991.

허흥식, 『韓國金石全文』(전3권), 아세아문화사, 1984.

황수영, 『韓國金石遺文』, 일지사, 1976.

황수영·문명대, 『盤龜臺岩壁彫刻』, 동국대학교 출판부, 1984.

(2) 논문

강종원, 「錦山 栢嶺山城 出土 銘文瓦 檢討」, 『백제연구』 39, 충남대학교 백제연구소, 2004.

_____, 「扶餘 東南里와 錦山 栢嶺山城 出土 文字資料」, 『목간과 문자』 3, 한국목간학회, 2009.

강진원, 「신발견 〈集安高句麗碑〉의 판독과 연구 현황」, 『목간과 문자』 11, 한국목간학회, 2013.

강현숙, 「고구려 고고자료」, 한국고대사학회, 『한국고대사 연구의 새 동향』, 서경문화사, 2007.

耿鐵華, 「중국 지안에서 출토된 고구려비의 眞實문제」, 『한국고대사연구』 70, 한국고대사학회, 2013.

고광의, 「4~7世紀 高句麗 壁畵古墳 墨書의 書藝史的 意義」, 『고구려발해연구』 7, 고구려발해학회, 1999.

_____, 「5세기 고구려 서예의 특징 연구」, 『서예학연구』 2, 한국서예학회, 2001.

_____, 「書體를 통해서 본 高句麗 正體性–廣開土太王碑體의 형성을 중심으로」, 『고구려발해연구』 18, 고구려발해학회, 2004.

_____, 「5~6세기 新羅 書藝에 나타난 외래 書風의 수용과 전개」, 『서예학연구』 4, 한국서예학회, 2004.

_____, 「6~7세기 新羅 木簡의 書體와 書藝史的 의의」, 『목간과 문자』 창간호, 한국목간학회, 2008.

_____, 「文字資料를 통해서 본 中國과 三國의 書寫文化교류」, 『고구려발해연구』 30, 고구려발해학회, 2008.

_____, 「川前里書石 銘文의 書藝史的 考察–6세기 前半 紀年銘을 중심으로–」, 『서예학연구』 16, 한국서예학회, 2010.

_____, 「廣開土太王碑의 書體」, 『백산학보』 94, 백산학회, 2012.

_____, 「신발견 〈集安高句麗碑〉의 형태와 書體」, 『고구려발해연구』 45, 고구려발해학회, 2013.

고구려발해학회 편집부, 「삼국사기 고구려전 번역과 주석」, 『고구려발해연구』 1, 고구려발해학회, 1995.

곽동석, 「金銅製一光三尊佛의 系譜–韓國과 中國의 山東地方을 중심으로–」, 『미술자료』 51, 국립중앙박물관, 1993.

橋本繁, 「윤선태 著《목간이 들려주는 백제 이야기》(주류성, 2007년)에 대하여」, 『목간과 문자』 2, 한국목간학회, 2008.

권상호, 「羅齊書風 比較研究–武寧王誌石을 중심으로–」, 『서학논집』 5, 대구서학회, 1999.

권오영, 「喪葬制를 중심으로 한 武寧王陵과 南朝墓의 비교」, 『백제문화』 31, 공주대학교 백제문화연구소, 2002.

권인한, 「武寧王陵 出土 銘文들에 대한 語學的 考察」, 『구결연구』 17, 구결학회, 2006.

476

_____, 「목간을 통해서 본 고대 동아시아의 문자문화」, 『목간과 문자』 6, 한국목간학회, 2010.

_____, 「고대한국 습서 목간의 사례와 의미」, 『목간과 문자』 11, 한국목간학회, 2013.

_____, 「古代 東아시아의 合文에 대한 一考察」, 『목간과 문자』 14, 한국목간학회, 2015a.

_____, 「출토 문자자료로 본 신라의 유교경전 문화」, 『구결연구』 35, 구결학회, 2015b.

_____, 「集安高句麗碑文의 판독과 해석」, 『목간과 문자』 16, 한국목간학회, 2016.

近藤浩一, 「扶餘 陵山里 羅城築造 木簡의 研究」, 『백제연구』 39, 충남대학교 백제연구소, 2004.

기경량, 「扶餘 宮南池 출토 목간의 새로운 판독과 이해」, 『목간과 문자』 13, 2014.

_____, 「高句麗 王都 研究」, 서울대학교 대학원 박사학위논문, 2017.

김근식, 「고구려 '王'자문 벽화고분의 편년과 형성배경」, 『목간과 문자』 14, 한국목간학회, 2015.

김낙중, 「고고학적 성과 및 의의」, 『익산 미륵사지 석탑 사리장엄』, 국립문화재연구소, 2014.

김례환·류택규, 「룡오리 산성에서 발견된 고구려 석각문」, 『문화유산』, 1958-6, 1958.

김상현, 「陜川 梅岸里 古碑에 對하여」, 『신라문화』 6, 동국대학교 신라문화연구소, 1989.

_____, 「금제사리봉영기」, 『익산 미륵사 석탑 사리장엄』, 국립문화재연구소, 2014.

김석형, 「삼한 삼국의 일본 열도 내 분국에 대하여」, 『력사과학』 1963-1, 1963.

김성범, 「羅州 伏岩里 유적 출토 백제목간과 기타 문자 관련 유물」, 『목간과 문자』 3, 한국목간학회, 2009.

_____, 「羅州 伏岩里 木簡의 判讀과 釋讀」, 『목간과 문자』 5, 한국목간학회, 2010.

김수천, 「5~6세기 서예사를 통해 본 한국서예의 정체성」, 『서예학연구』 4, 한국서예학회, 2004.

_____, 「한국미술의 독창성과 삼국금석문 서예의 창조성」, 『서예학연구』 11, 한국서예학회, 2007.

김수태, 「백제의 멸망과 당」, 『백제연구』 22, 충남대학교 백제연구소, 1991.

김양동, 「中原 高句麗碑와 高句麗 金石文의 書體에 대하여」, 『고구려발해연구』 10, 고구려발해학회, 2000.

김영관, 「百濟 遺民 禰寔進 墓誌 소개」, 『신라사학보』 10, 신라사학회, 2007.

_____, 「百濟 義慈王 曾孫女 太妃 夫餘氏 墓誌」, 『백제학보』 창간호, 백제학회, 2010.

_____, 「高句麗 遺民 高鐃苗 墓誌 檢討」, 『한국고대사연구』 56, 한국고대사학회, 2009.

_____, 「中國 發見 百濟 遺民 祢氏 家族 墓誌銘 檢討」, 『신라사학보』 24, 신라사학회, 2012.

_____, 「百濟 義慈王 外孫 李濟 墓誌銘에 대한 연구」, 『백제문화』 49, 공주대학교 백제문화연구소, 2013.

_____, 「高句麗 遺民 高提昔 墓誌銘에 대한 연구」, 『백산학보』 97, 백산학회, 2013.

_____, 「百濟 遺民 陳法子 墓誌銘 研究」, 『百濟文化』 50, 공주대학교 백제문화연구소, 2014.

김영심, 「七支刀銘」, 한국고대사회연구소 편, 『역주 한국고대금석문』 1권, 가락국사적개발연구원, 1992.

_____, 「隅田八幡畵像鏡」, 한국고대사회연구소 편, 『역주 한국고대금석문』 1권, 가락국사적개발연구원, 1992.

_____, 「唐平濟碑」, 한국고대사회연구소 편, 『역주 한국고대금석문』 1권, 가락국사적개발연구원, 1992.

_____, 「唐劉仁願紀功碑」, 한국고대사회연구소 편, 『역주 한국고대금석문』1권, 가락국사적개발연구원, 1992.

_____, 「武寧王陵 出土 銅鏡銘」, 한국고대사회연구소 편, 『역주 한국고대금석문』1권, 가락국사적개발연구원, 1992.

_____, 「公州地域 出土 瓦·塼銘」, 한국고대사회연구소 편, 『역주 한국고대금석문』1권, 가락국사적개발연구원, 1992.

_____, 「彌勒寺址 出土 瓦·土器銘」, 한국고대사회연구소 편, 『역주 한국고대금석문』1권, 가락국사적개발연구원, 1992.

_____, 「百濟의 道敎 成立 問題에 대한 一考察」, 『백제연구』53, 충남대학교 백제연구소, 2011a.

_____, 「백제문화의 도교적 요소」, 『한국고대사연구』64, 한국고대사학회, 2011b.

_____, 「무령왕릉에 구현된 도교적 세계관」, 『한국사상사학』40, 한국사상사학회, 2012.

_____, 「七支刀의 성격과 제작배경: 도교와의 관련성 검토」, 『한국고대사연구』69, 한국고대사학회, 2013.

김영욱, 「百濟 吏讀에 대하여」, 『구결연구』11, 구결학회, 2003.

김은숙, 「隅田八幡鏡의 명문을 둘러싼 제논의」, 한국고대사회연구소 편, 『한국고대사논총』5, 가락국사적개발연구원, 1993.

김재붕, 「武寧王과 隅田八幡畵像鏡」, 『손보기박사정년기념한국사학논총』, 지식산업사, 1988.

김재홍, 「창녕 화왕산성 蓮池 출토 木簡과 祭儀」, 『목간과 문자』4, 한국목간학회, 2009.

김정숙, 「高句麗銘文入金銅板의 紹介」, 『한국고대사연구회회보』23, 한국고대사연구회, 1991.

김정희, 「眞興二碑攷考攷」, 『阮堂先生全集』권1, 경성: 金翊煥家, 1934.

김종업, 「남부여」, 『한국민족문화대백과사전』5권, 한국학중앙연구원, 1991.

김창석, 「창녕 화왕산성 蓮池 출토 목간의 내용과 용도」, 『목간과 문자』5, 한국목간학회, 2010.

_____, 「나주 복암리 출토 목간 연구의 쟁점과 과제」, 『백제문화』45, 공주대학교 백제문화연구소, 2011.

김창호, 「新羅 中古 金石文에 보이는 部銘」, 『역사교육』43, 역사교육연구회, 1988.

_____, 「百濟 七支刀 銘文의 再檢討: 일본학계의 임나일본부설에 대한 반론 (3)」, 『역사교육논집』13·14 합본, 역사교육학회, 1990.

_____, 「伽耶 지역에서 발견된 金石文 자료」, 『향토사연구』1, 한국향토사연구전국협의회, 1989.

_____, 「大伽耶의 金石文 자료」, 『가야문화』8, 가야문화연구원, 1995.

_____, 「古新羅의 佛敎 관련 金石文」, 『영남고고학』16, 영남고고학회, 1995.

_____, 「蔚州川前里書石의 解釋 問題」, 『한국상고사학보』19, 한국상고사학회, 1995.

_____, 「大伽耶의 金石文 자료」, 『가야문화』14, 가야문화연구원, 2001.

김태식, 「廣開土大王代 高句麗와 加耶의 關係」, 『고구려연구회학술총서』3, 고구려발해학회, 2002.

_____, 「고대 한일 관계사의 민감한 화두, 칠지도」, 한국역사연구회 고대사 분과, 『고대로부터의 통신』, 푸른역사, 2004.

김현숙, 「中國 所在 高句麗 遺民의 動向」, 『한국고대사연구』23, 한국고대사학회, 2001.

김현철, 「울산 반구동 유적 출토 목간」, 『목간과 문자』 4, 한국목간학회, 2009.

나동욱, 「부산 배산성지 출토 목간」 (한국목간학회 제27차 정기발표회 자료집), 한국목간학회, 2018.

남풍현, 「고대 국어 자료-국어학의 상대 자료」, 국립국어연구원 편집부, 『국어의 시대별 변천 연구 3』, 국립국어연구원, 1998.

_____, 「上古時代에 있어서 借字表記法의 發達」, 『구결연구』 16, 구결학회, 2006.

노기환, 「彌勒寺址 出土 百濟 印刻瓦 研究」, 전북대학교 대학원 석사학위논문, 2007.

노중국, 「百濟王室의 南遷과 支配勢力의 變遷」, 『韓國史論』 4, 서울대학교 국사학과, 1978.

_____, 「고구려·백제·신라사이의 力關係變化에 대한 一考察」, 『동방학지』 28, 연세대학교 국학연구원, 1981.

노태돈, 「5~6세기 동아시아의 국제정세와 고구려의 대외관계」, 『동방학지』 44, 연세대학교 국학연구원, 1984.

_____, 「부여」, 『한국민족문화대백과사전』 10권, 한국학중앙연구원, 1991a.

_____, 「고구려」, 『한국민족문화대백과사전』 10권, 한국학중앙연구원, 1991b.

_____, 「廣開土王陵碑」, 한국고대사회연구소 편, 『譯註 韓國古代金石文』 1권, 가락국사적개발연구원, 1992.

_____, 「牟頭婁墓誌」, 한국고대사회연구소 편, 『역주 한국고대금석문』 1권, 가락국사적개발연구원, 1992.

_____, 「新浦市 절골터 金銅板 銘文」, 한국고대사회연구소 편, 『역주 한국고대금석문』 1권, 가락국사적개발연구원, 1992.

다나카 토시아키, 「고구려·평양 銘文城石」, 이화여자대학교박물관, 『문화리더 梨花』, 2010.

武田幸男, 「蔚州書石谷における新羅葛文王一族-乙巳年原銘·己未年追銘の一解釋-」, 『동방학』 85, 동방학회, 1993.

문동석, 「백제 노귀족의 불심, 사택지적비」, 한국역사연구회 고대사 분과, 『고대로부터의 통신』, 푸른역사, 2004.

문명대, 「高句麗彫刻의 樣式變遷試論」, 全海宗博士華甲紀念史學論叢編輯委員會 編, 『金海宗博士華甲紀念史學論叢』, 일조각, 1979.

민경삼, 「신출토 高句麗 遺民 高質 墓誌」, 『신라사학보』 9, 신라사학회, 2007.

_____, 「中國 洛陽 신출토 古代 韓人 墓誌銘 연구-高質 墓誌銘을 중심으로」, 『신라사학보』 15, 신라사학회, 2009.

민덕식, 「高句麗 籠吾里山城 磨崖石刻의 「乙亥年」에 대하여」, 『한국상고사학보』 3, 한국상고사학회, 1990.

_____, 「唐 柴將軍 精舍草堂碑에 대한 검토」, 『백제문화』 31, 공주대학교 백제문화연구소, 2002.

박경철, 「고구려와 중국·북방민족과의 관계」, 고려대학교박물관·서울특별시, 『한국 고대의 Global Pride, 고구려』, 통천문화사, 2005.

박미희, 「高句麗 牟頭婁塚의 墨書 墓誌 研究」, 『서예학연구』 8, 한국서예학회, 2006.

박민경, 「百濟 宮南池 木簡에 대한 재검토」, 『목간과 문자』 4, 한국목간학회, 2009.

박보현, 「文樣塼으로 본 宋山里 6號墳의 編年的 位置」, 『호서고고학』 6·7 合輯, 호서고고학회, 2002.

박성봉, 「好太王 高句麗 南進政策의 意義」, 『고구려연구회학술총서』 3, 고구려발해학회, 2002.

박성천·김시환, 「창녕 화왕산성 蓮池 출토 木簡」, 『목간과 문자』 4, 한국목간학회, 2009.

박성현, 「신라 城址 출토 문자 자료의 현황과 분류」, 『목간과 문자』 2, 한국목간학회, 2008.

박아림, 「고구려 벽화를 통해서 본 고구려의 정체성 연구」, 『고구려발해연구』 29, 고구려발해학회, 2007.

박윤선, 「백제와 중국왕조와의 관계에 대한 연구 현황과 과제」, 『백제문화』 45, 공주대학교 백제문화연구소, 2011.

박중환, 「백제 금석문 연구」, 전남대학교 대학원 박사학위논문, 2007.

_____, 「사택지적비에 반영된 小乘佛敎적 성격에 대하여」, 『백제문화』 39, 공주대학교 백제문화연구소, 2008.

박지현, 「〈陳法子墓誌銘〉의 소개와 연구현황 검토」, 『목간과 문자』 12, 한국목간학회, 2014.

_____, 「大唐平百濟國碑銘」, 권인한 외 편, 『한국고대문자자료 연구: 백제(하)-주제별-』, 주류성, 2015.

_____, 「唐劉仁願紀功碑」, 권인한 외 편, 『한국고대문자자료 연구: 백제(하)-주제별-』, 주류성, 2015.

박진욱, 「최근년간 우리나라 동해안일대에서 발굴된 발해유적들과 그 성격에 대하여」, 연변대학조선학국제학술토론회조직위원회 편, 『연변대학 조선학국제학술토론회 론문집』, 1989.

박찬규, 「廣開土王代 高句麗와 百濟의 關係」, 『고구려연구회학술총서』 3, 고구려발해학회, 2002.

박태우·정해준·윤지희, 「扶餘 雙北里 280-5番地 出土 木簡 報告」, 『목간과 문자』 2, 한국목간학회, 2008.

박한제, 「高慈墓誌銘」, 한국고대사회연구소 편, 『역주 한국고대금석문』 1권, 가락국사적개발연구원, 1992a.

_____, 「泉男生 墓誌銘」, 한국고대사회연구소 편, 『역주 한국고대금석문』 1권, 가락국사적개발연구원, 1992b.

_____, 「泉男産 墓誌銘」, 한국고대사회연구소 편, 『역주 한국고대금석문』 1권, 가락국사적개발연구원, 1992c.

_____, 「泉獻誠 墓誌銘」, 한국고대사회연구소 편, 『역주 한국고대금석문』 1권, 가락국사적개발연구원, 1992d.

_____, 「泉毖 墓誌銘」, 한국고대사회연구소 편, 『역주 한국고대금석문』 1권, 가락국사적개발연구원, 1992e.

_____, 「高震 墓誌銘」, 한국고대사회연구소 편, 『역주 한국고대금석문』 1권, 가락국사적개발연구원, 1992f.

方國花, 「扶餘 陵山里 출토 299호 목간」, 『목간과 문자』 6, 한국목간학회, 2010.

방재호, 「백제의 서예-금석문을 중심으로-」, 단국대학교 디자인대학원 석사학위논문, 2003.

拜根興, 「高句麗 遺民 高性文·高慈 父子 墓誌의 考證」, 『충북사학』 22, 충북대학교 사학회, 2009.

_____, 「唐 李他仁 墓誌에 대한 몇 가지 고찰」, 『충북사학』 24, 충북대학교 사학회, 2010.

배병선·조은경·김현용, 「미륵사지 석탑 사리장엄 수습조사 및 성과」, 『목간과 문자』 3, 한국목간학회, 2009.

백두현, 「월성해자 목간의 이두 자료」, 『동아시아 고대 도성의 축조의례와 월성해자 목간』 (한국목간학회 창립 10주년 기념 국제학술회의 논문집), 국립경주문화재연구소·한국목간학회, 2017.

백승옥, 「廣開土太王陵碑 拓本의 編年方法−연구현황을 중심으로−」, 『목간과 문자』 8, 한국목간학회, 2011.

_____, 「가야 생활문화의 특징」, 가야문화권 지역발전 시장−군수협의회, 『가야문화권 실체규명을 위한 학술연구』, 2014.

백승충, 「'加耶'의 用例 및 時期別 분포상황: '加耶聯盟體' 개념의 적용과 관련하여」, 『역사와 경계』 22, 부산경남사학회, 1992.

_____, 「'下部思利利' 명문과 가야의 部」, 『역사와 경계』 58, 부산경남사학회, 2006.

桑田訓也, 「일본의 구구단·曆 관련 출토 문자자료와 그 연구 동향」, 『목간과 문자』 17, 한국목간학회, 2016.

서봉수·박송서·박햇님·김우락, 「인천 계양산성 출토 기와와 문자자료에 대하여」, 『목간과 문자』 6, 한국목간학회, 2010.

서영대, 「中原 高句麗碑」, 한국고대사회연구소 편, 『역주 한국고대금석문』 1권, 가락국사적개발연구원, 1992a.

_____, 「籠吾里山城 磨崖石刻」, 한국고대사회연구소 편, 『역주 한국고대금석문』 1권, 가락국사적개발연구원, 1992b.

_____, 「安岳 3號墳 墨書銘」, 한국고대사회연구소 편, 『역주 한국고대금석문』 1권, 가락국사적개발연구원, 1992c.

_____, 「德興里古墳 墨書銘」, 한국고대사회연구소 편, 『역주 한국고대금석문』 1권, 가락국사적개발연구원, 1992d.

_____, 「建興五年丙辰銘 金銅光背」, 한국고대사회연구소 편, 『역주 한국고대금석문』 1권, 가락국사적개발연구원, 1992e.

_____, 「癸未銘 金銅三尊佛立像」, 한국고대사회연구소 편, 『역주 한국고대금석문』 1권, 가락국사적개발연구원, 1992f.

_____, 「甲申銘 金銅釋迦像 光背」, 한국고대사회연구소 편, 『역주 한국고대금석문』 1권, 가락국사적개발연구원, 1992g.

_____, 「砂宅智積碑」, 한국고대사회연구소 편, 『역주 한국고대금석문』 1권, 가락국사적개발연구원, 1992h.

_____, 「其他 壁畵古墳 墨書銘」, 한국고대사회연구소 편, 『역주 한국고대금석문』 1권, 가락국사적개발연구원, 1992i.

서영수, 「광개토대왕비문의 연구사적 검토」, 『고구려발해연구』 1, 고구려발해학회, 1995.

_____, 「廣開土太王의 漢江流域 進出과 그 歷史的 意義」, 『고구려연구회학술총서』 3, 고구려발해학

　　　, 「남북조와의 관계」, 충청남도역사문화연구원 편, 『백제의 대외교섭』 (백제문화사대계연구총서 9), 충청남도역사문화연구원, 2007.

서영일, 「廣開土太王代 高句麗와 新羅의 關係」, 『고구려연구회학술총서』 3, 고구려발해학회, 2002.

성윤길, 「삼국시대 6세기 금동광배 연구」, 『미술사연구』 277, 한국미술사학회, 2013.

소현숙, 「法隆寺 獻納寶物 甲寅銘金銅光背 硏究」, 『한국고대사연구』 54, 한국고대사학회, 2009.

　　　, 「法隆寺 獻納寶物 甲寅銘金銅光背 銘文 연구」, 『백제문화』 44, 공주대학교 백제문화연구소, 2011.

손량구, 「태천군 롱오리 산성을 쌓은 연대에 대하여」, 『조선고고연구』 1, 조선사회과학원 고고학연구소, 1987.

손영종, 「금석문에 보이는 삼국시기의 몇개 년호에 대하여」, 『력사과학』, 1966-4, 1966.

　　　, 「백제 7지도 명문 해석에서 제기되는 몇 가지 문제」(1), 『력사과학』 1983-4, 1983.

　　　, 「백제 7지도 명문 해석에서 제기되는 몇 가지 문제」(2), 『력사과학』 1984-1, 1984.

　　　, 「고구려벽화무덤의 묵서명과 피장자」, 『고구려발해연구』 4, 고구려발해학회, 1997.

孫仁杰, 「집안 고구려비의 판독과 문자 비교」, 『한국고대사연구』 70, 한국고대사연구회, 2013.

손지안, 「5~6세기 大加耶의 成長과 文化的 役割」, 숙명여자대학교 교육대학원 석사학위논문, 1992.

손호성, 「부여 쌍북리 119안전센터부지 출토 목간의 내용과 판독」, 『목간과 문자』 7, 한국목간학회, 2011.

손환일, 「壬申誓記石의 書體考」, 『美術資料』 64, 국립중앙박물관, 2000.

　　　, 「新羅書藝의 特徵-6세기 신라 금석문을 중심으로-」, 『서예학연구』 2, 한국서예학회, 2001.

　　　, 「中原 高句麗碑의 서체」, 『고구려발해연구』 9, 고구려발해학회, 2000.

　　　, 「高句麗 廣開土大王碑 隸書가 新羅 書體에 미친 影響」, 『고구려발해연구』 13, 고구려발해학회, 2002.

　　　, 「신라 〈진흥왕순수비〉의 서체」, 『先史와 古代』 17, 한국고대학회, 2002.

　　　, 「高句麗 古墳壁畵 銘文의 書體에 관한 연구」, 『고구려발해연구』 16, 고구려발해학회, 2003.

　　　, 「錦山 柏嶺山城 출토 명문기와와 木簡의 서체」, 『구결연구』 22, 구결학회, 2009a.

　　　, 「百濟 彌勒寺址 西院 石塔 金製舍利奉安記와 金丁銘文의 書體」, 『신라사학보』 16, 신라사학회, 2009b.

　　　, 「출토유물의 서체 해석」, 국립문화재연구소, 『익산 미륵사지 석탑 사리장엄』, 2014.

송계현, 「철, 가야성장의 열쇠」, 가야사정책연구위원회, 『가야, 잊혀진 이름 빛나는 유산』, 혜안, 2004.

송기호, 「黑齒常之 墓誌銘」, 한국고대사회연구소 편, 『역주 한국고대금석문』 1권, 가락국사적개발연구원, 1992a.

　　　, 「黑齒俊 墓誌銘」, 한국고대사회연구소 편, 『역주 한국고대금석문』 1권, 가락국사적개발연구원, 1992b.

　　　, 「珣將軍功德記」, 한국고대사회연구소 편, 『역대 한국고대금석문』 1권, 가락국사적개발연구원

원, 1992c.

_____, 「高句麗 遺民 高玄 墓誌銘」, 『서울大學校 博物館 年譜』 10, 서울대학교 박물관, 1998.

송인자, 「6世紀 신라 금석문의 서예미 연구」, 계명대학교 대학원 박사학위논문, 2009.

_____, 「6世紀 新羅 金石文의 書藝美 考察−迎日 冷水里碑와 蔚珍 鳳坪碑를 中心으로−」, 『서예학연구』 13, 한국서예학회, 2008.

송일기, 「익산 왕궁탑 출토 '백제금지각필 금강사경'의 연구」, 『마한·백제문화』 16, 원광대학교 마한·백제문화연구소, 2004.

송호정, 「고조선의 지배체제와 사회성격」, 『한국사 1』, 한길사, 1995.

신나라, 「眞興王巡狩碑 書體 研究」, 원광대학교 대학원 석사학위논문, 2004.

신형식, 「중원고구려비에 대한 일고찰」, 『사학지』 13, 단국대학교 사학회, 1979.

심광주, 「남한지역 고구려유적 출토 명문자료에 대한 검토」, 『목간과 문자』 4, 한국목간학회, 2009.

심봉근, 「신라성과 고구려성」, 『고구려발해연구』 8, 고구려발해학회, 1999.

심상육, 「백제 印刻瓦에 대하여」, 『목간과 문자』 5, 한국목간학회, 2010.

_____, 「부여 쌍북리 184-11 유적 목간 신출 보고」, 『목간과 문자』 10, 한국목간학회, 2013.

_____, 「부여 석목리 143-16 유적 문자자료 소개」 (한국목간학회 제26차 정기발표회 자료집), 한국목간학회, 2017.

심상육·김영문, 「부여 구아리 319 유적 출토 편지목간의 이해」, 『목간과 문자』 15, 한국목간학회, 2015.

심상육·성현화, 「扶餘羅城 청산성 구간 발굴조사 성과와 '扶餘 北羅城 銘文石' 보고」, 『목간과 문자』 9, 한국목간학회, 2012.

심상육·이미현·이효중, 「부여 '중앙성결교회유적' 및 '뒷개유적' 출토 목간 보고」, 『목간과 문자』 7, 한국목간학회, 2011.

안동주, 「百濟 漢文學 資料에 對한 再考察」, 『호남대학교 학술논문집』 19, 호남대학교, 1998.

안정준, 「李他仁墓誌銘」에 나타난 李他仁의 生涯와 族源−高句麗에서 활동했던 柵城지역 靺鞨人의 사례」, 『목간과 문자』 11, 한국목간학회, 2013.

_____, 「李濟 墓誌銘」, 『목간과 문자』 12, 한국목간학회, 2014.

_____, 「李濟 墓誌銘」, 권인한 외 편, 『한국고대문자자료 연구: 백제(하)−주제별−』, 주류성, 2015.

_____, 「李他仁墓誌銘」 탁본 사진의 발견과 새 판독문」, 『고구려발해연구』 52, 고구려발해학회, 2015a.

_____, 「豆善富 墓誌銘」과 그 一家에 대한 몇 가지 검토」, 『인문학연구』 27, 경희대학교 인문학연구원, 2015b.

_____, 「扶餘隆 墓誌銘」, 권인한 외 편, 『한국고대문자자료 연구: 백제(하)−주제별−』, 주류성, 2015c.

_____, 「太妃 扶餘氏 墓誌銘」, 권인한 외 편, 『한국고대문자자료 연구: 백제(하)−주제별−』, 주류성, 2015d.

안휘준, 「己未年銘 順興 邑內里 古墳壁畵의 內容과 意義」, 『順興邑內里壁畵古墳』, 문화재관리국 문화

　　　　재연구소, 1986.

양광석, 「삼국시대의 금석문과 그 변천」, 『성신연구논문집』 28, 성신여자대학교 사범대학, 1989.

_____, 「新羅의 古碑文 硏究」, 『성신연구논문집』 33, 성신여자대학교 사범대학, 1993.

양기석, 「百濟 扶餘隆 墓誌銘에 대한 檢討」, 국사편찬위원회, 『국사관논총』 62, 1995.

_____, 「百濟 扶餘隆 墓誌銘의 '百濟 辰朝人'」, 만승김현길교수정년기념논총간행위원회 편, 『金顯吉
　　　　敎授定年紀念鄕土史學論叢』, 수서원, 1997.

양석진·민경선, 「함안 성산산성 출토 목간 신자료」, 『목간과 문자』 14, 한국목간학회, 2015.

양종국, 「7세기 중엽 義慈王의 政治와 동아시아 국제관계의 변화」, 『백제문화』 31, 공주대학교 백제문
　　　　화연구소, 2002.

오민준, 「百濟 武寧王陵 誌石의 書體 硏究」, 원광대학교 대학원 석사학위논문, 2004.

오성, 「영천청제비 병진명에 대한 재검토」, 『역사학보』 79, 역사학회, 1978.

오택현, 「백제 복성의 출현과 그 정치적 배경」, 『역사와 현실』 88, 한국역사연구회, 2013.

_____, 「勿部珣將軍功德記」, 『목간과 문자』 12, 한국목간학회, 2014.

_____, 「黑齒常之 墓誌銘」, 권인한 외 편, 『한국고대문자자료 연구: 백제(하)-주제별-』, 주류성,
　　　　2015.

_____, 「黑齒俊 墓誌銘」, 권인한 외 편, 『한국고대문자자료 연구: 백제(하)-주제별-』, 주류성, 2015.

_____, 「七支刀」, 권인한 외 편, 『한국고대문자자료 연구: 백제(하)-주제별-』, 주류성, 2015.

_____, 「勿部珣將軍功德記」, 권인한 외 편, 『한국고대문자자료 연구: 백제(하)-주제별-』, 주류성,
　　　　2015.

王飛峰, 「高句麗 瓦當 硏究」, 고려대학교 대학원 박사학위논문, 2013.

王元軍, 「古代 韓國의 唐代 書法文化 收容」, 동북아역사재단 엮음, 『고대 동아시아의 문자교류와 소
　　　　통』, 동북아역사재단, 2011.

윤무병, 「武寧王陵과 宋山里 6號墳 塼築構造에 대한 考察」, 『백제연구』 5, 충남대학교 백제연구소,
　　　　1974.

윤선태, 「咸安 城山山城 出土 新羅木簡의 用途」, 『진단학보』 88, 진단학회, 1999.

_____, 「한국고대목간의 출토 현황과 전망」, 국립창원문화재연구소, 『韓國의 古代木簡』, 2004.

_____, 「扶餘 陵山里 出土 百濟木簡의 再檢討」, 『동국사학』 40, 동국사학회, 2004.

_____, 「월성해자 출토 신라 문서목간」, 『역사와 현실』 56, 한국역사연구회, 2005.

_____, 「한국 고대 목간의 형태와 종류」, 『역사와 현실』 65, 한국역사연구회, 2007a.

_____, 「목간 연구의 현황과 전망」, 『한국고대사연구의 새 동향』, 서경문화사, 2007b.

_____, 「목간으로 본 한자문화의 수용과 변용」, 『신라문화』 32, 동국대학교 신라문화연구소, 2008.

_____, 「문자로 본 한국 고대의 역사와 문화」, 이천시립월전미술관, 『옛 글씨의 아름다움』, 2010.

_____, 「백제와 신라의 한자·한문 수용과 변용」, 동북아역사재단 엮음, 『고대 동아시아의 문자교류와
　　　　소통』, 동북아역사재단, 2011.

_____, 「나주 복암리 출토 백제목간의 판독과 용도분석-7세기 초 백제의 지방지배와 관련하여-」,
　　　　『백제연구』 56, 충남대학교 백제연구소, 2012a.

_____, 「咸安 城山山城 出土 新羅 荷札의 再檢討」, 『사림』 41, 수선사학회, 2012b.

_____, 「百濟의 '九九段' 木簡과 術數學」, 『목간과 문자』 17, 한국목간학회, 2016.

윤용구, 「중국출토의 韓國古代 遺民資料 몇 가지」, 『한국고대사연구』 32, 한국고대사학회, 2003.

_____, 「새로 발견된 樂浪木簡」, 『한국고대사연구』 46, 한국고대사학회, 2007.

_____, 「平壤 出土 「樂浪郡初元四年縣別戶口簿」 硏究」, 『목간과 문자』 3, 한국목간학회, 2009.

_____, 「集安 高句麗碑의 拓本과 判讀」, 『한국고대사연구』 70, 한국고대사학회, 2013.

윤진석, 「〈포항 중성리 신라비〉의 새로운 해석과 신라부체제」, 이기동 외, 『신라 최고의 금석문 포항 중성리비와 냉수리비』, 주류성, 2012.

이건무, 「茶戶里遺蹟 출토 붓(筆)에 대하여」, 『고고학지』 4, 한국고고미술연구소, 1992.

이건무 외, 「義昌茶戶里遺蹟發掘進展報告1」, 『고고학지』 1, 한국고고미술연구소, 1989.

_____, 「昌原 茶戶里遺蹟發掘進展報告2」, 『고고학지』 3, 한국고고미술연구소, 1991.

이경섭, 「성산산성 출토 하찰목간의 제작지와 기능」, 『한국고대사연구』 37, 한국고대사학회, 2005.

_____, 「함안 城山山城 출토 新羅木簡 연구의 흐름과 전망」, 『목간과 문자』 10, 한국목간학회, 2013.

이규복, 「廣開土好太王碑 硏究」, 원광대학교 대학원 석사학위논문, 1999.

이기백, 「영천청제비 정원명의 고찰」, 『고고미술』 102, 한국미술사학회, 1969.

_____, 「영천청제비의 병진명」, 『고고미술』 106·107합집, 한국미술사학회, 1970.

이남석, 「公州 宋山里 古墳群과 百濟 王陵」, 『백제연구』 27, 충남대학교 백제연구소, 1997.

_____, 「무령왕릉 연구현황 검토」, 국립공주박물관, 『무령왕릉을 格物하다』, 2011.

_____, 「公山城出土 百濟 漆利甲의 銘文」, 『목간과 문자』 9, 한국목간학회, 2012.

이도학, 「熊津都督府의 支配組織과 對日本政策」, 『백산학보』 34, 백산학회, 1987.

_____, 「方位名夫餘國의 성립에 관한 檢討」, 『백산학보』 38, 백산학회, 1991.

_____, 「백제 흑치상지 묘지명의 검토」, 『향토문화』 6, 향토문화연구회, 1991.

_____, 「新浦市 寺址 출토 고구려 金銅版 銘文의 검토」, 『민족학연구』 1, 한국민족학회, 1995.

_____, 「抱川 半月山城 出土 '고구려'기와 銘文의 再檢討」, 『고구려발해연구』 3, 고구려발해학회, 1997.

이동주, 「경주 화곡 출토 在銘土器의 성격」, 『목간과 문자』 10, 한국목간학회, 2013.

이명식, 「蔚珍 鳳坪碑」, 한국고대사회연구소 편, 『역주 한국고대금석문』 2권, 가락국사적개발연구원, 1992.

이문기, 「百濟 黑齒常之 父子 墓誌銘의 檢討」, 『한국학보』 64, 일지사, 1991.

_____, 「百濟 黑齒俊 墓誌銘의 判讀과 紹介」, 『한국고대사연구회회보』 22, 한국고대사학회, 1991.

_____, 「百濟 遺民 難元慶 墓誌의 紹介」, 『경북사학』 23, 경북사학회, 2000.

_____, 「高句麗 遺民 高足酉 墓誌의 檢討」, 『역사교육논집』 26, 역사교육학회, 2000.

_____, 「高句麗 寶藏王의 曾孫女 「高氏夫人墓誌」의 검토」, 『역사교육논집』 29, 역사교육학회, 2002.

이병도, 「百濟七支刀考」, 『진단학보』 38, 진단학회, 1974.

이병호, 「扶餘 陵山里 出土 木簡의 性格」, 『목간과 문자』 창간호, 한국목간학회, 2008.

_____, 「百濟 定林寺式 伽藍配置의 展開와 日本의 初期寺院」, 『백제연구』 54, 충남대학교 백제연구

소, 2011.

_____, 「금산 백령산성 출토 문자기와의 명문에 대하여-백제 지방통치체제의 한 측면-」, 『백제문화』 49, 공주대학교 백제문화연구소, 2013.

_____, 「7세기대 백제 기와의 전개 양상과 특징」, 『백제문화』 50, 공주대학교 백제문화연구소, 2014.

이상수·안병찬, 「百濟 武寧王妃 나무베개에 쓰여진 명문 "甲" "乙"에 대하여」, 『백제무령왕릉』, 공주대학교 백제문화연구소, 1991.

이성미, 「백제시대 書畵의 대외교섭」, 한국미술사학회 편, 『百濟 美術의 對外交涉』, 예경, 1998.

이성배, 「사비시기의 백제서예」, 『서학논집』 6, 대구서학회, 2001.

_____, 「百濟書藝와 木簡의 書風」, 『백제연구』 40, 충남대학교 백제연구소, 2004.

_____, 「백제와 남조·수·당의 서예비교」, 『서예학연구』 13, 한국서예학회, 2008.

_____, 「百濟木簡의 書體에 대한 一考」, 『목간과 문자』 7, 한국목간학회, 2011.

_____, 「6세기 신라 眞興王巡狩碑의 立碑와 書藝的 考察-書體의 同異를 중심으로-」, 『역사와 담론』 65, 호서사학회, 2013.

이성시, 「韓國木簡연구의 현황과 咸安城山山城출토의 木簡」, 『한국고대사연구』 19, 한국고대사학회, 2000.

이성시·윤용구·김경호, 「平壤 貞柏洞364號墳出土 竹簡 『論語』에 대하여」, 『목간과 문자』 4, 한국목간학회, 2009.

이성제, 「高句麗·百濟遺民 墓誌의 出自 기록과 그 의미」, 『한국고대사연구』 75, 한국고대사학회, 2014.

이순자, 「백제〈武寧王陵誌石〉의 서예미 연구」, 『서예학연구』 21, 한국서예학회, 2012.

이순태, 「〈迎日冷水里新羅碑〉의 書風 研究」, 『서예학연구』 20, 한국서예학회, 2012.

이승호, 「新浦市 절골터 金銅板 銘文 검토」, 『목간과 문자』 14, 한국목간학회, 2015.

이영식, 「가야와 왜, 그리고 '임나일본부'」, 가야사정책연구위원회, 『가야, 잊혀진 이름 빛나는 유산』, 혜안, 2004.

이영호, 「興海地域과 浦項中城里新羅碑」, 『한국고대사연구』 56, 한국고대사학회, 2009.

_____, 「集安 高句麗碑의 發見과 紹介」, 『한국고대사연구』 69, 한국고대사학회, 2013.

이용현, 「부여 궁남지 출토 목간의 연대와 성격」, 『궁남지』, 국립부여문화재연구소, 1999.

_____, 「고구려의 문자자료와 문자생활」, 고려대학교박물관·서울특별시, 『한국 고대의 Global Pride, 고구려』, 통천문화사, 2005.

_____, 「목간」, 충청남도역사문화연구원 편, 『백제의 문화와 생활』(백제문화사대계 12), 충청남도역사문화연구원, 2007.

_____, 「나주 복암리 목간 연구 현황과 전망」, 『목간과 문자』 10, 한국목간학회, 2013.

_____, 「국립경주박물관 소장 임신서기석의 문체와 연대의 재검토」, 『신라문물연구』 9, 국립경주박물관, 2016.

이우태, 「蔚州 川前里書石 原銘의 再檢討」, 『국사관논총』 78, 국사편찬위원회, 1997.

이은성, 「武寧王陵의 誌石과 元嘉曆法」, 『동방학지』 43, 연세대학교 국학연구원, 1984.

이은솔, 「〈�范珍鳳坪里新羅碑〉 書體 硏究」, 『서예학연구』 22, 한국서예학회, 2013.

_____, 「백제 印刻瓦 서풍 연구」, 『목간과 문자』 12, 한국목간학회, 2014.

_____, 「백제 砂宅智積碑의 재검토」, 『목간과 문자』 13, 한국목간학회, 2014.

_____, 「사택지적비」, 권인한 외 편, 『한국고대문자자료 연구: 백제(상)-지역별-』, 주류성, 2015.

이은창, 「高句麗 古墳壁畵와 新羅·百濟·伽倻 古墳壁畵에 관한 比較硏究」, 『고구려발해연구』 4, 고구려
 발해학회, 1997.

이재철, 「錦山 栢嶺山城 遺蹟 出土 文字 資料와 懸案」, 『목간과 문자』 13, 한국목간학회, 2014.

_____, 「錦山 栢嶺山城 遺蹟 出土 文字 資料」, 권인한 외 편, 『한국고대문자자료 연구: 백제(상)-지역
 별-』, 주류성, 2015.

이재환, 「한국 고대 '呪術木簡'의 연구 동향과 전망-'呪術木簡'을 찾아서-」, 『목간과 문자』 10, 한국
 목간학회, 2013.

_____, 「武寧王陵 出土 文字資料」, 권인한 외 편, 『한국고대문자자료 연구: 백제(상)-지역별-』, 주류
 성, 2015.

이종욱, 「廣開土王陵碑의 辛卯年條에 대한 해석」, 『한국상고사학보』 10, 한국상고사학회, 1992.

이주헌, 「함안 성산산성 부엽층과 출토유물의 검토」, 『중앙고고연구』 16, 중앙문화재연구원, 2015;
 『목간과 문자』 14, 한국목간학회, 2015 재게재.

이주형, 「高句麗 廣開土大王碑의 書藝文化史的意義와 書體美 硏究」, 성균관대학교 대학원 박사학위논
 문, 2010.

이진희, 「古代韓日關係史硏究와 武寧王陵」, 『백제연구 별책』 13, 충남대학교 백제연구소, 1982.

_____, 「일본에서의 광개토왕릉비 연구」, 『동방학지』 43, 연세대학교 국학연구원, 1984.

이한상, 「지석에 새겨진 무령왕 부부의 삶과 죽음」, 한국역사연구회 고대사 분과, 『고대로부터의 통
 신』, 푸른역사, 2004.

_____, 「삼국시대 환두대도의 제작과 소유방식」, 『한국고대사연구』 36, 한국고대사학회, 2004.

_____, 「장식대도로 본 백제와 가야의 교류」, 『백제연구』 43, 충남대학교 백제연구소, 2006.

이현숙, 「公山城 新出土 銘文資料」, 『목간과 문자』 14, 한국목간학회, 2015.

이호선, 「雁鴨池出土 碑片에 관하여」, 『서예학연구』 6, 한국서예학회, 2005.

임기환, 「彩篋塚 出土 木札」, 한국고대사회연구소 편, 『역주 한국고대금석문』 1권, 가락국사적개발연
 구원, 1992a.

_____, 「秥蟬縣 神祠碑」, 한국고대사회연구소 편, 『역주 한국고대금석문』 1권, 가락국사적개발연구
 원, 1992b.

임범식, 「4-5世紀 伽耶 對外關係 性格에 관한 硏究」, 한성대학교 대학원 석사학위논문, 1995.

임세권, 「고구려의 비」, 고려대학교박물관·서울특별시, 『한국 고대의 Global Pride, 고구려』, 통천문
 화사, 2005.

임창순, 「中原高句麗古碑小考」, 『사학지』 13, 단국대학교 사학회, 1979.

_____, 「한국의 서예」, 『國寶』 12, 예경산업사, 1985.

_____, 「順興 古壞壁畵에 있는 문자」, 문화재관리국 문화재연구소, 『順興邑內里壁畵古墳』, 1986.

임혜경, 「彌勒寺址 출토 백제 문자자료」, 『목간과 문자』 13, 한국목간학회, 2014.

_____, 「金銅釋智遠銘釋迦如來三尊立像 銘文」, 권인한 외 편, 『한국고대문자자료 연구: 백제(하)-주제별-』, 주류성, 2015.

장경호, 「百濟 彌勒寺址 發掘調査와 그 成果」, 『불교미술』 10, 동국대학교 박물관, 1991.

張娩娩, 「중국 북조비와 한국 삼국시대비의 비교연구」, 원광대학교 대학원 석사학위논문, 2011.

장병진, 「「泉南産墓誌」의 역주와 친술 전거에 대한 고찰」, 『고구려발해연구』 55, 고구려발해학회, 2016.

장지훈, 「고구려 서예미학 연구」, 『서예학연구』 23, 한국서예학회, 2013.

_____, 「백제 서예미학 연구」, 『동양예술』 26, 한국동양예술학회, 2014.

_____, 「신라 서예미학 연구」, 『한국학논집』 61, 계명대학교 한국학연구원, 2015.

장충식, 「金泉 彌勒庵 柴將軍碑의 調査」, 『한국고대사연구』 15, 한국고대사학회, 1999.

전덕재, 「한국의 고대목간과 연구동향」, 『목간과 문자』 9, 한국목간학회, 2012.

_____, 「함안 성산산성 출토 신라 하찰목간의 형태와 제작지의 검토」, 『목간과 문자』 3, 한국목간학회, 2009.

_____, 「함안 성산산성 목간의 연구현황과 쟁점」, 『신라문화』 31, 동국대학교 신라문화연구소, 2008.

前澤和之, 「일본 초기석비의 형태에 대한 검토」, 『목간과 문자』 18, 한국목간학회, 2017.

정구복, 「武寧王誌石에 대한 一考」, 宋俊浩教授停年紀念論叢刊行委員會, 『宋浚浩敎授停年紀念論叢』, 1987.

정동준, 「「佐官貸食記」 목간의 제도사적 의미」, 『목간과 문자』 4, 한국목간학회, 2009.

_____, 「「陳法子 墓誌銘」 역주」, 『목간과 문자』 13, 한국목간학회, 2014.

_____, 「陳法子 墓誌銘」, 권인한 외 편, 『한국고대문자자료 연구: 백제(하)-주제별-』, 주류성, 2015.

_____, 「高乙德 墓誌銘」, 『목간과 문자』 17, 한국목간학회, 2016.

정병모, 「신라 서화의 대외교섭」, 한국미술사학회 편, 『新羅 美術의 對外交涉』, 예경, 2000.

정세근·정현숙, 「康有爲『廣藝舟雙楫』의 「自敍」 및 「本漢」篇 譯註」, 『목간과 문자』 10, 한국목간학회, 2013.

정영호, 「영천청제비의 발견」, 『미술사학연구』 102, 한국미술사학회, 1969.

_____, 「中原高句麗碑의 發見調査와 硏究展望」, 『사학지』 13, 단국대학교 사학회, 1979.

_____, 「中原高句麗碑의 發見調査와 意義」, 『고구려발해연구』 10, 고구려발해학회, 2000.

정용남, 「新羅〈丹陽赤城碑〉書體 硏究」, 『서예학연구』 12, 한국서예학회, 2008.

정운용, 「고구려와 신라·백제의 관계」, 고려대학교박물관·서울특별시, 『한국 고대의 Global Pride, 고구려』, 통천문화사, 2005.

정재영, 「百濟의 文字 生活」, 『구결연구』 11, 구결학회, 2003.

_____, 「月城垓字 149號 木簡에 나타나는 吏讀에 대하여: 薛聰 當代의 吏讀資料를 중심으로」, 『목간과 문자』 창간호, 한국목간학회, 2008.

정재윤, 「5~6세기 백제의 南朝 중심 외교정책과 그 의미」, 『백제문화』 41, 공주대학교 백제문화연구소, 2009.

정재훈, 「公州 宋山里 第6號賁에 대하여」, 『문화재』 20, 문화재관리국, 1987.

정치영, 「백제 웅진기의 벽돌과 전실분」, 국립공주박물관, 『무령왕릉을 格物하다』, 2011.

정태수, 「한국서예의 정체성에 대한 초탐」, 『서예학연구』 4, 한국서예학회, 2004.

정현숙, 「6세기 新羅石碑 硏究」, 원광대학교 대학원 석사학위논문, 2001.

_____, 「〈용문20품〉에 나타난 북위의 유가사상」, 『동서철학연구』 41, 한국동서철학회, 2006a.

_____, 「문헌을 통해 본 북위의 국가이념과 용문 고양동의 연관성」, 『서지학연구』 35, 한국서지학회, 2006b.

_____, 「북위 平城시기의 금석문과 그 연원」, 『서예학연구』 10, 한국서예학회, 2007a.

_____, 「新羅와 北魏·隋·唐의 書藝 比較 硏究」, 『서예학연구』 13, 한국서예학회, 2008a.

_____, 「통일신라시대 「무구정광대다라니경」의 서체 연구」, 『서지학연구』 40, 한국서지학회, 2008b.

_____, 「한국 금석학에 나타난 서예 연구의 문제점」, 『서예학연구』 16, 한국서예학회, 2010a.

_____, 「삼국시대의 서풍」, 『옛 글씨의 아름다움』, 이천시립월전미술관, 2010b.

_____, 「6세기 신라금석문의 서풍-서사공간과 章法·結構의 연관성을 중심으로-」, 『목간과 문자』 6, 한국목간학회, 2010c.

_____, 「百濟 〈砂宅智積碑〉 書風과 그 形成背景」, 『백제연구』 56, 충남대학교 백제연구소, 2012.

_____, 「통일신라 서예의 다양성과 서풍의 특징」, 『서예학연구』 22, 한국서예학회, 2013a.

_____, 「서예학적 관점으로 본 〈集安高句麗碑〉의 건립 시기」, 『서지학연구』 56, 한국서지학회, 2013b.

_____, 「康有爲 『廣藝舟雙楫』의 「傳衛」·「寶南」·「備魏」篇 譯註」, 『목간과 문자』 11, 한국목간학회, 2013c.

_____, 「〈집안고구려비〉의 서체와 그 영향」, 『서지학연구』 57, 한국서지학회, 2014a.

_____, 「창녕지역 신라금석문의 서풍」, 『서예학연구』 24, 한국서예학회, 2014b.

_____, 「康有爲 『廣藝舟雙楫』의 「取隋」·「卑唐」篇 譯註」, 『목간과 문자』 12, 한국목간학회, 2014c.

_____, 「신라 서예의 다양성과 일관성 고찰」, 『서예학연구』 27, 한국서예학회, 2015a.

_____, 「신라하대 寶林寺 금석문의 서체와 그 서풍」, 『목간과 문자』 15, 한국목간학회, 2015b.

_____, 「용도로 본 통일신라 목간의 서풍」, 『한국학논집』 61, 계명대학교 한국학연구원, 2015c.

_____, 「서예」, 신라 천년의 역사와 문화 편찬위원회 편저, 『신라의 조각과 회화』 (신라 천년의 역사와 문화 연구총서 19), 경상북도문화재연구원, 2016.

_____, 「통일신라 목간의 서풍」, 계명대학교 한국학연구원 편, 『영남서예의 재조명』, 계명대학교 출판부, 2017a.

_____, 「신라의 서예」, 김남형 외, 『한국서예사』, 미진사, 2017b.

_____, 「가야의 서예」, 김남형 외, 『한국서예사』, 미진사, 2017c.

_____, 「고대 동아시아 서예자료와 월성 해자 목간」, 『동아시아 고대 도성의 축조의례와 월성해자 목간』 (한국목간학회 창립 10주년 기념 국제학술회의 논문집), 국립경주문화재연구소·한국목간학회, 2017d.

_____, 「중국 비와 첩의 전통과 서예」, 『선인들이 즐겨 쓴 중국 글씨본』, 국립전주박물관, 2017e.

_____, 「함안 성산산성 목간의 서체」, 『韓國의 古代木簡 Ⅱ』, 국립가야문화재연구소, 2017f.

_____, 「태안해역 출수 고려 목간의 서체적 특징−마도 1·2·3호선 목간을 중심으로−」, 『목간과 문자』 19, 한국목간학회, 2017g.

정훈진, 「부여 쌍북리 백제유적 출토 목간의 성격」, 『목간과 문자』 16, 한국목간학회, 2016.

정희준, 「남해상주리석각」, 『한국민족문화대백과사전』 5권, 한국학중앙연구원, 1991.

조경철, 「백제 사택지적비에 나타난 불교 신앙」, 『역사와 현실』 52, 한국역사연구회, 2004.

_____, 「금석문의 역사와 자료적 가치」, 『東아시아 中世社會의 金石文』 (국제학술회의 발표논문집), 성균관대학교 박물관·성균관대학교 동아시아학술원, 2005.

_____, 「백제 사택지적비의 연구사와 사상경향」, 『백제문화』 45, 공주대학교 백제문화연구소, 2011.

조남욱, 「신라 화랑도에 내재한 유교사상」, 『윤리교육연구』 35, 한국윤리교육학회, 2014.

조동원, 「新羅 中古 金石文 硏究」, 『국사관논총』 42, 국사편찬위원회, 1993.

_____, 「금석문의 역사와 자료적 가치」, 『대동문화연구』 55, 성균관대학교 대동문화연구원, 2006.

조법종, 「삼한 사회의 형성과 발전」, 『한국사 2』, 한길사, 1995.

_____, 「중국 집안박물관 호태왕명문 방울」, 『한국고대사연구』 33, 한국고대사학회, 2004.

조수현, 「百濟 金石文 書體의 特徵」, 『서예학연구』 2, 한국서예학회, 2001.

조영훈, 「5~6세기 大加耶의 政治的 位相」, 이화여자대학교 대학원 석사학위논문, 1995.

조원교, 「익산 왕궁리 오층석탑 발견 사리장엄구에 대한 연구」, 『백제문화』 49, 공주대학교 백제문화연구소, 2009.

조유전, 「益山 彌勒寺에 관한 硏究」, 『백제논총』 2, 백제문화개발연구원, 1990.

조윤재, 「公州 宋山里 6號墳 銘文塼 판독에 대한 管見」, 『호서고고학』 19, 호서고고학회, 2008.

주보돈, 「雁鴨池出土 碑片에 대한 一考察」, 『대구사학』 27, 대구사학회, 1985.

_____, 「한국 고대의 토기명문」, 부산광역시립박물관 복천분관, 『유물에 새겨진 고대문자』, 1997.

_____, 「신라에서의 한문자 정착과정과 불교수용」, 『영남학』 1, 경북대학교 영남문화연구원, 2001.

_____, 「한국 목간 연구의 현황과 전망」, 『목간과 문자』 창간호, 한국목간학회, 2008.

_____, 「백제 칠지도의 의미」, 『한국고대사연구』 62, 한국고대사학회, 2011.

周裕興, 「武寧王陵 出土 遺物分析(2)−銅鏡의 例−」, 『백제문화 해외조사 보고서 Ⅴ−中國 江蘇省·安徽省·浙江省』 (국립공주박물관 연구총서 제16책), 국립공주박물관, 2005.

진홍섭, 「남산신성비의 종합적 고찰」, 『역사학보』 26, 역사학회, 1965.

차순철, 「경주지역 명문자료에 대한 소고」, 『목간과 문자』 3, 한국목간학회, 2009.

清水昭博, 「백제 '大通寺式' 수막새의 성립과 전개」, 『백제연구』 38, 충남대학교 백제연구소, 2003.

최경선, 「難元慶墓誌銘」, 『목간과 문자』 13, 한국목간학회, 2014.

_____, 「難元慶墓誌銘」, 권인한 외 편, 『한국고대문자자료 연구: 백제(하)−주제별−』, 주류성, 2015.

최상기, 「「禰軍 墓誌」의 연구 동향과 전망」, 『목간과 문자』 12, 한국목간학회, 2014.

_____, 「禰軍 墓誌銘」, 권인한 외 편, 『한국고대문자자료 연구: 백제(하)−주제별−』, 주류성, 2015.

_____, 「禰寔進 墓誌銘」, 권인한 외 편, 『한국고대문자자료 연구: 백제(하)−주제별−』, 주류성, 2015.

_____, 「禰素士 墓誌銘」, 권인한 외 편, 『한국고대문자자료 연구: 백제(하)−주제별−』, 주류성, 2015.

_____, 「禰仁秀 墓誌銘」, 권인한 외 편, 『한국고대문자자료 연구: 백제(하)−주제별−』, 주류성, 2015.

최순조, 「국립경주박물관 남측부지 유적 출토 신명문자료」, 『목간과 문자』 10, 한국목간학회, 2013.

최완규, 「고대 익산과 왕궁성」, 『익산 왕궁리 유적의 조사성과와 의의』(익산 왕궁리 유적 발굴조사 20 주년 기념 국제학술대회 자료집), 국립부여문화재연구소, 2009.

최완수, 「우리나라 古代·中世 書藝의 흐름과 특질」, 예술의전당, 『옛 탁본의 아름다움, 그리고 우리 역 사』(한국서예사특별전 18 논문집), 우일출판사, 1998.

平川南, 「道祖神 신앙의 원류−고대 길의 제사와 양물형 목제품−」, 『목간과 문자』 2, 한국목간학회, 2008.

하일식, 「昌寧 仁陽寺碑文의 研究: 8세기 말~9세기 초 신라 지방사회의 단면」, 『한국사연구』 95, 한국 사연구회, 1996.

_____, 「무술오작비 추가 조사 및 판독 교정」, 『목간과 문자』 3, 한국목간학회, 2009.

한영희·이상수, 「昌寧 校洞 11號墳 出土 有銘圓頭大刀」, 『고고학지』 2, 한국고고미술연구소, 1990.

한인호, 「평정리 벽화무덤 발굴보고」, 『조선고고연구』 1989-2, 1989.

한정호, 「益山 王宮里 五層石塔 舍利莊嚴具의 編年 再檢討−金製舍利內盒을 중심으로−」, 『불교미술사 학』 3, 불교미술사학회, 2005.

_____, 「익산 왕궁리 오층석탑과 사리장엄구 연구」, 『익산 미륵사지 출토 유물에 대한 종합적 검토』, 신라사학회·국민대학교 한국학연구소, 2009.

홍기승, 「경주 월성해자·안압지 출토 신라목간의 연구 동향」, 『목간과 문자』 10, 한국목간학회, 2013.

홍사준, 「百濟 砂宅智積碑에 對하여」, 『역사학보』 6, 역사학회, 1954.

홍성화, 「石上神宮 七支刀에 대한 一考察」, 『한일관계사연구』 34, 한일관계사학회, 2009.

홍승우, 「扶餘 지역 출토 백제 목간의 연구 현황과 전망」, 『목간과 문자』 10, 한국목간학회, 2013.

_____, 「「佐官貸食記」에 나타난 百濟의 量制와 貸食制」, 『목간과 문자』 4, 한국목간학회, 2009.

황수영, 「金石文의 新例」, 『한국학보』 5, 일지사, 1976.

황위주, 「漢文의 初期 定着過程 研究(2)−紀元 以前의 狀況−」, 『대동한문학』 13, 대동한문학회, 2000.

_____, 「漢文의 初期 定着 過程 研究(3)」, 『동방한문학』 24, 동방한문학회, 2003.

_____, 「漢文文體 '書'의 淵源과 演變」, 『대동한문학』 36, 대동한문학회, 2012.

황청련, 「「夫餘隆墓誌」에서 본 當代 中韓關係」, 충남대학교 백제연구소, 『百濟史의 比較研究』, 1993.

2. 중문

(1) 단행본

高峽 主編, 『西安碑林全集』 79 墓誌, 廣州: 廣東經濟出版社·海天出版社, 1999.

吉林省文物考古研究所·集安市博物館 編著, 『集安高句麗王陵−1990~2003年集安高句麗王陵調查報 告』, 北京: 文物出版社, 2004.

吉林省文物工作隊, 「集安長川二號封土墓發掘紀要」, 『考古與文物』, 1983-1, 1983.

北京圖書館金石組編,『北京圖書館藏 中國歷代石刻拓本匯編』第1冊, 鄭州: 中州古籍出版社, 1989.
_____,『北京圖書館藏 中國歷代石刻拓本匯編』第2冊, 鄭州: 中州古籍出版社, 1990.
_____,『北京圖書館藏 中國歷代石刻拓本匯編』第3冊, 鄭州: 中州古籍出版社, 1990.
_____,『北京圖書館藏 中國歷代石刻拓本匯編』第18冊, 鄭州: 中州古籍出版社, 1990.
_____,『北京圖書館藏 中國歷代石刻拓本匯編』第20冊, 鄭州: 中州古籍出版社, 1990.
_____,『北京圖書館藏 中國歷代石刻拓本匯編』第23冊, 鄭州: 中州古籍出版社, 1989.
上海書畫出版社 編,『急就章』, 上海: 上海書畫出版社, 2001.
西安市 長安博物館 編,『長安新出墓誌』, 北京: 文物出版社, 2011.
陝西省古籍 整理辦公室 編,『全唐文補遺(4)』, 西安: 三秦出版社, 1997.
蘇士澍 編著,『中國書法藝術』第2卷, 秦漢, 北京: 文物出版社, 2000.
新文豊出版公司 編,『石刻史料新編』第1集 第19冊, 臺北: 新文豊出版公司, 1982.
楊春吉, 耿鐵華 主編,『高句麗歷史與文化研究』, 長春: 吉林文史出版社, 1997.
梁披雲 外編著,『中國書法大辭典』上·下, 서울: 美術文化院, 1985.
吳鋼 主編,『全唐文補遺』千唐誌齋 新藏專輯, 西安: 三秦出版社, 2007.
王靖憲 編著,『中國書法藝術』第3卷, 魏晉南北朝, 北京: 文物出版社, 1998.
_____,『中國書法藝術』第4卷, 隋唐五代, 北京: 文物出版社, 1998.
王平 主編,『中國異體字大系·楷書編』, 上海: 上海書畫出版社, 2008.
劉正成 主編,『中國書法鑑賞大辭典』, 北京: 中國人民大學出版社, 2006.
李希沁,『曲石精盧藏唐墓誌』, 濟南: 齊魯書社, 1986.
周紹良 主編,『唐代墓誌彙編(下)』, 上海: 上海古籍出版社, 1992.
中華書局,『舊拓鄧太尉祠碑』, 上海: 中華書局, 1930.
陳長安 主編, 洛陽古代藝術館 編,『隋唐五代墓誌彙編』(洛陽卷) 10冊, 天津: 天津古籍出版社, 1991.
集安市博物館 編著,『集安高句麗碑』, 長春: 吉林大學出版社, 2013.
包世臣,『藝舟雙楫疏證』, 臺北: 華正書局, 1985.
河北省文物研究所定洲漢墓竹簡整理小組,『定洲漢墓竹簡論語』, 北京: 文物出版社, 1997.
胡海帆·湯燕,『中國古代磚刻銘文集』上下卷, 北京: 文物出版社, 2008.
華正書局,『歷代書法論文選』上, 臺北: 華正書局, 1988.

(2) 논문
羅振玉,「芒洛冢墓遺文」第4編 卷2,『石刻史料新編』第1集 第19冊, 臺北; 新文豊出版公司, 1982.
南京博物院·南京市文物保管委員會,「南京西善橋南朝墓及其磚刻壁畫」,『文物』1960-8·9 合刊, 1960.
南京市文物保管委員會,「南京人台山東晉王興之夫婦墓發掘報告」,『文物』1965-6, 1965.
方介堪,「晉朱曼妻薛買地宅券」,『文物』1965-6, 1965.
李殿福,「集安洞溝三座壁畫墓」,『考古』1983-4, 1983.
河南省文物局文物工作隊第二隊,「洛陽晉墓的發掘」,『考古學報』1957-1, 1957.
河北省文物研究所定州漢墓竹簡整理小組,「定洲西漢中山懷王墓竹簡〈論語〉釋文選」,『文物』1997-5, 1997.

3. 일문

高崎市史編さん委員会,『新編 高崎市史 資料編2 原始古代Ⅱ』, 高崎市, 2000.

關野貞,『朝鮮の建築と藝術』, 東京: 岩波書店, 1941.

關野貞 外,『樂浪郡時代の遺蹟(圖版)』, 古蹟調査特別報告書 第4冊, 京城: 朝鮮總督府, 1925.

_____,『樂浪郡時代の遺蹟(本文)』, 古蹟調査特別報告書 第4冊, 京城: 朝鮮總督府, 1927.

国立歴史民俗博物館,『企画展示 古代の碑』, 東京, 1997.

埼玉縣敎育委員会,『埼玉縣稻荷山古墳』, 1980.

奈良国立博物館,『七支刀と石上神宮の神宝』, 2004.

奈良文化財研究所飛鳥資料館,『木簡黎明−飛鳥に集ういにしえの文字たち』, 2010.

東京国立博物館 編,『江田船山古墳出土 国寶 銀象嵌銘大刀』, 東京: 吉川弘文館, 1993.

梅原末治·藤田亮策,『朝鮮古文化綜鑑』第1卷, 京都: 養德社, 1947.

梅原淸山 編,『北魏楷書字典』, 天津: 人民美術出版社, 2005.

木簡學會 編,『木簡から古代がみえる』, 東京: 岩波書店, 2010.

伏見冲敬 編,『書道大字典』, 서울: 美術文化院, 1983.

山尾幸久,『古代の日朝關係』, 東京: 塙書房, 1989.

西林昭一 編,『連島境界刻石二種』, 連雲港市博物館, 東京: 每日新聞社, 2002.

二瀨西惠 編,『木簡字典』, 天津: 人民美術出版社, 2005.

李進熙,『廣開土王碑と七支刀』, 東京: 學生社, 1980.

二玄社,『前秦 廣武將軍碑』, 書跡名品叢刊 126, 東京: 二玄社, 1979.

_____,『六朝寫經集』, 書跡名品叢刊 121, 東京: 二玄社, 1980.

_____,『隋唐寫經集』, 書跡名品叢刊 124, 東京: 二玄社, 1980.

_____,『道因法師碑·泉男生墓誌銘』, 中國書法選 37, 東京: 二玄社, 1988.

_____,『北魏 龍門二十品〈上〉』, 中國書法選 20, 東京: 二玄社, 1995.

_____,『北魏 龍門二十品〈下〉』, 中國書法選 21, 東京: 二玄社, 1997.

齋藤忠,『原始美術』, 東京: 小學館, 1972.

前沢和之,『古代東国の石碑』, 東京: 山川出版社, 2016.

朝鮮古蹟研究會,『樂浪彩篋冢』, 京都, 1934.

朝鮮總督府 編,『朝鮮古蹟圖譜 1』, 京城: 朝鮮總督府, 1915.

_____,『朝鮮寶物古蹟調査資料』, 京城: 朝鮮總督府, 1942.

佐野光一 編,『木簡』, 東京: 天來書院, 2007.

_____,『木簡(二) 敦煌漢簡』, 東京: 天來書院, 2009.

村山正雄 編著,『石上神宮七支刀銘文図錄』, 東京: 吉川弘文館, 1996.

平凡社,『書道全集』第2卷, 中國2 漢, 東京: 平凡社, 1969.

_____,『書道全集』第3卷, 中國3 三國·西晉·十六國, 東京: 平凡社, 1969.

_____, 『書道全集』第4卷, 中國4 東晉, 東京: 平凡社, 1969.

_____, 『書道全集』第5卷, 中國5 南北朝Ⅰ, 東京: 平凡社, 1969.

_____, 『書道全集』第6卷, 中國6 南北朝Ⅱ, 東京: 平凡社, 1969.

_____, 『書道全集』第7卷, 中國7 隋·唐Ⅰ, 東京: 平凡社, 1969.

_____, 『書道全集』第8卷, 中國8 唐Ⅱ, 東京: 平凡社, 1969.

_____, 『書道全集』第10卷, 中國9 唐Ⅲ·五代, 東京: 平凡社, 1969.

(2) 논문

菅政友, 「大和國石上神宮宝庫所藏七支刀」, 国書刊行会 編, 『菅政友全集』雜稿 1, 東京: 国書刊行会, 1907.

福山敏男, 「石上神宮の七支刀」, 『美術研究』158, 東京国立文化財研究所美術部, 1951.

延敏洙, 「七支刀銘文の再檢討−年號の問題と製作年代を中心に−」, 『年報 朝鮮學』4, 九州大學朝鮮學研究會, 1994.

鈴木勉, 「七支刀から見える四世紀」, 『復元七支刀』, 東京: 雄山閣, 2006.

熊谷宣夫, 「甲寅年王延孫造光背考」, 『美術研究』209, 東京国立文化財研究所美術部, 1960.

早乙女雅博·東野治之, 「朝鮮半島出土の有銘圓頭大刀」, 『Museum』467, 1990.

塚本善隆, 「龍門石窟に現らわれた北魏佛敎」, 『支那佛敎史研究 北魏篇』, 東京: 淸水弘文堂, 1969.

4. 영문

(1) 단행본

Sullivan, Michael. *The Arts of China*, Los Angeles: University of California Press, 1999.

(2) 논문

Lee, Hyun-sook Jung. "The Longmeng Guyang Cave: Sculpture and Calligraphy of the Northern Wei(386~534)." Ph.D. diss., University of Pennsylvania, 2005.

찾아보기
Index

저자 소개 **정현숙**鄭鉉淑

 대구 출생으로 경북여자고등학교, 이화여자대학교를 졸업하고 원광대학교에서 한국서예사로 미술학 석사학위를, 펜실베이니아대학교(UPenn)에서 동양미술사로 철학 박사학위를 받았다. KBS전국휘호대회 초대작가로 활동했으며, 원광대학교에서 금석학, 서예사, 서예미학 등을 강의했다. 이천시립월전미술관·열화당책박물관 학예연구실장을 역임했고, 현재 한국목간학회·한국서예학회 부회장, 원광대학교 서예문화연구소 연구위원으로 한국 고대·중세 금석문과 목간 글씨에 천착하고 있다.

 저서로 『신라의 서예』, 『한국서예사』(공저), 『영남서예의 재조명』(공저), 『월전 장우성 시서화 연구』(공저), 『한류와 한사상』(공저), 역서로 『광예주쌍집』 상·하권(공역), 『미불과 중국 서예의 고전』, 『서예 미학과 기법』이 있으며, 서화 논문 45여 편이 있다. 또한 『월간서예』에 「전시회순례기」를 50회 연재했다.

 「김충현 현판글씨, 서예가 건축을 만나다」, 「출판인 한만년과 일조각」, 「서예, 우리 붓글씨 예술의 세계를 찾아서」, 「한국수묵대가: 장우성·박노수 사제동행」, 「당대 수묵대가: 한국 장우성·대만 푸쥐안푸」, 「20세기 한국수묵산수화」, 「옛 글씨의 아름다움」 등을 기획, 전시하였다.

Hyun-sook Jung is vice-president of The Korean Society for the Study of Wooden Documents and The Korean Society of Korean Calligraphy and is chief researcher at the Calligraphy Culture Research Institute of Wonkwang University. She earned a doctorate in Oriental art history from the University of Pennsylvania and is focusing on the calligraphy history of Korea and China. She was chief curator of Woljeon Museum of Art Icheon and Youlhwadang Book Museum.

 She published *The Calligraphy of Silla, The History of Korean Calligraphy, The Calligraphy of Yeongnam Province, A Study on Chang Woo-soung, the Korean Literati Painter: His Poetry, Calligraphy, and Painting,* and so on and translated *Guangyizhoushuangji* by Kang Youwei, *Mi Fu and the Classical Tradition of Chinese Calligraphy* by Lothar Ledderose, and *Chinese Calligraphy* by Chang Yee into Korean.

삼국시대의 서예

1판 1쇄 펴낸날 2018년 6월 29일

펴낸이 ǀ 김시연
지은이 ǀ 정현숙

펴낸곳 ǀ (주)일조각
등록 ǀ 1953년 9월 3일 제300-1953-1호(구 : 제1-298호)
주소 ǀ 03176 서울시 종로구 경희궁길 39
전화 ǀ 02)734-3545 / 02)733-8811(편집부)
 02)733-5430 / 02)733-5431(영업부)
팩스 ǀ 02)735-9994(편집부) / 02)738-5857(영업부)
이메일 ǀ ilchokak@hanmail.net
홈페이지 ǀ www.ilchokak.co.kr

ISBN 978-89-337-0743-2 93600
값 60,000원

* 지은이와 협의하여 인지를 생략합니다.

* 이 도서의 국립중앙도서관 출판예정도서목록(CIP)은 서지정보유통지원시스템 홈페이지(http://seoji.
 nl.go.kr)와 국가자료공동목록시스템(http://www.nl.go.kr/kolisnet)에서 이용하실 수 있습니다. (CIP
 제어번호 : CIP2018018063)